RUSHMORE

AL
AUMS

-THE-
DARJEELING
-LIMITED-

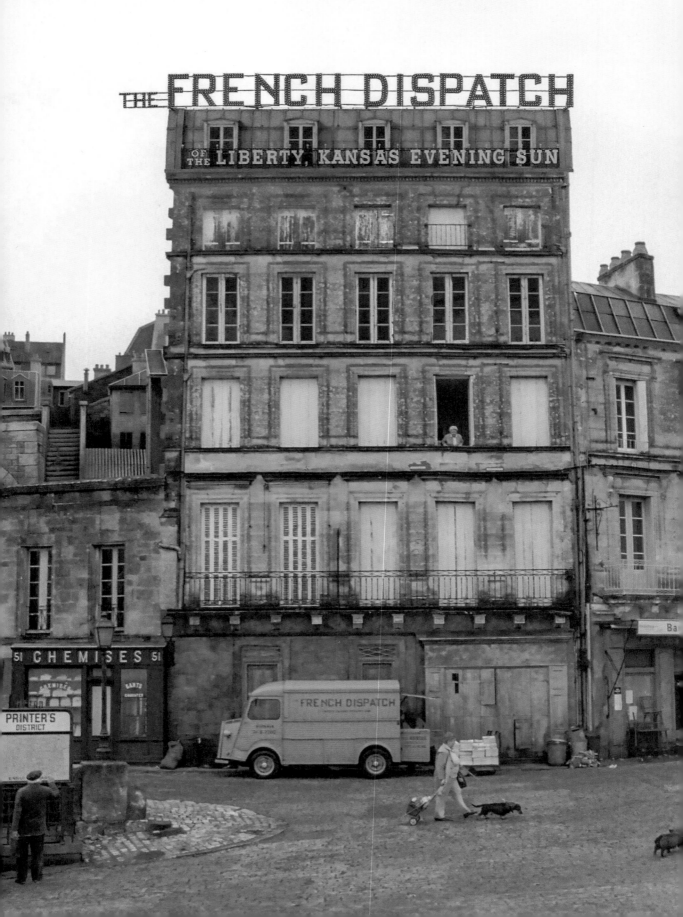

웨스 앤더슨

WES ANDERSON

아이코닉 필름 메이커

이안 네이선 지음 · 윤철희 옮김 · 전종혁 감수

art

WES ANDERSON:

THE ICONIC FILMMAKER AND HIS WORK

First published in 2020 by White Lion Publishing,
an imprint of The Quarto Group.
1 Triptych Place 2nd Floor
185 Park Street
London, SE1 9SH United Kingdom

Korean translation copyright © 2023 by Will Books Publishing Co.
This Korean edition is published by arrangement with
The Quarto Group through YuRiJang Literary Agency.
Ian Nathan has asserted his moral right to be identified
as the Author of this Work in accordance with
the Copyright Designs and Patents Act 1988.

일러두기

1. 영화명, 인명, 지명은 한국영상자료원의 데이터베이스를 기준으로
 적었으나 경우에 따라 예외를 두었다.
2. 영화, 연극, 다큐멘터리 등은 홑화살괄호(〈 〉), 단행본, 시집 등 책은
 겹낫표(『 』), 단편소설 등의 짧은 글은 홑낫표(「 」), 잡지나 신문 같은
 간행물은 겹화살괄호(《 》)로 표시했다.

추천사

웨스 앤더슨의 작품들을 사랑하는지, 사랑한다면 그 이유는 무엇인지, 가장 사랑하는 영화는 어떤 것인지 이 책을 고른 사람들과 밤새 이야기하고 싶다. 천진한 듯 비애를 띤 그 영화들이 어떻게 움트고 빚어졌을지 궁금했던 이에게, 이 책은 현장으로의 초대장이 되어 시간과 공간을 뛰어넘게 해준다. 각 작품이 완성되기까지의 우여곡절이 영화 못지않게 극적이기에, 영화를 보고 매혹된 이들이라면 맘을 졸이며 읽게 될 것이다. 외로움은 있어도 냉소는 없는 웨스 앤더슨의 독보적인 세계를 한껏 누비고 싶은 이에게 추천한다.

정세랑 · 소설가, 『시선으로부터,』 저자

영화가 아닌 매체로 영화를 다시 보는 일이 충족감을 주기란 얼마나 어려운가. '영화 글'이 영화 팬들에게 오차 없이 가닿는 순간을 (독자로서나 필자로서나) 희구하는 이들에게 『웨스 앤더슨』은 하나의 온전한 체험이 되어줄 것이다. 데뷔작 〈바틀 로켓〉부터 〈프렌치 디스패치〉까지 10편을 망라한 이 책은 웨스 앤더슨의 스타일과 감수성, 컬러 팔레트를 책의 물성 자체로 구현해낸 야심으로 반짝인다. 베테랑 영화 기자가 탄생시킨 이 정확한 애호의 보고서 속엔 심미주의자 웨스 앤더슨을 말할 때 곧잘 간과되곤 했던 세밀한 정신의 풍경화도 담겨 있다. '앤더슨 터치'가 담긴 숏의 기법, 다양한 비주얼 모티프, 지금의 예술가를 만든 영화사의 다양한 계보를 비밀 쪽지처럼 엿보는 동안, 쓸쓸한 노스탤지어가 도사린 영화의 깊은 내면이 나를 감싸는 것을 느꼈다. 이 책의 페이지를 넘기는 행위는 잠시나마 웨스 앤더슨 세계를 채우는 앙상블의 일원이 되는 경험이다.

김소미 · 《씨네21》 기자

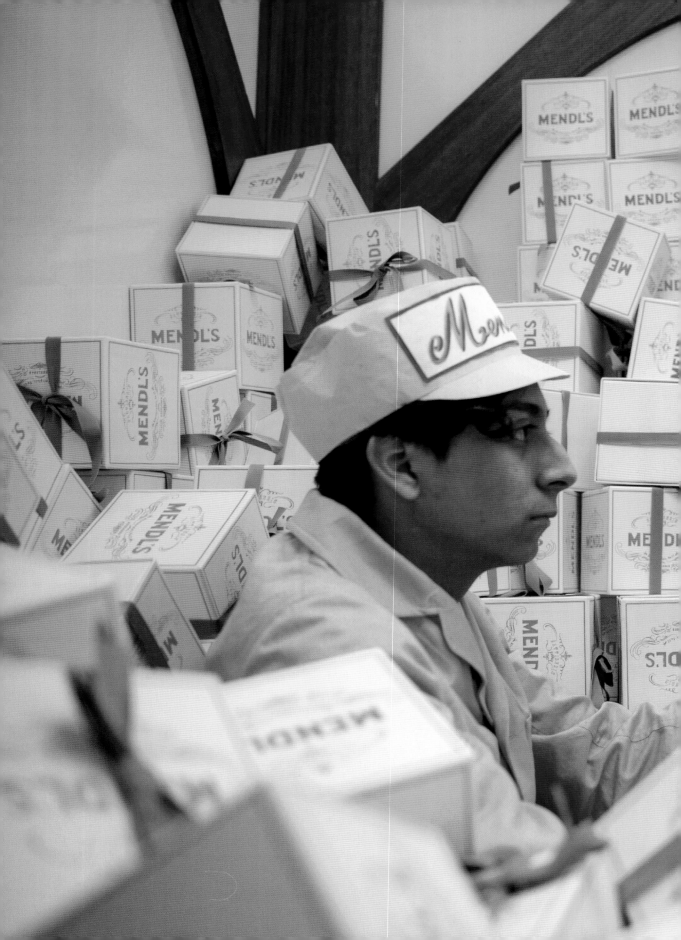

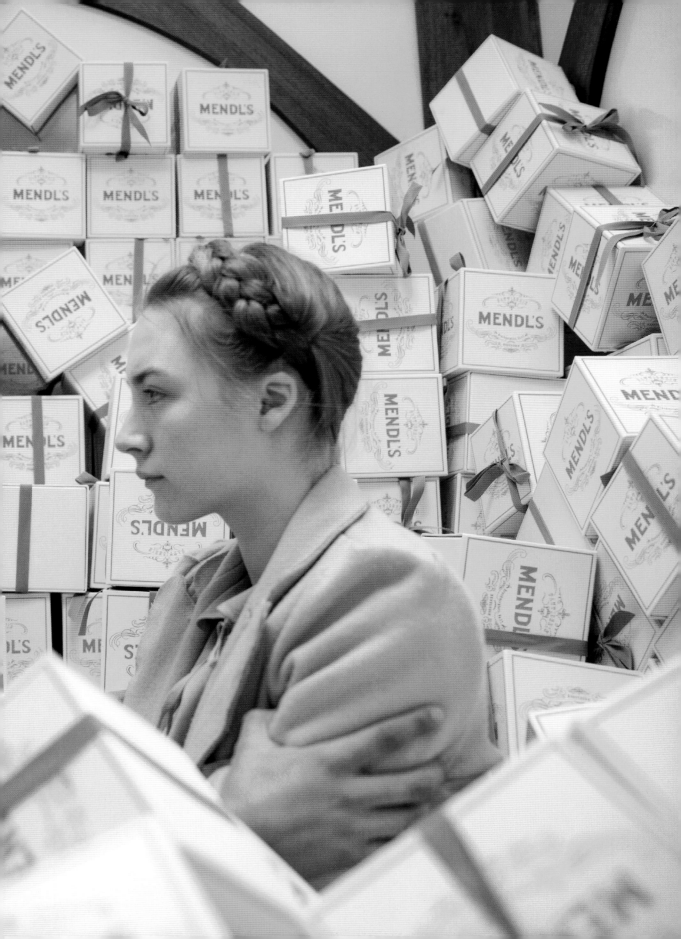

CONTENTS

인트로

"비법은, 글쎄요. 그냥 정말로 좋아하는 일을 찾고, 남은 인생 동안 그 일을 하는 게 비법 아닐까요?"[1]
〈맥스군 사랑에 빠지다〉에서 맥스 피셔의 대사

웨스 앤더슨이 연출한 첫 영화 〈바틀 로켓〉의 첫 장면은 주인공 앤서니(루크 윌슨)가 침대 시트를 묶어 만든 줄을 타고 정신병원 창밖으로 탈출하는 모습이다. 이 탈출 계획은 같은 시각 덤불 속에 몸을 숨기고 있는 그의 가장 친한 친구, 디그넌(오웬 윌슨)이 짠 것이다. 그러나 디그넌은 앤서니가 이 시설에 순전히 자발적으로 들어왔다는 사실을, 마음만 먹으면 언제든 (정문을 통해) 자유로이 병원을 떠날 수 있다는 사실은 미처 알지 못했다.

"디그넌이 너무 신이 났더라고요." 앤서니는 어리둥절해하는 담당 의사에게 말한다. "그래서 진실을 밝히고 싶지 않았어요."[2]

〈바틀 로켓〉부터 〈프렌치 디스패치〉까지, '훌륭하면서도 별난' 영화 10편을 만들어온 이 텍사스 출신 감독은 언제나 디그넌의 사고방식을 엄격히 고수하며 작업에 임해왔다. 여느 위대한 모험담에 등장하는 인물들이 그러하듯이, 밧줄을 타고 지상으로 내려갈 수 있다면 절대로 정문으로 나가지 않는다!

"제가 무척 재밌다고 생각하고, 필름에 담고 싶어 하는 건 지나치게 흥분해서 이성을 잃은 사람인 것 같아요."[3]

내가 처음 본 앤더슨의 영화는 〈맥스군 사랑에 빠지다〉였다. 괴상한 사랑의 삼각관계를 다룬 이 영화가 무척이나 마음에 들었는데, 그 이유를 꼭 집어 설명할 수 없다는 점도 마음에 들었다. 영화는 굉장히 웃겼지만, 순전히 코미디로만 느껴지지는 않았다. 진심이 가득 담긴 슬픈 영화이면서 세상 물정을 훤히 꿰고 있다는 투의 냉소적인 면도 있었다. 등장인물들의 성격은 아주 별나며, 때로 당혹스러운 일들을 벌이는데도 보고 있으면 어쩐지 위로를 받았다. 그리고 모든 것이 대단히 아름답게 조율돼 있었다arranged(이것보다 더 나은 단어가 떠오르지 않는다). 나는 이 영화를 시작으로 '앤더슨랜드'라는 조울증이 만연한 세계에 뛰어들었다.

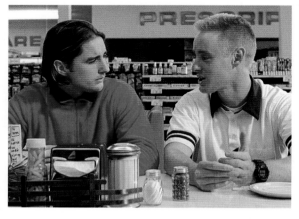

위: 앤더슨의 데뷔작 〈바틀 로켓〉. 그와 같이 살던 친구들인 루크와 오웬 윌슨 형제가 출연했다. 감독이 실제로 겪은 사건들을 이야기 속에 코믹하게 녹여냈다.

맞은편: 2015년 로마영화제에 참석한 앤더슨의 모습. 그의 패션 스타일은 그가 만든 영화와 비슷하다.

앤더슨 영화에는 해결할 수 없는 몇 가지 불행과 씨름하는 복잡한 성격의 캐릭터들이 등장한다. 불행한 영혼들의 사연을 마치 스위스 시계처럼 정밀하게 조립하는 이유가 뭐냐고 물어본다면 앤더슨은 아주 당혹스러워할 것이다. 그 이야기들을 달리 어떤 영화로 만들어내겠는가? 언젠가 그는 이렇게 말했다.

"세트를 디자인하고 상황을 연출하며 그걸 필름에 담아내는 나만의 방식이 있습니다. 방식을 바꿔볼까 생각해본 적도 있지만, 저는 제 스타일을 좋아합니다. 지금까지 작업해오면서 어느 시점에서 결정을 내린 것 같아요. 나는 나만의 스타일로 글을 써 내려가겠다는 결정을요."[4]

웨스 앤더슨은 웨스 앤더슨일 수밖에 없는 사람이다. 코듀로이 정장부터 알파벳순으로 책을 정리해놓은 서가, 걸작 영화들에 대한 레퍼런스, 빌 머레이에게 오소리 캐릭터

를 맡기는 일까지. 앤더슨의 영화들은 그의 평소 생활과 성
격의 확장판이다. 그의 영화에는 예술가가 자주 등장한다.
〈스티브 지소와의 해저 생활〉의 영화 제작진이나 혼돈 속
에서도 침착한 태도를 유지하던 〈그랜드 부다페스트 호
텔〉의 M. 구스타브를 떠올려보자. 고뇌하는 예술가들을 온
사방에서 찾아볼 수 있다.

앤더슨은 속편은 결코 만들 수 없는 사람이다. 그런 건
그에게 어울리지 않는다. 댈러스부터 북인도, 일본까지. 해
양학부터 파시즘, 개에 이르기까지 작품의 공간적 배경과
소재가 이토록 다양한데도, 그의 영화들은 촘촘히 연결된
하나의 우주처럼 느껴진다. 앤더슨이라는 이름은 이제 하
나의 브랜드가 됐다. 그는 나이를 먹을수록 점점 더 앤더슨
적인 인물이 돼가고 있다. 〈프렌치 디스패치〉는 앤더슨의
스토리텔링이 숙성 과정을 거쳐 새로운 차원에 접어든 영
화다.

웨스 앤더슨은 책의 소재로 삼기에 더없이 매력적인 인
물이다(더구나 그는 세상이 다 아는 영화 서적 애호가다). 영화
제작과정을 그처럼 철저히 통제하는 감독은 세상에 몇 되
지 않는다. 그는 매번 컬러 활용 계획과 옷감 선택, 정밀한
카메라 움직임을 자세히 밝힌 연출 전략과 무드 보드mood
board(텍스트와 이미지 등을 결합해 주제를 설명하는 보드—옮
긴이)가 담긴 시나리오를 제작진에게 직접 전달한다. 캐릭
터의 의상과 그들이 생활하는 환경은 그들이 어떤 존재인
지를 드러낸다. 〈스티브 지소와의 해저 생활〉의 승무원들
은 비니를 제각기 약간 다른 각도로 쓰고 있는데, 앤더슨이
모자의 위치를 일일이 잡아주었다. 그는 분자molecular 수준
에서 영화를 만든다. 그의 영화들은 각각이 나름의 생태계
다. 수면에는 빛이 어른거리지만, 그 아래로는 깊고 어두운
대양이 흐르고 있다.

"인위적으로 만들어낸 가짜임이 확연히 드러나는 데도,
앤더슨의 작품에는 우리를 끌어당기고, 사로잡는 무언가
가 있다."[5] 저명한 작가 크리스 히스가 《GQ》에 기고한 글
이다. 사실과 픽션, 느낌[6]이 혼재된 그의 영화들은 마치 혼
곤히 잠에 들었다가 문득 깨어났을 때 기억나는 꿈을 닮았
다. 리얼리티 안에 자리 잡고 있진 않지만, 늘 실제로 존재
하는 것들을 다룬다.

촬영장의 앤더슨은 명랑하고 매력적이며, 가차 없이 완
벽을 추구한다. "웨스는 믿기 힘들 정도로 다정하게, 그러
나 끈질기게 사람들을 부려먹습니다."[7] 〈문라이즈 킹덤〉에
출연하면서 앤더슨 사단의 일원이 된 밥 바라반의 농담이
다. 바라반은 정곡을 찔렀다. 앤더슨의 평생 좌우명은 '나

중에 후회하게 될 일은 하지 말자'라고 한다.[8] 그는 현장에
서 언성을 높이지 않기로 유명하다. 학처럼 호리호리하게
생긴 탓에 물렁해 보일지 모르지만, 촬영장의 총책임자가
그라는 걸 모르는 사람은 아무도 없다. 심지어 콧대 높은
원로 배우 진 해크만조차도 그 사실을 인정해야 했다.

웨스 앤더슨을 싫어하는 평론가들은 그의 작품이 베이
커리에 진열된 케이크처럼 달콤하고 유치하며 그가 그저
자기만족을 위해 영화를 만든다고 조롱한다. 그러나 그의
필모그래피는 사실 현대 영화사에서 가장 일관적이며 한
없이 매혹적이다. 앤더슨의 영화가 우아하면서도 친숙하
게 느껴지는 것은 그의 작품이 다른 감독들이 내놓는 그 어
떤 영화와도 다르기 때문이다.

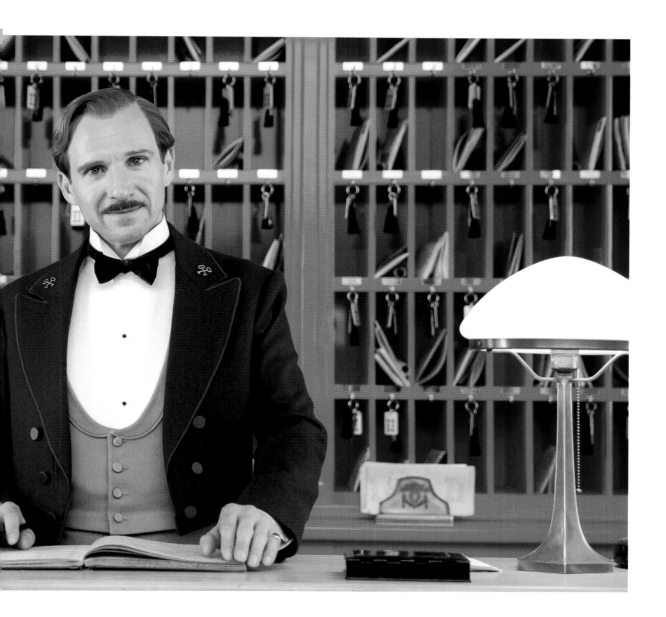

영화감독 겸 평론가 피터 보그다노비치는 친한 친구인 앤더슨의 작품을 이렇게 묘사했다. "웨스 앤더슨의 영화를 보는 사람은 그걸 만든 악마가 누구인지 단박에 알아차립니다. 그런데도 그의 스타일은 최상의 것이라는 표현 말고는 달리 묘사하기 어려워요. 대단히 섬세하고 미묘한 톤을 지니고 있죠."[9]

나는 이 책에서 제작 연대를 따라 앤더슨의 영화들을 검토할 것이다. 각 작품의 탄생 배경과 영화에 영감이 된 요소, 제작 과정의 비화와 일화 들을 파헤치며 '앤더슨적인' 것의 미스터리를 낱낱이 헤아려볼 것이다.

위: 〈그랜드 부다페스트 호텔〉의 프런트데스크를 관리하는 위대한 컨시어지 M. 구스타브 H.(레이프 파인스). 세련되고 뛰어난 취향을 가지고 있으며, 난처한 상황이 벌어지더라도 훌륭하게 대처하는 그를 감독의 아바타로 읽을 수도 있다.

바틀 로켓

웨스 앤더슨은 자신의 첫 영화를 위해 삶을 예술로 승화시켰다. 범죄에 가담하려 갖은 애를 쓰는 세 친구들의 이야기를 다룬 이 컬트영화의 시나리오는 젊은 감독이 직접 겪은 일을 토대로 쓴 것이다. 여기에 약간의 행운이 더해지면서 영화는 탄생하게 되었다.

웨스 앤더슨의 삶과 경력을 살펴보는 책이니만큼 이야기 속 이야기 속 이야기로 시작해보려 한다. 그의 영화와 뻔질나게 비교되는 마트료시카 인형과 비슷한 방식으로 말이다.

어느 날 어린 웨스 앤더슨은 냉장고 위에서 「지독한 말썽쟁이 아이 다루는 법」이라는 제목의 팸플릿을 발견했다.[1] 그는 그 팸플릿과 관련된 아이가 형이나 동생이 아니라 자신이라는 걸 단박에 알아차렸다. "형이랑 동생은 그게 자기들이랑 상관있는 일이라고 오해할 필요가 전혀 없었죠."[2] 앤더슨의 형과 동생은 부모님의 이혼에 그보다 훨씬 잘 적응하고 있었다.

앤더슨은 감수성이 예민하고 머릿속이 복잡한 아이였고, 부모님의 결별은 큰 트라우마를 남긴 사건이었다.[3] 많은 인터뷰에서 그는 '그 사건'을 영화의 소재로 자주 다뤄왔다고 밝혔다. 〈문라이즈 킹덤〉의 주인공 12살 수지는 집에 있는 아이스박스 위에서 앤더슨이 보았던 것과 똑같은 팸플릿을 발견한 후 가출을 감행한다. 〈로얄 테넌바움〉은 무신경하고 이기적으로 가족을 떠났던 아버지에게 마음의 상처를 입은 삼남매를 중심으로 이야기가 전개된다.

앤더슨 역시 12살 무렵 집을 떠나고 싶었다. 그는 부모님에게 자기 혼자서 파리로 이주하게 해달라고 간청하며 자기가 파리로 가야하는 이유를 설명하는 유인물을 만들었다. 깔끔하게 정리된 자료였지만, 거기 적힌 내용은 반 친구들한테서 들은 얘기를 바탕으로 철저히 날조해낸 '완벽한 가짜'[4]였다. 그는 단순히 자기가 좋아하는 F. 스콧 피츠제럴드와 어니스트 헤밍웨이처럼 미국을 떠나 파리라는 낭만적인 도시에서 사는 삶이 훨씬 더 훌륭할 거라고 상상했다. 부모님은 그에게 파리 이주를 허락할 수 없는 이유를 조리 있게 설명했다. 현재 앤더슨은 (12살 때와는 다르게) 예술가들의 동네인 몽파르나스가 내려다보이는 파리 아파트

위: 26살의 웨스 앤더슨. 이후에는 말쑥한 영화감독으로 변신하지만, 지금은 휴스턴에서 스케이트보드 타는 청년에 더 가까워보인다.

맞은편: 〈바틀 로켓〉의 개봉 포스터. 이 영화에 등장하는 많은 소재는 앤더슨과 주연배우 루크, 오언 윌슨이 댈러스에서 한집에 살며 보낸 몇 년의 세월에서 가져왔다.

에서 1년의 절반을 보낸다.

다음 이야기로 넘어가자. 휴스턴의 사립 고등학교를 다니던 앤더슨의 학교생활은 삐그덕대기 시작했다. 베테랑이던 4학년 담임선생님은 방황하는 학생을 붙들어놓기 위해 앤더슨에게 직접 창작한 연극을 무대에 올리도록 했다. 〈맥스군 사랑에 빠지다〉에서 여러 문제를 만들고 다니는 재주 많은 10학년생 맥스 피셔가 거창한 공연을 연출하는

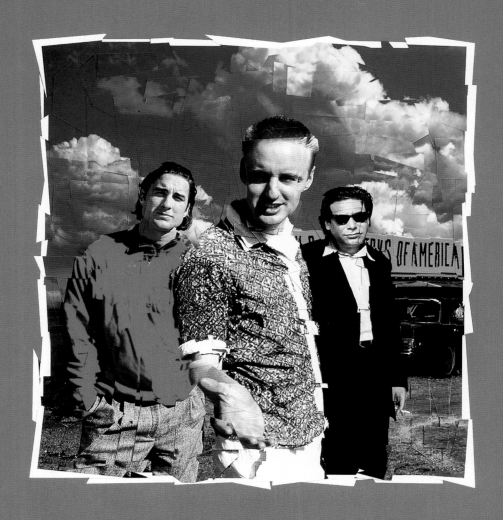

They're not really criminals,
but everybody's got to have a dream.

BOTTLE ROCKET

위: 범죄자가 되기를 열망하는 사람들. 루크와 오웬 윌슨 형제, 동네 커피숍 사장님에서 배우로 변신한 쿠마르 팔라나와 밥 머스그레이브, 그리고 감독이자 아파트 동거인인 앤더슨.

것처럼 말이다.

선생님은 앤더슨이 말썽을 부리지 않고 1주일을 보낼 때마다 점수를 부여했는데, 충분한 점수를 따면 5분짜리 연극 한 편을 학교에서 공연할 수 있게 해줬다. "제가 지금 하는 일은 어떤 면에서는 그 시절에 했던 작업의 연장선이라고 볼 수 있어요."[5]

앤더슨은 텍사스에서 벌어진 역사적 사건인 알라모 전투의 주요 장면부터 다양한 버전의 〈킹콩〉, 참수 당한 인물이 주인공인 〈목 없는 기사〉 등 영화와 TV 드라마에서 영향을 받아 공연을 만들었다. 그리고 〈맥스군 사랑에 빠지다〉의 맥스처럼, 제일 돋보이는 역할은 자기 몫으로 챙기곤 했다.

이쯤이면 우리는 앤더슨이 조숙하고 재능 있는 아이였다는 것을 알 수 있다. 그는 여전히 그런 사람이다. 그의 안에는 여전히 말썽쟁이 12살 소년이 남아있다. 단지 지금은 그가 자신의 취향과 생각을 표출할 완벽한 창구를 얻었다는 게 전과 다를 뿐이다.

웨스 앤더슨 작품세계를 한마디로 요약하자면, '무척이나 질서정연한 프레임에 담긴 엉망진창으로 살아가는 사람들의 초상'이라고 할 수 있다. 모든 것이 가짜처럼 느껴지지만, 감정만큼은 진짜다. 정도의 차이는 있지만 그는 자신의 삶과 관련된 내용을 작품에 담고, 스토리텔링의 씨줄과 날줄에 자기 정체성을 무척 많이 투여한다. 다녔던 학교를 배경으로 영화를 찍고, 실제 친구와 지인, 동네 커피숍 주인을 배우로 캐스팅하고, 오랫동안 흠모해온 작품들을 자기만의 방식으로 오마주한다. 그러므로 앤더슨이 다른 사람이 쓴 시나리오를 연출하는 일은 결코 없을 것이다. 그는 오로지 자신의 별나고 개인적인 이야기에만 봉사할 수 있다. 이것이 우리가 그를 작가주의 감독auteur이라고 부르는 이유다.

따라서 1969년 5월 1일 텍사스 휴스턴에서 태어난 웨슬리 웨일스 앤더슨의 어린 시절에서부터 이야기를 시작하려 한다. 내용 하나하나가 다 그의 작품과 관련이 있다.

앤더슨은 삼형제 중 둘째다. 큰형 멜은 현재 의사이며, 막내 에릭 체이스는 아티스트다. 에릭의 그림은 앤더슨의 영화에 자주 등장하며 DVD 커버로 쓰이기도 했다. 형제애는 앤더슨이 자주 다루는 소재다. 해양학자들의 형제애건 카키 스카우트의 형제애건 유럽의 최고급 호텔에 근무하면서

비밀협회를 결성한 컨시어지 사이의 형제애건 말이다. 심지어 〈다즐링 주식회사〉는 삼형제가 주인공인 영화다.

그의 어머니 텍사스 앤 앤더슨(결혼 전 성은 버로스)은 한때 고고학자였다. 그래서 앤더슨 형제들은 유적 발굴지에서 많은 시간을 보냈다. 그러나 이혼 후 혼자서 사내아이 셋을 기를 만한 경제적 여유가 없던 그녀는 부동산 에이전트가 됐다. 〈로얄 테넌바움〉에서 테넌바움 삼남매의 엄마 에설린 또한 고고학자다. 텍사스 앤은 문학가의 후손으로, 그녀의 할아버지는 『타잔』을 쓴 에드거 라이스 버로스다. 앤더슨은 자신의 영화들을 모험물이라고 묘사하는데, 외증조부의 DNA 일부를 성공적으로 물려받은 듯하다. 앤더슨의 아버지 멜버 레너드 앤더슨은 광고업계에서 일했다. 그는 비관적 세계관의 거장 잉마르 베르히만을 배출한 나라인 스웨덴 혈통을 아들에게 물려주었다.

핏줄이나 우정으로, 혹은 예술을 매개로, 혹은 비슷한 열정과 아픔을 공유하는 이들이 결성한 '유사 가족'은 앤더슨이 몰두하는 소재의 주춧돌이다.

앤더슨은 출신에 대한 질문을 받을 때마다 자신을 텍사스 사람이라고 소개한다. 결코 언성을 높이는 법이 없는 그는 부드러운 남부 억양을 구사한다. '전형적인 텍사스 사람'의 이미지라면 스포츠에 열광하는 학생 혹은 불평불만이 많은 외톨이 등이 떠오르지만, 앤더슨은 둘 중 어디에도 속하지 않는다. 그는 마치 지적인 취향과 말쑥한 정장으로 무장한 채 외계행성에 유배된 뉴요커 같은 분위기를 풍긴다. 앤더슨은 휴스턴에서 자라던 때를 '덥고 습하고 모기가 득실거리던 시절'로 묘사한다.[6] 그는 초기에 텍사스 도심을 배경으로 두 편의 영화를 만들었는데, 그는 영화 속에서 론 스타 스테이트Lone Star State(주州 깃발에 별이 하나 그려진 텍사스의 별칭—옮긴이)를 몽환적이고 따뜻한 톤으로 그려냈다.

앤더슨의 부모는 그를 휴스턴에 있는 명문 사립 고등학교 세인트존스에 보낼 정도로 부자였다. 그럼에도 그는 한때 부자가 되는 일에 큰 관심을 보였는데,[7] 그가 처음으로 기획한 프로젝트는 상류층의 집을 그린 '대저택 그림책'[8]을 만드는 거였다. 그림에는 단독주택 진입로에 세워둔 롤스로이스나 〈맥스군 사랑에 빠지다〉에서 허먼 블룸이 몰던 벤틀리까지 디테일한 묘사가 빠지지 않았다.

그다음으로는 나무 위에 지은 집과 거기서 살아가는 사

아래: 〈바틀 로켓〉은 시나리오가 발전함에 따라 코믹한 강도 영화의 느낌은 줄어들고, 헌신적이지만 동시에 불건전한 우정을 깊이 있게 다루는 쪽으로 변화했다.

람들, 공동체를 그리는 일에 몰두했다. 〈판타스틱 Mr. 폭스〉에서 폭스 가족은 아름드리나무 내부에 (잠시나마) 거주지를 마련한다. 〈문라이즈 킹덤〉에도 트리하우스가 등장하고, 〈로얄 테넌바움〉의 마고는 어렸을 때 〈나무에 사는 레빈슨 가족〉이라는 희곡을 창작한다. 앤더슨은 트리하우스를 공들여 짓는 내용이 등장하는 요한 데이비드 위스의 『로빈슨 가족의 모험』과 1971년에 디즈니가 그 소설을 각색해 만든 영화를 무척 좋아했다.

그와 형 멜은 어렸을 때 집 지붕에 구멍을 뚫어 거기로 들락거릴 수 있게 했다. 형제는 그 프로젝트에 심혈을 기울였고, 작업에는 며칠이 걸렸다. 앤더슨은 아버지가 길길이 뛰었다고 기억한다.

앤더슨에게는 늘 계획과 차트, 청사진이 무척 많았다. 그는 아버지가 사준 기울어진 제도판 앞에 앉아 복잡한 그림을 그리고 세상을 더 깔끔하고 근사한 모습으로 재단장하며 긴 시간을 보냈다. 처음에는 건축가가 되는 게 꿈이었고 나중에는 작가가 되고 싶어 했다. "내 영화 작업의 일부는, 어느 정도는 그때 했던 일들의 조합이라고 생각해요."[9]

그가 기억하는 첫 영화는 휴스턴 시내의 재상영관에서 본 〈핑크 팬더〉다. 디즈니 만화영화도 그 극장에서 봤다. 영화감독이라는 존재를 처음으로 인식하게 된 것은 집에 있는 알프레드 히치콕 감독의 연출작 세트를 꼼꼼히 살펴보면서였다. 그는 전집에 감독의 이름이 배우 이름보다 더 크게 표기된 것을 보고 깜짝 놀랐고, 영화를 보고도 마찬가지로 깜짝 놀랐다. 공동주택단지가 등장하는 〈이창〉을 보고는 특히 더 그랬다.

이후 〈스타워즈〉와 〈인디아나 존스〉 시리즈에 열광하며 영화를 연출하는 게 자신의 숙명이라고 생각하게 된 앤더슨은 아버지의 야시카 슈퍼 8 비디오카메라로 영화를 만들기 시작했다. 하드보드 상자로 세심하게 고안한 세트를 활용했고, 길이는 3분을 넘지 않았다. 가족의 카메라로 직접 짧은 영화를 만들어보는 것. 이는 많은 거장 감독의 어린 시절 일화에 등장하는 이야기다. 스티븐 스필버그, 피터 잭슨, 코언 형제, J.J. 에이브람스. 그러나 유독 앤더슨만이, 제작비가 늘고 작품의 배경이 확장됐음에도, 홈메이드 무비의 본질essnce을 고스란히 유지하고 있는 듯하다.

앤더슨은 1976년에 〈스케이트보드 포〉라는, 스케이트보드 클럽을 결성한 네 명의 10대 이야기를 영화로 만들었다. 도서관에서 빌린 이브 번팅과 필 칸츠의 책을 바탕으로 만든 영화였다. 새로운 소년이 무리에 가입하고 싶어 하면서 집단의 화합이 깨지자, (앤더슨이 연기한) 무리의 리더 '모

건'은 갈수록 초조해진다. 형제 같은 존재들이 느끼는 경쟁의식과 그룹의 리더가 느끼는 고뇌와 근심이라는 주제는 앤더슨의 필모그래피를 통해 점차 확장되고 발전해나갔다. 〈스케이드보드 포〉의 이야기는 〈스티브 지소와의 해저 생활〉의 플롯과 비슷한 점이 많다.

앤더슨은 형과 동생을 설득해 연기를 시키곤 했다. 막내 에릭 체이스는 〈바틀 로켓〉에 상당히 인상적인 엑스트라로 출연했고, 〈판타스틱 Mr. 폭스〉에서는 힙한 여우 크리스토퍼슨의 목소리를 연기했다. 〈문라이즈 킹덤〉에서는 카키 스카우트 보좌관 매킨타이어를 연기하기도 했다.

앤더슨 삼형제는 〈인디아나 존스〉의 마이크로 버전을

위: 앤더슨이 자주 방문하던 햄버
거 가게 앞에서 머스그레이브와 오
웬과 루크 윌슨 형제.

비롯해 여러 작품을 만들었으나, 어느 날 이 초기작이 담긴
카메라와 필름(가족 차에 실려 있었다)을 모두 도난당하면서
다시는 볼 수 없게 되었다. 앤더슨은 휴스턴의 전당포들을
샅샅이 훑었지만 소용없었다.

18살이 된 앤더슨은 텍사스대학교 오스틴캠퍼스로 향했
다. 전공은 철학이었다. 그는 대학을 다니며 글을 쓰는 사
람이 되려는 작업에 다시금 착수했다. 그는 베네딕트 홀에
있는 커다란 테이블에서 진행되는 극작 강의를 수강했다.
수강생은 아홉 명이었는데, 그와 마주 보는 구석 자리에는
늘 금발의 남자가 앉곤 했다. 두 사람은 한마디도 나누지
않았다.

그 남자의 이름은 오웬 윌슨이었다. 윌슨과 앤더슨은 결국 서로가 공통점이 무척 많다는 걸 발견하게 됐다. 두 사람 다 사립 고등학교를 나왔고, 세상을 무시하는 듯한 분위기를 풍겼다. 대체로 숫기도 없었다. 두 사람은 의도적인 아웃사이더였다.

두 사람이 말을 섞게 된 계기에 대해서는 여러 버전의 이야기가 있다. 앤더슨은 어느 날 윌슨이 복도에서 '마치 친한 친구인 양'[10] 다가왔다고, 그러고는 영문학을 전공하려면 어떤 과목을 수강해야 하는지 물었다고 한다. 윌슨은 앤더슨이 자신을 그가 준비하고 있는 연극에 배우로 캐스팅하려고 말을 걸었다고 기억한다. 이 기억은 〈맥스군 사랑에 빠지다〉에서 맥스 피셔가 학교 일진 매그너스에게 자신이 올리는 베트남전 연극의 주인공 역할을 맡아달라고 접근하는 장면으로 재연된다.

비딱한 코로 유명한(10대 시절에 두 번 부러졌다) 남자, 전형적인 미남은 아니지만 매력적인 외모의 소유자 오웬 윌슨은 1968년 11월 18일에 댈러스에서 삼형제 중 둘째로 태어났다. 척 봐도 듬직한 앤드류가 맏이고, 시무룩한 분위기를 풍기는 미남 루크가 막내였다. 삼형제는 앤더슨의 초기작에서 중심 인물로 등장한다.

오웬 윌슨과 앤더슨은 룸메이트, 시나리오 집필 파트너, 그리고 할리우드로 이어지는 구불구불한 여로에 오른 길벗이 됐다. 두 사람은 유머 감각이 비슷했고, 앤더슨이 말하듯 '똑같은 상황에서 슬픔을 느꼈다'.[11]

룸메이트가 된 두 사람이 처음으로 한 거래는 앤더슨이 발코니와 화장실이 딸린 더 좋은 방을 쓰는 대신 윌슨의 에세이를 대신 써주기로 한 것이었다. 에드거 앨런 포의 단편 소설 「아몬틸라도의 술통」에 대한 에세이였다. 윌슨과 그의 유령작가의 글은 A+를 받았다. 강사는 그 에세이가 "훌륭하면서도 별나다"고 칭찬했는데, 이 찬사는 훗날 두 사람의 캐치프레이즈가 됐다. '훌륭하면서도 별난'[12]은 앤더슨 스타일에 대한 묘사로도 적절하다.

오른쪽: 절친한 사이인 디그넌과 앤서니는 서점을 털고 꾀죄죄한 지역 모텔 윈드밀 인에 몸을 숨긴다. 이 모텔은 나중에 앤더슨의 열성 팬들이 순례하는 장소가 됐다.

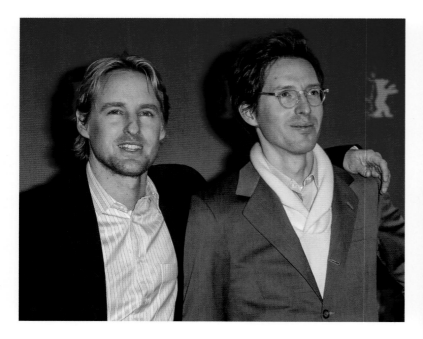

　두 친구는 영화에 열광했고, 카사베츠, 페킨파, 스코세이지, 코폴라, 맬릭, 휴
스턴, 그리고 당시 급부상한 코언 형제에 관한 얘기로 밤을 새우곤 했다. 왠지 성
으로만 부르는 게 더 멋지게 들리는 감독들에 대해서 말이다. 그러나 웨스 앤더
슨은 지금도 여전히 '웨스 앤더슨'으로 불린다. 마치 여전히 학교에 다니는 학생
인 것처럼.

　앤더슨은 대학의 영화 라이브러리 덕분에 취향을 마음껏 키워나갈 수 있었다.
학생들은 자그마한 부스에 앉아 각자 선택한 VHS테이프로 영화를 감상할 수 있
었다(테이프를 도서관 건물 밖으로 가지고 나가는 건 허용되지 않았다). 그는 프랑수
아 트뤼포와 장 뤽 고다르, 미켈란젤로 안토니오니, 잉마르 베르히만, 페데리코
펠리니 같은 유럽이 배출한 영화의 신들로 가득했던 라이브러리를 회상하며 이
렇게 말했다. "다른 부스 옆을 지나가면 사람들이 영화를 감상하는 모습을 볼 수
있었어요. 스크린에서는 1960년대 영화들이 상영되고 있었죠. 시간을 초월한
듯한 분위기가 흘렀어요."[13]

　라이브러리에는 영화 관련 서적도 많았다. 앤더슨의 세계에서 독서는 굉장히
중요한 일이다. 애서가이자 초판수집가인 그의 영화에는 책이 가득하다. 〈로얄
테넌바움〉과 〈그랜드 부다페스트 호텔〉 같은 영화들은 책 속의 이야기처럼 시
작된다. J.D. 샐린저와 슈테판 츠바이크같은 작가들은 앤더슨의 영화세계에 기
다란 그림자를 드리웠다. 앤더슨은 어린 시절의 영웅이던 로알드 달이 썼던 의
자에 앉아 시나리오를 쓰기도 했다.

　그는 영화감독들에 관한 책들을 읽었고 존 포드나 라울 월쉬가 만든 옛날 영
화들과 프랑스 누벨바그 사이의 관계를 다룬 책들을 읽었다. 감독이자 역사가인
피터 보그다노비치의 논문집을 읽었고(두 사람은 훗날 친구가 됐다), 스파이크 리
와 스티븐 소더버그가 영화 제작에 관해 쓴 책들을 읽었다. 그리고 10학년 때부
터는 《뉴요커》의 존경받는 평론가이자 박학다식하면서도 신랄한 폴린 케일이

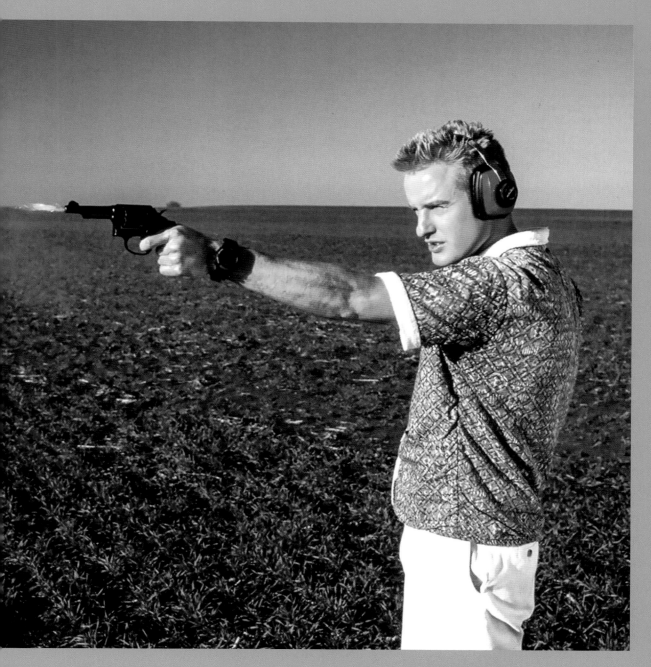

위: 사격연습 시퀀스를 비롯해 〈바틀 로켓〉 초반부의 많은 장면은 앤더슨이 직전에 만들었던 13분짜리 단편 〈바틀 로켓〉에서 그대로 가져와 다시 연출한 것이다.

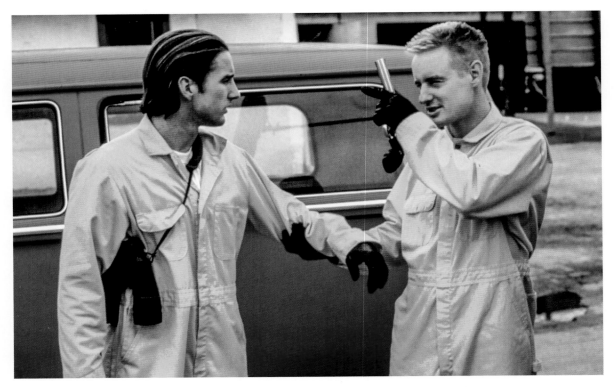

위: 컬러 코드에 관한 앤더슨의 취향은 첫 영화에서도 드러난다. (마이클 만의 서사적인 범죄 영화 〈히트〉에서 영감을 받은) 이 장면에서 노란색 작업복은 선홍색 자동차와 강렬하게 대비된다.

쓴 리뷰를 일일이 찾아 읽었다. 이 모든 게 그가 영화감독이 되겠노라고 다시금 마음먹게 된 계기가 되었다.

1991년에 대학을 졸업한 앤더슨과 윌슨은 댈러스로 거주지를 옮겨 형편없고 지저분한 곳에서 생활했다. 댈러스는 윌슨의 형 앤드류가 일하는 곳이었다. 앤드류는 기업체가 발주하는 영상을 만드는 아버지의 회사에서 일했는데, 그곳이 그들에겐 영화업계와 가장 가까운 곳이었다. 윌슨 삼형제의 아버지 밥 윌슨은 〈몬티 파이튼〉을 텍사스 북부에 소개했던 지역 텔레비전 방송국 KERA-TV의 최고책임자였다.

앤드류와 오웬 윌슨, 그리고 루크 윌슨과 친구 로버트 머스그레이브(얼마 후에 만들어질 영화에서 소심한 도주차량 운전자 밥을 연기하게 된다)는 지저분한 톡모튼 스트리트에 있는 다 쓰러져가는 앤더슨의 아파트에서 함께 지내곤 했다. 이것이 앤더슨이 결성한 최초의 영화제작 패밀리였다.

하지만 이들 중 누구도 그 시절을 애정 어린 시선으로 돌아보진 않는다. 아파트는 상당히 지저분했고, 걸쇠가 부서진 창문은 혹독한 텍사스 겨울의 냉기를 거의 막아내지 못했다. 창문을 고쳐달라고 따졌지만, 집주인은 들은 척도 하지 않았다. 그래서 그들은 무모한 계획을 세우게 되었다(앤더슨의 거의 모든 영화에도 무모한 계획을 세우는 수다쟁이 몽상가들이 등장한다).

앤더슨과 윌슨은 집이 강도한테 털린 상황을 연출했다. 강도가 제대로 잠기지 않는 창문을 통해 아파트로 침입했고, 물건을 챙겨 튄 것처럼 꾸민 뒤 범죄가 일어났다며 지역 경찰에 신고한 것이다. 집주인은 속지 않았다. 그는 '내부 소행'[14]으로 보인다고 주장했고(사실이었다) 창문도 수리해주지 않았다. 비록 원래 목적은 달성하지 못했지만, 이 시도는 다른 쪽에서 반가운 결실을 맺었다. 이 실패한 범죄 시도를 시나리오로 발전시킨 것이다. 둘은 화려하게 확 타오른 뒤 순식간에 꺼져버리는 싸구려 불꽃놀이를 가리키는 속어 '바틀 로켓'을 시나리오의 제목으로 붙였다.

"그 영화는 당시 우리의 라이프스타일에서 출발했다고 볼 수 있어요. 우리 생활은 좀 체계가 없었거든요."[15]

〈바틀 로켓〉의 애초 의도는 앤더슨과 윌슨이 무척 좋아하는 스코세이지 풍으로, 사실적인 느와르 범죄영화를 만드는 거였다. 그들은 시내 곳곳을 돌아다니며 근사한 장면을 궁리했고, 결국 서점을 털 계획을 세우는 헐렁한 세 친

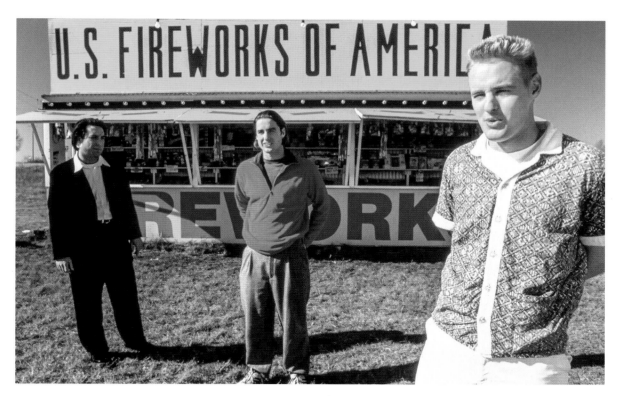

구의 이야기를 완성했다. 주인공은 오웬과 루크 윌슨, 머스 그레이브가 연기할 예정이었다. 최초 제작비 2,000달러를 모으고 앤드류에게서 슬쩍한 여러 장비로 무장한 그들은 '장편영화의 포문을 여는 장면'을 촬영하기 위해 댈러스 길거리로 나섰다.[16] 그러나 호기로운 마음과 달리, 셀프 강도 행각을 모티브로 한 8분 분량의 장면을 찍고 나니 돈이 바닥나고 말았다. 윌슨은 아버지의 친구 L.M. 킷 카슨을 찾아갔다. 짐 맥브라이드의 자전적인 다큐드라마 〈데이비드 홀즈먼의 일기〉에 출연했고 〈파리, 텍사스〉의 시나리오를 집필했던 카슨은 할리우드에 인맥이 있었다.

카슨은 앤더슨 일당에게 영화 제작의 기초에 대한 유익한 조언을 해주었다. 그의 조언은 가족과 그들을 도와줄 수 있는 사람에게 최대한 많은 제작비를 얻어내라는 거였다. 그들은 이를 충실히 따랐다. 그렇게 다시 모은 제작비로 그럭저럭 5분 분량을 추가로 촬영할 수 있었고, 그 결과 훌륭한 13분짜리 단편영화가 탄생했다.

이 짧은 흑백영화는 완벽한 좌우대칭의 화면 구성이나 화려한 컬러 코드 등 지금 우리에게 익숙한 앤더슨의 연출과는 거리가 멀다. 특히 트뤼포의 데뷔작 〈400번의 구타〉에 큰 영향을 받은 그는 프랑스 누벨바그 영화들을 뻔뻔하게 따라 하며 핸드헬드로 촬영한 흑백 영화를 만들었다. 그러나 〈바틀 로켓〉의 이 수다스러운 트리오에게서 〈다즐링 주식회사〉의 옥신각신하는 형제들의 모습을 살짝 엿볼 수 있다. 무엇보다 이 단편영화는 앞으로 나올 장편영화 데뷔작을 위한 견본이었다.

그다음 무슨 일을 해야 할지 알려준 사람도 역시 카슨이었다. 그는 미국 인디 영화계의 용광로인 선댄스영화제에 연락했다. 영화제는 그들의 단편을 받아들였고, 더불어 시나리오 집필 세미나에 참석할 기회도 제공해주었다. 앤더슨과 윌슨은 영화 홍보를 위해 인디 영화계를 대표하는 회사들과 미팅을 했는데, 그중에는 쿠엔틴 타란티노의 영화를 담당하던 미라맥스도 있었다. 이 시점에 아주 중요한 사건이 일어났다. 앤더슨과 윌슨이 〈바틀 로켓〉의 장편영화 버전 시나리오 초고를 완성하자, 카슨이 단편 〈바틀 로켓〉의 비디오테이프를 할리우드로 직접 보낸 것이다.

할리우드 먹이사슬에 투입돼 손에서 손으로 건네지는 어느 단편영화의 비디오테이프를 상상해보자. 카슨은 먼저 〈제명된 8인〉의 제작자인 친구 바버라 보일에게 테이프

를 건넸고, 그녀는 그걸 제작자 폴리 플랫에게 보냈다. 〈마지막 영화관〉(텍사스 사람이 만든 또 다른 매력적인 데뷔작이자 앤더슨이 좋아하는 영화)을 제작하면서 보그다노비치가 커리어의 싹을 틔우는 것을 도왔던, 인재를 발굴하는 능력이 있던 플랫은 그 테이프에서 어떤 재능을 발견했다. 그녀는 "독특하고 틀에 박히지 않으며 훌륭하다"[17]고 열광하면서 그 테이프를 〈브로드캐스트 뉴스〉의 감독이자 〈심슨 가족〉의 공동창안자인 제임스 L. 브룩스에게 건넸다. 브룩스는 틀에 박히지 않은 코미디를 좋아하는 소니 스튜디오와 작업했던 인연이 있었다.

브룩스도 플랫과 비슷한 인상을 받았다. 그는 "진정한 개성을 담은 이 영화는 언제 봐도 경이롭다. 거의 종교적인 작품이다"[18]라고 공언하면서 앤더슨이 무언가 다른 것을 내놓았다고 확신했다. 그는 시나리오 전편을 읽기 위해 댈러스로 날아갔다. 앤더슨과 윌슨이 싸구려 모텔[19]에서 근근이 살아가는 모습을 보고 경악한 브룩스는 자기와 함께 로스앤젤레스로 가서 이 시나리오를 작업 가능한 장편영화용 시나리오로 가다듬자고 제안했다.

그렇게 해서 두 사람은 상대적으로 호사스러운 로스앤젤레스의 숙소에서 동거하며 컬버 시티에 있는 소니 스튜디오의 사무실과 짭짤한 일일 용돈을 제공받았다. 당시 골프 카트를 타고 신나게 돌아다니던 두 사람의 사진이 많다. 그들의 눈에는 마법의 왕국에 도착했다는 초현실적인 환희가 가득해 보인다. 그러나 막상 할리우드의 기준에 맞게 시나리오를 가다듬는 데에는 2년이 걸렸다. 앤더슨과 윌슨이 작업을 하기 싫어 시간만 허비하고 있다고 의심하는 시선도 있었다(실제로 브룩스는 두 사람이 미팅을 하러 와서도 메모를 하지 않거나 심지어는 메모장도 갖고 오지 않는 모습에 점점 더 실망하게 됐다). 그런데도 브룩스는 계속해서 두 사람을 믿어주었고, 그의 설득에 넘어간 소니는 〈바틀 로켓〉의 장편영화 제작에 500만 달러를 지원해주었다.

1994년 연말의 두 달 동안, 앤더슨과 (이제는 규모가 커진) 그의 팀은 영화를 찍기 위해 다시 댈러스로 돌아갔다. 〈바틀 로켓〉 단편영화에는 프랑스 누벨바그 특유의 차가운 분위기가 담겼지만, 장편영화에서는 앤더슨 특유의 컬러풀한 팔레트가 처음으로 기지개를 켜게 된다.

시나리오는 영화 역사상 제일 느긋한 범죄행각이라 할 만한 터무니없는 강도행각으로 확장됐다. 그들은 우선 주인공 앤서니의 집을 턴 다음 서점을 털고(꽤나 코믹한 시퀀스다), 냉동시설의 금고를 터는 임무에 착수한다. 그리고 그런 큰 줄기에 많은 언쟁과 자기 성찰, 앤서니가 사랑에

빠지는 짧은 막간극이 덧붙는다.

촬영은 도로 옆에 있는 길쭉한 2층짜리 숙박시설인 윈드밀 인 모텔을 중심으로 이뤄졌다. 제작진이 기거했고 픽션의 주인공들이 은신했던 힐스보로에 있는 이 모텔에서 앤서니는 파라과이인 메이드 이네즈(〈달콤 쌉싸름한 초콜릿〉에 출연했던 루미 카바조스)와 사랑에 빠진다. 그녀가 영어를 잘하지 못하기 때문에 두 사람의 관계는 통역을 통해 아주 코믹하게 진전된다(앤더슨의 엉뚱하고 기발한 센스를 제대로 보여준 첫 사례다). 앤더슨의 커리어가 만개한 이후 이 모텔은 〈바틀 로켓〉을 주제로 한 '사랑스러운 파티Lovely Soiree'라는 이름의 연례 팬 모임이 열리는 행사장이 됐다.

영화의 이야기는 지역의 괴팍한 거물 범죄자 미스터 헨리의 등장으로 확장된다. 그는 청년들을, 특히 한도 끝도 없이 진취적인 모습을 보이는 디그넌을 자신이 꾸민 사기 행각에 끌어들인다.

제작자 브룩스는 영화의 참신함을 유지하기 위해 단편 〈바틀 로켓〉에 출연했던 배우들을 장편에서 그대로 캐스

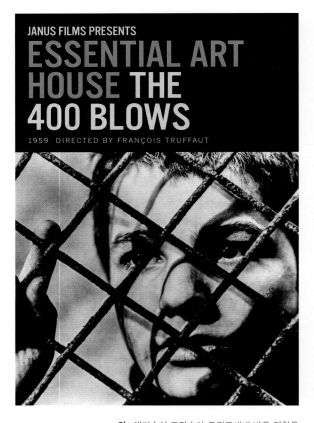

JANUS FILMS PRESENTS

ESSENTIAL ART HOUSE THE 400 BLOWS

1959 DIRECTED BY FRANÇOIS TRUFFAUT

위: 앤더슨이 프랑수아 트뤼포에게 받은 영향은 어마어마하다. 단편 〈바틀 로켓〉의 느슨하고 충동적인 스타일은 대체로 프랑스 거장의 자유분방한 데뷔작 〈400번의 구타〉에서 빌려온 것이다.

왼쪽: 윌슨 형제와 함께 한 머스그레이브 갱단의 운전사이자 열의가 제일 적은 밥 메이플소프를 연기한다. 그의 극 중 이름은 앤더슨의 전형적인 방식대로 미국 유명 사진작가의 이름에서 따온 것이다.

아래: 개봉을 앞둔 시기에 고카트를 타고 장난을 치며 돌아다니는 앤더슨과 윌슨. 고카트는 〈맥스군 사랑에 빠지다〉에서도 등장한다.

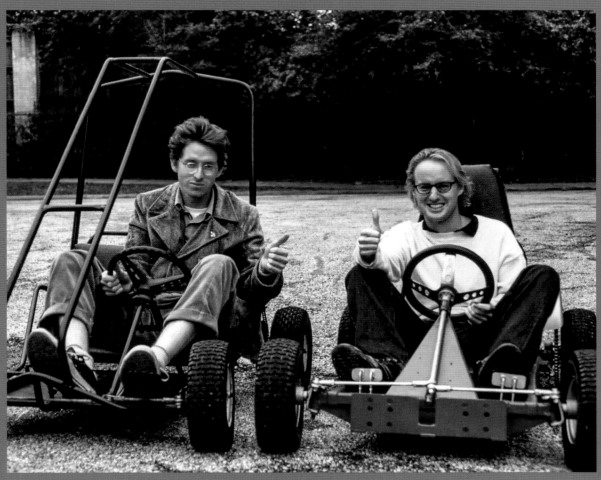

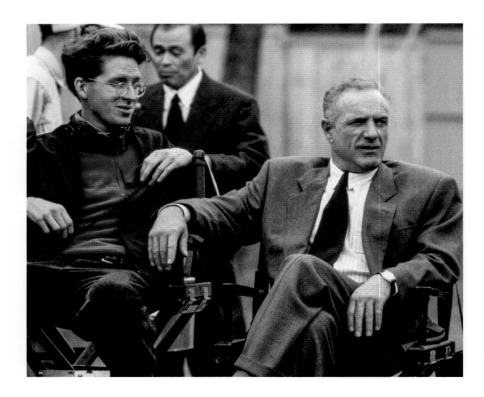

팅했다. 윌슨 형제와 머스그레이브는 색다르면서도 어디로 튈지 모르는 신랄한 분위기를 풍기며 연기를 펼쳤다. 그전까지 배우가 되겠다는 생각을 해본 적이 전혀 없던 오웬 윌슨은 디그넌을 아주 매력적으로 연기했다. 그는 스크린에 등장한 최초의 앤더슨 아바타. 습관적으로 무모한 일을 꾸미는 모사꾼이자, 열정적으로 각종 리스트와 일정표를 작성하고(영화에는 그가 자신의 건강과 행복을 위해 세운 75년 계획이 잠깐 등장한다), 현실을 자기 생각에 맞게 뜯어 고치겠다고 결심하는 남자.

제작진은 앤더슨의 실제 경험과 그 경험을 공유하는 장소를 오가며 특유의 분위기를 영화에 불어 넣었다. 솜씨가 좋은 것도 아니면서 종일 투덜대는 인도인 금고털이 '쿠마르'는 쿠마르 팔라나가 연기했다. 가끔 보드빌(노래·춤·촌극 등 다양한 볼거리로 꾸며지는 공연) 배우로 활동하던 그는 앤더슨이 사는 곳에서 세 블록 떨어진 곳에 있는 커피숍의 주인이었다.

촬영감독 로버트 요먼은 "당시에 앤더슨이 지금과 같은 존재가 될 거라고 생각한 사람은 아무도 없었다"고 말했다.[20] 앤더슨은 요먼에게 거스 반 산트의 〈드럭스토어 카우보이〉에서 그가 했던 촬영을 무척이나 좋아한다며, 자신의 모험적인 데뷔작에 합류해줄 수 있는지 묻는 정중한 편지를 보냈다(그는 오늘날까지도 앤더슨이 자신의 주소를 어떻게 알아냈는지 전혀 모른다). 요먼은 현재까지 앤더슨이 연출한 모든 실사영화의 촬영감독을 맡으며 앤더슨의 특별한 연출 방식들을 함께 만들어왔다. 90도 각도로 움직이는 빠른 팬pan, 우아하게 이동하는 돌리 숏dolly shot, 마틴 스코세이지에게서 영감을 받은 테이블을 위에서 내려다보는 신의 시점God's eye view 인서트, 롤링 스톤스의 〈2000 Man〉 뮤직비디오에서 영감을 받은 슬로모션 몽타주 등.

데뷔작을 준비하며 앤더슨은 어떻게든 유명한 스타를 캐스팅하고 싶었다. 그러던 중 그의 에이전트가 제임스 칸의 에이전트이기도 하다는 사실을 알게 되었고 앤더슨은 기회를 놓치지 않았다. 1970년대 할리우드를 주름잡는 배우였던 칸은 긴 설득 끝에 이 영화를 위해 사흘의 시간을 내어주기로 했다.

칸은 그를 가르치는 가라테 사범 구보타 타카유키를 대동하고 늦은 밤에 도착했다. 앤더슨은 호텔방 문을 노크하는 소리에 잠에서 깼다. 가운을 집어든 앤더슨이 문을 열자 할리우드 스타가 서 있는 게 보였다. 칸은 곧 촬영할 신들에 대해 얘기하고 싶다면서 영화에 가라테와 관련된 요소들을 집어넣어야 한다고 앤더슨을 밀어붙였다. "내가 보여줄게, 보여줄 테니까 잘 봐."[21] 그는 무방비 상태인 앤더슨에게 헤드록을 걸고는 거울에 어떻게 비치는지 보여주겠다며 앤더슨을 욕실로 밀고 갔다.

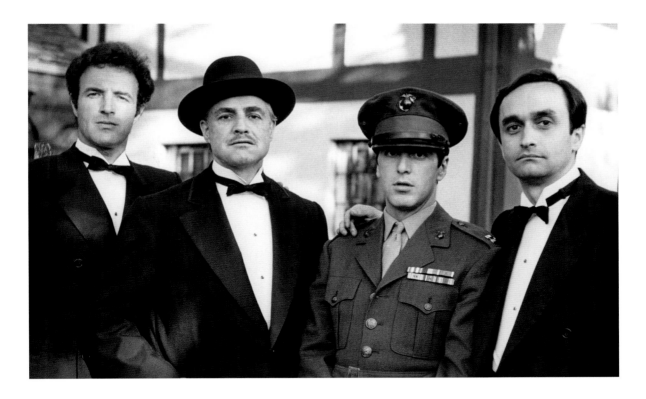

'지금 무슨 일이 벌어지고 있는 거지?' 앤더슨은 헐떡거리는 와중에도 믿기지 않았다. '지금 가운 차림으로 소니한테 엉덩이를 걷어차이고 있어.'[22] 칸의 존재는 앤더슨 영화들에 등장할 일련의 〈대부〉 레퍼런스 중에서 처음이자 가장 직설적인 요소가 될 터였다.

촬영이 시작됐다. 칸은 자세한 설명 없이 촬영에 돌입하는 앤더슨의 작업 방식에 어리둥절했지만 당황하지는 않았다. 그는 늘 해오던 대로 자신의 전부를 걸고 연기에 임했다. 그 결과 우리는 구로사와 아키라의 영화에 등장하는 사무라이처럼 상투를 뽐내며 과장된 연기를 펼치는 칸의 모습을 볼 수 있다. 칸은 존경하는 스승인 구보타가 흰색 팬티 차림으로 자신과 정면대결을 펼칠 준비를 하는 것을 보고서야 이 영화가 코미디 영화라는 사실을 깨달았다.

어찌어찌 촬영을 마치자 편집이라는 산이 남아 있었다. 편집과정은 녹록지 않았다. 앤더슨은 한도 끝도 없이 장황하게만 보이는 러프 컷을 내놓아 제작자들을 다시금 실망시켰다. 근사하지만 아무 목적도 없어 보이는 장면이 계속해서 이어졌다. 앤더슨은 편집을 다시 거쳐 더 괜찮은 모양새로 만들어보겠노라고 스튜디오를 설득했다. 그러던 와중에 예상치 못한 최악의 상황이 닥쳤다. 선댄스영화제가 이 영화를 거부한 것이다. 장편영화 〈바틀 로켓〉은 버림받은 작품처럼 보이기 시작했다.

〈바틀 로켓〉은 소니 픽처스의 영화 중에서 최악에 가까운 테스트 스크리닝 점수를 받았다. 스튜디오는 시사회를 앞두고 이 영화에 대한 기대가 전혀 없다고 선을 그었다. 시사회가 끝난 후, 스튜디오의 감[23]은 옳은 것으로 확인됐다. 영화가 끝나기 무섭게 사람들은 시사회장에서 우르르 몰려나왔고 앤더슨 역시 씁쓸하게 자리를 떴다. 소니 픽처스는 '피해 최소화 대책'이라는 명목으로 재편집과 재촬영을 요구했다. 더불어 예정되어 있던 개봉을 연기하고 시사회도 취소했다. 그러더니 결국 1996년 1월에 별다른 마케팅 활동도 없이 영화를 개봉했다. 상영관도 얼마 되지 않았다.

영화를 만드는 동안 앤더슨의 자신감은 최고로 치솟았으나,[24] 영화가 개봉될 무렵에는 완전히 망가져 있었다. 윌슨은 해병대에 입대하는 일을 심각하게 고려했다.

희망을 안겨준 건 이번에도 브룩스였다. 그는 〈바틀 로켓〉을 정말 좋아했다. 그는 젊은 감독에게 이렇게 말해주었다. "연출을 잘했어." 그리고 그런 목소리는 갈수록 커지고 있었다. 스튜디오는 탐탁지 않아 했지만, 평론가들은 앤더슨을 지지했다. 브룩스가 할리우드 시내에서 계속 시사회를 열었고 입소문이 퍼지기 시작했다. '이 친구한테는 뭔가(아직 아무도 그게 무엇인지 정확히 집어내진 못했지만)가 있다!'

위, 아래: 칸이 영화에 출연한 것은 횡재나 다름없었다. 칸은 촬영장에서 활기를 주체하지 못했다. 그는 걸출한 커리어를 쌓는 동안 겪은 이야기들로 젊은 제작진들을 매혹시켰다. 그의 이런 모습이 〈바틀 로켓〉이 그에게 투자를 한 이유였다.

위: 루크 윌슨은 로맨틱한 분위기를 빚어내야 한다는 사실에 긴장했다. 그럼에도, 그가 이네즈와 함께 한 신들은 영화 전편에서 제일 다정한 분위기를 피워냈다.

《로스앤젤레스 타임스》의 영향력 있는 평론가 케네스 터랜은 초기의 중요한 지지자였다. 그는 선댄스가 〈바틀 로켓〉을 거절한 건 이해가 안 되는 일이라며, 짓궂은 동시에 독특하고 진심 어린 감수성을 가진 영화라고 평했다. "범죄 세계의 캉디드Candide(볼테르 소설의 낙천적이고 순진한 주인공—옮긴이)가 된 세 친구에 대한 이 별난 데뷔작은 특히 신선하게 느껴진다. 시종 무표정한 얼굴로 섬세한 유머를 구사하는 이 영화는 무엇에도 타협하지 않는다."[25]

《워싱턴 포스트》의 데슨 하우도 동의했다. "주인공들은 코믹하면서도 순진한 선구자들이다. 그들은 순전히 사건을 어떻게 풀어나갈지에만(방식이 얼마나 이상하건 상관없이) 관심을 보인다."[26]

〈바틀 로켓〉은 앤더슨의 연출작 중에서 제일 느슨한 영화다. 의상 측면에서도 그렇다. 촬영장의 일상을 찍은 흑백 사진 속 앤더슨은 단발머리에 허수아비처럼 깡말랐고, 여전히 청바지에 존 레논 스타일의 안경 차림이다. 그와 그의 영화들은 해가 지날수록 더욱 더 스타일리시하고 단정해진 것 같다.

댈러스 출신의 평론가 매트 졸러 세이츠는 〈바틀 로켓〉이 댈러스라는 도시를 '독특하고도 개인적이며 솜씨 좋은 방식으로 보여주었다'고 평했다.[27] 그의 평가는 앤더슨의 의도를 썩 잘 요약한다. 빛과 공간, 건축물을 제대로 담아낸 이 영화 속에서 댈러스는 황홀한 세계처럼 보인다. 1980년대의 경박한 CBS 드라마 〈댈러스〉와는 조금도 비슷한 게 없는 세계 말이다. 그 드라마는 텍사스를 마천루와 목장들이 제멋대로 퍼져있는 조립식 도시인 것처럼 그렸다. 반면 앤더슨은 댈러스를 팝 아트와 외로움이 감도는 파리 같은 도시로 담아냈다.

그가 드러내 보인 것은 비전vision이었다. 앤더슨은 조지 루카스만큼이나 기이한 하나의 '세계'를 구축하는 감독이다. 사소하고 특별한 디테일뿐만 아니라 전반적인 느낌 또한 중요시한다는 의미다. 앤더슨이 루카스와 다른 게 있다면 정서적인 리얼리티에 발을 디디고 있다는 점일 것이다.

앤더슨이 이 영화에서 레퍼런스로 삼은 것들을 간단히 살펴보자. 그의 초기 작품은 문화에 대한 앤더슨의 드넓은 감식안과 수집벽을 잘 보여준다. 그의 모든 영화는 그의 취향과 생각을 대변하는 영화와 문학, 미술과 음악에 대한 인용을 우표 수집하듯 모아놓은 것과 비슷하다. 그가 열성적

인 영화광이라는 것은 말할 것도 없다. 그의 작품은 영화라는 매체의 비옥한 토양에 뿌리를 내리고 있다. 앤더슨은 〈바틀 로켓〉 제작진들에게 프랑스 누벨바그 영화들뿐 아니라 베르나르도 베르톨루치의 스파이 스릴러 〈순응자〉가 담아낸 감각적인 도시 풍광을 항상 염두에 둘 것을 요구했다. 요먼은 뷰파인더 옆에 그 영화의 스틸 프레임 이미지들을 놓아두기까지 했다.

시간이 갈수록 앤더슨의 영화들은 그 자체로 컬렉션이 될 것이다. 영화 속 각각의 프레임은 캐릭터들이 체현하고 반영하는 소품과 장식들을 담은 보물창고다.

순진하고 멍청한 청춘들에 관한 영화와 아직은 완전한 스타일을 갖추지 못한 영화감독. 양쪽 모두에는 미래와 모험이라는 꿈에 대한 약속이 깃들어 있었다.

그러나 그러한 꿈조차 〈바틀 로켓〉을 박스오피스의 불명예에서 구해낼 수는 없었다(영화의 흥행성적은 100만 달러 미만이었다). 개봉관 수도 무척 적었기에, 이 영화는 정말이지 기회를 거의 얻지 못했다고 할 수 있다. 그러나 그런 상

황에서도 이 작품은 컬트영화로 부상했다. "냉소주의의 기미가 전혀 없는 영화가 여기 있다." 마틴 스코세이지가 〈바틀 로켓〉을 희귀한 작품으로 묘사하며 쓴 글이다. 스코세이지는 〈바틀 로켓〉을 1996년 최고의 영화 10편 중 하나로, 앤더슨을 신세대 영화감독의 선봉에 선 인물로 꼽으며 DVD로 재탄생한 이 영화에 지지를 보냈다. 그는 자기도 모르게 이 영화의 섬세하고 사려 깊은 면에 끌렸으며, 스토리에 담긴 인간적인 감정에 매료되었다고 밝혔다. "불확실하고 위험한 것을 감수하는 것만이 진짜 인생이라고 생각하는 청년들의 무리. 그들은 그저 자기 본연의 모습이 되는 것도 괜찮은 일이라는 것을 모른다."[28]

스코세이지는 영화 속 캐릭터들이 비슷한 종류의 내밀한 유대감을 공유한다는 점에서 〈막스브라더스의 스파이 대소동〉을 연출한 스크루볼 코미디 감독 레오 맥케리, 프랑스의 위대한 거장 장 르누아르의 작품들이 떠오른다고 덧붙였다. 앤더슨은 물론 맥케리와 르누아르에 깊이 심취해 있었다. 비록 스코세이지가 언급하지는 않았지만, 우리

는 〈바틀 로켓〉과 스코세이지의 영화 〈비열한 거리〉 사이에도 여러 공통점을 발견할 수 있다.

우정이라는 느슨한 연결고리, 삶의 목적에 대한 갈망, 그리고 제멋대로 살아가는 청춘에 대한 옹호.

당시는 '재능'이 박스오피스보다 더 큰 목소리와 힘을 지녔던 시대였다. 세상은 젊고 힙한 감각을 원하고 있었고 앤더슨과 윌슨은 자신들의 커리어가 하늘 높이 치솟고 있다는 것을 느꼈다.

왼쪽 위: 루크 윌슨이 연기하는 앤서니는 표면적으로는 이 영화의 히어로다. 이 영화에서 히어로라는 존재가 중요한지는 모르겠지만 말이다. 다정하면서도 상처 받은 영혼인 그는 앤더슨이 이후에 만들 작품들에서 내내 발견되는 유형의 캐릭터다.

위: 오웬 윌슨이 연기하는 디그넌이 바틀 로켓(싸구려 폭죽)을 움켜쥐고 있다. 지나치게 수다스럽고, 어딘가 늘 초조해 보이는 캐릭터인 디그넌 또한 이후 앤더슨 영화에 등장할 인물들의 견본이 되었다.

맥스군 사랑에 빠지다

웨스 앤더슨의 두 번째 영화. 감독이 실제로 다녔던 휴스턴의 우아한 사립학교를 배경으로 펼쳐지는 독특한 성장영화다. 〈맥스군 사랑에 빠지다〉는 이후 그의 다른 작품 비평에 빠짐없이 등장할 만큼 기념비적인 희비극이다.

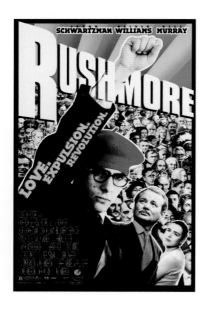

왼쪽: 〈맥스군 사랑에 빠지다〉는 앤더슨의 별난 데뷔작보다도 더 개인적인 영화다. 지금은 웨스 앤더슨의 출세작으로 여겨진다.

오른쪽: 맥스 피셔를 연기한 제이슨 슈왈츠맨의 외모는 앤더슨이 처음에 구상했던 맥스의 이미지와는 정반대였다. 그렇지만 그는 캐릭터에 완벽하게 적합한 배우였다. 걸음걸이도 딱 맥스였다.

웨스 앤더슨은 딱 한 편의 작품만을 연출했음에도 이미 특유의 미스터리한 기발함을 지닌 작가주의 감독으로 불리고 있었다. 〈바틀 로켓〉은 박스오피스에서 처참한 성과를 거두었고 동전 한 푼 회수하지 못했지만, 감독의 앞길에는 쏠쏠한 도움이 되었다. 이 영화 덕에 앤더슨은 힙한 영화감독으로 떠올랐고, 마틴 스코세이지가 그에 대한 지지를 표명한 뒤에는 할리우드 고위급 인사들(즉 돈줄을 쥔 인물들)도 하나둘씩 앤더슨 팬클럽에 가입하게 되었다. 어느새 웨스 앤더슨은 특별한 감각을 지닌, '스튜디오가 서로 모셔가려고 안달하는 영화감독'이라는 명성을 구축하게 되었다.

앤더슨의 상상력이라는 초콜릿 상자에는 엄청나게 다양한 아이디어들이 들어있을 것이다. 그는 언제나 한 편의 영화를 완성하고, 망설임 없이 다음 작품의 방향을 정확히 잡은 다음 나아간다. 앤더슨의 두 번째 작품 〈맥스군 사랑에 빠지다〉는 정서적으로 문제가 있는 조숙한 15살 학생과 자살 충동을 느끼는 중년의 철강업계 거물의 우정을 다룬 영화였다. 누가 봐도 박스오피스에서 대박을 터트릴 작품처럼 보이진 않았으나, 선뜻 영화를 제작하겠다고 나서는 이들이 많았다.

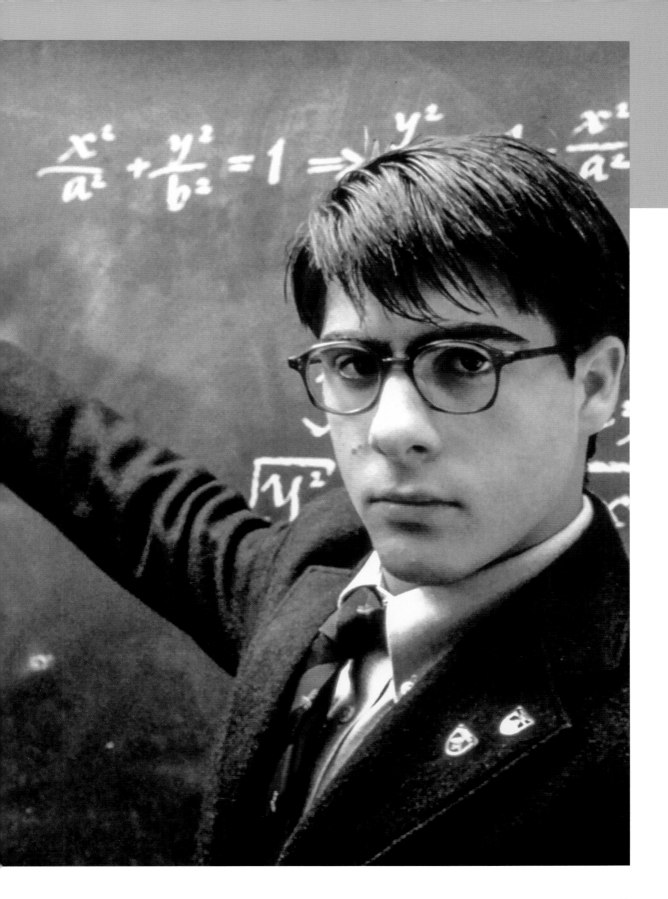

$$\frac{x^2}{a^2} + \frac{y^2}{b^2} = 1 \Rightarrow \frac{y^2}{a^2} \cdot \frac{x^2}{a^2}$$

$$\sqrt{y^2}$$

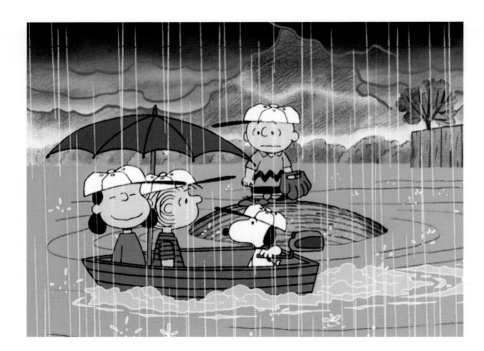

〈바틀 로켓〉에서 그랬던 것처럼, 이번에도 그는 오웬 윌슨과 공동으로 시나리오를 쓸 생각이었다. 두 사람은 데뷔작의 촬영에 들어가기도 전에 두 번째 영화에 활용할 아이디어를 모으고 있었다.

앤더슨은 공동작업에 의지한다. 그가 연출한 영화 중 다른 시나리오 작가와 집필하지 않은 영화는 한 편밖에 없다. 그는 사람들과 어울리는 것을 좋아하고, 작품의 처음부터 끝까지 설명한 다음에 글로 옮겨 적는 것을 좋아한다. 시나리오 집필은 사람들이 바글거리고 소음이 가득한 촬영 현장과는 달리 무척이나 외로운 작업이기에, 혼자보다는 누군가와 함께하는 것을 선호한다.

〈맥스군 사랑에 빠지다〉는 앤더슨의 '학교 영화school movie'[1]가 될 예정이었다. 영국의 전통적인 사립학교 기숙사를 배경으로 했던 린제이 앤더슨 감독의 영화 〈만약〉의 계열을 이으면서도, 찰스 M. 슐츠의 만화 〈피너츠〉의 사랑스럽고 찌질한 찰리 브라운(이 캐릭터의 특별한 감성은 오랫동안 앤더슨에게 영감이 되었다)의 매력이 더해진 영화 말이다. 이 영화는 앤더슨의 학창시절을 담고 있지만, 기하학 시험에서 부정행위를 했다가 퇴학당한 오웬 윌슨의 학교생활도 반영되어 있다.

많은 앤더슨 팬Andersonite들은 〈맥스군 사랑에 빠지다〉이야말로 앤더슨의 재능이 한껏 발휘된 영화라고 평가한다. 영화평론가 매트 졸러 세이츠는 이 영화를 '역사에 몇 편 되지 않는 완벽한 영화'라고 표현했다.[2] 앤더슨의 스타일이 뿌리를 내리기 시작한 영화임은 분명하다. 군데군데 암시적으로 드러나는 여러 레퍼런스들과 기하학적인 카메라 트릭, 무대를 상징하는 장치들(이 영화는 연극용 커튼이 걷히는 장면으로 시작하는데, 실제로 현장에서 커튼을 활용해 촬영했다), 장 뤽 고다르에게 영감을 받은 재치 있는 자막, 소품과 의상과 노래의 컬렉션, 삼각관계의 꼭짓점에 자리한 여자 주인공, 슬프지만 웃긴 것과 웃기지만 슬픈 것 사이의 어느 지점에 머무는 분위기, 그리고 빌 머레이 같은 요소들이 모두 등장한다.

오웬 윌슨은 잘생긴 외모와 재치 있는 입담 덕에 〈아나콘다〉와 〈아마겟돈〉, 〈케이블 가이〉(윌슨은 이 영화에서 '몹시 불쾌한 남자친구'의 대명사가 됐고 친구들의 놀림감이 됐다) 같은 주류 상업영화에서 연달아 역할을 따내기 시작했다. 이후 윌슨은 앤더슨의 영화에 매번 출연하진 않았지만, 친구와의 작업은 그에게 무엇보다 최우선으로 남았다. 〈바틀 로켓〉 이후 시간이 흐르면서 더 이상 아무 작품도 쓰지 못하게 될지도 모른다는 '어렴풋한 공포'[3]에 직면한 두 사람은 다시 학교로 향했다.

윌슨이 변장을 하고 〈맥스군 사랑에 빠지다〉에 카메오로 출연했다는 루머가 끈질기게 돌아다니지만, 사실이 아니다. 영화 속에서 그의 모습은 교실 벽에 걸린 사진들에서 나 볼 수 있다.

앤더슨은 〈바틀 로켓〉 시나리오를 쓰는 와중에 로스앤젤레스에서 프로듀서 배리 멘델을 알게 됐다. 진지하면서

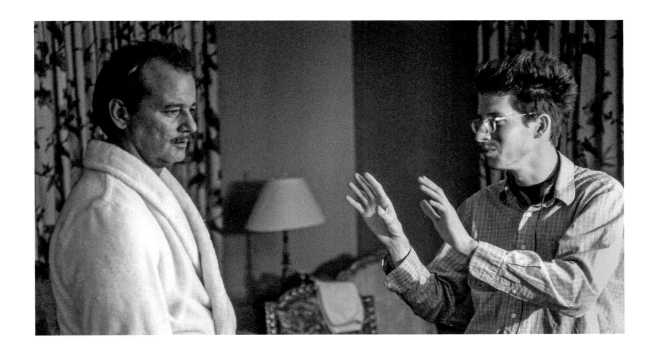

도 유머러스한 멘델과 앤더슨은 죽이 잘 맞았다. 멘델은 할리우드에 인맥이 좋은 사람이었다. 그의 도움 덕분에 〈맥스군 사랑에 빠지다〉는 뉴라인 시네마(주로 인디영화를 제작하는 워너 브라더스의 자회사)에서 종잣돈을 지원받을 수 있었다. 하지만 앤더슨이 이 영화를 사립학교가 배경인 〈형사 서피코〉라는 식으로 소개하자 이미 앤더슨의 별난 요소들을 참아주고 있던 영화사의 인내심이 무너지고 말았다. 멘델은 단념하지 않았다. 그는 작품과 관련된 권리들을 과감하게 경매에 붙였고, 스튜디오 네 곳이 제안서를 보내왔다. 결국 그들은 디즈니(정확히는 성인 관객층을 겨냥한 작품을 만드는 디즈니의 자회사 터치스톤 픽처스)를 선택했다. 디즈니의 조 로스 회장이 앤더슨의 데뷔작을 좋아했다는 사실은 나중에야 밝혀졌다. 로스는 〈바틀 로켓〉에 투입된 자본의 두 배에 달하는 제작비를 제공했다. 스튜디오 입장에서 900만 달러는 엄청난 판돈이라고 할 수는 없는 액수였지만 말이다.

여기서 잠깐 당시 인디영화계에 대해 설명하겠다. 앤더슨은 몇 가지 특징(그가 만든 영화들, 늘 즐겨 입는 깔끔하게 재단된 코듀로이 정장, 프랑스 영화를 좋아하는 취향, 대박도 아니고 쪽박도 아닌 흥행 성적)으로 인해 1990년대에 멀티플렉스를 덮친 미라맥스 감독 집단의 일원으로 분류되곤 한다. 어떤 감독들이 이 부류에 속하는지는 당신도 알 것이다. 토드 헤인즈, 토드 솔론즈, 폴 토마스 앤더슨, 스파이크 존즈, 쿠엔틴 타란티노 그리고 (당시의) 스티븐 소더버그. 사실 앤더슨은 이 감독들의 덕을 봤다고 할 수 있다. 이들이 성공을 거두었기에 앤더슨도 조금은 더 쉽게 기회를 잡을 수 있었을 것이다. 그의 모든 영화는 스튜디오 시스템의 품 안에서 만들어졌다는 사실을 밝혀둔다.

아이러니하게도 앤더슨은 아이러니와는 거리가 먼 사람이다. 그의 영화는 레퍼런스와 농담들을 모아 빚어낸 고차원적인 콜라주일지 모르지만, 모두 더없이 진실하다. 앤더슨은 자기 작품에 등장하는 캐릭터들의 모습에서 자신을 본다. 그는 〈맥스군 사랑에 빠지다〉가 '순수한 마음'에서 우러난 영화라고 말하는 걸 좋아했다.[4]

디즈니는 조용히 쇠락해가는 휴스턴의 명문 사립학교 러시모어 아카데미의 2001년 졸업반 맥스 피셔(제이슨 슈왈츠먼)의 이야기를 마음에 들어했다. 맥스는 50살처럼 구는 15살 소년이다. 다양한 분야에 발을 담그지만 정작 솜씨는 형편없는 맥스는 1학년 선생님 로즈메리 크로스(올리비아 윌리엄스)에게 반하며 수렁에 빠진다. 그는 사랑에 나이 따윈 아무 문제가 되지 않는다고 생각하며 크로스 선생님에게 구애를 펼친다.

맥스는 자신을 영리한 고양이 같은 존재라고 생각한다. 〈바틀 로켓〉의 디그넌처럼 절묘한 묘책을 내놓는 꾀돌이 같은 부류 말이다. 맥스는 형편없는 성적으로 모든 과목에서 낙제하지만, 과외활동에는 진심인 학생이다. 영화가 시작되면 우리는 맥스의 과외활동을 요약한 62초짜리 졸업 앨범 몽타주를 보게 된다. 프랑스어 클럽 회장, 우표와 동

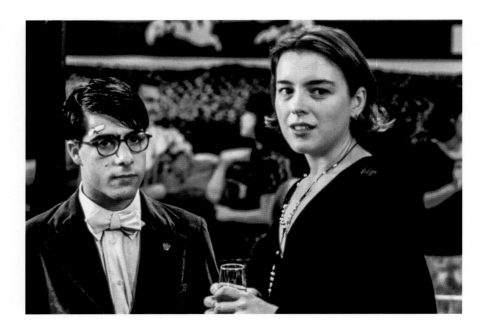

전 수집부 부회장, 서예반, 제2합창단 지휘자, 양봉클럽 회장 등. 게다가 맥스는 지역의 사업가 허먼 블룸(세상 그 누구보다 낙담한 분위기를 풍기는 빌 머레이)을 학교 수족관 건축비를 대는 일에 끌어들이기까지 한다. 그러나 겉으로는 허세로 가득한 맥스의 마음 깊은 곳에는 돌아가신 어머니를 향한 슬픔이 자리하고 있다.

앤더슨은 맥스 피셔 극단의 단장 맥스처럼 어릴 때 학교에서 연극을 공연했다. 앤더슨은 그가 연출한 영화의 축소판같은 세련된 공연들을 무대에 올렸는데, 모두 그가 좋아하는 영화를 각색한 것이었다. 한번은 시드니 루멧의 〈형사 서피코〉를 위시하여 스튜디오 아파트와 고가철도를 배경으로 뉴욕 억양을 구사하는 학생들이 경찰의 부정부패를 파헤치는 연극을 만들기도 했다.

이쯤 되면 맥스는 웨스 앤더슨의 분신처럼 보이기도 한다. 러시모어 아카데미가 휴스턴에 있는 앤더슨의 모교와 아주 비슷해 보이는 이유는 실제로 〈맥스군 사랑에 빠지다〉의 촬영지가 바로 그곳이기 때문이다. 그러나 앤더슨의 학업 성적은 대체로 맥스보다 훨씬 좋았다. 앤더슨 역시 학창시절에 자신보다 한참 나이 많은 선생님에게 반한 적이 있고, 맥스를 연기했던 슈왈츠맨은 그를 키워준 유모에게 깊은 사랑에 빠졌었노라고 고백했다. 여기에 말썽을 피워 학교에서 징계를 당했던 윌슨의 에피소드까지 떠올려보면, 우리는 이들이 그야말로 청춘 시절의 갖은 고뇌를 똘똘 뭉쳐 맥스라는 캐릭터를 만들어냈음을 유추할 수 있다.

맥스 역할을 희망하는 1,800여 명의 지원자가 미국과 캐나다, 영국에서 이력서를 보내왔다. 캐스팅 디렉터를 14명이나 두고 작업하던 앤더슨은 할리우드 유명 가문의 자제를 선택하는 일만은 하지 않겠다고 결심했다. 그러나 결국 그가 선택한 배우는 딱 그런 인물이었다.

검은 머리카락을 지닌 코폴라 집안의 자손 슈왈츠맨(그의 어머니는 〈대부〉의 감독 프란시스 포드 코폴라의 여동생인 배우 탈리아 샤이어다)은 배우가 되겠다는 열망이 전혀 없었다. 당시 17살이던 그는 드럼을 연주했다. 그가 그 시점까지 했던 유일한 연기 경험은 집안 모임 때 사촌이 올린 공연에서가 전부였다. 그러나 우연한 기회로 슈왈츠맨의 사촌 소피아 코폴라가 캐스팅 에이전트에게 그를 소개했고, 그렇게 앤더슨과 슈왈츠맨의 만남이 성사됐다.

슈왈츠맨이 방에 들어서기 무섭게 두 사람은 죽이 맞았다. 둘 다 무척 젊었고, LA의 록밴드 위저Weezer를 좋아했으며, 각자 상대방이 신은 신발이 진심으로 마음에 들었다. 슈왈츠맨은 컨버스 샌들을, 앤더슨은 반짝이는 빨간 무늬가 있는 초록색 뉴발란스를 신고 있었다. 슈왈츠맨은 다른 많은 지원자처럼 감청색 블레이저 차림으로 오디션장에 나타났다. 그러나 집에서 직접 만든 러시모어 아카데미 휘장을 옷에 붙이고 온 사람은 그밖에 없었다. 그런 점들이 앤더슨의 마음을 사로잡았다.

앤더슨은 맥스 역으로 '15살짜리 믹 재거'[5]를 찾고 있었는데, 다부진 체격에 싸늘한 인상을 지닌 슈왈츠맨에게 완전히 빠져들었다. "이 영화는 결국 슈왈츠맨의 얼굴과 목소리가 전부죠. 그는 대단히 독특한 개성을 지녔어요."[6]

자신이 천생 배우라는 사실을 깨달은 슈왈츠맨(현재까지 앤더슨의 영화 여덟 편에 출연했다)은 맥스라는 캐릭터가 품은 세계관을 있는 그대로 받아들였다. 그루초 막스 같은 눈썹에 바보 같은 안경을 쓴 맥스는 표정을 바꾸는 경우가 거의 없다.

맥스는 그와 성이 같은 체스 신동 바비 피셔처럼 천재 같은 분위기를 풍기며 시대의 흐름에 뒤처지고 있는 러시모어의 전통을 지켜내려 애쓴다. 앤더슨의 영화들은 과거를 향한 향수(노스텔지어)에 몸을 담근다. 〈그랜드 부다페스트 호텔〉에서 전성기를 회상하는 구스타브 H.를 떠올려보라. 앤더슨이 시간을 거슬러 올라가 그리고자 하는 세계와 캐릭터는 그런 것들이다. 그렇기에 그 세계는 시간이 흘러도 매력이 바래지 않는다.

맥스가 하는 모든 일은 연극이고 연기다. 그는 자기보다 나이가 훨씬 많은 여성(잠재적으로 어머니를 대체하는 인물)과 당당하게 사랑에 빠진 바람둥이를 연기한다. 그 몸짓은 〈졸업〉의 더스틴 호프만을 떠올리게 한다. 엄청난 에너지를 억누르고 있는 걸 느낄 수 있다.

맥스라는 캐릭터의 매력은 이 영화의 큰 부분을 차지한다. 그가 상당히 건방지면서도 사랑스러운 탓에 관객은 그를 응원하게 된다. 맥스는 부잣집 아이 행세를 한다. 장학금을 받고 러시모어에 입학했지만, 부유한 급우들에게 자기 아버지가 신경외과 의사라고 거짓말을 한다. 실제로는 동네 이발사인데도 말이다. 창피할 정도로 초라한, 그러나 현실을 불평하지 않고 살아가는 맥스의 아버지는 1970년대에 위대한 감독 존 카사베츠와 일했던 배우 세이모어 카젤이 연기한다. 여기서 재미있는 트리비아 하나 더. 〈피너츠〉의 창안자 찰스 M. 슐츠의 아버지도 이발사였다. 세이모어 카젤은 짧게 깎은 머리와 뿔테 안경을 쓰고 등장하는데, 이 모습 역시 슐츠의 아버지와 닮아있다.

"자기만의 프로젝트를 실현하기 위해 애쓰는 캐릭터들을 좋아합니다. 이를테면 학교에 수족관을 설치하고 폭약을 터뜨리는 베트남전에 관한 연극을 무대에 올리는 건 미친 짓이죠. 그런데 맥스는 그런 일을 진짜로 실행에 옮기는 캐릭터예요."[7]

앤더슨이 내놓는 모든 플롯의 핵심에는 '비현실적인 야망'을 품은 사람들이 있다.[8] 맥스는 〈바틀 로켓〉의 청년들처럼 아메리칸 드림의 축소판 버전을 좇는다. 종종 선을 넘긴 하지만 단언컨대 그들은 게으름뱅이는 아니다. 단순히 부자가 되기를 갈망하는 것도 아니다. 허먼 블룸처럼 재력을 가진 캐릭터도 모험을 갈망한다.

다시 〈맥스군 사랑에 빠지다〉의 이야기로 돌아가자. 불행한 결혼생활을 하던 블룸은 맥스가 좋아하는 로즈메리 선생님에게 반하게 되고, 상황은 복잡해진다. "내가 먼저

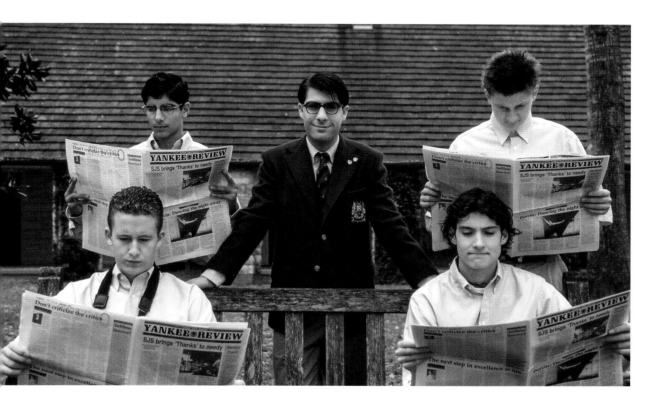

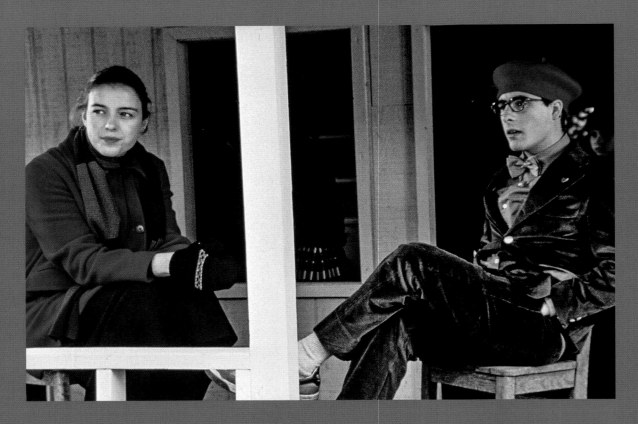

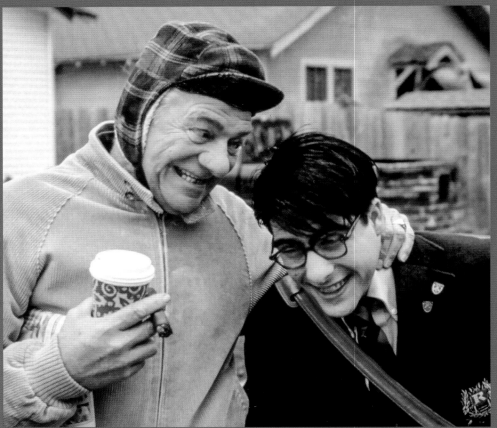

위: 촬영장에서 대기 중인 윌리엄스와 슈왈츠맨. 빨간 베레모는 앤더슨의 영화에서 암담한 청춘들이 자주 쓰고 나오는 의상이다.

왼쪽: 촬영장의 세이모어 카젤(맥스의 다정한 아버지 버트를 연기했다)과 슈왈츠맨. 앤더슨은 1970년대 영화들에 경의를 표하기 위해 카젤을 캐스팅했다.

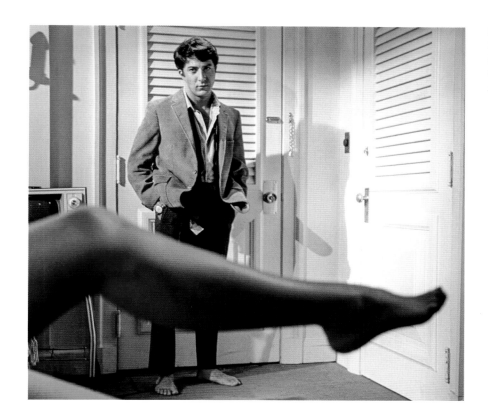

왼쪽: 〈졸업〉의 더스틴 호프만. 앤더슨은 〈졸업〉에서 연상의 연인이라는 모티브와 혼란스러운 시기를 겪는 젊은 주인공이라는 설정을 참고했다.

그녀를 좋아했잖아요!"⁹ 사랑의 전투가 시작되자 머리끝까지 화가 난 맥스는 짜증을 낸다. 〈맥스군 사랑에 빠지다〉는 '젊은 사람들은 나이 들기를 원하고 나이 든 사람들은 젊어지기를 원하는'¹⁰ 인물들이 등장하는 첫 번째 앤더슨 영화다. 어른들(대체로 머레이)은 유치한 행동을 하며 급격히 퇴행하는 반면 아이들은 성숙한 모습을 보인다. 그리고 그 캐릭터들은 블룸과 맥스가 그러하듯이 양극단의 중간쯤에서 만난다. 이 둘은 완벽한 괴짜 커플이다. 한쪽은 절망의 화신 그 자체이고, 다른 한쪽은 튼튼한 낙관을 갑옷처럼 잘 차려입고 있다.

머레이가 앤더슨의 궤도에 합류하게 된 것은 순전히 우연이었다. 코미디 쇼 〈내셔널 램푼 라디오 아워〉와 〈새터데이 나이트 라이브〉를 거쳐 톡톡 튀는 하이 콘셉트high concept(주로 할리우드에서 선호하는, 쉽고 인상적인 아이디어—옮긴이) 영화 〈고스트 버스터즈〉와 〈스크루지〉, 〈사랑의 블랙홀〉에서 완벽한 연기를 보여준 머레이는 1980~1990년대의 초대형 코미디 스타였다. 인터뷰를 할 때마다 인터뷰어와 격렬한 설전을 벌이곤 했던 그는 호락호락한 배우가 아니었다. 자기 에이전트의 간청을 들어주는 법이 거의 없었고, 제안 수락은 커녕 출연 여부에 대한 대답을 들을 수 있을지 없을지도 알 수 없었다. 머레이는 일반적인 경로를

통해 캐스팅할 수 있는 배우가 아니었고, 그 자신도 이 사실을 자랑스러워했다.

머레이의 광팬이던 앤더슨은 그가 거절할 경우를 대비해 후보 배우 대여섯 명을 염두에 두고 있었다. 당시 머레이는 기로에 서 있었다. 그의 트레이드인 '뚱한 캐릭터'를 중심 삼아 기획된 영화 〈라저 댄 라이프〉와 〈못말리는 첩보원〉이 얼마 전에 폭삭 망한 참이었다. 더 진지한 연기를 하고 싶다는 갈망이 커지고 있었다. 즉, 앤더슨이 머레이를 필요로 하는 만큼이나 머레이도 앤더슨이 필요했다.

이후 머레이는 〈맥스군 사랑에 빠지다〉를 시작으로 주인공부터 카메오까지 앤더슨의 영화에 정기적으로 출연하며(현재 그는 앤더슨의 전화를 받을 때마다 무조건 '예스'라고 대답한다¹¹) 커리어의 제2막을 풍성하게 엮어냈다. 2004년에는 소피아 코폴라의 〈사랑도 통역이 되나요?〉로 아카데미 후보로 지명됐다.

활력을 되찾은 머레이는 《뉴요커》의 앤서니 레인이 썼듯, '미국 영화계에서 가장 두드러진 존재감을 가진 배우'¹²가 됐다. 달 표면처럼 우둘투둘하고 표현력이 풍부한 그의 얼굴은 가장 인간적인 감정들, 슬픔과 당혹감을 오래된 지도처럼 담아낸다. 머레이의 포커페이스는 뭐라 규정하기 어려운 우울감을 풍기고, 관객은 정확한 이유도 알 수

없이 그에게 매력을 느낀다. 허먼 블룸을 연기하는 머레이는 실존적인 절망감의 아우라를 풀풀 풍기지만, 동시에 관객을 깔깔 웃게도 만든다. 그의 천재성은 바로 여기에 있을 것이다.

운 좋게도 머레이의 에이전트는 〈바틀 로켓〉의 팬이었다. 그는 자기 배우에게 앤더슨의 새 시나리오를 읽어보라고 권했고, 시나리오는 노련한 배우의 심금을 울렸다. 일주일도 안 되어 머레이는 앤더슨에게 직접 연락해 출연을 약속했다. 자금이 많지 않던 앤더슨 측이 출연료 협상을 하려 하자 머레이는 "그냥 법정 일일 최저 임금만 줘"라고 말했다고 한다. 그는 나중에 영화가 수익이 나면 좀 더 높은 비율의 러닝 개런티를 받는 조건으로, 앤더슨의 표현대로 라면 거의 '무료 봉사'로 영화에 출연했다.

머레이가 이 작품을 선택한 이유는 무엇일까? 이후의 여러 인터뷰에서 그는 '기회도 지지리도 없던 젊은이들과 함께 고생길에 오를 기회'에 끌렸다고 밝혔다.[13] 어쩐지 모욕적으로 들리기도 하지만, 어쨌든 그의 출연 계약은 영화가 만들어지는 데 도움을 줬다.

머레이가 촬영장에 온 첫날, 앤더슨은 다 기어들어가는 목소리로 연기 지시를 했다. 혹시라도 머레이의 신경을 건드리는 건 아닐까 두려워서였다. 그러나 머레이는 호들갑을 떨며 젊은 감독의 의견에 따랐다. 제임스 칸이 보여준 열정과는 사뭇 다른 모습이었다. 머레이는 촬영을 즐겼고 스태프들과 함께 장비를 옮기기도 했다. 촬영장의 그는 스타라기보다는 어릿광대에 더 가까운 모습이었다. 디즈니가 헬리콥터 숏을 찍는 데 드는 75,000달러를 대지 않겠다고 하자 제작비로 쓰라며 앤더슨에게 백지수표를 건네기까지 했다(어쨌든 그 컷은 촬영 계획에서 제외됐다. 그렇지만 앤더슨은 지금도 그 수표를 갖고 있다).

허먼 블룸이라는 캐릭터는 맞춤 정장처럼 머레이에게 딱 맞았다. 전형적인 중년의 미국 부자인 블룸은 결혼생활과 인생의 내리막길에서 축 늘어져 있던 자신의 영혼을 일깨우는 맥스와 로즈메리 선생님을 만난다. 우울함 그 자체인 인물을 연기하지만, 그러면서도 다음 순간에는 항상 짓궂은 장난을 치는 머레이의 모습은 무척이나 매력적이다. 제작사 터치스톤은 그가 아카데미 남우조연상 후보로 지명되기를 희망하며 영화의 개봉을 앞당겼다(그러나 그런 일은 일어나지 않았다).

허먼 블룸 캐릭터의 영감이 된 것은 모노폴리 게임의 유명한 마스코트 '부자 삼촌 페니백스Rich Uncle Pennybags'였다. "블룸은 강철을 팔아요."[14] 앤더슨의 설명이다. 처음에

앤더슨은 〈맥스군 사랑에 빠지다〉의 가제를 〈타이쿤The Tycoon〉('재계의 거물'이라는 뜻)으로 지었다. 시나리오를 집필할 당시만 해도 블룸은 콘크리트업계 종사자로 설정돼 있었지만, 휴스턴 지역에 강철파이프를 공급하는 주조공장을 발견한 제작진은 블룸의 업종을 바꿨다. 앤더슨은 강철을 제련하며 불꽃이 튀는 모습을 배경으로 잡는 걸 무척이나 좋아했다. 강철 기둥 위에 있는 블룸의 사무실은 앤더슨이 영화를 연출하며 처음으로 지은 세트다.

한편 두 얼간이 사이에 낀 로즈메리 선생님은 어떤 인물일까? 해양학자인 남편 에드워드 애플비와 사별한 그녀는 시부모님 집에 있는 (여전히 천장에 모형 비행기가 달린) 남편의 침대에서 매일 밤 잠든다. 로즈메리는 맥스의 모험심 넘치는 태도와 강아지 같은 눈망울에서 에드워드의 모습을 본다.

앤더슨은 올리비아 윌리엄스를 만나본 뒤 로즈메리 크로스를 영국인으로 설정하는 게 딱 좋겠다는 결론을 내렸다. 영국인이라는 설정이 그녀를 작품 속에서 더 특별한 존

위: 허먼 블룸은 머레이를 염두에 두고 집필한 캐릭터였다. 머레이는 〈맥스군 사랑에 빠지다〉가 지금껏 읽어본 시나리오 중 최고에 속한다고 했다.

오른쪽: 끝이 좋으면 모든 것이 좋다. 맥스는 마지막 무도회에서 또래 여자친구 마거릿과 연결된다. 여기서 맥스가 마거릿의 안경을 올려주는 설정은 〈록키〉에서 록키가 에이드리언의 안경을 올려주는 장면을 그대로 따라한 것이다. 에이드리언을 연기한 탈리아 샤이어는 슈왈츠맨의 어머니.

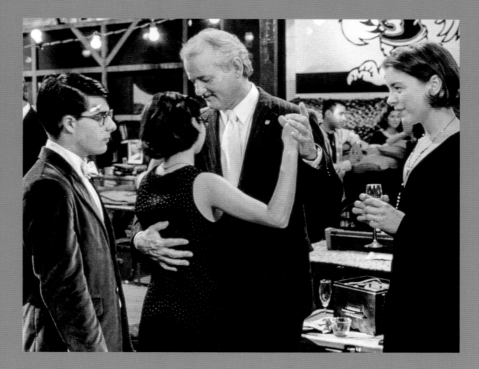

아래: 세상에서 제일 괴상한 커플인 블룸과 맥스. 두 사람은 어린아이 같은 어른과 노숙한 젊은이를 완벽하게 연기했다.

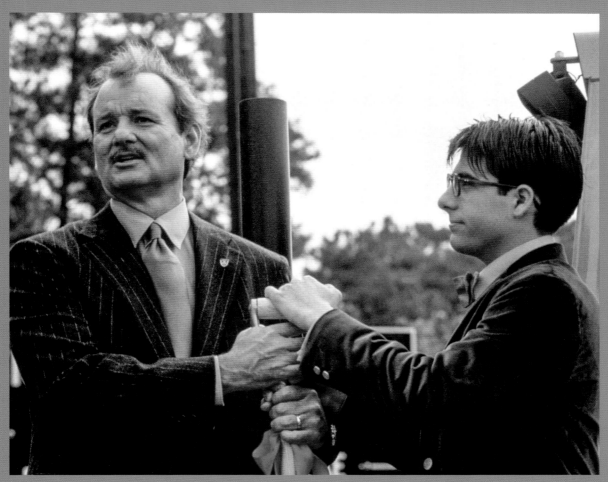

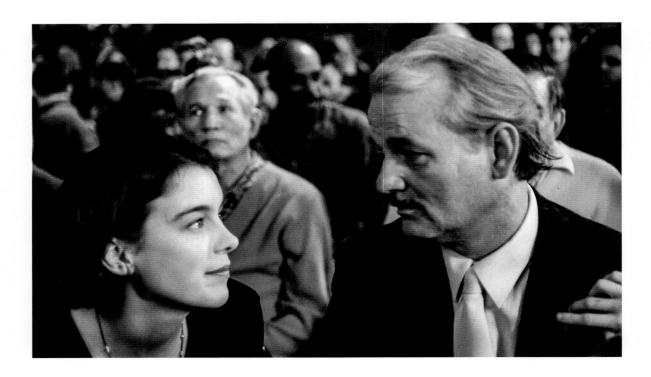

재로 만들어주는 듯했기 때문이다. 런던에서 태어나 왕립 셰익스피어극단에서 연기 훈련을 한 윌리엄스는 데뷔작 〈포스트맨〉에서 형편없는 연기를 펼친 뒤 마음을 회복하는 중이었다. 앤더슨과 작업하는 동안 윌리엄스는 앞뒤를 뒤집어서 상황을 제시하는 감독의 방식에 익숙해져야 했다. 그의 모든 지시는 어딘가 모순적이었다. 예를 들면 이런 식이었다. "당신이 심각한 태도를 보여줬으면 해요. 하지만 웃으면서요."[15]

맥스는 로즈메리의 마음을 얻기 위해 학교에 수족관을 짓는다. 건축비는 물론 블룸이 대는 것이다. 수족관이라는 설정에는 앤더슨의 자전적인 요소가 반영되어 있다. 그는 어렸을 때 프랑스의 해양학자이자 영화감독 자크 쿠스토의 다큐멘터리를 무척 좋아했다. 영화에서 맥스가 로즈메리에게 처음으로 끌린 계기도 그녀가 러시모어 도서관에 쿠스토의 해양 모험을 담은 책을 기증한 사실을 알게 되면서다. 그리고 이 설정은 앤더슨의 다음 영화의 향방을 예고하는 것이기도 했다.

세 캐릭터가 이야기의 중심을 잡는 한편, 인상적인 조연들도 있다. 맥스의 친구이자 조수인 더크를 연기한 메이슨 갬블(〈개구쟁이 데니스〉의 주인공이었던 배우), 러시모어의 교장 미스터 구겐하임 역의 브라이언 콕스가 특히 그렇다. 스코틀랜드 출신의 건장한 브라이언 콕스를 캐스팅한 이유는 그가 〈맨헌터〉에서 한니발 렉터를 연기했기 때문이

었다. 앤더슨은 그에게 트위드로 만든 사냥용 옷을 입혔다.

〈맥스군 사랑에 빠지다〉는 1997년 11월 22일부터 2개월이 조금 넘는 기간 동안 촬영했다. 이 영화는 말 그대로 앤더슨이 눈감고도 그릴 수 있는 세계를 담은 작품이었다. "학교를 찾아가고는 했어요. 시나리오를 쓰면서 머릿속으로 그림을 그려보았죠. '여기는 모퉁이고, 여기는 공조실 뒤야, 저기는….' 그리고 우리는 공조실 옆에서 촬영했습니다."[16] 앤더슨이 맨 처음 떠올린 아이디어는 〈죽은 시인의 사회〉의 느낌을 자아내도록 뉴잉글랜드의 어느 가을에, 불타는 듯 붉은 단풍나무들을 배경으로 학교를 찍는 것이었다. 그러나 딱 맞아떨어지는 학교를 찾아내지 못했다. 영국에서도 학교를 찾아보았지만, 너무 멀어서 현실적으로 제약이 있었다. "그러던 중에 어머니가 제가 다녔던 학교의 사진들을 보내주셨어요. 그걸 보자 바로 여기라는 걸 깨달았죠."[17]

이렇게 해서 제작진은 감독이 발자취를 남긴 곳에서 촬영하게 되었다. 맥스가 입은 교복(청색 셔츠와 카키색 바지)은 실제로 세인트존의 교복이다. 감청색 블레이저는 영화를 위한 의상이었지만 말이다. 크고 작은 사건이 이어진 뒤 결국 러시모어에서 쫓겨나게 된 맥스는 그로버 클리블랜드 고등학교로 가게 된다. 이 학교는 사실 세인트존과 길 하나를 사이에 두고 있는 라마르라는 학교인데, 앤더슨의 아버지가 다녔던 곳이다.

맞은편: 블룸과 미스 크로스. 인물들이 느끼는 개인적 상실감은 각각의 캐릭터에 정체성을 부여하며, 서로 유대감을 느끼게 한다.

오른쪽: 브라이언 콕스는 영화 〈맨헌터〉에서 냉혹한 천재 한니발 렉터를 연기했다. 그 강렬한 모습을 인상 깊게 본 앤더슨은 그를 러시모어의 교장 넬슨 구겐하임 박사 역으로 캐스팅했다.

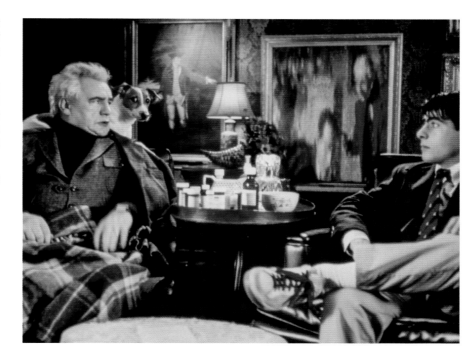

아래: 맥스와 맥스의 친구, 더크 캘러웨이

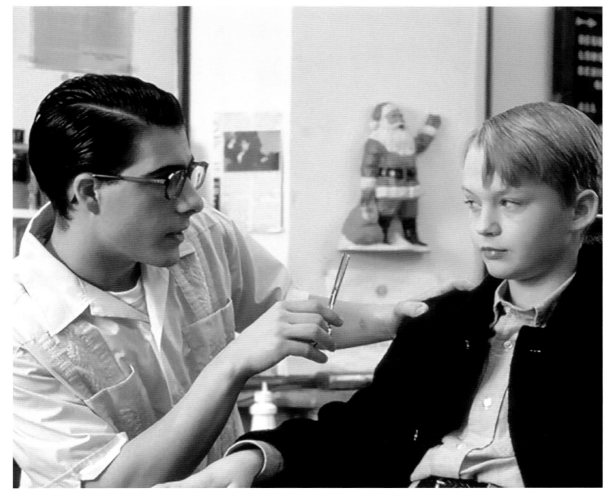

만족감의 원천

웨스 앤더슨 영화의 비주얼 모티브 가이드

예술 작품: 그림, 조각, 책, 연극, 영화 속의 영화, 다큐멘터리 등이 모두 주요한 플롯 장치로 등장한다. 〈그랜드 부다페스트 호텔〉에서는 가상의 르네상스 화가 요하네스 반 호이틀 2세가 그린 〈사과를 든 소년〉(실제로는 영국 아티스트 마이클 테일러가 그린 작품)이 중요한 맥거핀으로 등장한다.

음식: 앤더슨의 영화에는 식사 장면이 많다. 근사한 꾸르뜨장 오 쇼콜라(〈그랜드 부다페스트 호텔〉), 먹음직한 빨간 사과(〈판타스틱 Mr. 폭스〉), 맛있는 여행용 스낵(〈다즐링 주식회사〉), 추수감사절 TV 만찬 도시락(〈맥스군 사랑에 빠지다〉), 도둑질한 에스프레소 머신(〈스티브 지소와의 해저 생활〉)까지.

카키 컬러: 슈트(〈판타스틱 Mr. 폭스〉), 카우보이 복장(〈로얄 테넌바움〉), 스카우트 유니폼(〈문라이즈 킹덤〉), 마고의 속옷과 롤리가 입는 칙칙한 실내복(〈로얄 테넌바움〉)까지, 카키색 계통의 의상이 끈질기게 등장한다.

베레모: 모자 자체가 자주 등장하지만 유독 베레모가 두드러진다. 프랑스 분위기를 내기 위함일까? 아니면 예술가의 분위기를 풍겨서 일까? 〈맥스군 사랑에 빠지다〉에서 맥스는 진홍색 베레모를 쓰고, 〈문라이즈 킹덤〉의 수지는 산딸기색 베레모를 쓴다.

콧수염: 앤더슨의 모든 작품에는 근사한 수염이 등장한다. 콧수염은 세련됨과 우아함을 (또는 그런 것을 이루려는 시도를) 보여주는 특별한 표식이다. 사례를 열거하자면 다음과 같다. 〈맥스군 사랑에 빠지다〉의 허먼, 〈로얄 테넌바움〉의 로얄, 〈스티브 지소와의 해저 생활〉의 네드, 〈다즐링 주식회사〉의 잭, 〈그랜드 부다페스트 호텔〉의 구스타브 H. 등.

쌍안경: 〈문라이즈 킹덤〉의 수지 외에도 쌍안경을 들여다보는 캐릭터들이 종종 있다. 이런 설정은 관객에게 더욱 주의를 기울여달라는 감독의 무의식적인 연출일 것이다.

리스트: 온갖 목록과 메모, 일정표, 계획표 등을 작성하고 앞으로 진행할 일들을 빈틈없이 정리하는 캐릭터가 늘 있다. 〈바틀 로켓〉의 디그넌, 〈다즐링 주식회사〉의 프랜시스, 〈그랜드 부다페스트 호텔〉의 제로 등. 때론 지도와 다이어그램도 볼 수 있다.

푸투라 폰트: 〈바틀 로켓〉부터 앤더슨 영화의 제목과 캡션, 마케팅 자료는 푸트라Futura 서체를 고수했다. 이는 푸트라 엑스트라 볼드를 무척 좋아했던 스탠리 큐브릭에게 바치는 헌사일 수도 있고, 그저 이 서체의 깔끔함을 좋아해서 일수도 있다. 〈문라이즈 킹덤〉에서는 이 영화를 위해 특별히 디자인한 화려한 폰트를 썼다. 〈그랜드 부다페스트 호텔〉을 만들며 2차 세계대전 이전의 세계를 다뤘던 앤더슨은 더욱 고전적인 폰트인 아처Archer로 방향을 돌렸다.

구식 오디오 장비: 순전히 향수를 느껴서인지 아니면 아날로그 페티시가 있는 것인지, 커다란 스위치에 대한 남다른 애정이 있는 앤더슨은 작품의 시대적 배경이 어떻게 되건 큼지막한 구식 테이프 녹음기와 닥터폰(구술을 녹음할 때 사용하는 녹음기—옮긴이), 플라스틱 전화기, 헤드폰, 레코드플레이어를 등장시킨다. 〈스티브 지소와의 해저 생활〉에 등장하는 벨라폰테호의 선상에 설치된 많은 골동품 장비들도 여기에 포함된다.

이동수단: 앤더슨 영화의 인물들은 다양한 이동수단을 활용한다. 비행기, 기차, 자동차, 보트, 잠수함, 굴착기, 오토바이(사이드카가 달린 것 없는 것), 자전거, 스키 리프트 등. 심지어 〈그랜드 부다페스트 호텔〉에는 추격 시퀀스가 있다. 〈스티브 지소와의 해저 생활〉에서는 커다란 배가, 〈다즐링 주식회사〉에서는 열차가 영화의 중심을 이룬다.

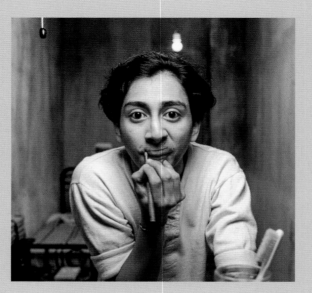

왼쪽: 연필로 수염을 그리는 〈그랜드 부다페스트 호텔〉의 토니 레볼로리.

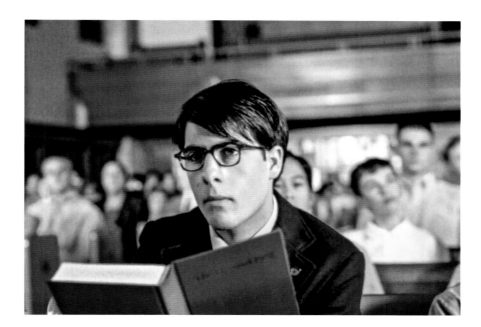

러시모어라는 세계는 실제로 존재하는 디테일과 허구로 꾸며낸 상상이 중첩되는 앤더슨 벤다이어그램의 한복판에 자리한다. 관객은 러시모어가 휴스턴에 실재하는 학교라고는 도저히 상상하지 못한다. 슈왈츠맨은 이렇게 말했다. "우리는 러시모어가 상상 속 공간처럼 느껴지길 바랐던 거 같아요. 동화 속 세계처럼요."[18] 이는 맥스가 러시모어를 바라보는 방식이기도 하다. 앤더슨은 촬영에 들어가기 전에 제작진 각 부서의 책임자들을 불러 모아 마이클 파웰과 에머릭 프레스버거의 영화, 스코세이지의 〈순수의 시대〉와 트뤼포의 〈두 명의 영국 여인과 유럽 대륙〉등을 보게 했다. 그는 한스 홀바인과 아뇰로 브론치노의 그림을 담은 엽서세트도 나눠줬다. "그 그림들에 이번 영화의 컬러 코드가 들어있었어요."[19] 두 화가는 모두 고딕 양식으로 이행하는 시기에 활동했다. 〈바틀 로켓〉이 데이비드 호크니의 스타일을 염원했다면, 이 작품의 중심은 차분한 구세계의 컬러였다.

한 폭의 회화처럼 낭만적이고 정교하게 영상 속 세계를 구축하는 앤더슨의 스타일은 이제 그의 인장이 되었다. "앤더슨은 화면 속 모든 이미지의 조각들을 창조할 수 있다는 사실을 정말로 좋아하죠."[20] 〈다즐링 주식회사〉와 〈문라이즈 킹덤〉의 제작자 제러미 도슨의 말이다. 앤더슨은 프레임에 등장하는 모든 걸 하나하나 세심히 선택한다. 사물들은 모두 상징적인 정보를 전달한다. 도슨이 말했듯, 장면에 스치듯 지나가는 커피 컵 하나조차 그가 머릿속에 그려두었거나 뉴욕의 어느 레스토랑에서 봤던 것과 똑같이 만들

어달라고 지시할 것이다. 앤더슨은 이렇게 자신의 필치를 남긴다. 소피 몽크스 코프먼은 탁월한 논문 「웨스 앤더슨」에서 이렇게 썼다. "앤더슨은 자신이 품은 예술적 가치를 제외한 모든 것에서 해방된 이야기를 창작하려 한다. 그는 마법 같은 평행 우주를 창조한다."[21]

앤더슨은 직접 그린 꼼꼼한 스토리보드를 바탕으로 각 시퀀스를 정확하게 짰다. 우연에 맡긴 건 하나도 없었다. 천하태평한 면모는 전혀 찾아볼 수 없었다. 앤더슨은 맥스처럼 무궁무진한 독창성을 가진 인물이지만, 그릇된 결과를 얻는 일이 적다는 점에서는 맥스와 다르다.

〈맥스군 사랑에 빠지다〉에서는 마침내 앤더슨의 시그니처인 평면 숏Planimetric Shot을 볼 수 있다. 평면 숏의 역사를 짧게 살펴보자. 예술사가 하인리히 뵐플린의 분류에 따르면, 이 독특한 숏은 스탠리 큐브릭과 장 뤽 고다르, 오즈 야스지로, 버스터 키튼 같은 감독들이 활용하고 가다듬었다. 화가의 것처럼 느껴지는 이 연출기법은 카메라를 배경과 직각을 이루게 세우고 배우들을 그 앞에 줄지어 배치하는 걸 말한다. 앤더슨의 영화에서는 인물이 화면의 정중앙에서 카메라를 똑바로 바라보는 장면이 자주 등장한다. 촬영감독 로버트 요먼은 앤더슨과 작업할 때마다 제일 먼저 인물을 프레임 중앙에 위치시키는 방법을 궁리한다고 한다. 그러고는 감독이 만족스러운 미소를 짓기를 기다린다.

앤더슨 영화에서 음악은 우울한 한편 활력이 넘치고, 진지하면서도 경쾌한 톤을 빚어내는 데 큰 역할을 한다. 앤더슨은 영국적인 분위기를 불어넣기 위해 영화 전체를 킹크

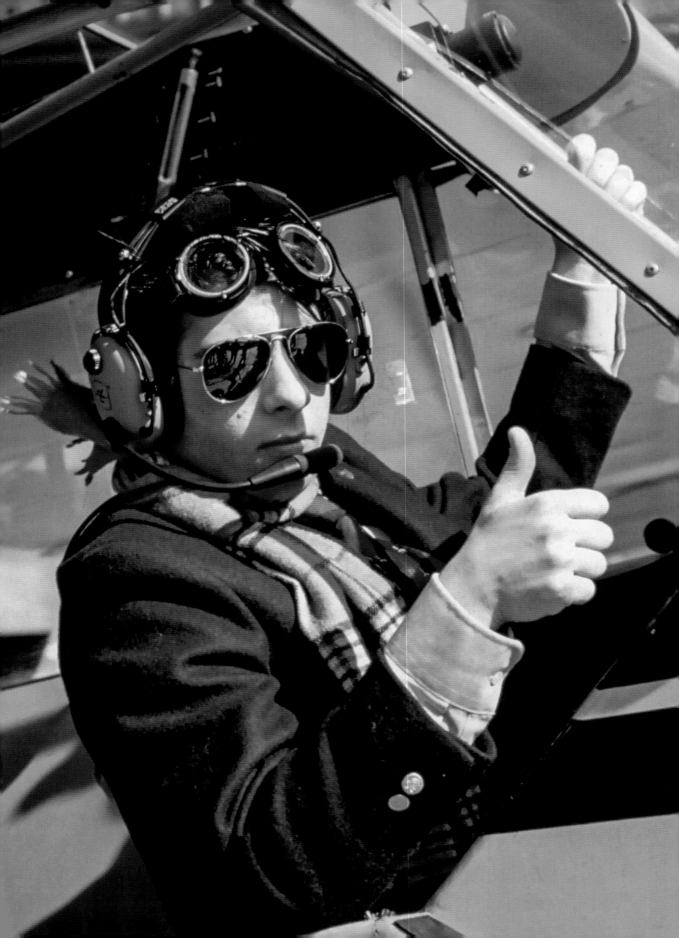

스(이 록밴드는 무대 의상으로 블레이저를 입었다)의 음악으로 채울까 고민했지만, 결국엔 1960~1970년대의 영국 팝을 여러 곡 활용했다. 무정부주의적이면서도 멜로디컬한 음악들이 혼란스러운 맥스의 심리상태를 드러낸다. 앤더슨은 해당 장면을 촬영할 때 현장에 존 레넌의 '오 요코!'와 로니 우드의 '울라라' 같은 노래를 틀어두고 연출진과 배우가 리듬을 느끼게끔 했다.

영화는 맥스가 직접 쓴 웅장한 베트남전 연극이 공연되는 모습을 보여주며 막을 내린다(이 연극은 슈왈츠맨의 삼촌 프란시스 포드 코폴라가 연출한 〈지옥의 묵시록〉과 〈플래툰〉, 〈디어 헌터〉 등의 영화에 대한 오마주로 구성된다). 연극의 주인공인 맥스는 〈디어 헌터〉의 로버트 드 니로처럼 분장해 열연을 펼치고, 베트남전 참전용사였던 블룸은 눈물이 그렁그렁한 눈으로 공연을 감상한다. 그러고는 〈찰리 브라운 크리스마스〉를 정확하게 본뜬 댄스 장면이 이어진다.

영화는 1998년 12월 11일 개봉했고 평론가들은 (영화의 장르를 정확히 명시하기 위해 다시금 몸부림을 치면서) 영화를 반갑게 반겼다. 엄청나게 많은 관객에게 사랑을 받은 건 아니었지만 어쨌든 1,700만 달러의 흥행수익을 올렸고 이는 〈바틀 로켓〉보다는 썩 좋은 성적이었다.

웨스 앤더슨과 위대한 영화평론가 폴린 케일과의 흥미로운 에피소드로 이 장을 마무리하려 한다. 마치 앤더슨의 영화 속 에피소드로 등장해도 될 만큼 뻘쭘하고 코믹한 이야기다. 케일은 작은 체구에 멋쟁이였고, 《뉴요커》의 중역 평론가였다. 앤더슨은 케일이 자신의 영화를 봐주기를 간절히 바랐고, 일부러 매사추세츠에 있는 케일의 집과 가까운 멀티플렉스에서 〈맥스군 사랑에 빠지다〉의 특별 시사회를 기획했다. 그는 존경하는 이 노년의 평론가를 직접 자기 차에 모셔서 함께 극장으로 갈 계획이었다. 앤더슨은 두근거리는 마음으로 케일의 집 현관문을 두드렸다. "세상에, 완전 애송이잖아."[22] 그녀가 문 앞에 선 앤더슨을 보고 처음 내뱉은 말이다.

시사회가 끝난 뒤 케일은 앤더슨을 자신의 목조주택으로 초대했다. 집안은 책과 박스로 가득 차 있어 앉을 곳을 찾기도 어려웠다. 케일은 솔직한 비평을 쏟아냈다. "웨스, 난 이 영화가 무슨 얘기를 하려는 건지 모르겠어. 자네한테

돈을 준 사람들은 시나리오를 읽어보기는 한 거야?"[23] 케일은 〈바틀 로켓〉이 날림으로 만든 영화처럼 보였다는 말과 더불어 "웨스 앤더슨은 영화감독 이름으로는 끔찍한 이름이야"라고 덧붙였다.[24]

추앙하던 인물에게서 형편없는 평을 받은 젊은 감독은 풀이 잔뜩 죽은 채 그 집을 나와야 했다. 그러나 앤더슨의 모든 이야기가 그렇듯, 이번에도 아무런 결실이 없는 건 아니었다. 케일은 그녀의 저서들이 판본 순으로 완벽하게 정리된 벽장을 열어 보여주었고 원하는 책은 얼마든지 가져가도 좋다고 말했다. 앤더슨은 전집을 옮겨쥐려는 충동을 힘겹게 억누르며 초판본 두 권을 골랐고, 차를 몰고 떠나기 전에 거기에 사인을 받았다.

나아가 앤더슨은 케일과의 에피소드를 자신의 세 번째 작품인 〈로얄 테넌바움〉에 활용했다. 영화에서 아버지 로얄은 11살짜리 딸 마고가 쓴 연극을 혹독하게 평가한다. 로얄은 공연을 본 뒤 어깨를 으쓱하며 말한다. "도무지 그럴듯해 보이지가 않아."[25]

그리고 하나 더. 네 번째 영화 〈스티브 지소와의 해저 생활〉에서는 자아도취에 빠진 해양학자 스티브 지소가 그의 연구선 벨라폰테호의 도서관에 "『해양 생활 안내서 시리즈』의 초판본 세트를 소장하고 있다"고 밝힌다.[26]

맥스가 들으면 꽤 괜찮은 취향이라고 인정했을 것이다.

맞은편: 〈탑건〉의 톰 크루즈 분위기를 풍기는 맥스는 파이퍼 컵 클럽의 성실한 멤버. 파이퍼 컵 경비행기는 미국의 클래식 비행기인데, 이 기종의 표준 컬러는 크롬 옐로 혹은 컵 옐로Cub Yellow라는 이름으로 불린다. 숨겨져 있는 정보지만 의미가 담긴 디테일일 것이다.

로얄 테넌바움

웨스 앤더슨의 세 번째 영화. 뉴욕에 사는 한 콩가루 가정의 이야기를 다룬다. 무척이나 웃기는 비극으로, 그 어느 영화보다 많은 스타가 출연한 야심 넘치는 괴상한 영화였다.

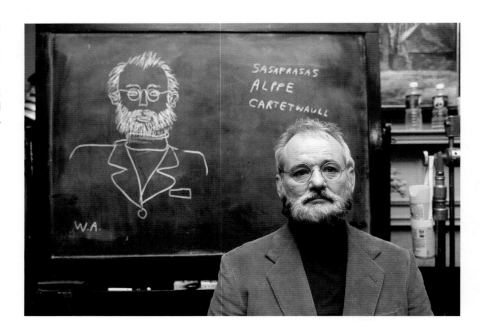

"우리 모두는 테넌바움 가족이다"[1] 평론가 매트 졸러 세이츠는 이렇게 썼다. 그러나 그다지 설득력 있는 주장인 것 같지는 않다. 웨스 앤더슨이 그려낸 뉴욕의 테넌바움 가족은 프로 테니스와 금융, 화학, 소설, 희곡, 신경학, 조울증 등 많은 분야에서 탁월한 솜씨를 보여주는 전문가들로, 부유하며 주로 자기 생각만 하며 살아가는 사람들이기 때문이다. 상대적으로 성공을 거둔 〈맥스군 사랑에 빠지다〉 이후, 앤더슨은 한 가족의 인생과 실패를 다룬 코미디를 만들었다. 테넌바움 가족 사이의 긴장된 관계는 우리가 부모님이나 형제자매, 동물들과 맺고 있을지 모르는 복잡한 관계에 대해 생각해보게 한다. 우리가 입 밖에 내기 어려워하는 가족에 관한 껄끄러운 테마들이 깔끔하게 조율되어 한 편의 영화에 담겼다. 우리는 밑바닥에서 허우적거리는 테넌바움 가족을 만나고 그들 각자의 사정을 알게 된다.

앤더슨은 〈바틀 로켓〉을 만들기 전부터 이 뉴욕 가족의 장대한 이야기를 구상하고 있었다. 사실 이건 그가 어릴 때 부모님이 이혼한 후부터 계속 마음속을 맴돌던 이야기였다. 시끌벅적하고 어리석은 사건들이 꼬리에 꼬리를 물고 펼쳐지는데도 각 캐릭터가 느끼는 감정과 트라우마가 대단히 설득력 있게 느껴지는 이유도 여기에 있을 것이다. 침착하게 집안을 이끄는 가장 에설린 테넌바움은 앤더슨의 어머니처럼 고고학자다. 스위스 시계처럼 정밀하게 조율된 〈로얄 테넌바움〉은 결혼생활의 파탄과 그 이후의 일들을 다룬다. 앤더슨은 부모님의 이혼으로 가족이 쪼개지던 순간을 떠올리며 마치 폭탄이 터진 것과 비슷한 느낌이었다고 말했다.

앤더슨과 오웬 윌슨은 다시금 공동으로 시나리오를 집필했다. 시나리오가 제대로 구성을 갖추기까지 1년 넘는

Danny Gene
GLOVER HACKMAN

Anjelica Bill Gwyneth
HUSTON MURRAY PALTROW

Ben
STILLER

Luke Owen
WILSON WILSON

The
ROYAL TENENBAUMS

FAMILY ISN'T A WORD...IT'S A SENTENCE. NUMBER 3

위: 고고학자 에설린 테넌바움을 연기한 안젤리카 휴스턴. 에설린은 오래전 사라진 부족들에 관해 연구한다.

시간이 걸렸다. 두 사람은 '어른으로 성장하는 데 실패한 천재들'에 대한 아이디어에서 출발했다. "이야기가 그럴싸하게 만들어지기 전부터 우리는 캐릭터들이 어떤 인물인지 알고 있었어요."[2] 캐릭터가 선명해지자 그 캐릭터가 직접 이야기를 이끌어나갔고,[3] 시나리오가 완성되었다. 특히 멋진 배우 진 해크만이 연기한 아버지 캐릭터 '로얄'이 그랬다.

〈로얄 테넌바움〉은 가족에게 한없이 무심했고 때로 어린 자식들에게 깊은 상처를 안겨준 아버지 로얄 테넌바움이 집으로 돌아오려고 시도하면서 일어나는 일들을 보여준다. 로얄은 에설린과 이혼하지 않고 별거 상태로 호텔에서 22년을 지내왔다. 에설린이 테넌바움 가족의 믿음직스러운 회계사이자 『세상 만물을 위한 회계』라는 빼어난 책을 쓴 헨리 셔먼(대니 글로버가 연기했다. 캐릭터의 외모는 전 UN 사무총장 코피 아난을 모델로 삼았다)의 청혼을 받고 고심하자, 로얄은 두 사람의 로맨스를 방해하기 위해 위암에 걸렸다는 거짓말을 꾸며내 집안사람들을 속이고 집으로 들어와 에설린과 세 자녀의 삶에 끼어든다. 테넌바움 자식들은 각자 해결이 불가능해 보이는 문제를 서브플롯으로 갖고 있는데, 로얄의 복귀로 인해 이들은 딱히 기억하고 싶지

않은 예전 일들을 플래시백으로 떠올리게 된다.

테넌바움 저택의 2층에는 1년 전 아내가 비행기 사고로 세상을 떠난 후 피해망상에 빠져 두 아들을 과보호하는 채스(벤 스틸러)가 있다. 채스는 화학산업에 투자하는 천재 사업가다. 3층의 주인은 입양 딸이자 〈벌거벗은 오늘 밤〉과 〈정전기〉 같은 희곡을 쓰고 훗날 퓰리처상을 받게 되는 극작가 마고(기네스 팰트로)다. 권태로운 결혼생활을 뒤로하고 친정으로 도망쳐온 그녀는 글이 써지지 않는 상황에 좌절하고 있다. 다락방을 점유하는 건 로얄이 가장 좋아하는 아들 리치(루크 윌슨)다. 뛰어난 테니스 선수로 유럽을 순회하며 경기를 벌이던 그는 갑자기 알 수 없는 일을 계기로 정신적 타격을 입고 선수 생활을 그만둔다. 홀로 망망대해를 건너는 배에 올라있던 그는 로얄의 (가짜) 위암 소식을 듣고 집으로 돌아온다.

테넌바움 저택 건너편에는 리치의 절친한 친구 일라이 캐시(카메라 앞으로 다시 돌아온 오웬 윌슨)가 산다. 일라이는 터무니없는 웨스턴 소설로 베스트셀러 작가가 됐다. 테넌바움 가족의 일원이 되기를 열망하는 그는 〈미드나잇 카우보이〉의 존 보이트처럼 술 달린 옷을 입는다.

"캐릭터들이 자기 배후에 존재하는 진실들을 다루는 방

왼쪽: 린드버그 팰리스 호텔 유니폼을 차려입은 로얄 테넌바움과 충직한 사이드킥 파고다. 촬영은 실제 호텔인 월도프 애스토리아에서 했다.

아래: 헨리 셔먼이 에설린에게 마음을 고백한다. 앤더슨은 엉뚱하게도 글로버가 〈위트니스〉에서 보여준 격렬한 연기를 본 뒤 그를 다정다감한 회계사 역할에 캐스팅해야겠다고 생각했다.

오른쪽: 로얄과 어린 리치가 등장하는 많은 플래시백 몽타주 중 하나.

맞은편: 해크만과 앤더슨. 이 대스타는 연기 지시를 고분고분 따르는 편이 아니었다. 해크만은 감독과 연기에 대해 상의할 필요는 없다고 생각했다. 어쩌면 이건 그가 연기해온 캐릭터의 반항적 성격에 물든 것일지도 모른다.

식이 흥미로워요. 그들은 다른 어딘가에서 잃어버린 자부심을 되찾으려 시도하지만, 결국 그 시도는 그들을 모든 원점으로, 즉 가족으로 이끌죠." 시간이 지나면 자신의 재능이 시들어버릴지 모른다는 공포와 압박감을 느낀다고 밝히며 앤더슨이 한 말이다.[4]

〈트루먼 쇼〉, 〈아담스 패밀리〉 같은 모험적인 스튜디오 영화의 실력 있는 제작자였던 스콧 루딘은 이 영화를 '천재들에 관한 이야기처럼 시작했다가 실패에 관한 이야기로 귀결되는' 이야기라고 설명했다.[5]

앤더슨은 시나리오를 집필할 때부터 로얄 역할로 진 해크만을 염두에 뒀다.[6] 마초적 에너지를 뿜어내는 실패한 아버지 역할로 해크만을 떠올린 이유는 감독 자신도 명확히 설명하지 못했지만, 해크만은 그런 결정을 타당하게 느끼게 해주는 무게감의 소유자였다. 해크만이 묵직한 가장 역할을 맡는 일을 주저하자(그는 '자신을 특정한 캐릭터로 구속하는 일'을 싫어했다[7]) 마이클 케인과 진 와일더가 그를 대체할 배우로 떠올랐다. 그러나 앤더슨은 반드시 해크만을 캐스팅하고 싶어 했다.

"그때 저희한텐 돈이 없었죠."[8] 앤더슨의 말이다. 당시 그가 꾸린 올스타 출연진 전원은 감독의 말대로 '거의 거저로', 즉 푼돈의 출연료만 받고 일하고 있었다. 이는 이제 세

번째 영화를 만드는 31살밖에 안 된 젊은 감독이 배우들의 신뢰를 받는 아티스트의 반열에 올랐음을 보여주는 일이었다. 배우들은 웨스월드Wesworld로의 초대장을 기꺼이 받아들였다.

해크만을 캐스팅하겠다는 앤더슨의 결심은 혀를 내두를 정도였다. 그는 해크만에게 전화를 걸고 이메일, 수십 통의 편지, 여러 버전의 시나리오 수정본, 로얄 캐릭터를 연기하는 해크만의 그림 등을 보내며 장장 18개월간 설득을 이어갔다. 해크만은 결국 그가 이 프로젝트의 핵심이라는 절절한 설득에 넘어갔다.

하지만 감독과 배우로 만난 두 사람의 관계는 편치 않았다. 간단히 말해, 진 해크만이 웨스 앤더슨을 마음에 들어 하지 않았다. 해크만은 이 호리호리하고 지적인 감독과 작품에 관해 세세히 논의하고 싶어 하지 않았다. 반면 앤더슨은 미국이 낳은 가장 위대한 배우 중 하나라는 해크만의 위상에 겁을 먹었다(진 해크만이라는 아이콘에 대해 더 알고 싶다면 〈우리에게 내일은 없다〉, 〈포세이돈 어드벤처〉 그리고 오스카를 수상한 〈프렌치 커넥션〉과 〈용서받지 못한 자〉를 볼 것). 〈바틀 로켓〉을 만들 때는 제임스 칸이 작품을 이해하지 못해 조금 애를 먹었지만, 그가 촬영장에 머문 시간은 고작 사흘이었기에 그럭저럭 감당할 수 있었다. 대스타 빌 머레

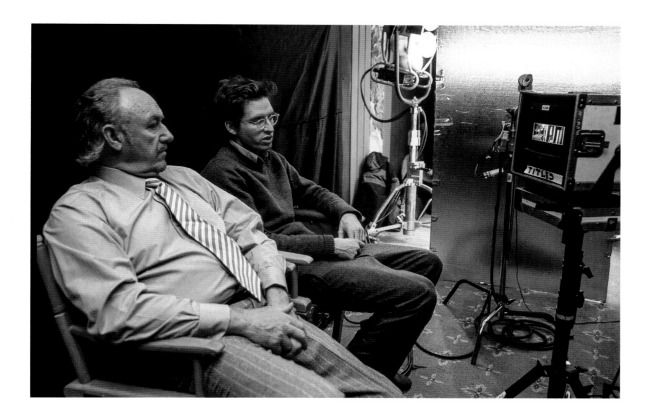

이는 〈맥스군 사랑에 빠지다〉 촬영장에서 뜻밖에도 다정다감한 모습을 보여줬다. 반면 해크만은 촬영 기간 내내 불규칙적으로 뛰는 심장박동 같은 존재였다.

앤더슨은 이 대배우에게 일종의 반(反)심리학적인 접근을 했다. 해크만이 연기에 대해 논의하는 걸 원하지 않자 일부러 다른 출연진들을 불러 놓고 장면에 관해 이야기를 나눈 것이다. 해크만은 곧 감독이 부리는 잔꾀를 간파했고, 잠시 둘이서 이야기 좀 나누자고 그를 불렀다. 두 사람은 〈로얄 테넌바움〉에서 가족들이 사담을 나누기 위해 들어가던 테넌바움 맨션의 벽장 안에서 얘길 나눴다. 벽장에는 다분히 메타포로 활용될만한 이름을 지닌 클래식 보드게임들이 꽂혀있었다. 〈리스크Risk〉, 〈오퍼레이션Operation〉, 〈행맨Hangman〉, 〈제퍼디Jeopardy〉, 〈반의 정상으로Go to the Head of the Class〉 등. 해크만은 곧바로 젊은 감독에게 호통을 치기 시작했다.

"어떻게 감히 이딴 식의 수작을 부리는 건가? 나를 어떤 사람이라고 생각하는 거야?"

앤더슨은 냉철함을 유지하며 되물었다. "왜 이러는 건가요, 진?"

"네가 개자식이라는 말이야." 배우는 씩씩거렸다.

"진심으로 하는 말씀이 아니잖아요." 앤더슨은 차분하게 말했다. 해크만은 물론 진심이라고 받아쳤다.

"지금 하는 말들을 후회하게 될 거예요, 진. 당신은 그렇게 생각하지 않아요."[9] 앤더슨이 대답했다.

이튿날, 해크만은 촬영장 구석에 슬그머니 나타나 적당한 타이밍을 기다렸다. 그러곤 자기가 제정신이 아니었다며 감독에게 사과했다. 해크만의 에이전트가 나중에 앤더슨에게 해준 말에 따르면, 해크만이 사과하는 건 보기 드문 일은 아니었다. 사실 촬영을 할 때마다 있는 일이었다. 그러나 그 뒤로 해크만의 불만이 모두 사라진 건 아니었다. 앤더슨은 어떤 신을 수정하려고 시도할 때마다 속을 끓여야 했다.[10]

어떤 이유에서였는지 몰라도, 촬영장의 이러한 폭풍이 영화 내부에 흐르는 감정적인 물결에 보탬이 되었다. 해크만은 머리끝부터 반짝이는 구두코까지 철두철미한 멋쟁이 로얄로 변신했고, 편집광적인 말투로 상대를 철저히 깔아뭉개는 말을 유쾌하게, 완벽한 타이밍에 내뱉었다. 해크만이 이토록 날렵한 모습을 보여준 적은 드물었다.

해크만의 개인사도 로얄을 연기하는 데 도움이 되었다. 어느 날 해크만은 앤더슨에게 그가 13살 때 가족을 떠난 아버지에 관한 이야기를 들려주었다. "진은 자기 아버지가 떠나던 순간을 담담하게 들려주었어요. 친구들과 길거리에

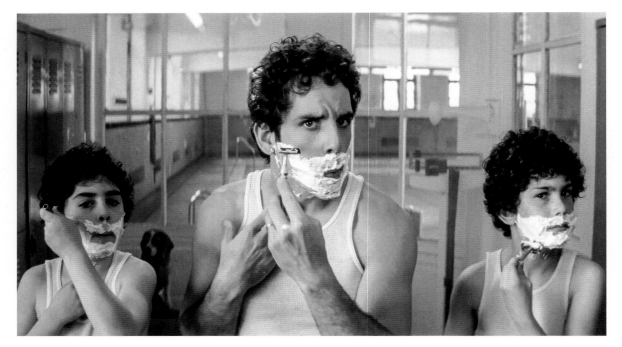

위: 테넌바움 가족의 맏아들 채스와 그의 판박이 아들들. 웨스 앤더슨의 시그니처가 된 대칭 구도를 볼 수 있다.

서 놀고 있었는데 아버지가 차를 몰고 옆을 지나갔다더군요. 아버지는 잠깐 창문 밖으로 손을 내밀어 흔들었을 뿐 차를 세우지는 않았답니다. 그러고 10년이 지난 후에야 다시 아버지를 봤다더군요. 해크만은 목멘 소리로 이 이야기를 들려줬어요."[11]

해크만은 로얄이라는 캐릭터에 깊이 몰입했고 역할에 물들고 있었다. "그는 자기도 언젠가 죽는다는 사실을 받아들이고 있어요."[12] 로얄이 진정으로 바라는 건 가족과의 관계 회복이라며 해크만이 설명했다. 로얄은 가족들의 마음에 상처를 남겼을지는 모르지만, 적어도 악당은 아니다.

앤더슨 영화에 등장하는 '나쁜 아버지'에 관해 간략히 살펴보겠다. 언젠가 앤더슨은 자기 영화에 나쁜 아버지 캐릭터를 너무 자주 등장시킨 나머지 사람들에게 자신의 아버지를 끔찍한 존재로 오해하게끔 만든 건 아닌지 걱정했다. 물론 나쁜 아버지는 여느 작품에나 흔히 등장하는 요소긴 하지만, 앤더슨의 영화에서 그 존재는 '궂은 날씨'만큼이나 주기적으로 등장하며 불운과 노이로제를 불러온다. 예컨대 〈로얄 테넌바움〉의 자식들은 어릴 때 아버지가 준 상처를 안고 살아가며, 몸은 어른이 됐지만 여전히 어릴 때와 똑같은 옷을 입고 다닌다. 어린 시절에 갇혀 의도적으로 성장을 멈춘 듯한 모습이다.

해마다 샌프란시스코에서는 '나쁜 아빠들Bad Dads'이라는 제목의 전시회가 열리는데, 앤더슨의 작품에서 영감을 받아 만든 회화와 조각들을 볼 수 있다. 허먼 블룸(우울하다), 로얄 테넌바움(이기적이다), 스티브 지소(시기와 질투), 미스터 폭스(제멋대로다), 미스터 비숍(무척 우울하다) 같은 개탄할 만한 아버지들이 작품의 소재다.

앤더슨은 자기 아버지는 로얄과 조금도 닮은 구석이 없다고 딱 잘라 설명했다. "아버지는 제가 당신을 보는 시각이 이런 건 아닌지 늘 걱정하세요. 그런데 전혀 아니에요. 저는 아버지에게 로얄과 아버지는 전혀 비슷하지 않다고 설명해야 했죠."[13]

반면 에설린은 앤더슨의 어머니와 무척이나 비슷한 인물이다. 차분하고 다정하며 지적인(모든 면에서 로얄과는 정반대) 에설린은 앤더슨이 말한 휴스턴의 '따스하고 세련된 면모'[14]를 반영한 캐릭터다. 휴스턴이 출연 의사를 밝히자마자 앤더슨은 그녀에게 (남동생 에릭 앤더슨이 그린) 앙증맞은 슈트 차림에 독특한 헤어스타일을 한 에설린 캐릭터 그림과 자신의 어머니 사진을 보냈다.

"앤더슨은 심지어 영화 초반부 신들을 찍을 때 자기 어머니의 낡은 안경까지 보여주더군요. 내가 물었어요. '감독님, 내가 지금 감독님 어머님을 연기하고 있는 건가요?' 앤

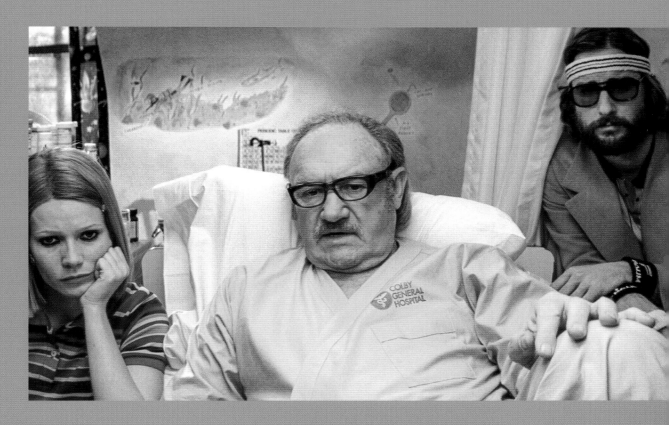

위: 전 테니스 챔피언 리치는 늘 헤드밴드를 착용한다. 이는 1970년 대의 유명한 테니스 아이콘 비에른 보리를 연상시키기 위해서였다.

왼쪽: 드레스를 맞춰 입은 마고와 에설린. 앤더슨은 촬영에 들어가기 도 전에 마고 역의 의상 색깔부터 즐겨 피우는 담배 브랜드(스위트 애 프턴)까지 상세한 디테일을 미리 정 해두었다.

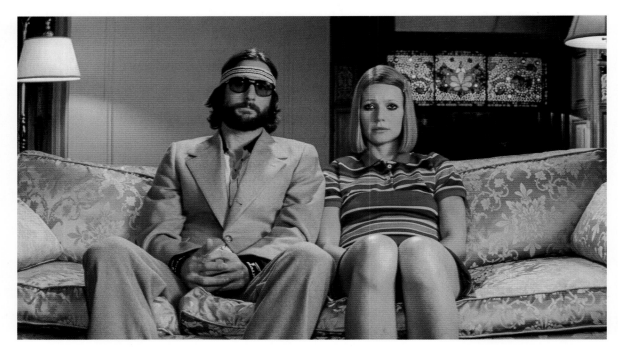

위: 리치와 마고가 집에 돌아온 아버지를 마주하고 있다. 앤더슨 특유의 미적 감각을 빛난다. 두 사람이 입은 의상의 컬러는 소파와 전등갓, 스테인드글라스와 완벽한 조화를 이룬다.

더슨은 내 얘기를 듣고 깜짝 놀란 모습이었죠."[15]

앤더슨은 신경질적으로 아들들을 보호하려고 드는 맏아들이자 슬픈 일을 겪은 홀아비 채스 역으로 벤 스틸러를 무리 없이 캐스팅할 수 있었다. 이 무렵 코미디 스타가 된 윌슨이 스틸러와 여러 편의 영화를 함께 찍는 파트너가 되어 있었기 때문이다. 더불어 스틸러와 앤더슨은 마음이 잘 통했다. 스틸러는 몇 편의 영화를 연출한 경험이 있었고, 뉴욕을 그려내는 앤더슨의 필치를 무척 좋아했다.

까마귀처럼 새까만 마스카라로 눈 주위를 칠하고 무관심한 태도로 일관하는 마고는 기네스 펠트로가 연기했다. 마고는 〈맥스군 사랑에 빠지다〉의 맥스처럼 극작가다. 그녀는 테넌바움 가계도에서 특별히 로맨틱한 위상을 차지한다. 마고는 우울한 신경과 전문의 롤리 세인트클레어(빌 머레이)와 불행한 결혼생활을 이어나가며 약간의 조증이 있는 일라이(오웬 윌슨)와 가벼운 바람을 피운다. 그리고 혈연으로 맺어진 사이는 아니지만 테넌바움이라는 성을 공유하는 리치(루크 윌슨)는 남몰래 마고를 사랑하고 있다. 두 사람은 잠시 사랑의 감정을 공유하긴 하지만, 끝내 사랑을 이루지는 못한다. 리치는 몇 해 전 마고가 롤리와 결혼할 거라는 사실을 알게 된 후 정신적인 쇼크로 완전히 무너져 내렸고 그 뒤로는 선수 생활을 그만둔 뒤 유람선을 타고 세

계 일주를 하며 마고를 피해온 상태다. 리치의 이 별난 행동은 앤더슨이 〈맥스군 사랑에 빠지다〉를 홍보하기 위해 유럽에 들렀던 때를 참조한 것이다. 앤더슨은 (스탠리 큐브릭처럼) 비행기 타는 것을 좋아하지 않는다. 그래서 그는 유럽까지 혼자서 퀸엘리자베스 2호(QE2)를 타고 갔다. 그는 QE2에 승선했던 엿새 내내 노년 커플들에 둘러싸여 끔찍하게 지루한 시간을 보냈다고 한다. "무슨 일이 있어도 혼자서 배를 타지는 말아야 합니다."[16] 훗날 어느 인터뷰에서 앤더슨이 한 말이다.

앤더슨의 세계를 형성하는 모자이크에 우연히 삽입되는 요소는 하나도 없다. 테넌바움 가족의 세 자녀는 각자 연예계 집안 출신 배우들이 연기한다. 벤 스틸러는 배우 제리 스틸러와 앤 메라의 아들이다. 기네스 펠트로의 어머니는 블리드 대너이고 아버지는 감독 브루스 펠트로며, 루크 윌슨은 오웰 윌슨과 형제지간이다. 나아가 아이들의 어머니를 연기하는 안젤리카 휴스턴은 전설적인 감독 존 휴스턴의 딸이며 배우 대니 휴스턴의 누나이고 잭 니콜슨과 한때의 연인으로, 일평생을 스포트라이트 속에서 살아온 사람이다.

"관객들이 캐릭터에 더 매력을 느끼도록 만들려는 의도도 있었고요. 한편으로는 배우들의 그런 점(출신)이 배역에

로얄 앤더슨 컴퍼니

웨스 앤더슨과 작업하는 핵심 배우들

빌 머레이: 앤더슨의 행운의 별이자 아버지 같은 존재. 딱 한 편을 빼고 앤더슨의 모든 영화에 출연했다.
출연작: 〈맥스군 사랑에 빠지다〉, 〈로얄 테넌바움〉, 〈스티브 지소와의 해저 생활〉, 〈다즐링 주식회사〉, 〈판타스틱 Mr. 폭스〉, 〈문라이즈 킹덤〉, 〈그랜드 부다페스트 호텔〉, 〈개들의 섬〉, 〈프렌치 디스패치〉

오웬 윌슨: 앤더슨의 대학교 친구이자 최초의 주연배우. 앤더슨 우주의 대들보로, 주로 세련되면서도 신경질적 캐릭터를 연기했다. 앤더슨의 처음 세 영화의 시나리오를 공동으로 집필했지만, 〈맥스군 사랑에 빠지다〉에는 출연하지 않았다.
출연작: 〈바틀 로켓〉〈로얄 테넌바움〉〈스티브 지소와의 해저 생활〉〈다즐링 주식회사〉〈판타스틱 Mr. 폭스〉〈그랜드 부다페스트 호텔〉〈프렌치 디스패치〉

제이슨 슈왈츠맨: 코폴라 가문의 일원이다. 따라서 정확히 말하면 앤더슨이 발굴한 배우는 아니지만 〈맥스군 사랑에 빠지다〉가 배우 커리어의 출발점이 됐다. 앤더슨과 함께 시나리오를 쓰기도 한다.
출연작: 〈맥스군 사랑에 빠지다〉〈다즐링 주식회사〉〈판타스틱 Mr. 폭스〉〈문라이즈 킹덤〉〈그랜드 부다페스트 호텔〉〈프렌치 디스패치〉

안젤리카 휴스턴: 앤더슨이 창조해낸 (불안으로 요동치는) 왕국을 통치하는 여왕. 또 다른 할리우드 유명 가문의 후손이다.
출연작: 〈로얄 테넌바움〉〈스티브 지소와의 해저 생활〉〈다즐링 주식회사〉〈개들의 섬〉

애드리언 브로디: 〈다즐링 주식회사〉를 시작으로 앤더슨 열차에 뛰어오른 배우. 그윽한 눈매로 개성 있는 캐릭터를 연기한다.
출연작: 〈다즐링 주식회사〉〈판타스틱 Mr.

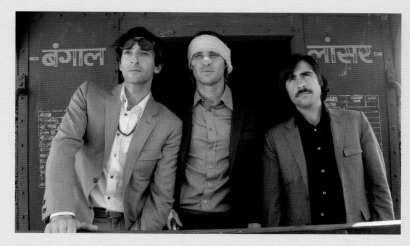

위: 〈다즐링 주식회사〉의 휘트먼 형제는 앤더슨의 단골 배우 삼인조가 연기했다. 애드리언 브로디, 오웬 윌슨, 제이슨 슈왈츠맨.

폭스〉〈그랜드 부다페스트 호텔〉〈프렌치 디스패치〉

윌렘 데포: 뉴욕 출신의 이 배우는 툭하면 토라지는 독일인 엔지니어, 헛소리를 지껄이는 쥐, 송곳니가 많은 파시스트 등을 연기했다. 가히 다재다능한 배우다.
출연작: 〈스티브 지소와의 해저 생활〉〈판타스틱 Mr. 폭스〉〈그랜드 부다페스트 호텔〉〈프렌치 디스패치〉

틸다 스윈튼: 그녀가 〈그랜드 부다페스트 호텔〉에서 위태위태한 은빛 가발을 쓰고 연기했던 노부인 마담 D.는 정말 잊을 수 없는 캐릭터였다.
출연작: 〈문라이즈 킹덤〉〈그랜드 부다페스트 호텔〉〈개들의 섬〉〈프렌치 디스패치〉

쿠마르 팔라나: 앤더슨은 팔라나가 댈러스에서 운영하던 카페의 단골손님이었다. 손님 덕에 연기자로 제2의 커리어를 시작했다. 〈로얄 테넌바움〉에서 진 해크만을 찌르는 모

습이 특히 인상적이다.
출연작: 〈바틀 로켓〉〈맥스군 사랑에 빠지다〉〈로얄 테넌바움〉〈다즐링 주식회사〉

루크 윌슨: 윌슨 삼형제의 막내. 앤더슨의 초기 영화들에 로맨틱한 역할의 배우로 등장했다. 윌슨 형제의 맏이 앤드류 윌슨도 앤더슨 영화의 초기작에 단역으로 출연했다.
출연작: 〈바틀 로켓〉〈맥스군 사랑에 빠지다〉〈로얄 테넌바움〉

에드워드 노튼: 〈문라이즈 킹덤〉 때부터 앤더슨 패밀리에 합류했다. 기꺼이 무릎 높이 반바지와 보이 스카우트 유니폼을 입고 매력을 뽐냈다.
출연작: 〈문라이즈 킹덤〉〈그랜드 부다페스트 호텔〉〈개들의 섬〉〈프렌치 디스패치〉

특별 언급

에릭 체이스 앤더슨: 파트타임 연기자이자 콘셉트 아티스트. 그리고 앤더슨의 친동생.

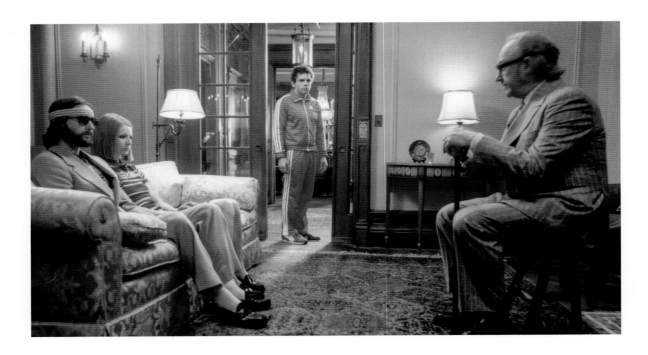

적합해 보이기도 했어요." 앤더슨이 혼잣말하듯 설명했다. "그 모든 요소가 작품에 녹아 들어갔죠."[17] 배우들은 각자의 개성과 이미지를 작품에 불어넣었다.

진 해크만부터 기네스 펠트로까지 유명한 스타들과 함께 일하게 된 앤더슨은 자기 나름의 작업 방식을 수정해야 했다. 스타들에게 자유로이 연기할 수 있는 틈을 주어야 했고, 상황이 달라지면 즉흥적으로 일을 처리하는 개방적인 태도를 유지해야 했다. 그럼에도 시나리오는 누구도 건드릴 수 없었다. 관객들은 배우들의 강력한 개성 틈에서 일렁이는 잔물결을 발견할 수 있지만, 그것이 영화의 전체적인 톤에 방해가 될 만큼 강한 출렁임은 아니라는 것을 알 수 있다.

많은 이들이 앤더슨과 그의 영화를 만드는 출연진, 제작진을 가족에 비유하곤 한다. 실제로 웨스 앤더슨의 영화들은 친밀하고 끈끈한 분위기 속에서 만들어진다. 그의 영화들은 촬영장의 협력자들(유사 가족)이 함께 만들어가는 가족 이야기다. 윌슨 형제, 빌 머레이, 제이슨 슈왈츠맨, 안젤리카 휴스턴, 윌렘 데포, 시얼샤 로넌, 애드리언 브로디 같은 배우들이 구성원이다(해크만은 여기 없다).

〈로얄 테넌바움〉은 물론 가족 영화지만, '뉴욕 영화'이기도 하다. 앤더슨은 이 영화를 만들기 얼마 전 꿈에 그리던 맨해튼 이주에 성공했다. 마침내 로스앤젤레스를 탈출해 실타래처럼 복잡한 고속도로와 마천루 사이사이에 문화와 예술이 즐비한 도시에 자리를 잡은 것이다. 앤더슨은 학

생 때부터 지적인 주간지이자 뉴욕 신화의 수호자인《뉴요커》과월호를 읽으면서 뉴욕에 대한 비전을 키워왔다. 앤더슨의 마음속에서 테넌바움 가족은 항상 꿈에 그리던 맨해튼 어딘가의 오래된 대저택에 살고 있었다.

"언제나 뉴욕에 대한 환상을 가지고 있었어요. 전 텍사스 출신이에요. 제가 좋아하는 작품 중에는 뉴욕을 다룬 소설과 영화가 정말 많죠. 뉴욕에 대한 제 생각을 정확히 딱 꼬집어 말하기는 힘들어요."[18]

그는 마음속에 품고 있던 뉴욕을 창조할 작정이었다. 2001년 2월 26일부터 60일간 촬영한 〈로얄 테넌바움〉에는 앤더슨이 어릴 때부터 노래, 책, 사진, 회화작품을 통해 간접적으로 접했던 뉴욕에 대한 묘사가 모두 담겨 있다. 이 영화에는 히치콕의 〈이창〉에 등장하는 세대별로 분리된 다세대 주택이 있고, 마틴 스코세이지가 이디스 워튼의 작품을 각색해 만든 영화 〈순수의 시대〉에 나오는 금박으로 덮인 무도회장이 있으며, 사이먼 앤 가펑클이 경쾌하게 노래한 센트럴 파크의 매력이 있고, 앤디 워홀의 미술 작품과 로버트 프랭크의 스냅사진이 몽타주로 등장한다. 인물들은《뉴요커》에 나오는 만화 캐릭터 같은 차림으로 등장한다. 그래서 시대적인 배경도 짐작하기 어렵다. 분명 현대극이지만, 1960년대처럼 혹은 1970~1980년대처럼 보이기도 하고 이 세 개의 시간대를 모두 섞은 것처럼 보이기도 한다. 이 영화의 시대적 배경은 향수에 젖은 '앤더슨 타임 Anderson time'이라고 할 수 있다.

앤더슨은 정교한 무대배경을 고안하고 배우들을 불러모아 마치 연극 무대를 올리는 것처럼 영화를 만든다. 앤더슨이 가장 원했던 건 F. 스콧 피츠제럴드와 돈 파웰 같은 위대한 문인들의 책에서 본 것처럼 문학적인 뉴욕을 창작하는 거였다.

이 영화는 도서관에서 대출한 책 『로얄 테넌바움』에 담겨 있는 이야기다. 이야기를 들려주는 보이스오버 내레이터는 알렉 볼드윈이다. "영화를 책에 기초한 작품으로 만드느니 영화 자체가 책이 되는 게 낫겠다는 생각을 했습니다."[19] 앤더슨의 설명이다. 이야기 바깥에 프레임을 만드는 방식의 연출법은 이제 앤더슨의 공식이 되었다.

이야기 속 이야기라는 형식은 〈맥스군 사랑에 빠지다〉부터 시작됐다. 이 영화는 무대에 설치된 커튼을 여는 장면으로 문을 연다. 〈로얄 테넌바움〉은 책 속의 이야기이고, 〈판타스틱 Mr. 폭스〉는 로알드 달의 책을 바탕으로 한다. 〈문라이즈 킹덤〉은 마치 다큐멘터리 같은 무뚝뚝한 기상학자의 일기예보가 중심 이야기를 감싸고 있다. 〈그랜드 부다페스트 호텔〉은 영화와 같은 제목의 책을 읽고 있는 한 소녀에게서 시작한다. 이러한 프레이밍은 작품의 톤을 설정한다. 관객에게 이어질 이야기의 분위기를 넌지시 알려주고, 몰입하게 하는 것이다.

이 영화의 제목은 오슨 웰스의 두 번째 영화 〈위대한 앰버슨가〉에서 따왔다. 1942년에 만들어진 이 결함 있는 걸작은 부스 타킹턴의 1918년 소설이 원작이다. 앤더슨은 웰스의 이 시대극이 주요한 영감의 원천이었다고 밝혔다. '테넌바움'이라는 이름은 마고라는 여동생을 둔 대학교 친구 브라이언 테넌바움에게서 빌려온 거였다. 앤더슨은 영감을 얻기 위해 웰스의 작품을 정기적으로 감상한다. "웰스는 거창한 효과effect, 무척이나 극적인 카메라 이동, 대단히 연극적인 장치를 좋아하죠."[20] 앤더슨이 열렬히 설명했다.

테넌바움 주택은 영화에 정체성을 부여했다. 앤더슨은 세트가 아닌 실제 주택에서 촬영

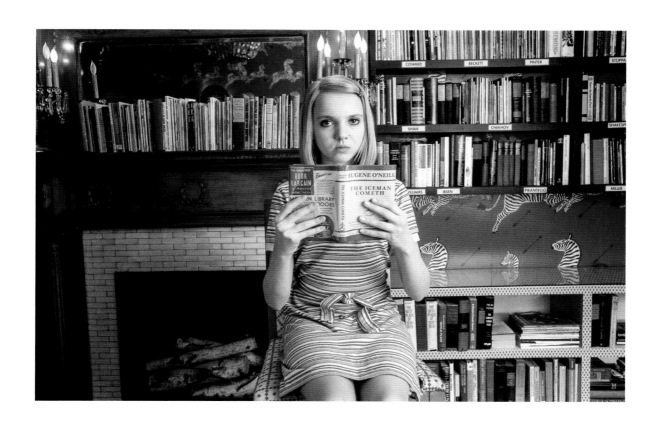

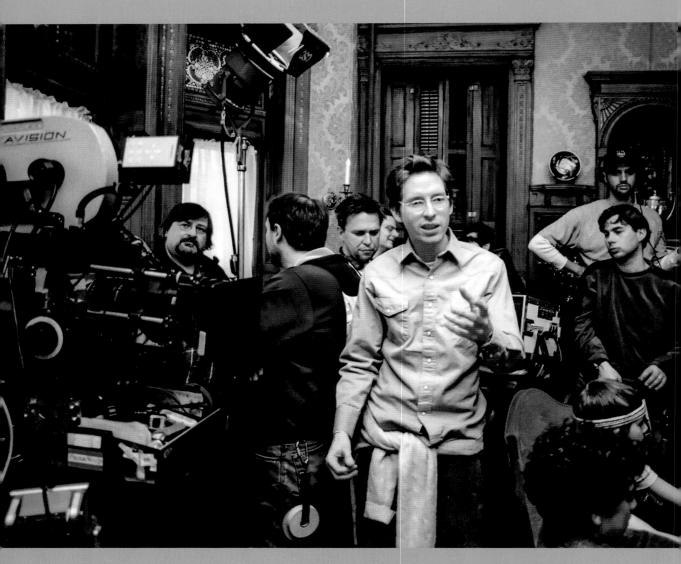

위: 앤더슨은 촬영장이 아무리 비좁더라도 스튜디오가 아닌 실제 저택에서 촬영을 진행했다. 배우들이 '집'이라는 공간을 제대로 느낄 수 있게 하기 위함이었다.

맞은편: 앤더슨은 할렘을 샅샅이 뒤진 끝에야 이 집을 발견했다. 그는 이디스 워튼의 작품 속에 등장할 것 같은 이 집에 한눈에 반했다.

해야 한다고 고집했다. "스튜디오에서 촬영하면 집이 뿜어내는 고색창연한 느낌을 담아내지 못할 겁니다."[21] 그는 배우들에게 진짜 자신의 방이라고 느낄 수 있는 공간을 마련해주고 싶었다. '부모님이 계시는 집'이 뿜어내는 중력(방황하는 아이들을 원래 궤도로 다시 끌어당기는 힘) 같은 것이 기저에 깔려있다는 느낌을 내고 싶어 했다. 앤더슨의 영화에서는 집이 그런 힘을 가진 공간으로 묘사되곤 한다.

인물들의 사연을 추적하는 몽타주를 폭포수처럼 쏟아내고 수많은 갈래의 이야기를 담아낸 이 영화는 250여 곳의 로케이션에서 240여 개의 신을 촬영했다. 앤더슨과 윌슨은 영화를 위해 뉴욕의 집시 택시회사, 그린 라인 버스, 거리 주소(즉 375번지 스트리트 Y라는 곳은 뉴욕에 실재하지 않는다)를 만들어냈다. 로얄이 살았던 린드버그 호텔은 실제로는 월도프 호텔이다. 그리고 뉴욕을 상징하는 거라면 무엇이든 금지했다. 덕분에 영화에 뉴욕 랜드마크는 조금도 등장하지 않는다. 해크만과 쿠마르 팔라나는 허드슨강 강변의 배터리 파크가 배경인 신을 촬영하는 동안 프레임에서 자유의 여신상을 가리는 위치에 정확히 서서 연기해야 했다.

테넌바움 저택은 〈로얄 테넌바움〉이라는 소우주의 중심이었다. 동화책에 나올 법한 이 전형적인 뉴욕 브라운스톤(적갈색 사암으로 지은 주택)은 144번가와 콘벤트 에비뉴가 교차하는 슈거 힐 지역의 할렘에 있다(팬들의 또 다른 순례지다). 앤더슨은 친구 조지 드래콜리어스와 함께 이 지역을 탐색하고 다니던 중에 모퉁이에 있는 이 주택을 발견했다. 감독에게 주요한 영감이 된 〈위대한 앰버슨가〉에 등장하

는 웅장한 건물을 떠올리게 하는 위엄있는 모습이었다. 그는 곧바로 생각했다. '바로 저 집이야!'[22] 리모델링 공사가 예정되어 있었지만, 앤더슨은 건물주에게 공사를 6개월간 미뤄달라고 부탁했다.

앤더슨은 실내에 있는 모든 걸 그가 공들여 고안한 청사진에 맞게 개조했다. 그러면서 저택은 그가 어렸을 때 그린 맨션과 비슷해졌다. 캐릭터와 소품, 로케이션이 구체적으로 정해지면서 모든 요소가 디오라마처럼 어우러졌다. 우표 수집하듯 취향의 조각들을 모아온 앤더슨의 컬렉션이 퍼즐북처럼 펼쳐지는 순간이었다. 저택 꼭대기에서 휘날리는 테넌바움 깃발부터 《내셔널 지오그래픽》의 과월호와 하나하나 번호가 적힌 도자기 조각들이 빼곡한 에설린의 서재까지, 프레임에 담긴 모든 것에 나름의 이야기가 있다. 테넌바움 자녀들의 침실에는 그들이 어렸을 때 발휘했던 탁월함을 보여주는 물건들이 그대로 남아있다. 마고의 방에서는 무대의 축소모형과 알파벳순으로 정리된 희곡이 꽂힌 책장을 볼 수 있고, 리치의 방에는 테니스 트로피들이 있으며, 채스의 북적거리는 사무실에는 그가 6학년 때 돈을 벌 계획으로 개발해 낸 달마티안 쥐가 있다.[23]

모든 소품에는 가을 분위기를 자아내는 골드와 밀크셰이크 핑크 컬러가 두드러지게 사용됐다. 앤더슨의 시그니처와도 같은 왼쪽에서 오른쪽으로 벽들을 유령처럼 통과하는 돌리 숏을 찍기 위해 사전에 제작한 그림들을 모두 묶으면 책을 몇 권은 만들 수 있을 것이다.

로얄이 입는 핀스트라이프 의상부터 채스와 아들들이

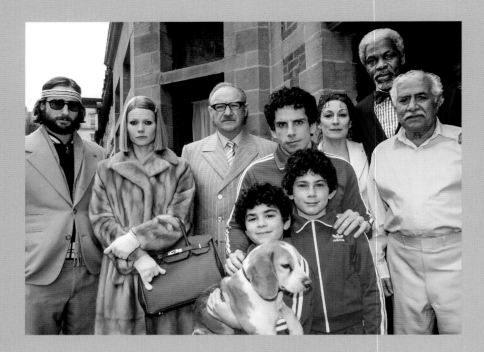

입는 진홍색 아디다스 운동복, 리치가 착용하는 헤드밴드까지, 모든 배우의 의상은 코스튬 그 자체였다. 앤더슨은 각 캐릭터가 자기만의 유니폼을 갖고 있다고 설명했다.[24] 어렸을 때 신동으로 불리다가 이젠 한물간 30대가 된 테넌바움 자녀들은 부모가 갈라섰을 무렵 입던 옷과 헤어스타일을 고스란히 유지하고 있다.

이 소우주의 내부를 공기처럼 맴도는 것은 지나간 시절의 음악, 롤링스톤스와 비틀스, 모리스 라벨의 흐릿한 사운드다. 음악은 촬영장에도 자주 흘렀다. 테넌바움 가족 구성원을 소개하는 10분간의 프롤로그에는 '헤이 주드'를 커버한 음악이 배경으로 흐른다.

〈로얄 테넌바움〉은 책처럼 여러 개의 챕터로 구성된다. 이건 앤더슨은 물론 쿠엔틴 타란티노도 종종 사용하는 방식이다. 물론 두 감독이 집중하는 요소와 스타일은 무척 다르긴 하지만 말이다. 그러나 두 감독 모두 구조와 시간대를 타일 조각처럼 사방으로 옮기며 영화의 틀을 마치 소설처럼 만들어나간다는 점만은 같다.

〈로얄 테넌바움〉은 평론가들에게 웨스 앤더슨이 진정으로 자신만의 예술세계를 가진 감독이라는 걸 확인시켜준 작품이었다. "웨스 앤더슨은 그만의 고유한 시선으로 세계를 바라본다. 그 시선을 통해 우스꽝스러운 것들이 아름다운 무언가로 변신한다."[25]

《엔터테인먼트 위클리》의 리사 슈바르츠바움은 앤더슨이 캐릭터들에게 품은 애정을 포착했다. "앤더슨은 사랑이나 관심을 요구하지 않는다. 그가 만들어낸 인형의 집 속 캐릭터들이 아무리 극단적인 행동을 하고 우스운 곤경에 처해도 절대 비하하지는 않는다."[26]

이 작품은 깊은 상처와 외로움이라는 가시로 무장한 뉴욕의 동화다. 시나리오는 잘 다려진 정장처럼 세련되고 선명하다. 면도날처럼 날카로운 신랄한 위트를 장착했지만, 무표정한 얼굴로 진실을 들려주며 끝내 마음을 움직인다. 거짓말이 들통 난 로얄이 결국 집에서 쫓겨날 때, 그는 차가운 표정의 식구들에게 그들과 함께 집에 머물렀던 지난 엿새가 그의 인생에서 최고의 시간이었다고 고백한다. 그런 다음 보이스오버가 그의 진심을 관객에게 전달한다. '로얄은 이 말을 하고 난 다음에야 그게 사실이란 걸 깨달았다.'[27] 앤더슨의 모든 영화는 이러한 깨달음의 순간들 위에 균형을 잡고 있다.

〈로얄 테넌바움〉은 앤더슨의 진정한 첫 히트작이다. 이 영화는 세계 전역에서 7,100만 달러를 벌어들였고 아카데미 각본상 후보에 올랐다.

"사람들의 불안함, 나약함에서 비롯된 유머를 좋아합니다."[28] 앤더슨의 말이다. 그의 영화들은 대부분 하나의 장르로 규정할 수 없고 여러 장르를 넘나들지만, 〈로얄 테넌바움〉은 그 어떤 영화보다도 더욱 그러하다. 가령 이 영화는 코미디로 가장한 비극이다. 아니, 비극으로 가장한 코미디인가?

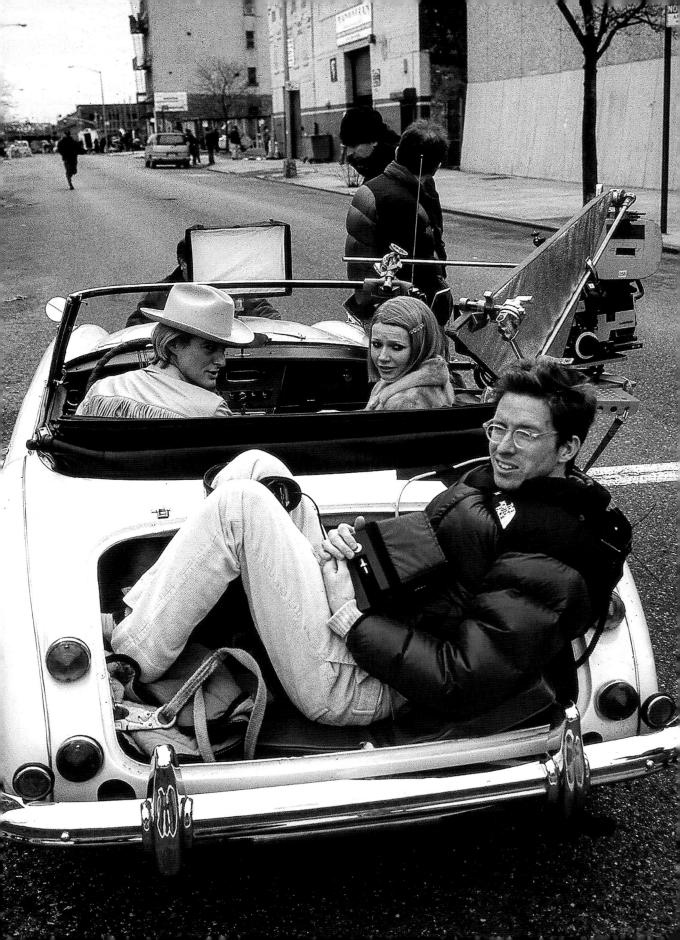

스티브 지소와의 해저 생활

웨스 앤더슨의 네 번째 영화. 사생아와 식인상어, 한물간 해양학자의 실존적인 고통에 관한 이야기를 다룬다. 지금까지의 연출작 중 가장 야심차고 정교하게 디자인한, 그러나 호불호가 극명하게 갈리는 영화다.

"머레이는 차원이 다른 사람이에요." 앤더슨은 자신이 빌 머레이에게 끌리는 이유에 대해, 불 속으로 뛰어드는 불나방처럼 그에게 끌리는 이유에 대해 말을 열었다. "천재라고 할 수밖에 없는 인물이죠. 하지만 사실 이런 말도 부족합니다. '빌 머레이는 천재'라고 말하는 건 칭찬이 아니라 단순히 그를 묘사하는 표현에 더 가까우니까요."[1]

머레이는 우리가 예측하지 못한 방식으로 연기한다. 시나리오에 적힌 문장을 그대로 옮긴다고 해도, 그가 연기할 때면 뜻밖의 층위와 감춰졌던 핵심이 드러난다. 때로 그는 폭발하는 수류탄 같다.

〈맥스군 사랑에 빠지다〉를 시작으로 빌 머레이는 웨스 앤더슨이라는 이상한 나라의 체셔 고양이가 됐다. 체셔 고양이와 다른 점이라고는 웃지 않고 뚱한, 혹은 당혹스러워하는 표정뿐이다. 대체 불가능한 배우이자 코미디언인 머레이는 앤더슨의 모든 영화에 등장하는 날씨 패턴과 닮았다. 코믹한 겉모습 뒤로는 슬픔이라는 폭풍우를 감추고 있다.

빌 머레이는 소피아 코폴라의 히트작 〈사랑도 통역이 되나요?〉로 2004년 오스카 남우주연상 후보에 올랐고, 관객들은 오묘한 권태감을 풍기는 이 배우에게 흠뻑 빠져들었다. 2004년 이후 머레이의 커리어는 활기를 되찾았다.

앤더슨이 머레이의 스타파워에 기댄 건 딱 한 번뿐이었다. 톡톡 쏘는 자극적인 조미료일수록 적재적소에 알맞게 사용해야 하는 것처럼, 배우도 마찬가지다. 독보적인 캐릭터를 가진 빌 머레이를 주인공으로 기용하는 일 역시 그러한 위험을 감수해야 했는데, 바로 이것이 앤더슨의 네 번째 영화가 직면한 커다란 딜레마였다. 이 영화의 주인공은 진 해크만이 연기했던 허풍쟁이 로얄 테넌바움보다 한술 더 뜨는 어마어마한 자존심의 소유자, 해양학자 스티브 지소다. 지소는 전성기를 다시 맞이할 수 있을 거라는 기대와

위: 머레이는 이 영화의 제목이기도 한 해양학자 캐릭터에 그가 가진 모든 코믹한 열정과 우울한 아우라를 다 불어넣었다. 이 캐릭터의 진가를 제대로 알려면 영화를 두 번 이상 감상해야 한다.

맞은편: 드넓은 바다에서 촬영하겠다는 야심을 품은, 더불어 정교한 세트와 스톱모션 특수효과도 활용하겠다는 야심을 품은 이 영화는 웨스 앤더슨이 만든 영화 중 가장 많은 제작비가 투입된 작품으로 남아있다.

오랫동안 함께 일해온 파트너이자 친구를 먹어치운 표범상어를 향한 복수심을 품고 있다. 별난 감독인 앤더슨에게 조차 이 이야기는 '딴 세상 같은' 이야기였다.

웨스 앤더슨은 기획 초반부터 주인공 지소의 얼굴로 달표면처럼 울퉁불퉁한 머레이의 얼굴을 떠올렸다. 이건 단순히 그를 캐스팅한다는 차원을 뛰어넘는 생각이었다. 시나리오 집필 과정의 어느 순간 지소의 얼굴과 머레이의 얼굴이 서로 녹아들다가 결국 한 덩어리가 됐다. 머레이와 지소는 각자를 낳은 원동력이었다. 앤더슨은 머레이가 지소

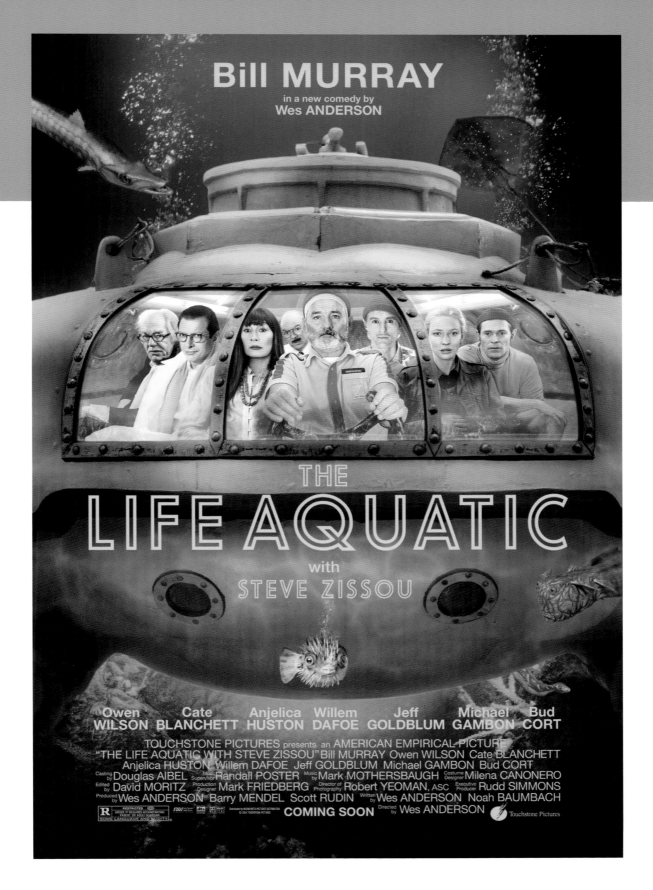

위: 지소가 영국 기자 제인 윈슬렛-리처드슨에게 팀 지소 공식 아디다스 운동화를 신기려 애쓰는 모습. 팬들 입장에서는 실망스럽게도, 이 운동화는 시판되지 않았다.

역할에 코믹한 활력을 불어넣을 거라는 걸 알았다. 그러니 더더욱 지소는 카리스마가 넘치는 사람이어야 했다. 지소의 선원들은 선장을 위해서라면 위험도 기꺼이 감수한다. 앤더슨은 지소의 개성과 카리스마를 보여줄 방법을 고심했다. 그러다 머레이와 함께 센트럴파크에서 열린 셰릴 크로 콘서트를 본 뒤 걸어서 집으로 돌아가던 때를 떠올렸다. 거리를 걷는 동안 팬들이 머레이를 알아보고 따라오기 시작했다. 모퉁이를 돌 때마다 그들 뒤를 따라오는 팬들은 계속 늘어났다. 사람들은 행렬에 가세하기 위해 무단횡단을 하며 차도를 가로질렀다. 두 사람이 주차장에 도착했을 무렵엔 족히 40명이 머레이를 따라와 있었다. "그런 광경은 생전 처음 봤습니다."[2] 앤더슨은 그 기억을 각색해서 이 영화의 결말에 활용했다. 지소는 카리스마 있는 인물이지만 자주 울화통을 터뜨리며 불안해하는 캐릭터[3]이기도 하다. 앤더슨의 예상대로 머레이는 스티브 지소의 우스꽝스러운 면모뿐 아니라 그 아래에 짙은 우물처럼 깔린 어둠까지도 잘 보여주었다.

머레이는 스티브 지소 역할이 썩 마음에 들었다. 지소는 모험가이자 영화 제작자였고 방향을 잃은 활동가였다. 시

나리오엔 디테일한 묘사들이 가득했다. 대사, 행동, 유머, 짙은 페이소스, 해일처럼 인물들을 덮치는 진한 감정이 영화를 구성하고 있었다. 영화 전체에 메타포가 넘쳐났다.

"스티브는 심각한 결함이 있는 인물이에요. 욕망에 내몰리는 사람이자, 자기 주위 사람들의 가치를 제대로 알아보지 못하는, 어떤 면에서는 유치하기까지 한 사람이죠." 머레이는 자랑스레 얘기했다. "그러나 그러면서도 자기의 진짜 모습을 숨기기 위해 가면을 쓰거나 하지는 않는 사람입니다. 앞을 가로막는 상대가 있으면 고민 없이 바로 달려들죠."[4] 이 영화에서 가장 매력적인 점은 다름 아닌 지소의 결점들이었고, 머레이는 그것들을 잠수복처럼 걸친 채 연기를 펼쳤다.

스티브 지소는 앤더슨이 머레이를 만나기 한참 전부터 그려온 캐릭터다. 앤더슨은 소년 시절부터 프랑스의 위대한 해양학자이자 영화감독인 자크 쿠스토를 좋아했다. 쿠스토는 1950~1960년대에 대양의 장관을 보여주는 다큐멘터리 시리즈를 제작하며 세계적으로 널리 알려졌고 1956년에는 루이 말과 공동 연출한 〈침묵의 세계〉로 칸영화제 황금종려상을 수상했다. 전직 해군 장교에서 환경보

웨스 앤더슨 주식회사

우리 시대 가장 뛰어난 시네아스트
웨스 앤더슨의 작품 연대기

1996

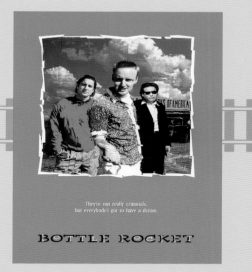

1989
「밀턴을 읽는 서사시
The Ballad of Reading Milton」
(단편소설)
작가

1993
〈바틀 로켓〉
(단편영화)
감독, 각본

1996
〈바틀 로켓〉
감독, 각본

2001

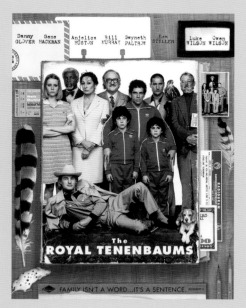

2002
이케아
운버링 캠페인
'거실', '주방' (광고)
감독

2001
〈로얄 테넌바움〉
감독, 각본, 제작, 목소리 출연

2006
아메리칸 익스프레스
'나의 인생, 나의 카드' (광고)
감독, 각본, 배우

2007
AT&T
'대학생', '리포터' '엄마'
'건축가' '배우' '비즈니스맨'(광고)
감독

aNatalie Portman

2007
〈호텔 슈발리에〉
감독, 각본

2009

MATHIEU **AMALRIC** ISABELLE **HUPPERT**

D'APRÈS LE LIVRE
"FANTASTIQUE MAÎTRE RENARD" DE ROALD DAHL,
L'AUTEUR DE "CHARLIE ET LA CHOCOLATERIE"

UN FILM DE
WES ANDERSON

FANTASTIC MR. FOX

2008
소프트뱅크
'윌로 씨' (광고)
감독

2009
〈판타스틱 Mr. 폭스〉
감독, 각본, 제작,
목소리 출연

2005
〈오징어와 고래〉
제작

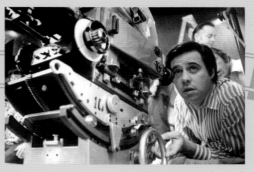

Peter Bogdanovich

2006
〈25년 뒤 그들은 모두 웃었다: 감독 대 감독
피터 보그다노비치와 웨스 앤더슨의 대화
They All Laughed 25 Years Later: Director to Director –
A Conversation with Peter Bogdanovich and Wes Anderson〉
(단편 다큐멘터리)
인터뷰어

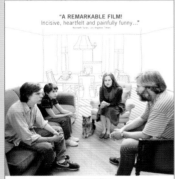

2007

2007
〈다즐링 주식회사〉
감독, 각본, 제작

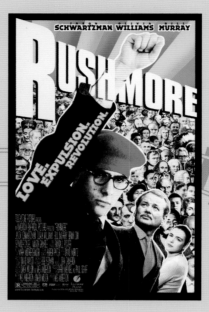

1998
〈맥스군 사랑에 빠지다〉
감독, 각본, 제작 총괄

2004
〈스티브 지소와의 해저 생활〉
감독, 각본, 제작

2015
바 루체Bar Luce(카페)
폰다지오네 프라다 미술관
인테리어 디자인

2016
H&M
'컴 투게더' (광고)
감독, 각본

2018

2018
〈개들의 섬〉
감독, 각본, 제작

2018
관 속 스피츠마우스 미라와 보물들
Spitzmaus Mummy in a Coffin and other Treasures
오스트리아 빈 미술사 박물관 (전시)
유만 말로프와 공동 큐레이팅

2014
〈쉬즈 퍼니 댓 웨이〉
제작 총괄

2014
『십자열쇠협회The Society of
the Crossed Keys』(책)
편집, 작가

2014

2014
〈그랜드 부다페스트 호텔〉
감독, 각본, 제작

2012
소니
'상상으로 만든
Made of Imagination'
(광고)
감독

2012
현대자동차
'모던 라이프Modern life' (광고)
감독

현대자동차
'내 차한테 말해Talk to my car' (광고)
감독

2012
프라다
'캔디' 시리즈 (광고)
로만 코폴라와 공동 감독

프라다
'카스텔로 카발칸티' (광고/단편영화)
감독, 각본

James Ivory

2012

2010
〈제임스 아이보리와의 대화
Conversation with James Ivory〉
(짧은 다큐멘터리)
인터뷰어

2010
스텔라 아르투아
'내 사랑'
(광고)
로만 코폴라와 공동 감독

2012
〈문라이즈 킹덤〉
감독, 각본, 제작

2012
〈문라이즈 킹덤:
동영상으로 된 책
Moonrise Kingdom:
Animated Book〉
(단편영화)
감독, 각본

Roman Coppola

2012
〈제이슨 슈왈츠맨과 함께하는
사촌 벤의 스카우트 상영회
Cousin Ben Troop Screening
with Jason Schwartzman〉
(단편영화)
감독, 각본, 제작

2016
〈싱〉
기린 '다니엘' 목소리 연기

2017
〈이스케이프〉
(다큐멘터리)
제작 총괄

2020

2020
〈프렌치 디스패치〉
감독, 각본, 제작

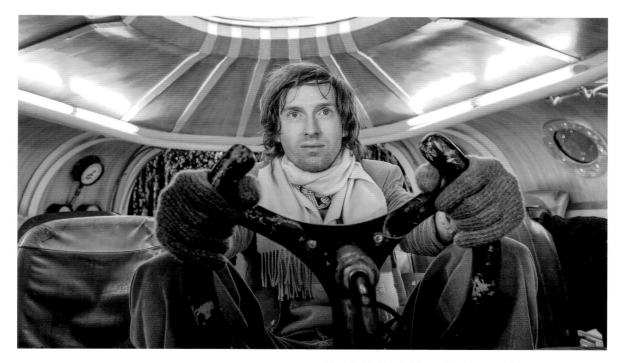

미니 잠수정 딥 서치의 조종간을 잡고 포즈를 취한 앤더슨.

호 활동가로 변신한 쿠스토는 잠수용 호흡기를 공동 발명하고 수중카메라와 내수성 고글 개발에 참여하기도 했다. 앤더슨은 이런 쿠스토의 실천정신과 경이로운 능력, 괴팍함이 뒤섞인 매력에 매료됐다. 쿠스토는 관객들을 심해로, 바닷속 온갖 괴물과 침몰한 난파선의 잔해가 가득한 세계로 데려갔다.

앤더슨은 쿠스토가 만든 다큐멘터리는 하나도 빼놓지 않고 보았고 그가 집필한 모든 책과 그를 다룬 모든 전기를 읽었다. "쿠스토를 항상 좋아했습니다. 그의 페르소나 자체를 사랑합니다."[5]

돌이켜보면 앤더슨은 첫 영화에서부터 쿠스토를 향한 애정을 드러냈다. 〈바틀 로켓〉의 미스터 헨리의 집에는 리처드 애버던이 찍은 잠수하고 있는 쿠스토의 유명한 사진이 걸려있고, 〈맥스군 사랑에 빠지다〉의 맥스가 도서관에서 찾아내는 중요한 책이 바로 이 해양학자의 책이다. 이런 레퍼런스들이 헨젤과 그레텔이 떨어트린 빵부스러기처럼 우리를 지소에게로 데려간다.

사실 앤더슨은 대학 시절, 연구선 펠라폰테호의 선장이자 해양학자인 스티브 지소가 등장하는 한 문단을 조금 넘는 길이의 초단편 소설을 썼다. 영화와 똑같이 해양학자의

아내이자 배를 운영하는 '브레인'인 여성 캐릭터도 소설 속에 존재한다. 그러니까 앤더슨은 거의 15년에 가까운 시간 동안 지소라는 캐릭터를 만들어온 셈이다. 그 긴 시간 동안 스토리와 캐릭터에 살이 붙었다. 앤더슨은 지소가 어떻게 인생의 모든 게 조금씩 무너져내리는 지점에 도달하게 됐는지, 캐릭터의 성격 깊은 곳으로 잠수해 들어갔다.[6]

오웬 윌슨은 앤더슨에게 인생의 내리막길을 걷는 해양학자 시나리오는 어떻게 돼가고 있는지 틈틈이 묻곤 했다. 윌슨이 할리우드의 러브콜을 받고 활발히 연기에 몰두하고 있었기 때문에 앤더슨은 대신 노아 바움백에게 시나리오 집필을 함께하자며 손을 내밀었다.

사실적인 드라메디dramedy(코미디가 가미된 드라마) 영화 〈오징어와 고래〉, 〈결혼 이야기〉 등을 만들어온 바움백은 날마다 맨해튼의 레스토랑에서 앤더슨과 만났다. 두 사람은 거기에 앉아 저녁이 될 때까지 서로를 웃기곤 했다. 앤더슨은 그렇게 웃고 떠들기만 했는데도 시나리오가 완성됐다는 사실이 놀랍다고 인터뷰에서 자주 말하곤 했다.

그렇게 완성된 시나리오는 이전 영화들의 차원을 훌쩍 뛰어넘었다. 〈스티브 지소와의 해저 생활〉을 위해선 필요한 게 많았다. 여러 척의 선박, 눈부신 햇살이 쏟아지는 해

안의 로케이션, 심해 생물들과 이국적인 사람들까지. 이탈리안 레스토랑에서 시나리오를 썼기 때문인지, 앤더슨은 이탈리아의 바다를 공간적 배경으로 삼았다. 로케이션과 캐릭터 이름들도 이탈리아 식당의 요리에서 따왔다.

앤더슨의 창작 궤적은 텍사스에서 뉴욕으로, 이제는 그가 흠모하던 유럽영화의 요람으로 향하고 있었다. 물론 여기에는 더 많은 제작비가 필요했다. 〈로얄 테넌바움〉의 성공으로 앤더슨은 소수의 컬트 팬을 만드는 감독 이상이라는 걸 증명했고 디즈니는 차기작을 위해 5,000만 달러라는 기적 같은 자금을 지원했다. 덕분에 앤더슨은 4개월 동안 스티브 지소의 내면 깊은 곳을 탐구할 수 있었다.

제작은 배리 멘델이 다시 맡았다. 〈스티브 지소와의 해저 생활〉은 이전 두 작품들처럼 '철저한 통제가 가능한 실내 영화'가 아니었다. 멘델은 앤더슨이 실외가 주된 배경인, 카오스가 가득한 환상적인 장르 영화를 찍는 모습을 묵묵히 지켜봤다.[7]

이 영화는 어쩐지 전형적인 웨스 앤더슨 영화처럼 느껴지지 않았다. 《뉴욕 매거진》이 '보급형 자크 쿠스토'[8]라고 묘사한 스티브 지소는 영화의 시작에서 완전히 무너지기 직전인 상태다. 그는 자신의 전성기가 지났다는 것을 잘 알고 있다. 지소는 얼마 전 절친한 친구이자 항해 동료였던 에스테반(플래시백에 잠깐 등장했다 사라지는, 〈맥스군 사랑에 빠지다〉의 세이모어 카젤)을 잃었다. 바다 아래서 갑자기 맞닥뜨린 표범상어가 그를 통째로 '먹어버렸기' 때문이다. 지소는 복수를 하겠다는 결심을 굳히고, 헌신적이고 개성 넘치는 선원들과 함께 그 신비로운 표범상어를 찾는 수색작업에 착수한다. 그는 이것이 그의 '마지막 모험'이 될 것임을 직감한다.[9]

머레이가 말했듯, 지소는 그의 인생에서 가장 어두운 시간을 지나고 있다. 그렇지만 이 캐릭터는 결코 에너지를 잃는 법이 없다(이것이 지소의 미덕이다). 그는 계속해서 전속력으로 전진한다. 마치 로얄 테넌바움처럼 인생을 살며 자기 성찰 같은 건 한 번도 해보지 않은 사람 같다.

〈스티브 지소와의 해저 생활〉은 무엇보다도 영화 제작에 관한 영화다. 앤더슨은 바로 이런 점에서 지소가 항해를 위해 내놓는 책략들에 무척 이입하게 됐다. 벨라폰테호에서의 지소와 선원들의 공동생활은 카메라 뒤에서 앤더슨과 함께하는 제작진들의 공동생활을 고스란히 반영한다. 앤더슨은 자신의 시대는 지나갔다는 차가운 사실에 직면한 영화감독 캐릭터에 이입하며 미래를 곰곰 생각해봤을지 모른다. 지소가 마음속으로 되뇌이는 질문은 이것이다. "과연 내가 다시 좋은 작품을 내놓을 수 있을까?"[10]

앤더슨은 예술영화에서 보았던 이탈리아를 물을 흡수하

는 스펀지처럼 흠뻑 빨아들였다. 〈로얄 테넌바움〉에서 문학 작품 속 뉴욕을 흡수했던 것처럼 말이다. 태양이 쏟아지는 나폴리 앞바다의 안팎에서 촬영했고, 위대한 페데리코 펠리니의 작업실이던 로마의 전설적인 치네치타 스튜디오를 활용하기도 했다. "그곳엔 여전히 펠리니의 분위기가 가득했죠." 앤더슨은 극찬했다.

지소는 주로 마르첼로 마스트로얀니가 연기했던 펠리니 영화 속 무기력한 주인공들과 닮은 지점이 있다. 앤더슨은 이 영화의 촬영에 들어가기 전 미켈란젤로 안토니오니의 나른하고 갈피를 잡기 어려운 걸작들을 철저히 파고들었

다. 심지어는 안토니오니가 〈정사〉를 찍은 로케이션 일부를 활용하기도 했다. 그곳의 공기는 미스터리로 가득했다. 미국영화를 찍고 있다는 느낌은 전혀 들지 않았다. 심지어 제작자 갬본을 연기한 배우가 쓴 안경조차 전설적인 이탈리아 작곡가 엔니오 모리코네가 쓴 것을 본뜬 거였다.

앤더슨의 출연진 리스트는 점점 늘어나고 있었다. 〈로얄 테넌바움〉에서 가족 규모의 앙상블을 규합했다면 이제는 선원 규모의 출연진이 필요했다. 벨라폰테호에 승선한 배우 중에는 새로운 페르소나와 친숙한 페르소나가 모두 있었다. 〈바틀 로켓〉에 등장했던 디그넌과 어설픈 갱단처럼,

오른쪽: 일광욕을 하는 지소와 제인. 영화는 구체적인 배경을 결코 밝히지 않지만, 앤더슨은 영화에 담을 만한 기막힌 풍경을 가진 이탈리아 나폴리 해안을 선택했다.

아래: 지소가 충직한 선원들을 즐겁게 해주고 있다. 제인과 마찬가지로 유니폼을 입지 않은 캐릭터는 1970년대의 아이콘 버드 코트가 연기하는 금융회사가 파견한 검사관 빌 우벨이다.

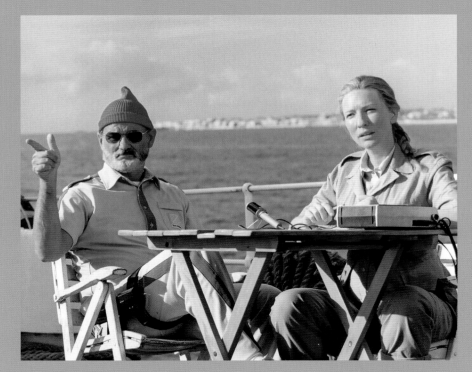

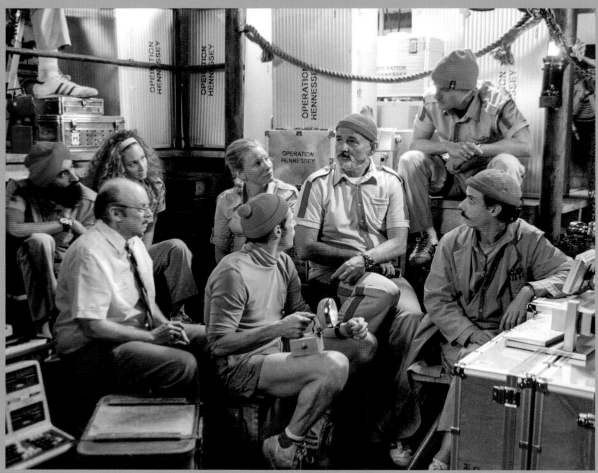

위: 부자지간의 갈등과 치유라는 중심 줄거리에서, 지소는 한 번도 만난 적 없던 아들(겸 라이벌)과 대면하게 된다. 두 사람은 상이한 요소들과 결부된 캐릭터들이다.

〈맥스군 사랑에 빠지다〉에서 공연을 무대에 올리는 맥스 피셔 극단처럼, 〈판타스틱 Mr. 폭스〉의 범죄계획에 뛰어드는 동물들처럼 이 영화에도 팀이 등장하고 지소는 그 팀의 캡틴이다.

안젤리카 휴스턴은 잘 웃지 않는 싸늘하고 매력적인 앨리너 지소를 연기했다. 벨라폰테호의 '브레인'이자 지소의 아내인 그녀는 남편과는 소원한 사이다. 휴스턴은 이후 앤더슨의 다섯 번째 영화인 〈다즐링 주식회사〉에도 출연하면서 어딘가 완전히 이해하기는 어려운, 그렇지만 자긍심 높은 어머니 캐릭터를 연기했다.

윌렘 데포는 자주 툴툴거리는 사랑스러운 엔지니어 클라우스 다임러를 연기했다. 앤더슨 영화에는 첫 출연이었다. 그는 (독일인치고는) 유별날 정도로 감정을 폭발시키기 일쑤다.

그 외에도 카메라맨 비크람 레이(인도의 작가주의 감독 사트야지트 레이에게 경의를 표하려 붙인 이름)를 연기한 와리스 알루와리아, 의사 블라디미르 볼로다르스키(집안의 친구이자 작가인 월레스 우로다스키의 이름에서 따왔다) 역의 노아 테일러, 언제나 느긋한 브라질 출신 안전 전문가 펠레 역으로 가수 세우 조르지도 출연한다. 펠레는 데이비드 보위의 노래들을 자신의 모국어인 포르투갈어로 편곡해 선원들에게 들려준다. 앤더슨은 보위가 커버곡들을 무척 좋아했다고 주장했다.

마지막으로 벨라폰테호에서의 중심 사건을 끌고 갈 두 캐릭터가 남았다. 먼저 스티브 지소의 취재를 맡은 기자이자 임신부인 제인 윈슬렛 리처드슨(일부러 영국 배우들을 연상시키는 이름을 썼다고 한다. 이 경우 케이트 윈슬렛의 이름을 딴 것이다)이 있다. 처음엔 기네스 팰트로와 니콜 키드먼에게 섭외 제안을 했으나 일정 문제로 함께할 수 없었다. 대신 경이로운 배우 케이트 블란쳇이 이 역할을 맡았다. 촬영 도중에는 아이러니한 에피소드가 있었다. 블란쳇이 임신한 배처럼 보이기 위해 보형물을 착용하던 중 의식을 잃었는데, 그 뒤 진짜로 임신했다는 것을 알게 된 것이다. 블란쳇의 말대로 이는 그저 놀라운 우연이었지만, 제작자들은 촬영을 위한 여행과 해외의 기후가 임신부에게 지나치게 과한 부담일지 모른다며 걱정했다.

제인은 지소만큼이나 예측불허의 캐릭터다. 지소보다는 훨씬 더 그럴듯한 이유에서 그러는 것이지만 말이다. 스크린에 등장하는 않는 아이의 아버지는 유부남으로, 제인은 이제 그와의 관계를 정리하고 혼자 아이를 키우려 한다. 그

위: 제프 골드브럼은 돈 많고 약삭빠른 해양학자 앨리스터 헤네시 역할로 앤더슨 영화에 데뷔했다. 헤네시는 해저 다큐멘터리 시장에서, 그리고 영화에 등장하는 두 개의 삼각관계 중 하나인 엘리너의 마음을 두고 벌이는 경쟁에서 지소의 라이벌이다.

녀는 커버 스토리 기사를 위해 지소를 인터뷰하려 하지만, 지소는 실망스럽고 자포자기한 모습을 보인다.

다음으로는 에어 켄터키의 말쑥한 부조종사이자 지소가 한 번도 만난 적 없던, 예전 애인 사이에서의 아들(로 추정되는) 네드 플림튼(오웬 윌슨)이 있다. 이 설정으로 지소는 앤더슨 영화에 등장하는 로맨티스트이자 냉소적인 '아버지' 캐릭터 대열에 합류하게 된다.

벨라폰테호에 새로이 합류하는 아웃사이더 역할을 맡은 윌슨은 나머지 출연진이 묵는 곳과 떨어진 로마의 엔덴 호텔 지붕 아래에서 혼자 리허설을 했다. 앤더슨과 윌슨은 네드의 남부 억양과 순진하고 교양 있는 태도 그리고 에롤 플린 스타일의 수염을 구상했다. 네드에게는 윌슨 특유의 자연스러운 명랑함이 있지만, 그가 다른 영화들에서 자주 보여줬던 능청스러운 할리우드 게으름뱅이 같은 분위기는 전혀 없다. 앤더슨은 이것이 그의 오랜 친구를 위한 새로운 출발점이 되기를(심지어는 그를 구조하는 작품이 되기를) 원했다. 두 사람은 어렸을 때 탐험가라는 낭만적인 관념[12]에

끌리곤 했다. 앤더슨은 손수 만든 뗏목을 타고 대양을 건넜던 노르웨이 민속학자 토르 헤위에르달에게 경외심을 품었는데, 네드가 이와 비슷한 존경심을 지소에게 느끼고 있다고 설정했다. 가족의 위기를 잔뜩 넣고 끓인 스튜 같은 이 영화는 대양을 향해 나아가는 모험물이다. 작품의 배경이 어떻건, 장르물이건 아니건, 앤더슨의 모든 영화는 사실 가족 드라마다.

한편 네드와 제인은 서로를 조금씩 알아가며 호감을 느끼게 되고, 지소가 일방적으로 제인을 짝사랑하며 묘한 삼각관계가 만들어진다. 어쩌면 지소의 마지막이 될 이 항해에는 해적의 습격, 무급으로 승선한 인턴들의 반란, 다리 세 개인 개와 죽음들을 비롯한 숱한 사건들이 들이닥친다. 엘리너는 지소의 숙적이자 라이벌 해양학자 앨리스터 헤네시(제프 골드브럼)의 호화 별장으로 떠나 버린다. 특유의 유별난 캐릭터를 연기하는 골드브럼은 앤더슨의 세계와 무척 잘 어울리는 또 다른 배우다.

또 다른 중요한 신입 탑승객이 있다. 빌 우벨이다. 지소

웨스 앤더슨 도구상자

'앤더슨 터치'를 구성하는 독특한 장치들

완벽한 대칭: 웨스 앤더슨은 기본적으로 가장 중요한 요소를 화면의 한가운데 두고 정면을 바라보는 방식으로 프레임을 구성한다. 이때 카메라와 피사체는 90도 각도를 이룬다. 프레임의 가운데에 수직으로 선을 그으면 양쪽이 거울처럼 대칭되는 걸 확인할 수 있다. 이런 화면 구성은 자칫 인위적이며 부담스러운 느낌을 줄 수 있기에 다른 감독들은 일반적으로 잘 쓰지 않는다. 그럼에도 웨스 앤더슨 영화의 대칭 화면은 보는 사람을 위로하는 뭔가가 있다. 모든 게 잘 통제되고 있다는 안정감을 제공하고, 관객의 시선을 감독이 중요하게 여기는 곳으로 향하게 만든다.

이러한 스타일은 앤더슨이 존경하는 다른 감독에게서 빌려온 것이다. 〈동경 이야기〉를 만든 일본의 거장 오즈 야스지로는 카메라를 거의 움직이지 않는다. 한때 평론가들은 오즈에게 늘 똑같은 스타일을 고집하며 비슷한 구도만을 반복해 내놓는다고 호들갑을 떨었다. 오즈는 이렇게 답했다. "나는 두부 요리를 만드는 법밖에는 모릅니다. 나는 튀긴 두부, 삶은 두부, 속을 채운 두부를 만들 수 있습니다. 커틀릿과 다른 고급 요리는 다른 감독들의 몫입니다."[28]

앤더슨과 오즈는 흔히 쓰이는 안정적인 구도에서 어긋난 화면이 캐릭터의 균형을 잃은 내면 세계를 더 명확하고 통렬하게 보여줄 수 있다고 생각했다.

롱 돌리: 앤더슨은 대칭적인 프레이밍 외에도 카메라를 x/y축에 고정한 상태에서 (최대한 매끄럽게) 왼쪽에서 오른쪽으로, 가끔은 오른쪽에서 왼쪽으로 이동시키는 걸 무척 좋아한다. 돌리 트랙을 따라 카메라를 주인공

들의 이동 속도와 최대한 비슷한 속도로 움직이며 촬영한다(기술적인 용어는 돌리 트래킹 숏이다). 이때 벽이 장애물로 작용하는 경우는 드물다. 〈다즐링 주식회사〉의 유려한 열차 시퀀스와 〈문라이즈 킹덤〉에서 워드 스카우트 단장의 캠프 점호 장면을 떠올려보라. 〈스티브 지소와의 해저 생활〉에서는 카메라를 수평으로, 수직으로 이동하며 벨라폰테호 선내를 따라 이동하는 크레인 숏을 선보였다.

화사한 컬러 팔레트: 앤더슨은 고심해서 컬러 활용 계획을 세운다. 컬러는 영화의 전반적인 무드를 설정한다. 〈판타스틱 Mr. 폭스〉의 가을 느낌을 물씬 풍기는 여우 털과 나무의 색조, 〈그랜드 부다페스트 호텔〉의 멘들스 상자의 핑크색이 그렇다. 앤더슨은 영화의 분위기를 구체적으로 보여주는 이미지 보드를 심혈을 기울여 만들며 새 영화를 시작한다. 그가 직접 잡지에서 오려낸 이미지와 의상 레퍼런스 자료들로 구성한 이 보드는 각 제작부서에 전달된다. 주로 파스텔 색조를 쓰지만, 그중에서도 특히 노란색을 중요하게 활용하는 듯하다.

오버헤드 숏: 중요한 정보를 드러내야 할 때는 머리 위에서 내려다보는 방식의 촬영을 즐긴다. 주로 계획표나 목록, 펼쳐진 책, 엽서, 상자 속에 든 내용물, 지도, 탈출 계획, 레코드플레이어, 조종 패널, 나아가 특이한 용품들이 오버헤드 숏의 대상이 된다.

슬로모션: 마이클 베이 같은 액션 감독들은 폭발 시퀀스를 한껏 증폭시키기 위해 슬로모션을 활용한다. 반면, 앤더슨은 감정적으로 짜릿한 느낌을 주고 싶을 때 (공들여 선곡한 노래를 배경으로 흐르며) 슬로모션을 쓴다. 〈스티브 지소와의 해저 생활〉의 지소가 갑작스럽게 만난 처음 보는 아들 네드에게 짐짓 놀란 마음을 숨기며 선상 위로 올라가 혼자 담배를 피우는 장면, 〈로얄 테넌바움〉에서 마고가 버스에서 내리는 장면, 〈맥스군 사랑에 빠지다〉에서 맥스가 〈형사 서피코〉를 공연한 후 박수갈채를 받는 장면, 〈다즐링 주식회사〉의 마지막 장면에서 휘트먼 형제가 가방을 내던지는 장면을 떠올려보라.

오른쪽: 완벽한 대칭을 이루는 〈개들의 섬〉 속 한 장면. 앤더슨 영화에서 볼 수 있는 수직 프레이밍의 전형적 사례.

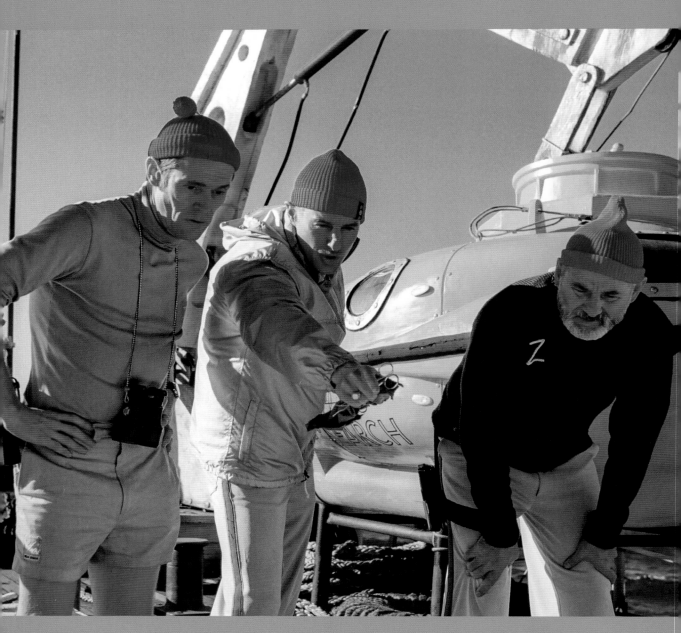

위: 벨라폰테호의 선원들은 앤더슨 영화에 등장하는 엉망진창 가족의 또 다른 버전이다. 오랫동안 지소와 함께해 온 뱃사람 클라우스는 네드 가 지소 선장의 애정을 차지하는 것처럼 보이자 질투를 한다.

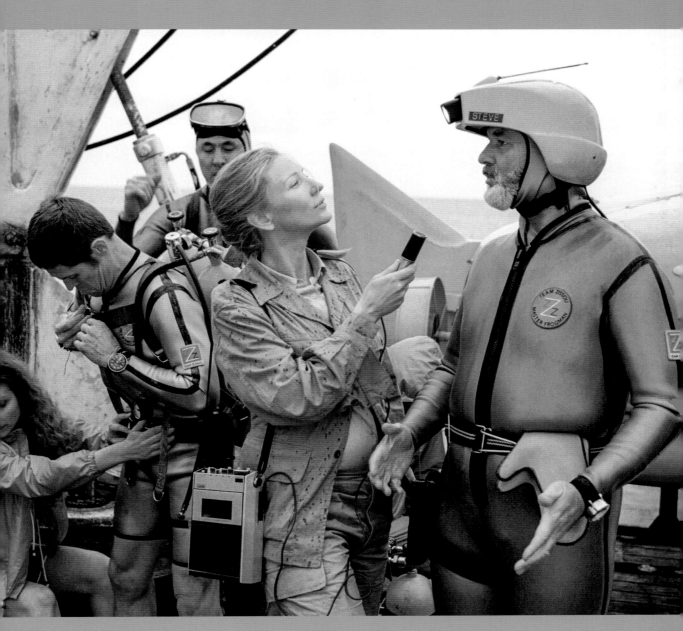

위: 지소를 취재하기 위해 승선한
제인이 질문을 던지려 한다.

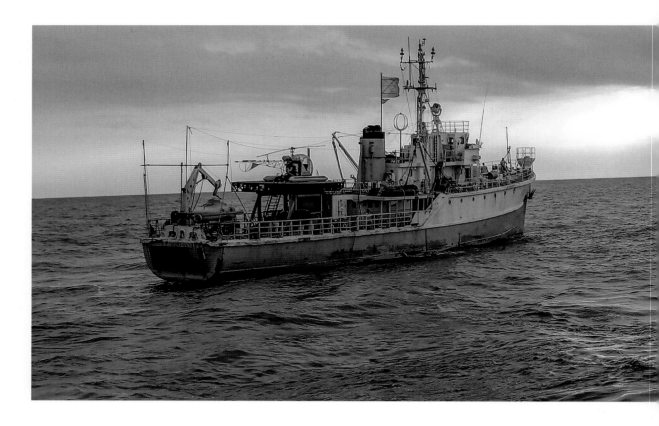

를 믿지 못하는 금융회사가 경비 지출을 감시하기 위해 벨라폰테호에 승선시킨 금융회사 직원인 그는 필리핀 해적에게 인질로 잡혀가게 된다. 우벨은 버드 코트가 연기했다. 그는 로버트 알트만 영화의 단골 배우이자 세대를 초월한 사랑을 다룬 1971년도 로맨틱 코미디 〈해롤드와 모드〉의 스타였다. 즉 앤더슨에게 지대한 영향을 끼친 인물이었다.

이전 작품들의 무대가 고상한 사립학교와 뉴욕의 브라운스톤이었다면 이번에는 녹슬어가는 근사한 선박 벨라폰테호였다. 배의 이름은 '칼립소'를 부른 뮤지션 해리 벨라폰테에게서 따왔다. 선박을 고르는 일은 배우를 캐스팅하는 것과 마찬가지로 어려운 일이었다. 앤더슨은 굉장히 구체적으로 선박의 유형을 그려두고 있었다. 그가 원한 건 2차 세계대전 때 사용된 길이가 50미터쯤 되는 기뢰제거정, 즉 쿠스토가 탔던 기뢰제거정 칼립소Calypso호와 최대한 비슷한 배였다. 제작진은 케이프타운에서 감독이 요구한 기준에 맞는 낡은 기뢰제거정을 발견했다. 배는 심지어 로마까지 장거리 항해를 해도 될 정도로 상태도 좋았다. 제작진은 로마에 도착한 배에 페인트칠을 새로 한 후, 실외 장면을 위해 전망대와 송신탑을 장착했다.

선박의 실내 디자인은 지소의 현재 상태를 반영해야 했다. 조각난 것들을 모아 임시변통으로 땜질을 한 것 같은,

금방이라도 무너질 것 같은 느낌. 더불어 배에는 마치 동화책에 등장할 법한 잘 조련된 귀여운 흰 돌고래들도 타고 있다.

앤더슨은 선내의 횡단면을 보여주기 위해 거대한 인형의 집 같은 세트를 지었다. 영화 중반에는 크레인숏으로 아래층 선실에서 위층 선실로 이동하며 벨라폰테호가 어떻게 구성되어 있는지 보여주는 시퀀스가 등장한다. 우리는 이 배의 라운지, 사우나, 주방, 도서관, 편집실, 엔진룸, 관측소를 둘러볼 수 있다. 앤더슨은 이 세트를 자신의 '개미집ant colony'[13]이라고 부르면서, 배우들이 치네치타의 펠리니 스테이지에 지은 3층짜리 세트를 돌아다니는 모습을 공개했다. "영화를 만드는 건 '지금까지 어떤 소년도 가져보지 못한 제일 큰 전기 기차 세트'를 갖는 것과 같다"[14]라는 오슨 웰스의 유명한 발언을 입증하려는 듯이 말이다(앤더슨이 다음에 만든 영화의 배경은 기차였다). 세트를 방문한 사람들은 혀를 내둘렀다.

세트는 대단히 현란했다. 카메라가 뒤로 빠지며 그곳이 만들어진 세트라는 걸 드러내기 전에는 실제라 착각할 정도였다. 맥스 피셔가 연출하는 연극 무대처럼, 정교한 장난감 모형 같은 세트들은 이 영화의 상징이 될 터였다.

앤더슨은 이번 영화에서 〈킹콩〉과 레이 해리하우젠의

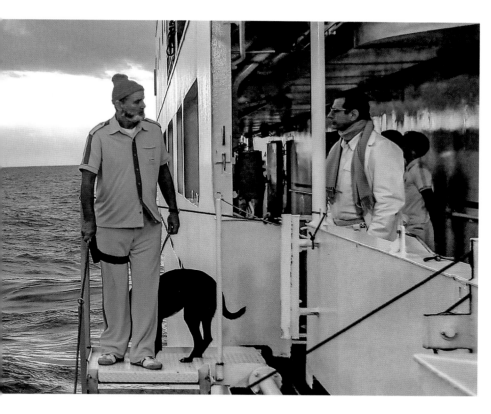

왼쪽: 해상 촬영에는 엄청난 인력과 장비가 동원됐다. 그 과정은 거의 악몽 수준으로 힘들었지만, 근사하면서도 자연스러운 장면들이 탄생했다.

아래: 앤더슨은 로마의 치네치타 스튜디오에 벨라폰테호의 비범한 세트를 지었다. 선박 내부를 보여주는 이 거대한 모형은 말 그대로 사람 크기의 인형의 집으로 화제가 됐다.

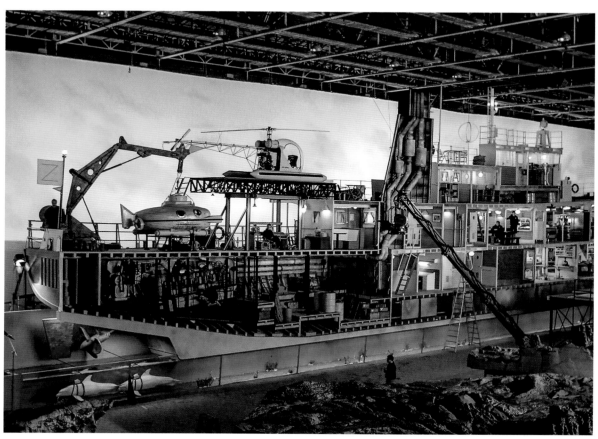

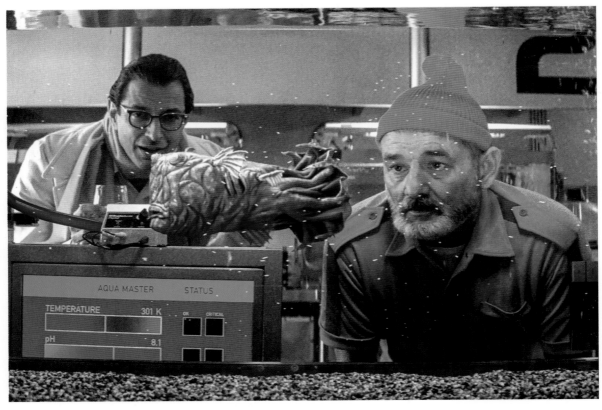

위: 앤더슨은 가상의 수중 생명체를 창조하기 위해 처음으로 스톱모션 애니메이션을 시도했다. 사실적인 느낌보다 환상적인 느낌을 풍기기를 원했다.

〈신밧드〉 시리즈처럼 어린 시절에 좋아했던 작품들에 사용된 애니메이션 기법을 활용했다. 신비로운 해저 세계를 그려내 줄 전문가로는 팀 버튼의 〈크리스마스 악몽〉을 연출한 선구적인 애니메이터 헨리 셀릭이 고용됐다. 앤더슨은 셀릭의 작업물을 예리한 눈으로 검토하며 영화를 만들어나갔다.

"수작업으로 만든 듯한 느낌을 내고 싶었습니다."[15] 앤더슨의 말이다. 기술로 매끈하게 만들어낸 해저 세계는 그의 영화와 어울리지 않았다. 그리하여 이 영화는 거대하고 우아한 실제 선박과 종이접기로 만든 듯한 물고기가 등장하는 영화가 되었다. 앤더슨과 바움백은 시나리오를 쓰며 지소 팀이 맞닥뜨리게 될 해저 생물을 고안했다. "가오리가 있다고 해보죠. 그러면 우리는 이렇게 얘기하곤 했습니다. 피부 위에 반짝반짝 빛나는 별자리 무늬가 있는 가오리는 어떨까? 그렇게 아이디어를 발전시켜 나갔어요."[16]

그 결과 크레용으로 색을 입힌 것처럼 보이는 엉뚱하면서도 사랑스러운 점토 생물들이 제작됐다. 전혀 진짜처럼 보이진 않지만, 관객을 빠져들게 하는 매력을 지녔다. "상상 속의 존재를 만들어내는 작업이었죠."[17] 이 영화의 모비 딕이자 지소가 쫓는 전설적인 표범상어는 덩치가 점점 더 커지더니, 결국 길이 2.4미터, 몸무게는 68킬로그램에 달하는 거구로 완성됐다. 아마 역사상 가장 큰 스톱모션 인형일 것이다.

지소의 팀은 영화의 마지막에 다다라 표범상어의 위치를 알게 되고, 동그랗고 노란 잠수정에 모두 승선해 다 함께 심해로 내려간다. 섬유 유리와 강철로 만든 이 잠수정에는 실제로 작동하는 프로펠러가 달려있었다. 자그마한 노란색 달걀을 연상시키는 잠수정에 올라탄 인물들을 정면으로 보여주는 신은 영화를 본 관객이라면 잊을 수 없는 장면이다.

영화의 시대적 배경에 대해 짧게 얘기해보자. 앤더슨의 영화들은 장르를 명확히 규정하기 어려운 만큼이나 시간적 배경도 가늠하기 쉽지 않다. 누가 봐도 시대극인 〈그랜드 부다페스트 호텔〉조차 여러 시대를 겹겹이 보여준 다음에야 양차 세계대전 사이의 어느 불분명한 시점에 안착한다. 〈스티브 지소와의 해저 생활〉에 등장하는 선박의 어

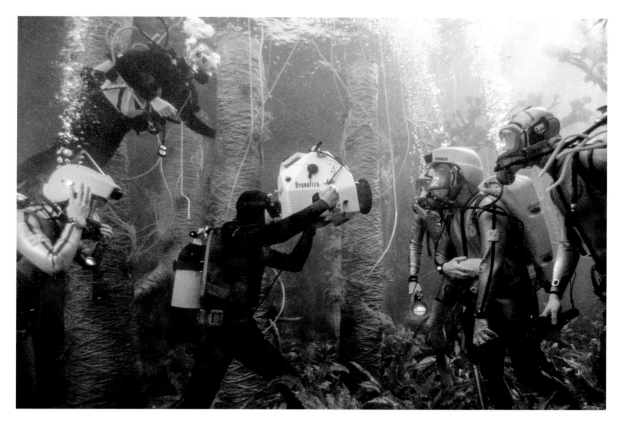

위: 물고기는 가짜였지만, 촬영은 수중에서 진행했다. 머레이가 원래도 실력 있는 스쿠버다이버여서 다행이었다.

떤 부분이나 장비들은 오래되어 곧 부서질 것처럼 보이기도 하고, 또 어떤 부분은 상당히 말끔하다. 영화의 전반적인 톤은 쿠스토가 활동하던 1950~1970년대 분위기다. 반면 헤네시의 배에는 최첨단 장치들과 수중음파탐지기가 있다.

한 인터뷰에서 이처럼 시간적 배경을 모호하게 만든 이유를 설명해달라고 하자 앤더슨은 이렇게 답했다. "순전히 우연히 그렇게 된 겁니다." 그러나 인터뷰어는 그의 말을 믿지 않았다. 철저히 통제되는 앤더슨 월드에 그런 일이 '우연히' 일어날 리 없기 때문이다. 감독은 마지못해 입을 열었다. "제가 구식 아날로그 장비에 매력을 느끼기 때문에 그럴 거예요. 어떤 영화에서건 그런 장비를 등장시키면 영화의 시간적 배경이 불분명해지죠. 〈블루 벨벳〉처럼요. 그렇게 장면마다 시대적 배경이 바뀌는 듯한 느낌이 좋아요."[18]

앤더슨의 영화에는 과거를 보존하려는 시도들이 담긴다. 그는 고색창연한 테크닉들, 이제는 구식으로 분류되는 소재와 기술 들을 활용한다. 이번 영화에서도 지소가 찍은

선명하고 거친 다큐멘터리 화면은 오래된 필름을 사용했다. "그 신은 오래된 엑타크롬 리버설 스톡으로 찍었습니다."[19] 앤더슨은 약간 괴상하면서도 향수가 느껴지는 분위기가 무척 마음에 들었다.[20] 앤더슨은 촬영에 들어가기 전 제작자 멘델과 함께 많은 자연 다큐멘터리를 찾아보며 촬영 기법을 연구했다. 어떤 장비와 기술이 어떤 색감과 톤을 만들어내는지 알아내기 위함이었다. 그 결과 〈스티브 지소와의 해저 생활〉에는 핸드헬드로 찍은 장면이 상당히 많이 추가됐다.

지소와 팀원들의 스카이블루 스웨터와 바지 등은 모두 〈그랜드 부다페스트〉로 아카데미 의상상을 받은 디자이너 밀레나 카노네로의 작품이다. 앤더슨은 1960년대 SF 드라마에 등장하는 승무원들의 옷과 비슷하게 해달라고 주문했다. 상의의 소재는 〈스타트렉〉의 의상과 같은 폴리에스테르였다. 윌슨이 피팅룸에서 솜사탕 같은 모습으로 등장하자 앤더슨은 배꼽을 잡고 웃으며 방향을 정했다. 의상은 동복, 잠수복, 스피도, 그리고 아디다스가 만든 '지소'라는 이니셜이 새겨진 운동복 등으로 다양했다. 지소와 선원들

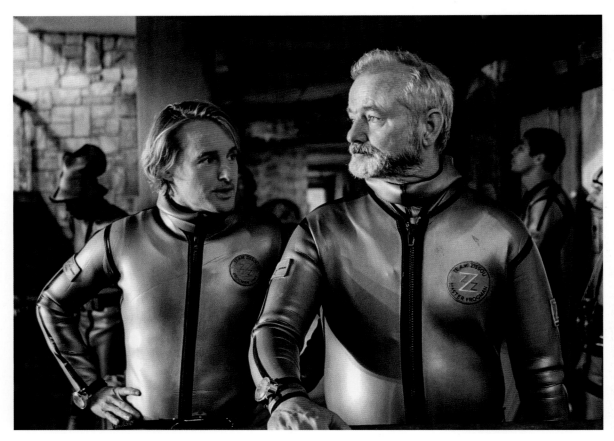

위: 잠수복을 입은 괴짜들. 네드와 지소는 함께 모험에 나서며 유대감을 느낀다. 오웬 윌슨은 이번 영화의 시나리오 집필에는 참여하지 않았다.

이 쓰는 빨간 비니는 쿠스토가 썼던 비니에 대한 오마주다.

영화에는 무모한 구조작전과 총격전, 추락하는 헬리콥터와 액션신이 나온다. 총성과 함께 총구에서 불이 뿜어지고 카메라가 돌리 트랙을 따라 위태롭게 달리는데도, 이 장면들은 그저 즐거운 장난처럼 느껴진다. 아마 앤더슨은 '007 시리즈'를 만들어도 그만의 독특한 액션신을 연출하고 말 것이다. 앤더슨은 《뉴욕타임스》와의 인터뷰에서 자신에게 007 영화의 소재로 쓸만한 아이디어가 있다는 사실을 꽤 진지하게 털어놨다. "제목은 〈연기된 임무Mission Deferred〉예요. 냉전은 끝났고 비밀업무는 없다는 게 핵심이죠." 이 영화에 등장할 특수 장비 중에는 '끝내주게 좋은 커피머신'[21]도 있다고 한다.

앤더슨은 할리우드가 제의하는 평범한 영화의 연출 제의를 거절한 적이 한 번도 없었다고 덧붙였다(제의를 받아보지 못했을 뿐이다). 앤더슨 버전의 '해리포터' 시리즈나 디킨스풍 이야기 들을 상상해본다.

〈스티브 지소와의 해저 생활〉은 촬영 현장을 철저히 통제하는 게 어려운 영화였다. 드넓은 대양을 무대로 무모한 촬영에 나섰던 적이 있는 감독이라면 앤더슨에게 바다야말로 가장 비협조적인 출연자라는 조언을 해줬을 것이다. 특히 촬영 장비를 설치하는 게 고역이었다. 자그마한 함대 규모의 선박들을 배치하다 보면 어느새 해가 저물어 가고 있었다. 바다는 앤더슨이 그때까지 만난 가장 힘든 상대였다(진 해크만보다 더했다). 앤더슨은 완벽주의 기질을 억눌러야만 했다.

머레이는 여러 인터뷰에서 '정말로 기력이 다 빨려나가는 경험'이었다고 밝혔다. 하지만 그런 상태는 지소가 밑바닥을 치며 느끼는 감정을 연기하는 데 도움이 됐다. "망망대해를 떠다니는 외로운 뱃사람이 된 것 같은 기분이었습니다. 그런데 그게 이 영화의 무드와 맞아떨어졌죠."[22]

〈스티브 지소와의 해저 생활〉은 앤더슨의 쪽박 영화로 불린다. 팬들이 객석을 채워주긴 했지만, 투입된 거금의 제작비를 만회할 만한 정도의 인기는 아니었다. 디즈니에게 세계 흥행수익 3,800만 달러는 전혀 인상적인 수치가 아니

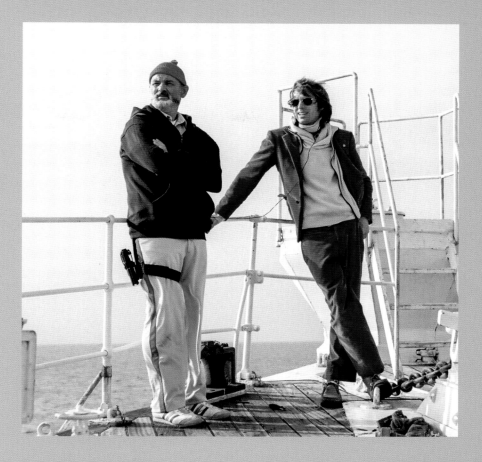

었다. 평론가들은 한때 환호했던 부분들에 대해 입을 열지 않았다. 영화 리뷰 사이트 로튼 토마토에서 56퍼센트의 지지를 받은 이 영화는 그의 모든 연출작 중 점수 면에서 최악의 리뷰를 받았다. 《인디펜던트》의 앤서니 퀸은 앤더슨이 '지나치게 계산적이면서도 맥 빠지는 엉뚱한 영화'를 내놓았다고 평했다.[23] 《뉴요커》의 앤서니 레인은 의심의 여지 없이 영리한 영화지만, 참여하고 싶지는 않은 비밀스럽고 우울한 게임[24]처럼 느껴진다며 뚱한 의견을 내놓았다.

영화 팬들 사이에서는 이런 논의가 퍼졌다. 유익한 결과를 내놓는 '지나치게 과한 앤더슨 영화' 같은 게 존재할 수 있을까? 앤더슨은 자신이 더 많은 관객층에게 어필하기 위해 애쓰고 있다고 생각했다. 그는 진부한 것과 그가 좋다고 생각하는 것 사이에 그어진 선을 아슬아슬하게 걷고 있었다. 앤더슨의 영화를 새롭게 평가하는 분위기가 고조되는 가운데 열린 10주년 기념 회고전에서 라이언 리드는 이렇게 말했다. "배우들의 정서적 리얼리즘 덕분에 〈스티브 지소와의 해저 생활〉의 자유분방한 기발함은 설득력을 얻는다."[25]

앤더슨은 페이소스에 기대어 키치kitsch를 넘어선다. 바로 여기서 그의 천재성이 드러난다. 〈스티브 지소와의 해저 생활〉은 낙담에 빠진 서글픈 영혼들에 관한 송가다. 시규어 로스의 '스타라올푸르'의 화음이 점점 크게 울려 퍼지는 가운데 벨라폰테호 사람들을 태운 잠수정은 심해로 내려간다. 마침내 깊은 바다를 유유히 헤엄치는 표범상어를 발견한 그들이 그 아름다운 모습을 넋을 잃고 바라볼 땐 어떤 카타르시스가 느껴진다. "저놈이 나를 기억할지 궁금하군."[26] 결국 복수를 포기하고 표범상어를 죽이지 않기로 한 지소가 말한다.

"바다에는 사람을 매료하는 무언가가 있죠. 영화에는 죽음을 맞이하는 캐릭터들이 있고, 머레이 일행이 착수한 임무가 있습니다. 그들은 서로에게 일종의 가족 같은 존재가 되어주려 애썼어요. 그리고 바다는 하나의 메타포입니다. 바다는 모두가 그리워하고, 연결되고 싶어하는 무엇이죠."[27]

다즐링 주식회사

한층 더 먼 곳으로 모험을 떠나는 웨스 앤더슨의 다섯 번째 영화. 관계가 소원해진 삼형제가 인도에서 어머니를 찾아간다. 이번에는 기차를 타고 떠나는 낭만적인 로드무비다.

어디에서 아이디어를 얻냐는 지루한 질문을 받을 때마다 앤더슨은 체코 출신의 영국 극작가 톰 스토파드의 말을 인용한다. 그는 단 하나의 아이디어 같은 건 존재하지 않는다고 주장했다. 나무 한 그루가 딱 하나의 씨앗에서 자라나는 법은 결코 없다고 말이다. 머릿속에 있는 아이디어 씨앗들이 자연스럽게 서로 엮이기 시작하면 곧 연금술처럼 줄기를 뻗는다. 앤더슨의 영화에는 최소 두 개 이상의 핵심적인 성분이 존재한다. 〈다즐링 주식회사〉의 경우는 세 개였다.

첫 번째는 형제애, 또는 형제애의 부재였다. "늘 삼형제가 주인공인 영화를 만들고 싶었습니다. 제가 삼형제 중 하나니까요. 저희는 싸우면서 자랐어요. 그렇지만 형과 동생은 세상에서 저와 가장 가까운 사람입니다."[1] 앤더슨의 말에 따르면, 〈다즐링 주식회사〉의 아이디어가 처음 떠오른 시점은 1972년 그의 동생 에릭 체이스가 태어난 날이다. 플롯이 제대로 형체를 갖춘 것은 〈스티브 지소와의 해저 생활〉이 제작에 들어가기 전인 2003년이었다.

〈다즐링 주식회사〉는 아버지가 돌아가신 후 관계가 소원해진 개성 강한 휘트먼 삼형제의 여행기를 다룬다. 앤더슨은 선상에서의 촬영을 끝낸 뒤 바라건대 조금 더 통제하기 쉬운 교통수단을 배경으로 다시 영화를 만들고자 했다. 그가 선택한 것은 '기차'였다. 이것이 이 영화의 두 번째 핵심 성분이다.

움직이는 열차를 다룬 영화 역사의 시작은 뤼미에르 형제의 〈열차의 도착〉부터다. 1896년에 이 영화를 보던 최초의 관객들은 화면에서 객석으로 질주하는 듯한 열차를 보고는 겁에 질려 도망쳤다. 열차 영화의 역사는 길다. 〈오리엔트 특급열차 살인 사건〉, 〈하드 데이즈 나잇〉, 〈덤보〉, 〈뮌헨행 야간열차〉, 〈닥터 지바고〉…. 모두 이동하는 로케이션이라는 콘셉트에서 드라마를 도출해낸 작품들이다. "열차가 전진하며 스토리도 전진합니다."[2] 앤더슨은 설명

위: 와리스 알루와리아가 열차의 수석 승무원을 연기했다. 그는 미국인 삼형제에 못지않은 인상적인 존재감을 보여준다.

맞은편: 〈다즐링 주식회사〉는 100퍼센트 픽션이다. 그러나 세 명의 작가(웨스 앤더슨, 로만 코폴라, 제이슨 슈왈츠맨)가 인도를 돌아다니며 겪은 경험이 상당히 반영된 작품이다.

했다. 기차라는 소재는 철길, 교차로, 탈선 가능성이라는 다양한 메타포를 품고 있었다. 이 영화의 제목이기도 한 열차 다즐링 주식회사는 휘트먼 삼형제를 태우고 인도 북부를 가로지른다. 바로 이 열차가 이 영화를 위한 마지막 성분이었다.

앤더슨이 8살 무렵 가장 친했던 친구는 인도 마드라스 출신이었다. 그 친구는 앤더슨에게 너무도 낯설고도 흥미로운[3] 이야기들을 들려주었다. 문학 작품 속 뉴욕의 풍경과 자크 쿠스토의 심해가 그랬던 것처럼, 앤더슨은 머나먼 인도에 대한 엉뚱한 상상들과 환상을 키웠다. 앤더슨은 대학 시절 벵골 출신의 거장 영화감독 사트야지트 레이의 아푸 3부작에 완전히 매료되었다. 그는 〈길의 노래〉 등에 담긴 인도 사람들의 생활에 대한 시적이고 달콤쌉쌀한 묘사를 깊이 사랑하게 됐다. "레이의 영화를 보며 영화를 만들

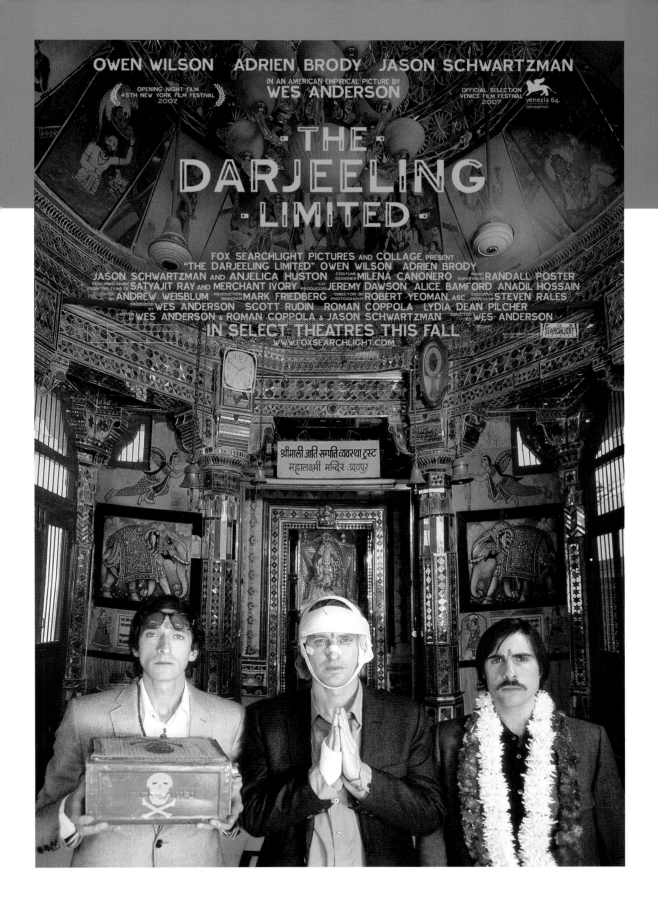

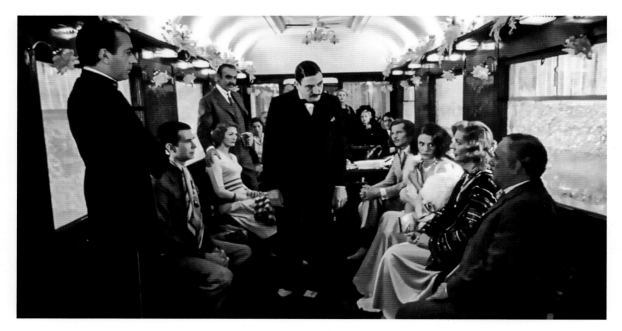

위: 〈다즐링 주식회사〉는 기차를 배경으로 했던 위대한 영화의 대열에 합류했다. 시드니 루멧이 각색한 〈오리엔트 특급열차 살인 사건〉도 그런 영화 중 하나다.

고 싶다는 생각을 하게 됐죠."[4] 레이가 보여준 것은 발전하는 산업과 빈곤으로 북적이는 현대 인도의 현실이 아니라 그 나라의 유서 깊은 문화적 비전이었다.

　더 결정적인 영감이 된 작품은 장 르누아르의 〈강〉이었다. 앤더슨은 마틴 스코세이지가 뉴욕에서 르누아르를 위해 개인적으로 주최한 시사회에서 이 영화의 복원판을 봤다. 갠지스강을 배경으로 한 이 성장영화는 텍사스 출신의 아웃사이더이자 젊은 영화감독에게 강렬한 인상을 남겼다. 영화를 보고 나온 그의 머릿속에는 온통 인도밖에 없었다. 그는 생각했다. 그의 열차가 달리게 될 곳을 찾았다고.[5]

　앤더슨은 휘트먼 삼형제를 만들어내기 위해 평소와 달리 듀오가 아닌 트리오로 공동 시나리오 작업을 시작했다. 앤더슨, 그리고 그와 의형제 사이가 된 로만 코폴라와 제이슨 슈왈츠맨(둘은 사촌지간이다) 세 사람은 실제로 기차를 타고 인도를 관통하는 여행길에 올랐다. 그리고 직접 겪은 일들을 시나리오에 반영하며 휘트먼 삼형제가 겪을 시련과 기쁨에 대한 이야기를 만들어나갔다.

　"인도에 완전히 푹 빠졌습니다."[6] 앤더슨은 인도를 향한 사랑 노래를 불렀다. 세 남자는 4주 동안 데이비드 린의 영화에서 볼 것 같은 드넓게 펼쳐진 사막과 산악 지대, 문어발처럼 이어진 도시들이 뒤섞인 이 나라를 탐험했다. 그들

중 누구도 집에서 그렇게 멀리 떨어진 곳에서 그렇게 오랫동안 머물렀던 적이 없었다. 소위 '영적인 깨우침'까지는 얻지 못했지만 그 여행은 확실히 인생을 바꿀만한 경험이었다. "우리는 만사에 늘 '좋아요yes'라고 대답했습니다."[7] 슈왈츠맨이 한 말이다.

　인도로 떠나기 전 세 사람은 먼저 파리에서 만났다. 문화적 유목 생활을 하는 앤더슨이 얼마 전 파리에 아파트를 매입한 터였고, 우연히도 세 사람 모두 그 도시에 있게 되었기 때문이다. 코폴라와 슈왈츠맨은 누이이자 사촌인 소피아 코폴라의 〈마리 앙투아네트〉를 작업하고 있었다. 앤더슨은 두 사람에게 오프닝신 아이디어를 들려주었다. 삼형제 중 둘째가 출발하는 열차에 오르기 위해 전력질주해 탑승에 성공하고, 반면 똑같이 질주하던 나이 든 미국인 남자는 탑승에 실패해 플랫폼에 남겨진다는 내용이었다. 세 사람은 앤더슨의 아파트와 동네 카페를 오가며 그 뒤로 어떤 일들이 벌어져야 할지 끊임없이 이야기를 나눴다. 그건 그들이 얼마 뒤 직접 인도에 가서 겪을 일들의 초고를 준비하는 과정이었다.

　인도에 도착한 그들은 아이디어를 내뱉고 이야기를 주절거리고 서로를 웃기고 메모를 하다가 휴대용 타자기로 몸을 돌려 무언가 써나가는 식으로 작업했다. 앤더슨은 속

기사 노릇을 했다.

"우리의 기차여행은 결국 우리가 시나리오에 쓴 내용을 체험해보는 작업이었어요. 동시에 시나리오를 쓰는 우리 본연의 모습을 드러내는 작업이기도 했고요."[8] 그들은 경험한 모든 에피소드를 영화의 줄거리에 녹여냈다. 여행 도중 휴대용 프린터가 폭발하자, 코팅 기계가 고장나는 에피소드를 시나리오에 투입하는 식이었다.

삼형제를 위한 배경 사연도 만들었다. 세 시나리오 작가는 각자 다른 캐릭터에 몰입해 있었다. 이러한 사실들은 겉으로 드러나지 않을지 모르지만, 휘트먼 형제 캐릭터에 깊이감을 더해주었다. 세 미국 남자가 인도를 떠나기 전 마지막으로 한 일은 델리에서 르누아르의 〈강〉을 다시 감상한 거였다. 1년 후 그들은 휘트먼 형제의 이야기와 함께 인도로 다시 돌아갔다. 슈왈츠맨은 막내 잭 휘트먼을 연기했고, 코폴라는 제작자와 세컨드 유닛 감독을 맡았다.

관객들은 〈다즐링 주식회사〉의 세 캐릭터에게 곧바로

감정을 이입하게 된다. 배우들의 매우 직관적인 연기 덕분이다. 세 형제는 각기 다른 회색 정장 차림을 하고 각자 잘 어울리는 가방을 들고 있다. 휘트먼 삼형제는 속내를 표현하는 방식이 다 다르지만, 하나같이 슬픔에 빠져있으며, 자기 문제에만 몰두한다. 그리고 아버지의 장례식에 끝내 오지 않은 어머니에게 원망과 그리움을 품고 있다. 코믹한 관점에서 보면, 조울증에 빠진 바보 삼총사라고 할 수 있다.

오웬 윌슨이 장남 프랜시스를 연기한다. 영화가 시작되면 형제들은 (전형적인 앤더슨의 방식대로) 각자 몸과 마음이 여기저기 망가진 모습으로 열차에 도착한다. 프랜시스의 경우 말 그대로 부상을 입은 상태다. 인도를 누비는 형제의 여정 내내, 그는 머리에 서투르게 둘러맨 붕대를 터번처럼 감고 있다. 목숨을 잃을 뻔한 오토바이 사고 때문에 상처를 입었다고 둘러댔지만, 사실 자살 시도였음이 나중에 밝혀진다(이 설정은 2007년 8월에 크게 화제가 되었던 윌슨 본인의 자살 시도를 떠올리게 한다). 프랜시스는 걸을 때도 조금씩

아래: 휘트먼 삼형제를 연기하는 세 스타. 영화는 인도 로케이션을 깊게 파고 들었다.

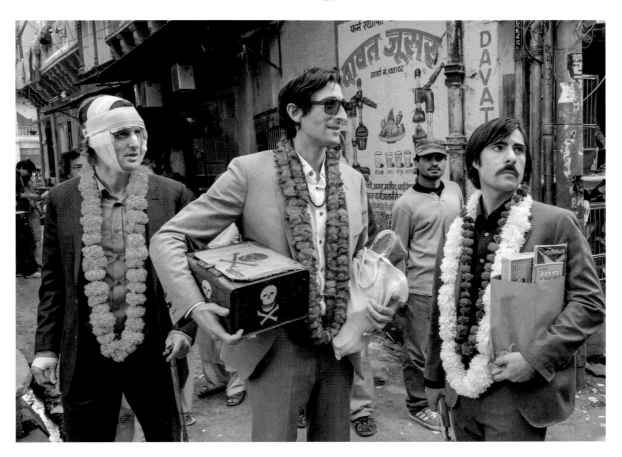

절뚝거리는데, 윌슨은 연기를 위해 촬영 내내 신발에 라임 반 토막을 넣고 있었다.

인도 여행을 계획한 사람도 다름 아닌 괴팍하고 부유한 프랜시스였다. 그는 다즐링 주식회사 기차에 올라탄 동생들에게 빡빡한 여행 일정표를 코팅해 나눠주며 강박적으로 관계 회복을 이뤄내려 애쓴다. 그러나 철저한 계획은 그만큼 철저하게 무너지고 삼형제는 결국 열한 개의 여행 가방과 코팅 기계만 덩그러니 품에 안은 채 기차에서 쫓겨나게 된다. 그리고 이 예상치 못한 사건과 함께 형제는 비로소 서로에 대한 믿음과 애정을 회복하는 여정을 시작한다.

앤더슨은 뉴욕 출신 배우 애드리언 브로디를 따로 만난 적은 없었다. 그럼에도 그는 둘째 피터 역으로 그를 점찍었다. 눈이 처진 미남인 브로디의 명성은 영화 〈피아니스트〉로 아카데미 남우주연상을 받으며 한껏 치솟았는데, 앤더슨을 사로잡은 것은 그 영화 속 브로디가 아니라 스티븐 소더버그 감독의 〈리틀 킹〉에서 대공황 시기 배짱 좋게 살아가는 씩씩한 꼬맹이를 연기했던 브로디였다. 피터는 곧 있으면 아버지가 된다는 불안감에 안절부절못하고, 임신한 아내와 이혼을 고민한다. 그는 여행 내내 아버지의 유품들(선글라스, 차 열쇠, 면도기)을 사용한다.

앤더슨이 가장 큰 애정을 품은 건 슈왈츠맨이 연기한 작가이자 로맨티스트인 막내 잭이었다. "잭이 자기에게 일어났던 일들을 기록하고 그걸 소설에 집어넣는다는 아이디어에도 공감이 갔습니다."[9] 잭이 쓰는 소설 속 이야기는 형들의 캐릭터나 인생사와 닮아 있다. 프랜시스와 피터는 읽자마자 이를 알아챈다.

맨발로 다니는 잭의 모습은 신과 영감을 찾아 인도에 갔던 비틀스를 곧바로 떠올리게 한다. 앤더슨은 비틀스에 대한 레퍼런스가 "그리 계획된 것은 아니었다"[10]고 말했지만, 수염을 아래로 처지게 기르고 더벅머리를 한 잭의 스타일은 비틀스를 무척 닮았다. 잭은 애인과 끊으려야 끊어낼 수 없는, 요요처럼 밀고 당기는 관계 속에서 괴로워하고 있다.

여기서 잠깐 〈다즐링 주식회사〉와 형제 관계인 앤더슨의 13분짜리 단편영화 〈호텔 슈발리에〉를 살펴보자. 앤더슨은 〈다즐링 주식회사〉의 시나리오를 집필하며 동시에 〈호텔 슈발리에〉의 시나리오도 쓰고 있었다. 처음부터 두 작품이 연계된 것은 아니었다. 시나리오 집필 초반에 이 단편은 휘트먼 삼형제와는 아무런 관계도 없었다. 〈호텔 슈발리에〉의 배경은 온 사방이 노란색으로 칠해진 파리의 한 호텔방이다. 그곳에서 사이가 소원해진 커플이 고통스러운 밀회를 한다.

시나리오를 집필하는 동안 두 영화는 하나로 녹아들었다. 〈호텔 슈발리에〉의 주인공 캐릭터는 잭이 됐고, 가슴 아픈 에피소드는 〈다즐링 주식회사〉의 프롤로그로 발전했다. "두 영화는 자매품입니다."[11] 앤더슨의 설명이다. (이름이 나오지 않는) 여자 친구를 연기하는 나탈리 포트만과 슈왈츠맨과 함께 〈호텔 슈발리에〉를 촬영하고 있을 때, 〈다즐링 주식회사〉의 시나리오는 절반쯤 완성돼있었다. 앤더슨은 장편영화의 서두에 〈호텔 슈발리에〉를 붙이는 방식을 고심하기도 했으나, 그러지 않는 편이 더 효과적이라는

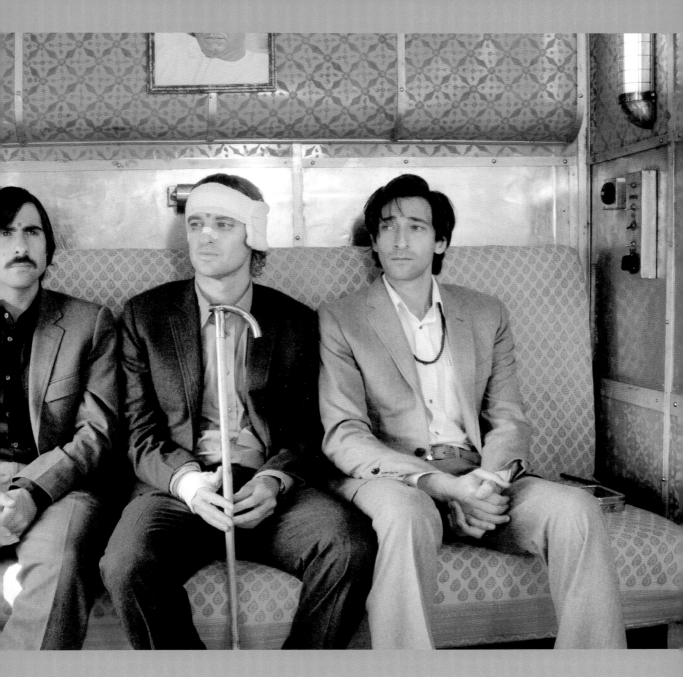

결론을 내렸다.

즉 〈호텔 슈발리에〉는 따로 개봉했다. 이 영화는 〈다즐
링 주식회사〉라는 열차 칸과는 별개의 칸이므로, 반드시
두 영화를 모두 봐야 할 필요는 없다. 다만 〈호텔 슈발리
에〉를 보면 잭이 왜 그토록 침울한 캐릭터로 설정되었는지
알 수 있고, 〈다즐링 주식회사〉가 잭이 인도에서 겪은 경험
들을 바탕으로 집필한 소설을 풀어낸 영화라는 사실을 더
분명하게 느낄 수 있다. 웨스 앤더슨식의 전형적인 이야기
속 이야기 구조다. 〈다즐링 주식회사〉에서 잭은 형들에게

위: 이들은 자기 자신보다는 서로
를 발견하기 위해 여행한다. 인물
들의 미국식 회색 정장과 인도풍 객
차의 오렌지색 인테리어의 대비를
보라.

'호텔 슈발리에'라는 제목의 자기 소설을 보여준다.

"인물들이 현실에 제대로 눈을 뜨기까지는 많은 시간이 걸립니다. 각자에게 닥친 문제들에 꼼짝없이 붙들려있으니까요."[12] 그러나 인도는 자아도취에 빠진 이 삼형제의 꽉 막힌 세계를 서서히 뚫어낸다. "우리는 인도를 통제하려 들지 않았습니다. 인도는 그 자체로 주제였습니다."[13] 앤더슨이 덧붙였다.

〈다즐링 주식회사〉는 2007년 1월 15일부터 라자스탄의 사막지대에서 네 달간 촬영했다. 인도 북서부의 라자스탄에서는 신화 속에나 나올 법한 풍경이 펼쳐졌고 영화를 찍기 위해 일부러 만든 것처럼 보이는 몽환적이고 아름다운 궁전들이 간간이 등장했다. 앤더슨은 다른 그 어느 곳에서도 볼 수 없는 색채 가득한 세계[14]에 열광했다. 제작진이 만들어낸 열차인 '다즐링 주식회사'는 조드푸르부터 파키스탄 국경에서 가까운 자이살메르까지 실제로 운영 중인 철길을 지나갔다.

앤더슨은 로케이션 촬영 중에 뜻밖의 일이 벌어지더라도 그것 때문에 고심하고 몸부림치지 말자고 결심했다. 엄격한 연출과 풍성한 디자인(기차에 올랐을 때 얻을 수 있는 것들)과 인도 특유의 자연스럽고 혼란스러운 개성(형제들이 객차를 떠날 때마다 프레임으로 쏟아져 들어오는 것들) 사이에

서 균형을 잡으려 노력했다.

제작비는 〈스티브 지소와의 해저 생활〉 때보다 훨씬 적은 1,750만 달러였다. 앤더슨은 스튜디오를 20세기 폭스의 예술영화 자회사인 폭스 서치라이트로 바꿨다. 할리우드는 앤더슨이 주류영화계로 들어올 생각이 전혀 없다는 사실을 받아들인 게 확실했다.

기차가 배경인 영화는 기차 세트를 짓는 게 보통이다. 빈틈없는 미장센을 고수하는 앤더슨의 스타일을 고려하면 기차 세트를 짓는 건 당연한 일이었다. 앤더슨 또한 벨라폰테호 때 그랬듯이 구두 박스처럼 여닫을 수 있는 정교한 기차 세트를 제작할 작정이었다. 그런데 몇 차례 인도 여행을 다녀오며 앤더슨은 실제 기차를 사용하는 것으로 마음을 바꿨다.[15] 제작진 중 그 누구도 그의 결심을 꺾지 못했다.

제작진의 집요한 요청 끝에 노스웨스턴 철도는 세 달간 객차 10량과 기관차를 세 달간 제공해주기로 했다. 이 기차

위: 이 영화와 〈호텔 슈발리에〉를 이어주는 숏에 등장한 잭의 전 여자친구 역의 나탈리 포트만. 단편영화 〈호텔 슈발리에〉는 〈다즐링 주식회사〉의 프롤로그로 볼 수 있다.

웨장센 WES-EN-SCÈNE

웨스 앤더슨의 영화 속 촬영 세트들은 대단히 정교하고 세련되게 제공된다. 그 속에 가미된 '앤더슨 터치'와 그 의미에 관해 살펴본다.

그랜드 부다페스트 호텔의 아르누보 양식(그랜드 부다페스트 호텔): 이 호텔은 독일 괴를리츠에 있는 백화점 건물이었다. 흠잡을 데 없는 건물의 내부에는 먹음직스러운 사과처럼 빨간 진열장과 윤이 나는 놋쇠 물품들이 있다. 호텔 외관의 모티프는 케이크였다. 실제로 호텔은 연한 핑크색 케이크를 닮았다.

벨라폰테호의 선내(스티브 지소와의 해저 생활): 미로처럼 복잡한 스티브 지소의 선상 왕국. 선내에는 1970년대의 근사하고 오래된 베니어판을 설치했다.

다즐링 열차의 객실(다즐링 주식회사): 컬러 코드를 활용하는 앤더슨의 탁월한 감각, 인도의 전통적인 강렬한 문양, 영화의 코믹한 분위기가 뒤섞여 완성된 결과물이다.

테넌바움 저택(로얄 테넌바움): 이 오래된 뉴욕 브라운스톤 저택은 각양각색의 개성을 지닌 테넌바움 가족들에게 딱 어울리는 거주지이자, 그들 모두를 연결하고 아우르는 디자인을 보여준다. 잡다한 연구 자료와 골동품, 공예품으로 가득한 에설린의 사무실과 희곡들을 알파벳순으로 정리한 마고의 서가, 얼룩말 무늬 벽지가 있는 방들을 비교해봐도 재밌다.

미스터 배저의 사무실(판타스틱 Mr. 폭스): 이 영화는 의인화한 동물들이 주인공으로 등장하는 로알드 달의 픽션과 시대적 배경을 명확히 밝히지 않는 앤더슨의 스타일이 조화롭게 결합된 결과물이다. 이 영화를 위한 수많은 미니어처 세트 중 하나인 미스터 배저의 로펌 사무실에는 큼지막한 1970년대의 노란색 전화기와 골동품 딕타-소닉, 포스트잇, 플라스틱 서류함이 있으며, 앤더슨의 파리 아파트에 있는 것과 똑같은 모델인 애플 맥 프로도 있다.

베트남(맥스군 사랑에 빠지다): 웨스 앤더슨이 만드는 영화세계의 특징은 그 안에 또 다른 세계가 등장한다는 점이다. 영화의 축소판이기도 한 그 세계는 인물들이 연출한 연극 형태를 띠는 경우가 많다. 〈문라이즈 킹덤〉에서는 벤저민 브리튼의 〈노아의 홍수〉가, 〈로얄 테넌바움〉에서는 마고가 어릴 때 쓴 희곡 중 한 편이 공연된다. 그중에서도 가장 인상적으로 기억에 남는 공연은 〈맥스군 사랑에 빠지다〉의 맥스가 연출한 모형 전투기와 화염방사기가 등장하는 베트남 연극 〈천국과 지옥〉이다. 모형 고가열차가 등장하는 무대 공연 〈형사 서피코〉도 마찬가지로 흥미롭다.

수지의 책(문라이즈 킹덤): 수지 비숍은 가출을 준비하며 먼 길을 떠나는 데 꼭 챙겨야 할 필수품들을 모조리 챙긴다. 거기엔 고양이도 있고, 도서관에서 훔친 책들로 가득한 가방도 있다. 아마 애서가인 앤더슨도 수지의 생각에 동의할 것이다. 앤더슨의 영화에서 책들(대체로 지어낸 제목을 단)은 중요한 정보를 드러내는 사물이다. 『6학년생의 실종』과 『성냥개비 일곱 개의 빛』, 『목성에서 온 소녀』 등 수지가 선택한 책들은 판타지 소설이 많다. 수지는 멋지게 차린 캠프에서 이 책들을 큰소리로 낭독하는데, 그 구절은 앤더슨과 공동 시나리오 작가인 로만 코폴라가 썼다.

쓰레기섬(개들의 섬): 유기견 무리가 사는 녹슨 잔해가 수북하게 쌓인 이 섬은 앤더슨이 구사하는 다채로운 오마주를 잘 보여준다. 19세기 일본의 거장 히로시게의 수평적인 풍경과 안드레이 타르코프스키의 러시아 서사 영화 〈스토커〉, 〈고질라〉 그리고 (로알드 달이 시나리오를 쓴) 제임스 본드 영화 〈007 두 번 산다〉에서 영감을 받았다.

아래: 앤더슨 유니버스의 정점이라 할 수 있는 〈그랜드 부다페스트 호텔〉 속 근사한 인테리어. 세트와 디자인의 멋들어진 결합을 보여준다.

왼쪽: 오웬 윌슨이 연기하는 프랜시스는 이 여행을 기획한 장본인이다. 그는 동생들에게 자기 생각을 강요하며 촘촘한 계획표를 만들어 왔지만, 여행은 그의 뜻대로 돌아가지 않는다.

맞은편: 마크 제이콥스가 이 영화를 위해 디자인한 가방. 가방에는 얼마 전 돌아가신 아버지의 이니셜 'J.L.W.'가 새겨져 있다.

아래: 휘트먼 삼형제는 거리에서 산 맹독을 품은 비단뱀 새끼가 상자를 빠져나갔다는 걸 알게 된다. 뱀은 이 영화에 많이 언급되는 동물이다.

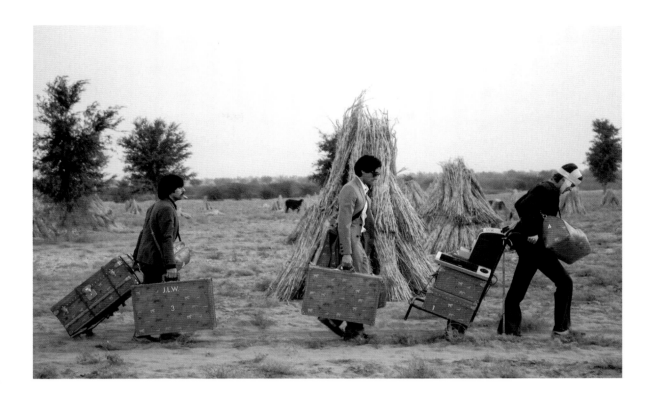

들이 철도 위를 달리는 스튜디오 노릇을 했다. 기차 외부를 코발트와 스카이블루 컬러가 섞인 강렬한 색으로 칠한 덕분에 기차는 사막을 배경으로 두드러지게 튀어보였다. 객차 내부는 인테리어를 뜯어내고 다시 단장했다.

프로덕션 디자이너 마크 프리드버그는 앤더슨과 영화 한 편을 함께 작업하며 감독의 취향을 빠삭하게 파악하고 있었다. 그는 인도 기차뿐만 아니라 전설적인 '오리엔트 특급'을 비롯해 세계 곳곳의 고급 기차들을 살펴보며 영감을 끌어냈고, 세련된 아르데코 양식에 인도 현지 직물과 프린트를 섞은 인테리어로 완벽한 세계를 구현해냈다. 이후 프리드버그는 손가락을 사용해 그림을 그리는 인도인 아티스트들을 고용해 벽에 코끼리 행렬 그림을 가득 그리게 했다.

그러나 문제가 있었다. 기차가 너무 좁아서 카메라를 둘 여유 공간이 없었던 것이다. 촬영감독 로버트 요먼은 앤더슨 영화 특유의 메트로놈처럼 정확한 카메라 움직임을 어떻게 구현해야 할지 고민했다. 조명은 어디에 설치해야 할까? 기차 내부가 워낙 좁아서 장비를 하나 들이면 배우들은 몸을 움직일 수가 없었다. 기차 지붕이나 측면에서 90센티미터 밖으로 무언가를 설치하는 건 전신주 때문에 금지되어 있었다. 기발한 아이디어가 필요했다.

제작진은 결국 기차의 벽면 안에 조명을 설치했다. 돌리

숏을 촬영할 수 있도록 형제들이 묵는 침대칸의 벽은 밀어서 열 수 있게 만들었고 천장에는 트랙을 달았다. 침대칸은 두 개의 버전을 만들어 양쪽 면을 다 찍을 수 있게 했다.

하루하루가 새로운 모험이었다. 제작진은 그야말로 세계에서 제일 붐비는 철도 노선에서 작업해야 했는데, 애초 정해진 노선을 우회하는 일이 사전 통보도 없이 행해지기 일쑤였다. 열차가 멈추거나 예상치 못한 쪽으로 방향을 바꿀 때를 대비해 대처법을 궁리해야 했고, 꾸준히 정전이 되는 바람에 어둠 속에서 리허설을 해야 했다. 그런 예측불허의 분위기는 그대로 영화에 주입됐다. 그런 상황 속에서 감독과 제작진은 묘하게 더욱 차분해졌다.

열차 바깥에서의 촬영은 더욱더 유기적이었다.[16] 마치 댈러스 길거리를 떠돌아다니던 〈바틀 로켓〉으로 되돌아간 것 같았다. 앤더슨은 화면 속 피사체가 어떻게 보일 것인지 머릿속으로 완벽히 구상하고 그걸 그대로 창조하는 식으로 작업해왔는데, 이번 영화에서는 그런 방식을 거슬러야 했다. 인도는 통제하기 어려운, 홍수처럼 밀려드는 아름다움과 상상력을 더해주었고, 나아가 유연성을 발휘하게 했다.

영화의 중반부에 삼형제는 익사할 위기에 처한 소년 셋을 발견하고 그들을 구하러 물에 뛰어든다. 그러나 결국 한 명을 구하는 데 실패하고, 그 소년의 아버지와 지역 주민들

을 만나게 된다. 이 동네 사람들은 앤더슨이 엑스트라로 고용한 실제 주민들이었다. 여전히 복잡한 프레이밍과 롱 돌리로 촬영하고 있었지만, 의도적으로 '연출한' 이미지와 우연히 '찾아낸' 이미지들이 융합되고 있었다.[17] 동양과 서양이 충돌하는 게 아니라, 어설프게 서로를 포용하고 있었다.

프랜시스가 다른 곳이 아닌 인도로 동생들을 부른 이유는 어머니 퍼트리샤 휘트먼을 찾으러 가기 위해서였다. 퍼트리샤는 1년 전 마지막 순간에 마음을 바꿔 남편의 장례식에 끝내 나타나지 않아 삼형제를 상심하게 했다. 퍼트리샤는 수녀원에서 운영하는 어느 학교에 머물고 있었다(이 지점에서 영화는 파웰과 프레스버거 감독의 〈검은 수선화〉를 떠올리게 한다. 이 작품 또한 신비로운 인도를 배경으로 하며 수녀가 주인공인 영화다). 히말라야산맥이 바라보이는 이 학교를 배경으로 한 장면들은 수풀이 무성한 우다이푸르Udaipur 지역에서 촬영했다. 그곳은 한때 라지푸트 왕국의 통치자였던 메와르Mewar의 군주가 소유했던 사냥용 숙소였다. 앤더슨이 그곳을 얼마나 좋아했을지 상상이 될 것이다.

앤더슨 영화를 쭉 보아왔다면 예상할 수 있겠지만, 독단

적이고 다정한 퍼트리샤 역할은 안젤리카 휴스턴이 맡았다. 퍼트리샤는 숏컷을 하고 있는데, 관찰력이 뛰어난 관객이라면 그녀의 헤어스타일이 나탈리 포트만이 연기한 〈호텔 슈발리에〉의 여자 친구 헤어스타일과 똑같다는 점을 눈치챘을 것이다.

앤더슨은 휴스턴에게 작은 수녀 조각상을 보내 그녀가 어떤 역할을 연기하게 될지 짐작하게 했다. 사실 앤더슨은 휴스턴에게 같은 조각상을 두 번이나 보냈다고 한다. 깜박한 거라고는 했지만, 이는 사실 앤더슨이 배우에게 자기의 뜻을 강조하려는 시도가 아니었을까.

그윽하고 몽환적인 호수 같은 눈망울을 가진 퍼트리샤는 지혜로우며 모성애에 속박되는 캐릭터가 아니다(그녀가 등장하는 신에는 파웰과 프레스버거 스타일의 화사한 조명을 설치했다). 그녀는 아들들에게 그 지역에 나타나 한 어린아이를 잡아먹은 식인 호랑이에 대해 경고한다. 이튿날 아침, 그녀는 아침상을 차려둔 채 훌쩍 떠나버린다.

호랑이는 〈스티브 지소와의 해저 생활〉에서 심해를 돌아다니는 표범상어처럼 죽음을 상징한다. 자동차 사고로

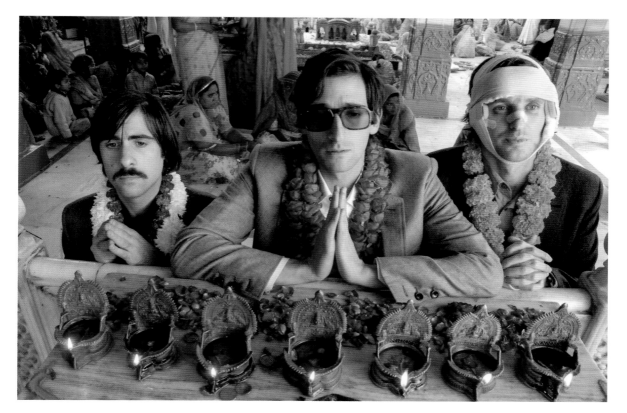

위: 이 영화를 대표하는 숏으로 떠오른 장면. 휘트먼 삼형제는 카메라를 바라보는 포즈를 자주 취하지만, 형제들의 배치 순서는 장면마다 미묘하게 다르다.

세상을 떠난 휘트먼 삼형제의 아버지, 그들이 구하는 데 실패하는 인도 아이, 호랑이가 잡아먹은 아이 등 죽음이 계속해서 등장하는 이 코미디 영화의 모서리에는 삶의 유한성이라는 주제가 자리하고 있다.

어머니를 만난 뒤 휘트먼 삼형제는 서서히 서로에 대한 애정을 회복하며 어느새 일심동체가 되었다. 그들은 마지막으로 또 다른 기차 벵골 랜서(1935년도 영화 〈어느 벵갈 기병의 삶〉을 인용한 것이다)에 승차하기 위해 달린다. 그들은 열차에 오르기 위해서는 여행 내내 들고 다니던 무거운 짐 가방들(마음의 짐이기도 한)을 버려야 한다는 걸 깨닫는다. 그들은 모든 가방을 팽개치며 가벼워진 한결 가벼워진 마음으로 기차에 몸을 싣는다.

휘트먼 삼형제의 가죽 가방 11개와 정장은 모두 패션 하우스 루이 비통의 디자이너 마크 제이콥스가 디자인했다. 가방을 장식한 동물 그림은 감독의 동생 에릭 체이스가 그렸다. 몇 년 후, 이탈리아 기업가 알베르토 파바레토는 〈다즐링 주식회사〉에 나온 가방 라인과 마고 테넌바움 아이폰 케이스, 팀 스티브 지소 트렁크, 〈문라이즈 킹덤〉 공책

라인을 런칭했다. 그의 회사 이름은 '지독한 말썽쟁이Very Troubled Child'다.

〈다즐링 주식회사〉는 2007년 9월에 뉴욕영화제 개막작으로 선정되는 영예를 얻었으나 '별난 예술영화'라는 딱지가 붙었고 주요 시상식의 관심도 거의 받지 못했다(이는 〈그랜드 부다페스트 호텔〉 전까지 앤더슨을 괴롭힌 주된 문제였다). 이 영화의 개봉관 수는 〈바틀 로켓〉을 제외하면 앤더슨의 영화 중 가장 적었고, 흥행수익도 겨우 1,200만 달러로 데뷔작을 제외하면 제일 낮은 성적이었다. 스튜디오가 개봉관 확보를 망설인 것은 〈스티브 지소와의 해저 생활〉 때 너무 많은 돈을 쓴 여파였을 것이다.

리뷰들은 호의적이었지만, 단서가 달려있었다. 한때 앤더슨의 감각을 독특하다고 칭찬했던 평론가 중 일부는 이제 앤더슨이 제멋에 겨운 영화를 만든다고 혹평했다. 앤더슨은 지소와 휘트먼 형제들처럼 슬럼프에 빠진 듯 보였다.

그러나 이러한 지표만으로 이 작품의 가치를 말할 수는 없다. 이 영화는 사실 앤더슨이 만든 최고의 영화 중 하나다. 앤더슨이 좋아하는 정기간행물 《뉴요커》의 리처드 브

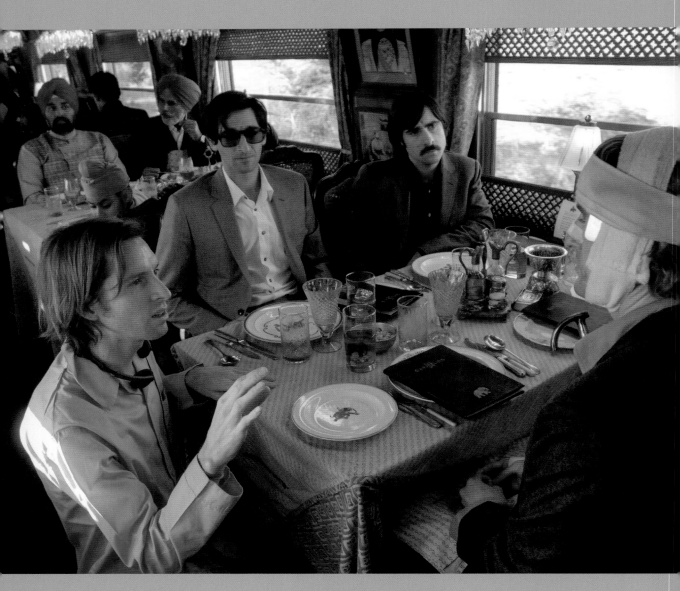

위: 열차에서 먹는 첫 저녁 식사 신을 연출하는 앤더슨. 인도의 철도회사에서 임대한 이 기차는 사실상 움직이는 스튜디오였다.

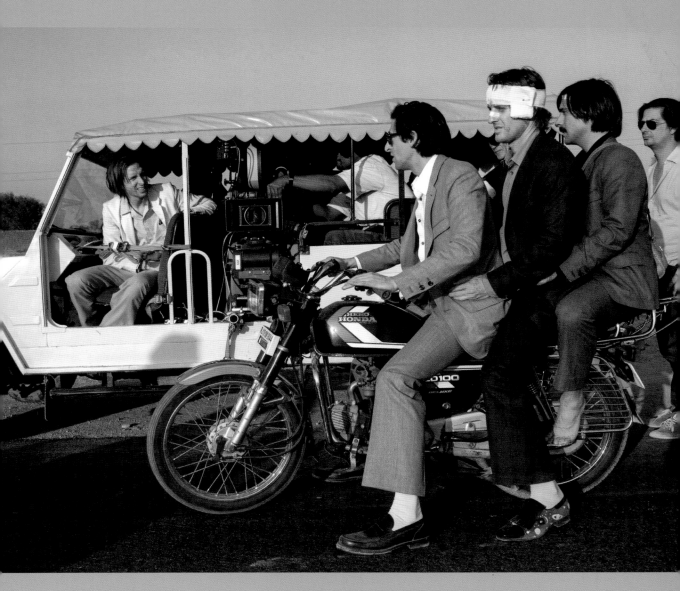

위: 라자스탄에서 촬영 중인 앤더
슨과 배우들. 그들은 애초의 계획을
고집하기보다는 인도의 활발한 에
너지를 받아들였다. 공들인 구도는
결코 포기하지 않았지만 말이다.

로디는 이렇게 썼다. "기존의 수준보다 한 걸음 더 나아가 풍성해졌다. 영화를 볼 때마다 신선한 경이로움이 피어난다. 앤더슨의 작품에는 인공물과 자연 사이의 긴장감이 가득하다. 통제가 어려운 현장에서 촬영한 〈다즐링 주식회사〉에서는 특히 그런 긴장이 인상적인 결실로 탄생했다."[18]

현실 세계에 인공적인 요소를 이렇게 특별히 주입한 결과물은 감독의 주문 제작된 스타일을 참신하고 느슨하게 변형한 버전이었다. 캐릭터들이 느끼는 감정과 메타포들은 이해하기 더 쉬워졌다. 《엔터테인먼트 위클리》의 리자 슈와르츠바움은 "〈다즐링 주식회사〉에는 놀랍도록 선명한 새로운 성숙함이, 더 큰 세계를 향한 연민이 보인다."[19]고도 말했다. 이것저것 따지기보다는 마음으로 영화를 곧장 받아들이는 팬들이 그의 영화에 기대하는 것들도 조금도 잃지 않았다. 색다른 감수성과 눈길을 사로잡는 디자인, 부드럽고 달콤쌉쌀한 감성 같은 것들 말이다.

휘트먼 삼형제(특히 프랜시스)는 계획과 완전히 어긋나는 사건들을 맞이하며 지나칠 정도의 통제욕을 포기하는 법을 배운다. 이런 장면들에서 관객들은 영화를 만든 감독의 모습을 포착하게 된다.

"감독은 혼란을 체계적으로 정리하며 영화를 만들지 않습니다. 영화를 만들려고 노력하는 와중에 생겨나는 새로운 혼란을 창조하는 겁니다."[20] 앤더슨의 말처럼 모든 영화는 그 영화를 만드는 과정을 담은 다큐멘터리다.

〈다즐링 주식회사〉에서 화려한 인도 로케이션보다도 관객의 눈을 사로잡는 신은 바로 '생각의 열차train of thought' 시퀀스다.[21] 세 형제는 마침내 만난 어머니에게 왜 그들을 떠나야 했냐고 따져 묻는다. 그러자 퍼트리샤는 우리가 말 없이 대화한다면 훨씬 더 많은 이야기를 나눌 수 있을 거라고 대답한다.[22] 네 사람은 동그랗게 마주 보고 앉아 서로의 눈을 바라본다. 이때 삼형제가 떠올리는 상상의 몽타주는 열차의 침대칸 객실에 담겨 펼쳐진다. 각 객실에는 수녀원 학교의 고아들, 피터가 거리에서 샀던 비단뱀, 형제가 구한 마을 소년들, 잭과 잠시 마음을 나눴던 승무원 리타 등 그들이 그동안 마주했던 사건과 사람들이 있다. 나탈리 포트만은 〈호텔 슈발리에〉의 침실을 기차 객실 버전으로 축소한 세트에 앉아 있고, 첫 장면에서 기차에 오르는 데 실패했던 빌 머레이 또한 차창 밖을 응시하며 앉아 있다.

"그 장면을 어떻게 촬영할 수 있을지 물리적으로 가능한 방법을 찾기 위해 한참을 해맸습니다. 결국 객차 한 대를 가져다 내부를 다 뜯어내고 세트를 지은 다음, 기차를 몰고 사막으로 출발했어요. 근사한 사막을 배경으로 몽타주 장면을 찍었죠. 굉장히 기이한 촬영이었어요."[23] 마치 목걸이처럼 이어지는 이 몽타주는 영화 전체를 축소한 비전으로, 애니매트로닉으로 만든 호랑이를 보여주며 끝이 난다. 마지막 객실의 벽에 걸린 액자는 사트야지트 레이의 초상화다. 나탈리 포트만은 이 짧은 한 장면을 찍기 위해 먼 인도

맞은편: 세 형제로 변신한 윌슨, 슈왈츠맨, 브로디. 인도에서 영화를 만드는 모험은 고되기도 하지만 커다란 성취감을 안겨준 경험이었다. 인생과 예술의 교차 속에서, 그들은 인도로 떠나올 때와는 조금 다른 사람이 되어 미국으로 돌아갔다.

오른쪽: 빌 머레이는 미스터리한 미국인 비즈니스맨이라는 카메오 역할을 기꺼이 맡았다. 감독은 머레이가 맡은 역이 영화 속에서 하나의 상징이라고 밝혔지만, 무엇의 상징인지는 설명하지 않았다.

까지 날아왔고 빌 머레이 또한 마찬가지였다. 머레이의 등장은 우리를 오프닝 신으로 다시 데려간다. 우리가 영화에서 처음으로 보는 인물이 머레이이기 때문이다. 꽉 막힌 거리를 질주하는 택시에 탄 회색 정장 차림의 미국인 그는 간발의 차이로 기차를 놓친다. 그 사이 피터는 플랫폼에서 그를 추월해 기차에 뛰어오르면서 영화의 이야기를 기차에 태운다.

앤더슨은 머레이가 출연해줄 거라는 기대는 하지 않았다. 우연히 두 사람이 뉴욕에서 만났을 때 머레이는 감독에게 차기작이 뭐냐고 물었다. 앤더슨은 인도와 삼형제 이야기를 들려준 후 머레이가 맡아주었으면 하는 터무니없을 정도로 짧은 카메오 역할에 대해 얘기했다. "이건 카메오도 아니에요. 오히려 어떤 상징에 가깝죠." 앤더슨이 말했다.

"상징?" 그 개념에 사로잡힌 머레이가 대답했다. "그야할 수 있지."[24]

머레이는 결국 스크린에 등장하는 시간이 총 2분밖에 안 되는 촬영을 위해 두 번이나 인도로 왔다. 앤더슨은 머레이의 카메오 역할을 만들 때 칼 말덴이 등장하는 아메리칸 익스프레스의 옛날 광고 시리즈에서 영감을 받았다. "빌 머레이의 캐릭터는 아메리칸 익스프레스 같은 기업에서 일하는 사람일거라고 생각했어요. 요즘 사람들은 그런 서비스를 더 이상 이용하지 않겠죠. 그렇지만 우리는 그가 여행자 환전사무소의 현지 대표쯤 된다고 생각했습니다. 그가 CIA

나 그와 비슷한 어떤 기관 소속이라는 뜻일 겁니다."[25]

관객들은 각자 이 미스터리한 비즈니스맨에 대해 나름의 해석을 내린다. 그가 고인이 된 아버지의 유령일지도 모른다는 의견도 있다. 피터가 그를 추월하면서 던지는 눈빛을 생각해보라. 무엇이든 정해진 답은 없을 것이다. 앤더슨은 관객의 해석으로 새로이 만들어지는 의미를 굉장히 흥미롭게 생각한다.

앤더슨은 〈다즐링 주식회사〉를 홍보하는 와중에 이미 다음 영화 시나리오의 집필을 마친 상태였다. 로알드 달의 소설을 스톱모션 애니메이션으로 각색한 〈판타스틱 Mr. 폭스〉는 앞서 그가 만든 어떤 영화와도 달랐다. 특히 지난 두 편의 영화가 통제가 상당히 어려운 바다와 인도라는 현장을 배경으로 했다면 이번에는 런던 스튜디오의 조용하고 완벽하게 축조된 가상의 세계였다. 그러나 이 작품 또한 앤더슨의 다른 모든 실사영화만큼이나 앤더슨의 특징이 가득한 영화였다.

판타스틱 Mr. 폭스

새로운 세계로 방향을 전환한 웨스 앤더슨의 여섯 번째 영화. 배우들의 키가 30센티미터를 넘지 않고, 로알드 달의 이야기를 각색한 스톱모션 애니메이션이라는 점이 특징이지만 앤더슨 특유의 통찰력은 여전하다.

왼쪽: 〈판타스틱 Mr. 폭스〉는 앤더슨의 첫 애니메이션 영화이자, (겉으로 보기에는) 아이들을 겨냥한 첫 프로젝트다. 또한 그가 다른 사람의 작품을 각색해서 연출한 유일한 작품이다.

맞은편: 앤더슨의 세계에 발을 들여놓은 인형 무리. 제일 앞에 선 미스터 폭스는 감독과 똑같은 정장을 입고 있다는 것을 주목하라.

웨스 앤더슨에게 실사영화와 스톱모션 애니메이션은 조금도 다를 게 없다. 그는 〈스티브 지소와의 해저 생활〉에서 스톱모션을 처음 이용하면서 공작용 점토로 만든 무지갯빛 해마와 털모자를 쓴 빌 머레이가 공존하는 세계를 만들어냈다. 앤더슨은 거의 초현실주의적일 정도로, 극도로 꼼꼼하게 프레임 단위로 촬영했다. 따라서 양복을 입고 다니며 정중하게 행동하는 여우의 균열된 심리를 보여주기 위해 스톱모션 애니메이션을 활용한 것은 극히 자연스러운 행보였다고 할 수 있다.

앤더슨은 이 작품을 10년 동안 생각했다고 한다.[1] 그는 어렸을 때 로알드 달의 『멋진 여우 씨Fantastic Mr Fox』(영화의 제목과 달리 책의 원제에는 'Mr' 다음에 점이 없다)를 읽고 푹 빠져들었다. "제목 아래에 내 이름을 적은 스티커를 붙여두었죠."[2] 앤더슨은 애니메이션을 만들겠다는 욕망을 품고 이 이야기를 선택한 게 아니라, 이 특별한 소설의 스톱모션 버전을 만들고 싶었던 것이다.

로알드 달은 영국 소설가로, 웨일스에서 나고 자랐지만 부모는 모두 노르웨이인이었다(앤더슨 역시 스칸디나비아 혈통이다). 그는 아이의 시각에서 세상의 우여곡절을 바라보고 해석한, 음울하고 코믹한 판타

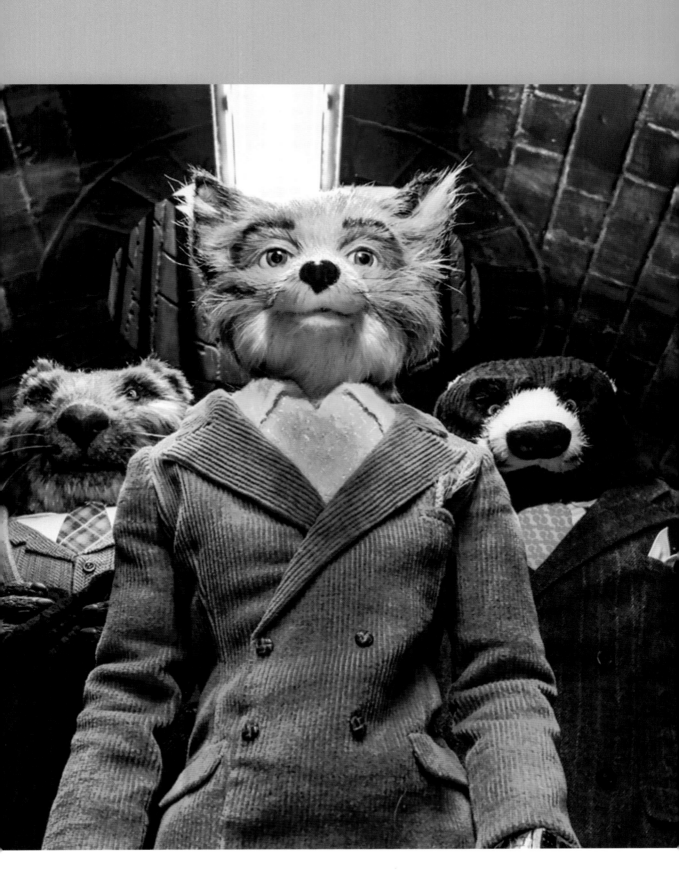

왼쪽: 스톱모션 인형은 (특히 CGI와 비교하면) 오래된 기술이지만, 풍부한 표현과 복잡한 움직임이 가능하다. 인형들의 관절은 스위스 시계 부품으로 만들었다.

맞은편: 잠옷을 입은 폭스 부부. 부부 뒤에 걸린 그림은 펠리시티 폭스가 그린 것으로, 이 풍경화는 불길한 벼락을 그려 넣으며 완성됐다.

아래: 미스터 폭스가 여우굴을 떠나 나무 집으로 이사 가자고 부인을 설득하고 있다. 동물들의 모험을 다루는 이 영화는 '복잡한 결혼생활'을 다룬 앤더슨의 첫 작품이기도 하다.

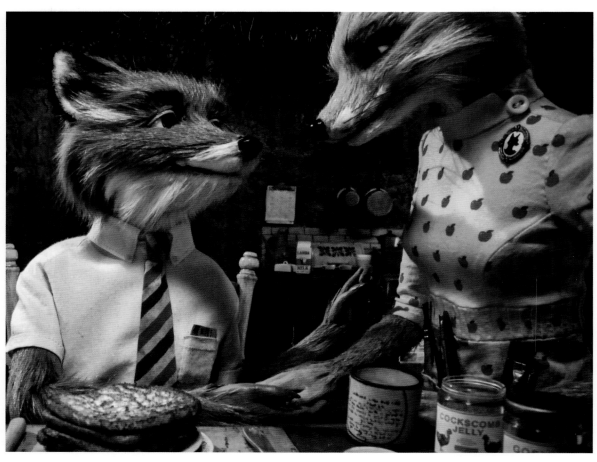

지들을 쓴 것으로 유명하며, 『멍청씨 부부 이야기』의 혐오
스러운 트위트 부부처럼 괴팍하고 혐오스러운 캐릭터들을
탄생시켰다. 달의 가장 유명한 작품 중 하나는 『찰리와 초
콜릿 공장』인데, 앤더슨의 숨 막히게 꼼꼼한 연출 방식은
종종 초콜릿 공장 주인 윌리 웡카와 비교되기도 한다. 팀
버튼(독특한 스타일뿐 아니라 스톱모션 애니메이션 영화를 만들
었다는 점에서 앤더슨과 비교되는 감독)은 그 소설을 원작으
로 별난 실사영화를 만들기도 했다.

여우 가족이 겪는 모험을 다룬 『멋진 여우 씨』는 앤더슨
에게 무척 잘 어울리는 작품인데다 이전에 영화로 만들어
진 적도 없었다. 게다가 달의 소설을 영화로 만드는 것이
니 흥행이 보장된 것이나 다름없었다. 폭스 스튜디오는 실
의에 빠진 형제들이 인도에서 엄마를 찾으며 헤매다가 깨
달음을 얻는 영화보다는 흥행할 것이라 생각하고 제작비
4,000만 달러를 내놓았다.

앤더슨은 늘 관객을 염두에 두고 목표를 세우지만, 정작
제작에 들어가면 앤더슨은 자신의 해석에 깊이 몰두한다.
그가 본 『멋진 여우 씨』는 〈맥스군 사랑에 빠지다〉와 〈스티
브 지소와의 해저 생활〉과 유사한, 온갖 문제를 일으키는
문제적 주인공에 관한 작품이었다.[3] 스톱모션으로 움직이
는 여우들은 인간의 본성을 탐구하려는 앤더슨의 시도가
자연스럽게 도달한 결과였다.

이 작품의 동물 캐릭터들은 인간보다 더 인간적이다. 직
업이 있으며 털이 난 몸 위에 인간의 옷을 입고 있다. 그런
데도 두 팔을 풍차처럼 돌려 터널을 팔 수도 있다. 동물들
이 케이크처럼 층층이 쌓인 지층을 파 내려가 탈출하는 신
은 마치 만화영화 〈루니 툰〉 같은 광란의 분위기를 풍긴다.
영화계를 휩쓸던 CGI라는 백일몽에 관심이 없던 앤더슨은
자신의 애니메이션이 실제로 존재하는 세계 같기를 원했
다. 그가 만든 다른 영화들이 보여주던 세계가 그랬던 것처
럼 말이다. 그래서 30센티미터 인형 크기의 세계를 전부 수
작업으로 만들었다.

"구닥다리 특수효과에 매력을 느낍니다." 21세기 영화의
흐름에서 벗어나겠다고 결심한 앤더슨은 구식 특수효과에
대한 애정과 존경을 감추지 않았다. "스톱모션 애니메이션
이 완벽한 것은 아니지만 진짜를 보여준다는 점을 감안하
면, 그 정도 결함은 결함이라고도 할 수 없습니다."[4]

〈판타스틱 Mr. 폭스〉에 나오는 동물 출연진은 구슬 같은
눈동자에 말쑥한 차림새를 하고 있다. 이들은 올리버 포스
트게이트가 1970년대에 만든 영국의 아동용 시리즈 〈클랭
거스〉와 〈백퍼스〉에 등장하는 감정 풍부한 인형들과 비슷
하다. 또한 자그마한 장식품들을 매력적으로 활용하는 스
톱모션은 달의 스타일과도 잘 어울렸다.

〈판타스틱 Mr. 폭스〉의 매력은 정확하게 구현된 애니메

이션 효과가 아니라 위트 있는 캐릭터와 현실을 살짝 비틀어 재구성한 세계에서 나온다. 이 작품은 시나리오와 테크닉이 절묘하게 결합한 결과라고 할 수 있다. 인간적인 한계가 존재하는 실사영화와는 달리, 스톱모션을 활용한 덕에 앤더슨은 제작현장에서 그때그때 새로운 요소를 구상해 넣을 수 있었다. 하지만 무엇보다 중요한 것은 달의 작품세계를 이해하고 해석하는 것이었다. 이 영화는 앤더슨의 처음이자 유일한 (현재 시점까지는) 각색영화다.

앤더슨은 다시금 노아 바움백과 공동 작업을 했다. 결혼, 가족, 우스꽝스러운 동물들은 〈스티브 지소와의 해저 생활〉에서 바움백이 잘 다뤘던 소재였다. 〈다즐링 주식회사〉를 찍기 위해 인도를 직접 경험했던 앤더슨은 바움백에게 달이 거주하며 글을 썼던 영국 칠턴 힐스에 자리한 고풍스러운 마을 그레이트 미센든에 함께 가자고 제안했다. 달의 아내 펠리시티는 앤더슨과 바움백이 달의 저택인 집시 하우스를 자유로이 드나들어도 좋다고 허락했다. 집시 하우스는 초목이 무성한 대지 위에 지어져 있었고, 카나리아처럼 노란 문이 달린 오두막이 딸려 있었다. 달의 집필 장소인 그 오두막 내부는 당시 모습대로 보존돼 있었다. 판타지 세계에서 신랄한 유머를 구사하던 달에게 빙의할 수 있기를 바란 앤더슨은 달의 안락의자에 앉아 글을 썼다. 앤더슨은 달의 책상에 놓인 연필 담긴 머그잔까지 정확히 복제해서 미스터 폭스의 책상에 그대로 재현했다. 여우 가족이 거주하는 나무는 집시 하우스 정원에 있는 너도밤나무에서 영감을 얻은 것이다.

맞은편: 로알드 달이 머물렀던 오두막의 노란색 문. 달은 이 오두막에 은신하면서 마술 같은 소설들을 썼다.

오른쪽: 앤더슨이 활용한 가을 색감은 소설의 배경인 영국의 홈 카운티에 판타지 분위기를 덧입힌 것이다.

아래: 미스터 폭스가 부채질한 재앙이 지나간 뒤, 동물들은 힘을 합치려고 한데 모인다. 앤더슨은 이번 영화를 통해 개인이 커뮤니티에 미치는 영향에 대해서도 탐구하기 시작했다.

앤더슨이 만든 미스터 폭스 캐릭터는 달을 닮았다. 감독은 이 영화가 '원작 소설에 토대를 둔 작품인 동시에 로알드 달에 대한 영화'라고 말했다.[5] 그는 달이 집필한 모든 소설과 달을 다룬 모든 전기를 읽었다. 그리고 달이 스토리보드처럼 활용한 캐릭터에 관한 스케치도 검토했다. 미시즈 Mrs. 폭스의 이름은 달의 아내 펠리시티에게 헌사하는 의미로 펠리시티로 지었다.

앤더슨과 바움백은 영국에서 두 달을 보내며 시나리오를 집필하는 틈틈이 전원 풍광과 지역 주민들을 폴라로이드로 찍었다. 그 폴라로이드는 영화에 나오는 모조 전원의 참고자료로 사용되었다.

이 영화는 지나친 자신감 때문에 가족과 이웃 동물들까지 위험에 몰아넣는 교만한 여우의 이야기이지만, 다른 한편으로는 어딘가 부족하고 결핍이 있으며 노이로제를 달고 살아가는 가족들에게 바치는 송가이기도 하다. 거만한 아버지, 그런 아버지를 피곤해하는 어머니, 엇나간 자식들, 갈팡질팡하는 이웃들이 오렌지색 털 아래에 살아 있다.

앤더슨과 바움백은 온갖 계략을 꾸미는 동물들의 행동에서 웃음을 끌어내는 영국식 코미디의 뼈대는 그대로 유지했지만, 여우 가족의 이야기를 더 깊이 파고들기 위해 이야기의 방향을 틀고 범위를 확장했다. 바움백이 설명하듯, 그들은 원작소설을 영화의 중심에 두되, 원작에서는 짧게 스쳐 지나간 요소들을 정교하게 다듬었다. 등장 캐릭터들의 배경 이야기를 개발하고, 새로운 캐릭터를 추가하면서 시나리오를 양방향으로 확장해 나갔다. 그리고 무엇보다도 각 캐릭터 사이의 관계를 더욱 자세하게 그렸다.

이 영화는 소설과 마찬가지로 자신의 야성적인 측면을 억제하지 못하는 (또는 그러려는 의지가 없는) 미스터 폭스가 보기스와 번스, 빈의 농장을 덮쳤다가 꼬리를 잃게 되는 이야기다. 하지만 한 발짝 더 들어가 보면 혼란에 휘말린 가정에 관한 이야기라는 것을 알게 된다(혼란의 원인은 미스터 폭스의 자만심인데, 조지 클루니는 달콤한 목소리로 그의 허세를 멋지게 살렸다). 선견지명이 있는 미시즈 폭스(메릴 스트립은 안젤리카 휴스턴이 떠난 자리를 잘 메워줬다)는 그런 남편을 길들이려 애쓰고 영화는 긴장감이 감도는 결혼생활에 초점을 맞춘다. 한편 미스터 폭스는 엇나가는 아들 애시(제

위: 사과주에 중독된, 칼을 휘두르는 쥐에게서는 윌렘 데포의 광대뼈를 엿볼 수 있다. 그는 어울리지 않는 느릿느릿한 뉴올리언스 사투리를 구사한다.

이슨 슈왈츠맨)와 원만한 관계를 유지하려고 고군분투한다. 자신과 달리 운동도 잘하고 인기 있고 매력적인 사촌 크리스토퍼슨(에릭 체이스 앤더슨)이 폭스 가족의 집에 도착하면서 애시의 반항은 더 심해진다.

앤더슨과 바움백은 원작을 확장하면서 이야기의 내적 논리를 쌓아갔다. 폭스 가족이 상류층 트리하우스를 매입하는 것을 보여주고자 했기에, 부동산 중개인 캐릭터가 필요해졌다. 부동산 중개인 스탠 위즐(앤더슨이 목소리 연기를 했다)은 1970년대식 옷에 휴대전화를 목에 걸고 있다. 두 사람은 모든 장성한 동물에게 직업이 필요하다고 생각했던 것 같다. 두 영화감독은 이어서 미스터 폭스에게 부동산 거래에 대해 조언해줄 변호사가 어째서 빌 머레이가 연기하는 오소리여야 하는지를 심각하게 논의했다.

영국풍 동화에 뿌리를 내리고 있는 이 영화의 분위기는 속사포처럼 대사가 쏟아지는 프레스턴 스터지스와 하워드 혹스의 코미디와 더 비슷했다. 코미디인 건 사실이지만, 그 아래에는 깊은 상처가 있다. 영화의 앙증맞은 겉모습 아래에는 의미도 잘 모르는 심리학 용어를 떠벌여가며 단란함

을 과시하는 미국식 감수성이 이식돼 있었다.

영화는 점차 원작에서 멀어지고 있었지만, 앤더슨과 바움백은 끝까지 달의 집필 취지를 충실히 지키고자 했다. 미스터 폭스가 곧 달이었기 때문이다. 그들은 다음과 같이 자문했다. "로알드 달이 소설을 쓰지 않고 닭을 훔치고 있다면 어땠을까?"[6] 작가들은 달을 지향점으로 삼으면서도 각 동물의 새로운 이야기들을 만들어냈다. '비글은 블루베리에 환장해!' '여우 가족은 리놀륨에 알레르기가 있어!' 기묘한 디테일을 지어내는 앤더슨의 천재성이 이번에도 발휘됐다. 사과주 저장고를 지키는 쥐(윌렘 데포가 뉴올리언스 사투리로 목소리 연기를 했다)가 잭나이프를 돌리면서 〈웨스트 사이드 스토리〉에 나오는 퇴폐적인 춤을 추는 것을 보라.

앤더슨은 자신이 성인용 영화를 만드는 것인지 어린이용 애니메이션을 만드는 것인지에 대해 점점 더 신경 쓰지 않게 됐다. 그는 이 영화가 두 범주 사이를 오가면서, 작품의 존재의의에 어울리는 영화가 됐다고 말했다.[7] 예컨대 이 영화에서는 욕설이 꼭 필요한 순간에 정말로 '욕'을 쓴다. 미스터 폭스는 평소 온순한 변호사 배저와 욕설 대결에 휘

오른쪽: 스톱모션은 앤더슨에게 영화 연출에 완벽한 환경을 제공했다. 그는 말 그대로 프레임 하나하나를 통제할 수 있었다.

맞은편: 앤더슨은 매끄러운 스토리텔링을 추구했지만, 완벽을 원한 것은 아니었다. 인형의 크기가 변한다는 것을 감지한 관객은 웃을 수밖에 없을 것이다.

말린다. 배저는 으르렁거리며 이렇게 말한다. "자네가 다른 사람한테는 욕할 수 있어도, 나한테는 못 거야. 이 나쁜 새끼야!"[8]

다섯 편의 영화를 내놓고 여섯 편째 영화의 촬영을 준비하던 이 시점은 앤더슨의 커리어 중간쯤 되는 지점이다. 잠시 멈추고 지금까지 해온 작업 전반을 살펴볼 대칭적 순간이라는 말이다.

여기서 잠시 앤더슨이 당시 처해 있던 상황을 살펴보자. 앤더슨은 우디 앨런이나 스탠리 큐브릭, 최근의 코언 형제나 쿠엔틴 타란티노, 팀 버튼처럼 할리우드에서 상대적으로 성공적인 틈새시장을 구축한 감독이었다. 그는 열성적인 관객을 거느린 아티스트로 자리매김했고, 흥행성적에 압박을 느끼지 않으면서 자신만의 작품세계를 구축해나갈 수 있었다. 하지만 앞선 영화 두 편의 흥행성적이 워낙 저조했기에 조롱이 쏟아지기 시작했다. 앤더슨은 '멍청이 세대Age of Twee의 힙스터 감독'으로 불렸다. 평론가 크리스천 로렌첸은 《n+1》에 「캡틴 니토: 웨스 앤더슨과 힙스터의 문제(한 세대가 성장하기를 거부하면 무슨 일이 일어나나?)」라는 글을 실었다. 다른 평론가들은 내러티브에 추진력이 없다고 투덜거렸다.

하지만 앤더슨은 그 시점에 당당하게도 털로 덮인 동물 인형이 나오는 영화를 만들었다. 한편으로 이 영화는 베스트셀러 작가의 소설을 각색한 작품이라서 가장 고전적인 작품이 될 터였다. 그는 이번에도 자신만의 스타일로 영화를 만들었다. 여러 장르를 아우르고, 굉장히 개인적인 이야기를 하며, 인간이라는 존재의 허약한 면을 자세히 탐구하고, 용감무쌍한 여우가 복수심에 날뛰는 인간에게 꼬리(여우의 자긍심을 대표하는 상징)를 잃고 인간은 그 꼬리를 넥타이로 매는 떠들썩한 모험을 담아냈다. 앤더슨은 사실적인 내용과 공상적인 내용을 섞은 자신의 영화가 그 자체로 독자적인 작품이 되어야 한다고 믿었다.[9]

예를 들어 캐릭터들이 구사하는 악센트를 보자. 총애하는(이 무렵이면 각양각색의 배우들이 모여 극단 수준이 된) 배우 중 다수를 성우로 캐스팅하고 거기에 클루니와 스트립을 투입한 앤더슨은 배우들이 자연스러운 미국식 악센트를 유지하기를 원했다. "별다른 의미 없이 그 캐릭터들을 미국인으로 설정했습니다. 만약 영국 배우가 그런 식으로 말했다면 웃기게 들렸을 거예요. 우리가 정한 규칙은 '모든 동물이 미국인처럼 말한다'는 거였습니다. 말하는 동물이 등장한다는 자체가 이미 리얼리티에서 무척이나 벗어난 상황이니까요! 영화에 등장하는 인간들은 영국 악센트를 구사합니다. 헬리콥터 조종사 딱 한 명만 남아프리카공화국 사람입니다."[10]

앤더슨은 되도록 배우들의 목소리를 자연스럽게 녹음하려고 애썼다. 배우들은 제작에 들어가기 전에 코네티컷의 외딴 농장에 찾아와 자신이 맡은 대사를 연기했다. 앤더슨은 이 작업을 라디오 공연에 비유했다. "우리는 숲에 갔습니다. 다락방에도 가고 마구간에도 갔죠. 가끔은 지하에 내

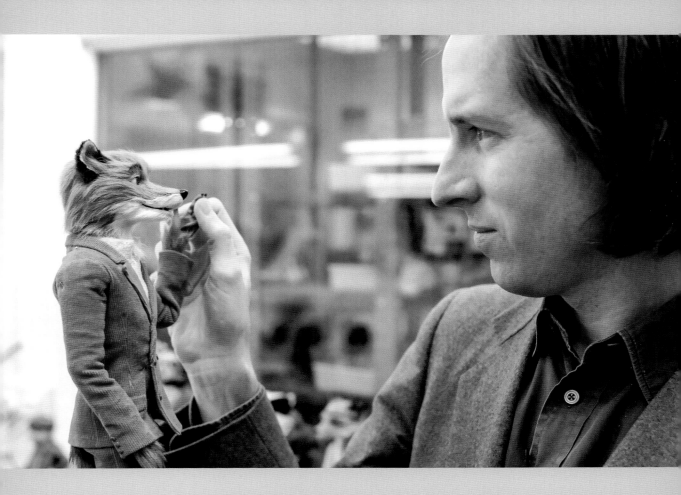

려가기도 했습니다. 배우들의 목소리에 엄청나게 자연스러운 분위기가 배어 있었던 것은 그런 연출 덕분이었다고 생각합니다."[11]

실제로 슈퍼스타 클루니가 농장 안마당을 펄쩍펄쩍 뛰어다니고 숲을 헤집고 돌아다니며 녹음을 하는 모습이 담긴 다큐멘터리가 남아있다. 클루니는 감독이 원하는 것이면 무엇이건 하는 배우였다고 한다.[12] 클루니는 동물적인 본성과 신사의 매너를 갖춘 미스터 폭스의 기질을 구현하고자 최선을 다했다. 미스터 폭스의 늘씬한 자태와 매끄러운 움직임에 〈오션스 일레븐〉 시리즈의 미남 스타의 면모가 반영돼 있다는 것을 누가 부인할 수 있겠는가?

앤더슨은 직접 작성한 스토리보드와 스케치 뭉치를 제작진에게 제공했다. 그중에는 깔끔한 선으로 쓱쓱 그린 사람이나 여우, 호텔 객실 메모지에 그린 카메라의 움직임과 다이어그램 등도 있었다. 앤더슨이 사무실 벽에 꽂았던 큐카드 축소 모형이 미스터 폭스의 서재 벽에 걸리기도 했다.

인형들의 제작과 조작은 매키넌 앤 손더스Mackinnon & Saunders에서 맡았다. 회사 이름만 들으면 앤더슨이 만든 회사 같지만 맨체스터를 기반으로 활동해온 실제 회사로 〈행복배달부 팻아저씨〉부터 팀 버튼의 〈유령신부〉에 이르기까지 스톱모션 애니메이션 스타들을 만들어낸 곳이다. 매키넌 앤 손더스는 앤더슨의 까다로운 요구에 맞춰 공작용 점토와 섬유 유리, 스위스 시계 부품을 활용했다. 앤더슨은 원작 소설의 삽화를 그린 도널드 채핀을 콘셉트 아티스트로 고용하기도 했다.

이 인형들이 바로 영화의 중요한 연기자였으므로, 앤더슨이 만족하는 미스터 폭스의 모습(여섯 가지 크기로 제작되었다)이 만들어지기까지는 일곱 달이 걸렸다. 뚱한 얼굴의 숙적 프랭클린 빈의 모습은 로알드 달과 마이클 갬본, 언젠가 〈데이비드 레터맨 쇼〉에서 리처드 해리스가 입었던 의상을 뒤섞어 만들었다. 빈의 창백한 안색을 만들기 위해 인형 제작자들은 15번이나 채색을 했다. 또한 이들은 사과주에 중독된 쥐의 줄무늬 스웨터를 짜기 위해 미니어처 뜨개질바늘을 만들었다. 심지어 감독이 동물 인형에 진짜 털을 써야 한다고 요구하는 바람에 염소와 캥거루 털까지 구해야 했다. 덕분에 인형의 털들은 진짜 동물의 털처럼 실감나

게 헝클어졌다.

만들어진 인형은 총 535개였다. 로케이션 촬영을 제약하는 갖가지 한계가 스톱모션 애니메이션에는 없었다. 앤더슨은 모든 것을 통제할 수 있었고, 바로 그런 상황이 앤더슨을 끝까지 가도록 만들었다. 뭐든 조금 더 개선할 수 있을 거라는 생각이 끊이지 않았다. 제작자 제러미 도슨이 말했던 것처럼, 앤더슨은 '진정 소품과 디테일에 미친 영화감독'이었다.[13]

미니어처 세트는 모든 요소가 현실에 버금갈 만큼 디테일했다. 앤더슨은 런던의 동쪽에 있는 3 밀스 스튜디오에 동시 작업이 가능한 30개의 서로 다른 세트를 마련했다. 숲, 벌판, 터널, 농가, 공장, 지하 저장고, 슈퍼마켓, 영국의 바스Bath를 모델로 삼은 6미터 길이의 시내 등이었다. 물은 식품 포장용 플라스틱 랩으로 만들었고, 화염은 비누 조각으로 만들었으며, 연기는 탈지면으로 만들었다.

큼지막한 흑백텔레비전 세트와 구식 녹음기, 턴테이블, 바나나 모양의 안장이 달린 1970년대 스타일의 자전거에서는 앤더슨 특유의 아날로그 장치들과 키치한 유물에 대한 그의 사랑이 엿보인다. 1970년대 스타일에 대한 향수를 모든 프레임에서 엿볼 수 있다.

이토록 엄청난 디테일을 지닌 이야기를 애니메이션으로 구현하는 작업은 엄청난 인내심을 요구했다. 이 영화의 촬영에는 2년이 걸렸는데, 그 사이 바움백은 실사영화 두 편을 완성했다. 〈판타스틱 Mr. 폭스〉라는 이 진기한 모형 우주는 이틀에 6초씩, 아주 천천히 만들어지고 있었다.

오른쪽: 미스터 배저를 연기한 머레이가 런던에 있는 3 밀스 스튜디오를 방문했다. 배우와 세트가 『걸리버 여행기』의 한 장면처럼 대비를 이룬다.

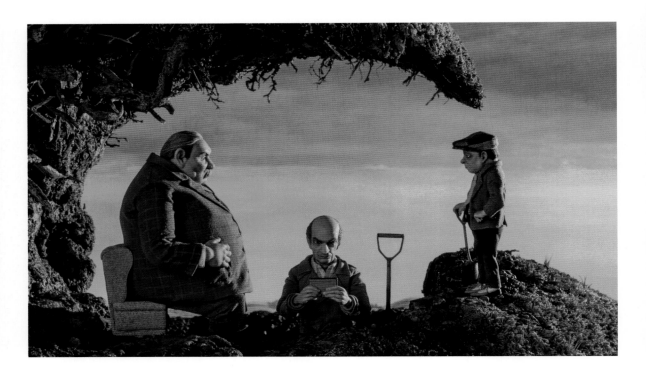

스톱모션은 일단 애니메이션 작업이 진행되면 감독이 실제로 관여할 수 있는 여지가 줄어든다. 따라서 앤더슨은 파리에 있는 그의 아파트에서 가능한 많은 것을 감독하기로 했다. 예컨대 그는 과정을 모니터하기 위해 애플의 첨단 소프트웨어를 사용했다. 스타일 면에서는 확고하게 아날로그 스타일을 고수하면서도 커뮤니케이션을 위해서는 현대적인 기술을 활용한 것이다. 실제로 그는 개별 프레임 하나하나에 실시간으로 접속할 수 있었고 하루에 수백 통의 이메일을 주고받았다. 도슨은 앤더슨이 원격으로 뮤지션들을 지휘하는 지휘자 같았다고 말했다.[14] 심지어 몇몇 신은 직접 연기하는 모습을 아이폰으로 촬영해 참조용으로 제작진에게 보내기도 했다.

제작에 들어간 지 1년이 지났을 때, 《뉴요커》의 기자가 인터뷰를 위해 앤더슨의 파리 아파트를 방문했다. 앤더슨의 집은 그가 만든 세트와 비슷했다. 아르데코 양식의 책상 위에는 버튼을 눌러 전화를 거는 1970년대 전화기가 놓여 있었고, 두툼한 미술책들과 백과사전, 고전소설 전집이 책장을 채우고 있었으며, 알베르 카뮈의 엽서가 노란 벽과 커튼 앞에 배치돼 있었다.

앤더슨의 영화는 무척이나 개인적이라 그의 인생과 닮아 있다(또는 그의 인생이 그의 영화들을 닮았다고도 할 수 있다). 미스터 폭스가 뽐내는 갈색 코듀로이 양복은 앤더슨의 재단사가 지은 것과 똑같았다. 앤더슨은 미스터 폭스의 옷

을 지을 때 자기가 입을 옷도 같이 주문했다.

《뉴요커》 기자는 3 밀스 스튜디오를 방문해 앤더슨이 인형 조종자들과 의견을 나누는 모습을 지켜봤다. 감독은 아무리 하찮은 것이라도 리얼리티를 추구하라며 그들을 몰아붙였다. 자그마한 잡화가 잔뜩 쌓인 슈퍼마켓 세트를 살피던 앤더슨은 도슨에게 이렇게 말했다. "마트에서는 빵을 냉장고에 넣지 않아요." 도슨은 어쩌면 영국에서는 그렇게 할지도 모른다고 농담조로 말하자 앤더슨이 대꾸했다. "진지하게 하는 얘기예요. 빵을 냉장고에 넣는 건 정말 하면 안 될 일이에요." 그야말로 마이크로 매니징이었다."[15]

앤더슨은 실제 연기자들과 일하는 것처럼 숏을 구상했다. 하지만 그의 앞에 있는 것은 인형이었다. 그래서 롱 테이크와 클로즈업을 활용해 인형들의 연기에 방점을 찍었다. 마법의 주문이 깨지지 않도록 피사체를 계속 움직여야 한다고 교육받아온 애니메이터들에게는 직관에 어긋나는 연출 지시였다. 앤더슨은 이 영화가 성공하려면 카메라를 더 가깝게 들이대야 한다고 생각했다. 그는 인형을 카메라 앞에서 완벽하게 정지된 상태로, 심지어는 눈을 깜빡이지도 않는 상태로 기꺼이 놓아뒀다. 정지된 스톱모션 속 캐릭터는 깊은 생각에 잠긴듯 보인다. 프로덕션 디자이너 넬슨 로리는 이런 연출을 '캐릭터 압축'[16]이라고 불렀다. 그 결과 관객은 인형의 속마음을 들을 수 있게 되었다.

이렇게 디테일한 연출 덕에 앤더슨은 전통적인 실사영

위: 세트는 자그마했을지 모르지만 디테일에 대한 앤더슨의 집념은 줄어들지 않았다. 미스터 폭스가 서 있는 변호사 배저의 사무실은, 두꺼운 법전이 가득한 책꽂이와 변호사의 조상 오소리들을 그린 그림으로 꾸며져 있다.

맞은편 위: 악랄한 농장주 보기스, 빈, 번스. 악당인 인간들은 영국식 억양을 구사하는 반면 영웅적인 동물들은 미국식 억양을 쓴다.

오른쪽: 미스터 폭스와 그의 가장 친한 친구인 주머니쥐 카일리가 강도 계획을 짜고 있다. 강도 행각을 주도하는 여우 캐릭터에는 달과 클루니에 더해 앤더슨의 특성이 반영되어 있다.

화에서는 달성할 수 없던 방식으로 내러티브를 조정할 수 있었다. 그에 따라 대사도 바뀌었기 때문에 배우들 역시 재녹음을 위해 스튜디오로 돌아와야 했다. "더 엄격한 작업 방식인 셈이죠. 자연스러운 신들도 실제로는 합격 판정을 두 번이나 통과한 뒤에야 얻은 겁니다." [17] 애니메이션 작업과 편집 작업을 동시에 진행했기에 부족하거나 아쉬운 장면이 있을 경우 그 부분은 다시 만들었다.

앤더슨은 기록 보관소에서 찾아낸 달의 메모를 참고하여 원작과 다른 결말로 영화를 맺었다. 소설에서 동물들은 결국 농장주의 창고 지하에 갇힌다. 위험한 야수들과 포악한 농장주에게서 안전해지기는 했지만 그들의 진정한 본능은 꼼짝 못 하게 감금된 것이다. 그러나 영화에서 동물들은 슈퍼마켓 지하에서 살아가는 새로운 생활 방식을 발견하고는 디스코 음악에 맞춰 기쁨의 춤을 춘다. 손만 뻗으면 원하는 것을 얻을 수 있는 세계, 무엇이든 가능한 세계가 그들 앞에 열리며 영화는 끝이 난다.

〈판타스틱 Mr. 폭스〉는 2009년 10월 8일에 개봉했고, 4,600만 달러라는 세계 흥행성적을 받아들었다. 이는 다소 실망스러운 결과였다. 그러나 앤더슨이 감독 경력 동안 받은 최고의 리뷰들이 쏟아졌고, 팬들은 사랑스러우면서 활기 넘치는 영화라고, 예술영화관의 차원을 훌쩍 뛰어넘는 재미있고 매력적인 작품이라고 목소리를 높였다.

영화의 톤이 너무 구태의연했던 걸까? CGI의 시대에 스톱모션은 지나치게 낡은 기술이었을까? 달의 음울한 유머가 더 이상 먹혀들지 않게 된 걸까? 그러나 〈판타스틱 Mr. 폭스〉는 달의 작품을 각색한 영화가 아닌 웨스 앤더슨의 영화로 환영을 받았다. '앤더슨은 여전히 소년기에 사로잡혀 있다'는 꼬리표가 따라붙긴 했지만, 팬들은 영화를 기쁘게 즐겼다. 《뉴 리퍼블릭》의 크리스토퍼 오르가 말했듯, 이 영화는 독창성이 낮은 '기품 있는 작품'이었다. [18] 이 영화는 멋진 아이러니와 순진한 기쁨을 담아내면서도 균형 잡힌 이야기를 들려주는 우화다.

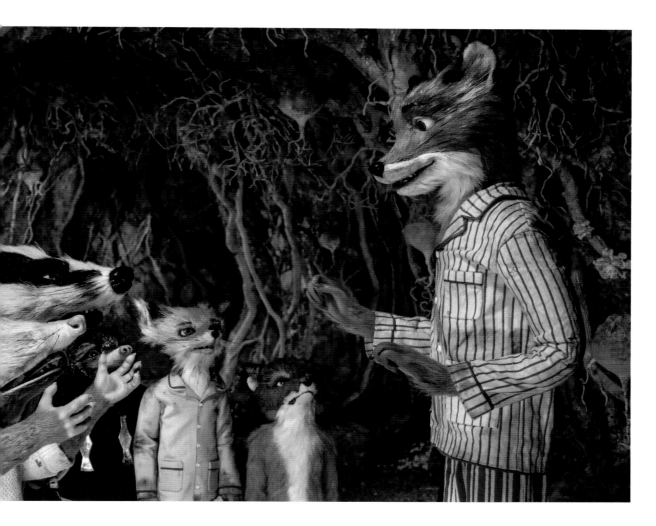

물론 앤더슨은 더 많은 관객을 원했지만, 자신의 스톱모션 작품에 만족했다. "나는 그 세계를 경험했습니다. 영화 감독으로서 활용할 수 있는 또 다른 무기를 확보한 겁니다. 그 무기가 내 무기고에 얼마나 오래 남아 있을지는 모르겠지만요."[19] 그는 아직 스톱모션을 완전히 내팽개치지 않은 채, 그는 인형 털을 훌훌 털어내고 현실 세계로 돌아왔다. 그것이 아무리 인공적인 세계일지라도 말이다. 그가 다음으로 만든 두 편의 영화는 기존의 어느 작품보다도 활기가 넘치는 작품이었다.

맞은편 위: 시사회에 참석한 앤더슨. 스톱모션과 함께 고된 2년을 보냈다.

위: 화가 난 동물 무리가 잠옷 차림인 미스터 폭스에게 따지고 있다. 조카 크리스토퍼슨과 아들 애시가 상황을 지켜보고 있다.

문라이즈 킹덤

웨스 앤더슨은 일곱 번째 연출작에서 로맨스 쪽으로 방향을 틀었다. 이 영화의 주인공인 12살짜리 연인은 무모한 도피를 시도한다. 두 사람이 사는 뉴잉글랜드 앞바다의 작은 섬에는 상징적인 의미의 폭풍이 불어닥친다.

웨스 앤더슨은 12살 때 처음으로 사랑에 빠졌다. 그녀는 같은 수업을 듣는, 두 줄 뒤 세 자리 건너에 앉은 여학생이었다. 비록 두 사람이 대화를 나눈 적은 단 한 번도 없지만, 그는 그녀를 정확하게 기억한다. 그녀는 앤더슨이 자신을 그토록 좋아했다는 사실을 오늘날까지도 모르고 있다. 그러니 자신이 〈문라이즈 킹덤〉에 영감이 되었다는 사실도 역시 모를 것이다.

12살에 사랑에 빠지는 일은 감히 설명할 수도 없는 압도적인 경험이다. "뜻밖의 기습을 당하는 거나 마찬가지죠."[1] 앤더슨은 그 경험을 이렇게 묘사했다.

그 나이 때는 어떤 책에 완전히 몰입하면 책 속의 세계가 곧 자신의 세계가 되기도 한다. 아이들은 판타지에 대한 욕구가 강하다.[2] 판타지는 아이들에게 일종의 도피처다. 마치 사랑이 또 다른 세계로의 도피가 되어주는 것처럼.

이는 앤더슨이 만들어낸 모든 영화, 즉 감정을 원료 삼아 만들어낸 정교판 판타지 세계를 위한 일종의 선언문과도 같다. 앤더슨은 특히 이 영화를 통해 어떤 캐릭터나 배경이 아닌 감정 자체, 혹은 '어떻게든 다시 마주하고 싶은 어떤 감정에 대한 기억'[3]을 탐구하고자 했다.

〈문라이즈 킹덤〉은 그가 〈맥스군 사랑에 빠지다〉에서 보여준 '로맨틱한 충동'으로 되돌아가는 작품이었다. 다른 게 있다면 영화의 배경이 좀 더 고상해졌다는 것이다. 영화의 시간적 배경은 (앤더슨 영화 치고는 별나게도 정확히) 1965년이고, 공간적 배경은 뉴잉글랜드 앞바다에 있는 가상의 섬 '뉴펜잔스'로 앤더슨의 지도책에 등장하는 다른 지역만큼이나 풍요로우면서도 엉뚱한 분위기를 풍긴다. 영화는 이 공간을 배경으로 무성한 초목이 뿜어내는 생동감을 담아낸다. 이 영화의 주인공 커플은 동갑이다. 이야기의 한복판에는 함께 가출을 감행한 12살 난 청소년 두 명이 있다. 책벌레 수지 비숍(카라 헤이워드)은 변호사 부모님(빌 머레이

위: 도망 중인 어린 연인, 수지 비숍과 샘 샤커스키가 지도를 살피고 있다. 어른과 어린이의 정신적 성숙도가 뒤바뀐 섬에서, 아이들은 세상 물정을 잘 아는 어른스러운 캐릭터다.

맞은편: 앤더슨의 영화는 모두 흘러간 세월을 향수 어린 눈으로 회상하지만, 이 장난기 넘치는 로맨스 영화는 시간적 배경을 구체적으로 1965년이라고 못 박았다. 1965년은 미국 사회가 여전히 순수함을 유지하고 있던 해이기도 하다.

와 프랜시스 맥도먼드)이 따로 떨어져 잠을 자는 붕괴 직전의 가정에서 도망친다. 샘 샤커스키(자레드 길만)는 위탁 가정에 사는 고아로, 아침 점호와 정해진 야외활동을 철저히 준수하는 카키 스카우트의 아이반호 캠프에서 무단이탈했다. 실의에 빠진 수지의 부모와 입담 좋은 스카우트들, 침울한 지역 경찰(브루스 윌리스)과 파란 모자를 쓴 무시무시한 사회복지사(틸다 스윈튼)가 뒤엉켜 일대 소란을 피우며 두 아이가 남긴 발자취를 좇는다.

앤더슨의 영화 속에서 어른들은 대부분 열정이 고갈된 채 아이보다 더 유치한 행동을 하는 캐릭터로 그려진다(주로 빌 머레이의 축 처진 어깨로 표현된다). 이 사랑스러운 영화의 주인공들은 아직 사춘기에도 진입하지 않은 아이들이지만, 앤더슨이 창조해낸 가장 성숙한 캐릭터에 속한다.

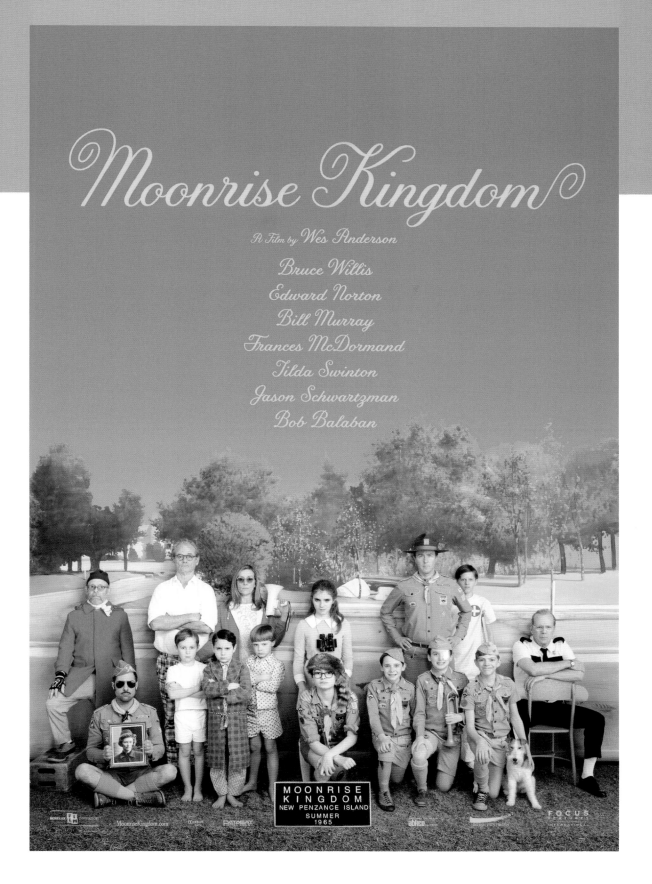

왼쪽: 앤더슨은 처음에는 연기 경험이 없는 주연배우들을 잘 달래며 지도를 했다. 하지만 촬영이 진행됨에 따라 각자의 캐릭터를 장악해나가는 헤이워드와 길만의 모습을 보며 감탄하게 됐다.

맞은편: 아이들은 빠르게 성장하는 반면, 어른들(왼쪽부터 비숍 부부, 스카우트 단장 워드, 샤프 서장)은 한사코 반대로 향하고 있다.

앤서니 레인이 《뉴요커》에서 극찬했듯, "앤더슨의 걸출함은 여러 세대가 교차하는 순간을 절묘하게 포착하는 데 있다."[4] 그는 로열 테넌바움을 연기한 진 해크만이 손자들과 함께 쓰레기차 뒤에 매달려 가는 장면을 언급했다.

앤더슨은 〈문라이즈 킹덤〉을 준비하며 사춘기를 앞둔 청소년이 느끼는 불안을 잘 표현한 책과 영화를 조사했다. 앤더슨은 늘 머릿속을 맴도는 프랑소와 트뤼포의 〈400번의 구타〉와 〈포켓 머니〉, 그리고 켄 로치의 〈블랙 잭〉과 와리스 후세인의 〈작은 사랑의 멜로디〉도 참고했다(두 영화 모두 낙관적인 사회주의적 리얼리즘의 관점에서 어른이 되기를 갈망하는 소년들을 그려낸 작품이다). 당연한 말이지만, '고아'는 오랫동안 수없이 많은 소설과 영화에서 다뤄온 소재다. 로알드 달의 『제임스와 슈퍼 복숭아』(앤더슨의 친구 헨리 셀릭이 각색해서 영화로 만들었다)는 코뿔소가 주인공의 부모를 먹어치우는 것으로 첫 페이지를 연다.

클래식 음악도 이 영화에 상당한 영향을 끼쳤다. 앤더슨은 영국 작곡가 벤저민 브리튼의 단막 오페라 〈노아의 홍수〉를 재창작하겠다는 아이디어를 떠올렸다. 어린 배우들이 공연을 펼치는 이 오페라는 기발한 음악 효과를 활용해 떠들썩한 폭풍의 느낌을 전달한다. 앤더슨은 10살 때 형 멜과 함께 지역에서 열린 이 작품의 공연에 참여했는데, 앤더슨은 브리튼의 음악을 들을 때마다 어김없이 그 시절로 돌아가곤 했다.

앤더슨은 지역 공연의 리허설이 열리는 동안 무대 뒤에서 만나게 되는 수지와 샘을 상상했다. 두 캐릭터는 서로를 본 순간 '벼락을 맞은' 느낌을 받는다.[5] 〈노아의 홍수〉에서 영감을 받은 요소들은 영화 전편에 퍼져있다. 피날레를 위한 (메타포로 작용하는 요소인) 폭풍 예보도 마찬가지다.

"하나의 아이디어가 다른 아이디어로 연결되었고, 그것들을 하나로 꿰어 잇기 시작했습니다. 그러다가 생각했죠. '브리튼을 계속 연주하자.' 그래서 브리튼을 많이 듣기 시작했고, 곧 다른 대여섯 곡을 더 듣기에 이르렀습니다."[6]

영화는 (휴대용 레코드플레이어로 재생되는) 브리튼의 '젊은이를 위한 오케스트라 가이드'의 일부를 편집해 들려주며 시작된다. 사운드트랙에는 브리튼의 위풍당당한 음악과 감미롭게 흥얼대는 행크 윌리엄스의 노래가 함께 담겼다. 윌리엄스의 노래는 브루스 윌리스가 연기하는 무뚝뚝한 샤프 서장을 표현하는 데 잘 어울리는 주파수였다.

앤더슨은 시나리오 집필에 착수하기까지 1년이 걸렸지만, 실제로 집필하는 데는 한 달이 걸렸다.[7] 그는 시나리오에 담을 내용을 궁리하면서 혼자 작업을 시작했다. 그 뒤로만 코폴라가 합류하자 시나리오는 무척이나 빠르게 만들어지기 시작했다. 코폴라는 맥도먼드가 연기하는 로라가 제멋대로 구는 아이들에게 확성기에 대고 고함을 치도

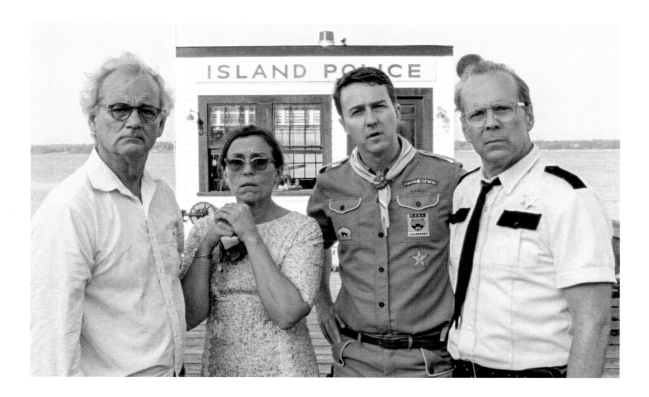

록 설정했는데, 이건 그의 어머니 엘리너 코폴라가 자식들을 불러 모으는 방식이었다.

"시나리오를 쓸 때는 그걸 누군가가 읽어볼 작품이라고 생각하면서 강박적일 정도로 매달려 작업합니다."[8] 앤더슨은 자신이 직접 타자기로 친 시나리오를 출연진과 스태프에게 건넨다고 설명하며 이렇게 말했다. 앤더슨이 쓴 시나리오에는 스크린에는 겨우 힌트 수준으로만 등장하는 것들에 대한 자세한 묘사가 들어있다. 그는 시나리오에 사진이나 다른 비주얼 참고자료를 삽입하곤 한다. 출연진이나 스태프가 시나리오를 읽는 자리에서 스토리를 확실하게 체험[9]할 수 있게 하기 위함이다. 앤더슨은 영화 제작이 끝난 이후에는 시나리오를 기꺼이 출판한다. 시나리오의 독자적인 문학적 가치를 보증하기 위해서다.

〈문라이즈 킹덤〉은 영화감독으로서 그의 위상을 다시금 탄탄하게 다지는 작품이었다. 그러나 이 영화는 오직 그만이 만들 수 있는 흠잡을 데 없는 작품이었다. 이전의 세 편의 영화가 흥행 성적이 좋지 않았기 때문에 선뜻 제작비를 대겠다고 나서는 스튜디오가 없었다. 유니버설의 자회사 포커스 픽처스가 배급을 맡아주었지만, 최대한 경제적으로 제작해야 했다. 이 작품은 앤더슨이 만든 유일한 (그리고 진정한) 독립영화였다. 감독은 변변찮은 1,600만 달러의 제작비로 홍수처럼 밀려오는 아이디어들을 담아내기 위해 융통성을 발휘해야 했다.

우리는 〈문라이즈 킹덤〉의 공간적 배경이 미국이라는 점에 주목할 필요가 있다. 여전히 할리우드 영화 속의 미국과는 크게 다르며, 실재하는 곳이 배경으로 설정된 것도 아니지만 말이다.

왜 섬이었을까? 앤더슨은 관객이 한번도 가본 적 없는 공간을 원했다. 그는 『피터 팬』의 네버랜드와 비슷한, 실종된 아이들이 부족을 만들어 살아가는 마법적인 공간을 상상했다. "여자아이는 여행 가방에 판타지 책을 잔뜩 넣고 다니죠. 그렇게 상상하던 중 문득 영화 전체가 그 여행 가방 안에 들어있다는 느낌을 풍겨야 한다고 생각했습니다. 영화가 가방에 든 책 중 한 권이 될 수 있는 거죠."[10]

텍사스 출신의 이 몽상가는 늘 그래왔던 것처럼 허구와 실제를 뒤섞어 새로운 공간을 창조해냈다. 그는 실제로 존재하는 섬에 상상력을 더했다. 노션Naushon은 매사추세츠 앞바다에 있는 섬이다. 그의 친구이자 배우인 월레스 우로다스키(〈판타스틱 Mr. 폭스〉에서 주머니쥐 카일리의 목소리를 연기했다)가 그 섬에 살았는데, 그 지역은 현대식 주택을 짓거나 자동차를 사용하는 게 금지되어 있다. 웨스 앤더슨의 영화와 사뭇 비슷한, 마법에 걸린 듯한 분위기를 풍기는 고장이었다.

그렇다면 왜 1965년이었을까? 앤더슨은 제4의 벽을 무

위: 카키 스카우트 단원들은 드라마 〈빌코 상사〉부터 영화 〈지상에서 영원으로〉까지 군인을 다룬 모든 작품에 나오는 잘난 척하는 미군 병사의 전형적 이미지를 활용하고 있다. 한편, 이 영화에 등장하는 폭죽은 〈바틀 로켓〉의 디그넌을 떠올리게 한다.

너뜨리면서 관객에게 직접 이야기를 전달하는 스토리텔러를 만들어냈다. 특별한 점은 그 스토리텔러가 마법에 걸린 듯한 영화의 분위기와는 달리 과학 다큐멘터리에 등장할 법한 시종 진지한 표정의 무뚝뚝한 기상학자라는 사실이다. 밥 바라반이 연기한 이 기상학자는 진홍색 더플코트를 걸친 신처럼 느껴지기도 한다. 섬에서 날씨는 엄청나게 중요한 요소다. 뉴펜잔스섬에는 곧 셰익스피어의 4대 비극 분위기가 물씬 풍기는 폭풍이 닥칠 예정이다. 또한 이곳에 거주하는 어른들은 그 지역 특유의 우울증에 짓눌려있다.

바라반은 남다른 이력을 지닌 배우다. 바라반은 앤더슨

앤더슨과 그의 팀은 구글 어스를 활용해 촬영지 헌팅에 나섰다. 그들은 조건에 맞는 야생동물이 살고 전원적인 분위기가 물씬 풍기는 특정 유형의 해안선을 찾고 있었다. 그들은 로드아일랜드에서, 나뭇잎이 무성한 뉴잉글랜드의 대서양 해안에서 그런 곳을 찾아냈다. 2011년 여름 내내, 제작진은 그 섬에 사랑의 열병에 걸린 분위기를 연출하기 위해 작은 만과 숲, 지역에 있는 성공회 교회, 그리고 이미 만들어져있는 야구Yawgoog 스카우트 캠프 사이를 오갔다.

스톱모션을 사용하게 된 앤더슨은 이 기술을 활용해 사전에 그린 스토리보드를 편집했다. 심지어 이 애니메이션에 사운드트랙까지 깔아 제작진에게 공유했다. 특정 숏들을 위해 대규모 세트를 짓기도 했다. 수지가 사는 집은 캐나다 국경의 사우전드 아일랜드에서 찾아낸 건물의 외관을 로드아일랜드에 다시 지어 재현한 것이다. 주택의 실내는 뉴포트 외곽에 있는 가구 및 인테리어 매장으로 쓰이던 건물 내부에 지었다. 세트는 수평으로 길게 배치했다. 그래서 〈다즐링 주식회사〉에서 침대차 장면을 찍을 때 했던 것처럼 벽을 지나가며 방과 방을 살펴보는 돌리 촬영을 할 수 있었다.

이러한 디테일하고 기하학적인 설정을 배경 삼아 영화의 이야기는 어린 두 주연배우의 연기를 타고 생생히 전달된다. 샘이 교회 탈의실에서 〈노아의 홍수〉 공연을 준비하고 있는 수지를 처음 만나는 장면은 플래시백으로 삽입된다. 이야기 안의 이야기는 앤더슨의 전형적인 스토리텔링 방식이다. 오페라 장면에서 어린 배우들은 동물 분장을 하고 있는데, 수지는 까마귀다. 〈맥스군 사랑에 빠지다〉에서 맥스 피셔가 올렸던 공연들처럼, 이 오페라는 풍성한 무대로 앤더슨 작품 세계의 축소판이 되고 그의 연극적 연출을 빗댄 하나의 농담처럼 작용한다.

앤더슨은 맥스 역을 맡을 배우를 찾을 때 그랬던 것처럼 완벽한 커플이 나타날 거라고 철석같이 믿으면서 오디션을 진행했다. 이번에는 이 커플의 외모에 대해 사전에 전혀 생각해두지 않았다. 제이슨 슈왈츠먼은 앤더슨이 맥스를 상상할 때 떠올렸던 호리호리한 젊은 믹 재거와는 닮은 구석이 하나도 없었지만, 그 역할에는 제격이었다. 길만과 헤이워드는 제작진이 수백 명의 오디션을 본 끝에야 오디션장에 들어왔다.

두 아역 배우는 학예회 공연을 제외하면 연기 경력이 전혀 없었다. "두 사람은 자신이 다니는 7학년 교실 밖에서는 무명배우나 다름없었습니다."[12] 앤더슨이 한 농담이다. 길만이 먼저, 그다음에 헤이워드가 캐스팅됐다. 두 사람 다

의 영웅인 트뤼포와 함께 스티븐 스필버그의 〈미지와의 조우〉에서 외계인의 방문을 연구하는 과학자이자 지도제작자를 연기한 적이 있었다. 게다가 바라반은 스필버그 영화에 출연했던 경험을 담은 일기를 출판했는데, 앤더슨은 영화 연출의 역사를 다룬 이 책을 학창시절에 탐독한 바 있었다. 앤더슨은 바라반의 명료한 목소리로 영화를 열고 닫고 싶었다. "바라반이 연기한 기상학자의 대사로 제가 처음 쓴 문장은 이거였어요. '올해는 1965년입니다'". 앤더슨이 회상했다.[11] 〈문라이즈 킹덤〉은 시대극이라는 점을 적극적으로 밝히는 최초의 앤더슨 영화다.

거의 즉흥적으로 처음 본 오디션에서 캐스팅된 것이다. 앤더슨은 어린 배우들이 되도록 위압감을 느끼지 않고 편안한 분위기 속에서 연기할 수 있도록 두 사람이 촬영할 때는 촬영장에 꼭 필요한 스태프들만 있게 했다. 덕분에 제작진은 최소 인원으로 날씨가 시시각각으로 변하는 상황에서 9미터짜리 돌리 트랙을 설치하느라 애를 먹었다.

앤더슨은 황무지를 돌아다니는 두 아이의 몽타주 촬영을 위해 고작 세 명의 스태프와 신발 상자 크기의 카메라를 들고 사전 촬영을 시작했다. 아이들은 무척 빠르게 요령을 터득했고, 자신의 상상력을 펼쳐내기 시작했다.

두 캐릭터 모두 묘하게 친숙하다. 수지를 보면 어린 마고 테넌바움이 떠오른다. 수지도 마고처럼 글을 쓰려는 욕망이 있고, 행복하지 않은 결혼생활을 이어나가는 부모와 살며, 마스카라를 짙게 바르고 사람의 속을 꿰뚫어보려는 듯 노려본다. 허무주의적인 성향은 덜하고 성깔은 더 있지만 말이다. 영화에는 수지가 쌍안경으로 수평선을 훑어보는 이미지가 반복해서 등장한다. 이것은 앤더슨이 사촌과 사랑에 빠진 아내의 이야기를 다룬 사트야지트 레이의 드라마 〈차룰라타〉에서 발견한 이미지였다. 또한 그가 본 최초의 히치콕 영화이자 그의 어머니가 좋아하는 영화인 〈이창〉에도 그런 이미지가 있다.

수지는 다독가이자 애서가이며 판타지 장르를 무척 좋아한다. 그녀가 끌고 다니는 여행 가방에는 도서관에서 훔쳐온 책이 가득하다. 앤더슨과 코폴라는 『목성에서 온 소녀』와 『셸리와 비밀 우주』 같은 책 제목들을 지어냈다. 샘과 수지의 결연한 의지와 사랑에 탄복한 스카우트 대원들은 두 사람이 섬을 빠져나갈 수 있게 돕는다. 이들이 전부 모여 계획을 짜던 밤, 수지는 마치 『피터 팬』에서 웬디가 그랬던 것처럼 모두에게 책을 읽어준다.

부모를 잃고 그 자신이 섬이나 다름없는 신세인 샘은 미리 챙겨온 텐트와 BB총, 카누, 핫도그 그리고 스카우트 활동에서 얻은 요령, 용기와 허세로 도주를 주도한다. 그는 〈맥스군 사랑에 빠지다〉의 꽤나 신경질적인 맥스나 〈다즐링 주식회사〉의 프랜시스 휘트먼보다는 덜 신경질적인 캐릭터. 그는 수지가(기동성은 생각하지 않고) 트렁크 하나를 가득 채워 가져온 책들에 안타까운 눈빛을 던지며 다음과 같은 '앤더슨식' 반응을 보인다. "저 책들 중 일부는 반납 기한을 넘기게 될 거야."[13] 두 사람이 가출을 감행해 접선 장소인 드넓은 들판에서 만나게 되면서 영화는 〈건 크레이지〉, 〈우리에게 내일은 없다〉, 〈황무지〉, 〈스왈로 탐험대와 아마존 해적〉의 장르가 한데 뒤섞인다.

이제 그들은 세상(또는 어떤 식으로건 사회에 적응하지 못한

맞은편: 수지와 샘은 카키 스카우
트 대원의 사촌으로 등장하는 빤질
빤질한 '벤'의 도움으로 탈출 계획
을 세운다. 슈왈츠맨이 〈맥스군 사
랑에 빠지다〉에서 그랬던 것처럼,
두 어린 스타들은 초짜 배우였음에
도 자신들에게 맡겨진 캐릭터를 완
벽하게 소화했다.

오른쪽: 영화의 처음부터 끝까지,
수지는 쌍안경으로 섬에서 벌어지
는 일을 관찰한다. 그녀는 이 영화
에서 가장 상징적인 인물이다.

아래: 서머스 엔드Summers' End
등대 꼭대기에서 사랑하는 이가 보
내는 신호를 찾으려고 수평선을 훑
는 수지. 이 소도시의 이름은 주인
공들의 어린 시절의 끝을 상징하기
도 하지만 미국이라는 나라 전체
의 한 시대가 저물었다는 것을 가리
킨다.

사람들이 가득한 섬)과 맞선다. 두 사람은 마침내 그들만의 섬에 도착하고, 영화(시간적 배경에 따르면 그들이 실제로 본 적 없는 영화들)에 등장하는 사랑에 빠진 커플들을 따라 한다. 어린 연인이 둘만의 시간을 보내는 이 장면은 무척이나 근사하고 사랑스럽다. 영화 속 장면을 따라 하고 있을지언정 두 사람은 정말로 사랑에 빠졌으며, 문제가 생기면 앞뒤 가리지 않고 돌진한다.

영화의 제목 '문라이즈 킹덤'은 극 중에서 언급되지 않는다. 다만 어린 커플이 잠시나마 은밀한 왕국을 지었던 그 모래 해변에 이 이름을 쓴다. 앤더슨은 두 미성년자가 성적인 흥분에 사로잡혔을 (자연스러운) 가능성을 대담하게 보

여준다. 두 아이는 키스를 시도하고 속옷 위로 서로의 몸을 만지며 약간의 접촉을 시도한다. 아니나 다를까, 이 장면을 두고 지나치게 멀리 나간 게 아니냐는 수군거림이 있었다. 그러나 이 장면은 다정하면서도 세심하게 그려져 있고, 따라서 진솔함을 잃지 않는다. 그래도 수지의 귀를 낚싯바늘로 뚫는 장면과 그 끝에 점잖게 매달린 녹색 딱정벌레는 뚜렷한 메타포로 기능한다. 바로 여기가 이 영화의 터닝 포인트다.

아이들은 그들만의 마법의 세계에 도달하지만, 어른들은 길을 잃는다. 비숍 부부의 결혼생활은 내리막길을 걷는 중이다. 프랜시스 맥도먼드가 연기하는 신경질적인 로라

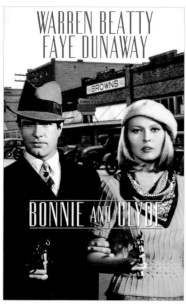

는 샤프 서장과 어딘가 건조하고 공허한 불륜 관계를 이어가고 있고, 빌 머레이가 연기하는 퀭한 눈의 남편이자 아버지 월트는 역시나 인생의 허무함에 허우적대는 것처럼 보인다. "우리 딸이 저 유니폼 입은 미친놈들 중 하나한테 납치를 당했다고!"[14] 격분한 그가 허공에 대고 외친다. 아내와 딸 모두를 유니폼 차림의 남자들에게 잃는 것이 그의 숙명이나 되는 것처럼.

앤더슨은 맥도먼드가 코언 형제 영화에서 펼친 연기를 존경했고, 그녀와 함께 작업하길 원했다. 맥도먼드는 앤더슨 작품 특유의 어머니 캐릭터에 성깔 있고 솔직한 분위기를 불어넣었다. 이 작품은 망가지는 가정과 부모의 무심함 혹은 무책임함 때문에 자식들이 받게 되는 부정적인 영향을 다룬 또 다른 작품이었다.

브루스 윌리스를 샤프 서장 역할로 캐스팅한 것은 탁월한 선택이었다. 샤프는 트레일러에서 혼자 살아가는 외롭고 어딘가 무기력한, 그렇지만 선한 인물이다. "경찰들이 풍기는 분위기가 있는데, 브루스 윌리스에게서는 경찰의 그런 권위감 같은 게 느껴져요. 샤프는 브루스가 평소에 자주 하던 역할과는 매우 다르지만, 그래도 관객들은 괴리감을 느끼지 못할 겁니다."[15] 앤더슨은 윌리스에게 그가 〈펄프 픽션〉에서 보여주었던 시무룩하면서도 차분한 모습을 보여달라고 요청했다.

위: 제이슨 슈왈츠맨은 '할 수 있다' 정신으로 무장한 카키 스카우트 벤을 연기하며 카메오로 출연했다. 벤은 샘과 수지의 탈출을 도와주는 한편, 둘의 결혼식 주례를 보기도 한다. 〈맥스군 사랑에 빠지다〉에서 선글라스를 낀 톰 크루즈를 흉내 냈던 맥스 피셔에 대한 레퍼런스를 주목하라.

오른쪽: 우울해하는 비숍 부부를 연기한 머레이와 맥도먼드. 두 사람의 위태위태한 결혼생활은 수지가 느끼는 불만의 근원이다.

위: 앤더슨의 빅 팬인 브루스 윌리스는 얼마 되지 않는 출연료를 받으며 지역 경찰서장 샤프 역할을 기꺼이 맡았다. 앤더슨은 브루스가 여러 영화에 경찰 역할로 출연하며 쌓아온 이미지를 이 영화에 가져왔다.

왼쪽: 섬뜩한 파란 보닛을 쓴 붉은 머리의 틸다 스윈튼은 사회복지사로 등장한다.

앤더슨은 어린 시절 경험했던 보이스카우트 활동을 바탕으로 영화 속 '카키 스카우트'를 고안해냈다. 이건 아마 그가 만들어낸 가장 웃기고 위대한 설정 중 하나일 것이다. 카키 스카우트 대원들은 코믹한 상황에서 몸 개그를 펼친다. 카키 스카우트의 전경이 소개되는 영화 초반에 직접 만든 폭죽을 발사하려는 두 대원의 모습이 잡힌다. 마치 〈바틀 로켓〉을 떠올리게 하는 장면이다.

앤더슨의 스카우트 활동은 채 한 달을 넘지 못했다. "시도만 해본 거였어요." 그는 껄껄 웃었다. "못 참겠더라고요. 나는 정말이지 캠핑과는 안 맞는 것 같았어요."[16] 그는 캠핑 활동의 정해진 규칙에 결국 알레르기 반응을 일으켰다. 카키 스카우트는 〈맥스군 사랑에 빠지다〉의 각종 동아리나 〈스티브 지소와의 해저 생활〉의 선원들처럼 그가 만들어낸 또 다른 사회의 축소판이다. 유니폼을 입은 소년들은 2차 세계대전 영화에 나오는, 질겅질겅 껌을 씹으며 농담을 던지는 군인들처럼 행동한다. 그들은 군대식 규율에 따라 생활하며 삼각형 텐트는 기포 수준기로 측정해 설치한 것처럼 정확하게 도열돼있다. 그들은 〈빌코 상사〉에 나오는 캐릭터들처럼 활력 있는 모습으로 짤막한 농담을 주고받는다.

쓸데없는 말만 늘어놓는 스카우트 단장 워드(에드워드 노튼)는 아이반호 캠프의 55여단을 지휘하는 리더다. 무릎 높이 양말에 반바지, 노란 스카프 차림인 그는 크고 작은 재난과 맞닥뜨릴 때마다 끊임없이 깜짝 놀란다. 샘이 퇴소하겠다는 의사를 밝힌 쪽지를 남긴 채 무단이탈했다는 걸 발견한 그는 소리친다. "맙소사. 얘가 달아났잖아!"[17]

앤더슨과 노튼은 서로의 작업을 높이 평가하며 몇 년간 편지를 주고받는 사이였다. 그럼에도 앤더슨이 〈프라이멀 피어〉와 〈파이트 클럽〉에 출연한 이 모험심 가득한 스타에게 어울리는 역을 찾는 데 이토록 오랜 시간이 걸렸다는 건 다소 놀라운 일이다. 노튼은 자신이 맡은 쾌활한 스카우트 리더 캐릭터가 앤더슨과 그리 다른 인물이 아니라는 걸 알아차렸다. "그 역할은 아마도 내가 그때까지 했던 연기 중에 제일 쉬운 역할이었을 겁니다. 해야 할 일이라고는 앤더슨을 쳐다보면서 '감독님이라면 이 대사는 어떻게 연기할 건가요?'라고 묻는 게 다였으니까요. 그러고 나서는 감독의 연기를 그대로 흉내 냈습니다."[18]

도망자들이 일으킨 스캔들은 포트 레바논에 있는 피어스 사령관(하비 케이틀)에게까지 전해진다. 포트 레바논에서는 반가운 얼굴인 제이슨 슈왈츠맨도 등장한다. 그는 여기서 톰 크루즈를 따라 하려고 선글라스를 꼈던 맥스 피셔처럼 선글라스를 쓰고 뻔뻔하고 말 많은 스카우트 대원을 연기한다.

앤더슨은 촬영 기간 동안 뉴포트의 대저택을 임대해 거기에 편집실을 차렸다. 가까운 스태프들을 투숙시켰고 솜씨 좋은 요리사를 고용했다. 모든 게 마치 동아리 활동처럼 느껴졌다. 머레이와 슈왈츠맨, 노튼 등 출연진도 서서히 이 저택으로 들어왔다.

오른쪽: 앤더슨이 노튼을 사소한 걱정을 달고 사는 스카우트 단장 워드로 캐스팅한 것은 그에게서 뭔가 별난 것을 감지했기 때문이다. 앤더슨은 노튼에게 노먼 록웰가 비슷한 인상을 받았다.

아래: 수지와 샘이 벌판에서 만나 하나가 되는 장면은 앤더슨 특유의 공간 활용과 균형감각, 형식적인 카메라 앵글 속 부조리한 상황을 제대로 전달한다.

아이들은 일련의 사건을 겪은 후 다시 집으로 복귀한다. 그러나 그 전에, 인과응보가 이뤄지고 질서가 복원되며 마침내 폭풍이 들이닥친다. 섬은 홍수에 잠기고 샘이 벼락(목숨을 잃지 않을 만큼 가벼운 번개)을 맞는다. 샘과 수지가 폭풍을 뚫고 교회의 지붕을 가로질러 도망가는 순간 영화의 장르가 바뀐다. 앤더슨은 폭풍 효과를 합성하기 위해 로케이션에 그린스크린을 설치했다. 영화는 이때 인위적 원근법과 미니어처를 활용하면서 준 애니메이션 모드로 탈바꿈한다. 교회 종탑에 원숭이처럼 매달린 수지와 샘, 샤프

서장의 짙은 푸른색 실루엣은 만화책 속 한 페이지처럼 보인다. 바로 이것이 웨스 앤더슨식 재난영화다. 그는 이 장면을 '마술적 리얼리티로의 도약'이라고 불렀다.[19]

〈문라이즈 킹덤〉은 2012년 5월에 칸영화제 개막작으로 선정되는 영예를 안았다. 마침내 앤더슨은 그가 사랑하는 영화인들을 길러낸 영화제에 처음으로 초대됐다. 프랑스 기자들은 젊은 감독에게 강렬한 질문들을 던져댔다.

〈문라이즈 킹덤〉은 전 세계에서 6,800만 달러의 흥행성적을 올리며 (상대적으로) 성공을 거두었지만, 그보다 중요

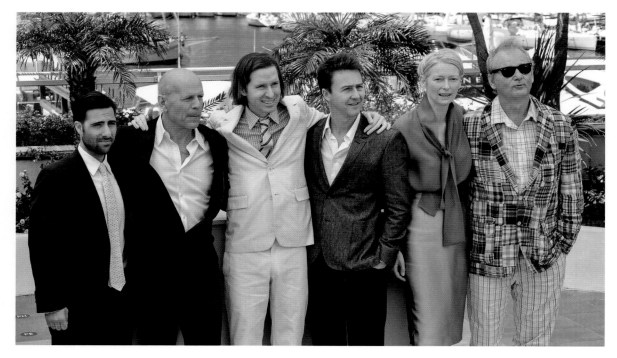

한 것이 있다. 바로 〈문라이즈 킹덤〉이 돌아온 영웅의 작품이라는 찬사를 받은 점이다. 이 아이러니에 대해 짚고 넘어가야겠다. 비평가들은 앤더슨이 지나치게 자신의 세계에 몰입하고, 지나치게 귀여우며, 자신만의 별난 방식을 고집한다고 비판해왔다. 그러나 그러한 평가에 굴하지 않고 변함없이 자신의 스타일과 특기를 밀어붙여 마침내 뛰어난 작품을 만들어낸 것이다. 그들은 앤더슨의 진심에서 우러난 터치(항상 앤더슨 영화를 구성했던 어떤 것)를 인지했고, 앤더슨의 커리어를 재평가하기 시작했다. 〈문라이즈 킹덤〉은 아카데미 각본상 후보에 올랐다(〈로얄 테넌바움〉으로 각본상 후보로 지명되고 〈판타스틱 Mr. 폭스〉로 최우수 장편 애니메이션 후보로 지명된 데 이은 그의 세 번째 후보 지명이었다).

크리스토퍼 오르는 《애틀랜틱》에 기고한 글에서 "이제 앤더슨의 영화는 너무나 트위twee(멍청하거나 감상적인 방식으로 귀여운 것을 가리키는 불만스러운 표현—옮긴이)해져서, 오히려 트위하지 않다"라고 썼다. 그는 〈문라이즈 킹덤〉이 〈맥스군 사랑에 빠지다〉 이후 앤더슨의 제일 뛰어난 실사 영화이며, 그의 작품 중 가장 훌륭하다고 평했다.[20]

《옵서버》의 필립 프렌치는 〈문라이즈 킹덤〉을 앤더슨이 그때까지 만든 가장 야심만만한 작품으로 꼽았다. 그는 앤더슨이 어떻게 영화 속에서 (처음으로) 미국이라는 나라 자체를 주제로 다뤘는지 주목했다.

영화감독은 자기가 만든 영화의 의미에 대해 통제할 권한이 없다고, 앤더슨은 언제나 말해왔다. "감독이 작품의 어떤 측면을 통제하고 싶어 해서는 안 됩니다. 그냥 영화가 살아 숨 쉬게 놔둬야 하죠."[21]

캐릭터에 주목하자. 그들이 어떤 반응을 보이고 무슨 말을 하고 어떻게 표현하는지 주의 깊게 보자. 의미는 스토리의 활력에서 저절로 생겨날 것이다. 관객들은 각자 나름의 방식으로 영화를 받아들이고 반응한다. 그것이 중요한 점이다. 영화는 관객들의 삶과 교차하며 새로운 의미를 얻는다.

하지만 영화가 완성되기 전까지 앤더슨은 모든 것을 촘촘하고 구체적으로 계획하며 그야말로 빈틈없이 통제한다. 그는 촬영에 들어가기 전에 시나리오가 확정되는 것[22]을 좋아한다고 인정했다.

앤더슨의 영화들이 다루었던 콤플렉스(아이들을 이해하지 못하는 부모, 부모의 심정을 헤아리지 못하는 아이들, 이혼과 삐걱거리는 인간관계, 예술적 표현, 우울증, 인테리어 데코레이션, 떠나는 기차에 뛰어오르는 일 등 인간 본성과 관련 있는 모든

질풍노도)들을 넘어서는 이 영화는 짐짓 정치적인 영화이기도 하다. 어째서냐고? 비숍 가족의 집이 있는 뉴펜잔스 섬의 북쪽 끄트머리 지역의 이름은 의미심장하게도 서머스 엔드다. 필립 프렌치가 직감적으로 알아차렸듯, 짠내가 도는 섬의 공기에는 변화의 기운이 감돌고 있다. 샘과 수지의 어린 시절의 끝을 암시하는 것만은 아니다. 태동하는 폭풍이 미국을 향해 다가오고 있다.

"1965년은 케네디 대통령이 암살당하고 2년이 지난 시점이죠." 프렌치가 말했다. "베트남 전쟁은 멀리서 아련하게 들려오는 천둥처럼 진행되고 있었고 이른바 '1960년대 the sixties'로 불리는 현상이 서부 해안에서 우르릉거리며 몸을 놀리기 시작하고 있었어요. 미국이라는 나라는 '순수의 시대'의 마지막을 지나고 있었고요."[23]

앤더슨도 프렌치의 말에 동의했다. "미국의 1965년은 정말로 어떤 시대가 막을 내린 해라고 볼 수 있어요."[24] 〈문라이즈 킹덤〉의 혈기왕성한 카키 스카우트 단원들은 모두 얼마 안 있어 전장에 투입될지 모른다. 상대적으로 행복한 엔딩(샤프 서장은 샘을 거두고 비숍 부부는 상황을 바로잡으려 노력하며 수지는 판타지 책을 읽고 있고 그녀의 연인은 그림을 그리고 있다)을 맞은 어린 커플이 이후 어떻게 됐을지 예상해달라는 질문을 받은 앤더슨은 현실적인 답을 들려주었다. 그는 잠시 생각에 잠겼다가 혼잣말을 하듯 속삭였다. "수지는 버클리 같은 명문대학에 진학했을 거고 샘은 베트남에 파병됐을 겁니다."[25]

이것이 평론가들이 앤더슨에게 보고 싶어 하던 가시 돋친 성숙함이었을까? 앤더슨의 모든 영화는 이런저런 형태의 죽음에 사로잡혀 있다. 때로는 상어나 호랑이, 때로는 늑대, 이번 영화에서는 폭풍이었다.

가장 무모하며, 터무니없을 정도로 정밀하게 구성한 모험물이자, 가장 정치적이면서도 죽음을 암시하고 있는 영화 〈문라이즈 킹덤〉. 이 영화는 그때까지 그의 영화 중 가장 크게 흥행에 성공했으며, 비평적으로도 제일 큰 찬사를 받았다. 아카데미에서 가장 많은 후보에 지명되기도 했다.

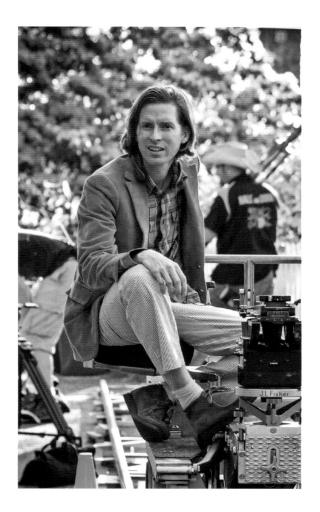

왼쪽: 앤더슨은 그의 일곱 번째 영화로 평론가와 관객의 지지를 받는 데 성공했고, 그러면서 자신만의 독특한 영화연출 스타일에 한껏 몰두할 수 있게 됐다.

그랜드 부다페스트 호텔

정교한 대서사시를 그려낸 웨스 앤더슨의 아홉 번째 영화. 전설적인 호텔 컨시어지 무슈 구스타브 H.의 옛날이야기를 액자식 구성으로 풀어낸 이 영화는 도난당한 그림, 살해 당한 노부인, 탈옥 소동, 봅슬레이 추격전, 파시즘의 격동으로 이어지는 강렬한 모험을 다룬다.

플래시백으로 이야기를 시작해보자. 앤더슨이 어렸을 때 고고학자 어머니는 아들 삼형제를 발굴 현장에 데려가곤 했다. 앤더슨은 가족의 외출이 즐거웠지만 실제 발굴 작업이 죽을 만큼 지루하다는 것을 알게 됐다. 몇 시간 동안 흙을 파다가 마침내 특이한 도자기 조각을 하나 발견했으나, 곧 다른 어른이 나타나 그걸 그대로 가져가 버렸다.

그런데 그의 마음속에 고스란히 자리를 잡은 발굴 현장이 있었다. 텍사스 갤버스턴의 현장으로 1900년 허리케인이 덮쳐 마을 전체가 진흙 속에 파묻힌 곳이었다. 진흙더미에 빠진 주택을 발굴하는 작업이 진행되고 있었는데, 지면 위로 드러난 건 주택의 꼭대기 층뿐이었고 그 밑에 있는 1층과 지하실은 완벽하게 보존된 상태였다. 일반적인 상황이라면 오래전에 부식되었어야 하는 내부가 고스란히 남아 있었다. 앤더슨은 "모든 게 다 그대로였다"고 감탄했다.[1] 그러니까 그곳은 사람들이 발견해주기만을 기다리던 '잃어버린 세계'였던 것이다.

메타포는 이제부터 시작이니 집중하자! 앤더슨의 연출은 고고학의 성격을 띤다. 세상이 빛을 비춰주기만을 기다리는 완벽히 보존된 세계를 발굴하는 작업 말이다. 그는 능숙한 연출로 다른 시대에 존재하던 아름다운 그랜드 부다페스트 호텔의 계단으로 우리를 데려간다. 그리고 이 건물의 이름은 곧 앤더슨의 대표작이 된다.

2012년 무렵, 영화감독으로서 앤더슨의 위상은 미국의 작가주의 감독이자 할리우드에서 잘나가는 영화광 쿠엔틴 타란티노, 폴 토머스 앤더슨, 스티븐 소더버그, 데이비드 핀처 등과 비슷한 정도였다(대체로 그들과 한 묶음으로 취급됐다). 그러나 사실 앤더슨은 이들 그룹 반대편에 있는 코언 형제, 소피아 코폴라, 스파이크 존즈, 그리고 친구이자 공동작업자인 노아 바움백 같은 감독들과 공통점이 더 많았다.

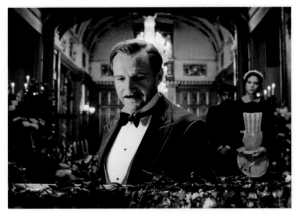

위: 경이로운 그랜드 부다페스트 호텔의 컨시어지이자 훌륭한 취향을 가진 M. 구스타브 H.는 레이프 파인스가 연기했다. 그는 앤더슨이 심어놓은 암호 같은 인물이다.

맞은편: 모두의 예상과 달리 〈그랜드 부다페스트 호텔〉은 앤더슨의 최대 히트작이자 그의 경력에 정점을 찍은 작품이 되었다.

실제로 앤더슨은 그때도 여전히 자신만의 예술적 기준에 따라 작품 활동을 하는 감독으로 (현대의 할리우드에서는 섬 같은 존재로) 남아 있었다. 《에스콰이어》의 라이언 리드는 이렇게 말하기도 했다. "웨스 앤더슨은 장편영화 여덟 편을 선보이며 스스로 하나의 장르가 되었다."[2]

온라인에서는 앤더슨의 연출 스타일을 패러디한 콘텐츠가 빠르게 퍼져나갔고('웨스 앤더슨이 〈스타워즈〉를 찍는다면?'),[3] 〈새터데이 나이트 라이브〉는 〈한밤중의 사악한 불청객 무리The Midnight Coterie of Sinister Intruders〉라는 가상의 앤더슨식 공포 영화 예고편을 직접 제작해, 에드워드 노튼을 오웬 윌슨 역으로 출연시키고 알렉 볼드윈이 내레이션을 맡게 했다.[4] 이에 앤더슨은 "내가 직접 나를 패러디하면 어떤 결과물이 나올지 보고 싶군요."[5]라며 자기는 훨씬 더 무서운 예고편을 만들었을 거라면서 껄껄 웃었다.

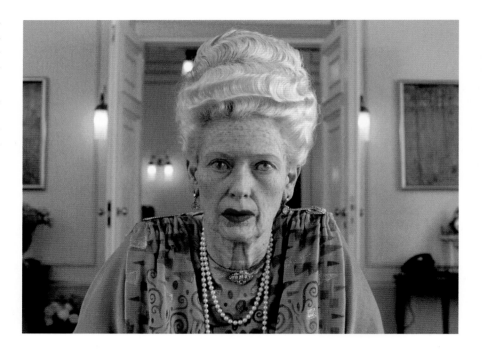

오른쪽: 높디높은 가발과 보철물 안에는 노부인 마담 D.를 연기하는 틸다 스윈튼이 있다. 마담 D.의 죽음은 뒤이어 벌어지는 (완벽한) 혼란의 도화선이 된다.

맞은편: 사제지간이던 구스타브와 제로의 관계는 부자지간으로 변해 간다. 앤더슨의 이전 작품들과 달리, 이번 작품은 좋은 아버지를 다룬 이야기다.

앤더슨은 1932년 유럽으로 거슬러 올라가 그곳에서 살아가는 근엄한 컨시어지의 삶을 파고들었다. 그리고 이 작품은 그의 첫 번째 블록버스터가 됐다.

이야기는 앤더슨이 사랑하는 도시 파리의 서점을 둘러보는 것으로 시작된다. 그곳에서 앤더슨은 사람들에게 잊힌 듯한 오스트리아 작가 슈테판 츠바이크의 소설을 집어들었다. 츠바이크라는 이름은 아련한 종소리처럼 들린다. 1881년생인 츠바이크는 시인, 극작가, 소설가, 비평가, 그리고 명료한 글솜씨와 호화로운 모임으로 큰 인기를 끌었던 빈Vienna의 한량이었다. 그는 고급문화를 식별하는 음감을 지녔다는 점에서 앤더슨과 비슷했다. 디킨스와 단테, 랭보, 토스카니니, 조이스에 대한 에세이를 쓴 츠바이크는 마리 앙투아네트를 소재로도 책을 썼다. 〈그랜드 부다페스트 호텔〉의 노부인 마담 D.는 마치 위태롭게 얹힌 휘핑크림 같은 머리를 하고 있는데, 이는 앤더슨이 앙투아네트를 표현하기 위해 선택한 푸프pouf(18세기에 유행한 부풀린 헤어스타일—옮긴이) 스타일이었다. 애서가인 츠바이크는 잘츠부르크에 유명한 도서관을 만들기도 했으나 그의 인생은 끝내 비극으로 마무리되고 말았다. 나치를 피해 도망친 (유대인 작가로 찬사를 받은 그의 이름은 나치의 수배자 명단 상단에 있었다) 츠바이크 부부는 브라질에서 망명 생활을 하다 1942년 스스로 목숨을 끊었다.

앤더슨은 츠바이크의 『초조한 마음』을 한 페이지 읽고는 무척 마음에 들어서 그 책을 샀다. 그게 시작이었다. 앤더슨은 오래 지나지 않아 츠바이크의 또 다른 소설 『우체국 아가씨』를 읽었다.

한 시골 마을의 우체국에서 매일 지루하게 일하던 크리스티네가 어느 날 오래전 미국으로 떠난 이모의 초대를 받아 스위스의 고급 호텔을 방문하게 되고, 화려한 사교계를 경험하게 된다. 이 작품에서 앤더슨이 가장 마음에 들었던 부분은 무엇보다 소설의 바깥에 존재하는 화자가 독자에게 이야기를 들려주는 구성이었다.[6]

앤더슨에겐 친구 휴고 기네스(아티스트이자 기네스 가문의 후손, 〈판타스틱 Mr. 폭스〉에서 미스터 번스의 목소리를 연기한 배우)와 함께 몇 년 동안이나 의견을 주고받으며 구상해온 아이디어가 있었다. 한 남자가 나이 많은 어떤 팬으로부터 고가의 초상화를 물려받게 되고, 그 팬의 가족과 친척들에게 원망을 사게 된다는 이야기였다.

〈그랜드 부다페스트 호텔〉은 이 두 개의 아이디어를 퍼즐 조각처럼 맞춰 넣은 결과였다. 시나리오를 공동 집필한 휴고 기네스는 미술 지식을 제공했고, 앤더슨이 강조한 것처럼 앤더슨 사전에는 들어 있지 않은 참신한 표현들을 내놓았다.[7] 그렇게 탄생한 결과물은 앤더슨이 내놓은 작품 중 가장 스펙트럼이 넓고 재미있는 작품이 되었다. '앤더슨을 가장 잘 아는 평론가'로 불리는 맷 졸러 세이츠는 이 영화를 '그가 배운 모든 것이, 생전 처음 보는 코믹함과 속도감을 만나 정점을 이뤄낸 작품'[8]이라 평했다. 말하자면 이 영화는 동유럽을 배경으로 한 시대극이면서도 앤더스네스

크Andersonesque의 정수라 할 만한 작품이었다. 그의 다른 작품에서 등장한 러시모어 학교, 테넌바움 맨션, 벨라폰테호 같은 고상한 배경들과 동일한 매력을 풍기며, 시각적인 면은 물론 다루는 주제에서도 앤더슨의 재능이 한껏 풍성하고 뛰어나게, 가장 성공적으로 표현된 작품이었다.

츠바이크 소설 속 '우체국 아가씨'는 이 영화에서 순박한 청년 로비 보이 제로(토니 레볼로리)로 바뀌었다. 제로는 아버지 같은 매력을 지닌 위대한 컨시어지 M. 구스타브 H.(레이프 파인즈)의 지도를 받는다. 그들의 이야기는 중부 유럽의 눈 덮인 산비탈에서 펼쳐진다. 앤더슨은 지평선 너머 2차 세계대전의 전운이 뭉게뭉게 피어오르면서 서서히 사라져간 구세계의 세련된 문화를 구현하고 싶었다. 일대 소동을 벌이면서 큰 웃음을 선사하는 영화 속 캐릭터들에게 드리운 우울의 그림자는 밀려오는 폭풍의 전조였다.

유럽은 앤더슨에게 여러모로 큰 영향을 줬다. 앤더슨은 지난 20년 동안 유럽으로 숱한 기차 여행을 다니며 그곳을 더 잘 알게 됐다. 물론 그의 영화 속 유럽은 1930년대 할리우드 영화에서 묘사된 유럽과 더 비슷하다고 감독 스스로 인정했다. 앤더슨과 기네스가 〈그랜드 부다페스트 호텔〉 속 지명에 붙인 이름 주브로브카는 1930년대의 작품 〈막스 브라더스의 스파이 대소동〉에 나오는 프리도니아Freedonia

혹은 에른스트 루비치 감독이 지은 모든 지명과 비슷하다.

앤더슨과 기네스는 달콤하고 매혹적인 요소들을 찾기 위해 근사한 외관을 지닌 유럽의 호텔을 대대적으로 탐방했다. 룸서비스의 질이 더 좋았다는 것만 빼면 사실 확인을 위해 〈다즐링 주식회사〉 때 했던 작업과 같았다. 그들은 함부르크에 1909년에 지어진 호텔 애틀랜틱, 빈에 있는 호텔 임페리얼을 찾았다. 호텔 임페리얼은 1860년대에 어떤 공작 부부를 위해 지어졌으나, 부부는 그곳이 지어지기 무섭게 다른 유행을 찾아 떠났다고 한다. 영화에 등장하는 가상의 명소 네벨스바트의 모델은 체코공화국에 있는 카를로비 바리였다. 보헤미아 서부에 있는 이 온천 도시에는 해마다 영화제가 열리며, 멋들어진 호텔 브리스톨 팰리스가 자리하고 있다. 파스텔 핑크 파사드(건물의 주요 정문―옮긴이)가 있는 이 호텔엔 사우나가 마련되어 있고, 케이블카도 있어 영화제로 그곳을 방문한 감독들은 그걸 타고 그 지역 풍광을 감상하곤 한다. 두 사람은 프라하에서 고객의 정보를 관리하는 컨시어지 길드 '황금열쇠협회'를 우연히 알게 됐다. 꼭 앤더슨이 만들어냈을 법한 이 단체는 영화에서 십자열쇠협회로 재탄생했다.

플롯의 중심에는 제목에서 드러나듯 고급 호텔이 있다. 새하얀 서리와 후크시아 꽃에 둘러싸인 이 호텔은 구스타

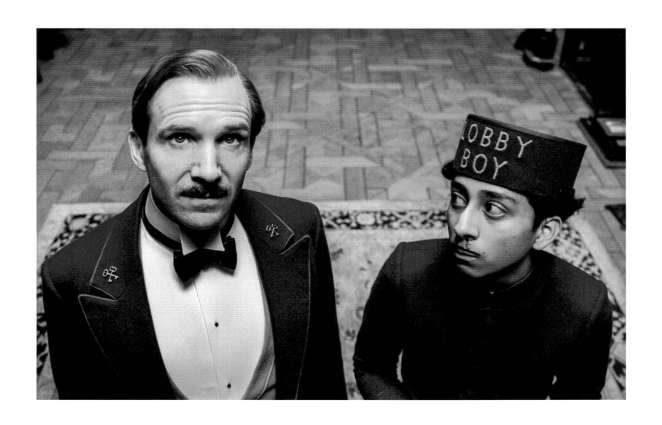

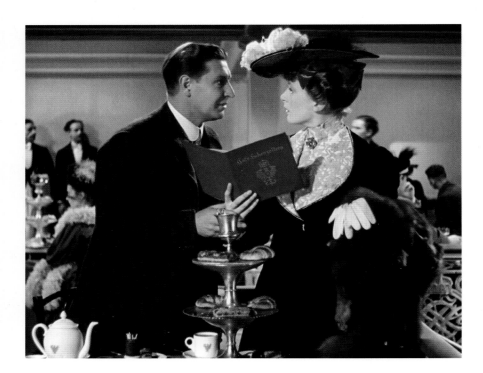

브가 철칙으로 삼는 규정집에 따라 마치 스위스 시계처럼 정확하게 운영된다. 하지만 노부인 마담 D.(틸다 스윈튼)가 세상을 떠나면서 구스타브에게 값비싼 가보(북부 르네상스의 거장 요하네스 반 호이틀이 그렸다는 가상의 초상화 〈사과를 든 소년〉)를 남기자 그의 평온하던 세계는 급속도로 뒤흔들리게 된다. 노부인들의 유족들이(특히 아들) 구스타브를 못마땅해 하기 때문이다.

"웨스 앤더슨 영화에 출연하는 배우는 자신이 어떤 상황을 맞이할지 잘 알죠."[9] 영화 속에서 유창한 입심으로 불굴의 회복력과 기발한 재주를 발휘하는 구스타브를 연기한 레이프 파인스의 말이다. 앤더슨의 영화는 극도로 위험한 순간을 묘사할 때조차도 보이스오버와 대사, 세트 디자인, 카메라 움직임이 우아한 안무처럼 매끄럽게 엮인다. 출연 계약서에 서명하는 것은 그의 스타일의 일부가 되겠다고 동의하는 것과 마찬가지라는 걸 출연진 모두가 잘 인식하고 있었다.

앤더슨은 어깨만 으쓱할 따름이었다. "나는 영화를 만들 때 이전에 했던 것과는 뭔가 다르게 만들어보려 의식적으로 노력하는데, 막상 사람들은 10초만 봐도 내가 만든 영화라는 것을 알 수 있다고 말하죠."[10]

〈그랜드 부다페스트 호텔〉 속 유럽은 마치 스노볼에 담긴 풍경 같다. 앤더슨은 그곳을 배경으로 현실과 허구를 뒤섞은 장면들을 그려냈다. 산 위에서 스키를 타고 내려오며 벌이는 추격전, 증기 기관차에서의 소동, 미술관에서의 살인 사건, 탈옥 소동 등 겨울에 갇힌 호텔의 외부 세계는 폭력이 난무한다. 〈그랜드 부다페스트 호텔〉의 설정숏은 미니어처를 촬영한 다음, 카스파르 다비트 프리드리히가 그린 풍경화를 기초 삼아 그래픽으로 그린 배경을 합성해 만들어냈다. 이는 때때로 에르제Hergé의 만화처럼 2차원적으로 보이기도 하고 〈판타스틱 Mr. 폭스〉처럼 넘치는 에너지를 함축한 것처럼 보이기도 한다.

제작진은 빅토리아시대의 눈 초상화snow portrait(부유한 관광객들이 자신들의 여행을 환상적으로 꾸미려고 가짜 눈이 덮인 가짜 배경을 활용해 찍은 사진)를 참고했고, 앤더슨은 제작진에게 막스 오퓔스 감독이 츠바이크의 소설을 각색해 만든 영화 〈미지의 여인에게서 온 편지〉에서 박람회에 간 주인공 커플이 창문으로 풍경이 재생되는 가짜 기차에 탑승하는 장면을 보여주었다. 앤더슨은 스토리에도 제작비에도 들어맞는 현실감을 원했다. 그러나 '진짜' 스키 추격전을 촬영하는 데에는 스위스에서 3주간의 스턴트 작업이 필요할 터였다. 그리하여 이 영화에는 〈스티브 지소와의 해저 생활〉의 해저 왕국처럼 한눈에 봐도 허구라는 걸 알 수 있는 알프스가 등장하게 되었다.

앤더슨이 요청한 제작비 총액은 2,500만 달러였다. 이는 〈스티브 지소와의 해저 생활〉 제작비의 절반밖에 되지 않는 액수였다. 하지만 그 제작비를 마련하는 데도 서치라이

위: 앤더슨은 독일에서 이 작품을 촬영하면서, 실제와 말도 안 되는 이야기를 독특한 방식으로 섞어 새로운 코미디를 시도했다. 하지만 작품의 밑바닥에 흐르는 저류는 그 어느 때보다도 어두웠다.

왼쪽: 작센에 있는 소도시 괴를리츠는 그림 같은 배경과 고풍스러운 느낌을 제공했지만, 파시즘의 부상에 굴복하고 만 지방 유럽의 분위기를 풍기기도 했다.

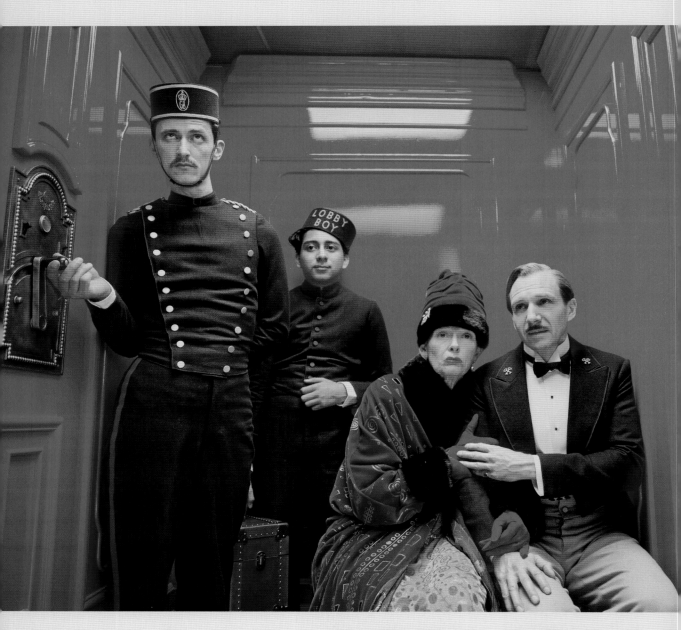

위: 래커칠을 한 벽부터 화려한 의상과 패물까지, 영화 속 디자인은 꿈처럼 호화로웠다. 마담 D.가 걸친 코트와 드레스는 구스타프 클림트의 회화 작품을 모델로 삼은 것이다.

맞은편: 제로와 그의 연인 애거사. 시얼샤 로넌은 앤더슨에게 엄청나게 깊은 인상을 심어줬다. 그리 큰 역할이 아닌데도 시나리오를 통째로 파악하고 촬영장에 들어왔다.

트 픽처스와 독일영화진흥기금의 공동 제작이 필요했고, 그 과정에서 영화 지분의 절반을 유럽이 가져가게 되었다.

제작진은 '그랜드 부다페스트 호텔'에 적합한 장소를 본격적으로 찾기 시작했다. 촬영지가 유럽이 될 거라는 건 의심할 여지가 없었다. 그러나 거대한 위용을 자랑하는 이 호텔은 상상 속에서나 존재할 뿐, 실제로는 찾기 어려웠다. 그나마 상상과 비슷한 모습을 보여준 거라고는 의회 도서관이 보관하고 있던 19세기에서 20세기로 넘어갈 무렵 유럽의 웅장한 풍경을 담은 포토크롬 사진(흑백 원본에 컬러를 입힌 사진) 컬렉션뿐이었다. 그 침침한 컬렉션은 마치 지도에서 쓸려나간 잃어버린 세계를 보여주는 듯했다. 앤더슨은 각 출연진에게 시나리오와 함께 이 컬렉션의 이미지를 첨부했다. 마치 '구글 어스로 세기 전환기를 들여다본 것 같다'[11]는 말과 함께. 영화의 분위기가 비로소 정해진 것이다.

영화에 딱 맞는 웅장한 호텔을 찾는 것이 더는 불가능해 보일 무렵, 행운이 찾아왔다. 제작진은 작센에 있는 소도시 괴를리츠에서 예전에 백화점으로 쓰였던 건물을 발견했다. 내부가 꼭 동굴 같았는데 2차 세계대전 때 기적적으로 폭격을 피한 건물이었다. 괴를리츠 백화점은 아르데코 양식의 중앙 홀을 중심으로 깔끔한 직사각형을 이뤘다. 그랜드 부다페스트 호텔에 넘쳐나는 진홍색 벨벳과 무늬가 그려진 카펫, 황동 장식을 붙여넣기에는 더없이 완벽한 건물이었다.[12]

"우리가 지을 수 있는 그 어떤 세트보다도 큰 건물이었습니다. 훨씬 더 웅장했고, 정말로 실감 났어요."[13] 앤더슨은 세트 건물만 아니었다면 거기서 아예 살까도 싶었다. 박스 안의 박스, 그 안에 더 작은 박스로 나눠진 건물의 모티브는 호텔부터 교도소, 기차 객차까지 영화 전편에 스며들었다.

각 프레임에 축적된 디테일의 수준은 정말이지 대단했다. 짜임새 있는 장식이 캐릭터를 살아나게 했고, 유머와 페이소스, 환상과 미스터리가 영화의 층위를 쌓아 올렸다. 앤더슨은 영화에 관한 자신의 전체적인 관점에 대해 이렇게 말했다. "대사와 시나리오가 전적으로 자연스러운 느낌에 이른 것 같지는 않습니다. 딱히 내가 선택한 결과물 같지도 않고요. 왜 그런지는 모르지만, 이 영화가 존재할 만한 어떤 고유한 세계가 필요하다고 느꼈습니다."[14]

그걸 보여주는 짧은 사례들이 있다. 먼저 구스타브가 쓰는 향수의 이름을 보자. 허영의 공기라는 의미의 '레르 드 파나쉬L'Air de Panache'는 파인스의 연기와 앤더슨의 연출

을 동시에 아우르는 유머러스한 메타포다. 그 향수를 뿌린다는 건 현실에 허영의 향기를 뿌린다는 거니까. 다음은 제로의 멋진 연인 애거사(시얼샤 로넌) 뺨에 있는 멕시코 모양의 점이다. 왜 멕시코일까? 이유는 전혀 알 수 없다. 혹시 100여 년 전 국가에서 추방당한 공산주의자 트로츠키가 망명해 살해당한 곳이라는 점과 관련이 있을까? 애거사는 네벨스바트의 유명한 빵집 멘들스에서 일하면서 아름다운 디저트 꾸르뜨장 오 쇼콜라(괴를리츠 지역의 제빵사에게 요청한 프로피테롤)를 만든다. 영화에서 주요한 역할을 하는 이 달달한 디저트는 시대를 암시하는 지배적인 상징이 된다. 정교하고 고급스러우며 놀랍도록 달콤한 동시에 탈옥에 필요한 도구를 숨기기도 좋고 순식간에 사라지기도 한다.

일종의 맥거핀이 된 그림 〈사과를 든 소년〉은 영국 아티스트 마이클 테일러가 그렸는데, 앤더슨은 〈맥스군 사랑에 빠지다〉에 적용했던 아뇰로 브론치노와 한스 홀바인의 그림체를 다시 섞었다. 모든 아트워크에는 의미가 담겨 있다. 이야기 속 늙은 작가의 칙칙한 서재 벽에는 멸종의 상징인 털북숭이 매머드 연구서를 볼 수 있다. 밀레나 카노네가 디자인한 의상도 마찬가지다. 구스타브와 제로가 입는 유니폼은 만화에나 나올 법한 보라색인데, 앤더슨은 이 색이 영화의 배경인 1930년대를 보여주는 리듬감 있는 색감이라고 생각했다. 반면, 침울한 표정으로 오토바이를 타는 청부살인업자 조플링(윌렘 데포)이 입은 검정 가죽 코트는 1930년대의 퀵 서비스 라이더들이 입던 코트를 참고한 것으로, 프라다가 제작했다. 마담 D.의 토마토처럼 빨간 실크 코트와 드레스는 클림트의 작품에서 영감을 받았다.

러시아 민속 음악이 연상되는 알렉상드르 데스플라의 음악에는 (앤더슨의 특별한 요청에 따라) 〈닥터 지바고〉의 오

위: 케이크 상자 사이에서 피어나는 사랑. '포장이 예술'이라는 앤더슨의 명성을 이보다 잘 보여주는 장면은 없다. 멋진 케이크는 작품의 핵심 메타포가 된다.

싹한 느낌이 나는 발랄라이카balalaika(러시아에서 많이 쓰이는 기타 비슷한 악기—옮긴이)의 선율이 담겨 있다.

앤더슨의 다른 작품과 마찬가지로, 〈그랜드 부다페스트 호텔〉의 내러티브 역시 이야기의 층위를 겹겹이 쌓은 마트료시카 같은 어지러운 구성을 취한다. 적극적인 스토리텔러를 등장시켜 내러티브의 프레임을 잡는 걸 매우 좋아한다는 건 앤더슨과 츠바이크의 공통점이다. 이것은 작품의 분위기를 설정하는 방식이며, 앤더슨이 설명하듯 '은밀하게 스토리를 잠식해 들어가는 방법'[14]이기도 하다. 이 영화의 이야기는 네 개의 층으로 구성된다. 고고학 발굴지처럼 층마다 숨겨진 이야기를 따라 관객은 과거로 빨려 들어간다. 마치 현미경의 초점이 맞춰지듯 현재에서 1985년으로, 1962년으로, 다시 구스타브의 이야기가 펼쳐지는 시점인 1932년으로 이동한다. 마치 엄청나게 근사한 케이크의 포장을 한 겹씩 벗기는 것처럼.

우리는 이 정교한 포장의 가장 바깥층에서 어린 소녀를 만난다. 소녀는 〈문라이즈 킹덤〉에 등장하는 책벌레 수지 비숍의 동유럽 버전인 듯 베레모를 쓰고 『그랜드 부다페스트 호텔』이라는 손때 묻은 소설책을 들고 스산한 공동묘지를 찾아온다. 〈로얄 테넌바움〉이 그랬듯 이 영화도 소녀가 든 책을 열면 그 안에서 이야기가 시작된다.

그 책을 쓴 작가의 흉상이 바로 그 묘지에 있다. 그는 츠바이크를 대변하는 인물이다. 1985년의 시대로 들어가면 노인이 된 그 작가(톰 윌킨슨)가 자신의 인터뷰를 녹화하고 있다. 이 녹화는 사실과 허구 사이, 회고록과 소설 사이에 놓여 있으며 그는 츠바이크의 소설에서 가져온 대사를 읊는다. 작가의 기억을 따라 우리는 1962년으로 간다. 그곳엔 공산주의의 굴레 속에 그대로 방치된 그랜드 부다페스트 호텔을 방문한 젊은 시절의 그(주드 로)가 있다. 그는 이 호텔에서 노인이 된 제로(F. 머레이 에이브라함)를 만나 구스타브와 그가 함께했던 인생 이야기를 듣게 된다.

이 영화의 내레이터는 한 사람이지만 사실상 둘이다. 한 명은 다른 내레이터 내부에 숨

어 있다고 할 수 있다. 작가의 늙은 시절과 젊은 시절 모두 감독이 좋아하는 갈색 노퍽 트위드 슈트와 황갈색 셔츠 차림이라는 것도 주목할 만하다(작가 속의 작가!). 한편, 이 영화는 각 시대별로 화면의 비율이 다르다(영화 속에 영화!). 1985년을 비롯한 현대 장면은 1.85:1 비율의 와이드스크린이, 호텔이 녹색과 오렌지색으로 얼룩진 유령선처럼 보이는 1962년에는 서사적인 비율인 2.35:1 시네마스코프 비율이 사용됐다. 1932년으로 더 거슬러 올라가면 정사각형에 가까운 옛날 아카데미 비율인 1.37:1이 쓰였다. 이 시대의 분위기를 연출하기 위해 구식 애너모픽 렌즈로 촬영했기 때문에 1932년의 화면은 모서리가 뿌옇다.

앤더슨은 구스타브도 츠바이크를 모델로 삼은 캐릭터라고 밝혔다.[15] 구스타브 역의 파인스는 츠바이크와 똑같은 단정한 콧수염과 기름을 발라 뒤로 넘긴 헤어스타일을 보여준다. 앤더슨은 "미국인이 아닌 주인공에 대한 시나리오를 한번도 써본 적이 없다"며 초조해했다.[16] 그러나 큰 문제는 없었다. 구스타브는 앤더슨이 주인공으로 삼았던 남성들의 특징(교양 있고, 자존감 높고, 패션 감각이 출중하며, 곤경을 빠져나오는 능력과 재치, 심벌즈 소리만큼이나 격렬한 욕을 시원하게 내뱉을 수 있는 능력)을 그대로 가지고 있었으니까.

한때 로비 보이였던 제로가 영원토록 소중히 기억하는 사람, 그러니까 이 영화의 주인공 구스타브로 염두에 둔 배우는 딱 한 명이었다. 앤더슨은 마틴 맥도나 감독의 〈킬러

들의 도시〉에서 파인스가 미치광이처럼 분노를 쏟아내는 모습을 인상 깊게 봤다. 게다가 파인스는 뛰어난 코미디 연기도 가능했고, 스티븐 스필버그의 〈쉰들러 리스트〉에서는 잔혹한 나치 장교를 실감 나게 연기했다. "그를 만난 건 10년쯤 전이었죠. 지인의 집에 놀러 갔다가 주방에 들어갔더니 그가 거기에 앉아 있더군요." 앤더슨은 파인스를 회상하며 말했다. "뭐라도 그와 함께할 걸 찾고 싶었어요. 강렬한 배우니까요."[17]

앤더슨은 파인스가 긴 대사도 무리가 없는 배우라는 걸 잘 알았다. 파인스는 메소드 연기를 했지만 품위 있고 절제된 연기를 하는 배우이기도 했다. 앤더슨은 그의 진가를 알아봤다. "그는 캐릭터의 내면에서 출발하는 연기를 하고 싶어 합니다."[18] 꼼꼼한 파인스는 관객이 스크린만 봐서는 전혀 알지 못하는 수수께끼 같은 구스타브의 일생을 상상했다. 영국의 빈곤층 출신인 구스타브가 어떻게 밑바닥 중에서도 가장 밑바닥[19]인 곳에서 계급의 사다리를 타고 올라와 웅장한 호텔에 당도할 수 있었을까. 거기서 어떻게 고객들의 잡다한 요청을 들어주고 이런저런 비밀들을 모을 수 있었을까. 그런 후에는 또 어떻게 유럽을 종횡하고, 반짝이는 로비에서 진두지휘를 하며 금테를 두른 망각의 시대에 격리된 삶을 살 수 있었을까.

오스카상을 수상한 이 영국의 명배우는 이번 영화에서 자신의 배역을 아주 명확하게 규정해야 한다는 사실을 알았다. "앤더슨은 대사를 어떻게 전달해야 하는지에 대해 아주 확실한 감이 있고 배우를 그 방향으로 이끌곤 합니다." 파인스의 설명이다. 그는 앤더슨과 함께 구스타브의 연기 톤을 어떻게 설정할지 고민하다가 '너무 과장되고 들뜨고 제정신이 아닌 것과 너무 자연스러운 것'의 중간 톤으로 연기하는 데 합의했다고 덧붙였다.[20]

꼼꼼하고 깔끔하다는 것 외에도 구스타브라는 캐릭터와 앤더슨의 유사점은 더 있다. 두 사람 모두 그들이 머무는 고급스러운 세계를 (아주 점잖게) 완벽히 통제하기를 원한다. 다른 점이 있다면, 파인스는 순전히 혼자만의 힘으로 대단히 코믹한 분위기를 빚어낼 수 있다는 점이다. 자크 타티의 끝없는 슬랩스틱과 히치콕의 학대를 받으면서도 위엄을 유지하는 캐리 그랜트와 형언할 길 없는 빌 머레이의 나르시시즘이 섞인 분위기를 풍기면서.

"파인스가 연기하는 구스타브는 시작부터 웃음과 감동을 제대로 안겨준다."《타임》의 리처드 콜리스는 격렬한 찬사를 퍼부으며 이렇게 썼다. "그는 엉뚱해 보이지만 해야 할 일을 능숙하게 해치운다. 자신에게 사람들을 행복하게 만들어줄 의무가 있다고 생각하며, 자신의 일을 예술의 경

지로 끌어올리며 그걸 해낸다. 웨스 앤더슨도 마찬가지다."[21]

한편 제로라는 인물은 브로드웨이 스타 제로 모스텔에서 그 이름을 따왔다. 그는 구스타브를 존경하고 그의 모든 것을 배우고자 한다. 이 영화에서 제로는 구스타브의 부하이자 제자, 막역한 친구로서 함께 범죄에 가담하기도 하고, 아들과도 같은 역할을 한다. 앤더슨은 이 캐릭터의 배경을 중동 출신의 무국적 난민으로 생각해두었다. "그가 아랍인인지 유대인인지, 아니면 양쪽이 섞인 혼혈인지는 알 수 없습니다."[22] 앤더슨은 홀로코스트에 대한 직접적인 언급은 하지 않았지만, 땀이 송골송골 돋아나는 것처럼 영화에는 홀로코스트를 암시하는 기운이 서서히 스며 나온다. 앤더슨이 창조한 가상 세계에서 나치의 역할을 하는 파시스트 지그재그 일당은 제로의 미심쩍은 서류를 끊임없이 검사한다. 이를 미루어볼 때 우리는 제로에게 유대인의 피가 흐를지도 모른다는 추측을 해볼 수 있다. 이러한 요

위: F. 머레이 에이브러햄이 연기하는 노년의 제로(왼쪽)와 주드 로가 연기하는 젊은 시절의 작가(오른쪽). 공산당이 관리하는 호텔의 넓은 식당에서 식사를 하고 있다. 그 시대의 칙칙하고 어스름한 색감에 주목하자.

오른쪽: 소위 잘나가던 시절에 자신을 따르는 여성들을 즐겁게 해주는 구스타브.

오른쪽: 지그재그 일당이 나라를 장악한 후 구스타브를 대체한 컨시어지 M. 척 역을 맡은 오웬 윌슨. 백화점이었던 건물의 골격 위에 공들여 지은 세련된 로비를 주목하자.

아래: 앤더슨 영화의 또 다른 단골 배우 에드워드 노튼. 그는 새로운 파시스트 정권을 대표하는 헨켈스 경위로 출연한다. 코미디를 표방한 작품 안에서 홀로코스트를 암시하려면 균형이 잘 잡힌 뛰어난 연기를 펼쳐야 했다.

맞은편: 남몰래 호텔 금고에 들어온 구스타브와 제로. 컨시어지와 로비 보이의 친밀한 관계는 이 영화의 중요한 매력 포인트다.

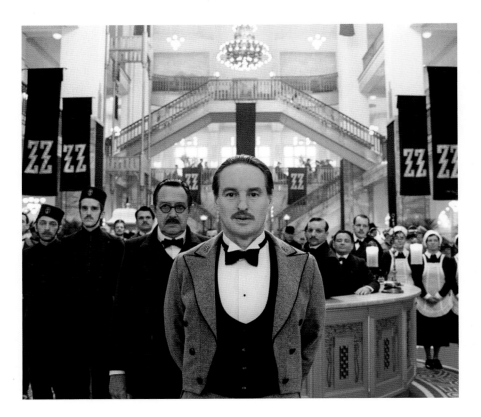

소들이 영화의 저변에 깔려 암류를 이룬다.

입을 잠시도 쉬지 않는 구스타브와 그의 충직한 조수 제로의 앙상블은 영화를 환하게 밝혀준다. 툭하면 생명의 위협을 받는 제로에게 구스타브는 헌신적인 부성애를 베푼다. 앤더슨 영화에서는 좀처럼 보기 드문 장면이다.

앤더슨은 제로 역에 알맞은 외모의 배우를 찾으려고 이스라엘과 베이루트, 모로코에서 활동하는 캐스팅 디렉터들을 고용했지만, 정작 제로는 캘리포니아 애너하임에서 모습을 드러냈다. 토니 레볼로리는 정식 연기 경험이 전혀 없었으나 오디션 테이프를 제출했다. 앤더슨은 그의 순수한 분위기가 마음에 들었고, 그가 쓰는 미국식 억양을 그대로 사용하게 했다. 덕분에 이 영화는 유럽을 배경으로 한 1930~1940년대 할리우드 영화의 분위기를 풍기게 되었다.

이름이 주어진 배역 10여 명이 만드는 코미디와 모험의 이야기는 이렇게 압축된다. 마담 D.를 살해했다는 누명을 쓴 구스타브는 반 호이틀의 그림을 들고 도주하다가 체포된다. 애거사의 도움으로 탈옥하는 데 성공한 그는 제로와 함께 악랄한 조플링과 지그재그 일당을 피해 다니며 누명을 벗을 방법을 찾는다. 새로 합류한 배우들도, 단골 출연 배우들도 비중에 상관없이 각 역할을 기꺼이 맡았다. 영화에는 앞서 언급한 배우들 외에도 제프 골드브럼, 에드워드 노튼, 애드리언 브로디, 하비 케이틀, 레아 세이두, 밥 바라반, 오웬 윌슨, 제이슨 슈왈츠맨, 그리고 (당연히) 머레이가 출연했다. 영화의 촬영은 2013년 1월부터 3월까지 진행됐고 두 달 동안 출연진 전원이 괴를리츠의 한 호텔에 투숙했다. "제가 이탈리아에서 알게 된 요리사가 요리를 해줬습니다. 우리는 촬영 기간에 밤마다 함께 저녁을 먹었죠." 앤더슨이 말했다. "거의 매일 밤 시끌벅적한 만찬 파티가 열렸습니다."[23]

〈그랜드 부다페스트 호텔〉은 2014년 2월 6일에 베를린 영화제에서 처음 선보였다. 이보다 더 적절한 곳이 또 어디 있었을까? 그랜드 부다페스트 호텔 모형이 베를린의 유명 호텔 아들론의 로비를 장식했다(호텔 속의 호텔!). 평단은 앤더슨이 새로운 자신감으로 전통적 트릭을 구사했다며 극찬을 보냈다. 하지만 이 대담한 작품의 진가를 제대로 알아보는 관객이 많을 거라고 짐작한 사람은 아무도 없었다. 영화는 세계적으로 1억 7,300만 달러라는 놀라운 흥행 성적을 거뒀다. 〈문라이즈 킹덤〉과 〈로얄 테넌바움〉의 세 배에 가까운 성적이었다. 탄력을 받은 영화는 약 1년 후 아카데미 시상식까지 내달렸다. 작품상과 감독상, 각본상을 비롯한 아홉 개 부문 후보로 선정됐고 최종적으로 미술상, 의상상, 분장상, 음악상 네 개 부문을 수상했다.

RALPH FIENNES

M. Gustave

F. MURRAY ABRAHAM

Mr. Moustafa

MATHIEU AMALRIC

Serge

ADRIEN BRODY

Dmitri

WILLEM D.

Joplin

BILL MURRAY

M. Ivan

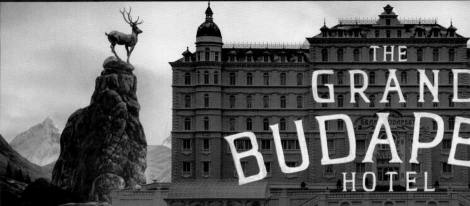

THE GRAND BUDAPE HOTEL

Directed by WES ANDERSON

SAOIRSE RONAN

Agatha

JASON SCHWARTZMAN

M. Jean

LÉA SEYDOUX

Clotilde

TILDA SWINTON

Madame D.

TOM WILKI

Autho

FOX SEARCHLIGHT PICTURES in Association with INDIAN PAINTBRUSH and STUDIO BABELSBERG Present an AMERICAN EMPIRICAL PICT
Costume Designer MILENA CANONERO Original Music by ALEXANDRE DESPLAT Music Supervisor RANDALL POSTER Editor BARNEY PILL
Co-Producer JANE FRAZER Executive Producers MOLLY COOPER CHARLIE WOEBCKEN CHRISTOPH FISSER HENNING MOLFENTER Produced by WE
Screenplay by WES ANDERSON GRANDBUDAPESTHOTEL.COM

공간空間·공감共感···CEO의 방

"정상에 선 사람은
　　　　머무는 공간부터 다르다"

CONTENTS_

CHAPTER 1
기업가 정신을 말하다

CHAPTER 2
전문가의 시각으로
미래를 설계하다

CHAPTER 3
투자의 방향을
제시하다

CONTENTS_

CHAPTER 6
맛과 멋을
디자인하다

CHAPTER 7
미래 청사진을
제시하다

자리와 자릿값

최근 구두 굽이 닳아 회사 인근 구둣방을 찾았을 때다. 영하로 뚝 떨어진 날씨에 굳게 닫힌 문을 드르륵 열고 들어서는데 이제 막 물을 부은 듯 반쯤 뜯겨 살짝이 벌어진 컵라면 뚜껑 사이로 옅게 김이 새어 나왔다.

라면이 불을까 걱정하니, 사장님은 되레 아무 상관 없다는 듯 "괜찮으니 구두 벗어 달라"며 기름때 묻은 손을 연신 안으로 내젓는다. 슬리퍼로 갈아신고 사장님 옆 의자에 앉아 구둣방 내부를 훑어봤다. 구두약에 밑창, 구둣솔, 도장, 바느질용 송곳 등 손때 묻은 살림살이가 한 평 남짓한 공간에 가득하다.

"튼튼하고 소리 안 나는 놈으로 갈아드릴게요."

사장님은 웃으며 말했지만 쉽지 않아 보였다. 적당한 녀석을 찾은 듯했는데 쇠심을 박아넣기에는 구두 굽이 너무 가늘어 문제였다. 그곳 사장님은 이번에도 역시나 포기를 몰랐다. 문제 될 것 없다는 듯 쇠심을 굽에 맞춰 갈기 시작했다. 이미 불어 터지고도 남았을 라면을 눈앞에 두고 열심히 갈고 또 갈았다. 허름하고 비좁은 비루한 공간에서 그렇게 평소 아끼던 구두는 새로 태어났다. 그곳 사장님의 소중한 한 끼와 맞바꾼 결과다. 온기 식은 컵라면을 뒤로한 채 구둣방 나서며 든 생각은 '사장'이라는 자리, 그 자리에서 감당해야 할 '무게'였다.

이렇듯 최고경영자(CEO)에겐 누구나 견뎌내야 할 '왕관의 무게'가 있다. 자신이 이끄는 조직의 규모가 크든 작든 상관없이 말이다.

'이코노미스트'는 1984년 창간한 경제전문매체다. 주 독자층은 CEO를 비롯해 CMO(마케팅), CTO(기술), CFO(재무), COO(운영) 등 각 기업의 분야별 최고책임자로, 이들을 아울러 일컫는 말인 CXO(Chief X Officer)와 이들처럼 최고의 자리에 오르기 위해 노력하는 예비 리더를 위한 콘텐츠를 주로 생산해왔다.

그중에서도 이 책은 2023년 2월부터 12월까지 '이코노미스트'

에 'C-스위트(SUITE)'(부제: CXO의 방)라는 제목으로 연재한 50여 편의 기획물을 기초로 한다. C-스위트는 'CXO의 방'이라는 부제에서 알 수 있듯이, CXO가 머무는 공간을 글과 사진으로 보여주는 콘텐츠다.

C-스위트는 특히 'CXO의, CXO에 의한, CXO를 위한' 연재물로, 독자들과 함께 만들어 가는 콘텐츠라는 측면에서 더욱 값지고 의미가 크다고 할 수 있다. '이코노미스트' 애독자인 회장님, 사장님들이 자신의 방(집무실)문을 기꺼이 열어주지 않았더라면 C-스위트는 탄생할 수 없었다.

'이코노미스트' 주간지의 여는 페이지이자 킬러 콘텐츠로 독자들의 큰 사랑을 받은 'C-스위트'를 책으로 엮은 건 그들의 전성기를 기념하고 지금의 자리에 오르기까지의 피·땀·눈물을 미력하나마 활자와 사진으로 남기고 싶어서다. 2024년 '이코노미스트' 창간 40주년을 자축하는 의미도 담았다.

이 책은 모두 7장으로 구성됐다.

1장에선 한국콜마 창업주인 윤동한 회장부터 재계 서열 2위 SK이사회를 이끄는 염재호 SK이사회 의장, 국내 불모지나 다름없던 치킨 프랜차이즈 시장을 개척한 윤홍근 제너시스BBQ 회장, 오너 3세 경영인으로 그룹의 중심을 잡는 버팀목 역할을 하는 허연수 GS리테일 부회장, 다니던 회사의 지분을 전량 인수해 내 회사로 키우고 있는 이승근 SCK 대표의 집무실 인터뷰를 통해 요즘 같은 위기의 시대에 더욱 절실한 '기업가 정신'을 살펴본다.

기업의 흥망성쇠 60% 이상은 CEO가 좌우한다는 말이 있다. CEO 한 사람의 경영철학이나 리더십이 그만큼 중요하다는 얘기다.

2장에선 평범한 직장인으로 시작해 최고의 자리에 오른 전문경영인 8명의 이야기를 담았다.

3장에선 윤건수 DSC인베스트먼트 대표(한국벤처캐피탈협회장)를 비롯해 자산운용사·부동산연구소 대표 등 투자의 방향을 제시하는 이들을, 4장에선 혁신기업 CEO 10인의 집무실을 찾아 성공 노하우를 살펴봤다.

'이코노미스트'는 강산이 네 번 바뀌는 동안에도 한결같이 자산시장과 자본시장의 파수꾼으로서의 역할을 충실히 해왔다. 그런 만큼 3장과 4장에 가장 많은 지면을 할애했다.

5장은 전환점에 관한 이야기다. 29년 6개월을 공직에서, 이 중 24년 6개월을 검사로 일하다가 2년 전 변호사로 인생 2막을 연 김기동 법무법인 로백스 대표변호사부터 '이코노미스트' 인터뷰를 끝으로 8년간의 한국 생활을 정리하고 40여 년의 직장생활을 마무리한 로베르토 렘펠 전 GM 한국사업장 사장에 이르기까지. 두 번째 인생을 사는 이들의 이야기는 여전히 치열해서 가슴 뭉클한 감동을 안긴다.

6장에선 강윤선 준오뷰티 대표, 임재원 고피자 대표, 송재우 송지오인터내셔널 대표 등 맛과 멋을 디자인해온 이들의 개성 충만한 집무실을 들여다봤으며, 7장에선 이배용 국가교육위원회 위원장, 황달성 금산갤러리 대표(한국화랑협회장) 등 교육과 문화 현장에서 한국 경제의 기틀을 세우는 미래 설계자들과 만났다.

공간은 사람을 닮는다. 당신이 꿈꾸는 미래 집무실은 어떤 모습인가.

기업을 이끄는 리더의 비전과 전략이 탄생하는 공간 'CEO의 방'. 그곳에서 진행한 CEO 44인의 인터뷰에서 새로운 영감을 얻고 더 큰 성공의 꿈을 키워나가게 되길 바란다.

이코노미스트 편집국장
최 은 영

기업가 정신을
말하다

윤동한	한국콜마 회장
염재호	SK이사회 의장
윤홍근	제너시스BBQ 회장
허연수	GS리테일 부회장
이승근	SCK 대표

"역사는 현재와 미래를 바라보는 거울이자 '최고의 스승'이라고 생각해요.
역사는 직접 경험하지 못한 것들을 시대를 초월해서 알려주죠.
역사야말로 삶의 스승인 셈입니다."

윤동한 한국콜마 회장

書 글:서
財 재물:재

글이 보물이 되다

윤동한 한국콜마 회장

윤동한 회장은_ 전문경영인이자 오너 기업인이다. 1947년생으로 영남대 경영학과를 졸업한 후 농협을 거쳐 1974년 대웅제약에 입사했다. 그곳에서 초고속 승진을 거듭해 1988년 부사장으로 승진했다. 1990년 단 3명의 직원과 함께 화장품 제조자개발생산(ODM) 전문업체 한국콜마를 창업해 33년이 지난 현재 K뷰티 대표기업이자 글로벌 기업으로 성장시켰다. 현재 아모레퍼시픽과 동국제약 등 900개가 넘는 국내외 화장품·제약사를 고객사로 두고 있다. 한국콜마의 생산능력(캐파)은 연간 15억 개에 달한다.

공간·공감···CEO의 방 | 기업가 정신을 말하다

최고경영자(CEO)의 집무실은 회사의 또 다른 얼굴이다. 집이 삶의 자취를 담아내는 그릇이라면 CEO의 집무실에는 해당 기업의 문화나 경영 철학이 그대로 투영된다. 특히 자신만의 경영 스타일과 소신이 뚜렷한 CEO일수록 더욱 그렇다.

한국콜마의 창업주, 윤동한 회장이 대표적이다. 그를 만나기 위해 찾아간 서울 서초구 석오빌딩 건물 앞에는 우직한 황소 모형이 장승처럼 버티고 서 있다. '우보천리'(牛步千里). '소의 걸음으로 1000리를 간다'는 뜻으로 목표를 향해 서두르지 않고 자신만의 걸음으로 나아가라는 윤 회장의 경영 철학이자 이 건물의 상징이다.

윤 회장의 방은 이 건물 15층에 위치해 있다. 재계 '소문난 독서광'답게 그의 집무실은 도서관에 가깝다. 빽빽이 서가에 꽂힌 책은 물론 책상과 테이블 위에도 족히 100여 권은 됨직한 책들이 쌓여있다. 실용성을 중시하는 윤 회장의 스타일이 엿보이는 부분이다.

윤 회장은 인사를 마치자 '치마바위'를 화제로 꺼냈다. 북쪽으로 트인 창 너머로 인왕산 기슭이 흐릿하게 보인다. 인왕산 정상에 펼쳐져 있는 치마바위는 연산군의 이복동생인 중종의 본처 폐비 신씨의 전설이 담긴 바위다. 그는 종종 인왕산을 바라보며 과거와 현재가 한데 어우러져 빚어내는 합에 대한 생각에 잠긴다고 한다.

"역사는 현재와 미래를 바라보는 거울이자 '최고의 스승'이라고 생각해요. 역사는 직접 경험하지 못한 것들을 시대를 초월해서 알려주죠. 역사야말로 삶의 스승인 셈입니다."

윤 회장은 그 조합을 단순한 머릿속 지식으로만 담아두고 있지 않은 듯했다. 1990년 창업 후 그가 던졌을 수많은 질문에 대한 답을 역사에서 찾았다는 얘기다. 그런 그에게 가장 큰 영향을 끼친 인물은 이순신 장군이다.

"이순신은 자력갱생의 리더십을 보여준 사람입니다. 33년 전 한국콜마가 국내 최초로 제조자개발생산(ODM) 사업을 시작하고 오늘날 전 세계 시장을 선도하게 된 것도 바로 이순신 정신 덕분이죠."

이순신에 대한 윤 회장의 의지는 경영에만 그치는 게 아니다. 윤 회장은 이순신의 리더십을 많은 리더들이 배우고 지혜를 얻길 바라는 마음으로 서울여해재단을 설립했다. 최근에는 이순신 장군이 생전에 남긴 글을 모아 '이충무공전서' 역주본을 출간하기도 했다.

좋은 것이 있으면 나눠야 한다는 게 그의 지론이다. 그동안 윤 회장이 자신만의 보물을 얻기 위해 끊임없이 글을 읽고 세상과 소통해 온 이유이기도 하다. 오늘도 그의 서재에선 '윤동한표 경영' 시나리오가 작성되고 있다. 그 길엔 쉼표만 있을 뿐 마침표는 없어 보인다.

역사에서 길을 찾다
한국콜마 2조원대 기업으로 일군 비결은
'이순신 정신'

40대에 직원 3명으로 시작한 회사, 글로벌 기업으로 우뚝
역사에서 얻은 경영 리더십…"이순신 장군은 뛰어난 경영자"
최우선 가치는 사람…충무공 정신 계승 위해 서울여해재단 설립

고려 불화의 백미로 꼽히는 수월관음도(水月觀音圖). 수월관음도는 관음보살이 달밤에 바다 위에 뜬 보타락산에 앉아 진리를 구하는 선재동자에게 깨달음을 주는 장면을 담은 그림이다. 수월(水月)이라는 이름처럼 화려하고 정교한 고려 불화의 미감이 돋보인다. 하지만 국내 남아있는 수월관음도는 몇몇에 불과하다. 북미와 유럽 등 세계 여러 나라에 40여 점이 흩어져 있고, 다수는 일본에 있다.

이 수월관음도를 국내 민간 기업이 사들였다는 점을 아는 사람은 많지 않다. 세로 172cm, 가로 63cm의 푸른 비단에 그려진 수월관음도를 찾아 국립중앙박물관에 기증한 것이 윤동한 한국콜마 회장이다. 윤 회장은 지난 2016년 지주사인 한국콜마홀딩스를 통해 일본의 한 골동품상이 가지고 있던 수월관음도를 25억원을 들여 확보했다. 이를 국립중앙박물관에 기증한 것에서 역사를 향한 윤 회장의 각별한 애정이 드러난다.

2023년 7월 21일 서울 서초구 석오빌딩에서 만난 윤 회장은 "어떤 사람들은 국가가 이런 일을 해야 한다고 생각하지만 국가가 챙기지 못하는 일은 기업이 하면 된다고 본다"고 말했다. "기업이 거들 수 있다면 국가에 보탬이 되지 않겠냐"는 취지에서다. 특히 "사람들은 어떤 정보를 나만 알 수 있어야 한다고 생각하는 경우가 있는데 이는 잘못됐다"고 역설했다. "정보를 개방하고 공유해 여러 사람이 누릴 때 힘이 생긴다"고 믿기 때문이다.

윤 회장이 이순신 장군의 행적과 전언(傳言) 등을 담은 '이충무공전서'의 역주본을 출간 지원한 것도 이런 이유에서다. 이충무공전서는 이순신 장군의 공훈을 알리기 위해 1795년 정조의 명으로 편찬된 14권의 책이다. 사학자인 노산 이은상 선생이 이충무공전서를 1960년 국역본으로 출간했지만, 현재 절판됐다. 윤 회장이 출간을 지원한 역주본에는 임진왜란과 관련한 연구 성과가 반영됐고, 번역의 오류도 수정·보완했다. 이충무공전서의 원문도 함께 실어 이순신 장군에 대한 문건을 한눈에 살펴볼 수 있도록 했다.

환경 탓할 이유 없어…'자력갱생'해야

윤 회장이 이순신 장군에 관심을 쏟은 것은 이순신 장군이 "뛰어난 경영자이자 인격자"였기 때문이다.

"전쟁은 식량과 무기 조달부터 인력 훈련, 전략 구상 등 복합적인 요소가 잘 맞물릴 때 성공할 수 있다. 이순신 장군도 삼도수군통제사로 전쟁에 참여하며 전투마다 병사들의 식량과 물은 물론 숯, 무기 등을 조달했다. 주어진 자원을 최대한 활용하고 환경을 개척해 전투를 승리로 이끌었다. 거북선이 대표적이다. 이순신 장군은 조정에서 무기와 군량미를 마냥 기다리지 않고 물고기와 소금을 팔아 자금을 마련, 거북

선을 만들었다. 거북선에 이순신 장군의 정신이 깊숙이 담긴 이유다."

이순신 장군은 전쟁 중에서도 사람을 사랑하는 '애민 정신'을 놓지 않았다.

"이순신 장군이 병사들만 이끌었다고 생각하지만, 이순신 장군을 따라다니는 5000척의 배가 있었다. 피난민을 실은 배였으니 어림잡아도 2만5000여 명의 피난민이 이순신 장군을 따라 전쟁을 견뎠다. 이순신 장군은 전장에선 치밀했고, 전략을 짤 때는 생각이 넘쳤다. 피난민과 함께 농사를 짓고 특별조세를 통해 쌀을 모아 반년을 버틸 양식을 만들기도 했다. 전쟁 중 병사가 전사하면 시신을 수습해 손수 이름을 적어 각 지역으로 보냈다."

윤 회장은 "지금처럼 화장 시설이 없으니 전사한 병사의 시신은 자기 고향에 매장했다"며 "이순신 장군은 전사한 병사의 제문(祭文)을 직접 썼고 이름이 없는 사람은 성과 이름을 적어 함께 보냈다"고 했다. 이순신 장군은 경영 능력을 갖춘 것은 물론이고 인간에 대한 사랑을 지닌 인물이라는 평가다.

윤 회장은 이순신 장군의 발자취를 따르다 보면 외부 환경을 탓할 이유도 없다고 했다. 자력으로 전쟁 물자를 구해 전쟁을 승리로 이끌었던 이순신 장군처럼 국내 기업들도 '자력갱생'의 정신을 키워야 한다는 뜻이다.

"독서하지 않을 이유 있나…삶의 지혜 책에서 찾길"

윤 회장은 "이순신 장군은 임진왜란 때 칠천량 해전에서 무너져 내린 조선 수군을 일으켜 명량에서 대승을 거뒀다"며 "전국에서 전투가 일어나는 상황에서 조정의 지원을 기다리는 대신 빠르게 군수물자를 해결할 방안을 찾아냈기 때문"이라고 했다. 그러면서 "기업도 사업 환경이 따라주던 그렇지 못하던 스스로 위기를 극복하고 성장해야 한다"며 "자력갱생의 정신은 우리 기업이 시대를 초월해 추구해야 할 길이

1. 오랜 시간 기업을 경영하며 받은 기념패·감사패가 장식장에 진열돼 있다.
2. 우보천리(牛步千里)를 상징하는 황소상(오른쪽)이 기념사진과 같이 놓여있다.
3. 집무실 벽에 걸린 해강 김규진의 '풍죽도'.

라고 생각한다"고 강조했다.

한국콜마도 이순신 장군의 정신을 밑바탕으로 일궈진 회사다. 윤 회장은 40대 초반이던 1990년 단 3명의 직원과 함께 한국콜마를 세웠다. 국내 기업 중에서는 처음으로 제조자개발생산(ODM)을 시작했다. ODM은 제조업체가 제품의 개발부터 생산까지 도맡는 형태의 생산방식이다. 다른 기업이 주문한 방식으로만 제품을 생산하지 않고 기술을 개발해 자체 제품 체계를 갖췄다는 뜻이다. 한국콜마는 현재 미국 콜마로부터 콜마(KOLMAR) 상표권을 인수해 전 세계 콜마를 대표하고 있다. 윤 회장이 화장품 사업에 뛰어들고, 30여 년 만에 일군 성과다.

윤 회장은 한국콜마를 성장시키며 마주한 수많은 중대사 앞에서 이순신 장군의 정신이 제 역할을 했다고 했다. 위기를 극복하는 것에서부터 사람을 채용하는 것까지 이순신 장군의 정신을 토대 삼아 진행해 왔다. 임직원을 발탁할 때도 마찬가지다. 윤 회장은 "기업은 임직원의 능력을 중점적으로 봐야 한다"며 "이순신 장군도 휘하 1000여 명의 장군을 신분이 아닌 능력에 따라 차별 없이 등용했다"고 했다. 그러면서 "능력이 있다는 것은 유능하다거나 무능하다는 것을 말하는 게 아니다"라며 "그 사람에게 재능을 적극적으로 발굴, 성장할 힘이 있냐는 것"이라고 설명했다.

윤 회장이 한국콜마그룹의 모든 임직원에게 책 읽기를 강조하는 것도 이런 이유에서다. 이 회사 임직원들은 매년 6권의 책을 읽고 독후감을 쓴다. 한국콜마 관계자는 "2006년부터 임직원의 독서량을 기록하기 시작했는데 현재까지 이들이 읽은 책의 두께를 추산하면 백두산의 높이를 훌쩍 넘는 4367m에 달한다"고 했다. 윤 회장도 일주일에 3권가량의 책을 읽는다. 책을 통해 본격적으로 삶의 지혜를 찾은 지는 수십 년이 지났다. 특히 '역사서'는 시대를 초월한 스승이라고 했다. 김주영의 소설 '객주'는 6번, 최명희의 소설 '혼불'은 7번 읽었다. 그는 "옛 것을 모르면 새로움이 없고 역사를 잊으면 잘못을 되풀이한다"며 "역사서는 경험하지 못한 것을 경험하게 하니 이런 종류의 책에서 답을

찾는 경우가 많다"고 했다.

윤 회장은 경영 상황의 위기도 늘 책으로 돌파했다. 그는 "개인이 성장하는 데 책보다 좋은 것이 있느냐"며 "책을 통해 정신을 맑고 단단하게 만들기를 바라는 마음에서 임직원들에게도 책 읽기를 권하고 있다"고 했다. 또한 "인문 경영이라는 단어에서 '문'은 '무늬'라고 생각한다"며 "사람마다 무늬는 다르고, 회사는 여러 사람이 모여 일하는 곳인 만큼 함께 일하는 사람을 잘 알고 융합하기 위해서는 인문학적 사고가 중요하다"고 했다. 또한 "한국콜마를 사람이 오래 머무를 수 있는 곳으로 만들고 싶었다"며 "수많은 경영 판단에서도 늘 '사람'을 가운데 뒀다"고 말했다.

"가치 담겨야 팔린다"…한국의 가치 발굴해야

윤 회장은 이순신 장군의 철학을 중소·중견기업 경영자가 배울 수 있도록 서울여해재단을 설립했다. 이순신 장군의 자(字)인 여해(汝諧)를 딴 기관이다. 서울여해재단은 이순신 장군의 조직 및 경영 전략을 연구하고 있다. 이순신 장군의 정신을 가르치는 이순신 학교를 통해 정규 강의와 학술 세미나를 진행하고 전적지 답사와 소식지 발간 등 활동도 펼치고 있다. 올해 이충무공전서의 역주본을 새롭게 출간하는 데도 서울여해재단이 힘썼다. 석오문화재단을 통해서는 2020년 일본의 요시다 유타가 교수의 장서 9000여 권을 인수해 영남대에 기증했다. 한국은 물론 동아시아의 현대사를 연구하는 데 귀중하게 쓰일 자료라는 판단에서다.

윤 회장이 역사에 관심을 쏟는 것은 제품의 가치를 문화가 결정한다고 보기 때문이다.

"한국콜마를 설립하려고 미국으로 향했을 때 미국콜마와 협의가 되지 않아 결국 일본콜마와 협력했다. 이후 미국 진출을 위해 여러 차례 제품을 출시해도 제품 생산부터 공장 설립까지 여러 난관이 있었

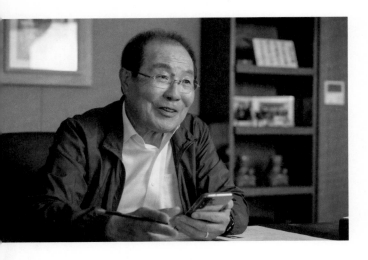

와닿지 않으니 스타산업이라고 이름 지었다"고 설명했다.

한국콜마는 국내 화장품 산업의 성장을 이끌었다고 해도 과언이 아니다. 회사는 이제 세계 시장에서 제2의 도약을 노리고 있다. "품질은 세계 최고"라는 자신감이 밑바탕에 깔려 있다. 현재 미국 펜실베이니아의 공장 부지를 매입했고 이곳에 막대한 자금을 쏟아 해외사업의 전진 기지로 활용할 계획이다. 한국콜마는 그동안 중국 시장에 집중해 왔다. 하지만 중국 당국의 강력한 규제로 당장 시장 위기를 돌파하기 어려운 만큼 미국으로 눈을 돌렸다. 윤 회장은 "미국 공장을 키울 계획"이라며 "기초화장품에 있어서는 세계 어느 나라와 비교해도 한국콜마가 최고의 품질을 자부한다"고 했다.

"회사를 위해 일하지 말라…자신 위해 일하라"

윤 회장은 임직원들에게는 회사를 위해 일해서는 안 된다고도 조언했다. 그는 "임직원들에게는 '자기 일에 충실하라'고 말하고 싶다"며 "회사를 위해서 일하지 말고, 자신을 위해 일하길 바란다"고 했다. 또한 "품성은 갖춰야 한다"며 "정직하게 최선을 다하는 것이 가장 중요하다"고 했다. 연매출 2조원, 임직원 1000여 명의 기업을 일군 창업주로서의 면모가 묻어나는 당부다.

윤 회장은 경영 일선에서 잠시 물러났다 2022년 한국콜마 회장으로 복귀했다. 내곡동에 집무실이 있지만, 인왕산 기슭이 보이는 석오문화재단 이사장실에서 대부분의 시간을 보낸다. 여든을 바라보는 원로(元老)는 "창업주로서 한국콜마의 기업문화가 무너지지 않게 연결하는 일이 마지막 할 일이라고 생각한다"고 밝혔다. "한국콜마는 기술을 중시하는 기업이지만, 특히 사람을 존중하는 기술을 귀하게 여겨야 한다"는 판단에서다. 윤 회장은 "기술의 가치를 경제적인 측면에서만 고려하면 사람을 생각하는 문화가 깨진다"며 "그런 기업은 오래 가지 못한다"고 강조했다. **E**

다. 지금이야 다르지만 그때 당시 한국의 위상은 낮았다. '메이드 인 코리아'의 가치도 예전보다 좋아졌지만, 최고는 아니다. 핵심은 '가치'다. 가치를 붙여야 해외사업이 가능하다. 역사와 문화에 투자하는 것이 결국 국내 기업들이 해외사업을 추진하는 데 도움이 될 것이라고 본다."

'스타(STAR)산업'이라는 단어를 쓰는 것도 같은 이유에서다. 윤 회장은 한국콜마의 대내외 기업 가치를 알리기 위해 '의식주'에 의약품과 화장품, 건강기능식품 등 이 회사가 집중하는 3개 산업을 합해 스타산업이라고 이름 붙였다. 그는 "산업은 의식주로 발달한다"며 "대웅제약에 입사하며 내 회사를 세우겠다고 생각했을 때부터 '의식주가 해결되면 사람들은 어디로 눈을 돌릴까'를 고민했다"고 했다. 그러면서 "의식주와 가까이 연결된 것이 화장품과 의약품, 건강기능식품"이라며 "의식주 다음으로 생활에 꼭 필요한, 확장 가능성이 큰 사업이지만

空 빌:공
間 사이:간

이제는 채워야 할 때

염재호

SK이사회 의장

염재호 의장은_ 고려대 행정학 학사 취득 후 미국 스탠퍼드대 대학원에서 정치학 박사를 취득했다. 1990년부터 30여 년 동안 고려대 행정학과 교수로 지냈고, 외교부 정책자문위원장(2010~2018년), 기획재정부 공공기관 경영평가단장(2014~2015년) 등을 역임했다. 2015년부터 4년 동안 제19대 고려대 총장을 지냈고, 2019년 3월부터 SK이사회 의장을 맡고 있다. 한샘 창업주 조창걸 명예회장이 사재 3000억원을 출연해 2023년 9월 개교한 태재대학의 초대 총장으로 선임됐다.

뭔가를 채우려면 가장 먼저 해야 할 일이 있다. '비우는 것'이다.

"방을 새롭게 단장하는 중이라서 짐도 다 들어오지 않았다. 그래서 많이 비어 있다"라며 웃는 염재호 SK이사회 의장. 그의 말처럼 새롭게 마련한 의장 사무실은 상당 부분 비어 있었다.

그의 사무실이 있는 SK서린빌딩 26층은 한국 재계의 관심을 받는 이사회의 실험이 이뤄지는 층으로 변모했다. 염 의장을 비롯해 사외이사 5명의 사무실이 각각 마련됐기 때문이다. "국내 기업이 사외이사 사무실까지 마련한 경우는 SK가 처음인 것 같다"고 그는 자랑했다.

염 의장의 사무실은 책장과 옷장, 큰 회의 테이블과 집무를 보는 책상에 컴퓨터가 전부다. 넓은 창을 통해 서울 시내가 한눈에 들어온다. 저 멀리 남산타워가 또렷하게 보일 정도로 26층에서 내다보는 경치가 멋들어진다.

그의 사무실은 비어있지만, 오히려 다양한 것들로 채워진 느낌이었다. 이런 착각은 SK이사회의 활동 덕분이다. 최태원 SK 회장이 겸하고 있던 이사회 의장 자리를 2019년 3월 그에게 넘겨준 후 다양한 실험들이 이어졌다. 이사회 산하 조직인 인사위원회는 최고경영자(CEO) 인사평가와 연봉을 결정하고 사내이사의 보수액도 심의한다. CEO의 핵심성과지표를 정하고 해임이나 대표 추천안까지 상정하는 막강한 권한을 가지고 있다. 2022년 도입한 이사회 역량 측정 지표는 SK그룹의 주요 계열사로 확대되고 있다. 이사회에 올라온 안건 중에서 이사회를 설득하지 못하는 경우 반려되는 경우도 있다. 그동안 '이사회는 거수기에 불과하다'는 비판이 있었지만, SK이사회는 막강한 힘을 가지고 독자적으로 운영되고 있다.

그의 빈 사무실은 이미 이사회의 새로운 실험과 프로젝트라는 다양한 볼거리로 가득 차 있던 것이다. 그는 "시즌1을 잘 마무리했으니 앞으로 3년 동안 더 활기찬 시즌2 이사회 활동을 보여줄 것"이라며 자신 있게 웃어 보였다.

비어 있는 것처럼 보이지만, 이미 많은 것으로 채워져 있는 사무실. 염 의장 사무실에서 발견한 '공간의 미학'이다.

"회장도 이사회를 설득해야
회장은 그런 시스템 원했다"

기업이 돈만 잘 벌면 되던 시대 지나

한국 재계가 주목한 '이사회 중심의 책임경영'이 시작된 게 2019년 3월이다. 당시 SK그룹 지주사 SK의 이사회 의장을 맡았던 최태원 회장은 그 자리를 외부 인사에게 넘겨줬다. 한국 재계에서 보기 어려운 결정이자 도전이다. 자산규모 300조원에 가까운 그룹 지주회사의 주요 의사 결정을 해야 하는 무겁고 두려운 자리를 외부에 공개한 것이다.

이사회 중심의 경영 시즌1이 시작됐을 때부터 외부에서는 '잘 될까?'라는 의구심이 나왔다. 그것은 자연스러운 의문이다. 2012년 수많은 반대에도 불구하고 SK하이닉스를 인수한 것은 최태원 회장의 결단이 있어 가능했다. 그런데 이사회 중심의 책임경영 체제에서 제2의 SK하이닉스가 나올 수 있겠느냐는 의문이 나온다. 그룹 총수는 경영에 직접 참여한다. 이 과정에서 얻은 정보와 인사이트를 기반으로 다양한 결정을 하게 된다. 그런데 경영에 참여하지 않은 외부인이 오너의 비전과 인사이트를 따라갈 수 있겠느냐는 근본적인 질문이 나올 수밖에 없다.

2022년 이사회 회의 53회 진행

이런 질문에 현재 의장은 "만약 SK하이닉스 인수 같은 안건이 이사회에 올라온다면, 이사회를 설득하는 게 경영자의 역할이라고 본다. 최 회장도 주요 사안을 모두 회장이 알 수 없으니 그것을 체크하고 균형을 맞춰주는 게 이사회라는 시스템이라고 본 것이다"라고 설명했다.

최 회장이 원했던 것처럼 SK이사회는 거침없는 행보를 보였다. 이사회 산하에 ESG(환경·사회·지배구조) 위원회, 인사위원회, 감사위원회, 거버넌스 위원회 등이 마련됐다. 눈길을 끄는 인사위원회는 최고경영자(CEO)를 평가하고 연봉을 책정하고 해임이나 대표 추천 권한까지 가지고 있다. 그룹 총수의 고유 권한이라고 여겨졌던 인사권이 이사회로 넘어간 것이다. 최 회장이 강조하는 ESG 위원회도 활발히 활동 중이다. 기업의 지배구조 개편을 위한 거버넌스 위원회의 활동도 주목받고 있다. 그렇게 SK이사회의 시즌1은 재계의 주목을 받을 만한 활동력을 보여줬다. 그 중심에 그가 있다. 바로 태재대 초대 총장 염재호 SK이사회 의장이 주인공이다. 그는 시즌1의 활동을 이렇게 표현했다. "2022년 이사회 활동 때문에 모인 게 53회나 된다. 사외이사 5명이 매주 한 번 이상 모인 것인데, 나와 같이 일하는 사외이사들이 모두 '너무 바쁘다'라고 말할 정도"라고 강조했다. '이코노미스트'가 염 의장을 만난 이유는 이사회 중심의 책임 경영을 했던 시즌1을 회고하고, 시즌2에 대한 계획을 듣기 위해서였다. 염 의장은 고려대 행정학과 교수, 제19대 고려대 총장을 지냈고 2019년 SK이사회 사외이사 겸 의장에 올랐다. 염 의장은 '체크 앤드 밸런스'(check & balance), 소통과 설득을 강조하며 SK 경영진과 이사회 사이 균형의 무게추를 잡고 있

다는 평가를 받고 있다. 그의 임기는 2025년 2월 말까지다.

2023년 2월 7일 오전 10시, 서울시 종로구에 위치한 SK 서린 사옥 26층에서 염 의장을 만났다. 이제 막 단장을 마쳤다는 SK이사회 의장실에는 책상과 의자, 책장과 테이블이 말끔하게 놓여있었다.

그는 이사회 의장으로 경영에 참여하는 데 무게감을 느끼고 있다고 말했다. 그는 "20~30년 전쯤 최 회장이 '기업이 점점 커지는데, (사업에 대해) 회장님이 결정해달라고 하는 임원은 정말 무책임하다'고 했다"고 말했다. 계열사 책임자들이 결정한 다음 잘못이 있으면 책임을 져야 하는데, 모든 것을 회장님 결정에 맡기면 안 된다는 것이다.

이사회의 결정이 단순한 결정이 아니라 기업의 미래를 책임지는 결정적인 과정으로 보고 있다는 해석이다. 그는 "최 회장도 각 계열사가 이사회를 중심으로 중요한 의사결정이 이뤄지는 것이 중요하다고 생각한 것 같다"며 "이런 시스템을 갖춰야 한다는 게 그분의 철학이라고 생각한다"고 했다.

염 의장은 미국 건국사를 예로 들며 SK이사회가 어떻게 변화하려하는지 방향성을 설명했다. 미국이 1776년 영국으로부터 독립했을 당시 초대 대통령이었던 조지 워싱턴이 재임 후 대통령에서 물러나려하자 사람들이 이해하지 못했다. 대통령보다 '왕'으로서의 이미지가 강했던 시대, 통치자가 아들에게 자리를 물려주지 않고 물러나는 것은 상상할 수 없는 일이었다.

하지만 미국 건국의 아버지들은 입법부와 행정부, 사법부가 역할을 나누고 견제하는 구조를 만들었다. 여기에 연방제를 실시하면서 지자체(주)가 중요한 일을 결정하도록 했다. 과거 기업의 오너가 '왕'처럼 군림하던 문화도 바뀌어야 한다는 게 염 의장 생각이다. 그는 SK그룹도 미국처럼 각 계열사 이사회가 주요 안건을 결정하고, 지주회사인 SK 역시 이런 큰 틀에서 전체의 발전을 위해 노력하고 있다고 했다.

이사회에 올라오는 안건에 대해 100% 가결된다는 비판에 대해선 '빙산의 일각'만을 보면 안 된다고 했다. 숱한 검토와 토론을 거쳐 선별한 안건만을 이사회에 올리는데, 이런 과정이 보이지 않는다고 해서 이사회가 거수기 역할만 한다고 보면 안 된다는 것이다.

"이사회, 거수기 아니다" 사전 숱한 논의·검토 과정 거쳐

염 의장은 "이사회의 분과위원회가 매우 많고 모든 안건에 대해 3~4시간씩 사전 검토하고 토론한다"고 했다. "여기서 이야기가 안 되면 되돌려 보냈다가 어느 정도 합의가 이뤄지면 이사회에 안건이 올라가는데, 대부분 통과되는 것도 이런 과정 때문"이라고 말했다. 국무회의도 차관회의나 사전 조율을 통해서 올리는 안건을 대부분 통과시키는데 이와 비슷하다는 설명이다.

>>> 이사회 반대 때문에 실행이 안 되는 안건도 많나.

많은 것은 아니다. 하지만 보완했으면 좋겠다고 생각하는 부분을 지적한다. 예를 들어 회사에서 첨단기술에 투자하겠다고 그 기술을 지지하는 교수를 데려와 강의한 적이 있다. 그때 '우리를 설득하려면 객관적인 사람을 데려와서 여러 대안 중 어떤 게 낫다고 이야기해야 하는 것 아니냐'고 지적했다. 또 투자하는 대상의 미래 가치를 너무 높게 평가하거나, 투자하려는 우리 입장이 너무 약하게 계약된 부분에 대해서도 지적한 적 있다.

>>> 최태원 회장이 특정 안건에 대해 미리 언질을 주기도 하나.

처음에 그렇게 생각한 적도 있지만, 한 번도 없었다. 어떤 때는 최 회장이 '나도 지금 듣는다'고 얘기한 적도 있다. 그래서 사외이사들도 안건회의할 때 생각대로 다 이야기하는 일이 많다.

이사회가 반대하는 일을 경영자가 밀어붙일 수도 있을까. SK그룹이 2012년 적자 기업이던 하이닉스를 인수할 당시, 최태원 회장은 그

룹의 미래를 고민하고 통 큰 결단을 내렸다. 객관적 지표만을 봤을 때 이런 결정을 사외이사들이 지지하기란 쉽지 않을 것이라는 지적도 있다. 이에 대해 염 의장은 "회장으로서 설득해야 한다고 생각한다"고 말했다. 그는 "사외이사 가운데 특정 사업에 대해 실패할 것이라고 생각하면 반대하는 사람도 있을 것"이라며 "하지만 (경영자가) 분명히 해야 한다고 생각하는 사업이라면 (반대하는 사외이사를) 설득하지 않겠느냐"고 했다. 사외이사는 양심에 따라 반대할 수 있고, 반대하는 이를 설득하는 시스템을 마련해줘야 한다고 강조했다. '체크 앤드 밸런스'가 중요하다는 것이다. 염 의장은 "회장님 정도면 거의 매일 심층 과외를 받는다고 볼 수 있다. 가장 정확한 정보를 계속 받고 세계 변화의 트렌드를 제일 많이 알고 있는 것"이라며 "비즈니스 쪽에서 저보다도 훨씬 더 많은 것을 알고 있는데, 이를 바탕으로 설득하면 우리(사외이사)가 좇아갈 수밖에 없을 것"이라고도 했다.

>>> 옆에서 본 최태원 회장은 어떤 사람인가.

미래지향적인 사람이다. 최종현 선대 회장과 매우 비슷하다. 최종현 회장은 1974년 사재를 털어 한국고등교육재단을 만들었다. 1978년 3기 장학생으로 뽑혀 미국 유학 생활을 했는데, 특이한 것은 그때 사회과학 전공자만 10명을 뽑았다. 최종현 회장은 미국 출장을 오면 직원들보다 학생들을 먼저 만나 미래에 대한 이야기를 나눴다. 당시 최종현 회장이 "SK는 30년 뒤에 세계 500대 기업이 될 것이다. 한국도 선진국으로 부유한 나라가 될 텐데 그때는 사회문제가 복잡해질 것이다. 사회과학을 공부하는 사람이 중요하다"고 했다. 최종현 회장이 화학과 경제학을 공부했는데, 문·이과를 다 경험한 것 아닌가. 최태원 회장도 물리학과 경제를 공부했다.

>>> 최태원 회장이 사회적 가치를 이야기한다. 어떻게 생각하나.

이제는 블랙록이나 JP모건 등 해외 투자회사들이 먼저 사회적 가치

를 따진다. 최 회장이 그 트렌드를 미리 읽은 것이다. 예를 들면 20세기엔 기업이 무조건 돈만 많이 벌면 된다고 했다. 기업은 열심히 벌어서 세금 많이 내고 기부도 많이 하면 좋은 평가를 받았다. 그런데 지금은 트렌드가 바뀌었다. '돈쭐낸다'는 말이 있지 않나. 사장이 착한 일을 한 식당에 손님들이 몰린다. 소비자들의 인식이 완전히 달라진 것이다. 이런 (사회적) 가치를 놓쳐서는 절대로 기업이 성공할 수 없다.

SK 사외이사로 힘든 일은 없느냐는 질문에 그는 "2022년에만 53번 정도 모인 것 같다"고 대답했다. 다른 곳에선 사외이사로 활동하면 일년에 5~6번 모이는데, 이보다 10배는 더 활동했다는 뜻이다. 염 의장은 "지난해에 정식 이사회만 12~13번 모였다"며 "안건 등에 대해서 미리 교육도 받고 경제 연구소에서 보고도 하는데 이런 과정이 많다"고 했다. 예를 들면 소형 원자로에 관해 공부하거나 ESG 위원회 안건을 미리 검토해야 하는데, 이런 일이 녹록지 않다는 것이다. 그는 "'출근하는 것 같다'고 말하는 사람이 있을 정도"라고도 했다.

이사회 위한 경영정보 제공 시스템 구축

SK이사회에서 주목할 부분 중 하나는 '인사위원회'를 운영한다는 것이다. 인사위원회는 대표이사 평가와 후보 추천, 사내이사 보수 적정성 검토, 중장기 성장전략 검토 등 핵심 경영활동을 맡는다. 인사권은 경영자가 놓기 어려운 중요한 문제지만, SK는 이런 역할까지 이사회가 할 수 있는 시스템을 만들고 있다. 염 의장은 "작은 기업이면 몰라도 기업이 커지는데 인사 문제를 회장만 바라보고 있을 수 없다"고 했다. 또 "외국 기업도 CEO 후보군이 있는데 최 회장도 SK그룹이 이런 시스템으로 가야 한다고 생각하고 있다"고 말했다.

차기 'C' 레벨급 후보를 아우르는 리스트가 있느냐는 질문에 "구체적인 리스트는 없지만, 부사장~사장급 임원은 많이 알고 있다"고 했다. 다만 최 회장만큼 임원들을 잘 알지 못한다는 게 그의 생각이다. 염

의장은 "최 회장은 (임원들을) 20~30년을 지켜봤던 사람이다. 그래서 우리가 '회장께서 인사위원회에 들어가야 한다, 정보를 가장 많이 가진 분 아니냐'고 했다"며 "다만 현직 CEO 같은 경우에 평가를 객관적으로 하려고 노력한다"고 말했다.

SK는 이사진의 역량 지표도 만들어 외부에 공개한다. 경영진과 얼마나 친한가를 따지는 게 아니라 전문성과 지식을 기반으로 이사진을 선발했다는 점을 주주들이 쉽게 알 수 있도록 하기 위해서다. 마이크로소프트 등 글로벌 기업에는 일반화된 제도이지만, 우리나라에서는 생소하다는 평가가 지배적이다.

염 의장은 "재무·법률·정책·글로벌 마인드 등 우리도 이런 부분을 평가하려고 시작했다"고 말했다. 그는 자신을 예로 들며 "나는 (대학) 총장을 했기 때문에 조직의 전체를 보는 능력은 높은 편이다. 하지만 재무나 투자 부분에선 약하다. 어떤 사람은 재무 역량은 뛰어나지만 다른 역량은 부족할 수 있다"고 했다. 또 "이 자료를 공개하면 주주들도 알 수 있고 이 회사가 어떻게 변하는지 짐작할 수 있다"며 "장기적으로 이런 기업이 성공한다는 걸 보여주자는 것이 이 정책의 취지"라고 설명했다.

최근 SK는 사외이사가 이사회 안건을 정확하게 판단할 수 있도록 경영정보를 제공하는 포털 시스템도 구축했다. 이 시스템에는 이사회에 상정된 안건이 만들어지기까지 히스토리와 회의자료가 게재된다. 기록을 통한 책임의 무게가 명확해진다는 뜻이다. 염 의장은 "기록에 남아야 개선이 된다. 그냥 (의견을) 던져놓고 아무도 안 챙기면 안 된다"고 말했다.

염 의장은 "이제는 이런 리포트를 블랙록 같은 투자회사들이 요구한다"며 "이렇게 진화가 이뤄지는 것 같다"고 했다. E

鷄 닭:계

界 지경:계

닭의 경계를 넘다

제너시스BBQ 회장

윤홍근 회장은_ 1955년 전남 순천에서 태어나 조선대 무역학 학사와 경영학 박사를 취득했다. 1984년 미원그룹(현 대상그룹) 입사로 첫 사회생활을 했다. 1995년 제너시스BBQ를 설립하고 6개월 만에 가맹점 100개 돌파, 4년 만에 1000개 가맹점을 내며 프랜차이즈 산업을 선도했다. 2000년엔 세계 유일의 창업전문교육 시설인 치킨대학을 세웠다. 국내 외식산업의 성장과 발전에 힘쓰며 그 공로를 인정받아 2003년 동탑산업훈장, 2009년 은탑산업훈장에 이어 2015년 금탑산업훈장을 받았다.

불모지나 다름없던 치킨 프랜차이즈 시장을 개척하고 28년을 최고경영자(CEO)로 지낸 제너시스BBQ의 윤홍근 회장. '품질 최우선'을 경영 첫머리에 둔 그는 건강한 식문화 전도사이자 CEO를 꿈꾸는 이 시대 직장인의 표상이다.

'닭'은 그를 쉬지 않고 일하게 만드는 원동력이다. 언젠가부터 치킨업계에서 '일등 경영자'로 각인된 윤 회장은 한발 앞선 혁신으로 치킨에 관한 이정표를 제시해오고 있다.

서울 송파구에 위치한 제너시스BBQ 본사 회장 집무실. 남다른 '닭 사랑'을 자랑하는 그의 공간답게 이곳은 온통 '닭 모형'으로 가득하다. 윤 회장이 해외 출장을 다녀올 때마다 사 모으기 시작한 모형들로 무려 5000개가 넘는다.

집무실 내부는 옐로와 브라운톤으로 꾸며져 차분하고 따뜻한 느낌을 갖게 했다. 각종 경영 서적과 닭 모형이 즐비한 장식장 옆 한쪽 벽엔 십장생도가 눈에 띄었다. 민화 작가인 서공임씨가 2005년 닭띠 해를 맞아 그려준 작품이다. 참새와 두루미, 모란이 닭 세 마리를 둘러싸고 있는 모습이 BBQ에도 좋은 기운을 주는 것 같다고 윤 회장은 말했다.

집무실 책상 위에는 인위적 장식을 배제했다. 윤 회장의 결재를 기다리는 서류들과 노트북이 정돈돼 있었다. 책상 옆으론 커다란 지구본이 위치했다. 윤 회장은 "이곳 전체가 BBQ가 가야 할 국가"라며 "현재 카자흐스탄에 매장을 짓고 있고, 영국에도 2024년 진출할 예정"이라고 말했다.

윤 회장의 인생 행보는 이렇듯 닭과 함께 어우러진다. BBQ가 국내 2100여 개 가맹점을 보유하며 치킨 프랜차이즈 업계 1위로 자리잡아온 여정과 혁신을 웅변하기도 한다. 윤 회장은 문무용인신(文武勇仁信)이라는 닭이 가진 오덕(五德)이 지금의 BBQ를 만든 일등공신이라고 강조했다.

윤 회장은 "닭은 머리에 관(볏)을 썼으니 문(文), 발톱으로 공격하니 무(武), 적을 보면 싸우니 용(勇), 먹을 것을 보면 서로 부르니 인(仁), 어김없이 때를 맞춰 우니 신(信)이라 했다"면서 "전문성과 실행력, 치열함 등 프랜차이즈업에 있어 중요한 덕목도 닭에게서 모두 찾을 수 있다"고 말했다.

BBQ는 현재 57개국에 4300여 개 가맹점을 두고 있다. 2030년까지 전 세계 5만 가맹점을 둔 글로벌 기업으로 거듭나겠다는 포부다. 그가 다시 열어갈 닭의 미래, 그 길에는 한계가 없어 보인다.

"봉황이 아니라 닭"
태몽마저 바꾸는 윤홍근의 '닭 사랑'

나의 태몽은 '춤추는 봉황 아닌 닭…닭은 내 운명'
5000여 점에 이르는 닭 모형 수집가로도 유명
치킨대학 설립으로 세계적 프랜차이즈 목표

윤홍근 제너시스BBQ 회장은 닭에 살고 닭에 죽는다. 주변이 온통 닭으로 둘러싸여 있다. 태몽으로 '닭'이 나왔는데 '봉황'이라 허세 부리는 경우는 있어도 '봉황'이 나왔는데 '닭'이라고 하는 경우가 있을까. 있다. 윤 회장이다.

이 일화는 제너시스BBQ 홈페이지에도 소개해뒀다. '춤추는 봉황이 하늘에서 내려와 품에 안겼다는 어머니의 꿈. 하지만 그 봉황은 닭의 또 다른 모습이 아니었을까?'라고 윤 회장은 적었다. "나의 태몽은 '춤추는 닭'이며 '닭은 내 운명'"이라고 할 만큼 윤 회장은 닭에 진심이다.

패션 철학조차도 '닭'이다. 본인부터가 닭을 모티브로 한 디자인의 제품을 즐겨 입는다. 닭 무늬 넥타이를 매고 넥타이핀도 닭의 형상을 하고 있다. 닭이 아로새겨진 모자를 쓰거나 주위에 선물하기도 한다.

유니폼은 말해 무엇할까. 제너시스BBQ 직원들은 회사에서 닭이 수놓아진 유니폼을 입고 근무한다. 지난 2017년 프로게임단 'ESC 셰인'을 후원해 'BBQ 올리버스'로 활동 때에도 게임단의 유니폼에는 닭이 빠지지 않았다.

전 세계에서 긁어 모은 닭 모형만도 5000점이 넘어간다. 윤 회장 집무실에만 1000여 개의 닭 모형이 그를 둘러싸고 있다. 나무·도자기·유리·금에 이르기까지 재질도 다양하고 크기도 천차만별이다.

30년 이어온 '닭'과의 인연

중국, 일본 등 아시아에서부터 미국, 유럽 등 전 세계에서 건너온 각종 진귀한 닭 모형은 수억원을 호가하는 작품도 있다. 전 세계에서 닭 모형을 수집하는 것은 반대로 전 세계에 BBQ를 전파하고자 하는 윤 회장의 의지가 담긴 일이다.

윤 회장과 닭과의 인연은 30여 년 전으로 거슬러 올라간다. 1984년 미원에 입사한 윤 회장은 1994년 미원이 인수한 닭고기 업체 '천호마

<div style="text-align:right">
<table>
<tr><td>1</td><td rowspan="2">3</td></tr>
<tr><td>2</td></tr>
</table>
</div>

1. 닭띠 해인 2005년 서공임 민화 작가가 그린 십장생도.
2. 집무실 책상 주변에 놓인 지구본과 사기(社旗), 닭 조형물.
3. 윤홍근 제너시스BBQ 회장.

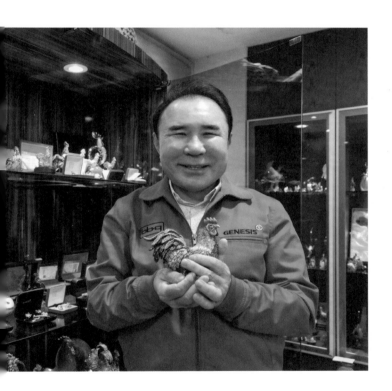

니커'의 영업부장직을 맡으며 닭 사업의 가능성을 봤다.

윤 회장은 자신에게 '기업'의 가치를 알려준 사람으로 아버지를 꼽는다. 아버지에게 책가방과 운동화를 선물 받은 어린 윤 회장이 호기심에 제품을 만든 사람을 궁금해하자 아버지가 '기업'이라고 답했다는 것이다. 이때부터 윤 회장은 기업가로서 막연한 꿈을 키웠다.

이미 1990년대 중반만 해도 전국에 치킨집이 많던 때였다. 윤 회장은 어느 날 담배 연기가 가득한 통닭집에서 모자가 통닭을 먹는 모습을 보여 불현듯 창업을 결심했다고 한다. 호프집으로서의 치킨집이 아닌, 어린이와 여성을 타깃으로 삼는 깨끗한 치킨집을 떠올렸다.

확신에 찬 윤 회장은 1995년 9월 집까지 전세에서 월세로 옮기면서 자본금 5억원으로 BBQ를 설립했다. 윤 회장이 "치킨을 파는 게 아니라 브랜드와 경영 노하우를 판다"고 버릇처럼 말해온 것처럼 윤 회장이 생각한 '어린이·여성을 위한 치킨'은 시장에서 가능성을 보였다.

이 과정에서 윤 회장이 설립한 '치킨대학'은 혁혁한 공을 세웠다. 치킨대학은 지난 2000년 경기도 이천시에 제너시스 BBQ가 설립한 연구개발(R&D)센터 겸 치킨 외식사업가 양성 교육 시설이다.

베이징 동계올림픽 때는 '치킨연금'도 만들어

윤 회장은 창업 때부터 세계적 햄버거 프랜차이즈 '맥도날드'에 대한 경쟁심을 드러냈다. 과거 인터뷰에서 '빅맥지수'에 필적할 'BBQ지수'를 언급하기도 했다. 맥도날드는 지난 1961년 미국 일리노이주 시카고에 '햄버거 대학'을 세웠다. 치킨대학에 윤 회장이 그린 미래가 비친다.

윤 회장은 2022년 2월 개최된 2022 베이징 동계올림픽 한국 선수단장을 맡았다. 이전부터 비인기 종목에 대한 사명감이 있었는데 2020년 관리단체에 지정되면서 존폐 기로에 몰렸던 대한빙상경기연

1. 윤홍근 회장이 모은 닭 조형물은 5000여 개에 달한다.
2. 집무실 내에 다양한 크기의 닭 조형물 1000여 개가 있다.

맹 회장을 수락한 뒤 이어진 역할이다. 윤 회장은 지난 2005년에도 서울스쿼시연맹 회장을 지냈다.

이 과정에서 '치킨연금'을 만들면서 다시금 '닭 사랑'을 보였다. 베이징 올림픽 메달리스트를 상대로 최대 38년간 '1일 1닭' 등 멤버십 포인트로 적정 치킨을 제공하겠다는 것이다. 총 19명의 선수가 이 혜택을 받았다.

윤 회장은 치킨을 세계에 알리는 데에도 사명감을 갖고 있다. 2023년까지 전 세계에 5만 개 점포를 출점하겠다는 포부다. BBQ는 미국 법인과 베트남, 중국, 캐나다, 말레이시아 등 총 5개 해외법인을 자회사로 두고 57개국, 4300개 점포를 운영 중이다. BBQ는 기업공개(IPO)를 검토하고 있다. **E**

疏
소통할:소

就
나아갈:취

남다른 소통 리더십으로
새로운 'GS way'를 열다

허
연
수

GS리테일 부회장

허연수 부회장은_ 1961년생. 고 허신구 GS리테일 명예회장의 차남이다. 고려대 전기공학과를 졸업하고 미국 시러큐스대 대학원에서 전자계산학 석사학위를 받았다. 럭키금성사에 입사해 LG상사 싱가포르 지사장 상무, LG유통 신규점 기획 담당 상무를 지냈다. GS리테일에서 편의점사업부 MD부문장 전무, 영업부문장 부사장, MD본부장 부사장, MD본부장 사장, 편의점사업부 사장을 거쳐 대표이사 사장에 선임됐다. 2019년 부회장으로 승진해 현재까지 GS리테일을 이끌고 있다. 허태수 GS그룹 회장과 함께 오너 3세 경영인으로 그룹의 중심을 잡는 버팀목 역할을 하고 있다는 평가다.

"모든 생각과 의사결정의 기준은 '고객'입니다. 트렌드를 감지하고 고객이 느끼는 '차이'를 만듭니다. 소통으로 시작해서 협업으로 완성합니다…"

허연수 GS리테일 부회장의 집무실 한쪽 벽 중앙에는 새롭게 일하는 방식, 'GS Way'에 관한 액자가 걸려 있다. 유통 생태계가 급변하는 시대에 고객 중심 사고를 바탕으로 더 효율적인 업무를 통해 고객 만족과 회사의 발전을 동시에 추구하겠다는 의미다. 이는 곧 허 부회장의 경영 철학이기도 하다.

허 부회장은 현장 전문가형 최고경영자(CEO)로 꼽힌다. 2003년 신규점 기획 담당 상무로 GS리테일에 첫발을 디딘 후 점장부터 영업부문장, 구매본부장 등 20년이 넘는 기간 동안 GS리테일의 안살림을 챙겨왔다. 신제품 출시에 관여하는 것은 물론 슈퍼와 편의점에 납품하는 상품의 미세한 차이까지 알아낼 만큼 실무 역량이 탁월하다는 평가를 받는다.

그런 그에게서 'GS가(家) 오너 3세' 경영인의 흔적을 발견하기란 쉽지 않다. 외적 형식과 권위보다는 효율과 능률을 중시하는, 소위 말해 오너답지 않은 그의 소탈한 스타일 때문이다. 그의 집무실 책상에는 그 흔한 명패 하나 없다. 스스로 컬렉터라 칭하진 않지만, 책상 뒤에는 작품 두 점이 나란히 걸려 있다. 5년여 전쯤, 미술을 전공한 뒤 작가의 길을 걷고 있는 딸의 첫 전시에서 구매한 작품이다. 집무실 구석 한편에는 GS리테일 직원 수천 명의 얼굴 사진이 어우러져 완성된 그의 초상화가 있다. 딸과 직원들을 향한 애정이 엿보이는 부분이다.

허 부회장이 눈에 보이는 것보다 더 중요하게 여긴 것은 내부 소통이다. 그는 직원들과 원활하게 소통하기 위해 집무실 외벽을 투명 창으로 꾸몄고 문도 항상 열어둔다. 직원들이 닫혀 있는 문 앞에서 노크할 타이밍을 생각하거나 심호흡을 크게 한 뒤 마주해야 하는 상사가 되고 싶지 않아서라고 한다.

이 같은 경영 원칙은 허 부회장의 업무 스타일에서도 그대로 드러난다. '서류로 일한다'는 대기업 특유의 업무 스타일에서 벗어나기 위해 문서작성에 지나친 시간을 빼앗기지 않도록 서류를 없앴다. 모든 인쇄물을 찍지 말라는 독특한 지시도 내렸다. 집무실 어디에서도 종이 한 장을 볼 수 없던 이유이기도 하다. 모든 문서는 워드를 통해 텍스트로 공유되고, 보고와 결재도 컴퓨터를 통해 이뤄진다.

그는 또 인트라넷에 '칭찬' 코너를 만들어 직원 누구라도 잘한 일을 칭찬하고 회사와 관련된 의견을 제출할 수 있게 했다. 허 부회장은 한 달에 약 20명의 직원에게 칭찬 카드를 보내는데, 반대로 직원들이 허 부회장을 칭찬하는 경우도 있다. 그는 많은 직원과 소통하며 의견을 주고 받아야만 GS리테일의 미래도 차별화할 수 있다고 믿는다. 본

사 직원뿐 아니라 현장을 직접 돌며 식사를 하는 등 열린 경영을 하는 이유도 여기에 있다.

이렇듯 허 부회장은 남들과 다른, 독특한 생각을 지향한다. 그만큼 일에 대한 욕심도 많다. GS25 편의점에 정보 사이즈보다 큰 초대형 와인이 등장하고 각종 참신한 협업 제품이 많이 탄생하는 것도 이와 무관치 않다. 허 부회장이 집무실 한쪽 벽에 걸어둔 작품도 에디 마르티네즈의 테이블 시리즈 중 하나다. 얼핏 보면 낙서처럼 보이지만 작가의 기발한 상상력으로 탄생한 작품이다.

그가 가장 아낀다는 이 작품은 긴 테이블 위에 술병, 햄버거, 식물 등 온갖 사물이 쌓여 있고 여우인지 돼지인지 알 수 없는 동물이 어우러진 형상이다. 이 공간에서 보이는 것은 단순 사물이 아니라 작가와 보는 이들의 상상력으로 한 번 더 필터링 돼 저마다의 세계에서 재해석된다.

남들이 하지 않는 독특한 생각이 결국 혁신을 만들어 낸다는 점에서 허 부회장은 작품과 깊은 공감대를 형성하고 있다. 그런 의미에서 GS리테일이 그려나갈 새로운 미래, 허 부회장이 이끄는 GS리테일의 변신은 여전히 현재 진행형이다.

GS리테일의 비상
허연수 부회장의 '혁신경영' 통했다

현장과 실무 두루 거친 유통 전문가
신사업 투자, 온·오프라인 통합으로 먹거리 확보

반세기 넘게 이어온 LG와의 인연. 2004년 7월 LG그룹에서 정유·주유소(LG칼텍스정유), 유통(LG유통), 건설(LG건설) 등이 분리돼 세상에 나온 한 기업은 20년 뒤 어떤 모습이 돼 있을까. 주인공은 재계 8위 기업군으로 성장한 GS그룹이다. GS그룹은 현재 지주회사인 ㈜GS와 GS에너지, GS칼텍스, GS리테일, GS건설 등 주요 자회사와 계열사를 포함해 95개 기업을 거느리고 있다. 2022년 그룹 전체 매출액은 94조 7000억원, 자산총계 81조8360억원이다. 2004년 출범 당시 20조원이 채 되지 않았던 전체 매출액과 18조원에 머물렀던 자산총계, 15곳에 불과했던 계열사와 비교하면 퀀텀 점프를 이뤘다.

GS그룹의 이 같은 성장 뒤에는 선대 회장을 비롯해 재계에서 대표적인 가족 경영 방식을 유지하고 있는 '허씨 일가'의 의지가 강했기 때문이라는 평가가 나온다. 인화(人和)와 내실 문화를 중시하며 외형적 성장 못지않게 내실을 다져온 결과다. 지주사인 GS의 지분은 허씨 일가 40여 명에게 한 자릿수로 분산돼 있으며 가족 간 합의를 통해 의사 결정이 이뤄지는 '가족 경영' 체제를 유지하고 있다. 한 사람이 최대 지분을 쥐고 경영하는 다수의 오너 기업과는 다른 형태다.

'GS家' 3세 경영인…리테일 사업 진두지휘

허연수 GS리테일 부회장은 'GS가(家)'의 리테일 사업을 진두지휘하고 있다. 허 부회장은 허만정 GS그룹 창업주의 4남인 허신구 GS리테일 명예회장의 차남이다. 그는 2세 경영을 이끌던 허승조 부회장 시대가 마감된 2015년 12월 삼촌으로부터 바통을 이어받아 3세 경영을 본격화했다. 이후 2020년 GS리테일 부회장에 오르며 명실공히 유통업 수장으로 자리매김했다.

2021년 7월엔 GS홈쇼핑과 합병을 통해 새로운 성장을 위한 기틀을 마련했다. 이를 통해 편의점과 슈퍼마켓, 홈쇼핑 등을 아우르는 온·오프라인 통합 쇼핑 채널을 갖춰나가고 있다.

그는 부임 후 GS리테일의 매출과 영업이익을 크게 끌어올렸다. 2022년 연결기준 GS리테일 매출은 11조2264억원, 영업이익은 2451억원이다. 이는 부임 전인 2015년 말 대비 81.4% 성장한 수치다. 대외적 위기 속에서도 탁월한 경영수완을 발휘하고 있다는 평가다. 허 부회장은 디지털 커머스를 중점 육성해 매출 규모를 5조8000억원까지 끌어올려 2025년까지 전체 매출 25조원을 달성하겠다는 목표를 밝히기도 했다.

그는 이를 실현하기 위해 철저한 고객 관점으로 고객 만족 최우선, 데이터 역량 향상을 통한 압도적 경쟁력 강화, 디지털 사업 연결을 통한 주력사업 성과 극대화, MD·마케팅 혁신으로 히트 상품·신선식품 강화를 천명했다.

1. 집무실 외벽은 투명창으로 만들었고 문도 항상 열어둔다.
2. 허연수 GS리테일 부회장의 책상에서 늘 보이는
에디 마르티네즈(Eddie Martinez)의 테이블 시리즈.

"'관주위보'(貫珠爲寶: 구슬도 꿰어야 보배)라는 말이 있듯이 GS리테일이 보유한 온·오프라인의 방대한 데이터를 전사적으로 잘 활용할 수 있는 역량을 키우는 게 중요하다고 봐요. 온라인에 주력해 보려고 했지만 끝이 나지 않는 싸움인 것 같더라고요. 우린 오프라인 기반 채널이기 때문에 '우리가 잘할 수 있는 걸' 하자라고 생각했죠. 그게 선택과 집중이고요."

히트 상품으로 MZ세대 공략…투자에도 적극적

허 부회장의 진두지휘 아래 GS25는 다양한 히트 상품을 내놨다. '박재

범 소주'라고 불리는 원소주 판매는 누적 400만 병을 넘어섰고, 수제버터 브랜드 '블랑제리뵈르'와 협업으로 탄생한 '버터맥주'도 메가 히트를 기록했다. 6년 만에 재출시한 '김혜자 도시락' 역시 인기몰이를 하고 있다.

허 부회장은 주 고객층인 MZ세대(밀레니얼+Z세대)를 공략하기 위해서도 다방면으로 노력하고 있다. 이색상품을 내놓거나 콘셉트 매장을 통해서다. 실제 GS25는 2021년 말부터 '주류 강화형', '첨단 테크', '지역 특화형', '식품 강화형' 등 신선한 콘셉트의 플래그십 스토어를 잇따라 열었다. 이 외에도 브랜드 홍보 모델로 MZ세대와 친숙한 가상인간을 기용하기도 했다.

1. GS리테일 직원 수천 명의 얼굴 사진이 어우러져 완성된
허연수 GS리테일 부회장 초상화.
2. GS리테일이 샤또 발란드로와 제휴해 개발한
베토벤 탄생 250주년 헌정 와인 '넘버3 에로이카'.

"리테일의 핵심은 히트 상품을 지속적으로 키워내는 것이라고 생각해요. MD와 상품 마케팅의 '진정한 혁신'을 이뤄 한 단계 더 도약할 수 있는 길이기도 하고요. 편의점은 트렌드를 이끌고, 슈퍼는 신선을 선도하고, 홈쇼핑은 새로운 수요를 창출하는 히트 상품 개발이 무엇보다 중요하다고 봐요."

그는 투자에도 적극적이다. 2011년부터 지난해까지 GS리테일이 직접 투자한 회사는 40여 개, 투자액은 1조원에 달한다. 유통에 초점을 맞춰 본업의 효율성을 높인다는 목표 아래, 기존 사업과의 효율성을 향상시키는 수순으로 이어졌다.

2021년 배달 플랫폼 '요기요'를 인수하고 물류 스타트업 '팀프레시'에 투자한 GS리테일은 지난해 550억원을 들여 푸드테크 스타트업 '쿠캣'을 사들였다. 온라인과 오프라인을 아우르는 통합 플랫폼의 고도화를 위해 기업 인수합병(M&A)과 투자활동에 힘을 쏟는 모습이다.

디지털과 퀵커머스 강화를 진두지휘한 이도 허 부회장이다. GS리테일의 통합 애플리케이션(앱)인 '우리동네GS'의 사용자 수는 지난해 통합 이후 1600만 명을 돌파했다. 우리나라 국민 가운데 3분의 1에 가까운 사람들이 우리동네GS 앱에 가입한 셈이다. 우리동네GS는 GS리테일 내 오프라인 매장 기반 플랫폼을 통합한 앱이다.

업계에선 허 부회장의 디지털 부문 투자 확대가 온라인과 오프라인 채널의 시너지를 만들어 시장 점유율 확대로 이어질 것으로 보고 있다. 그간 투자를 아끼지 않았던 디지털 커머스 영역에서 서서히 성과가 나타나고 있다는 점도 고무적이라는 평가다.

호텔사업에서도 두각…알짜 사업으로 키워내

본업 외의 분야에선 호텔업에서 두각을 드러내고 있다. 허 부회장은 사업 포트폴리오를 호텔로 확장하며 알짜 사업으로 키워냈다. GS리테일은 '그랜드 인터컨티넨탈 서울 파르나스', '인터컨티넨탈 서울 코엑스',

'파르나스호텔 제주' 등 5성급 호텔과 비즈니스 호텔 브랜드 '나인트리' 6개 지점을 운영하고 있다. 2022년 호텔업 매출은 3694억원, 영업이익은 706억원을 냈다. 2023년 성적은 더 좋다. 2023년 3분기 매출은 1259억원으로 전년 대비 20.6% 증가했고, 영업이익도 329억원으로 같은 기간 42.4% 급증했다.

허 부회장이 이끄는 GS리테일은 8년여 간 위기 속에서도 기회를 찾으며 더 큰 성장을 위한 밑거름을 다져왔다. 재계에서도 GS리테일의 포트폴리오를 긍정적으로 전망하고 있는 이유다. 또 다른 혁신을 거듭할 'GS리테일의 미래 100년' 향방이 허 부회장의 손에 달렸다.🄴

本
밑:본
質
바탕:질

본질에 집중해야
100년 기업 만든다

SCK 대표

이승근 대표는_ 1965년생으로 서울대 정치학과를 졸업하고 LG반도체 미주법인에서 근무했다. 2000년 소프트뱅크벤처스의 설립 멤버로 스타트업에 대한 투자를 시작했다. 2009년 소프트뱅크커머스코리아(현 SCK) 대표를 맡았고, 2018년 소프트뱅크그룹으로부터 지분 전량을 인수해 SCK로 사명을 바꾸고 본격적으로 경영에 뛰어들었다.

그가 사용하는 태블릿 PC 모니터에 투명 셀로판테이프가 덕지덕지 붙어있다. 깨진 모니터를 임시방편으로 해결한 흔적이다. 한 해 4000억원 이상의 매출을 올리는 기업의 최고경영자가 태블릿 PC 한 대 바꿀 여력이 없을 리 만무하다. 그는 모니터가 깨진 태블릿 PC를 계속 사용한다. "바꿀 필요가 별로 없어서"라고 말한다.

코로나19를 이유로 건물 세 개 층을 사용하던 사무실을 한 개 층으로 줄였다. 대신 200여 명의 구성원은 집이나 회사가 마련한 거점 오피스 등을 이용해 근무한다. 한개 층으로 줄인 본사 사무실은 스마트오피스로 만들었다. 전화 통화를 위한 부스, 지정 좌석이 없는 자리들, 카페처럼 꾸며진 라운지, 여러 개의 회의실 등 언제든 눈치 볼 필요 없이 와서 일할 수 있게 본사 사무실을 꾸몄다. 사무실에 출근한 이들이 집이나 거점 오피스에서처럼 마음 편히 일했으면 하는 배려심이 사무실 곳곳에 녹아 있다.

재택근무를 도입한 많은 기업이 코로나 엔데믹 이후 사무실 근무로 전환했지만, 그는 여전히 구성원의 재택근무를 고집하고 있다. "재택과 거점 오피스 등 하이브리드 근무를 해보니까 임직원 만족도가 높을뿐더러 일에도 별다른 지장이 없어 계속 운영하고 있다"며 별일 아니라는 듯 웃는다.

사무실 한편에 조그마하게 마련된 대표실에는 그의 물품이 거의 없다. 책상과 의자 몇 개, 터치가 가능한 대형 모니터, 와인셀러, 의류관리기 등 사무실에 있는 비품은 모두 공용으로 사용한단다. 그가 유일하게 혼자 사용하는 것은 중요 서류 등을 보관하는 캐비닛뿐이다. 얼마 전 선물로 받은 엘피(Long playing Record·LP) 턴테이블도 누구나 사용할 수 있게 창문가에 비치했다.

자신의 사무실과 집기를 임직원과 공유하는 이유를 "외부 활동이 많아서 사무실을 자주 사용하지 않기 때문"이라고 무심하게 이야기한다.

깨진 태블릿 PC 모니터, 대표실 비품을 임직원과 함께 사용하는 모습 등에서 그의 경영 마인드를 엿볼 수 있었다. 바로 고객과 임직원의 만족에만 집중하는 것이다.

소프트웨어 총판 분야의 선두기업인 에쓰씨케이(SCK)를 이끄는 이승근 대표의 사무실 곳곳에서 그의 경영 철학을 느꼈다. 그가 본질에만 집중하는 이유는 100년 기업을 만들기 위해서다. 이 대표는 "'당신의 성공이 우리의 기반이고 당신의 행복이 우리의 자부심이다'가 우리의 비전이다"라며 "이것에만 집중해야 100년 기업을 만들 수 있다"라고 말하며 웃었다.

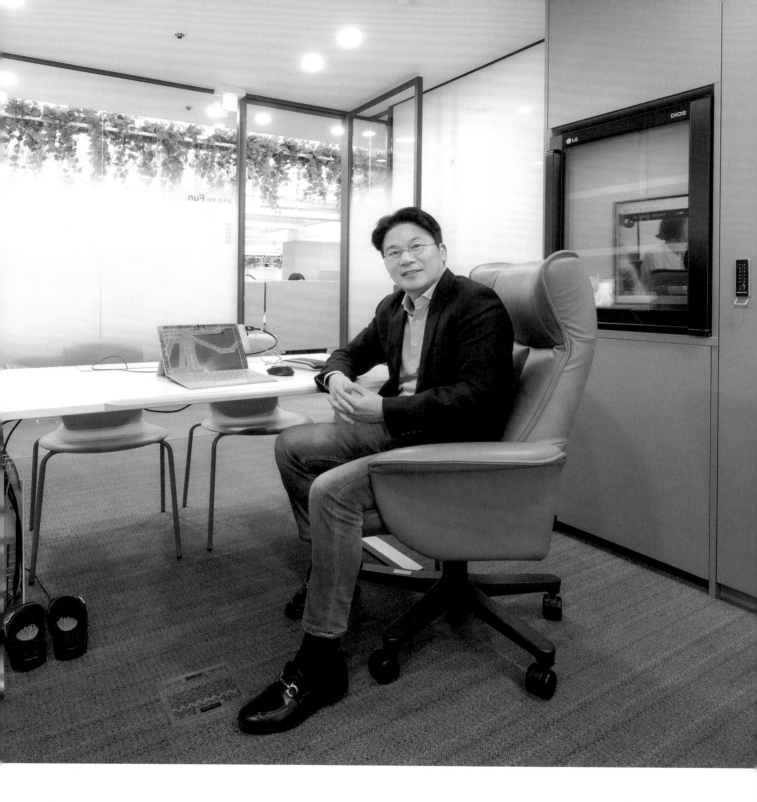

"기업용 소프트웨어 시장의 넷플릭스 될 것"

글로벌 빅테크 기업에 SCK 출신 포진⋯업계 '사관학교'로 불려
클라우드·AI에 집중 투자⋯제2의 성장에 필수 요건

이승근 SCK 대표가 사용하는
태블릿 PC 모니터에
투명 셀로판테이프가 덕지덕지 붙어있다.
그는 모니터가 깨진 태블릿 PC를
계속 사용하는 이유를 "바꿀 필요가
별로 없어서"라고 말했다.

그는 "(투자심사역은) 이 세상 최고의 직업이다"라고 생각했다. 손정의 소프트뱅크 회장이 2000년 한국에 설립한 투자사 소프트뱅크벤처스의 창업 멤버로 합류하면서 투자업계에 본격적으로 뛰어들었다. 9년 동안 그곳에서 투자 파트너로 일하면서 그의 포트폴리오(투자 스타트업)는 10여 개로 늘어났다. 새로운 트렌드를 공부하는 것도 재미있고, 그가 만난 창업가들의 열정에 큰 자극을 받았다. 그는 "포트폴리오가 성장하는 과정에서 생기는 다양한 도전을 보고 듣는 게 마치 영화 같았다"며 웃었다. 포트폴리오 중 엑시트에 성공한 기업도 나오면서 그의 이름이 투자업계에 알려지기 시작했다.

그런 그가 지금은 매해 수천억원의 매출을 올리는 기업의 최고경영자(CEO)로 살고 있다. 전문경영인으로 일한 것이 계기가 됐다. 손정의 회장은 1991년 한국에 컴퓨터 소프트웨어 총판 소프트뱅크커머스코리아(구 소프트뱅크코리아)를 설립했다. 2009년 그는 투자사에서 부사장 역할과 소프트뱅크커머스코리아 대표를 겸업하게 됐다. 1년 동안 두 가지 일을 함께하면서 "경영과 투자를 같이 하는 것은 불가능하다고 생각했다"고 말했다.

스타트업 투자자에서 경영자로 변신 성공

1년 후 그는 투자업계로 돌아가지 않고 경영을 택했다. 경영을 직접 해보니 어려움도 많았지만, 경영의 매력을 느꼈던 것. 10여 년을 소프트뱅크의 우산 아래서 경영 수업을 받았고, 2018년 소프트뱅크 그룹에서 분리될 때 그 기업을 직접 인수했다. 흔히 말하는 전문경영인이 아닌 오너로 나선 것이다. 그는 인수 후 에쓰씨케이(SCK)라는 이름으로 사명을 바꿨다. 스타트업 투자자에서 경영자로 인생의 전환에 성공한 이승근 SCK 대표가 주인공이다.

이 대표는 "2018년 그룹에서 분리될 때 인수를 희망하는 기업이 있어서 실사도 진행했다"면서 "그 기업이 SCK의 미래를 단지 매출의 수

단으로만 생각한다는 것을 알게 됐고, 그동안 우리 임직원에게 이야기했던 약속이 깨질 것으로 판단했다. 그래서 내가 직접 인수를 결정한 것"이라고 회고했다.

투자업계 대신 경영을 선택한 이유가 궁금했다. 이 대표는 "대표이사로서 기업을 운영한다는 게 정말 막중한 일이라는 것을 겸업하면서 느꼈다"면서 "투자사 파트너로 일할 때 창업가들에게 이런저런 조언했던 것을 반성할 정도로, 경영자가 수많은 고민을 하고 디테일에도 강해야 한다는 것을 현장에서 느꼈다. 투자심사역과는 또 다른 매력이 있다는 것을 알게 됐다"고 설명했다. 또한 그는 "투자사 파트너로 일할 때는 손정의 회장이나 대표에게 보고해야 하는 리포트 때문에 힘들었는데, 기업 대표가 되니까 리포트를 쓰지 않아도 돼 좋았다"며 웃었다.

SCK는 마이크로소프트·어도비·오토데스크 등의 소프트웨어 국내 총판을 하는 기업 간 거래(B2B) 기업이다. 총판을 대행하는 소프트웨어는 30여 개. 글로벌 시장에는 1만여 개의 다양한 소프트웨어가 있다. 이 중 한국 기업에 필요한 것이 무엇인지를 잘 찾아내는 게 가장 중요하다. 이 대표는 "1만여 개의 소프트웨어를 다 취급할 필요는 없다"면서 "국내 시장에 필요한 소프트웨어는 300여 개로 생각한다"고 설명했다. SCK는 국내 기업에 필요한 소프트웨어라고 판단하면 그 기업

1. 집무실에 마련된 와인셀러 등의 집기는 직원들과 함께 사용한다. 이승근 대표가 혼자 사용하는 것은 중요 서류 등을 보관하는 캐비닛 한 칸뿐이다.
2. 직원들과 함께 사용한다는 엘피(Long playing Record·LP) 턴테이블.

과 총판 계약을 맺고, 이후 한국 기업에 사용 제안을 한다. 예컨대 반도체 공장 도면 유출을 방지할 수 있는 소프트웨어가 있다면 삼성전자 등에 이를 소개하고 사용 계약을 제안하는 것이다. 구성원 중에 기술 관련 전문 인력이 많은 이유다.

이 대표가 SCK를 인수한 2018년 매출액은 2000억원 정도였다. 2023년에는 매출 4600억원을 예상한다. 그만큼 국내에서 소프트웨어 총판사 선두기업으로 인정받고 있다. 이 대표는 "3D 설계 소프트웨어 오토데스크의 국내 총판이 6곳이었는데, 지금은 우리가 전담하고 있다"면서 "국내 총판 시장에서 우리의 지위는 갈수록 견고하다"고 강조했다. SCK 출신 임직원이 마이크로소프트나 어도비 등 주요 정보통신기술(ICT) 기업에 포진한 것은 그만큼 시장에서 전문성을 인정받기 때문이다. 그는 "우리는 업계에서 사관학교로 불린다"며 웃었다.

이 대표는 SCK의 조직을 세분화해 전문적인 역량을 높이고 있다. 클라우드 서비스 전문기업 에쓰핀테크놀로지(S.Pin Technology), 공공·조달부문 기업 에쓰피케이(SPK), 엔터프라이즈 솔루션 서비스 전문기업 에쓰티케이(STK) 등의 계열사에 250여 명의 임직원이 일하고 있다. 30여 년의 업력으로 서울 본사 외에 대전·대구·부산 사무소를 두고 있고 250만 소프트웨어 구독자를 보유하고 있다.

5년 후 매출 1조원 목표

그가 요즘 집중하는 분야는 인공지능(AI)과 클라우드다. 이 분야가 새로운 수익원이고 여기에서 승부를 봐야 SCK의 성장이 가능하다고 판단하기 때문이다. 이 대표는 "클라우드를 넘어서 서비스형 소프트웨어(Software as a Service·SaaS) 시장으로 변해 구독 서비스가 대중화됐다"면서 "다음은 챗GPT로 대표되는 AI 시대다. AI에 기반한 SaaS가 쏟아질 것이고, 이 시장에 잘 대응해야 제2의 성장이 가능하다"고 설명했다.

현재 기업에서 사용하고 있는 구독 모델의 소프트웨어에 AI 기능을 더한다면 구독 비용은 늘어날 수밖에 없다. 기업 입장에서는 생성형 AI 기능을 더한 소프트웨어의 효용성을 아직 확신하지 못한다. 이를 설득하고 사용에 이르게 하는 게 SCK의 역할이다. 이 대표는 "현재 이를 위해 다양한 기업과 이야기를 하고 있다"면서 "생성형 AI 기능을 더한 소프트웨어가 기업 운영에 도움이 된다는 것을 확신시키면 우리의 매출과 이익은 높아진다. SCK가 클라우드와 AI에 많은 투자를 하는 이유"라고 강조했다.

그는 SCK 인수 후 '당신의 성공이 우리의 기반이고 당신의 행복이 우리의 자부심이다'라는 비전을 발표했다. 고객과 임직원의 만족도를 높이는 데 집중한다는 것이다. 비용이 줄지 않아도 재택근무와 거점 오피스를 여전히 운영하는 것도 임직원의 만족도를 높이기 위해서다. 아직 매출로 이어지지 않지만 클라우드와 AI에 많은 비용과 인력을 투자하는 것은 고객의 만족도를 높이기 위해서다. 그는 그렇게 고객과 임직원을 위해 과감하게 투자를 지속하고 있다.

그의 목표는 분명하다. 매출 1조원 기업을 만드는 것이다. 이 대표는 "SCK가 프로그램을 개발하는 회사는 아니지만, 5년 안에 1조원 기업으로 만들 것이다"면서 "AI 시대에 잘 대응해서 SaaS 구독자를 확대해야 우리가 성장할 수 있다. 우리는 기업용 소프트웨어 시장의 넷플릭스가 될 것"이라고 강조했다. E

전문가의
시각으로
미래를
설계하다

벤 베르하르트	오비맥주 대표
이순규	레고랜드 코리아 사장
윤진호	교촌에프앤비 대표이사
신봉환	일리카페코리아 총괄사장
김영문	메이필드서울 호텔 대표이사
윤병훈	퀘스트소프트웨어코리아 지사장
우미령	러쉬코리아 대표
패트릭 스토리	비자코리아 사장

"오비맥주는 모든 임직원 간 수평적 기업 문화를 지향하고 있어요.
직급체계가 명확하게 드러나는 임원실을 없애고
같은 공간, 동일한 사무환경에서 업무를 보도록 했죠."

벤 베르하르트 오비맥주 대표

空 빌:공
滿 찰:만

권위는 비우고
소통으로 채우다

벤
베르
하르트

오비맥주 대표

벤 베르하르트 대표는_ 1977년 벨기에에서 태어나 벨기에 루벤 가톨릭대에서 경영학을 전공했다. 2001년 AB인베브에 입사한 그는 벨기에 담당 영업 관리자를 거쳐, 룩셈부르크 담당 영업 임원으로 근무했다. 2014년부터 2017년까지 남유럽 지역 총괄 사장을, 2017년부터 2019년까지 남아시아 지역 총괄 사장을 역임하고 지난 2020년부터 동아시아 총괄 대표로 근무하고 있다. 그의 한국 이름은 배하준으로, 이름에는 물 하(河), 높을 준(峻)을 써 '물이 높은 곳에서 아래로 흐르듯 바다처럼 무한한 가능성으로 이끄는 리더십'이라는 의미를 담았다.

"대표님 방이 어디라고요?", "벤님, 오늘은 창가 끝 쪽으로 자리 잡으셨네요!" 직원의 안내에 따라 벤 베르하르트 오비맥주 동아시아 총괄 대표 자리를 찾아 그를 만났다. 청바지에 청남방, 일명 '청청 패션'의 그가 기자를 맞은 곳은 방이 아닌, 그날의 일일 좌석이었다.

2023년 3월부터 자율좌석제를 도입해 운영하고 있는 오비맥주 사무실 풍경이다. 오비맥주의 수장, 베르하르트 대표 역시 집무실이 따로 없다.

그는 매일 직원들과 함께 열린 공간에서 자신이 원하는 자리를 찾아 근무한다. 그래서인지 여느 기업 대표와는 아침 출근 모습도 다르다. 매일 아침 그날 하루 동안 일할 자리를 사무실 입구에 위치한 키오스크나 임직원 전용 애플리케이션(앱)을 통해 예약해야 한다.

베르하르트 대표에게 주어진 개인 공간은 작은 사물함 한 칸이 전부다. 자율좌석제를 실시하면서 오비맥주는 각 임직원에게 자신의 짐을 넣어둘 수 있는 사물함을 제공했는데, 베르하르트 대표 역시 이 한 칸을 배정받았다. 베르하르트 대표는 "제 사물함은 왼쪽 가장 위 칸"이라며 "제가 좀 키가 크지 않느냐"고 웃어 보였다.

남유럽 지역 총괄 사장, 남아시아 지역 총괄 사장을 거쳐 현재 자리에 온 베르하르트 대표는 한국 특유의 위계질서, 연공서열을 중시하는 직장 문화에 대한 아쉬움을 토로하며 자율좌석제 도입 취지를 설명했다. 모든 직원이 동등한 공간에서 일하는 환경을 조성해 권위주의를 탈피하고 싶었다는 설명이다.

베르하르트 대표는 한국 직원과의 친밀도를 높이기 위한 방안으로 한국식 이름도 지었다. 벤이라는 영어 이름 소리를 따서 성은 '배'(裵)로 정하고 이름은 물 '하'(河), 높을 '준'(峻)을 써 배하준이다.

오비맥주는 직원 간 호칭에서 직급도 생략했다. 서로를 닉네임(별명)으로 부른다. 사무실에서 베르하르트 대표는 '벤님', '하준님'으로 불린다.

누구의 자리인지 알 수 없는 빈 책상이 베르하르트 대표의 이름으로 채워지고, 이곳에서 그의 하루 동안의 근무가 시작된다. 그는 출근 후 매일 같이 말한다.

"I am here.(나 여기 있어요)"

"韓 맥주 시장, 부동의 1위 비결?
수평적 기업 문화에 있죠"

같은 공간, 동일한 사무환경서 업무…수평적 기업 문화 지향

2023년 맥주 시장은 다양한 신제품 출시와 일본 맥주 부활로 그 어느 때보다 경쟁이 치열했다. 이러한 가운데 12년 동안 국내 맥주 시장에서 1위 자리를 한 번도 내어주지 않은 제품이 있다. 바로 오비맥주 '카스'(Cass)다. 카스는 일명 '국민 맥주'로도 불린다. 동네 편의점이나 마트, 음식점 등 어디서나 쉽게 볼 수 있고, 없어서는 안 될 브랜드로 자리 잡았기 때문이다.

그 중심에는 소비자의 니즈 파악은 물론, 직원들과의 자유로운 소통과 자율성을 강조하는 벤 베르하르트(Ben Verhaert·한국명 배하준) 오비맥주 동아시아 총괄 대표이사가 있다. '이코노미스트'는 베르하르트 대표를 만나 그의 경영 철학과 비법에 대해 들어봤다.

"오비맥주는 모든 임직원 간 수평적 기업문화를 지향하고 있어요. 직급체계가 명확하게 드러나는 임원실을 없애고 같은 공간, 동일한 사무환경에서 업무를 보도록 했죠. 수평적 업무 환경이 수평적인 기업문화를 만들고, 구성원 간의 소통과 협업을 촉진한다고 생각합니다. 열린 공간에서 이뤄지는 양질의 커뮤니케이션과 창의적인 업무수행이 수평적 업무 환경의 가장 큰 매력이죠."

오비맥주는 올해 3월부터 지정된 자리 대신 원하는 공간을 선택할 수 있는 '자율좌석제'를 도입했다. 꼭 같은 팀이 아니더라도 다른 팀 사람들과 어울릴 수 있고 다양한 의견을 공유해 생각의 폭을 넓힐 수 있다는 직원들의 피드백을 반영한 제도다.

"개인 업무를 보면서 바로바로 생각과 진행 상황들을 공유하고 피드백까지 신속하게 이뤄져 형식이나 절차 등에 소요되는 불필요한 시간을 줄일 수 있었죠. 경영진 간의 활발한 의사소통이야말로 회사에 유익하고 필요한 지침이라고 생각합니다. 구성원 모두의 상호 소통과 단결심, 팀 정신을 강화하고 '현명하고 빠른' 결정을 내리는 데에도 도움이 되고 있어요."

오비맥주는 임원이라도 개인 집무실이 없다. 대표이사를 비롯한 모든 임직원의 자리는 지정석 없이 매일 아침마다 새로 정해진다.

1. 오비맥주는 2023년 3월부터 자율좌석제를 운영하고 있다.
2. 직급 대신 닉네임을 부를 것을 장려하는 조직문화 포스터.

1
2

1. 벤 베르하르트 오비맥주 동아시아 총괄 대표이사가 개인사물함에서 물건을 꺼내고 있다.
2. 오비맥주 좌석 예약 키오스크 화면.

다양한 연령과 성별·인종…수평적 업무환경 조성

베르하르트 대표는 오비맥주의 이 같은 수평적 업무 환경은 임직원 간의 팀워크 외에도 임원들 간, 혹은 본인 개인 업무에 있어서도 매우 효과적이라고 이야기했다. 별도의 임원 회의를 소집하지 않아도 한데 모여 앉아 이야기를 시작하면 그게 곧 회의가 된다는 게 그의 설명이다.

공간과 별개의 이야기이지만 오비맥주는 수평적인 조직문화 조성을 위해 사장, 상무, 팀장 같은 딱딱한 직급 대신 각자가 정한 '닉네임'을 호칭으로 사용하고 있다. 직급 호칭이 조직 내 수직적인 분위기를 형성한다는 일부 의견에 따른 것이다. 상사와 직원 사이, 동료 사이에 보다 수평적인 업무 처리가 가능해졌다는 긍정적인 평을 얻었다. 베르하르트 대표는 매우 만족스럽게 생각한다고 했다.

오비맥주를 비롯한 전 세계 AB인베브 계열 회사의 경우, 수평적 업무환경을 조성해오고 있어 이미 많은 직원이 이러한 분위기에 익숙해져 있다. 베르하르트 대표도 조직 내 다양한 연령과 성별, 인종, 국적, 배경의 구성원들이 함께하는 만큼 유연하고 수평적인 오비맥주의 선진적 기업문화로 소속감을 결집하는 데 집중하고 있다.

오비맥주는 2022년 11월부터 임직원의 사기 진작과 구성원들의 일과 삶의 균형을 지원하고자 '근무지 자율선택제'도 시행하고 있다. 근무지 자율선택제는 안전한 원격 근무가 가능한 환경이라면 국내외 상관없이 원하는 곳에서 일할 수 있는 유연근무제도다. 이를 통해 오비맥주 직원들은 연간 총 25일 업무 장소를 자율적으로 선택해 근무할 수 있다. 일 8시간 근무 시간을 지키며 효율적인 협업 및 소통을 위해 한국시간 기준으로 오전 10시부터 오후 4시까지를 '공통근무 시간'으로 정해 이 시간만 근무 시간에 포함한다면 어디서든 '근무지 자율선택제'를 활용할 수 있다.

여기에 지난 2017년부터는 총 근로시간 범위 내에서 업무 시작 및 종료 시각을 근로자가 결정하는 '선택적 근로시간제'를 선제적으로 시행해 오고 있다.

"오비맥주는 글로벌 기업으로 조직 내 다양한 연령과 성별, 인종, 국적 등으로 구성돼 있어요. 국내 기업과 차별화되게 서로에 대한 존중, 자율적인 근무환경, 긴밀하고 유연한 내부 소통방식 등 다양한 분야에서 선진적인 기업문화를 전개하고 있죠. 대표적으로는 '다양성, 포용성(DEI)의 달', 유연근무제, 자율좌석제, 해피아워 등이 있습니다."

이러한 가운데 오비맥주의 대표 브랜드 카스는 올해에도 12년 연속 업계 부동의 1위를 유지하고 있다. 카스는 한국농수산식품유통공사(aT) 식품산업통계정보 기준 올해 9월 누적 소매점 매출 점유율 38.5%로 1위를 차지했다. 치열한 경쟁 속에서도 2위 브랜드와 격차를 3배 이상으로 벌리며 선두 자리를 지킨 것이다.

베르하르트 대표는 앞으로도 오비맥주가 국내 시장 1위를 굳건히 지켜나가도록 노력할 계획이다. "오비맥주는 앞으로도 소비자 트렌드에 맞춘 지속적인 혁신과 사회적 책임 이행을 위해 힘쓰겠습니다. 국내 1위 맥주회사로서 소비자들에게 다양한 맥주 경험과 뛰어난 품질의 제품을 제공할 수 있도록 더욱 노력해 나가겠습니다." **E**

純
순수할·순

樂
즐길·락

어린이의 눈으로
순수한 즐거움을 찾다

이
순
규

레고랜드 코리아 사장

이순규 사장은_ 2022년 11월 레고랜드 코리아 리조트 사장으로 부임했다. 멀린엔터테인먼트 아시아 태평양 지역에서 한국 레고랜드의 총괄 책임을 맡고 있다. 나이키, 펩시콜라, 레드불 등 여러 글로벌 브랜드의 한국 지사 사장을 맡았으며 삼성전자 브랜드 전략실에서도 근무한 바 있다. 글로벌 기업에서 쌓은 노하우를 바탕으로 글로벌 테마파크인 레고랜드의 존재감을 한국 소비자에게 성공적으로 전할 수 있을 것이라 기대를 모으고 있다.

"툭 튀어나온 모서리에 중심을 잃고 넘어지면 어떡하지?" 첫 번째 걱정이 앞서자 바닥의 모든 구간을 고르게 만들었다. "눈앞에서 놀이기구를 못 타면 속상할 텐데…" 뒤이은 걱정에 모든 키 제한을 없앴다.

국내 어떤 테마파크보다 어린이를 중심에 두고 기획된 공간. 이것이 바로 레고랜드 코리아의 정체성이다.

어린이가 가진 순수함, 그 근원적인 즐거움을 찾는 레고랜드 코리아는 어린이의 영원한 단짝 레고로 뒤덮여 있다. 오직 어린이만을 위해 모든 공간을 레고로 꾸며낸 테마파크처럼 이순규 사장의 집무실 역시 알록달록 레고로 가득하다. 레고로 만들어낼 수 있는 무궁무진한 조각들 가운데 이 사장이 특히 애정하는 아이템을 한데 모아놨다.

어린아이가 설레는 마음으로 장난감을 조립하듯 이 사장 역시 레고 액자 안에 추억이 담긴 사진 여러 장을 담았다. 책장 위에 놓인 거대한 황금열쇠는 마치 이 사장의 보물창고 문을 여는 비밀 열쇠 같다. 이 사장은 이곳에서 이따금 오돌토돌 각진 레고 조각이 튀어나온 지구본을 만져보기도 하고, 레고로 만든 화사한 꽃을 화병에 가지런히 꽂아둔 채 바라보기도 한다.

다양한 색의 블록이 가득 박힌 성문과 그 사이를 이어주는 깃발. '레고랜드 코리아'라는 문구가 대문짝만하게 박힌 이 장식물은 실제 레고랜드 코리아 정문을 빼다 박았다. 정문은 어린이를 중심으로 움직이는 레고랜드의 정체성이 시작되는 공간으로, 그 의미가 남다르다. 어린이가 자기 손으로 직접 테마파크의 개장을 알리고 설레는 발걸음을 뻗기 시작하는 공간이기 때문이다.

"레고랜드의 시작을 알리는 주체는 어린이예요. 매일 아침 10시 방문객 어린이 한 명을 뽑아 정문 앞에서 오프닝 쇼를 진행하는데, 어린이가 직접 소품을 오프(OFF)에서 온(ON)으로 당기는 세리머니가 끝나면 레고랜드의 문이 열리는 거죠."

이 사장은 '어린이'라는 단어를 수차례 언급하며 어린이가 마음껏 뛰어놀 수 있는 낙원을 만들겠다는 포부를 밝혔다. 그는 늘 레고와 함께하는 이 집무실 안에서 어린이의 시선에 집중하고 그 마음에 공감하는 일상을 이어 나갈 예정이다.

'논란' 딱지 떼고 '아이들 성지'로
새 수장 맞은 K-레고랜드의 미래

전 구역이 키즈존…어린이만을 위한 놀이기구로 채워
겨울 휴장 끝에 3월 개장, 놀거리로 본격 현지화 나서

2023년 5월 5일, 말 많고 탈 많던 레고랜드 코리아가 개장 1년을 맞았다. 레고랜드는 국내 첫 글로벌 테마파크라는 점에서 개장 전부터 화제를 모았지만 여러 난관을 겪으며 위기에 봉착했다. 중도 유적지 훼손 논란부터 2022년 말 경기를 얼어붙게 한 자금시장 경색 파문의 시작점으로 지적되면서 논란의 중심에 섰다. 고객들 사이에서도 휴게시설 부족, 가격 논란, 안전 문제 등 부정적 목소리가 적지 않았다.

기대와 우려 속에 2023년 3월 24일 재개장한 레고랜드. 수렁에 빠졌던 레고랜드를 새롭게 바꿔보겠다며 나선 인물이 있다. 이제 막 취임 6개월 차를 맞은 이순규 사장이 그 주인공이다. 그는 레고랜드 사장으로 임명되기 전 레드불코리아, 나이키, 삼성전자 등 다양한 기업에서 글로벌 시장 관련 경험을 쌓아온 인물이다.

이런 경력과 아들 둘을 둔 아빠로서의 경험을 살려 논란의 레고랜드를 아이들의 필수 코스로 만들어 보겠다는 게 이 사장의 목표다. '이코노미스트'는 이 사장과 만나 K-레고랜드의 현재와 미래에 대해 이야기를 들었다.

OFF→ON, 어린이가 움직이는 레고랜드

어린이의, 어린이를 위한, 어린이에 의한 낙원. 이 사장은 레고랜드 코리아의 정체성은 이 한 문장으로 완성된다고 강조했다.

레고랜드는 처음 파크에 입장하는 순간부터 나갈 때까지 모두 아이들을 위한 장소로 구성돼 있다. 모든 놀이기구가 어린이를 위해 만들어져 있을 뿐 아니라 아이들이 뛰어놀다 자칫 걸려 넘어질 위험이 있는 턱까지 모두 없앴다.

"다른 테마파크의 경우 키 제한 등으로 아이들이 탈 수 있는 놀이기구의 비중이 상대적으로 낮잖아요. 100% 어린이를 위한 기구로만 이뤄져 있다는 점이 레고랜드만의 확실한 차별점입니다."

레고랜드 코리아가 추구하는 가치는 '어린이가 주도적으로 즐길 수 있는 시간'을 만들어주는 것이다. 부모 손을 잡고 따라와 수동적으로 놀거리를 즐기기보다는 무엇 하나라도 더 직접 만져보고 체험해볼 수 있도록 하는 데 주안점을 뒀다.

"레고랜드의 시작을 알리는 주체는 어린이들이에요. 매일 아침 10시 방문객 어린이 한 명을 뽑아 오프닝 쇼를 진행합니다. 어린이가 직접 소품을 오프(OFF)에서 온(ON)으로 당기는 세리머니가 끝나면 소소한 파티와 함께 레고랜드가 개장하죠."

실제로 레고랜드 코리아에서 가장 인기가 많은 놀이기구의 특징은 아이들이 단순히 기구에 탑승하는 것 이상으로 직접 레고 소품을 활용해 움직이는 활동이 더해져 있다는 점이다. 가장 인기가 많은 놀이기구 '파이어 아카데미'는 인기 구역 레고 시티 안에 위치한 소방차를 이용해 불을 끄는 놀이기구다. 레고캐슬 안에서 롤러코스터를 타며 드래곤을 쫓는 놀이기구 '드래곤 코스터', 레고 파이러츠(해적선)에 올라타 상대방 배에 물총을 쏘며 노는 '스플래쉬 배틀' 역시 아이들이 역동적으로 놀이에 참여할 수 있어 인기가 좋다.

이처럼 레고로 가득한 세상은 의심의 여지없이 아이들에게 즐거움을 가져다 주는 낙원이지만 어른들의 쉼터는 아니다. 아이들을 위한 어트랙션(놀이기구·시설)이 주를 이루는 구조 탓에 '레고랜드는 부모의 체력훈련장'이라는 우스갯소리까지 생겼다. 이 사장은 평소 부모와 단절된 아이들이 함께 추억을 쌓을 수 있는 공간으로 거듭나겠다는 목표를 분명히 했다. 놀이의 주인공인 아이가 엄마, 아빠와 다시 한 번 찾고 싶은 놀이공원으로 자리 잡는 데 가장 많은 노력을 기울이겠다는 의미다.

"앞으로 꾸준하게 메시지를 전달해야 하는 부분이라고 생각합니다. 어린이들이 일상에서 다양한 이유로 부모와 단절돼 있는 경우가 많은 걸로 알아요. 레고랜드의 가장 큰 꿈은 이런 부모와 아이들이 함께 협력하면서 경험을 쌓도록 돕는 거예요. 아이와 협동해 벽을 오르는 '몽키 클라이밍'이 대표적 예시죠. 아이와 협동하면서 오래 남을 추억을 만들 수 있는 매개체라고 생각해 주시면 좋겠습니다."

유럽과 다른 라이프 스타일, 현지 맞춤 '놀거리'로 승부

이미 세계 여러 국가에 레고랜드를 조성해놓은 멀린엔터테인먼트이지만, 국내에서 찾아볼 수 없던 시설을 새롭게 만드는 일이 쉬운 건 아니었다. 한국 시장만의 특징과 지리적 특성, 소비자 정서까지 모두 고려해야 했기 때문이다.

첫 번째로 내놓은 차별화 요소는 테마파크 운영시간이다. 레고랜드의 운영시간은 기본적으로 북미·유럽의 라이프 스타일에 맞춰져 있다. 외국 어린이들은 저녁 7시가 지나면 잘 준비를 마치는 경우가 많은 반면 한국의 어린이들은 저녁 시간을 친구들과 놀거나 학원에 다녀오는 등 활발하게 보낸다.

"한국 어린이들의 생활 습관을 반영해서 레고랜드 코리아는 4월 말부터 10월까지 주말(금~일요일)에 오후 9시까지 야간 개장에 돌입하기도 했어요. 세계 10개 레고랜드 테마파크 중 최초의 시도입니다."

한국 시장의 또 다른 특징은 탈거리 이상의 놀거리가 마련돼야 한다는 점이다. 롯데월드를 대표하는 퍼레이드, 에버랜드를 대표하는 계절별 꽃 축제처럼 별도의 엔터테인먼트적 요소가 필요하다는 의미다. 이에 이 사장은 매시간 테마파크 내 어디선가는 탈거리 외 볼거리가 마련되는 구조를 만들어나가겠다는 목표를 세웠다. 레고랜드가 마련한 해결책은 댄스 파티다. 레고 시티 안에 무대를 설치해 하루 1~2회 어린이를 위한 파티를 열었다. 지난 4월 28일부터 10월 22일까지 야간 개장이 시작되면서는 횟수를 3회로 늘렸다. 파티는 나이 불문 즐길 수 있는 H.O.T '캔디' 등의 대중가요부터 시작해 방탄소년단(BTS) 음악을 틀어 흥을 돋우고, 자체제작 레고랜드 음악으로 마무리된다. 그 순간 아이들은 마치 파티에 놀러온 것처럼 자리에서 일어나 음악에 몸을 맡긴다.

"한국에 놀러온 영국 레고랜드 임원이 말해줬던 후기가 인상 깊었어요. 이러한 방식의 파티를 영국에서 열면 분명 아이들이 부끄러워할 텐데 한국 아이들은 정말 즐거워하는 모습이 놀랍다는 말이었어요. 역시 흥이 많은 민족인 것 같다는 말도 덧붙였죠. 아이들이 즐길 수 있는 콘텐

츠를 더 많이 만들고 싶어요."

액티비티의 화룡점정을 찍는 곳은 입구 바로 앞에 위치한 레고랜드 호텔이다. 호텔은 레고랜드에서의 시간을 완성하는 장소로, 1층 로비부터 방안까지 모든 곳이 레고로 꽉 차 있다.

"테마파크는 통상 아침 10시부터 저녁까지만 운영되는 반면 호텔은 하루 종일 즐길 수 있는 공간이에요. 전문강사로부터 배우는 레고 수업부터 댄스파티까지 호텔 안에 아이들이 즐길 수 있는 장치들을 잔뜩 만들어놨죠."

154개에 달하는 방 하나하나 모두 스위트룸 형태로 구성돼 있다는 점도 특징이다. 총 5명이 잘 수 있는 매트리스로 구성돼 있어 아이들이 널찍한 공간에서 편히 쉴 수 있다.

"방 안에 들어가면 카펫에 놓인 황금색 열쇠를 갖고 레고로 만들어

©레고랜드 코리아

1. 레고 블록으로 만든 지구본을 집무실 책상에 뒀다.
2. 강원 춘천시 하중도길에 위치한
레고랜드 코리아 리조트의 입구.

1	2

진 금고를 열 수 있도록 만들어 놨어요. 금고 안에 레고랜드만의 선물을 넣어뒀죠. 우리 아이의 첫 '방탈출' 같은 느낌을 선사하는 거예요."

레고랜드 코리아는 2023년 5월 5일 개장 1주년을 맞았다. 그동안 걸어온 길이 순탄치만은 않았다. 지난해 말 경기를 얼어붙게 한 자금시장 경색부터 유적지 논란까지, 갖은 고난을 딛고 재도약을 선언한 것이다. 업계에선 레고랜드 코리아가 과연 국내 대표 테마파크로 새롭게 도약할 수 있을지 2막에 지대한 관심을 보이고 있다.

개장 1주년 맞았지만…과제는 '산적'

다만 앞으로의 길이 호락호락하진 않다. 레고랜드 호텔 주변을 빙 돌아가면 곳곳에 '중도유적과 조상묘소 파괴한 패륜랜드' 등 자극적인 문구가 적힌 현수막이 다수 걸려있는 모습을 확인할 수 있다. 레고랜드를 향한 비난 어린 시선이 계속되고 있는 셈이다. 경제적 손실의 상징이라는 오명을 벗고 지역 자연유산과의 공생에 힘쓰는 것이 레고랜드 앞에 놓인 과제다.

"레고랜드가 중도의 전체를 차지하고 있지는 않아요. 하중도 3분의 1 정도의 공간을 차지하고 있죠. 하지만 지역관광과의 시너지는 필요하다고 생각합니다. 최근 온라인 관광 업체들을 초청해 레고랜드를 케이블카 시설물들과 함께 투어할 수 있도록 루트를 짜고 있어요. 또 중도개발 공사와 레고랜드를 동일시하는 시각 역시 다소 난처합니다. 대중 입장에서는 충분히 그렇게 느낄 수 있다는 점에 공감하지만 레고랜드는 재무건전성이 아주 좋은 회사라는 점을 강조하고 싶습니다."

레고랜드의 모체가 멀린엔터테인먼트라는 글로벌 기업이라는 점에도 장단점이 분명하게 존재한다. 다년간 쌓인 노하우를 바탕으로 시설의 완성도를 높이고 안정적인 운영을 꾀할 수 있다는 것은 이점인 반면 글로벌 규정을 국내 환경에 유연하게 적용하기 어렵다는 단점이 이 사장에겐 또 다른 숙제다.

이때 빛을 발한 것이 바로 이 사장이 보유한 글로벌 기업에서의 경험과 노하우다. 이 사장은 사장 부임에 앞서 멀린엔터테인먼트의 아시아태평양 지역 세일즈 및 마케팅 총괄을 맡았다. 또 나이키, 펩시콜라, 레드불 등 글로벌 기업의 한국 사장도 역임한 바 있다.

"스스로 '중개인'이라는 생각을 했어요. 본사는 내부 규정과 정책을 전 세계적으로 동일시하고자 하는 니즈가 있는 반면에 한국에는 한국만의 특정한 상황이 존재하잖아요. 그 사이 지점을 조율하는 게 제 역할인 거죠."

이 사장은 이런 경영 방식을 '스틱홀더 매니지먼트'라고 칭했다. 한국에 대한 이해도를 바탕으로 시장에 필요한 요소들을 제때 논의해, 적절한 시점에 지원을 받는 식이다. 결국 국내 소비자의 패턴을 잘 읽고, 글로벌 정책 테두리 안에서 각각의 상황에 어떻게 효과적으로 대응하느냐가 가장 큰 숙제인 셈이다.

"외국계 회사 입장에서 볼 때 한국은 속도가 매우 중요한 시장이에요. 국내 기업들이 신제품 출시 및 대응 프로세스가 아주 발달해 있는 데엔 이런 요인이 작용했다고 생각합니다. 그래서 레고랜드 코리아와 같은 한국의 외국계 기업은 더 공격적으로 소통을 이어가야 해요. 선제적인 접근을 하지 않으면 쉽게 뒤처지기 마련이거든요."

이 사장은 레고랜드 코리아를 두고 아직 완성되지 않은 공간이라고 거듭 강조했다. 소비자와 계속해서 문제점을 공유하고 끊임없이 이를 개선해나가는 단계에 있다는 설명이다. 그는 첫술에 배부를 수 없듯, 추가 투자를 계속해나가 완벽한 그림을 만들어가겠다는 포부를 밝혔다.

"레고랜드의 미션은 한국에 있는 모든 어린이와 가족에게 꿈과 희망을 주는 장소가 되는 것이에요. 레고의 역사가 시작된 덴마크나 가장 오래된 레고랜드 중 하나인 미국 캘리포니아 같은 경우 어렸을 때부터 아이와 함께 방문하는 문화가 형성돼 있거든요. '아이가 있으면 당연히 가야 하는 곳'이라는 인식이 확실하게 박혀 있어요. 이런 장소들을 일종의 롤모델로 삼아 더욱 앞으로 나아갈 계획입니다." E

守
지킬:수

本
근본:본

본질은 지키고
새로움을 더하다

교촌에프앤비 대표

윤진호 대표는_ 1972년생으로 전략·기획 업무에 능통한 컨설턴트 출신이다. 미국 펜실베이니아대 와튼스쿨 경영학 석사(MBA) 과정을 마쳤다. 졸업 후 보스턴컨설팅그룹, 애경산업, SPC삼립 등을 거치며 컨설팅과 마케팅 분야의 풍부한 경험을 쌓았다. 2022년 3월 교촌에프앤비 대표로 선임돼 회사의 중장기 비전을 제시하고 브랜드의 지속 성장을 이끌고 있다.

'해현갱장'(解弦更張). 줄을 풀어 팽팽하게 다시 맨다.

경기도 오산에 위치한 교촌에프앤비 본사. 이곳에서 만난 윤진호 대표의 집무실 벽에는 이런 글귀를 담은 커다란 액자가 걸려있다. 취임 2년 차를 맞은 윤 대표는 해현갱장이라는 말로 그간 소회를 대신했다. 교촌의 본질을 토대로 다시 새롭게 태어나겠다는 의미다. 창업주인 권원강 회장이 '교촌의 정신'으로 내건 슬로건이자 경영철학이기도 하다.

윤 대표의 집무실은 이러한 교촌만의 새로움을 계획하는 공간이다. 컨설턴트 출신인 그답게 33㎡(10평) 남짓한 이곳은 실용성 위주로 꾸며졌다. 데스크톱이 놓인 개인 책상과 회의용 테이블, 한쪽에 자리한 진열장이 공간의 전부다. 얼핏 봐선 치킨 브랜드 대표의 공간인지도 알 수 없다. 실무형 최고경영자(CEO)임을 여실히 보여주는 대목이다.

윤 대표는 그렇다고 숫자적 성과에만 열을 올리는 CEO는 아니다. 그의 경영방식은 '최고'(Best)보다 '더 좋은'(Better)에 초점을 맞추고 있다. 10년간 치킨 프랜차이즈 업계 매출 1위 자리를 지키던 교촌치킨이 2022년 경쟁사인 bhc에 타이틀을 내줬을 때도 그가 조급해하지 않은 이유다. 교촌치킨이 더 주요한 가치로 보고 있는 것은 점주와의 상생이다.

상생 효과는 이미 수치로 증명되고 있다. 교촌치킨은 평균 폐점율 0%대를 수년간 유지하고 있다. 2022년엔 교촌치킨 가맹점 중 간판을 내린 점포는 단 한 곳도 없다. 치킨 프랜차이즈의 평균 폐점율이 11.9%인 것과 대비된다. 교촌치킨 점포당 월평균 매출액도 6281만 원으로 주요 치킨 브랜드 중 가장 높다.

윤 대표는 상생을 기반으로 신메뉴 개발에 집중하면서 매출 증진에 나선다는 계획이다. 외형 확장(점포 수)으로 성장하지 않으려면 점포당 매출을 늘리는 구조가 정답이라고 봤다. 우선 치밥(치킨+밥), 치면(치킨+라면), 치떡(치킨+떡볶이) 등의 신제품으로 가맹점주가 팔 수 있는 무기(메뉴)를 더 많이 만들겠다는 전략이다. 해외 사업도 신중하게 확장해 나가기로 했다. 단순 간판만 파는 비즈니스 개념으로 접근해서는 궁극적으로 교촌의 브랜드 이미지만 해친다는 판단에서다.

"컨설턴트 출신치고 숫자에 너무 둔감한 것 아니냐는 시각도 있죠. 단기적으론 손해를 보더라도 제품과 과정이 훌륭하다면 숫자적 결과는 따라온다고 봐요. 가장 중요한 건 교촌의 원칙인 '정도경영'(正道經營)을 무너뜨리지 않는 것이고요."

윤 대표는 같은 맥락에서 교촌의 새로움을 연구하고 직원들과 비전을 공유하는 CEO가 되길 꿈꾼다. 그는 요즘 또 다른 '뉴 알파'를 찾고 있다. 교촌의 성장 요체가 되는 'Better'를 다방면에서 찾겠다는 의미다. 이 도전의 시작에도 해현갱장의 정신이 깔려있다.

"당장의 수익보다 폐점률 0% 자부심" 교촌 성장 비결은

'정도경영' 기반…가맹점과 상생 목표
"단기 성과 아닌 중장기적 결과 만들어야"

"당장의 수익은 중요하지 않습니다. 우리가 말하는 '성장'의 의미는 회사의 매출이나 이익만을 뜻하는 게 아닙니다. 바로 가맹점 수익증대, 파트너사와의 공정거래, 그룹사 임직원과 함께 성장하는 거죠. (웃음)"

2023년 7월 15일 경기도 오산시 교촌에프앤비(F&B) 본사에서 '이코노미스트'와 만난 윤진호 대표이사는 인터뷰 내내 치열한 치킨업계의 현주소와 함께 "기업 철학인 '정도경영'(正道經營)을 기반으로 가맹점과 본사가 함께 성장하는 프랜차이즈 모범 구조를 확립해 나갈 것"이라고 강조했다. 복잡하고 급속한 재편이 이뤄지고 있는 치킨 프랜차이즈 시장에서 새로운 변화를 추구하면서도 '정직함'을 바탕으로 창업정신을 이어 나간다는 게 윤 대표의 경영 목표다.

15년 경력의 컨설팅·전략·마케팅 분야 전문가

윤 대표는 컨설턴트 출신으로 15년여 간 컨설팅·전략·마케팅 분야에서 풍부한 경험을 쌓아왔다. 그는 2007년부터 보스턴컨설팅그룹(BCG)과 애경산업, SPC삼립 등 유통 기업을 거치며 누구보다 빠르게 변화하는 유통 업황을 몸소 체험했다. 교촌에프앤비에는 2022년 3월부터 합류했다.

"소비재 중에서도 유통·프랜차이즈 시장은 매우 빠르게 돌아갑니다. 책상에 앉아서 일하는 것보다 실제로 고객들이 찾는 현장인 매장을 찾아 빠른 트렌드의 변화를 직접 보고 분석해야 합니다. 직접 움직여서 '이게 맞는 것인지, 아닌지'를 판단해야 한다는 것을 지난 경험을 통해 배웠죠. 일례로 BCG에 재직하던 시절, 말레이시아 쿠알라룸푸르에서 롯데와 관련한 프로젝트를 진행하던 때가 있었어요. 이슬람교로 인해 돼지고기와 소고기 대신 닭고기가 더 많이 소비되는 나라에서 당시 닭만 한두 달가량 먹었죠. 한국에 돌아와서도 닭만 생각하면 속이 미식거릴 정도였는데, 치킨 만큼은 예외였어요. '아무리 (닭이) 물려도 튀긴 치킨만큼은 맛있게 먹을 수 있는 식품'이라는 생각을 가지게 됐죠. 이때 치킨에

대해 '변화'을 좀 더 주면 더 많은 사람이, 더 다채롭게 즐길 수 있는 식품이 될 것으로 생각했어요."

윤 대표는 빠르게 변화하는 시장에 발맞춰 새로운 시도를 이어가야 한다고 판단했다. 이를 위해 새로운 교촌의 무기로 '차별화'를 택했다. 서울 용산구 이태원동에 플래그십 스토어 '교촌필방'을 오픈해 프리미엄 제품 판매에 나선 것도 차별화 시도 중 하나다.

교촌은 교촌필방을 통해 '붓으로 바르는 정성'이라는 브랜드 철학을 소비자들에게 적극적으로 알린다는 전략을 세웠다. 교촌은 특유의 맛과 품질을 유지하기 위해 직원들이 일일이 치킨 한 조각조각마다 붓으로 소스를 바르는 조리 방식을 고수하고 있다.

"늘 우리만의 길을 가자, 남들보다 더 잘하려고 하지 말고, 지금의 교촌보다 더 좋아지는 마인드로 우리만의 차별화된 방식으로 성공하고자 합니다. '교촌필방'이 대표적인 예시라 할 수 있죠. 교촌 브랜드의 이미지에 대한 철학과 추구하는 바를 고객들에게 느낄 수 있는 작업을 만들어 내고자 했어요. 실제로 교촌 치킨은 조각 하나하나에 붓질로 소스를 바르는 방식을 고수하고 있는데, 소비자들이 못 느끼는 게 안타까웠습니다. 소스를 붓으로 바르는 이유는 소스가 육질에 잘 스며들게 하고 양념 치킨의 바삭한 튀김 옷을 유지하기 위함이죠. 교촌필방을 통해 교촌의 이미지와 철학을 실제로 이용하는 거라고 생각했어요."

수제맥주, 라면 등의 신(新)사업도 확대해 나갈 계획이다. 지난 6월에는 교촌치킨에서 첫 볶음면인 '교촌 레드시크릿 볶음면'과 '교촌 블랙시크릿 볶음면' 2종을 단독으로 선보였다.

"내부적으로 새롭게 방향으로 잡은 게 바로 볶음면입니다. 현재 '치밥'(치킨+밥), '치떡'(치킨+떡)도 있지만 치면이라는 부분은 없어서, 우리가 한번 만들어 보자는 내부적 판단이 있었어요. 사전 테스트에 있어서 내부 반응도 좋았고요. 결국은 점주들이 팔 수 있는 무기가 많아야 하는데, 정말로 경쟁력 있는 제품들을 만들어 보자 했습니다. 앞으로도 매출 증대를 위해서 다양한 제품군을 지속해서 출시할 계획입니다."

이처럼 윤 대표가 새로운 것에 눈을 돌리는 이유는 바로 새로운 '캐시카우'(수익창출원)를 발굴해 지속 가능한 성장을 이뤄나가기 위해서다. 포화 상태인 시장에서 '치킨만 팔아선 안 된다'는 인식이 지속적으로 커지면서, 새로운 성장동력 발굴·육성에 나선 것이다.

교촌에프앤비는 국내 치킨 업계 1위 타이틀을 수년간 지켜왔다. 그러나 2022년부터는 상황이 바뀌었다. 경쟁사인 bhc 매출액이 5000억 원을 돌파하며 매출 1위 자리를 10년 만에 빼앗겼다. 하지만 시장 우려와 달리 윤 대표는 그리 조급하지 않은 눈치다. 매출에 급급해 매장을 늘리기보다 기존 가맹점주와 상생하며 내실을 다지는 방향으로 가닥을 잡았다.

"교촌은 수도권 진출 이후 2001년 280개였던 매장 수가 2002년 500개, 2003년 1000개로 폭발적으로 늘어났는데요. 2003년 조류인플루엔자가 대한민국을 덮쳤을 때도 창업 대기자가 300명이 넘을 만큼 인기였

교촌치킨 초창기 가게 모습을 그린 그림.

지만, 교촌은 기존 가맹점주의 내실을 다지는 게 우선이라며 전부 돌려보냈습니다. 당시 가맹점을 하나 열 때마다 본사 이익이 2000만원이 넘던 시절이니, 300명이라고 하면 60억원의 이익을 포기한 셈이죠. 지금도 마찬가지입니다. 당장 성과만 생각하면 점포 수를 확대하면 됩니다. 하지만 저희가 늘 점주한테 약속하는 부분도 회사가 어떤 성과라든지, 본사의 이익만을 위해서 매장 출점을 하지 않습니다."

"외형성장보다 내실 경영 집중"
현재 가장 활발한 움직임은 '치킨 조리용 협동 로봇' 도입이다. 로봇 도입을 통해 조금이라도 가맹점주의 인건비 등 비용 부담을 줄이기 위한 노력이다.

"현재 교촌치킨 가맹점 3곳에 치킨 조리용 협동 로봇을 도입한 데이어 로봇의 생산성과 경제성 등을 분석해 도입 가맹점을 확대해 나갈 예정입니다. 연내까지 사전 테스트를 거친 후 최소 100~200여 개의 조리 로봇을 도입 완료할 계획입니다. 어느 정도 기술적인 면이 발전되면 향후에는 자동 튀김 로봇, 서빙 로봇, 테이블 로봇 등을 확대 도입할 예정이고요."

또 본사는 2014년 이후 10년간 주요 원자재 가맹점 납품가를 동결해왔다. 분담 비용이 상승하면서 2022년 영업이익은 전년 대비 -78%를 기록할 수밖에 없었다. 이처럼 교촌은 비용 상승 요인을 분담하며 동종업계 대비 낮은 제품 가격대를 유지해 왔으나, 최근 본사 지원도 한계에 부딪히며 가격 조정이 불가피했다는 입장이다.

'점주와 상생'이 곧 '교촌의 목표'
교촌 본사와 가맹점과의 진정한 상생을 여실히 증명해 내는 것이 바로 폐점률이다. 교촌치킨의 평균 폐점률은 사실상 0%다. 공정거래위원

회에 따르면 2021년 말 기준 치킨업계 평균 폐점률은 13.7%다. 교촌치킨 폐점률은 2018년 0.5%, 2019년 0.2%, 2020년 0.1%, 2021년 0%, 2022년 0.1%로 늘 0%대에 머물고 있다.

"위대한 기업은 언제나 위기 속에서 미래를 싹 틔웠습니다. 가맹점과의 상생도 정도경영의 일환입니다. 상생은 어느 한쪽의 희생으로만 이뤄지는 것은 아닙니다. 사사로운 이익보다 교촌 가족 전체의 동반 성장을 위한 진정한 상생을 실천할 때라고 생각합니다."

그는 마지막으로 창립 31주년의 새로운 슬로건으로 '해현갱장'(解弦更張)을 공개하고 100년 글로벌 기업으로의 재도약 의지를 다지기도 했다.

해현갱장은 고대 역사서 한서에 나오는 말로 '느슨해진 거문고 줄을 다시 팽팽하게 바꾸어 맨다'는 뜻으로 기본적인 브랜드 철학에 새로운 모습을 더해 변화를 준다는 것을 의미한다.

"개인적으로 전문경영인이 단기 성과에 집착해서 살아남는 경우도 있지만, 그 조직의 사람이 되기는 어렵습니다. 성과라는 게 꼭 숫자로 나타나는 게 아닙니다. 결과를 내려면 그 과정이 중요하죠. 과정을 잘 만들려면 시간이 필요하고, 조직을 움직이는 게 가장 중요하고요. 그러한 면에서 저 역시 권원강 창업주와 정신이 일맥상통한 부분이 많습니다. 비록 컨설턴트 출신이지만 단기적 성과가 아닌 중장기적인 결과물을 만들어 내기 위해 더 노력하고 있습니다." **E**

넘칠·일

이로울·리

'커피' 한 잔으로
이로움을 더하다

신봉환

일리카페코리아 총괄사장

신봉환 총괄사장은_1958년생으로 삼성그룹 재무팀, 한국쓰리엠(3M) 총괄디렉터를 거치며 영업·마케팅 분야의 풍부한 경험을 쌓았다. 33년 동안 산업재만 다루던 신 사장은 커피라는 소비재를 활용한 카페 프랜차이즈 사업에 매력을 느껴 지난 2018년 한국3M에서 정년퇴임한 뒤 일리카페코리아 총괄사장 자리에 앉았다. 일리카페의 대중화를 위해 취임 이후부터 적극적인 마케팅을 펼치며 한국 커피 시장에서 일리카페 브랜드의 존재감을 키우기 위해 노력하고 있다.

알록달록한 색의 커피머신부터 하나의 예술작품 같은 커피잔까지. 일리카페코리아를 이끌고 있는 신봉환 총괄사장의 집무실은 마치 작은 카페를 옮겨놓은 듯했다. 집무실에서 직접 커피를 내려 마시진 않지만, 일리카페의 대표 제품들을 곳곳에 전시해 뒀다. 브랜드에 대한 신 사장의 애정이 고스란히 느껴지는 부분이다.

"커피는 누구나 즐겨 찾는 소비재라는 점이 굉장히 매력적이에요. 그중에서도 일리카페 커피는 미국식 카페가 즐비한 한국에서 확실한 차별점이 있죠."

신 사장은 한국쓰리엠(3M)에서 33년간 일하며 산업재를 다뤄왔다. 그런 그에게 일상에 스며들어 있는 '커피'라는 소비재는 강한 매력으로 다가왔다. 그렇게 한국3M에서 영업·마케팅 업무를 하며 총괄디렉터까지 지내던 신 사장은 5년 전 정년퇴임을 한 뒤, 일리카페코리아 총괄사장 자리에 앉으며 새로운 도전에 나섰다.

미국 커피 프랜차이즈들이 장악한 커피업계에서 일리카페가 존재감을 보이기 시작한 것은 신 사장 취임 이후부터다. 일리카페코리아의 한국 파트너사는 큐로홀딩스의 자회사인 큐로에프앤비로, 지난 2007년부터 일리카페코리아를 운영하며 매년 600억원대의 매출을 올리고 있다. 2012년에는 카페까지 사업을 확장했고, 온·오프라인 채널을 통해 커피머신과 캡슐커피 등을 함께 판매하고 있다.

7층 일리카페코리아 본사에서 지하 1층으로 내려오자 고소하고 향긋한 커피 향이 진동했다. 일리카페는 1999년부터 '커피 유니버시티'라는 프로그램을 운영해오고 있다. 원두 재배 농가부터 바리스타에 이르기까지 커피 관련 종사자들의 전문성을 확보하는 것이 목적으로, 한국의 일리카페 유니버시티는 이곳에 위치해 있다.

지하 1층에 꾸며진 일리카페코리아 유니버시티는 이곳이 강남 한복판이라는 사실을 잊게 할 만큼 이탈리아의 향기를 물씬 풍겼다. 바 형식의 카페 테이블과 여러 종류의 커피 기계들, 편안한 조명과 커피 내리는 소리가 순식간에 유럽 분위기를 만들어냈다.

"일리카페를 소비자 곁에 있는 프리미엄 커피 브랜드로 만들고 싶어요. 최상의 커피로 모두를 행복하게 하는 것이 저와 일리카페의 목표입니다."

일리카페코리아가 2023년 6월 선보인 브랜드 전시회명 '리브 해피 일리 인 서울'(LIVE HAPP'ILLY' IN SEOUL)에도 이러한 비전이 잘 녹아있다. 커피로 이로움을 더하는 것, 이것이 일리카페와 신 사장이 매일 달리고 있는 이유다.

3M 총괄디렉터서 커피 CEO로
일리카페로 전하는 '이탈리아 향기'

한국쓰리엠에 33년간 몸담았던 신봉환 사장, 2018년 취임
홈카페 문화 확산에 일상 속 이탈리아 커피 안착 목표

'리브 해피일리 인 서울'(LIVE HAPPILLY IN SEOUL)

90년 전통의 글로벌 이탈리아 커피 브랜드 '일리'(ILLY)가 지난 2023년 6월 연 브랜드 전시회명에는 일리카페의 마케팅 철학이 담겼다. '최상의 커피를 통해 모두를 행복하게 하겠다'는 의미로 '해피'(HAPPY)와 '일

리'(ILLY)를 조합했다.

일리카페코리아가 강남 한복판에서 브랜드 전시회를 연 배경엔 '프리미엄 커피' 열풍이 있다. 스타벅스와 커피빈, 폴바셋 등 미국 프랜차이즈 카페 브랜드들이 즐비한 한국 도심에서는 이탈리아 커피 브랜드

1. 아프리카 카메룬 출신 화가인 파스칼 마르틴 타유(Pascale Marthine Tayou)와 협업으로 탄생한 일리 아트 컬렉션 제품.
2. 앤틱 스타일의 커피잔과 커피 원두 제품.

1

2

인 일리카페도 전보다 훨씬 자주 찾아볼 수 있다. 프리미엄 이탈리아 커피를 국내에 대중화시킨 데에는 지난 2018년 취임한 신봉환 일리카페코리아 총괄사장의 역할이 컸다는 전언이다.

'포스트잇·스카치테이프' 다루다 '커피'에 매력
신 사장은 포스트잇과 스카치테이프를 생산하는 한국쓰리엠(3M)에서 33년 동안 일했다. 한국쓰리엠에서 영업·마케팅 업무를 하며 총괄디

렉터까지 지낸 신 사장은 5년 전 정년퇴임한 뒤 일리카페코리아 총괄사장 자리에 앉았다.

"사실 일리에 오기 전에 커피에 관심이 많진 않았어요. 하지만 한국 3M에서 오래 근무하며 주로 산업재를 다뤘었던 저에게, 누구나 즐겨 찾는 커피라는 소비재는 굉장히 매력적으로 다가왔어요. 전형적인 소비 제품인 커피를 마케팅하면 재미있겠다는 생각에 오게 됐죠."

일리는 1933년 이탈리아에서 설립된 3대 글로벌 커피 브랜드로 현재 전 세계 140여 개 국가에서 매일 800만 잔 이상 소비되고 있다. 가정에서 즐길 수 있는 커피머신과 캡슐 커피로 유명하다. 커피의 역사가 오래된 만큼 80년 전에도 카페에서 사용하는 에스프레소 머신은 있었지만, 일리가 개발한 가정용 머신은 근대형 에스프레소 머신의 시초로 평가받고 있다.

"이탈리아 본사에서 일리 브랜드에 대한 자부심이 굉장해요. 일리카페는 이탈리아에서 커피업계 '빅2' 중 하나로, 이탈리아 사람들이 어디에서든 접할 수 있는 국민 브랜드죠. 일리가 커피머신을 발명한 것은 아니지만, 상업화는 처음 한 브랜드로 평가받고 있어요."

일리의 기본 철학은 '프리미엄 원두를 사용해 커피 본연의 풍미와 맛을 가장 완벽하게 구현'하는 것이다. 일리카페는 아라비카 품종 중에서도 상위 1%에 해당하는 원두만 쓰고 있다. 산지별로 과테말라, 콜롬비아 에티오피아 등 9가지 종류가 있다.

일리카페코리아의 한국 파트너사는 큐로홀딩스의 자회사인 큐로에프앤비로, 지난 2007년부터 일리카페코리아를 운영하고 있다. 2012년에는 카페로 사업을 확장했고, 온라인·오프라인 채널을 통해 커피머신과 캡슐커피 등을 함께 판매하고 있다. 일리카페코리아는 카페 매출을 제외하고 커피머신과 캡슐커피 판매로 지난해 630억원의 매출을 올렸다. 코로나19 대유행(팬데믹)을 겪으며 3년 사이 캡슐커피 매출이 3배 이상 증가하며 '홈카페 문화'가 확산한 덕이다.

"코로나19 팬데믹 때와 비교했을 때 홈카페를 즐길 수 있는 시간이

<table>
<tr><td>1</td><td>1. 일리커피 머신과 일리커피 창업자
프란체스코 일리 초상(오른쪽).
왼쪽사진은 창업자 아들인 에르네스토 일리.</td></tr>
<tr><td>2</td><td>2. 일리 아트 컬렉션 커피잔(왼쪽)과 파스텔 톤으로 제작된
일리커피 머신.</td></tr>
</table>

나 기회가 상대적으로 줄어들긴 했어요. 하지만 현재 모든 분야에서 '개인화'가 나타나고 있듯이 커피업계에서도 개인화가 중요한 키워드가 됐어요. 맛에 민감하고, 자신의 취향을 잘 파악하는 현명한 소비자들이 많아지고 있죠. 그래서 개인의 용도와 취향에 맞는 커피머신에, 입맛에 맞는 품종의 원두와 산지까지 골라 커피를 마실 수 있는 홈카페 문화가 꾸준히 이어질 것이라고 봐요."

우리나라에서 1인 평균 연간 커피 소비량은 367잔으로, 프랑스 551잔에 이어 2위를 차지하고 있다. 인구가 상대적으로 적은 편임에도 커피 시장 규모는 미국과 중국에 이어 세계 3위다. 우리나라의 인구 100만명당 커피 전문점의 수도 1834개로, 압도적인 세계 1위다. 2위인 일본의 두 배가 훌쩍 넘는다.

"국내 커피 시장은 언젠가부터 무서운 속도로 성장해 커피는 이제 없어서는 안 될 일상이 돼버렸어요. 한국이 일리카페를 포함한 글로벌 커피 프랜차이즈 브랜드의 격전장이 되고 있어 본사에서도 굉장히 관심을 많이 갖는 시장이 됐죠."

'친환경' 포드형 캡슐 출시 예정

커피 소비가 큰 만큼 전 세계적으로 쓰레기 문제 역시 해결해야 할 과제다. 일리는 플라스틱으로 만들어지는 캡슐커피 판매는 이어가되 올해 하반기에 티백 형태의 포드를 새롭게 출시할 계획이다.

"최근 전 세계적으로 ESG(환경·사회·지배구조) 경영이 대두되고, 특히 커피업계에선 플라스틱 사용이 해결해야 할 과제로 지적받으면서 과거에 캡슐커피 개발 전에 사용됐던 티백 형태의 포드 제품을 재출시할 예정이에요. 포드형은 1930년대에 일리가 최초로 특허를 받은 제품 형태로, 유럽에선 아직도 초창기 모양인 포드형이 통용되고 있어요."

일리는 그간 호텔·대형 레스토랑 등에 커피 제품을 납품하는 기업 간 거래(B2B) 부문에 사업 역량을 집중했었다. 그러던 중 2019년부터 캡슐커피와 커피 원두 등을 소비자에게 직접 알리면서 기업과 소비자 간 거래(B2C) 사업을 시작했다. 아메리카노 등 미국 커피 문화에 익숙한 한국 시장에 이탈리아 커피 문화를 대중화시키겠던 목표다.

"일리카페코리아의 목표는 '프리미엄 커피를 지향하되, 소비자들 곁에 있는 프리미엄 브랜드가 되자'는 것이에요. 이제 일상으로 자리 잡은 커피를 누구나 쉽게 즐길 수 있도록 하는 것이 일리카페코리아와 일리카페 글로벌의 공통된 목표죠. 이를 위해 캡슐커피 등 제품 소비자가를 40% 내렸고, 지금은 50%도 안 되는 가격에 다양한 채널에서 판매하고 있어요. 이렇게 부담 없는 가격에 프리미엄 일리 커피를 즐길 수 있도록 대중에게 다가가는 브랜드로 성장하겠습니다." E

構
얽을:구
想
생각:상

과거를 엮어 미래로

김영문

메이필드 호텔 대표이사

김영문 대표는_ 롯데면세점을 시작으로 워커힐 호텔앤리조트 상무 등을 지냈다. 2015년부터는 한국관광공사 호텔등급심사 평가위원과 호텔업 등급결정 심의위원, 한국마이스관광학회 부회장, 문화체육관광부 규제개혁위원회 관광산업분과위원, 한국문화관광연구원 비상임이사를 역임했다. 이후 2019년 연세대 생활환경대학원 겸임교수, 2017년부터는 메이필드 호텔 사장을 역임하고 있다.

"대표이사(CEO)의 방은 기업의 미래를 구상하고 기획하는 공간이죠."

'특급호텔 대표' 자리를 무려 6년째 지키고 있는 김영문 메이필드 호텔 대표. 그의 장수 비결이 바로 '미래를 구상하는 방'에 있다는 설명이다.

호텔 본관 너머 벨타워 건물에 위치한 그의 집무실. 그의 방 안에 들어서면 이집트의 역사를 담고 있는 듯한 그림이 가장 먼저 보인다. 그 옆 장식장 위에는 이집트 장식품 십여 개가 놓여있다. 그가 직접 이집트 여행을 다니면서 사 모은 것들이다. 단순한 장식품으로 보이지만 김 대표는 이를 통해 인류의 과거와 현재를 고찰하는데 그 시간이 더없이 값지다고 설명했다.

김 대표는 "역사에 관심이 많고 특히 이집트의 역사와 문화를 좋아한다"며 "기업의 미래를 구상하고 기획할 땐 과거에 대한 성찰이 가장 중요한데 이집트 수집품을 보고 있으면 인류 문명사를 되짚어 볼 수 있어 좋다"고 말했다.

역사를 애정하는 마음은 그의 집무실 곳곳에 녹아있다. 메이필드 호텔이 한눈에 내려다보이는 그의 방 창문에는 흔한 현대식 유리 창호 대신 우리 전통의 창호지를 덧댔다. 밖에서 실내가 보이지 않도록 가려주면서 햇빛은 그대로 통과되니 실용적이기가 이루 말할 수 없다.

그의 방 중간에는 '이동식 종이판'이 있다. 화이트보드 대용으로 회의 등 업무를 할 때 사용한다. 그는 "디지털 시대에 태블릿 PC나 노트북 등을 쓸 수도 있지만 직접 기록하는 행위 자체에 큰 의미가 있다"며 "손수 글로 적으면 기억에서 쉽게 잊히지도 않는다"고 했다.

수십 권의 관광학 관련 책과 서류들이 놓인 그의 책상 뒤에는 특별한 화각(소뿔 장식품)이 걸려있다. 소뿔 하나를 가공하면 10~20㎝ 정도의 각지 한 장이 만들어지는데, 그만큼 재료 수급과 가공이 까다로워 화각 공예품은 귀족층이나 왕실에서만 사용해왔다.

23년 간 관광 산업에서 활약해온 김 대표 역시 이 책상에서 미래 희소가치를 높일 수 있는 중요 안건을 챙기고 있다. 김 대표는 "화각의 기운이 느껴지는 이 자리에서 구상과 연구를 매일 한다"면서 "국내 호텔과 관광 산업의 질적 도약을 위한 기반을 다져나갈 것"이라고 말했다.

'호캉스'를 '놀캉스'로 바꾸니 '★★★★★' 빛났다

"호텔 '추억 만드는 플랫폼'으로 거듭나야"
2024년 업황 회복 전망, 新산업 모색 절실

"호텔은 '추억을 만드는 플랫폼'이라 생각한다. 단순 객실 투숙뿐 아니라 결혼식이나 돌잔치가 열리고 부모님을 위한 칠순·팔순 잔치를 하는 그런 공간, 아이들과 같이 뛰어 놀고 추억까지 쌓을 수 있는 곳 말이다."

건축물과 자연, 그리고 사람이 이어진다. 서울시 강서구에는 이러한 도심 속 자연을 콘셉트로 한 5성급 토종 브랜드 호텔이 자리하고 있다. 서울에서 약 10만㎡(3만250평)에 달하는 넓은 부지를 보유한 호텔이자 '5월의 정원'이라는 이름을 가진 '메이필드 호텔'이 바로 그 주인공이다.

이 호텔은 코로나19 사태로 호텔업이 어려운 상황에 직면했을 때도 '자연친화형'을 내세워, 글로벌 체인이나 대기업 계열 호텔 브랜드를 뺀 독자 브랜드 5성급 호텔 중 유일하게 생존했다. 그 선봉에는 25년 경력을 자랑하는 호텔업계 베테랑이자 업계 최장수 CEO로 꼽히는 김영문 대표이사가 있다. 2023년 1월 30일 '이코노미스트'는 서울 강서구 메이필드 호텔 본사에서 그를 만났다.

1. 장식장 위에 놓인 이집트 공예품. 김 대표는 이집트 공예품이 인류 문명사를 되짚어 보면서 미래를 구상하는 매개체라고 했다.
2. 집무식 벽면에 걸린 판화.

"위기를 기회로"…야외 정원 콘셉트 식음업장 강화

김 대표는 25년간 관광 산업의 최전선을 누볐다.

메이필드와 인연을 맺게 된 건 지난 2017년. 그간 국제적인 행사 진행과 외국인 관광객 유치에 공헌하는 등 한국호텔업협회 대외협력부회장으로도 활약했다. 코로나19 위기 극복을 위한 호텔업 지원책 마련에도 김 대표의 역할이 컸다는 평가다.

김 대표는 지난 3년여간 '위기를 기회로'를 모토로 삼아 새로운 사업 방향을 꾀한 것이 '독자 생존'의 비결이라고 강조했다. 그는 "단순히 호텔이라는 공간에 집중하기보다는 공간을 자유롭게 만들고 소비자들이 행복을 누리는 공간을 구성하는 것에 집중했다"며 "넓은 부지에 정원을 가진 차별점을 경쟁력의 도구로 삼아 수영장, 액티비티에 중점을 뒀으며 외곽에 위치한 특성상 레크레이션과 야외를 이용할 수 있다는 포트폴리오를 많이 활용했다"고 말했다.

지난 2020년 코로나19 확산 이후 강화된 방역 조치, 여행 관련 규제 등으로 호텔 관련 수요가 급감하면서 실적이 크게 위축됐다. 하지만 지난해 상반기 대부분의 국가가 규제를 완화하면서 국내외 여행 수요가 큰 폭의 회복세를 보이고 있고, 본격적인 노 마스크 시대에 접어들며 호텔업황도 기지개를 켜고 있는 상황이다.

김 대표는 "본격적인 노 마스크 시대에 접어들며 지금까지 시도하지 못했던 프로그램을 가동할 예정"이라며 "와인, 맥주 페스티벌 등 야외를 이용한 프로그램을 적극적으로 활성화하고 식음업장 리뉴얼도 계획하고 있다"고 강조했다.

실제 메이필드 호텔은 정체성인 '야외 정원' 콘셉트를 살린 콘텐츠를 강화하고 외부로 식음업장 확장을 꾀하고 있다. 2022년 8월에는 모던 유러피안 퀴진 레스토랑 '더 큐'를 리뉴얼 오픈했고, 9월에는 마곡나루

1. 창호지를 덧대어 한옥 느낌을 살린 집무실 창문.
2. 김 대표는 집무실에 둔 이동식 종이판에 글을 쓰며 회의하면 기억하는데 도움이 된다고 한다.

역에 메이필드 호텔이 운영하는 '바'를 열었다. 2023년 6월에는 갈비명가 '낙원' 레스토랑을 리뉴얼 오픈해 운영 중이다.

가정간편식(HMR) 밀키트 사업에도 진출했다. 기존 '낙원' 레스토랑의 인기 메뉴인 갈비찜, 어린이용 불고기 등의 메뉴를 위주로 마켓컬리 등 주요 오픈마켓에 밀키트 제품을 입점시킨 상태다. 메이필드 호텔 자체적으로 네이버 스마트스토어도 운영하고 있다.

김 대표는 "호텔업 특성상 식음업장은 인건비 문제로 이익이 잘 나지 않아 적자인 경우가 많다"며 "하지만 메이필드는 단기적으로 보지 않고 장기적인 관측으로 우리나라 고유의 음식을 내·외국인에게 선보이자는 취지에서 식음업장 사업을 강화하고 있다"고 말했다.

그는 호텔 객실뿐 아니라 식음업장에 공을 들인 결과, 메이필드 호텔의 실적이 흑자 전환할 수 있었다고 설명했다. 메이필드 호텔 레스토랑 사업 부문의 2022년 매출은 전년 대비 68% 증가했다. 메이필드 호텔은 코로나19영향에 매출액이 40%까지 떨어지고, 2년 연속 약 80억원의 적자를 기록한 바 있다. 그럼에도 지난해 세전이익 흑자로 돌아선 것이다.

日 관광객 유치…美 호텔 신규사업 진출

그는 또 포스트 코로나 시대에 발맞춰, 일본을 중심으로 외국인 유치 준비에 총력을 가할 계획이다. 메이필드 호텔은 현재 주말은 내국인으로 채우고, 주중은 외국인 매출 비중을 20~30%까지 늘리는 게 목표다. 김 대표는 "호텔업황 회복을 위해서는 무엇보다 외국인 관광객 유치가 절실하다"며 "내국인들은 해외로 많이 나가고 있고 코로나19로 인한 보복소비는 끝난 상태다. 외국인 관광객들이 본격적으로 들어와야 시내 호텔을 중심으로 외곽 호텔이 관광객으로 채워질 것"이라고 말했다.

이를 위해 2022년 12월 한국관광공사와 함께 일본 관광객 유치를 위한 홍보 활동을 진행했고, 일본 여행사와 협업해 호텔 행사 및 마케팅을 지속적으로 추진하고 있다. 또 2024년까지 메이필드 호텔 내에 일본 관광객 전용층 설립을 계획 중이다. 그는 "김포공항은 미주, 동남아 관광객이 아닌 중국, 대만, 일본 관광객만 들이고 있다"며 "중국의 경우 호텔 간의 유치 경쟁이 심한데다 아직 봉쇄정책이 남아있어 일본인 관광객 유치에 적극적으로 힘을 보태려고 한다"라고 설명했다.

해외 진출도 꾀한다. 연내를 목표로 미국 조지아주 애틀랜타에 호텔 진출을 염두에 두고 있다. 이 역시 자연친화형 콘셉트로 미국에서 타 호텔과 차별점을 둔다는 계획이다. 그는 "미국 호텔 사업 진출 역시 국내와 마찬가지로 '자연친화적' 가족 호텔로 설립해 차별점을 둘 예정이다"라고 했다.

마지막으로 그는 오는 2024년부터 호텔 업황이 본격적인 회복세에 접어들 것으로 내다보고, 기본에 주안점을 두고 경영 계획을 수립해나갈 계획이다. 김 대표는 "올해 같은 경우는 '기본으로 돌아가자'라는 생각으로 경영 계획을 수립하고자 한다"고 말했다. 이어 "코로나 시대에 기존 직원들의 이탈도 심했고, 호텔 이용률도 떨어지며 기본적인 호텔의 서비스 질이 떨어질 수 밖에 없었다"며 "관광산업 생태계가 무너졌기 때문에 올해는 모든 호텔의 기본적인 서비스 제공, 레스토랑에 맞는 재점검의 기회, 새 도약의 기회로 삼을 것"이라고 강조했다. E

同
한가지:동
行
갈:행

'실패'에서 배웠다
'함께'가 중요하다는 것을

윤병훈 퀘스트소프트웨어코리아 지사장

윤병훈 지사장은_ 미국 미주리주 파크대 경제학과를 졸업하고 KT를 시작으로 세일즈포스닷컴 및 시스코 등 글로벌 IT 기업에서 마케팅과 컨설팅 등 다양한 분야의 비즈니스 전문가로 경력을 쌓았다. 2009년 시스코의 리셀러로 개인 사업에 도전했지만 3년 만에 실패를 맛보고 다시 IT 업계로 복귀했다. 이후 오라클, 마이크로소프트, 델 등 다양한 글로벌 IT 기업에서 능력을 인정받는 전문가로 일하다 2023년 2월 글로벌 시스템 관리 및 데이터 보호·보안 소프트웨어 기업인 퀘스트소프트웨어 한국 지사장으로 합류했다.

1990년대 초반 그는 혈혈단신으로 미국 유학길에 올랐다. 한국에서 별 특성 없이 대학에 가는 것보다 영어 하나라도 원어민처럼 할 수 있다면 더 크게 될 수 있을 것이라 판단한 어머니의 권유에 따랐다. 한국 학생이 10여 명도 안 되는 미 미주리주 파크빌에 있는 파크대 경제학과에 입학했다. 이곳에서 살아남을 방법은 혹독한 공부밖에 없었다. "내가 한국에서 그렇게 공부했다면 서울대도 들어갔을 것"이라고 회고할 정도다. 노력의 결과는 수석 졸업이었다.

미국에서 터를 잡기 위해 택하려 했던 게 경영학석사(MBA)였다. MBA에 도전하기 위해서는 성적뿐만 아니라 경력도 중요했다. "사촌 형의 조언으로 당시 공기업이던 KT에 입사해 경력을 쌓은 후 다시 MBA에 도전을 하려고 했다. 한국에 국제통화기금(IMF) 사태가 터지면서 도저히 유학 갈 형편이 안 돼서 MBA의 꿈을 이루지 못했다"고 회고했다. MBA 도전을 위해 임시로 시작한 IT가 그의 업이 됐다. 윤병훈 퀘스트소프트웨어코리아 지사장의 이야기다.

윤 지사장은 대학 졸업 후 한국에 돌아와 KT를 시작으로 오라클·마이크로소프트·세일즈포스닷컴·시스코·델 등 대표적인 글로벌 IT 기업에서 경력을 쌓았다. 마케팅과 컨설팅 등 여러 분야에서 비즈니스 전문가로 인정받았다. 성공 가도만 달렸다면 그가 추구하는 '동행'의 리더십은 불가능했을 것이다.

자신감 가득했던 샐러리맨은 2009년 사업에 도전했다. "당시에 내가 할 수 있는 것들은 이미 다 배웠다고 착각했다"고 떠올렸다.

딱 3년이다. 흔히 말하는 '쫄딱 망하는데' 걸린 시간이다. "내가 되게 잘난 사람이라고 생각했다. 사업이 내 생각만큼 안 되고 빚이 쌓이는 것을 보면서 처절하게 나를 되돌아봤다"고 말했다.

사업 실패로 그는 인생관과 삶의 가치관이 변했다. 일을 할 때 '혼자'보다 '함께'가 더 중요하다는 것을 배웠다.

그의 사무실은 너무 단순하다. 일하는 데 필요한 집기가 사무실 인테리어의 전부다. 대신 그의 사무실 문은 항상 임직원에게 열려 있다. 윤 지사장은 임직원들과 이야기를 나누기 위해 지사장 방보다 임직원들이 일하는 공간에 더 많이 머무르고 있다. 그들과 소통하기 위해서, 자신의 생각을 그들과 공유하기 위해서다. 빈 공간이 많은 사무실을 그는 구성원들과의 대화로 가득 채우고 있다.

실패한 사업가가 글로벌 IT 기업의 한국 지사장으로 성공 스토리를 쓸 수 있었던 것은 혹독한 실패와 그 과정에서 배운 '동행 리더십'이 있었기 때문이다.

"기업 토털 리스크 관리 솔루션 하면 떠오르는 기업으로 만들 것"

2023년 2월 퀘스트소프트웨어코리아 지사장으로 합류
본사와 지속적인 소통으로 한국지사 위상 높여

"갑자기 왜 게임 회사(퀘스트라는 단어는 게임에서 자주 사용된다)로 가느냐", "꽤 오랫동안 알고 있는 그 기업이 맞느냐" 등 그가 한국 지사장 제안을 받은 후 함께 의논했던 지인들의 반응이다. 쉽게 말해 그에게 지사장 제안을 한 퀘스트소프트웨어는 업력은 오래됐지만, 기업의 대중적인 인지도가 높지 않았다. 1987년 미국에서 창업한 데이터 솔루션 관련 기업 간 거래(B2B) 기업이다. 100개국에서 13만 고객사를 보유하고 있고, 포춘 500대 기업의 95%가 그 기업의 제품을 사용하고 있는 글로벌 기업이다. B2B 기업이라는 특성 탓에 한국에서 대중적인 인지도가 높지 않았지만, 코로나19 등의 영향에도 불구하고 꾸준하게 성장하는 기업이었다.

그는 그 기업의 가능성을 보았다. 기업이 제공하고 있는 데이터베이스(DB) 리스크 관리 솔루션인 토드(Toad)나 쉐어플렉스(SharePlex) 등은 오래됐지만 여전히 한국 시장에서 큰 힘을 발휘하고 있다고 판단했다. 마케팅과 기업 메시지를 잘 홍보하면 성장세를 이어갈 것이라고 확신했다. 2023년 2월 한국 델 테크놀로지스 데이터 보호 솔루션(DPS) 사업본부장에서 퀘스트소프트웨어코리아 지사장으로 자리를 옮겼다. 윤병훈 지사장의 이야기다. 그는 "지사장을 맡은 후 목표했던 바를 75% 정도 이뤘다고 평가한다. 앞으로 성장 가능성이 더 높다"며 웃었다. 윤 지사장은 그렇게 쉬운 길 대신 어려운 역할에 도전했다.

3년 후 매출 두 배 이상 끌어 올릴 것

그의 도전은 쉽지 않다. 퀘스트소프트웨어코리아는 한때 서울 테헤란로에 있는 한 건물에서 두 개 층을 사용할 정도로 매출이 높았고 구성원도 많았다. 현재 사무실은 한 개 층으로 축소됐고, 구성원도 20명 남짓으로 줄었다. 그렇지만 그는 델이라는 안정적인 직장을 떠나서 이곳에 합류했다. 윤 지사장은 "IT 업계에서 28년 정도 일했는데, 마케팅 커리어가 많은 편이다"면서 "글로벌 기업의 한국지사는 '우리는 뭘 하는 회사다'라

1. 집무실 책상에 노트북을 연결한 대형 모니터 2개가 놓여있다.
2. 집무실 책상 옆에 놓은 가방과 기타 사무 물품들.

1

2

는 마케팅이 정말 중요하다는 것을 알고 있다. 고객들이 퀘스트소프트웨어코리아를 빨리 인식할 수 있게 한다면 빠르게 성장할 것이다"라고 강조했다. 또한 "우리의 매출을 밝힐 순 없지만 3년 후 현재 매출의 두 배 이상을 기록하는 게 목표"라며 웃었다.

그는 지사장으로 취임한 이후 회사를 알리는 데 많은 공을 들이고 있다. 지사장 취임 후 3개월 만에 기자간담회를 열고 "데이터 보안과 복구 등의 시장에서 입지를 강화하겠다"는 계획을 발표했다. 이와 함께 "액티브 디렉토리(AD) 보안과 재난 복구(DR) 선두업체로 차별화하고 있다"고 강조했다. 데이터베이스 관련 고객사의 리스크는 퀘스트소프트웨어코리아가 해결한다는 메시지를 강하게 던진 것이다. 윤 지사장은 "임직원에게 우리는 경쟁사와 다른 게 있다고 강조하라고 지시했다"면서 "퀘스트소프트웨어코리아의 포지셔닝을 재정립하고 있다"고 설명했다.

퀘스트소프트웨어의 솔루션으로는 AD용 리커버리 매니저, AD용 체인지 오디터, 데이터 리스크 솔루션 넷볼트 플러스, 데이터베이스 위험 관리 솔루션 토드와 쉐어플렉스 등이 있다. 국내 기업 3500여 곳이 이들의 솔루션을 이용하고 있다. 이름을 들으면 알만한 대기업 대부분이 퀘스트소프트웨어코리아의 클라이언트라고 한다. 윤 지사장은 "우리의 클라이언트 중 50대 대기업을 제외하면 중소·중견 기업이 많다"면서 "작은 기업들도 우리 솔루션을 이용하는 데 부담이 없도록 노력하고 있다"고 설명했다.

그는 퀘스트소프트웨어코리아의 변화를 끌어낼 적임자로 평가받고 있다. 1990년대 후반부터 IT 기업에서 다양한 역할을 맡았고, 성과를 냈기 때문이다. 30여 년간의 직장 생활 기간 중 개인 사업에 도전했던 3년 정도를 제외하면 그는 글로벌 IT 기업의 한국 지사에서 꾸준하게 경력을 쌓았다. 오라클·시스코·마이크로소프트·세일즈포스·델 등 글로벌 IT 기업 한국 지사에서 그는 능력을 인정받으면서 승승장구했다. 개인 사업이 실패하면서 생긴 거액의 빚을 다시 일하면서 몇 년 만에 회복했는데, 이 또한 높은 성과 덕분에 가능했다.

윤 지사장은 현재 퀘스트소프트웨어코리아의 차별화 메시지 작업에 집중하고 있다. 퀘스트소프트웨어는 기존 데이터 및 데이터베이스 솔루션 전문회사로 안착한 이후 보안 솔루션 분야의 전문회사로도 거듭나기 위해 노력하고 있다. 그는 "제가 처음 왔을 때 한 일은 우리가 기업의 리스크 관리를 대신해주는 기업이라는 메시지를 던진 것이고, 이를 뒷받침할 콘텐츠를 전달하고 있다"고 설명했다. 또한 클라우드 및 하이브리드 등 다양한 환경에서도 데이터와 데이터베이스의 관리 및 보안을 책임질 수 있는 기업이라는 것을 내세우고 있다.

두 번째로 집중하는 것은 본사와의 소통 확대다. 한국 지사가 어떤 일들을 하고 있고, 어떻게 성과를 내고 있는지 등을 본사와 논의하고 있다. 그는 "본사에 우리의 활동을 자세하게 알려야 우리가 원하는 것을 요청할 수 있는 것"이라며 "한국 지사가 원하는 것을 얻기 위해서라도 본사와 소통을 늘리기 위해 노력하고 있다"고 설명했다. 그의 노력 덕분인지 본사에서도 한국 지사에 많은 관심을 기울이고 있다. 한국 방문을 물어보는 본사 혹은 해외 지사 관계자들의 요청도 늘어나고 있다고 한다. 윤 지사장은 "본사와 소통이 늘어나면서 아무래도 우리의 일에 대한 관심이 높아지는 것을 느끼고 있다"며 웃었다.

옷장 속에 옷과 함께 소형금고(아래)를 두었다.

뛰어난 한국의 소프트웨어 해외에 소개하는 게 꿈

2024년은 퀘스트소프트웨어코리아가 한국에서 영업을 시작한 지 20년이 되는 해다. 그의 어깨가 무거울 수밖에 없다. 그는 "올해 좋은 결과를 만들어서 20주년 맞이 오프라인 행사를 하려고 한다"고 말했다. 그가 해결해야 할 숙제도 많다. 파트너사와의 관계 체계를 재정립하고, 자신들의 솔루션을 어떻게 활용해야 하는지 더욱 쉽게 알 수 있는 콘텐츠도 만들어야 한다. 그는 "아직도 부족한 부분이 있지만, 새로운 리더십으로 퀘스트소프트웨어코리아 직원들의 팀워크와 파트너사와의 협력이 함께 한다면 목표한 매출도 문제없이 달성할 수 있을 것이다"고 자신했다.

그의 또 다른 목표는 국내에서 소프트웨어를 개발하는 기업을 돕는 일이다. 글로벌 기업의 한국 지사에서 오래 일하면서 느낀 것은 한국에도 좋은 솔루션이 많다는 것이다. 그렇지만 대다수가 해외로 나가지 못하는 '우물 안 개구리'라는 점이 아쉬웠다. 윤 지사장은 "한국 기업이 개발한 솔루션 중 글로벌 기업 솔루션과 경쟁할 만한 것들이 많은데, 해외 시장에서 찾아보기 어렵다"면서 "한국의 솔루션이 해외에 진출하지 못하기 때문인데, 글로벌 기업에서 일해보니 어떻게 하면 성공할 수 있다는 것을 어느 정도 알고 있다. 이런 노하우를 나중에 국내 기업 소프트웨어의 해외 진출을 돕는 데 사용하고 싶다"는 꿈을 전했다. Ⓔ

想 생각:상

香 향기:향

'보헤미안'의 꿈을 향기로 채우다

우미령 _러쉬코리아 대표

우미령 대표는_ 1998년 미국보석감정연구소(GIA)에서 보석 감정과 디자인을 전공했다. 2002년부터는 영국 프레시 핸드메이드 코스메틱 브랜드 '러쉬'(Lush)를 국내에 들여와 사업을 이끌고 있다. 한국은 러쉬의 네 번째 해외 진출 국가로 2002년 12월 24일 명동에 첫 번째 매장을 오픈했다. 20여년 동안 지속가능한 성장과 화장품이 아닌 러쉬의 가치를 판매하는 브랜드로 여타 브랜드와 차별화해왔다. 기업 이전에 한 사회의 구성원으로서 동물보호, 환경보전, 인권 캠페인 등 우리 사회의 긍정적인 변화에 앞장서고 있다.

'Bohemian'(보헤미안). 러쉬코리아 사무실을 들어서자마자 보이는 단어다. 속세의 관습이나 규율 따위를 무시하고 방랑하면서 자유분방한 삶을 사는 시인이나 예술가를 의미한다.

사방이 투명한 유리창으로 둘러싸인 방. 내부를 훤히 들여다볼 수 있는 이곳. 우미령 러쉬코리아 대표의 집무실이다. 집무실 문턱을 낮춰 직원들과 수시로 소통하는, 격이 없는 우 대표의 닉네임은 '보헤미안'이다.

"보헤미안의 삶을 지향해요. 일상에서는 다섯 아이들의 엄마라 보헤미안처럼 살지 못하지만, 러쉬에 출근하게 되면 보헤미안이 되는 상상력을 발현할 수 있죠. 이런 기분 좋은 상상이 20년 넘게 일할 수 있는 원동력이 됐어요."

우 대표의 방은 마치 아트갤러리를 옮겨놓은 듯하다. 형형색색의 다양한 그림들이 창가에 빼곡하다. 팝아트를 연상케하는 감각적인 디자인과 컬러를 잘 활용하는 러쉬만의 유쾌함과 자유로움이 묻어난다. 또 우 대표의 책상 바로 뒤 책장에는 직원들이 직접 그렸다는 그림이 인쇄돼 붙어있다. 그는 "가장 마음이 가는 그림"이라며 자랑했다.

실제 러쉬코리아는 '예술'과 함께하는 마케팅을 펼치고 있다. 러쉬가 오랫동안 지속해 온 사회공헌 캠페인이나 이벤트 자체도 일종의 예술 활동으로 볼 수 있다는 게 우 대표의 설명이다. 러쉬코리아는 매장 윈도우 섹션에 제품이 아닌 미술 작품을 전시하는 최초의 팝업 갤러리 아트페어를 올해로 2회째 진행하고 있다. 기존의 아트페어를 넘어 예술 분야의 발전과 문화의 중요 플랫폼 역할을 하겠다는 포부다.

영국 핸드메이드 코스메틱 브랜드 '러쉬'(LUSH)를 한국에 처음 들여온 우 대표는 21년째 회사를 이끌어 오고 있다. 우 대표는 러쉬코리아의 핵심 경쟁력으로 '사람'을 꼽았다. 직원들을 '해피 피플'이라고 부르는 우 대표의 명함에도 '해피 피플 대표'라고 쓰였다.

우 대표는 "제품의 가치를 알리는 건 결국 사람"이라며 "직원들에게 '좋은 회사'를 다닌다는 자긍심을 심어주는 게 저희만의 경쟁력"이라고 강조했다.

러쉬코리아는 지난 20년간 매장의 특정한 향기를 이용해 '러쉬 냄새나는 콘서트'를 매년 개최하는 등 향기를 통해서도 국내에 선한 영향력을 전파하고 있다. 우 대표는 러쉬코리아의 좋은 향기, 영향력을 앞으로도 널리 퍼뜨릴 계획이다.

"고객분들이 항상 러쉬는 100m 밖에서도 향기가 난다고 해요. 주변에서 러쉬 향기가 나면 그곳에 매장이 있었죠. 브랜드를 향기로 기억하고, 고객들에게 기분 좋은 경험을 선사할 수 있는 것이 러쉬 매장의 강점이라고 생각해요. 100년 뒤까지 러쉬 향기가 지속할 수 있도록 좋은 영향력을 펼치는 브랜드로 성장하겠습니다."

친환경·상생
'남다른 향'으로 업계 선도하다

20년 만에 직영점 70개·매출 1000억원대 기업으로 성장
브랜드 가치관은 '사람·동물·환경' 공존

장식장에 책들을 가지런히 정리해 놓았다.

"러쉬코리아는 단순 화장품을 파는 회사가 아니에요. 인간과 동물, 환경이 조화롭게 살아가는데 일조하려 노력하죠. 캠페인을 하더라도 일회성이 아닌 세상에 울림이 될 때까지 질문을 던지는 작업을 하고 있어요."

러쉬코리아는 수년간 동물실험 반대에 앞장서고, 다양한 환경 보호 캠페인을 펼쳐오고 있다. 판매 제품의 60% 이상이 포장재를 사용하지 않은 '벌거벗은 화장품'이다. 다른 뷰티 브랜드와 달리 유명 연예인을 광고 모델로 내세우지 않는다.

세상을 이롭게 하기 위한 러쉬의 브랜드 가치관과 철학을 화장품이라는 매개체에 담아 소비자에게 전달하는 역할을 해온 러쉬코리아. 러쉬코리아의 수장 우미령 대표는 20여 년간 브랜드의 가치관을 지키며 소비자의 인식 변화를 위해 다양한 통로로 자신만의 목소리를 내오고 있다. 우 대표의 세상을 향한 꾸준한 두드림은 통했다. 러쉬코리아만의 특별한 마케팅 전략 및 친환경을 강조한 제품 경쟁력으로 직영점 70개, 매출 1000억원대 브랜드로 성장했다.

러쉬 브랜드 가치관에 매료…"단순 화장품 판매 아냐"
우 대표는 스물여덟의 나이에 러쉬를 처음 만났다. 동물실험 금지, 친환경을 넘어 천연 재료만 사용한다는 브랜드의 철학에 반해 무작정 영국 본사의 문을 두드렸다. 국내 대기업을 포함한 경쟁사만 5곳이었는데, 1년여간 영국 본사를 설득해 결국 한국 판권을 따내는 데 성공했다. 러쉬코리아를 론칭할 때만 해도 국내에는 친환경 화장품이란 개념이 생소했다.

"보석 관련 일을 하면서 다양한 소비재를 판매하는 것에 관심이 많았어요. 겁 없이 이것저것 시도하던 차에 우연히 러쉬 브랜드를 알게 됐죠. 일본에서 막 론칭이 됐었는데, 직접 가서 찾아보고 조사하고 영국에도 직접 연락을 하게 됐어요. 친환경적 소재에 포장도 안 돼 있는 점이

재밌었어요. 포장 예쁘고 효능이 좋은 화장품은 많잖아요. 동물실험 반대, 천연 재료를 사용하는 가치관과 소비자들에게 믿음을 주는 점 등이 와닿았었죠."

우 대표는 한국에 러쉬를 들여올 때 화장품으로 소개하기보다 브랜드 가치관을 전달하는 것에 중점을 뒀다. '건강한 화장품'을 매개로 조화로운 세상을 만드는 데 일조하고 싶다는 게 우 대표의 뜻이다.

실제 러쉬코리아는 화장품 판매 외에도 다양한 활동을 한다. 사회 공헌 캠페인을 벌이는가 하면 사회에서 소외된 비주류 계층을 위한 도움도 주고 있다. 판매금 전액(부가세 제외)을 사회단체에 기부하는 핸드 앤 바디 로션 '채러티 팟'(Charity Pot)도 그 일환이다. 채러티 팟은 국내에 론칭한 지 올해로 10주년을 맞았다.

"올해로 10주년을 맞은 채러티 팟을 통해 150여 개 단체에 22억원을

1. 창문 틀에 기대어둔 그림과 장식장 위 기념품과 사진들.
2. 책상 옆에 둔 금고.

기부했어요. 올해는 이를 자축하는 의미에서 기부해 온 단체들과 함께 10주년 행사를 열 예정이에요. 이러한 기부 방식이 저희의 가장 큰 투자이자 마케팅 방법이기도 하고요. 그래서 굳이 셀럽 기용이나 TV 광고를 하지 않고도 진정성있는 마케팅을 계속할 수 있는 거죠. 채러티 팟은 전세계 러쉬에서 모두 진행하고 있는데, 한국이 가장 볼륨이 크고 가장 잘하고 있지 않나 자부해요."

지난해부터 러쉬코리아는 발달장애 예술가들과 손잡고 뜻깊은 전시를 열고 있다. '러쉬 아트페어'는 리테일 매장 프로모션 윈도우 섹션에 제품이 아닌 미술 작품을 전시하는 최초의 팝업 갤러리 아트페어다. 단순히 러쉬 브랜드의 예술 시장에 대한 확대뿐만이 아닌 예술과 디자인 산업 내의 다양성과 형평성을 선도하기 위해 전시를 열고 있다. 또 지역 작가와 매장을 연결해 지역 커뮤니케이션을 활발히 하고, 지역 예술 발

1. 직원들이 우미령 러쉬코리아 대표를 위해 만들어준 그림판.
2. 아카데미상 트로피를 본떠 20개를 세운 창사 20주년 기념품.

전의 기회도 제공한다.

"제가 전문경영인 수업을 받거나, 어느 조직에서 사원부터 절차를 밟아온 전적이 있는 사람이 아니잖아요. 그래서 일을 할 때도 '놀이처럼 즐겁게 하자'는 취지에서 러쉬코리아의 인재상도 'Play Hard, Work Hard, Be Kind, Get Together'(열심히 놀고, 열심히 일하고, 친절하고, 모이자)로 정했어요. 러쉬코리아의 활동 대부분이 남다르게 접근하는 식이잖아요. 저는 이게 예술 활동과 다르지 않다고 생각했어요. 캠페인을 통해 세상에 질문을 던지고 뒤틀어 보고 하는 것 자체가 예술 작업과 닮아있잖아요. 저희가 하는 활동 모두 아트의 개념으로 볼 수 있죠. 러쉬는 늘 소수자들의 목소리를 대변해 왔어요. 재능은 있지만 소외당하는 작가들과 인연을 맺었고, 지난해부터 아트 경영을 선언하면서 아트페어를 본격적으로 진행하고 있습니다."

러쉬코리아 넥스트 스텝은 '제주도'

2002년 명동에 1호점을 연 러쉬코리아는 현재 전국에서 70여 개 매장을 운영하고 있다. 치열한 화장품 시장에서 단일 브랜드로 로드숍을 운영하는 일이 쉽지 않은 상황에서 이뤄낸 성장이다. 온라인 쇼핑이 대세로 굳은 상황이지만 러쉬코리아는 오프라인 매장을 계속해 확장해 나갈 계획이다.

"온라인이 활성화되고 오프라인이 축소되는 상황이지만, 아무리 그래도 우리 모두가 인터넷 세상에만 사는 게 아니잖아요. 저조차도 뭐가 있던 자리에서 사라지는 게 아쉽더라고요. 또 볼거리가 있는 게 생동감 있잖아요. 저희 매장에서 직원들을 훌륭한 인재로 육성시켜놨는데 그 친구들에게도 즐겁게 일할 수 있는 터전이 필요하고요. 매출 성장도 계속돼야 하는데, 사실 기존 매장에서 매출이 두 배로 올라갈 수 있는 환경은 아니에요. 매장을 지속적으로 노출하고, 고객들에게 입소문이 날 수 있는 환경을 만드는 게 러쉬코리아만의 마케팅이죠."

우 대표는 러쉬코리아의 미래 성장 동력으로 제주 매장을 점찍었다. 하지만 제주는 특수 지역이다. 8년 전부터 제주 매장 오픈을 염두에 두고 있었지만, 배로 제품을 실어 날라야 하기 때문에 탄소 배출이 걱정이었다. 이는 러쉬코리아가 추구하는 친환경적 방향을 거스르는 일이 될 수 있었다. 고민을 거듭한 끝에 탄소를 배출하는 만큼, 또 이를 상쇄할 수 있는 방법들을 고안해 냈다. 내년을 목표로 애월 지역에 제주 1호점을 오픈할 계획이다.

"8년 전부터 농부들을 찾아다니면서 제주 땅에 대한 공부를 해왔어요. 유기농법으로 농사를 짓는 분들을 찾아 그분들이 지은 농산물을 저희 화장품에 원료로 활용했죠. 농부들이 지속적으로 수익을 낼 수 있게끔 하면서 후원할 수 있는 캠페인을 시작했어요. 이런 활동을 시작으로 제주도에 입점할 명분을 찾은 거죠. 제주 지역 분들과 함께 상생하는 친환경적인 매장을 열고 싶습니다." E

飛 날:비

資 재물:자

재물이 날다

패트릭 스토리

비자코리아 사장

패트릭 스토리 사장은_ 2021년 8월부터 비자의 한국 시장 비즈니스를 진두지휘하고 있다. 미국 샌프란시스코대에서 경제학 학사와 금융경제학 석사를 취득한 그는 1996년 비자에 입사했다. 입사 이래 20년 이상 전 세계 각지의 리스크 관리, 운영, 영업 등 다양한 부서에 재직하며 비자의 글로벌 고객들과 비즈니스를 이끌어왔다. 한국 사장 취임 전에는 비자 아시아태평양 지역 컨설팅 및 애널리틱스 사업부의 총괄을 역임했다.

일 년에 총 2580억 건, 하루 평균 7억700만 건. 비자의 결제 네트워크 '비자넷'(VisaNet)을 통해 처리되는 결제 및 현금 거래 수다. 2022년 거래 규모만 14조 달러(약 1경8216조원)에 달한다. 단순 숫자만으로도 전 세계에서 비자카드가 지닌 방대한 결제 영향력을 실감할 수 있다.

비자에 한국 시장의 중요성은 아무리 강조해도 모자람이 없다. '인터넷 강국' 한국의 전자거래량은 아시아 시장에서 압도적이다. 비자는 2019년 말 효과적인 한국 시장 공략을 위해 본사 사무실을 을지로로 이전했다. 이곳은 비자의 글로벌 역량을 국내에 전파하기 위한 구심점이다.

이곳에 마련된 패트릭 스토리 비자코리아 사장의 업무공간은 '소탈' 그 자체다. 벽과 문은 물론, 그 흔한 파티션(칸막이)조차 없다. 공간이 개방돼 있다 보니 'CEO의 방' 촬영 중에도 직원들이 자유롭게 그를 찾아와 이야기를 나눴다.

자리 주변에서도 과시를 위한 화려한 소품은 찾아볼 수 없다. 한국 정부로부터 받은 감사패, 자녀들과 찍은 액자, 명함이 전부다. 책상 밑에는 그의 손때가 묻은 검은 배낭이 하나 놓여있다. 고급스런 서류 가방을 들고 다닐 것이란 기대는 보기 좋게 빗나갔다. 소박한 물품들 속에서 자유롭고 빠르게 직원들과 소통하겠다는 그의 의지를 읽을 수 있다.

그의 집무실 옆에는 화상회의가 가능한 회의실이 있다. 비자가 글로벌 결제 기업인 만큼 전 세계의 임직원 또는 비즈니스 파트너들과 신속한 소통은 필수다. 스토리 사장은 비자의 몽골 지역 사장도 함께 맡고 있다. 2015년부터 아시아태평양 지역 업무를 맡아온 그에게 이 회의실은 '글로벌 종횡무진'을 위한 필수 공간이다.

화상회의실 문과 벽에 붙어 있는 '리더십'(Leadership)이란 단어가 눈에 띄었다. 스토리 사장은 '비자만의 리더십'을 강조했다. 그는 "무엇이든 고객을 중심으로 고객의 문제점을 파악해서 어떻게 도울 수 있을지 고민하는 것이 비자만의 리더십"이라며 "이런 리더십을 토대로 고객들과 교류하고 있다"고 설명했다.

"비자, 카드사 아닌 안전 결제 돕는 네트워크의 네트워크"

"컨택리스 결제 보안성·속도 높아…韓 결제 시장은 '1티어급'"
"韓, 쓰던 카드 교통 이용 가능토록 '오픈 루프' 도입할 것"

"비자는 신용카드 회사가 아닙니다. 이용자들이 어디서나 편리하고 안전하게 결제할 수 있도록 돕는 '네트워크의 네트워크'(Network of Networks)가 우리의 정의(定義)입니다."

신용카드에 새겨진 'VISA' 문구를 보는 것은 어렵지 않은 일이다. 이용자들이 비자를 '신용카드 회사'라고 인식하는 이유다. 하지만 패트릭 스토리 비자코리아 사장은 비자가 단순 카드회사로 여겨지길 거부한다. 그는 "우리는 카드를 직접 발급하지 않는다"며 "모든 상거래와 지불결제에 도움을 주는 네트워크 확장에 힘쓰고 있다"고 강조했다.

스토리 사장은 이런 비자의 비전과 가치를 십분 펼칠 수 있는 곳이 한국이라고 강조했다. 그는 "한국은 '1티어'(가장 높은 수준) 시장"이라며 "전자결제의 도입률과 분포도가 상당히 높다"고 설명했다. 실제 비자는 라인페이, 트래블월렛, 와이어바알리 등 국내 토종 핀테크들과 손잡고 여러 서비스를 선보이고 있다.

>>> **1996년부터 무려 27년간 비자에 몸담고 있는데.**
비자가 활동하고 있는 국가만 200개 이상이다. 광대한 비자의 비즈니스 영역은 큰 도전 과제이면서도 개인적으로 흥미롭게 다가왔다. 특히 비자는 금융과 기술을 아우르는 회사다. 대학생 시절, 통계 소프트웨어를 다루는 등 기술 공부도 좋아했기 때문에 스스로 비자에서 강점을 펼칠 수 있다고 판단했다.

또 비자는 '업리프트'(Uplift)라는 단어를 목표로 삼고 있다. 모든 이용자의 지불결제 편의성을 높이고, 일상생활에도 도움이 되도록 노력한다. 나아가 선한 영향력, 성장, 포용성 등과 같은 부분도 신경을 많이 쓴다. 이런 비자의 핵심 가치들이 내가 27년 동안 비자에 있었던 이유가 아닐까 싶다.

>>> **한국의 결제시장을 어떻게 바라보나.**
한국은 비자에서 선정한 1티어 시장이다. 명목 국내총생산(GDP)이

패트릭 스토리 사장이 직원과 업무 관련해 의견을 나누고 있다.

Leadership

1. 책상 뒤편 캐비닛 위에 놓인 사진과 물품들.
2. 회의실 문에 붙은 리더십 문구.

1

2

12위에 달하는 등 세계 경제적으로도 매우 중요한 시장이다. 전자결제 도입률도 높고 성공적인 사업을 이룬 핀테크도 적지 않다.

그런데 한국의 컨택리스(비접촉) 결제 이용률은 한 자릿수에 그치고 있다. 호주는 컨택리스 이용률이 100%에 근접했고 다른 아시아태평양(아태) 지역도 50% 가까이 된다. 미국도 5년 전만 해도 한국처럼 낮았으나 현재는 30% 정도로 올라왔다. 물론 한국의 결제시장 구조에 문제가 있어 진척이 안 된다는 얘기는 아니다. 단지 도입 시점이 약간 늦었을 뿐이라고 본다.

>>> 컨택리스 결제를 강조하는 이유는 뭔가.

컨택리스는 보안성과 안정성이 높아 소비자와 판매자(대리점) 모두 선호도가 높다. 거래 처리 속도도 굉장히 빠르다. 또 소비자는 결제 시간을 아낄 수 있고, 대리점 입장에서도 빠르게 다음 손님을 받을 수 있다. 코로나19 팬데믹(대유행) 이후 사람들이 접촉 자체를 꺼리기 시작해 선호도가 더 높아졌다. 컨택리스는 편의성뿐 아니라 위생 측면에서도 뛰어나다.

>>> 한국에서 새롭게 펼치고픈 사업이 있다면.

우리만의 신사업은 아니지만, 한국에 도입하고 싶은 사업은 있다. 바로 EMV(유로·마스터카드·비자) 컨택리스 기반의 '오픈 루프'(Open-Loop)다. 오픈 루프는 별도의 교통카드나 표를 사용하지 않고 여러 나라에서 하나의 신용카드를 사용해 교통 요금을 지불하는 시스템이다. 컨택리스 비자 카드 하나만 있으면 타국에서 별도의 칩 교체 및 카드 구매 없이 대중교통 이용이 가능하다.

사실 한국에 처음 왔을 때, 계좌를 만들기 전까진 지하철 타기도 힘들었다. 원래 소유하던 비자 카드를 이용할 수 없었기 때문이다. 나와 같은 고민을 하고 있거나 앞으로 시행착오를 겪을 외국인들이 많다고 생각한다. EMV 기반 오픈 루프 전환이 본격화되면 한국에 오는 여행자들의 효율성이 크게 제고될 수 있다.

이미 싱가포르나 방콕 등 다른 아태 지역에서는 오픈 루프 비자 카드가 많이 활성화돼 있다. 일본의 일부 도시도 이미 도입을 했거나 서비스 개시를 계획 중이다. 이와 관련해 비자코리아는 2023년 5월 말, 한국관광공사와 국내 주요 교통 관련 기업들과 만나 해외 관광객들의 국내 여행 편의성을 높이기 위한 업무협약을 맺었다. 한국시장에 조만간 오픈 루프를 도입하고 확대할 계획이다.

>>> 결제사업 외 한국에서 추진하려는 일은?

생각보다 많은 외국인들이 한국에 대해서 잘 모른다. 한국관광공사 관계자와 만났을 때도 서울 외 지역에서는 충분한 관광이 이뤄지지 않는다는 말을 들었다. 그런 한국의 아름다움을 외국인들이 즐기고 느껴야 한다고 생각한다. 비자코리아는 한국관광공사와의 협약을 바탕으로 외국인 여행객들이 서울 외 지역에서도 아름다움을 느낄 수 있도록 일조하고 노력할 예정이다. E

투자의 방향을
제시하다

윤건수	DSC인베스트먼트 대표
고병철	포스텍 홀딩스 대표
박기호	LB인베스트먼트 대표
이동준	요즈마그룹코리아 공동대표
윤희경	카익투벤처스 대표
김종율	보보스부동산연구소 대표이사
송인성	디셈버앤컴퍼니 대표

"오히려 새로운 길을 가는 스타트업이 더 크게 성장한다.
남들이 보지 못하거나 남들이 생각하지 못한 것을 할 수 있는
창조적인 인재가 이 분야에서 성공할 가능성이 높다."

윤건수 DSC인베스트먼트 대표

質_{바탕:질}問_{물을:문}

'Why'를 생각하다

윤건수 DSC인베스트먼트 대표(한국벤처캐피탈협회장)

윤건수 대표는_ 경북대 전자공학과에서 학사와 석사 과정을 마치고 LG종합기술원에 엔지니어로 입사했다. 이후 미국 매사추세츠공과대에서 경영학 석사(MBA)를 취득했다. 유학을 마치고 돌아와 LG종합기술원 기술기획팀 부장, LG텔레콤 서비스개발 부장을 지냈다. 미국 유학 당시 '창업대회'에서 접한 스타트업과 창업가에 대한 매력을 잊지 못하고 한국기술투자에 입사해 심사역으로 일을 하기 시작했다. 한국투자기술 벤처본부 본부장, LG인베스트먼트 기업투자본부 본부장 등을 역임하고 2012년 DSC인베스트먼트를 설립했다. 2023년 2월 17일 제15대 한국벤처캐피탈협회장으로 취임했다.

'위대한 리더라고 불리는 이들에게는 사람의 마음을 이끌고 충성심을
형성하는 능력이 있다.'(사이먼 시넥의 '스타트 위드 와이' 中)

　윤건수 DSC인베스트먼트 대표(제15대 한국벤처캐피탈협회장)의
사무실에서 가장 먼저 눈에 띄는 것은 검토 중인 서류가 가득 차 있는
책상이다. "글을 쓰다가 필요한 자료를 바로 볼 수 있게 하기 위해서
길고 큰 책상을 마련했다"는 어느 문인의 말처럼 윤 대표도 'ㄱ자' 모
양의 긴 책상을 마련했다. 그 책상은 급하면 몇 사람이 함께 앉아서 회
의할 수 있는 회의 테이블도 겸하고 있다.

　서울숲이 보이는 창가에 길게 늘어서 있는 서가에는 테크부터 기
업경영, 문화서 등 수백 권의 책이 있다. 그에게 "추천하고 싶은 책이
있으면 소개해달라"고 이야기했다. 그는 망설임 없이 서가에서 바로
한 권을 꺼냈다. 그가 꺼낸 책이 바로 '스타트 위드 와이'다. 얼마나 많
이 읽었는지 책 곳곳에 중요한 부분을 표시한 스티커가 붙어 있고, 페
이지마다 그가 그은 줄이 선명하게 보였다.

　그가 추천한 책의 저자 사이먼 시넥은 리더십 전문가이자 저술가
다. 2009년 테드(TED) 첫 강연에서 'Why'라는 개념을 발표하면서 주
목받기 시작했다. 한국에는 '스타트 위드 와이' 외에도 '리더 디퍼런트',
'인피니트 게임' 등 사이먼 시넥의 여러 책이 번역 출간됐다.

　이 책은 기업 경영자가 보여줘야 할 리더십에서 '왜'가 왜 중요한지
설득력 있게 설명하고 있다. 윤 대표가 이 책을 소개한 이유다. 그는 "3
명의 심사역으로 시작했던 DSC인베스트먼트가 이제 20여 명의 심사
역이 일하는 투자사로 성장했다"면서 "요즘은 우리 구성원들과 함께
어떻게 변화를 만들어 가야 하는지 고민하고 있고, 이에 대한 해답을
찾으려고 다시 이 책을 읽고 있다"고 설명했다.

　그는 2012년 DSC인베스트먼트를 창업한 후 10여 년 만에 200여
개의 포트폴리오와 운용자산(AUM) 1조원을 넘어선 벤처캐피탈로 키
워냈다. 그가 꿈꾸는 다음 단계는 자발적인 열의를 가지고 창의적인
모습을 보여줄 수 있도록 구성원들을 성장시키는 것이다.

　"우리 심사역들이 글로벌 시장을 혁신할 수 있는 창조적인 생각을
할 수 있게 하는 게 현재 목표다."

한국벤처캐피탈협회장 취임 100일
"창조적인 생각해야 성공하는 시대"

협회장 도전 이유…"받은 것 베풀 기회라고 생각"
사업 모델대로 성공하는 스타트업 드물어…새로운 길 가야 성공

1. 윤건수 대표가 추천한 책 '스타트 위드 와이'.
책 곳곳에 중요한 부분을 표시한 스티커가 붙어있고
페이지마다 그가 그은 줄이 선명하게 보인다.
2. DSC인베스트먼트 설립 초기 윤건수 대표가 구입한
유승호 화가의 2010년 작 '우리 그냥 빤짝 만나요'가
사무실 벽에 세워져 있다.

"1조 클럽에 가입했는데, 가입 전후 달라진 점? 음… 특별하게 달라진 건 없는데 여유는 생긴 것 같다.(웃음) 스타트업이 창업해서 성장하고 엑시트까지 하는 시간은 최소 7~10년 정도 걸리는데, 흔히 말하는 운용 자산 규모가 작은 투자사는 조급해지기 마련이다. 우리가 운용하는 펀드가 1조원을 넘어가니까 빨리 성과를 내야 한다고 생각하지 않아도 되는 게 좋다."

2022년 하반기 스타트업 생태계는 모두 '어렵다', '투자 유치가 힘들다', '펀드레이징(자금모집)이 안 된다'는 말이 계속 나왔다. 돈줄이 마른 것이다. 이런 상황에서도 윤건수 DSC인베스트먼트(이하 DSC) 대표는 2022년 8월 2480억원 규모의 'DSC홈런펀드제1호'를 결성하는 저력을 보여줬다. DSC홈런펀드제1호를 결성하면서 DSC의 운용자산 규모가 1조377억원을 기록했다. 국내 1조 클럽에는 한국투자파트너스·KB인베스트먼트·스마일게이트인베스트먼트·소프트뱅크벤처스 등 8개 벤처캐피탈(VC)만 가입했다.

2012년 1월 윤 대표를 포함해 5명(심사역은 윤 대표를 포함해 3명)으로 시작한 조그마한 투자사는 설립 4년 만에 상장에 성공했고, 10년 만에 1조 클럽 가입이라는 기록을 남겼다. 윤 대표는 "사회 문제점을 해결하고 싶은 스타트업을 지원하고 성장할 수 있도록 돕는 생각으로 일해서 여기까지 온 것 같다"며 웃었다.

윤 대표가 제15대 한국벤처캐피탈협회 회장으로 나서게 된 것도 스타트업 지원과 사회적 문제 해결을 위해서다. 2023년 2월 17일 협회장으로 선임됐다. 그는 "많은 생각을 한 후에 실행에 옮겼는데, 협회장이 되니까 새로운 세상을 볼 수 있어서 만족한다"며 웃었다.

정부 부처와 민간 통합하는 통계자료 만들 것

그가 이렇게 말한 이유가 있다. DSC 대표로 일할 때 만나는 사람과 협회장 자격으로 만나는 사람이 완전히 달라진 게 가장 큰 변화다. DSC 대표일 때는 창업가와 유한책임투자자(LP) 등이 대부분이지만, 협회장으로서 만나야 할 사람은 금융위원장, 부처 장관 등으로 폭이 넓어졌다. 정부 부처 사람들을 만나니 회의 안건도 과거와 천양지차다. 다만 "협회장의 역할은 결정하는 게 아니라, 협의하는 것"이라고 말한다. 그는 "협회장은 뭘 결정하는 사람이 아니다"라며 "업계 이야기를 부처와 각 기관에 전달하고 일이 진행되도록 협의하고 건의하는 메신저 역할"이라고 설명했다.

1

2

1. 서가에 수백여 권의 책이 꽂혀있다.
2. 사무실 한편에 놓여 있는 지자체와 기관 등에서 준 표창장.

그는 2년 임기 내에 해결하고 싶은 일이 몇 가지 있다. ▲회수시장 활성화 ▲민간 모태펀드 조성 ▲벤처투자 통계 데이터 구축이다. 특히 통계 데이터와 민간 모태펀드를 조성하는 것에 관심을 많이 두고 있다. 현재 언론이나 창업 생태계에서 인용하는 스타트업 투자 관련 데이터는 정부의 모태펀드를 기반으로 하고 있다. 윤 대표는 "이 통계 자료는 모태펀드가 집계한 자료를 다루는 건데, 민간 자본의 통계는 포함되지 않는다는 단점이 있다"고 설명했다. 이 데이터를 통해 투자 생태계의 흐름

은 알 수 있지만, 정확한 정책을 만드는 데는 부족할 수 있다는 지적이다. 그는 "데이터가 정확해야 올바른 정책을 만들 수 있다"고 강조했다.

민간 모태펀드 조성도 그가 강하게 추진하고 싶은 것이다. 중소벤처기업부·문화체육관광부·국토교통부·과학기술정보통신부 등의 정부 부처가 출자하는 모태펀드 규모는 2022년 5200억원에서 39%가 감소한 3135억원에 불과하다. 2021년에 집행된 1조700억원과 비교하면 3분의 1로 급감했다. 윤 대표가 민간 모태펀드를 고민하는 것은 당연한 일

윤건수 대표가 검토해야 할 서류와 자료가
긴 책상 한 편을 모두 차지하고 있다.

이다. 그는 "스타트업 투자 이익률은 7~8% 정도 되는데 어떤 금리보다
높고 안정적인 투자처라고 할 수 있다"면서 "안정적인 투자처를 찾는
민간 기업들을 대상으로 수조원 규모의 모태펀드를 조성하면 투자 생
태계가 어느 정도 안정화될 것이다. 다만 학교나 금융기관 등에서 모태
펀드에 참여하기 위해서는 세금 혜택 등의 다양한 당근 정책이 꼭 필요
하다"고 강조했다.

DSC 대표와 협회장을 겸임하는 게 쉬운 일은 아니다. 20여 년 동안
투자업계에 있으면서 협회장을 생각한 적이 없었다. DSC 대표로도 인
정받고 성과를 내고 있는데, 왜 갑자기 협회장을 생각했는지 궁금했다.
그는 "DSC를 설립한 것도 내 인생의 중요한 전환점이었는데, 협회장을
한 것도 그런 느낌이다"며 웃었다. 윤 대표는 "지난해 말부터 이상하게
협회장을 하라는 주위의 권유가 많았다"면서 "내가 20여 년 동안 이 분
야에 뛰어들어 좋은 성과를 얻고 인정도 받았는데 이젠 받은 것을 베풀
어야 하는 시기라는 생각으로 협회장에 도전했다"고 설명했다.

그는 전자공학 석사까지 마친 엔지니어지만 인생이 변한 것은 LG전
자에서 실시한 내부 직원 유학 프로그램에 참가하면서부터다. 미국 유
학 시절 스타트업과 창업가를 가까이에서 볼 수 있었던 것. 윤 대표는 "
당시 미국에서 열린 '창업대회'를 통해 처음으로 스타트업이라는 것을
알게 됐다"면서 "현지에서 만난 수많은 창업가들의 열정이 너무 인상
깊었고, 한국에 돌아와서도 잊지 못해 심사역으로 제2의 인생을 시작했
던 것"이라고 설명했다.

그렇게 몸에 맞지 않았던 엔지니어의 삶 대신 투자 심사역이라는 길
로 들어서게 된 지 벌써 20여 년이나 지났다. 그동안 그가 투자했던 다
양한 포트폴리오 중에서는 성공한 것도 실패한 것도 많다. 특히 한때 유
니콘이었던 옐로모바일 투자는 여러모로 투자를 어떻게 해야 하는 것
인지, 시대의 흐름을 어떻게 바라봐야 하는 것인지 생각하게 한 포트폴
리오다. 요즘 그가 자랑하는 스타트업은 몰로코, 뉴로메카, 인피닉, 그린
리소스 등이다. 몇 년 안에 유니콘으로 성장할 것으로 예상하고 있다.

요즘 가장 주목받는 직업으로 꼽히는 투자심사역. 어떤 이들이 도전
해야 성공할 수 있을까. 그의 조언이다.

"20여 년 동안 이 일을 해보니까, 내가 작성한 투자심사보고서에 나
온 사업모델(BM)로 성공하는 스타트업은 정말 드물다. 오히려 새로운
길을 가는 스타트업이 더 크게 성장한다. 남들이 보지 못하거나 남들이
생각하지 못한 것을 할 수 있는 창조적인 인재가 이 분야에서 성공할 가
능성이 높다. E

短
짧을·단

文
글·문

**그의 무기는
솔직함과 명확함이다**

고
병
철

포스텍 홀딩스 대표

고병철 포스텍 홀딩스 대표는_ 스타트업 투자업계 1세대로 꼽힌다. 포스텍 1기로 산업공학과 학사와 석사를 취득했다. 1993년 석사 취득 후 포스코 ICT(현 포스코 DX) 기술연구소 엔지니어로 일하다 2000년 KTB네트워크 심사역으로 합류해 투자업계에 발을 디뎠다. 이후 라이트하우스컴바인인베스트 공동대표, 이수창업투자 부대표를 거쳐 포스텍 홀딩스 대표로 일하고 있다.

그는 솔직하다. 질문에는 명확하게 답변을 한다. 그 답변이 질문을 한 사람의 마음을 아프게 해도. 고병철 포스텍 홀딩스 대표(CEO)가 20년 넘게 스타트업 투자업계에서 살아남은 무기는 솔직함과 명확함이다.

그를 만나면 꼭 물어보고 싶은 게 있었다. '단문 위주의 문장을 쓰는 이유가 뭔가'라는 질문이다. 전업 작가도 아닌 투자사 대표에게 어울리지 않는 질문일 수 있지만, 그가 쓴 '투자자와 창업자에게 들려주는 스타트업 심사역의 회상'이라는 책을 읽어보면 궁금증이 생길 수밖에 없다. 출간된 지 5년도 넘은 책이지만, "책을 잘 읽었다"면서 그를 찾아오는 심사역 후배들이 여전히 있다고 한다.

그는 이런 식으로 문장을 쓴다. '어떻게 해야 나에게 귀를 열어줄까? 신뢰를 만들어 갈 수 있을까? 내가 찾은 대답은, 솔직이다. 과장되지 않은 담백함이다.', '나중에 자기도 알아볼 수 없는 보고서, 리뷰가 안된다. 반성도 없고 발전도 없다. 그냥 쓰레기를 하나 만들었을 뿐이다.'

"이런 상황에서 이렇게 해야 한다" 같은 조언이 아니고, 그저 "나는 이렇게 생각한다"라는 독백조의 글. 오히려 그런 문체가 후배들에게 생각할 거리를 많이 던져준다. 심사역이 되고 싶은 혹은 주니어 심사역은 그의 책을 읽고 여러 가지 생각에 잠기게 된다. 단문의 힘이다.

그의 사무실도 그를 닮았다. 업계에서 인정받고 있는 심사역 1세대 사무실이라고 하기에는 단출하다. 9.9㎡(3평) 남짓한 사무실에는 회의 탁자와 일하는 책상, 캐비닛이 놓여 있고 벽에는 뭔가 적혀 있는 화이트보드와 조그마한 그림이 걸려 있다. 그가 업무를 보는 책상에는 모니터와 노트북 등 꼭 있어야 하는 것만 있다.

그는 인정받는 투자자지만 화려함과 거리가 멀다. 언론에 자주 비치는 것도 아니고, 그렇다고 어마어마한 인센티브를 받은 적도 없다. 대신 그는 업계에서 꾸준하게 일하고, 꾸준하게 성과를 내는 투자자로 정평 나 있다.

화려함보다는 단순함을 지향하고, 미사여구보다는 단문을 즐겨 쓰는 고 대표. 언제나 그 자리에 있을 것 같은 단단함이 그의 사무실에서도 엿보인다.

기자의 질문에 대한 그의 답변도 명확했다.

"단문을 써야 뜻이 정확하게 전달되죠."

"투자업계 힘들지만,
색깔 있는 투자사는 살아남는다"

포스텍 1기 졸업생, 심사역 활동 20여 년 만에 포스텍 홀딩스 합류
"창업자에게 도움 줄 수 있는 심사역 되는 게 중요"

돌고 돌아 고향에 돌아왔다. 포스텍 산업공학과 1기 학사·석사 졸업생이자 1세대 스타트업 투자심사역은 지난해 5월 고향 같은 초기 전문투자기관 포스텍 홀딩스(포항공과대기술지주)에 합류했다. "마음이 편하다"고 말할 정도로 고향에 돌아온 그의 표정은 밝기만 하다. 주인공 고병철 포스텍 홀딩스 대표는 "2012년 포스텍 홀딩스가 설립될 때부터 투자심사위나 행사에 참여하면서 조금씩 도움을 줬던 곳이다"며 "합류할 때만 해도 익숙하다고 자신했는데, 실제 와보니 내 생각과 다른 게 많지만 재미있게 일하고 있다"며 웃었다.

2012년 6월 설립된 포스텍 홀딩스는 초기 스타트업 투자사, 흔히 말하는 액셀러레이터다. 설립 후 4년 만에 중소벤처기업부 '팁스(TIPS·민간투자주도형 기술창업지원) 프로그램' 운영사로 선정되면서 업계에 이름을 알리기 시작했다. 팁스 프로그램의 가장 큰 특징은 민간투자사의 투자금에 정부 모태펀드가 매칭된다는 것이다. 초기 스타트업엔 팁스에 선정되느냐 여부가 후속 투자 유치에 큰 영향을 끼친다. 액셀러레이터 또한 팁스 운영사로 선정되느냐 여부가 투자사로 성장을 하는 데 필수적인 조건으로 꼽힌다. 포스텍 홀딩스는 2023년 4월 현재 129곳의 스타트업에 투자했고, 721억원의 투자금을 운용하는 투자사로 성장했다.

포스텍 홀딩스가 업계의 주목을 받는 이유가 있다. '포스텍' 때문이다. 공대는 흔히 말하는 '랩'(연구실)을 중심으로 기술 개발이 이뤄진다. 교수와 소수의 학생이 하나의 프로젝트(목표)를 완성해 가는 모습은 흡사 스타트업과 비슷하다. 카이스트 출신 창업자들이 스타트업 생태계에서 많은 역할을 하는 것처럼, 포스텍 역시 랩을 중심으로 창업 분위기가 확산될 가능성이 크다. 고 대표도 포스텍의 랩을 주목하고 있다. 그는 "포스텍에 있는 300여 개의 랩을 자세히 살펴보고 있다"면서 "포스텍이 설립된 지 40년 가까이 되니까 랩에서도 수십년 동안 연구한 결과물들이 있고, 교수의 세대교체도 자연스럽게 이뤄지고 있다. 포스텍의 창업 활성화가 가능한 시기고 포스텍 홀딩스가 그 역할을 하고 있

다"고 강조했다.

스타트업 투자 1세대로 꼽히는 그는 포스텍에서 학사와 석사를 딴 후 1993년 포스코ICT(현 포스코 DX)에서 엔지니어로 일하다 2000년 투자업계에 뛰어들었다. "기술이 너무 빠르게 변하고, 그 속도에 맞추는 게 어려울 것 같다"고 판단했기 때문이다. 내가 평생 해볼 만한 일을 찾은 게 스타트업 투자 심사역이다.

2000년대 초반쯤 투자업계의 분위기도 변했다. 과거에 투자 심사역은 수치에 강한 경영학 전공자나 회계사 등이 대부분이었다. 하지만 소재·부품·장비 분야와 ICT 분야에 대한 투자가 늘면서 기술을 이해하는 전공자를 필요로 하기 시작했다. 고 대표는 "투자업계는 내가 아는 지식을 가지고 새로운 도전을 할 수 있는 곳이라는 생각을 했다"고 말했다.

"닷컴 버블 꺼졌을 때보다 현 상황 좋아"

그가 심사역으로 활동을 처음 시작한 곳은 당시 한국에서 가장 규모가 큰 투자사 KTB네트워크다. 280여 명의 사람들이 KTB네트워크에서 일하고 있을 정도였다. 고 대표는 "내가 심사역으로 일하기 시작할 때도 투자사가 100여 곳이나 됐다. 그중에서 규모가 가장 큰 곳이 KTB네트워크였다"면서 "규모가 큰 투자사니까 나의 핸디캡을 채워줄 수 있다고 생각했다"고 이유를 설명했다.

포스텍 1기 졸업생이기 때문에 학교 선배의 도움을 받을 수도 없는 상황이고, 심사역 경력도 없는 약점을 채우는 것은 상당히 어려운 일이었다. 변변한 투자 매뉴얼도 없는 상황에서 술자리에서 선배 심사역의 한마디 한마디를 기억해야 했고, 계약서 한번 써본 적이 없기 때문에 모든 것을 물어보고 해결해야 했다. 하루하루가 전쟁이었다. 심지어 2001년 닷컴 버블이 꺼지면서 투자업계는 긴 침묵에 들어갔다. '심사역은 사기꾼'이라는 이야기를 들을 정도로 업계는 큰 타격을

1. 고병철 대표가 쓴
'투자자와 창업자에게 들려주는
스타트업 심사역의 회상'
2. 단순함과 명확함을 지향하는 고병철 대표의 성격이
그의 책상에서도 고스란히 드러난다.
3. 고병철 대표가 사용하는 모니터 앞에 놓인
나무를 닮은 장식물의 줄기는
구리 선으로 되어 있어 눈길을 끈다.

1. 고병철 대표는 포스텍 1기 졸업생으로, 책상 한 켠에 있는 포스텍 명패가 그가 고향에 돌아왔음을 보여준다.
2. 고병철 투자 사무실에 걸려 있는 화이트보드에 포스텍 홀딩스의 미래에 대한 고민이 적혀 있다.

| 1 |
| 2 |

입었다.

고 대표는 그 시간을 버티면서 오히려 단단해졌다. 그렇게 한 해 두 해 버티면서 18년을 KTB네트워크에서 심사역으로 일했다. 펀드레이징(자금모집)을 직접 해봤고, 대표 펀드매니저가 되어 펀드를 직접 운용하기도 했다. 무엇보다 그를 믿어준 수많은 창업가가 그의 이력에 새겨졌다. 그와 인연을 맺은 수많은 창업가는 그의 이름이 나오면 "너무 좋은 분이다"라는 이야기를 공통으로 한다.

2022년 하반기부터 투자업계가 어렵다는 말이 나오고 있다. 정부의 스타트업 지원 규모도 줄었다. 성장을 유지해야 하는 스타트업들도 투자 유치가 어려워지면서 힘들어하고 있다. 고 대표는 "투자업계가 힘들지만 닷컴 버블이 꺼지면서 닥친 상황과 비교하면 오히려 지금은 좋은 편"이라며 "이런 때일수록 심사역과 투자사는 자신만의 색깔을 만들어야 한다. 색깔이 없으면 도태될 수밖에 없다"고 조언했다.

고 대표가 올해 주목하는 분야는 역시 인공지능(AI)이다. 포스텍 홀딩스의 포트폴리오에도 AI 분야가 많은 편이다. 챗GPT로 대표되는 생성형 AI 시대에 대응을 하는 스타트업을 적극 발굴하고 이를 성장시키는 게 고 대표의 관심사다.

"요즘 심사역에 대한 관심이 높다. 수백억원의 인센티브를 받는 심사역들이 나오기 때문인 것 같다"라는 이야기를 마지막으로 건넸다.

고 대표의 답변이다. 심사역이 되고 싶은 이에게 건네는 조언이기도 하다.

"물론 그런 뉴스를 보면 부럽기는 한데, 내가 현장에서 심사역으로 일할 때는 인센티브가 명확하지 않았다. 시장이 성장하면서 강력해졌다. 그런 길을 가는 심사역이 있고, 나에겐 나만의 스타일이 있다. 일희일비하면 심사역을 하지 못한다. 심사역에 대한 관심이 높은데, 1~2시간 동안 창업자와 대화할 수 있는 준비가 되어 있어야 한다. 창업가들도 자신에게 도움이 되는 사람을 만나려고 한다. 창업가가 만나고 싶은 심사역이 돼야 오래 살아남을 수 있다." E

紐
맷을:유

帶
띠:대

함께 해온 기업과의
인연이 쌓여있는 공간

박
기
호

LB인베스트먼트 대표

박기호 LB인베스트먼트 대표는_ LB인베스트먼트 대표이사와 한국소재부품장비투자기관협의회 회장을 맡고 있다. ▲국민기술금융 ▲현대전자 팀장 ▲스틱인베스트먼트 상무를 거쳤고, 2003년 LB인베스트먼트에 투자 파트너로 합류한 뒤 회사를 국내 대표 벤처캐피탈로 성장시키는데 기여했다. 다수의 스타트업에 투자해오며 하이브, 펄어비스 등 유니콘 기업을 발굴해낸 베테랑 벤처캐피탈리스트다.

LB인베스트먼트 본사 로비엔 나무의 나이테와 질감이 생생히 살아있는 '나무 공' 조각품이 자리해 있다. 세계 유수 호텔들에서나 찾아볼 수 있는 조각가 이재효 작가의 작품이다. LB인베스트먼트가 투자한 미술품 경매회사 케이옥션을 통해 구매한 것이다. 회사가 27년간 투자해온 500여 기업의 흔적이 사무실 곳곳에 남아있다.

복도를 지나 박기호 LB인베스트먼트 대표의 방으로 향했다. 그의 방에는 그가 지금껏 만나온 기업과 사람들의 흔적이 가득했다. 책장 한편, '투자의 제왕'이라는 문구가 적힌 골프공이 눈에 띈다. 옆에 놓인 공에는 박 대표의 캐리커처가 그려져 있다. 투자한 기업의 대표가 보내온 선물이다. 박 대표는 LB가 투자한 주류회사의 샘플 맥주들도 집무실 한쪽에 줄 세워 정렬해놓았다. 그의 방에선 함께한 기업 한 곳 한 곳과의 유대감이 느껴진다.

널찍한 집무실 책상에선 인연을 중시하는 박 대표의 경영 철학을 느낄 수 있다. 만난 사람들의 명함을 책상에 빼곡하게 정리해 놓았다. 지금껏 명함을 받아 버린 적이 없었다며 세월이 지나면 포장해서 한 곳에 넣어둔다고 했다. 이외에도 대표의 방에는 상패들과 사무용품 그리고 서류들이 가득하다. 그럼에도 모든 물건은 저마다의 자리에 가지런히 정돈돼 있다. 집무실을 나가기 전엔 항상 방을 정돈하는 박 대표의 습관이 이런 공간을 만들었다.

반듯한 생활 습관과 달리 털털한 평소의 차림새는 박 대표의 인간미를 보여준다. 격식을 차리는 것보단 운동화를 신고 밖으로 나가 사람들을 만나는 것에 더 익숙하다. 이날은 기자와의 만남 때문에 정장에 구두까지 차려입었지만, 평소엔 면바지에 운동화를 신고 노트북이 든 백팩을 메고 다닌다. 중요한 비즈니스가 없을 땐 편한 복장으로 늘 발로 뛰어다니며 투자한, 혹은 투자할 기업들을 살피는 것이 그의 일상이다.

박 대표는 냉철한 지적과 따뜻한 스킨십으로 포트폴리오에 담은 기업들을 대한다. 바쁜 시간을 쪼개 투자 중인 스타트업 대표들과 꾸준히 1 대 1 미팅을 진행한다. 그가 오랜 기간 쌓아온 현장에서의 경험을 전달하는 시간이다. 스타트업 대표들과 상담하고 토론하며 새로운 방향을 제시하고 기업이 나아가도록 하는 것이 자신의 역할이라고 박 대표는 강조했다.

'스타트업 황금손' LB인베스트먼트의 넥스트 유니콘은 어디?

하이브·펄어비스 키워낸 벤처 투자 명가
초기부터 '선택과 집중'으로 투자처 발굴

27년간 547개 기업에 1조7000억원을 투자했고, 이 중 111개 기업은 상장에 성공했다. 가능성 있는 스타트업을 발굴해 초기 단계부터 꾸준히 투자하며 하이브, 펄어비스와 같은 유니콘 기업을 키워냈다. 벤처캐피탈(VC) 회사로서 스타트업의 미래를 선도하는 기업, 국내 1세대 VC LB인베스트먼트 얘기다.

LB인베스트먼트는 2023년 3월 코스닥 시장에 입성했다. 그 중심엔 박기호 LB인베스트먼트 대표가 있다. 앞으로는 싱가포르 사무소 설립을 추진하는 등 글로벌 시장 확장에 나설 계획이다. LB인베스트먼트는 지속적으로 펀드 규모를 늘리며 내년엔 5000억원 규모의 펀드 조성을 목표로 하고 있다. 서울 강남구에 위치한 LB인베스트먼트 본사에서 박 대표를 만나 LB인베스트먼트의 과거와 현재를 짚어보고, 앞으로의 목표를 들어봤다.

10개 이상의 유니콘 기업을 발굴해낸 LB인베스트먼트의 수장 박 대표는 VC업계의 황금손으로 불린다. 하이브·카카오게임즈·펄어비스·무신사·직방 등 수많은 유니콘 기업들을 발굴해 '유니콘을 보는 눈'이란 별칭을 얻기도 했다.

BTS 없던 시절 하이브의 '이것' 발견

LB인베스트먼트는 잠재력 있는 기업을 발굴하기 위해 4가지 요소를 살핀다. ▲창업자와 창업팀 ▲핵심 경쟁력 ▲타깃 시장의 성장 가능성 ▲회수 가능성 등이다. 박 대표는 무엇보다도 창업자와 그 구성원이 가장 중요한 요소라고 꼽았다.

박 대표는 LB인베스트먼트의 대표적인 성공 투자 사례로 하이브와 펄어비스를 소개했다. 하이브에 총 두 번에 걸쳐 65억원을 투자했고 1151억원을 회수했다. 해외 투자자 유치에도 직접 나서며 하이브의 성장에 기여하기도 했다. 온라인 게임 '검은사막'을 제작한 펄어비스에는 개발 단계에서 50억원을 투자해 780억원의 투자 성과를 달성했다.

1. LB인베스트먼트가 투자한 주류회사 제품이 진열돼 있다.
2. 박기호 대표가 노트북 등을 넣고 항상 메고 다니는 백팩.

그는 "BTS가 대한민국을 대표하는 아이콘이 됐다는 것은 우리에게 굉장한 프라이드"라며 "이제껏 만난 최고경영자(CEO) 중 가장 뛰어났던 사람은 방시혁 하이브 의장이다. 그는 좌뇌와 우뇌를 모두 사용하는 논리적이면서도 감성적인 사람이었다"고 소회를 밝혔다. 이어 "펄어비스에는 우리 회사 인력이 CEO로 조인해서 안정적 성장을 이뤄냈기 때문에 더 기억에 남는다"고 말했다.

LB인베스트먼트는 자기자본 없이 펀드로만 투자를 진행한다. 최근엔 2803억원짜리 펀드를 조성했다. 자기자본 투자가 없기 때문에 펀드 운용 보수가 주요 수입원이 된다. 박 대표는 "출자자 입장에선 위탁운용사(GP)가 자기 자본으로 직접 투자를 하면 체리피킹(선택지 중 좋은 것만 골라내는 행위) 한다고 문제를 제기할 수 있다"며 "그러한 여지를 없애기 위해 철저히 펀드를 조성해 투자한다"고 강조했다.

회사에 따르면 LB가 현재 운용 중인 펀드의 평균 Gross IRR(총 내부수익률)는 33%를 유지 중이다. 최근 3년의 평균 성과보수는 약 111억원을 기록했다. 펀드로만 투자한다는 원칙을 철저히 준수하면서 성과를 내고, 그 성과에서 성과 보수를 만든다.

계열사 분리 이후에도 LG家와 긴밀한 협업

박 대표는 "LB인베스트먼트는 27년간 단 한 건의 규정 위반도 한 적이 없다"고 강조했다. 그는 "국민연금, 교직원공제회 등 국내 대부분의 주요 연기금과 산업은행 등 주요 금융기관으로부터 지속적인 출자를 받고 있다"며 "투명성과 투자성과를 기반으로 대부분의 출자자분들이 2회 이상 연속으로 출자를 해주시고, 이를 바탕으로 현재 LB의 운용 자산을 1조2000억원으로 키울 수 있었다"고 말했다.

박 대표는 LG가의 정신을 이어받았기 때문에 신뢰받는 VC가 될 수 있었다고 짚었다. LB인베스트먼트는 1996년 LG전자와 LG전선이 출자해 LG창업투자로 출발했다. 이후 LG그룹과 계열분리 과정을 거쳐, 2008년 LB인베스트먼트로 사명을 변경했다. 계열 분리 이후에도 LB인베스트먼트는 LG그룹과 범 LG그룹 일원으로 펀드 조성부터 딜 발굴, 투자기업 성장까지 다양한 부문에서 긴밀히 협력하고 있다.

투자처 발굴과 기업 성장에 있어서 LG의 네트워크를 활용하기도 한다. 팹리스(반도체 설계) 스타트업 실리콘웍스는 LG의 가족이 됐다. 박 대표는 "현재 팹리스 업계를 대표하는 LX세미콘(구 실리콘 웍스)에 70억원을 투입해 800억원 가까이 창출했다"며 "우리가 LG그룹의 일원이었기에 참여가 가능했던 일이다. 초기 단계에 참여해 큰 성과를 내는 회사로 성장했다"고 말했다.

LB인베스트먼트는 '집중적 팔로우 전략'을 사용해 잠재적 유니콘 기업을 발굴한다. 유망한 섹터를 정해 투자할 만한 회사를 찾는 '톱 다운'(Top-down) 방식을 사용하지만, 분야에 상관없이 좋은 회사를 찾는 경우 투자를 검토하는 '바텀 업'(Bottom-up) 방식도 활용한다. 박 대표의 표현을 빌리자면 '뿌리를 캐듯' 샅샅이 투자처를 발굴하는 과정이다.

박 대표는 "보통 VC들은 여러 곳에 투자금을 뿌리고 회수를 기다리는 '스프레이 앤 프레이'(Spray and Pray) 방식을 사용하지만 우리는 '선택과 집중' 방식을 사용한다"고 강조했다. 여러 군데에 씨를 뿌려놓고 알아서 자라나기만을 기다리는 투자방식과는 다르다는 설명이다.

처음부터 경쟁력 있는 기업을 선택해 최소 30억원부터 초기 투자를 하는 것이 LB의 방식이다. 이 때문에 후속 투자로 이어지는 경우도 많다. 현재 LB의 포트폴리오사인 에이블리의 경우 40억원, 60억원, 100억원 순으로 후속 투자를 진행했고 에이블리는 시장에서 기업가치 8700억원을 인정받았다. 박 대표는 "스타트업은 지속해서 안정적으로 투자금을 받을 수 있고, LB는 잠재적 유니콘 기업을 찾을 수 있다"고 설명했다.

LB가 바라본 차세대 유니콘은 '딥테크' 스타트업

박 대표는 차세대 유니콘 기업으로 ▲복강경 수술 기구 제작사 리브스메드 ▲도심형 에너지 스토리지 회사 스탠다드에너지 ▲반도체 회사 세미파이브 등을 꼽았다. 위 세 기업은 모두 과학·공학 기반의 원천기술을 집약해 새로운 사업 모델을 창출해 내는 사업이라는 공통점이 있다.

박 대표는 "한국에서 가장 먼저 유니콘 레벨로 성장한 스타트업은 플

1. 박기호 대표는 그동안 만난 사람들의 명함을 모두 정리해뒀다.
2. 여러 투자 활동을 통해 받은 상패와 활동 모습이 담긴 액자가 책상에 진열돼 있다.
3. 투자한 기업 대표가 선물한 골프공에 박기호대표 얼굴 캐리커처가 그려져 있다.

랫폼과 커머스 시장에 몰려 있었지만 이제는 반도체나 기술 중심 기업들에서 본격적으로 나타날 것이라고 본다"며 "세미파이브의 경우 최근 반도체 쪽으로 가장 주목받고 있는 스타트업 중 하나이기에 빠른 속도로 유니콘 기업으로 성장이 가능할 것으로 본다"고 말했다.

눈에 띄는 것은 박 대표의 '밸류 애딩'(가치 증대 투자) 방식이다. 박 대표는 회사가 보유한 포트폴리오사 대표와 지속적으로 만나 기업의 성장을 돕는 데에 집중한다. 투자에 그치지 않고 문제 해결이나 추가 투자 유치, 글로벌 진출 방안 등에 대해 함께 고민한다.

그는 "오늘 아침만 해도 2시간 동안 우리 투자사인 스타트업 한 곳과 글로벌 전략 등 여러 회의를 진행했다"며 "바쁜 와중에도 25개 스타트업 대표와 조찬이나 미팅을 1 대 1로 진행하는데 이게 나에겐 가장 중요한 일이다. 해외 등 현장에서의 경험으로 스타트업 대표들과 토론하고, 방향을 제시하고 연결하는 것이 주요 역할"이라고 강조했다.

최근 국내 스타트업들의 가장 큰 고민은 '글로벌 진출'이다. 뛰어난 기술력을 가졌다 해도 글로벌 시장에 안착해 성공하는 데에는 한계가 있기 때문이다. 글로벌 시장에서 높은 평가를 받고 원활하게 투자를 유치하기 위해선 '가교' 역할을 하는 VC가 필요하다.

박 대표는 "국내를 대표하는 VC가 글로벌 투자사와 협력하면서 국내 유망 스타트업들을 소개해주면 해당 기업들이 유니콘으로 성장하는 기폭제가 될 수 있을 것"이라며 "국내 투자사들의 기본 티켓(1회 투자할 때 규모) 사이즈가 10억~30억원이라면 글로벌 투자사들의 티켓 사이즈는 약 500억원이기 때문에 그만큼 성장할 수 있는 기회도 크다"고 말했다.

"VC 주가조정 당연…차별된 수준으로 주가 오를 것"

최근 상장한 VC들의 상황은 좋지 않다. VC들의 몸값이 급락하는 상황에서 LB인베스트먼트의 시가총액 역시 급감했다. 2000억원을 넘겼던 시총은 지난 2023년 3월 29일 상장 이후 1000억원 이상 증발했다. 투자시장 침체로 기업들의 몸값이 떨어지면서 자연스럽게 VC들의 몸값에도

영향을 미친 것으로 해석된다. 박 대표는 주가 조정은 상장한 VC들 중 '옥석을 가리는 시간'이라고 표현했다.

박 대표는 "스타트업 생태계의 상황이 좋지 않다보니 VC도 영향을 받는 것이 당연하다"며 "경제 위기를 겪고 있는 가운데 투자가 줄어들고 있어 VC의 주가에 영향을 줄 수 밖에 없다"고 말했다. 그러면서 "경기가 회복되면 본격적으로 그간의 성과와 포트폴리오, 수익성 등이 잘 보여지면서 안정적인 수익성을 내며 혁신적인 기업들을 성장시킨 VC들은 현재 주가와 완전히 차별화된 수준으로 올라갈 것"이라고 자신감을 내비쳤다.

코스닥 상장을 발판 삼아 LB인베스트먼트는 글로벌 VC로 도약을 준비하고 있다. 올해는 싱가포르에, 내년엔 미국 실리콘밸리에 사무소를 열 계획이다.

박 대표는 "동남아는 '10 years ago China'(10년 전의 중국)라 불리며 투자시장이 활발해지려고 하는 시점에 팬데믹을 만나 스타트업 시장이 혼란하고 있다"며 "오히려 지금이 기회라고 생각한다"고 말했다. 그는 싱가포르 현지 상황을 파악하고 같이 일할 수 있는 인력을 알아보는 것이 이번 출장의 목적이라고 밝혔다. 또한 "외국계 톱티어 VC들을 만나 협력 방안에 대해서도 논의했다"고 전했다.

LB인베스트먼트는 2024년 5000억원을 목표로 펀드 조성에 나선다. 박 대표는 "동대문에서 물건 잘 사는 사람이 백화점에서도 잘 사지는 않는다"며 현재 조성된 3000억원 규모 펀드 운용을 통해 실력을 입증하고 점차 펀드 규모를 5000억원대까지 늘려가는 전략을 펼친다는 계획을 설명했다.

박 대표는 "인공지능과 같은 차세대 성장 분야와, 한국이 경쟁력을 가지고 LB가 큰 성과를 만들어 낸 K-콘텐츠, 디지털 헬스케어 분야 등에 전년대비 20% 이상 투자를 확대할 것"이라며 "2023년과 2024년 적극적인 투자를 통해 최상의 포트폴리오를 구축할 것"이라고 앞으로의 포부를 밝혔다. E

異
다를:이

創
비롯할:창

부조화의 조화에서 나오는
창의력이 투자의 원천

요즈마그룹코리아 공동대표

이동준 대표는_ 한국외대와 미시간공대(MTU)를 졸업하고 한국외대 국제대학원에서 경제학 석사, 스페인 IE 비즈니스스쿨에서 MBA를 받았다. LG CNS, CJ제일제당, 코오롱생명과학 등 대기업에서 주로 전략, 기획, 마케팅 업무를 담당했다. 지난 2018년 요즈마그룹코리아에 합류한 후 전략총괄 부사장을 거쳐 2021년 11월에 공동대표에 올라 국내 투자와 사업개발을 총괄하고 있다.

"잘 버리지 못하는 성격이라 선물 받으면 모두 모아놓는다."

넓지 않은 공간, 이동준 요즈마그룹코리아 공동대표의 사무실 한 편에 있는 책장은 다양한 소품으로 가득 채워져 있다. 아기자기한 동물 인형 한 무더기와 마블의 어벤저스 피겨, 수풀 속 호랑이가 담긴 그림과 바다 위 요트가 그려진 그림, 벌룬독 조각품, 그리고 수위가 제각각인 위스키까지….

이질감이 드는 소품들인데도 한 공간에 모이니 또 묘하게 조화롭다. 부조화의 조화랄까. 이 대표의 이력도 비슷하다.

보통 벤처캐피탈리스트는 정통 금융권이나 컨설팅 업체에서 시작한 경우가 많다. 하지만 이 대표는 출발부터 좀 달랐다. 한국외국어대에 있을 때 외대 산하에 둘 어학원을 인수했던 게 그의 첫 인수합병(M&A) 작품이었고 LG CNS에서 미국 기업 인수 작업에 참여하면서 크로스보더 M&A를 경험했다.

전공 스펙트럼도 넓다. 한국외대에서 북유럽어와 경제학을, 미시간공과대(MTU)에서 토목과 건축학을 전공했다. 이후 한국외대 국제대학원 경제학 석사를 받았고, 스페인 명문인 IE 비즈니스스쿨에서 경영학 석사(MBA)를 밟았다.

MBA를 하면서 그는 깨달았다. 아무리 잘해도 넘지 못하는 사람이 있다는 것을. 그래서 굳이 1등을 해야 한다는 목표가 필요할까, 여러 군데에서 2등, 3등을 하는 게 낫지 않나 생각했다고 한다.

그러면서 배운 것이 밸류체인이다. 한 곳만 보는 것이 아니라 두루 볼 수 있는 능력을 키우는 것이 중요하다는 것이다.

"몇몇 제조업체에서 일하면서 생산이라는 개념을 처음 알았다. 물류, 재무, 회계, 법무까지도 다 습득할 수 있는 기회였다. 웬만한 계약서는 혼자 만들고, 회사를 실사할 때에도 회계사가 못 보는 포인트를 볼 수 있게 됐다."

한계에 내몰린 중소기업을 맡아 살려낸 경험도 있다. 돈 달라고 찾아오는 채권자와 거래처도 상대해봤다.

이런 이질적인 경험이 어우러져 지금의 이 대표가 됐고, 이제 이를 바탕으로 요즈마에서도 다양한 실험을 하려 한다.

요즈마는 히브리어로 '이니셔티브'(initiative)라는 뜻이다. 한국어로는 창의력, 결단력, 진취성, 주도권, 시작 등의 단어로 설명된다. 다양함이 어우러져야 나오는 창의력, 이를 바탕으로 무엇이든 시작해볼 수 있는 용기. 이 대표의 공간이 딱 '요즈마'를 말해준다.

"모든 걸 다 던져봤나"
데스밸리의 창업가들에게 던지는 쓴소리

'창업의 나라' 이스라엘서 스타트업 키운 VC
"다 던질 정도의 자신감 없으면 창업하지 말라"

경기도 용인시에는 약 1만2000㎡(3630평) 규모의 세계 최초 디지털 엑스레이 칩 생산 공장이 가동되고 있다. 이스라엘의 의료영상 기술 기업 나녹스(NANOX)가 한국에 설립한 시설이다. 이스라엘 기업은 어떻게 한국에 생산공장을 짓게 됐을까. 그 출발점에는 나녹스를 미국 나스닥 상장사로 키운 이스라엘의 대표 벤처캐피탈(VC) 요즈마그룹(이하 요즈마)이 있다.

히브리어로 '시작'을 의미하는 '요즈마'는 이름의 뜻대로 설립 후 수많은 이스라엘 스타트업의 시작을 함께했다. 그 중 20개 이상의 기업을 나스닥 시장에 상장시켰다. 그리고 2015년 한국에 진출했다. 요즈마는 한국 법인 요즈마그룹코리아를 설립하고, 국내의 우수한 아이디어와 기술들을 연계해 투자를 진행 중이다.

요즈마그룹코리아의 중심엔 이동준 공동대표가 있다. 이 대표는 지난 2019년 회사의 전략 총괄 부사장으로 합류해 투자 및 사업개발 전반을 이끌어왔고 지난 2021년 대표이사에 취임했다. 이 대표의 합류로 당시 200억원 수준이던 회사의 운용자산(AUM)은 3700억원 규모까지 커졌다.

이스라엘 벤처캐피탈은 왜 한국에 왔나

이스라엘은 7000여 개의 스타트업과 100여 개의 유니콘 기업이 있는 대표적 스타트업 강국이다. 요즈마는 이스라엘이 스타트업 강국으로 성장해온 여정을 함께해 왔다.

지난 2015년 요즈마는 첫 해외 법인으로 한국을 택했다. 자원은 부족한데 기술력과 창의성은 뛰어난 국가라는 공통점을 가진 한국을 눈여겨본 결과다. 한국의 유망한 기술 스타트업을 발굴하고, 이스라엘의 기술을 한국 제조업에 접목하려는 전략이 먹힐 것이라고 판단했다.

이러한 전략으로 탄생한 대표적 시설이 나녹스의 용인 공장이다. 요즈마그룹코리아는 나녹스가 한국을 제조 허브로 선택하도록 했고, 나녹스는 용인시에 공장을 설립했다. 이 대표는 "미국은 제품을 제조하기엔

비용이 많이 들고, 중국은 제품 카피에 대한 우려가 있었다"고 말했다.

국내 스타트업은 글로벌 경기 침체의 영향으로 투자 혹한기를 겪고 있다. 여기에 정부의 규제까지 더해져 사업 운영에 많은 제약이 따르고 있다. 이 대표는 지금의 고비를 넘기 위해선 창업자의 철학과 스탠스(자세)가 중요하다고 강조 했다.

그는 "냉정히 말하자면 다 내던질 정도의 자신감이 없다면 창업을 하지 않는 게 나은 시기"라며 "사업에 대한 창업자의 확신이 필요하다. 내 돈 안 들이고 투자금만으로 사업을 영위할 수는 있지만 이게 좋은 자세는 아니라고 본다"고 말했다.

"스타트업 자금조달 방법 다양해져야"

이 대표는 스타트업이 자금 조달에 어려움을 겪고 있다는 현실에 공감했다. 그는 "매출이 이미 있는 중소기업의 경우 매출채권유동화, 신용대출 등 다양한 방법으로 자금을 조달할 수 있지만 스타트업은 한계가 있다"며 "투자 이외에 자금을 조달할 수 있는 제도가 필요하다"고 말했다.

그러면서 한국 정부 차원에서 창업을 원하는 이들의 부담을 덜어줄 제도가 필요하다고 강조했다. 그는 "규제 완화도 좋지만 중간 자금 조달 역할을 하는 제도적 장치가 필요할 것 같다"며 "이스라엘의 경우 개인 횡령 이슈가 없다면 1년 내에 빚을 탕감해준다"고 설명했다.

스타트업 트렌드는 빠르게 변화한다. 한때 바이오나 헬스케어가 중심에 있었고, 최근엔 ESG(환경·사회·지배구조)·메타버스·인공지능(AI) 등이 새로운 테마로 떠올랐다. 이 대표는 "바이오는 거품이 가라앉은 시기"라며 "최근엔 메타버스와 AI를 유심히 보고 있다"고 말했다. 메타버스와 AI가 트리거가 돼서 성장하는 사업이 있을 것이란 의미.

요즈마그룹코리아는 다양한 투자 포트폴리오를 보유하고 있다. ▲AI 솔루션 공급업체 '플래테인' ▲클린테크 기술기업 '에어로베이션' ▲초고속 배터리 충전 기술 개발 기업 '스토어닷' ▲의료기기 전문기업

1. 이동준 요즈마그룹코리아 공동대표가 회사 간판 앞에서 포즈를 취하고 있다.
2. 집무실 책장 한 편에 아기자기한 인형들과 피겨들이 전시돼 있다.
3. 이동준 대표는 집무실에 각양각색의 향수와 향초 그리고 디퓨저를 모아놓았다.

1	
	2
	3

'알파타우' ▲AI 기반 심장진단 영상 혁신기업 '울트라사이트' ▲증강현실(AR) 기술 기업 '에브리사이트' 등 이스라엘의 유망한 스타트업에 투자했다.

최근엔 새로운 도전에 나섰다. 전통적인 벤처캐피탈업 외에도 액셀러레이터(AC), 상장 전 투자(프리IPO), 메자닌, 그로스딜 등 모든 투자 영역에서 활동 중인데, 각 사업 영역의 분리를 시작한 것이다. 요즈마그룹코리아는 스스로 지주사 역할을 맡고 계열사들이 각각의 영역에서 투자 관련 사업들을 영위하는 큰 그림을 그리고 있다.

이 대표는 "우리는 단순한 VC가 아니다. 투자를 위한 다양한 사업을 영위하는 곳"이라고 강조했다. 그러면서 "VC와 PE(프라이빗 에쿼티)의

1. 이동준 공동대표 집무실 책상에는 가로가 긴
대형 와이드 모니터가 설치돼 있다.
2. 장식장 한 편에 자리한 양주.
3. 책장에 진열된 요트 그림과 마블 어벤저스 피겨,
그리고 코끼리 모형.

투자 인사이트는 완전히 결이 다르다. 이런 영역들이 다 한 바구니에 있는 경우가 없기 때문에 우리도 이를 분리는 과정에 있다"며 "VC 업무를 위해 요즈마인베스트먼트 법인을 만들었다"고 설명했다.

투자가 주업이지만 이외에도 투자와 관련한 다양한 사업을 영위하고 있다. '사업화 지원'을 명목으로 비즈니스 모델을 개발하거나 해외 진출 컨설팅도 한다. 스타트업의 초기 투자부터 후속 투자, 사업화, 글로벌 진출, 기업공개까지 성장에 필요한 모든 일을 돕는 것이다.

즉 투자 영역에 있는 여러 버티컬 사업들을 영위하는 것이 주요 사업전략이다. 이스라엘 혁신 기술과 한국 선도 산업 생태계를 연결하기 위해 컨설팅 회사인 요즈마이노베이션센터(YIC)를 설립하기도 했다. 이 대표는 "이외에도 한국과 이스라엘을 잇는 '한-이 콘퍼런스' 사단법인을 만들어 현재 산업통상자원부의 승인을 기다리고 있다"며 "양국의 관계를 더 긴밀히 만드는 과정"이라고 말했다.

장기적 목표 "글로벌 대표 기업으로의 도약"
요즈마그룹코리아의 목표는 이스라엘 VC에서 나아가 글로벌 시장을 대표하는 기업이 되는 것이다. 이 대표는 이스라엘에 한정되지 않고 다양한 투자 관련 사업을 영위하고 글로벌 시장으로 도약하기 위해 기존의 색을 차차 줄여나가겠다는 의지를 보였다.

그래서 그로스 영역 사업을 분리할 때는 '요즈마'라는 이름을 사용하지 않는 방안을 검토 중이다. 이 대표는 "요즈마그룹코리아는 VC에서 투자 영역을 넓히는 변곡점에 있다"며 "색이 짙으면 왜 이스라엘 기업이 아닌 곳에 투자하냐는 이야기를 들을 수 있다"고 말했다.

이어 요즈마그룹코리아의 성공을 위해선 경영자의 역할이 중요하다고 강조했다. 그는 "나는 경영자로서의 포지션일 뿐 '투자의 귀재'라고 생각하지 않는다"며 "투자의 앵글보다 더 큰 틀에서 경영자로서의 위치가 중요하다고 생각하고, 내가 가야할 길이라고 생각한다"고 말했다. E

樂
즐거울·락

喜
기쁠·희

'럭키'한 시작

윤
희
경

카익투벤처스 대표

윤희경 대표는_ 1974년생으로, 뉴욕주립대에서 경제학을 전공했다. 이후 뉴욕주재 법무법인에서 '패러리걸'(Paralegal·법률 사무보조원)로 활동했다. 또한 신영증권, 마이다스에셋 대체투자, 파로스캐피탈 등을 거치며 리서치·운용·딜소싱 업무를 담당했다. 이후 슈로더그룹에서 본격적인 경력을 쌓았다. 2007년 5월 슈로더 아시아 주식투자팀에서 주식리서치, 애널리스트로 활동했다. 2014년 5월에는 슈로더코리아 코리아펀드 운용본부장을 역임했다. 이후 2017년 8월 슈로더코리아 본사부문 슈로더 캐피탈 대체투자 본부장을 지냈다. 지난 2022년 7월부터는 한국자산캐피탈 신기술사업금융부문 '카익투벤처스' 대표를 맡고 있다.

강남 테헤란로의 카이트타워 14층. 고소한 빵 냄새를 따라가니 카익투벤처스 사무실이 나왔다. 일에 쫓기다 점심 때를 놓친 직원들이 먹는 빵 냄새가 복도까지 퍼진 것이다. 딱딱한 오피스 분위기가 아니다. 흡사 사내 카페 같았다.

카익투벤처스가 탄생한 이 공간은 윤희경 카익투벤처스 대표가 취임 후 새 직원을 맞이하기 전까지 홀로 직접 꾸린 사무실이다. 윤 대표는 사무실을 꾸미는 데 필요한 소품을 집에서 가져오기도 하면서, 정성스레 사무실 인테리어를 완성했다. 카익투벤처스 사무실은 윤 대표의 '카르페 디엠'(Carpe diem), '오늘을 즐겨라'라는 의미의 좌우명이 묻어난 덕분인지 밝은 분위기를 띠었다.

윤 대표는 부동산개발기업인 엠디엠(MDM)그룹 내 한국자산신탁의 신기술사업금융부문 '카익투벤처스' 대표를 맡고 있다. 윤 대표는 벤처투자업계의 '혹한기'였던 2022년 여름에 취임했다. 그럼에도 오히려 '럭키'(Lucky·행운)라고 말한다.

윤 대표는 "벤처사의 펀드레이징이 어려운 시기지만, MDM그룹에서 앵커로 참여해주는 부분이 있어 든든하다"며 "그래서 상당히 '럭키'하게 시작한 것 같다"고 했다.

윤 대표는 사무실 내 작은 회의실을 대표 방으로 사용하고 있다. 특히 윤 대표의 방 한쪽 벽을 차지하고 있는 작품이 눈길을 끈다. 1cm 남짓의 두께, 엄지손가락 한 마디 정도 되는 미니어처 책들이 꽂혀있는 책장 작품이다. 이는 '책장 시리즈'로 유명한 강예신 작가의 작품으로, 윤 대표는 이 작품에 특별한 의미를 담았다. 모기업인 MDM과 카익투벤처스 로고가 적힌 미니어처 책을 작품에 넣어 특별 주문한 것이다.

윤 대표는 회사명을 정하는 것 또한 고심했다. 카익 투 벤처스(KAIC TO Ventures)라는 회사명은 '벤처를 향한'이라는 뜻으로 해석된다. 윤 대표는 여기에 중학생인 아들의 아이디어도 더했다. 'TO'는 라틴어인 '테르시우스 오큘러스'(Tertius oculus)의 약자로, 해당 문구는 '제3의 눈'이라는 뜻을 갖고 있다. T와 O가 겹쳐진 'TO 심볼'은 언뜻 보면 '눈 모양'처럼 보이기도 한다. 회사명을 풀이하면 '보이는 것 이상의 것을 보겠다'는 뜻이 된다. 윤 대표의 투자철학 '본질에 집중하자'와도 일맥상통하는 것이다.

윤 대표의 방은 카익투벤처스 탄생부터 투자철학과 과정, 결과까지 모든 것이 담긴 공간이다. 카익투벤처스 직원들도 서슴없이 들어와 회의하고, 투자를 받기 위해 찾아온 스타트업 관계자들도 드나드는 '공방' 같은 곳이라는 게 윤 대표의 설명이다.

신개념 벤처캐피탈의 등장
2년 뒤엔 비룡 꿈꾼다

"MDM 지원으로 '럭키'하게 시작"
전문가팀·톱다운 방식이 회사 투자전략

윤희경 대표는 사람들에게 받은 명함을 복사지 박스 뚜껑에 담아 책상 위에 두었다.

벤처캐피탈(VC)업계의 '비룡'을 꿈꾸는 회사가 있다. 이제 '첫돌'이 막 지난 신생 VC 카익투벤처스 이야기다. 뜨거웠던 2023년 여름 서울 강남구 테헤란로 카이트빌딩에서 만난 윤희경 카익투벤처스 대표는 "올해 상반기 잠룡이었다면, 하반기엔 현룡이 될 것"이라며 "내년 하반기 한 번 더 도약하면 2025년에는 비룡이 될 것"이라고 말했다.

윤 대표는 지금의 카익투벤처스를 잠행을 끝내고 세상에 나가 서서히 이름을 알리는 시기의 '현룡'이라고 설명했다. 윤 대표를 만나 추후 하늘을 나는 용 '비룡'이 되기 위한 투자전략과 약 1년간의 성과에 대해 들어봤다.

2022년 취임해 손수 직원 뽑고 사무실 꾸며

카익투벤처스는 부동산 개발사인 엠디엠(MDM)그룹의 관계회사다. 그룹 내 한국자산캐피탈이 보유하고 있던 신기술사업금융사 라이선스 활용을 위해 만들어졌다. 벤처투자업계 호황기가 꺾이고 새로운 사이클이 시작되는 때, 문주현 MDM그룹 회장은 윤희경 대표에게 손을 내밀었다.

윤 대표는 "회사 합류까지는 고민을 했는데 적절한 시기에 정말 좋은 기회라고 생각했다"면서 "카익투벤처스에서는 우리나라 기업이 해외로 뻗을 수 있도록 스케일업을 지원하는 활동이 가능할 것 같다고 생각했다"고 말했다.

이렇게 윤 대표는 2022년 7월 18일 취임했다. 그의 취임일은 곧 카익투벤처스의 창립기념일이다. 첫 출근 이후 윤 대표는 직접 사무실 인테리어를 하고, 필요한 소품들을 집에서 가져왔다. 사무실 곳곳에 그의 손길이 닿지 않은 곳이 없다.

함께 일할 직원을 뽑는 데에도 심혈을 기울였다. 현재 카익투벤처스 투자팀은 윤 대표를 제외하고 총 3명인데, 주목할 점은 모두 VC 경험이 없다는 점이다. 기업에서 전략투자를 하거나 증권사·컨설팅 및 운용사에서의 리서치 경험이 전부다. 윤 대표는 기존 VC의 방식에서 벗어나 새

로운 시각으로 바라볼 직원들이 필요하다고 생각했다.

윤 대표는 "VC 경험이 있고 네트워킹을 통한 딜소싱 능력이 뛰어난 지원자들도 면접을 봤지만, 그보다는 산업과 기업 펀더멘털 분석에 더 집중할 수 있는 팀으로 출발하는 것이 현재 업황에 더 적합하겠다고 생각했다"면서 "이런 뜻에 따라 같이 활동해 줄 수 있는 사람들과 시작했고, 같이 일해보니 역시나 좋은 선택이었다"고 말했다.

또 윤 대표가 뽑은 직원들의 공통점은 모두 여성이라는 점이다. 우리나라뿐 아니라 글로벌 VC업계에서 활동하는 인재 대부분이 남성인 점을 고려하면 의외의 인력구성이다.

윤 대표는 "처음부터 여성인력으로만 팀을 구성할 계획은 아니었는데 기존 VC에서 하는 전통적인 방식을 피하다 보니 자연스럽게 여성 직원들을 뽑게 된 것"이라며 "내년에는 직원을 충원할 때 다양성 또한 고려하려고 한다"고 말했다.

든든한 백 MDM과 9인의 어벤져스

1974년생인 윤 대표는 지나온 경험들 속 맺어온 인연들에게서 많은 도움을 받고 있다고 말한다. 윤 대표는 뉴욕주립대에서 경제학 학사를 받은 뒤 파로스캐피탈, 마이다스에셋 대체투자, 신영증권 등을 거치며 주로 리서치, 딜소싱, 펀드운용 업무를 맡았다.

이후 윤 대표는 주된 경력을 2007년부터 근무한 슈로더그룹에서 쌓았다. 우선 윤 대표는 슈로더 아시아 주식투자팀에서 애널리스트로 활동했고, 2014년부터는 슈로더코리아에서 코리아펀드 운용본부장을 맡았다. 이후 2017년 슈로더캐피탈에서 코리아 PE/VC 본부장을 역임했다.

당시 산업은행과 함께 글로벌 파트너십 펀드 프로그램을 만드는 과

정에서 문주현 회장과의 인연이 시작됐다. 특히 두 사람은 VC를 통해 우리나라 벤처들의 글로벌 진출을 돕고, 우리나라 기업이 해외투자를 통해 새로운 성장 엔진을 찾도록 하는 가교 역할을 하겠다는 데 뜻이 맞았다. 또한 윤 대표는 문 회장의 벤처 정신과 맨손으로 시작해 MDM그룹을 일군 과정을 후배 기업가에게 전할 수 있는 기회로 여겨졌다고 한다.

신생 VC라면 겪는 자금조달의 문제도, MDM이라는 든든한 백 덕분에 비교적 쉽게 해결했다. 윤 대표는 "벤처캐피탈업계가 어려운 시기인데 저희는 매우 운좋게 시작한 것 같다"며 "좋은 딜을 소싱한 경우 그룹 쪽에서 앵커로 지원해줄 수 있다는 점에서 든든하다"고 말했다.

윤 대표는 카익투벤처스의 특별한 전략 중 하나인 '전문가팀'에서도 큰 힘을 얻고 있다고 말한다. 슈로더 근무 당시 윤 대표는 GLG, 가이드포인트와 같은 전문가 네트워크 서비스를 가장 많이 사용한 애널리스트였다. 이 서비스를 통해 윤 대표는 산업의 전문가와 미팅하고, 산업을 이해하는데 많은 도움을 얻었다. 해당 경험을 토대로 카익투벤처스 내에도 9인으로 구성된 전문가팀을 꾸렸다.

전문가팀은 카익투벤처스가 투자할 기업을 발굴해내는 과정에서 관련 산업, 기업에 대한 자문을 해주는 식이다. 또는 전문가가 직접 투자기업을 추천하기도 한다.

"떠올리는 것만으로도 눈물이 나는 그날"

카익투벤처스가 처음으로 투자를 한 곳은 반도체 팹리스 기업 파두다. 당시 파두의 구주를 32억원어치 사들였다. 두 번째는 희토류 영구자석 전문기업 성림첨단산업 구주에 17억원을 투자했다.

윤 대표는 "올해 2월 팀을 꾸린지 3개월 만에 여러 산업 스터디를 병행하면서 두 개의 투자 건을 진행하는 동안 팀의 텐션이 엄청나게 올라가는 등 모두 스트레스를 많이 받았을 것"이라고 회상했다. 이어 그는 "2월 말에 첫 두 딜을 클로징 한 뒤 직원들과 9명의 전문가팀이 다 같이 모여 앞으로 어떻게 꾸려나갈지 회의하고 샴페인으로 서로 격려의 잔을 들었던 그날은 다시 떠올려도 눈물이 날 정도로 너무 감격스럽다"고 덧붙였다.

이후 카익투벤처스는 디지털헬스 분야기업 블루엠텍에도 30억원을 투자해 현재는 총 3개의 포트폴리오를 갖고 있고 곧 추가로 2개 딜을 클로징 할 예정이다. 카익투벤처스 팀이 중요시하는 투자전략 중 하나는 '톱다운' 방식이다.

윤 대표는 "대체로 VC업계에서의 투자는 심사역이 개별 네트워크를 활용해 딜을 가져오는 '보텀업'의 방식이 많다"면서 "카익투벤처스는 기업들을 펼쳐놓은 이 마켓 지도 안에서 회사가 어느 위치에 있는지 어떤 경쟁력을 갖고 있는지 그리고 전방산업이 구조적으로 성장하는지 등을

1. 윤희경 대표의 집무실 벽에 걸린 강예신 작가의 작품 '마음 가는 곳'.
2. 집무실 벽에 걸린 강예신 작가의 작품에는 회사 로고가 책표지에 적힌 책이 꽂혀 있다. (노란색 동그라미 안)
3. 집무실 책상에 놓인 인테리어 조명과 소품들. 윤희경 대표는 집에서 소품을 가져오기도 하는 등 직접 사무실을 꾸몄다.

분석하면서 투자 검토 대상을 선택한다"고 설명했다.

윤 대표는 회사 운영을 돌아보며 그간 프로젝트펀드로만 딜 검토를 하다 보니, 좋은 기업을 보고도 바로 투자로 연결시키지 못한 경우들이 아쉽다고 말한다. 이에 카익투벤처스는 추후 300억원 규모의 블라인드펀드를 만들 예정이다. 프로젝트펀드 또한 올해 4분기 중 2건을 추가로 완료하면, 올해 계획한 윤 대표의 목표를 이루는 것이다.

아울러 윤 대표는 "저는 취임한 지 1년, 팀원들은 이제 10개월이 됐는데 그동안 상당히 빠른 러닝커브를 따라서 발전한 모습이 눈에 생생히 보인다"면서 "어제보다 오늘 더, 오늘보다 내일 더 나아지며 매일매일 성장하는 게 목표"라고 강조했다. **E**

走
달릴·주

觀
볼·관

늘 뛰는 발을 위한
작은 휴식처

김종율
보보스부동산연구소 대표

김종율 대표는_ 아주대 경영학 학사 졸업 후 한국미니스톱 편의점 점포개발본부와 법제팀에서 일하며 부동산 개발 업무를 접했다. 이후 삼성테스코 홈플러스 점포건설 부문과 GS리테일 편의점 사업부, 위메프 카페사업부 점포개발 팀장을 거치며 관련 지식과 실무를 쌓았다. 2018년 건국대 부동산학 석사를 취득한 그는 자신이 운영하는 김종율 아카데미와 건국대 부동산대학원, KBS인재개발원, 국민은행 등에서 토지·상가 투자 강의를 이어가고 있다. 저서로는 '나는 오를 땅만 산다'(2018년)와 '대한민국 상가투자 지도'(2020년), '나는 집 대신 땅에 투자한다'(2023년) 등이 있다.

"강의실 공간이 여전히 부족한 데다 따로 투자 컨설팅을 하지도 않기에 사무실이 넓을 필요가 없어요. 젊은 시절 단칸방에 오래 살아 좁은 공간에 익숙하기도 하고요."

김종율 보보스부동산연구소 대표의 방은 사진 촬영을 위해 취재기자가 잠시 밖에 나가 있어야 할 정도로 좁았다. 방 안은 각종 서적과 물품들로 가득했다. 그렇다고 그저 좁기만 한 공간은 아니었다. 사무실 곳곳에선 김 대표만의 주관과 삶의 궤적을 뚜렷이 느낄 수 있었다. 늘 발로 뛰는 투자자이자 실천하는 강사로서 남고자 하는 '인간 김종율' 말이다.

세평 남짓한 김 대표의 방에서 가장 눈에 띄는 것은 책꽂이를 가득 채운 책이나 그가 황급히 치우려 하던 먹다 남은 음료수 병들이 아니었다. 책상 옆 선반 위에 놓여 있던 신발 여러 켤레와 신발 상자들이었다. 선반 위 신발들은 소위 명품 브랜드 제품이든 아니든 대체로 닳아 있었다. 거의 매일 같이 임장(臨場, '현장에 임한다'는 의미로 부동산 매입을 위한 결정을 하기 전 직접 해당 지역을 탐방하는 투자 용어)에 나서는 '현직 투자자'로서의 그를 단적으로 보여준다. '이코노미스트'를 만난 날에도 김 대표는 토지 임장을 마치고 급하게 사무실로 돌아온 터였다.

'옥탑방 보보스'라는 별명으로 더 유명한 김 대표는 대학시절부터 옥탑방도 아닌 지하 단칸방에서 자취를 했다. 그의 별명은 '지금보다 나은 옥탑방에서 보보스족처럼 살고 싶다'는 뜻에서 지어졌다. 하지만 그는 어느 정도 투자에 성공하고서도 단칸방 신세를 쉬이 벗어나지 않았다. 당장 생긴 돈으로 편한 곳을 찾기보다 미래를 위해 재투자하는 습관이 현재까지 이어지고 있는 셈이다.

김 대표는 "당시 가장 잘한 선택이 20대 때 아파트 분양을 받았는데도 지하 단칸방을 벗어나지 않고 그 아파트 분양권을 계속 재투자하는 데 활용했던 게 아닌가 싶다"면서 "요즘 강의 수요가 워낙 많아 80명 들어가는 현재 강의실도 부족한 상황에서 한정된 오피스 공간을 개인 사무실에 투자할 순 없었다"고 설명했다.

보보스족은 1990년대 등장한 부르주아(Bourgeois)와 보헤미안(Bohemian)의 합성어다. 부동산 투자와 강의를 통해 '부유한 떠돌이'가 된 김 대표는 이미 자신의 꿈을 이룬 듯하다.

"실력자에겐 하락기가 부동산 투자 적기"

기획 부동산 문제 있는 강사 많아…"1년간은 공부해야"
금융 위기 앞두고 토지·경매에 관심, 투자 시기 급하면 안 돼

2023년 들어 아파트 미분양과 주택가격 하락 기사가 언론 지상을 장식하고 있다. 부동산이란 카테고리는 언제가 될지 모를 봄날까지 투자자들의 포트폴리오에서 사라지는 걸까.

여기 각종 반론과 악성 댓글이 달릴 것을 각오하고 인터뷰에 나선 이가 있다. '옥탑방 보보스' 김종율 보보스부동산연구소 대표는 '위기가 곧 기회'라면서 지금 같은 부동산 침체기에도 여전히 부동산 투자를 권하고 있다. 이런 용기는 그동안 치열한 강남 학원시장에서 쌓아온 이름값 덕에 생긴 것일지도 모른다. 김 대표의 특화 분야인 토지와 상가는 아파트 등 주택에 비하면 정보 접근성이 낮고 파이가 작아 이처럼 대중성을 얻은 강사는 희소한 편이다.

김 대표는 독자들에게 "스스로 공부해야 한다"고 몇 번이고 강조했다. 주변에서 '일확천금'의 꿈을 안고 무작정 투자를 했다 안타까운 지경에 처한 사례를 다수 목격했던 탓이다. 그럼에도 지금 같은 불황기에 기회가 있을지, 투자자들이 주의할 점은 무엇인지 김 대표만의 투자 노하우를 들어봤다.

>>> **언제부터 토지 투자에 관심을 갖게 됐나.**

2006년에서 2007년은 집값이 굉장히 많이 오른 시기다. 당시 '이런 상승장을 받쳐주려면 수요가 있어야 하는데 계속 이렇게 오를 수만은 없다'는 생각이 들더라. 그때 집값 하락에 대비해 공부해야겠다고 결심한 것이 세 가지가 있는데 첫 번째가 경매였고 두 번째가 토지, 세 번째가 지방이었다. 특히 주택 시장이 안 좋았던 2013년까지 수도권에서 경매로 토지를 많이 낙찰 받았다. 유통회사를 다니며 부동산 개발에 대한 정보를 익혔고 법무팀에서 부실자산 매각 과정을 보고 배웠던 경험이 투자에 큰 도움이 됐다.

>>> **토지 투자는 잘 하면 높은 수익을 낼 수 있다지만, 노년층에는 안 좋은 기억을 가진 분들이 많은 것 같다.**

1. 김종율 대표가 집무를 보는 책상.
2. 책상 옆에 둔 김종율 대표의 업무 공간 속 신발 선반.
부동산 현장 답사가 잦아 답사용 운동화와 강의를 위한
구두가 여러 켤레 비치돼 있다.

맞다. 특히 기획부동산 때문인 경우가 많다. 대표적으로 개발예정지 근처에 보전산지 같은 임야를 속아서 잘못 사들이거나 개발이 가능한 땅이지만 시세에 비해 턱없이 높게 매입하는 경우 등이 있다. 예를 들면 7~8년 전 향남역세권개발사업 대상지 근처 농지를 기획부동산에서 평(3.3㎡)당 200만원에 팔았는데 지금까지도 시세가 150만원밖에 안 된다.

부동산 강사 중에도 이런 기획부동산 출신이 있어 문제 있는 물건을 수강생에게 떠넘기기도 한다. 수강생에게 토지를 매입하라고 추천하면서 본인도 지분 투자를 하는 것처럼 속이는 경우가 있기 때문에 주의해야 한다. 이런 일이 성행하다 보니 개인적으로 괜히 오해받을까 봐 투자 컨설팅을 하지 않는다.

개발 계획만 보고 너무 일찍 투자에 들어가서 돈이 묶여 버리는 경우도 있다. 수서역세권개발사업이나 부천종합운동장 역세권 도시개발사업도 원래 계획보다 10년 넘게 미뤄졌다. 투자자들은 개발계획이 발표되면 일단 마음이 급해지는데, 되도록 장기적으로 보며 마음을 느긋하게 가지고 투자해야 한다.

>>> 보통 투자자들은 매물을 일찍 선점해야 한다는 입장이지 않나.
호재가 있다고 무작정 들어가서는 안 된다. 다른 사람이 모르는 개발 호재를 미리 알아 일찍 들어간다고 해서 무조건 돈을 버는 것은 아니다. 개발에 시차가 있기 때문이다.

부동산과 주식 시장의 가장 큰 차이가 무엇인지 아는가. 주식은 호재를 발표하고 실제 실행을 안 하면 제재를 받지만, 부동산은 그런 규제가 없다는 것이다. 정부에서 몇 년 안에 개발을 끝내겠다고 개발 계획을 발표했는데, 사업시행자가 없어 무산되거나 미뤄지는 경우도 많다. 행정계획에는 '의욕치'가 많이 들어가기 때문이다. 예를 들면 과거 정부가 미군기지를 평택으로 2006년까지 이전하겠다는 발표를 했었다. 군사기지 공사를 3~4년 내에 끝내겠다고 계획한 것이다. 하지만 결국 미군기지 이전은 2011년으로 연기됐다가 다시 2016년으로 미뤄졌다. 그 과정

에서 그 지역 부동산은 초토화됐다.

1. 각종 영양제와 간편 의약품, 건강보조식품이 가득하다.
2. 부동산 관련 책들과 가끔 한 잔씩 마시는 위스키 등 주류가 정리돼 있다.

1

2

>>> 그러면 어떤 시기에 어떤 토지를 매입해야 하나.

앞의 평택 미군기지 사례의 경우 2011년에서 2012년 쯤에는 공사가 꽤 진행돼 외부에서도 건물이 올라오는 것이 보이기 시작했다. 이럴 때는 매입해도 좋은 시기다.

사업시행자가 정해진 다음에는 개발사업이 빠르게 진행되기 때문에 투자에 들어가도 좋다. 2012년 7월께로 기억하는데, 당시 고덕국제도시에 삼성전자가 들어온다고 발표를 했다. 이럴 때는 서둘러야 한다. 고덕신도시 자체적으로 토지조성 공사를 하고 있었고 SRT도 역사 공사를 하고 있는 상황에서 삼성이 산업용지 계약을 한 것이기 때문이다.

>>> 지금 같은 불황기에도 투자에 관심 있는 이들에게 조언을 한다면.

토지는 주택과 달리 개발호재에 따라 개별 지역 위주로 움직인다. 지금처럼 아파트 경기가 주춤할 때도 새로 도로가 생기는 곳 인근 토지에는 공장이나 산업단지 수요가 생길 수 있다. 그럼에도 부동산 경기가 안 좋다는 이유로 시장 참여자는 적기 때문에 공부만 잘 돼 있으면 오히려 좋은 투자 기회를 얻을 수 있다. 정보에 급하게 휩쓸리지 않으니 신중한 결정도 할 수 있게 된다.

실제로 2011년에 입찰자가 단 두 명밖에 없었던 토지를 경매로 낙찰받은 적이 있는데, 이후 좋은 가격에 매도할 수 있었다. 옥석을 가릴 수 있는 안목만 있다면 부동산 침체기는 이렇게 경쟁자 없이 투자해서 수익을 볼 수 있는 시기다.

무엇보다 투자자 스스로가 공부를 열심히 하는 것이 중요하다. 기획부동산 피해자 중에는 현장에 한 번도 가보지 않고 계약하는 경우가 많다. 제대로 투자를 하겠다면 강사나 다른 사람의 말을 믿기보다는 1년 이상 공부하면서 실력을 갖추고 나서야 투자를 하겠다는 굳은 결심이 필요하다. **E**

整
가지런할:정

頓
조아릴:돈

**위기를 기회로
정돈하다**

송인
성

디셈버앤컴퍼니 대표

송인성 대표는_ 1980년생으로 서울과학고, 서울대 전기공학부를 졸업했다. 2003년에 네이버에 입사해 2009년까지 개발자로 근무하며, 네이버 뉴스·쇼핑·증권·부동산 등 주요 서비스를 개발했다. 이후 2009년부터 2013년까지 엔씨소프트에서 신규 인터넷 비즈니스를 담당해 개발과 기획·디자인을 총괄했다. 기술을 통해 금융투자 서비스에서도 디지털 혁신과 변화를 이뤄내고자 2013년 디셈버앤컴퍼니의 창립 멤버로 참여해 최고기술책임자(CTO)와 최고제품책임자(CPO)를 겸임했으며, 2023년 8월 신임 대표로 선임됐다.

인공지능(AI) 투자 일임 서비스 '핀트'를 운영하는 디셈버앤컴퍼니자산운용이 사명을 '디셈버앤컴퍼니'로 변경하고 새로운 도약의 준비를 마쳤다. 2023년 8월 국내 사모투자펀드(PEF)운용사 포레스트파트너스를 대주주로 맞이하고, 신규 자본 확충을 위한 유상증자 등 여러 절차를 마무리했다. 핀트 중심의 서비스 집중을 위해 일반 사모집합투자업 라이선스까지 반납했다.

이런 각고의 노력에는 송인성 신임 디셈버앤컴퍼니 대표의 역할이 컸다. 송 대표는 비용 효율화를 통해 재무 건전성을 확보했고, 발빠른 사업체계 전환을 통해 장기적인 성장기반을 마련했다는 평가를 받는다. 회사를 '정돈'(整頓)해내며 이른바 '넥스트 디셈버'의 출범을 공식화한 것이다.

송 대표의 이런 정신은 그의 공간에도 녹아 있다. 집무실은 놀라울 정도로 가지런하고 군더더기가 없다. 그중에서도 흥미로운 건 모니터 앞에 '칼각'으로 정렬해 있는 명함들이다. 송 대표는 "가지런히 물건을 맞춰놓지 않으면 견디지 못하는 성향이 조금 있다. 지갑에 지폐를 넣어놓을 때도 항상 앞면과 윗면을 다 맞춰서 넣어 놓는다"며 너털웃음을 지었다.

그렇게 예쁘게도 정돈된 업무 책상에서 옆으로 눈을 돌려 보니 스마트폰 2대가 나란히 누워있다. 얼핏 보기엔 업무용·개인용으로 나눠쓰는 것이란 생각이 든다. 하지만 이는 핀트 서비스의 사용성을 실시간으로 체감하기 위함이다. 송 대표는 "안드로이드폰과 아이폰은 버튼의 사용성, 제스처, 각각의 운영체제(OS)에서 추천하는 위치들이 모두 달라 계속 테스트해 봐야 한다"며 "두 OS의 절충점을 찾아서 웬만하면 통일화시키고 있다"고 설명했다.

주식 시장 침체가 계속되는 가운데서도 디셈버앤컴퍼니는 이제 퇴직연금 영역을 개척하며 로보어드바이저(RA) 업체 1위 자리를 수성할 계획이다. 송 대표는 "지난 10년 동안 디셈버앤컴퍼니는 투자 대중화를 목표로 꾸준히 달려왔다"며 "앞으로 고객을 최우선으로 한 퇴직연금 상품과 금융 플랫폼들과의 채널 연계 등 다양한 서비스를 선보일 예정이니 많은 기대 바란다"고 말했다.

"고수익 원하는 韓 투자자들 맞춤 전략 찾겠다"

"B2B2C 비즈니스 확장으로 다양한 고객 접점 확대"

핀트가 내놓은 결제카드들.

디셈버앤컴퍼니는 국내 로보어드바이저(RA) 업체 하면 가장 먼저 떠오르는 기업이다. 지난 2013년 설립 후 6년의 기술 개발을 거쳐 2019년 4월 인공지능 비대면 투자 일임 서비스 '핀트'를 출시했다. 주식시장이 호황기던 2021년에는 배우 전지현을 모델로 앞세워 홍보하는 등 순항 분위기를 이어갔다.

하지만 회사는 적자에서 벗어나지 못했고, 결손금을 안은 채 자본잠식상태가 됐다. 결국 2023년 8월 디셈버앤컴퍼니는 재무 건전성 강화와 사업 확대를 위해 국내 사모투자펀드(PEF)운용사 포레스트파트너스에 회사를 매각했다.

이와 함께 디셈버앤컴퍼니의 수장도 교체됐다. 최고상품책임자(CPO)와 최고기술책임자(CTO)였던 송인성 부대표가 신임 수장으로 임명됐다. 송 대표는 2023년 4월부터 공석이던 대표 자리를 메워오는 한편, 이번 매각도 순조롭게 진행시키며 새로운 도약을 준비 중이다.

송 대표는 "외형적인 확장보다는 고객 니즈(수요)를 정조준해야 하는 상황"이라고 현재의 분위기를 설명했다. 서비스 개선과 비즈니스 확대, 조직 개편 등 많은 숙제를 안고 있는 송 대표의 계획은 무엇일까.

>>> 포레스트파트너스와 매각 절차는 어떻게 되고 있나. 내부 개편도 진행됐나.

매각을 위한 협상과 논의는 모두 마무리됐다. 다만 디셈버앤컴퍼니도 금융회사로 분류돼 대주주 변경 과정에서 거쳐야 하는 여러 행정절차가 많아 여전히 진행 중이다.

내부적으로는 비용구조 개선을 단행했다. 앞서 말했듯 외형적인 성장보다 내실 있는 성장을 해나가기 위해선 반드시 필요한 과정이었다. 다만 비용 감소는 기업의 연구개발과 상충 관계(trade-off)에 있다 보니 무조건 줄일 수는 없다. 때문에 그 균형점을 찾는 게 제 역할이었다. 신규 경영진도 내부 상황을 잘 이해하고 있는 인물들로 구성했다. 서비스 확대 과정에서 외부 경영진 유입이 필요하면 인력도 확대해 나갈 방침이다.

>>> 여전히 주식시장 상황은 좋지 않다. 신규 고객이 줄지 않았나.

그렇다. 예·적금을 잘 고르면 연 4~5% 이자를 챙길 수 있는 상황에서 주식 등 위험자산에 투자하는 심리가 많이 약해진 것이 사실이다. 핀트가 투자자들에게 '그럼에도 투자를 더 해봐야지'라는 신호를 제대로 주지 못한 점도 인정한다.

하지만 기존 고객 80% 이상은 이탈 없이 핀트를 꾸준히 이용하고 있다. 최근 대형 증권사의 모바일트레이딩시스템(MTS) 월간활성사용자(MAU)가 2~3년 전보다 40~50% 줄어든 점과 비교하면 실제 핀트 고객들의 만족도는 충분하다고 사료된다.

>>> 대출비교 서비스 등 신사업 진출 계획은 없는가.

사실 많은 스타트업들이 피봇팅(사업 전략 변경)을 하면서 시장에 적응해 나간다. 신사업 진출이 나쁜 건 아닌 셈이다. 다만 철학과 비전 없이 시류에 휩쓸려 피봇팅을 하다 보면 기업 경쟁력이 약해질 수 있다. 예컨대 대출비교가 요새 주목받는다고 무조건 시작해선 안되고, 회사가 가진 기술이 대출비교에 강점이 있다면 피봇팅을 진행해야 한다는 얘기다.

'금융투자를 대중화시켜야 한다'는 디셈버앤컴퍼니의 비전과 꿈은 바뀐 적이 없다. 단지 추가적으로 필요한 게 무엇인지만 고민해왔다. 그동안 해온 ▲오픈뱅킹 ▲금융투자 콘텐츠 제공 ▲마이데이터 서비스 등이 그렇다. 앞으로도 기존 서비스 내에서 확장은 계속할 것이다.

>>> 그럼에도 실적 타개를 위한 변신이 필요할 텐데.

핀트 서비스를 다년간 운영하며 느낀 점은 한국 투자자들은 리스크가 있더라도 고수익을 추구한다는 점이다. 핀트에서 한국 투자자의 성향에 맞춘 서비스가 나올 때가 된 것이다. 이에 기존 안정적 수익률을 유지하는 자산배분 서비스뿐 아니라 주식 포트폴리오 서비스를 선보이기로 했다. 다만 2~3개 특정 종목에만 집중하는 게 아닌 15~20개 정도 종목

1. 송인성 디셈버앤컴퍼니 대표.
2. 집무실 책상 옆 테이블에 가지런히 정리된 물품들이 보인다.

에 분산해 안정성도 추구했다. 최근 미국 주식투자를 시작했고, 올 연말에는 한국 주식투자까지 추가해 라인업을 강화할 계획이다. 또 다른 변신은 기존 기업 대 고객(B2C) 비즈니스 사업 모델을 기관 연계를 통한 개인 고객 비즈니스(B2B2C)로 확장하는 것이다.

>>> B2B2C는 생소하다. 구체적으로 설명하자면.

B2B와는 완전히 다른 개념이다. B2B2C는 상대방 기관의 서비스 및 판매 채널 제휴를 통해서 대(對)고객 서비스를 하겠다는 의미다. 대고객 서비스를 하겠다는 생각에는 변함이 없다. 사실 B2B2C는 금융투자회사들과는 이미 진행 중이다. 지난해 10월 KB증권과 시작한 '자율주행' 서비스가 그 예다. 자율주행은 KB증권 종합위탁 계좌나 연금저축 계좌

에 묵혀있는 예수금을 디셈버앤컴퍼니의 AI '아이작'이 자동 운용해주는 서비스다.

이제는 카드사나 보험사, 다른 핀테크 등 기존에 금융투자 서비스가 없던 채널에 스며드는 게 목표다. 현재도 몇몇 카드사·핀테크와 어떤 형태로 서비스를 입점시킬지 논의하고 있다. 구체적인 사명을 밝히긴 어렵지만 MAU가 수백만 가량 되는 서비스에 들어가 올해 안으로 다양한 고객을 만날 계획이다.

>>> 디셈버앤컴퍼니의 장기 목표는 무엇일까.

장기적인 목표는 결국 대중들이 손쉽고 빠르게 모든 금융투자를 핀트에서 할 수 있게 만드는 것이다. 지금은 주식이나 자산배분 투자만 할 수 있지만, 앞으로는 고객 생애 주기에 맞춰 퇴직연금이나 개인종합자산관리계좌(ISA) 등을 운용하거나 부동산 투자까지 유치하게끔 하고 싶다. 우선은 먼저 언급한 서비스 추가와 B2B2C 사업 확장을 이룬 다음 장기 목표로 나아가기 위해 여러 길을 모색하겠다. 🅴

혁신을
만들어내다

이필성	샌드박스네트워크 대표
김형우	트래블월렛 대표
임진환	에임메드 대표
김상엽	ZEP 공동대표
김성훈	업스테이지 대표
이병화	툴젠 대표
김세훈	어썸레이 대표
박재홍	보스반도체 대표
고영남	뉴로다임 대표
윤채옥	진메디신 대표

"기업인으로서는 성장과 속도만 보면 안 된다.
스타트업 시기가 지나면
내실 있는 기업으로 세상에 잘 자리잡는 게 궁극적 목표다."

이필성 샌드박스네트워크 대표

飛
날:비

上
위:상

위기 발판 삼아
더 높게 날다

이
필
성

샌드박스네트워크 대표

이필성 대표는_ 1986년 부산에서 태어나 연세대 경영학과를 졸업했다. 2011년 구글 코리아에 입사해 광고영업본부와 제휴사업팀을 거치며 디지털 콘텐츠 전반의 업무를 경험했다. 해외 다중 채널 네트워크(MCN) 기업의 급성장에 주목해 창업을 고민하던 중 크리에이터로 활동하던 대학동문 도티와 의기투합해 2015년 샌드박스네트워크를 차렸다. 설립 첫해 매출 9억원을 시작으로 창립 4년 만에 600억 매출을 돌파했다. 2022년 벤처 시장 한파로 비상 경영 체제에 돌입하면서 구조조정을 하기도 했으나, 본업을 중심으로 사업구조를 개편하면서 빠르게 위기를 극복했다. 현재 도티를 비롯해 유병재, 조나단, 슈카 등 다양한 분야 330여 팀의 크리에이터가 샌드박스네트워크에 소속돼 있다.

서른여덟. 아직은 앳된 얼굴에 캐주얼한 복장. 얼핏 보면 패기 넘치는 청년처럼 보이지만 그는 어엿한 최고경영자(CEO)다. 주인공은 이필성 샌드박스네트워크(이하 샌드박스) 대표. 샌드박스는 국내 최초의 다중 채널 네트워크(MCN) 회사로 크리에이터를 발굴하고 육성하는 기획사이자 디지털 콘텐츠 제작사다. '인간 뽀로로'라 불리는 '초통령' 도티와 슈카월드, 유병재, 승우아빠 등 유명 유튜버들이 모두 이 회사 소속이다.

어느덧 창업 9년 차. 서울 용산구의 본사 집무실에서 만난 그에게선 CEO라는 직함이 주는 무게감은 좀처럼 찾아보기 어려웠다. 지난해 비상 경영과 구조조정을 거치며 큰 고비를 넘긴 이 대표지만 오히려 '미래의 코드'를 손에 쥔 듯 자신감이 넘쳤다.

그의 방은 특별할 게 없었다. 13㎡(4평) 남짓한 공간에 책상 하나와 네 명이 앉을 수 있는 회의 테이블, 작은 수납장이 공간의 전부다. CEO방에 흔히 있을 법한 대표이사 명패나 장식장도 이곳에선 찾아볼 수 없다.

이 대표는 "개인 공간이 필요해 방을 뒀지만, 때에 따라 직원들의 회의실로도 사용하고 있다"면서 "외부에도 개인 자리가 있는데 자리를 한정 짓지 않고 업무에 맞게 떠돌며 일하기 때문"이라고 설명했다. 형식에 연연하기 보다는 가치와 효율에 더 무게를 싣는 이 대표의 철학이 반영됐다.

연장선상에서 그의 밑천은 '콘텐츠'와 '사람'이다. 트렌드가 빠르게 바뀌고 경쟁이 치열한 MCN 산업 특성상 콘텐츠가 가진 변별력이나 힘이 막강해서다. 이 대표 스스로도 콘텐츠 소비를 많이 하는 편이다. 바쁜 일정 속에서도 하루에 1~2시간은 꼭 유튜브를 시청하고 넷플릭스는 물론 게임도 즐겨하는 편이다. 그래서인지 콘텐츠를 바라보는 눈이 더 날카롭다.

"누구나 영상을 만들 수 있는 시대잖아요. 진입장벽이 낮지만 그만큼 경쟁력을 갖추긴 어렵고요. 대중에게 선택받을 만한 콘텐츠에 집중하는 게 포인트 같아요. 시청자가 영상에 대한 깊이와 신뢰도를 어느 정도 갖고 있는지를 판단하는 '뷰당 밸류'도 점점 중요해질 것 같고요."

변화를 만들어내는 공간에서 이 대표는 직원들이 스스로의 아이디어를 현실로 구현하도록 지원하고, 지적재산권(IP)을 중심으로 사업을 확장해 MCN 산업의 새로운 비즈니스 모델을 구축해 나갈 생각이다.

지난 10여 년간 쉼 없이 달려왔지만 새로운 도전을 준비하는 셈이다. 과거 그가 방송 중심의 패러다임에서 벗어나 크리에이터들의 창작 생태계를 육성하는 데 일조했다면 이제는 다양한 취향적 콘텐츠와 수익 모델을 담은 종합 MCN 기업으로 시장에 뿌리를 내리겠다는 목표를 잡았다. 2023년 6월 글로벌 전략 컨설팅 전문가인 최문우 대표를 영입하며 준비 작업도 마쳤다. 그렇게 이 대표는 샌드박스 재도약을 위한 새로운 출발선에 다시 섰다.

"바닥 쳤으니 오를 일만 남았죠"
이필성의 '초심 경영'

MCN업계 1위 샌드박스, 지난해 투심 한파로 위기
직원 수 줄이고 신사업 정리…포트폴리오 재정비

야심차게 문을 연 스타트업(신생 벤처기업) 10곳 중 7곳은 5년 안에 사라진다. 국내 스타트업의 5년 생존율은 29.2%에 불과하다는 게 대한상공회의소의 2020년 기준 집계다. 심지어 1년 내 사라지는 기업도 25%에 이른다. 10년 이상 살아남는 기업은 손에 꼽을 정도로 적다. 스타트업이 저마다 위기에 빠지는 이유는 제각각이지만 어느 순간 투자금이 마르고 사업이 안착되기를 견뎌야 하는 이른바 '데스밸리'(죽음의 계곡)에 다다르게 된 것이 패인으로 꼽힌다. 그만큼 성장하며 살아남기가 어려운 시장이라는 얘기다.

국내를 대표하는 MCN(다중채널네트워크) 기업인 샌드박스네트워크(이하 샌드박스)도 한 차례 위기를 겪었다. 2022년 창립 이래 최대 매출(1514억원)을 찍었지만 늘어난 손실 폭과 벤처 시장에 불어닥친 투심 한파가 부메랑이 돼 돌아온 것이다. 결국 2022년 말 비상경영을 선포하고 뼈를 깎는 구조조정에 돌입했다. 550명에 달하던 직원 수를 300여 명으로 줄였다. 신사업을 정리하고 주력 사업군으로 포트폴리오를 재정비하면서 기업 체질도 바꿨다.

샌드박스는 그렇게 제2의 기회를 잡았다. 이 난관 극복을 주도한 인물은 이 회사를 설립해 10여 년간 이끌고 있는 이필성 대표다. 샌드박스는 재정비 후 어떻게 달라졌을까. 이 대표가 비상경영 전환 후 '이코노미스트'와 첫 언론 인터뷰를 가졌다.

2023년 8월 30일 서울 용산구 본사에서 만난 이 대표는 "지난해 '비상'이라는 단어를 안 쓴 기업이 없을 정도로 모든 기업이 비상시국이었을 것"이라면서도 "회사 사이즈가 줄고 신사업을 정리하는 게 고통스러운 일이라는 것을 경영자로서 경험했던 한 해였다"고 회고했다.

>>> 2022년 비상경영에 구조조정까지 힘든 한 해를 보냈다. 문제의 원인은 어디에 있었다고 보나.
우리와 같은 MCN기업들은 콘텐츠를 만들어 자생 가능한 사업 구조를 만드는 것을 목표로 한다. 콘텐츠를 브랜드화 하면서 수익을 내야 하는

데 이 두 가지를 동시에 하다 보니 투자에 의존하는 구조가 될 수밖에 없었다. 실제로 투자도 굉장히 활발하게 이뤄졌다. 샌드박스도 그런 기조로 경영을 해왔는데 지난해 극심한 인플레이션으로 벤처 투자 시장이 얼어붙는 외부 변수와 마주하게 된 거다. 선택과 집중을 해야 되는 시기가 지난해 왔다고 본다.

>>> 2023년은 어땠나. '적자를 보더라도 성장'이라는 키워드는 여전히 유지되고 있나.
혼란기에 중심을 잃지 않고 기존 사업을 잘 영위하면서 지켜내려고 노력해 왔다. 샌드박스가 사실 첫 2개년은 흑자를 냈고, 적자를 많이 안 보면서 성장한 회사였는데 어느 시점부터 적자를 보더라도 성장 위주로 가자는 전략을 세웠던 것 같다. 올해는 그 적자를 없애고 손익분기점으로 전환하는 노력을 계속하고 있다. 2022년엔 한 달에만 수십억 가까운 적자를 내기도 했지만 2023년은 거의 적자가 없는 상황으로 전환했다. 비상 경영이 성공적으로 잘 전환돼서 이제는 지속 가능한 성장을 모색할 수 있게 됐다.

>>> 평소 '크리에이터 이코노미'를 강조해 왔는데 특히 주력하는 사업 분야나 콘텐츠가 있나.
1인 미디어가 성장하면서 사업 기회도 많아지고 있고 콘텐츠에 대한 눈높이도 많이 올라가는 추세다. 그만큼 리스크에 많이 노출되기도 하지만 그런 의미에서 회사도 더 고도화돼야 하는 숙명을 가지고 있다고 본다. 최근 주력하는 것은 브랜드에게 신뢰 있는 파트너가 되는 것이다. 요즘 브랜드에게 콘텐츠 마케팅은 굉장히 중요한데 샌드박스는 이들에게 디지털 미디어 환경을 잘 활용할 수 있는 솔루션을 더 체계적으로 제공하기 위해 노력하고 있다.

>>> 경쟁기업과 다르게 샌드박스만이 가지고 있는 경쟁력은 무엇이

라고 보나.

콘텐츠 회사라는 것은 결국 시간이 지나면서 그 특색과 경쟁력이 생겨나는 것 같다. 처음에는 비슷한 일을 비슷한 고객을 대상으로 하다 시간이 쌓이면서 위치가 달라지는데 그런 측면에서 샌드박스는 MCN 업계의 종합지 같은 느낌이다. 크리에이터들을 관리해 매니지먼트하면서 사업 기회도 다채롭게 제공하는 것이다. 단순 광고가 아니라 굿즈를 만들고 출판과 라이센싱, IP라이센싱 등으로 확장해 다채로운 사업 기회를 제공하는 역할을 하고 있고, 앞으로도 하고자 한다. 여기에 버티컬 조직으로 전문성을 키우고 있다는 점과 크리에이터라는 신념 자체를 잃지 않는 철학적인 측면도 또 다른 경쟁력이라고 생각한다. 결국 크레에이터의 신뢰를 얻는게 꾸준하게 이 사업을 영위할 수 있는 배경이라고 생각한다.

>>> 샌드박스에서 '올해의 크리에이터 상'을 준다면 누구인가.
여행 크리에이터 곽튜브(곽준빈)와 빠니보틀(박재한), 이 두 분이 정말 핫했던 것 같다. 유튜브뿐 아니라 김태호 PD가 설계한 예능 프로그램에도 나올 정도였으니…. 몇 년 전부터 방송에서도 크리에이터의 등장을 쉽게 볼 수 있을 거라고 생각했는데 진짜로 일어나 게 된 것이다. 여성 크리에이터 중에 꼽자면 해쭈님이다. 호주에서 남편이랑 사는 일상을 다루는 유튜버인데 주로 한국에서 전통적인 여성상을 파괴하는 인물이다. 자신만의 스토리를 가지고 색을 입혀가는 모습을 많은 분들이 좋아해 주시는 것 같다.

>>> 벌써 창업 9년 차다. MCN 시장의 성장과 변화를 누구보다 가까이서 느꼈을 것 같은데 그간 MCN 시장이 걸어온 길은 어땠나. 또 미래는 어떻게 전망하나.
경제와 산업 관점에선 항상 핫했고, 항상 어려웠다. 산업의 시작 단계에서는 규칙도 없고 구조도 안 나왔던 것 같다. 이제는 규칙이 조금 생기

1. 사물함 위에 놓인 단행본과 음료.
2. 집무실 책상.
3. 집무실 책상 옆에 놓인 축구공과
기타 물품들.

고 접어드는 단계에 진입하니 경쟁이 치열해지면서 생존 자체가 어려운 시기가 됐다. 앞으로 2년이 가장 중요한 시기로 보인다. 그 와중에도 인플루언서를 중심으로 한 시장 전망은 밝다. 과거 콘텐츠 사업이 프로그램 중심에서 광고 중심의 수익구조로 돼 있다면 이제는 인물 중심에서 지적재산권(IP) 중심으로 수익화가 이뤄질 것이다. MCN기업으로서 이 사업구조를 잘 정립해 나가면 미래는 밝다고 본다.

>>> MCN 1위 업체로서 '이것만은 이루겠다'하는 목표가 있나. IPO 계획도 밝힌 바 있는데

'크리에이터 기반의 콘텐츠 회사가 유의미한 산업을 만들 수 있겠냐.' 사업을 하는 내내 이러한 질문을 끊임없이 받고, 그것을 증명해 오면서 지금까지 오게 된 것 같다. 2022년 비상경영을 겪었고, MCN업의 수익 구조에 대해선 여전히 물음표를 찍는 시선도 있지만 시장 자체의 잠재력은 무궁무진하다고 생각한다. 샌드박스가 단순 크리에이터 마케팅에만 머무는 것이 아니라 IP 업체로 자리 잡게 된다면 그 해답은 찾은 것으로 보고, 팬덤을 기반으로 한 비즈니스를 제대로 해보고 싶다. 그 목표를 이루면서 내실을 다져나가면 그게 곧 IPO랑 연결될 것으로 보고 있다. 일본의 최대 MCN기업인 UUUM이 샌드박스와 비슷한 규모로 상장돼 있고 지속 가능한 사업을 잘하고 있다고 본다.

>>> 스타트업을 이끌어 오면서 후회와 보람도 교차할 것 같다. 스타트업 대표로서 이루고자 하는 목표가 있나.

스타트업에는 성장과 속도라는 두 가지 키워드가 있다. 속도감 있게 성장해야 한다는 전제하에 여전히 성장을 빠른 속도로 하는 회사들이 더 많은 투자를 받게 되는데 그 양가적 감정 속에서 속도를 조절하는 것이 중요한 것 같다. 기업인으로서는 성장과 속도만 보면 안 된다. 스타트업 시기가 지나면 기업인으로 계속되는 삶이 이어진다고 보는데 그런 측면에서 내실 있는 기업으로 세상에 잘 자리잡는 게 궁극적 목표다. E

沒
빠질:몰

頭
머리:두

흐트러짐 속
빛나는 몰입력

김
형
우

트래블월렛 대표

김형우 대표는_1985년생으로 고려대 경제학과를 졸업하고 런던경영대학원 금융공학 석사를 취득했다. 국제금융센터 외환·파생상품 전문연구원으로 활동한 뒤 삼성자산운용 글로벌운용팀에서 근무했다. 2017년에는 핀테크 기업 트래블월렛을 설립하고, 2020년 트래블페이 서비스를 출시해 해외여행객에게 큰 인기를 끌고 있다.

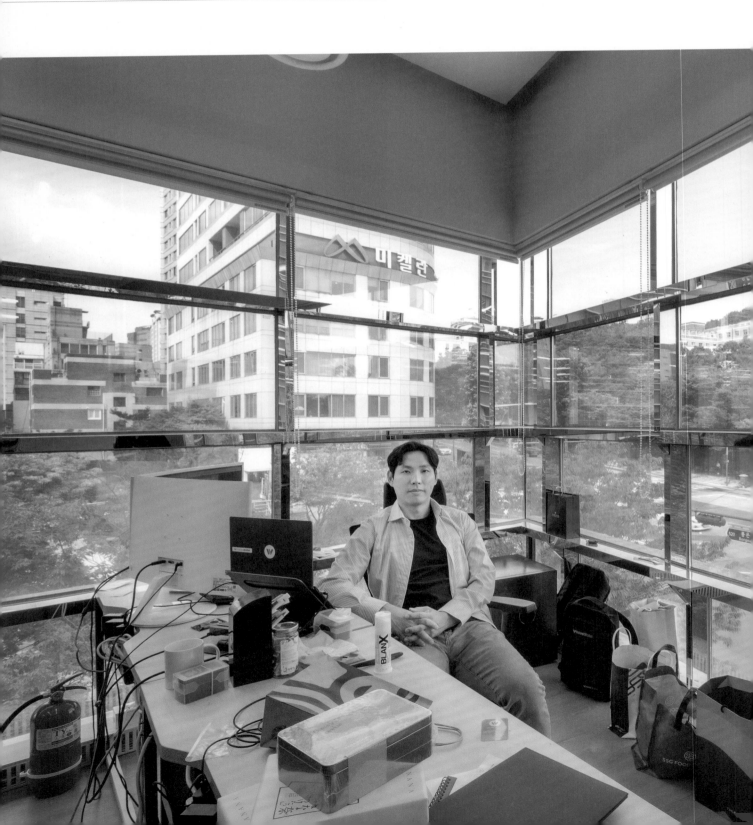

책상 위에는 물건들이 널브러져 있고, 바닥에는 정리되지 않은 종이 가방들이 놓여있다. 사용할 수 없게끔 배치된 책상들까지. 김형우 트래블월렛 대표의 업무 공간은 정돈된 느낌은 아니었다. 하지만 흐트러진 책상 위 모습이 마냥 부정적으로 다가오지 않은 이유는 뭘까. 오히려 공간에 구애받지 않고 업무에 몰두하는 모습이 빛나서는 아닐까.

김 대표는 스스로 원래 물건을 깔끔하게 정리하는 유형은 아니라고 웃음 지었다. 그는 "업무에 지장이 생기지 않게 계획을 세우고 정리해 나가며 임한다"면서도 "공간을 정리한다고 업무 효율이 올라간다고 생각하지 않는다"고 강조했다.

3개의 모니터를 보면서 업무에 집중하는 김 대표의 모습은 매우 프로다웠다. 그는 "대표지만 스타트업이다 보니 서류 작업이나 외환 트레이딩 등 직접 챙겨야 할 실무가 많다"며 "자산운용업계에서는 모니터 7~8개가 기본이기에 지금의 3개는 매우 소박한 편"이라고 말했다.

다시 그의 공간을 둘러보니 종이가방에 가득찬 명함들이 눈에 띄었다. '트래블페이 충전카드'(트래블월렛 카드)가 해외여행객 '필수템'으로 자리 잡으며 인기를 끌다 보니 김 대표 또한 눈코 뜰 새 없이 바빠진 것. 그는 "지불결제는 기업 대 소비자 거래(B2C)든 기업 간 거래(B2B)든 안 끼는 곳이 없다"며 "카드사·증권사 등 금융회사는 물론 테크 기업도 많이 만나고 있다"고 전했다.

책상에는 일본의 유명 기념품인 바나나 모양의 과자가 놓여있다. 일본시장 공략을 위해 출장을 다녀온 후 사온 기념품이다.

김 대표는 "일본 금융권과 여러 미팅을 진행하며 트래블페이 같은 상품을 출시하려 계획하고 있다"며 "여기에 클라우드 지불결제 인프라 및 솔루션을 일본 기업에 제공하는 B2B 사업도 추진하고 있다"고 설명했다.

이어 "궁극적으로는 전 세계로 뻗어 나가 절대적인 경쟁력을 갖춘 그런 인프라 공급회사가 되고 싶다"고 의지를 밝혔다. 흐트러지게만 보였던 그의 공간이 비로소 질서 정연하게 느껴졌다.

해외여행 필수카드 만들고 쑥쑥
"한국 금융의 TSMC 되겠다"
〈세계 최대 반도체 위탁생산 기업〉

중간 개입자 없애 가맹점 수수료 극대화
증권사 제휴 상품 연내 출시…B2B 확장 본격화

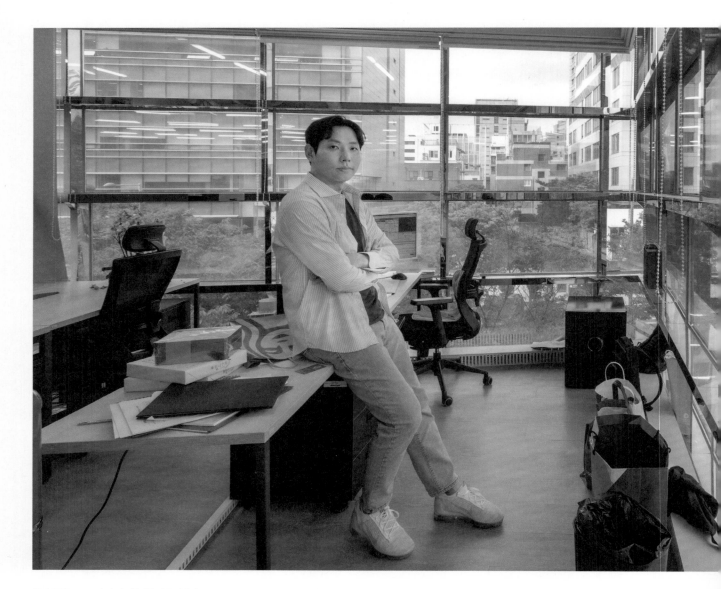

공간·공감…CEO의 방 | 혁신을 만들어내다

엔데믹(감염병의 풍토병화)으로 하늘길이 열린 지 어언 1년. 너도나도 해외여행에 나서는 요즘 여행객들에게 인기를 끄는 결제카드가 있다. 바로 핀테크 스타트업 트래블월렛의 '트래블페이 충전카드'(트래블월렛 카드)다.

지난 2021년 2월 출시된 이 카드는 38개국의 통화를 지원한다. 특히 해외결제임에도 수수료가 발생하지 않아 이용자들 사이에서 인기가 좋다. 해외에서 신용카드 사용 후 수수료 부담을 안아왔던 여행객들에게는 안성맞춤인 카드다. 또 여행객들이 많이 쓰는 미국 달러·엔·유로의 경우 환전수수료도 상시 무료. 원화를 충전해 현지에서 사용하기만 하면돼 편의성과 간편성 측면에서 이용자들에게 '엄지척' 평가를 받는다.

이런 특장점으로 트래블월렛 카드는 여행족 사이에서 빠르게 입소문을 타며 급성장했다. 2023년 8월 말 기준 카드 누적 발급량은 300만장으로 1년 전(24만장) 대비 10배 넘게 증가했다. 여름휴가를 앞둔 올해 7월에는 신청량 급증으로 실물카드 배송이 지연되기도 했다. 연간 결제액도 올해 8월까지 9600억원으로 지난해 총 결제액(2100억원)보다 357% 늘었다.

2023년 8월 31일 만난 김형우 트래블월렛 대표는 지금과 같은 인기는 예상하지 못했다고 했다. 김 대표는 "처음에는 '잘해야 몇십만장 정도 발급되겠지'라고 생각했다"며 "유학생이나 주재원, 여행 전문가 등 특정 군을 타깃으로 생각하고 출시했는데 마케팅 없이도 빠르게 발급이 늘었다"고 밝혔다.

트래블월렛 카드는 결제 및 환전수수료가 들지 않는다. 이쯤에서 생기는 궁금증은 '결제회사가 수수료 수익 없이 어떻게 돈을 벌까'다. 카드 발급이 급증한 만큼 오히려 가맹점 수수료 때문에 손해를 보는 것은 아닐까.

김 대표는 '가맹점 수수료'에서 수익을 올릴 수 있다고 설명했다. 그는 "해외 결제에서는 중간에 많은 플레이어(사업자)가 관여한다"며 "결제 과정을 간소화해 플레이어들에게 나가는 비용을 획기적으로 아꼈

1.집무실 내 책상과 주변 모습. 김형우 대표는 효율적인 업무를 위해
3개의 모니터를 사용한다.
2.김형우 대표가 그동안 받은 명함을 모아둔 종이가방.
3.개인물품을 담은 종이봉투와 쓰레기통을 같이 뒀다.
어지러워 보여도 자신이 편리한 곳에 물건을 둔다.

다"고 말했다.

트래블월렛은 로컬(현지) 은행, 미국계 은행, 매입사 등 기존 해외 카드 결제에 개입되는 수많은 중간업자를 비자(VISA) 하나만 거치도록 했다. 카드 발급과 외화 정산도 회사가 직접 수행한다. 때문에 카드사 평균 수준의 가맹 수수료를 적용해도 트래블월렛이 가져가는 몫이 기존 카드사보다 많다는 것이 김 대표의 설명이다.

또 업무 자동화도 비용 절감에 크게 일조했다. 김 대표는 "사람 손이 많이 들어가던 부분을 거의 다 자동화했다"며 "그만큼의 인원은 신사업에 투입되고 있으며, 카드 결제사업을 위한 인원은 최소화한 상황"이라고 설명했다.

카드사는 이제 '동반자'…증권사와도 손잡는다

트래블월렛은 사업 초기 국내 카드사와 제휴를 통해 상품을 출시하려 했다. 하지만 흥미를 갖던 카드사들은 결국 '기존 카드사 시스템을 다 바꿔야 한다', '몇 천억원이 들지 모른다'며 사업성을 이유로 트래블월렛과의 제휴에 회의적이었다.

하지만 이제 반대로 카드사들이 러브콜을 보내고 있다. 2023년 7월 롯데카드와는 '트래블엔로카'를, 8월에는 우리카드와 '트래블월렛 우리카드'를 출시했다. 기존 트래블월렛 카드는 체크카드지만, 카드사 협업 상품은 신용카드로 출시돼 한층 유연한 결제가 가능해졌다.

김 대표는 "현재 상품이 출시된 곳 외 카드들과도 상품 개발·결제 프로세싱·프로모션 등 논의를 진행하고 있다"며 "빅테크, 온라인 여행사(Online Travel Agency·OTA) 등 다양한 산업군과도 협력 중"이라고 밝혔다.

특히 김 대표는 최근 증권사와 사업 논의가 매우 활발해졌다고 강조했다. 카드사(지불결제)나 은행(송금)만큼 결제 인프라와 솔루션을 갖추기 못한 증권사는 트래블월렛과의 협력을 통해 이 사업을 확대하려 한

다. 김 대표는 "투자자들이 해외 투자 후 남는 돈을 결제와 송금에 활용할 수 있는 상품을 올해 안에 선보일 것"이라고 말했다.

"축적된 노하우 무시 못 해…금융의 TSMC 될 것"

사실 트래블월렛의 비전은 기업 대 소비자 거래(B2C)에만 그치지 않는다. 이제 '클라우드 기반 금융 솔루션'을 국내외 기업에 공급해 기업 간 거래(B2B) 시장도 본격적으로 노린다. 신한카드와 맺은 지불결제 서비스 플랫폼 사업 추진을 위한 업무협약(MOU)도 일례다.

김 대표는 클라우드 기반 금융 솔루션의 가변성과 유연성이 매우 뛰어나다고 강조했다. 현재 금융 IT 시스템은 일부를 수정하려면 하드웨어 변경은 물론, 연결된 수많은 소프트웨어까지 변경해야 한다. 하지만 이 실물 구조를 가상으로 변환한 클라우드에서 추가·변형하면 작업 시간을 대폭 줄일 수 있다.

김 대표는 "기존 금융사가 새로운 시스템을 배포하려면 약 1~2년이 걸리는데, 트래블월렛은 하루에 5개씩도 가능하다"며 "자잘한 오류들을 즉각 수정할 수 있고, 소비자 수요도 바로 반영해 개선할 수 있는 강점이 있다"고 말했다.

이어 그는 "이런 개선들은 개별로 보면 별것 아닐 수 있지만 수십만 개가 쌓였을 때는 엄청난 격차를 만들어낸다"며 "수십년 간 작은 노하우가 축적돼 반도체 글로벌 1위를 차지한 대만의 TSMC처럼 트래블월렛도 향후에는 다른 핀테크와 큰 격차를 낼 것"이라고 강조했다.E

變
변할·변

貌
모양·모

모습은 달라도
본질은 같다

임 진

에임메드 대표

환

임진환 대표는_ 국내 1호 디지털 치료기기를 개발한 스타트업 에임메드를 이끌고 있다. 18년 동안 국내 헬스케어 산업에 몸담았고 최근 이 산업의 게임 체인저가 될 제품 '솜즈'(Somzz)를 내놨다.

사무실 문을 열자 임진환 에임메드(AIM·MED) 대표의 취임 1주년을 기념하는 장식물이 눈에 들어왔다. 직원들이 지난해부터 대표로서 회사를 이끄는 그를 위해 준비한 '1주년을 축하합니다'(HAPPY 1 YEAR)라는 문장의 갈런드다.

맞은편 책장에도 그의 취임 1주년을 축하하는 직원들의 메시지가 담긴 카드가 놓여있다. "대표님이 계셔서 든든합니다", "취임 기념으로 번개 하시죠", "꽃길만 걸으세요". 대표와 직원보다 동료끼리 주고받을 법한 문장들이 마음에 와닿는다.

대표라기보다는 동료. 동료보다는 리더. 이런 설명이 가능한 이유는 임 대표가 수년 동안 에임메드에서 일한 덕이 크다. 마케팅 업무를 담당하는 직원으로 에임메드에 입사해 사업부 임원을 거쳐 대표가 되기까지. 임 대표는 맡은 업무에 모습을 바꿔가면서도 에임메드를 떠나지 않고 헬스케어 산업 한가운데 굳게 서 있다.

달라진 점은 사원에서 대표로 직함이 바뀐 것. 그리고 초기부터 관여한 '디지털 치료제' 부서가 최근 국내에서 처음으로 허가받은 불면증 디지털 치료기기 '솜즈'(Somzz)로 주목받고 있다는 점이다. 관심은 대다수가 응원이나, 여기에는 우려와 의구심도 섞여 있다. 약을 먹지 않아도, 주사를 맞지 않아도 질병을 치료할 수 있을까. 디지털 치료기기는 규제기관의 감독 아래 임상시험을 통과한 치료 방법이지만 생소한 용어에 불쑥 반감을 표현하는 사람도 많다.

임 대표는 디지털 치료기기가 온전하게 새로운 개념은 아니라고 말한다. '디지털'과 '치료기기'가 맞붙은 모습이 신선할 뿐 오래전부터 산업계와 학계에서 논의됐다는 설명이다. 질병이 발생하지 않도록 건강을 관리하고, 몸 상태를 기록하고, 전문가의 피드백을 받는 행위. 디지털 치료기기는 여기에 기술을 얹었을 뿐이다.

"어느 때는 '유비쿼터스 헬스케어'로, 다른 때는 '스마트 헬스케어'로…. 디지털 치료기기라는 용어만 생소하지 개념 자체는 15년 전 나왔어요. 본질은 같아요. 예방하고, 관리하고, 기록하고. 이런 단계들이 오랜 기간에 걸쳐서 다듬어지고 발전하다 이제야 첫발을 뗀 거거든요. 18년 이상 디지털 헬스케어 업계에서 일했지만, 사실 요즘 같은 관심은 처음이에요. '1호'인 솜즈에 이어 2호, 3호 디지털 치료기기가 나와서, 산업 전체가 성장하는 일이 더 중요한 이유이기도 하죠."

"디지털 치료기기? 본질은 디지털 '잔소리'"

개발 3년 만에 품목허가…상용화는 4~5년 후
'불면증' 다음은…공황장애·경도인지장애

디지털 치료기기는 소프트웨어로 질병을 치료하는 의료기기를 말한다. 세계 첫 디지털 치료기기가 나온 것은 2017년. 2023년 초 국내 첫 디지털 치료기기를 허가한 우리나라보다 6년이 빠르다. 당시 허가받은 제품은 미국의 헬스케어 기업인 페어 테라퓨틱스의 중독 장애 디지털 치료기기 '리셋'(reSET). 리셋은 출시될 당시 현지에서 높은 관심을 받았으나, 현재 대중적으로 쓰이진 않는다.

2023년 2월 28일 오후 서울 강남구에 있는 에임메드 본사에서 만난 임진환 대표는 "페어 테라퓨틱스는 주마다 다른 디지털 치료기기 관련 기준을 만족해야 했고, 의사들에게 개별적으로 영업도 해야 했다"며 "현지 보험사의 보장 영역(커버리지)이 (상용화의) 발목을 잡은 면도 있다"고 설명했다.

효과가 뛰어난 치료 방법이라도 제대로 쓰이지 못하면 쓸모가 없다. 임 대표는 리셋과 다른 길을 가기 위해 '디지털 치료기기'라는 생소한 개념을 의료진과 환자에게 익숙하게 만드는 것이 목표라고 했다. 국내 1호 디지털 치료기기로 선정된 자사의 제품 '솜즈'(Somzz)를 시장에 안착시키는 것은 물론, 산업 전체를 키우기 위해 치료 방식의 '패러다임 전환'(paradigm shift)을 일으키겠다는 포부다.

임 대표는 "솜즈가 국내 1호 디지털 치료기기가 돼 기쁘다"면서도 "지금부터가 중요하다"고 강조했다. 디지털 치료기기가 새로운 형태의 치료 방법인 만큼, 의료진과 환자들이 갖게 될 디지털 치료기기의 첫인상이 중요해서다. 솜즈를 처방받으려는 환자들이 적정한 가격에 제품을 사용할 수 있도록 가격을 정하고, 급여를 받는 문제도 남았다.

디지털 치료기기를 개발하자고 제안한 것은 현재 카카오헬스케어 상무로 자리를 옮긴 김수진 전 디지털 치료제 사업본부장이다. 에임메드는 업계의 관심을 끌고 있던 디지털 치료기기를 개발하기 위해 2019년 디지털 치료제 사업부를 신설했다. 임 대표는 당시 사업부를 담당했던 임원이었고, 김 상무는 정신과 전문의로 에임메드에 합류했다.

임 대표와 김 상무가 처음부터 불면증에 관심을 가진 것은 아니었

직원들이 만든 취임 1주년 축하 풍선.

다. "2019년에 정신과 전문의인 김 상무와 약사, 심리학 석사 총 3명을 모아 사업부를 꾸렸다. 디지털 치료제라는 개념이 지금보다 더 생소할 때다. 당시 김 상무와 서로의 의학적, 사업적 공백을 메우며 게임 형태의 주의력결핍 과잉행동장애(ADHD) 디지털 치료기기 '뉴로'(NUROW)도 완성했다."

디지털 치료기기 개발 3년 만에 결실
솜즈를 본격적으로 개발하기 시작한 건 정부의 디지털 치료기기 연구개발(R&D) 사업에 지원하면서다. "산업통상자원부(산업부)가 2020년

R&D 주관 사업자를 공고했는데, 에임메드가 수면장애 디지털 치료기기 개발의 주관 사업자로 선정됐다. 이때부터 수면장애 디지털 치료기기를 집중적으로 개발하기 시작했고, 디지털 치료제 사업부도 확장해 나갔다. 디지털 치료제 사업부는 질환 탐색부터 R&D, 임상, 인허가까지 빠르게 진행할 수 있도록 지난해 독립 부서로 분리했다. 연구원, 개발자를 충원했고, 인력도 3명에서 15명으로 늘렸다."

이후부턴 개발에 탄력이 붙었다. 회사는 2021년 불면증 디지털 치료기기 솜즈의 개발을 마쳤다. 2022년에는 임상시험수탁기관(CRO)과 확증임상을 마무리했다. 2020년부터 불면증 디지털 치료기기를 본격적으로 개발했다는 점을 고려하면, 개발부터 인허가까지 3년이 채 걸리지 않은 셈이다.

제품을 신속하게 개발했다고 어려움이 없었던 것은 아니다. 사업부를 처음 만들었을 때 함께 했던 동료들은 모두 회사를 떠났다. 기존에 없던 치료기기를 만든다는 '막막함'이 이들의 등을 떠밀었다. 어려운 상황에서 임 대표가 끝까지 개발을 완주할 수 있던 이유는 '사람'이다. "초기 멤버들이 제품의 완성을 보지 못하고 대부분 회사를 옮겼다. '앱이 약이 될까'라는 의구심이 팽배했던 시기였고, 회사의 비전도 명확하지 못했다. 품목허가를 받고서 가장 먼저 떠오른 것도 함께 고생했던 직원들이다."

디지털 치료기기가 디지털 헬스케어 산업의 성장 동력이 될 것이라는 기대도 임 대표를 솜즈 개발에 매달리게 했다. 그가 20여 년 동안 디지털 헬스케어 산업에 몸담으며 '풀기 어렵다'고 생각했던 문제의 답을 디지털 치료기기가 줄 수 있다고 봤기 때문이다.

임 대표는 "디지털 헬스케어 시장에 수많은 모바일 앱이 나와 있는데, 그것들이 다 실패한 원인이 있다. 결국은 디지털 '잔소리'이기 때문이다. 누구도 돈을 내고 잔소리를 듣고 싶진 않다. 지불 의사(윌링 투 페이·willing-to-pay)가 낮은 것"이라고 말했다. 환자들이 디지털 헬스케어에 지갑을 열기 꺼린다는 뜻이다.

직원들이 만든 취임 1주년 축하 카드를 모아 액자로 만들었다.

그는 "디지털 치료기기는 의사가 환자에게 직접 잔소리를 하고, 정부가 인허가도 내준 제품이다. 실제 의사가 디지털 치료기기를 환자에게 처방하면, 환자는 의사의 처방을 이행해야 하고, 의사는 이를 확인할 수 있다. 디지털 헬스케어 산업에 종사해온 사람들이 그렇게 어려워했던 윌링 투 페이 문제에 디지털 치료기기가 답을 주고 있는 셈"이라고 했다.

"1년 동안 실사용 데이터 1만명 확보할 것"

불면증 환자들이 당장 솜즈를 쓸 수 있는 것은 아니다. 가격 산정 등 여러 행정절차가 남았다. 환자들은 이르면 연내 정해진 의료기관에서 솜즈를 처방받을 수 있다. 회사는 서울대병원, 고대 안암병원 등 1차 의료기관에서도 솜즈를 처방할 수 있도록 할 계획이다. 에임메드는 이후 환자의 실사용 데이터를 확보해 한국보건의료연구원(NECA)에 제출할 예정이다. 기관은 자료를 평가하고 솜즈에 대한 혁신의료기술평가를 내리게 된다. 이런 과정을 잘 거치려면, 솜즈가 많은 환자에게 처방돼 일정 수준 이상의 데이터를 확보해야 한다.

임 대표는 "수면장애클리닉과 협의해보니 한 달 10명의 환자에게 솜즈를 처방할 수 있을 걸로 기대된다. 혁신의료기술은 1만명의 데이터를 보유하면 성공이라고 여겨진다. 이와 관련해 1년 동안 1만명 이상의 데이터를 확보하는 게 목표"라고 했다.

임 대표는 이번 품목허가를 동기부여 삼아 새로운 디지털 치료기기 개발에도 돌입한다. 불면증처럼 많은 환자가 장기간 약에 의존하고 있는 질환이 대상이다. 구체적으로는 공황장애와 경도인지장애 환자를 위한 디지털 치료기기를 개발한다는 구상이다.

임 대표는 "경도인지장애는 의학적(medical)인 영역이기 때문에 관련 연구 결과를 이미 확보한 기업을 인수하는 방안을 1순위로 살펴보고 있다"며 "정신건강 관련 전문의가 디지털 치료제 사업부에 합류하는 등 인재 영입도 활발히 진행 중"이라고 했다. E

選擇

가릴:선 가릴:택

남들이 가지 않은 길을 선택하다

김상엽

ZEP 공동대표

김상엽 공동대표는_ 현재 메타버스 플랫폼 '젭'(ZEP)을 운영하고 있는 1992년생의 젊은 CEO다. 서울대 경영대학 출신으로, 독학으로 코딩을 공부해 코딩 강의까지 진행할 정도로 코딩에 진심인 경영자다. 2017년 9월 네이버 자회사 '스노우'(SNOW)에 합류한 이후 2017년 11월 스노우 신사업팀 팀장을 맡았으며 2020년 5월 네이버제트 '제페토'에 합류했다. 이후 네이버제트 선행 개발팀 팀장을 2020년 5월부터 2021년 11월까지 맡았으며 2021년 11월 젭에 합류, 제품팀장을 맡았다. 2022년 8월부터는 젭 공동대표를 맡고 있다.

2022년 3월 정식 서비스를 오픈, 8개월 만에 누적 이용자 300만명을 돌파한 메타버스 플랫폼 '젭'(ZEP). 젭을 이끄는 김상엽 공동대표는 1992년생의 젊은 최고경영자(CEO)다. '허례허식'은 전혀 찾아볼 수 없는 그의 모습처럼, 그가 일하는 공간은 무척이나 소탈하다.

대표라고 하지만 그는 별도의 사무실이 없다. 약 50명의 직원과 함께 근무하는 거대한 사무실 끄트머리가 그의 자리다. 책상 위에는 모니터와 노트북, 몇 권의 책, 상패 등이 전부다. 간소하지만 정돈된 느낌. 그의 모습과 닮아있다.

그의 사무실이자 젭의 사무공간에선 '젊음'과 '열정'이 느껴진다. 임직원들은 그가 대표라고 해서 피하거나 어려워하지 않는다. 이슈가 생길 때마다 지위고하를 막론하고 그와 소통하고 해결책을 함께 찾는다. 한눈에 보기에도 대표와 임직원의 관계가 아님을 알 수 있다. 이들은 함께 성장을 추구하는 '동료'의 모습이다. 대표가 자신의 방을 만드는 대신, 임직원과 함께 일하는 공간에 책상 하나를 마련한 이유다.

열린 공간이기에 '메타버스'라는 남들이 가지 않은 길에 도전장을 내미는 게 가능했다. 메타버스 플랫폼 젭의 아이디어는 제작 비용이 저렴한 메타버스 플랫폼을 만들어 보자는 생각에서 시작한 프로젝트다. 그 아이디어로 시작한 젭의 누적 사용자는 2023년 10월 기준 830만명을 돌파하는 등 큰 성과를 냈다.

젭은 서비스 초기부터 최대 5만명의 대규모 인원을 동시 수용할 수 있는 웹 기반 메타버스 플랫폼으로 주목받았다. 별다른 마케팅 없이도 유통·교육·금융·엔터 등 다양한 기업 및 기관에서 다방면으로 활용되며 입소문을 탔다.

특히 젭은 공교육의 디지털화 측면에서 콘텐츠 확장성이 뛰어나 새로운 교구로써 잠재력이 높다는 평가를 받는다. 이미 수많은 학급 및 공공기관에서 수학, 영어, 체험학습 등을 소재로 한 맵을 젭에 구축했다. 초등학생들 사이에서는 서로의 젭 공간을 놀러 가는 '젭들이'라는 말이 유행할 정도다.

김 대표의 궁극적인 목표는 메타버스의 대중화다. 그는 "오프라인에서 할 수 있는 대부분의 일들을 온라인으로 옮겨오고 싶다"며 "지금은 모두 이동하고, 공간을 임대해서 해야 하는 다양한 오프라인 활동들을 메타버스에서 할 수 있는 날이 올 것이라고 생각한다"고 강조했다.

젭은 모바일게임 '바람의 나라: 연' 개발사인 슈퍼캣과 3D 아바타를 활용한 메타버스 플랫폼 '제페토' 운영사 네이버제트의 합작사다.

메타버스 플랫폼 '젭'(ZEP)
누적 이용자 600만명 돌파한 비결은

2D 기반 메타버스 젭, 입소문 타며 유행
학급 및 공공기관 교구로 인기 많아

정식 서비스 8개월 만에 누적 이용자 300만명을 돌파한 메타버스 플랫폼이 있다. 바로 '젭'(ZEP)의 이야기다. 2023년 7월 기준 누적 이용자 600만명을 돌파한 것으로 알려졌다. 젭에 어떤 매력이 있길래 600만명이 넘는 이용자가 젭을 찾은 것일까.

젭은 모바일게임 '바람의 나라: 연' 개발사인 슈퍼캣과 3D 아바타를 활용한 메타버스 플랫폼 '제페토' 운영사 네이버제트의 합작사다. 지난 2021년 11월 동명의 메타버스 플랫폼 젭의 베타 버전을 선보이며 출범, 지난해 3월 정식 서비스 오픈을 알린 바 있다.

젭은 서비스 초기부터 최대 5만명의 대규모 인원을 동시 수용할 수 있는 웹 기반 메타버스 플랫폼으로 주목받았다. 유통·교육·금융·엔터 등 다양한 기업 및 기관에서 다방면으로 활용되며 입소문을 탔다.

유통 분야 기업인 삼성전자·롯데그룹·SSG닷컴·테팔 등이 젭을 활용하고 있다. 비씨카드·이베스트증권 등 금융 분야 및 서울시와 각 지방 교육청 그리고 지자체 등 공공기관도 젭을 도입했다. 여기에 그치지 않고 빅히트 뮤직 소속 아티스트 투모로우바이투게더, 드라마 '이상한 변호사 우영우' 등 엔터테인먼트 분야도 젭에서 가상 체험과 팬 미팅, 팝업 스토어 및 채용 박람회 등을 개최했다. 특히 젭은 공교육의 디지털화 측면에서 콘텐츠 확장성이 뛰어나, 새로운 교구로써 잠재력이 높다는 평가를 받는다. 이미 수많은 학급 및 공공기관에서 수학, 영어, 체험 학습 등을 소재로 한 맵을 젭에 구축했다. 초등학생들 사이에서 서로의 젭 공간을 놀러가는 '젭들이'라는 말이 유행할 정도다.

현재 젭을 이끄는 김상엽 공동대표는 1992년생의 젊은 최고경영자(CEO)다. 서울대 경영대학 출신으로, 독학으로 코딩을 공부해 현재 코딩 강의까지 진행할 정도로 코딩에 진심인 경영자다. 네이버 자회사 스노우(SNOW) 신사업팀 팀장, 네이버제트 제페토 선행 개발팀 팀장을 거쳐 젭에 합류했다.

'이코노미스트'는 김상엽 공동대표를 만나 젭에 대한 다양한 이야기를 나눴다.

김상엽 ZEP 공동대표 책상 위에 놓인 약과 책.

>>> **젭 서비스에 대해 간단히 소개하자면.**
젭은 제페토를 서비스하고 있는 네이버제트와 바람의나라연 등 모바일 게임을 만드는 게임 회사 슈퍼캣이 합작하여 만든 웹 기반 2D 메타버스 서비스다. 비디오·오디오로 소통이 가능하고, 동시 접속 15만까지 가능한 유일한 메타버스 플랫폼으로서, 교육·기업 행사에 특히 많이 활용되고 있다.

>>> **가벼운 2D 기반의 메타버스 플랫폼을 고안하게 된 계기는.**
3D 기반의 메타버스 플랫폼은 몰입감은 좋지만, 제작하는 시간이나 비용이 적지 않게 드는 편이다. 아울러 보다 넓은 연령층을 공략하려면 조작이 쉬워야 한다고 생각했다. 제작자 입장에서 비용이 낮고, 전 연령이 보다 쉽게 플레이할 수 있는 2D 메타버스 플랫폼을 만들게 됐다.

>>> 최근 누적 이용자가 궁금하다. 빠르게 이용자를 모은 비결은?

2023년 7월 기준 누적 이용자 600만명을 돌파했다. 동시에 수만 명까지 쓸 수 있다 보니 대규모 행사 등에 많이 활용됐다. 행사를 경험한 사람 중 일부가 또다시 다른 행사를 젭으로 열게 되면서 빠르게 이용자를 모을 수 있었다.

>>> 네이버제트와 슈퍼캣의 어떤 노하우를 젭에 적용하고자 했나.

슈퍼캣의 도트 아트에 대한 노하우를 적용한 것이 가장 큰 점이다. 슈퍼캣은 도트 아카데미를 운영하는 등 도트 게임 제작 인력을 양성할 정도로 도트에 진심인 회사다. 동종 업계에서 가장 높은 수준의 그래픽으로 메타버스를 만들 수 있었다. 또한 네이버제트에서 쌓은 메타버스 공간에서의 상호작용에 대한 노하우를 통해 모션과 오브젝트와의 여러 상호작용을 발 빠르게 만들 수 있었다.

1. 김상엽 ZEP 공동대표(왼쪽)가 직원과 이야기하고 있다.
2. 책상 위에는 별다른 물품이 없다.

>>> **최근 일본 시장에도 진출했는데.**
일본은 신뢰를 가장 중요하게 생각하기 때문에, 소프트뱅크라는 신뢰할 수 있는 대형 파트너를 통해 진입할 예정이다. 일본에서 업계의 톱 티어 회사들과 먼저 제휴를 하고, 퍼져나가는 그림을 그리고 있다.

>>> **일본 시장 이외에 눈여겨보고 있는 글로벌 진출국은?**
우선 일본을 가장 집중적으로 보고 있다. 그 이후는 동남아 시장을 보게 될 것 같지만 아직은 일본에 집중하고 있는 단계. 다른 국가에 대한 구체적인 플랜은 아직 세우지 않았다.

>>> **엔데믹 이후 메타버스에 대한 수요가 줄어들 것이란 전망도 나오고 있는데.**
이미 엔데믹은 왔다고 생각한다. 하지만 젭을 사용하고 있는 곳은 여전히 매우 많다. 코로나와 무관하게 메타버스를 도입하는 시기는 이미 왔다고 생각한다. 비대면 서비스로서 엔데믹에도 온·오프라인 통합 행사나 게이미피케이션 등의 요소로서 의미를 가질 수 있다고 생각한다.

>>> **최근에 준비 중인 신규 프로젝트가 있다면?**
최근 인공지능(AI) 분야가 뜨겁다 보니, AI와 메타버스를 접목할 수 있는 부분에 대한 신사업을 고민 중이다. 최근에 챗GPT를 내장한 고양이 캐릭터 등을 통해 일종의 실험을 진행하고 있다. 아울러 암호화폐 쪽도 유심히 지켜보는 중이다.

>>> **향후 젭을 통한 궁극적인 목표가 궁금하다.**
오프라인에서 할 수 있는 대부분의 일들을 온라인으로 옮겨오고 싶다. 지금은 모두 이동하고, 공간을 임대해서 해야 하는 다양한 오프라인 활동들을 메타버스에서 할 수 있는 날이 올 것이라고 생각한다. **E**

遊 놀:유
牧 칠:목
民 백성:민

글로벌 인재들과 함께
세계 1위를 꿈꾼다

김 성 훈

업스테이지 대표

김성훈 대표는_ 1995년 대구대 재학 중 한글 검색 엔진 '까치네'를 개발하면서 1996년 '나라비전'을 설립했다. 이후 삐삐와 휴대폰으로 메일 도착을 알려주는 깨비메일을 선보여 주목받았다. 2001년 미국 유학길에 올라 캘리포니아주립대 산타크루즈에서 박사 과정을 마치고 MIT 포스닥 펠로 과정을 밟은 후 2006년 홍콩과학기술대 컴퓨터공학과 교수로 일하기 시작했다. 2017년 네이버 클로바 AI 총괄로 한국에 복귀해 혁신적인 AI 기술을 만들고 서비스하면서 업계의 주목을 받았다. 2020년 10월 전 네이버 클로바 OCR/Visual 리더 이활석, 전 파파고 번역기 모델링 리더 박은정 등과 업스테이지를 공동창업했다.

한 달마다 그의 집은 바뀐다. 아니 그가 사는 지역이 바뀐다. 그렇게 그는 가고 싶은 혹은 살아보고 싶은 지역으로 이동해서 '한달살이'를 한다. "집에는 일하는 장소도 없습니다. 제가 일하는 공간인 카페에서 인터뷰하면 될 것 같습니다"라는 게 인터뷰 요청을 받은 그의 답변이었다. 'C-스위트'의 방 촬영과 인터뷰가 카페에서 진행된 이유다.

그가 창업한 회사는 공식적으로 사무실이 없다. 국내외에서 합류한 임직원이 100여 명을 넘어가고 창업 후 3년 동안 300억원이 넘는 투자 유치에 성공했지만, 그는 번드르한 사무실이나 건물을 마련하지 않았다. 공유 오피스에서 일하는 게 좋은 임직원에겐 공유 오피스 비용을 지원하고, 해외에서 업무를 하면서 일과외 시간에는 여가를 보낼 수 있는 '워크스테이션'도 가능하다. 회사에 관련된 소통은 대면 미팅 대신 화상 회의와 메신저, 메일이나 전화로 이뤄진다.

김성훈 업스테이지 대표와 업스테이지 구성원들의 이야기다. 업스테이지는 한국의 인공지능(AI) 생태계에서 가장 주목받는 스타트업으로 꼽힌다. 카카오톡에 챗GPT와 광학문자판독장치(OCR) 기술을 결합해 만든 '애스크업'(AskUp) 서비스로 일반인에게도 낯익은 AI 기업이다. 2020년 창업 후 1년 만에 316억원 규모의 시리즈A 투자를 유치해 업계를 놀라게 했다. '김성훈'이라는 브랜드가 있었기에 가능했던 일이다. 업계에서 업스테이지가 일하는 방식은 그래서 더 주목받고 있다. 그렇게 김 대표를 포함해 업스테이지 구성원들은 '디지털 노마드'(Digital Nomad·디지털 유목민)의 삶을 살고 있다.

김 대표는 현재처럼 일하는 모습을 '풀 리모트'(Full Remote) 제도라고 말한다. 시간과 공간의 제약을 받지 않고 일한다는 의미다.

이유가 궁금했다. 대면 미팅 대신 비대면 소통을 창업 이후부터 지속하는 이유가 뭘까. 그가 웃으면서 "1등을 하기 위해서" 그리고 "글로벌 인재와 함께 일하려고"라고 답변했다.

그는 인재를 한국에 데려오는 대신 그들이 생활하고 있는 현지에서 일하게 하는 방법을 택했다. 그래서 업스테이지 구성원의 출신 지역은 다양하다. 중국과 홍콩, 캐나다 등 다양한 국적을 가지고 있는 이들이 풀 리모트 방식으로 일하고 있다.

이렇게 지역과 출신이 다양한 이들이 함께해야만 세계 1등과 혁신이 가능하다는 게 김 대표의 지론이다. 김 대표는 "세계 1등을 하기 위해서는 다양성이 있어야 한다. 그래야만 새로운 아이디어가 나오고 혁신이 가능하다"고 설명했다.

"챗GPT 우리가 이겨봐야 하지 않겠어요"

2000년대 초반 억대 연봉 마다하고 홍콩과기대 교수 선택
글로벌 인재와 함께 AI 시장 혁신하는 게 목표

한국에서 가장 주목받는 인공지능(AI) 스타트업 '업스테이지' 창업가에게 미국 스타트업 오픈AI가 선보인 챗GPT는 넘어야 하는 장애물에 불과하다. "챗GPT를 우리가 이겨야 한다"라는 그의 말에는 진심과 자신감이 묻어났다. 한국의 AI 스타트업이 글로벌 시장에서 성과를 내기 위한 여정은 '도전'의 연속인 그의 삶과 닮아있다. 김성훈 업스테이지 대표가 주인공이다.

50을 넘어선 그는 돈이 없어서 구미전자공고에 갔고 어렵게 공부해 대구대 전자공학과에 입학했다. 그는 대학 재학 중이던 1995년 말 한글 검색 엔진 '까치네'를 개발하고 이듬해에 나라비전이라는 스타트업을 창업했다. 삐삐와 휴대폰으로 메일이 왔음을 알려주는 깨비메일을 선보여 업계의 관심을 끌기도 했다. 당시 '다음'에서 메일 만들기 캠페인을 열면서 남녀노소 메일 주소 만드는 열풍이 불었던 시절이다. 김 대표는 여기에서 다음보다 한 걸음 더 나아간 서비스를 선보인 것이다. 초반에는 깨비메일 가입자가 다음을 따라 잡았지만, 어느 순간 다음 메일이 격차를 벌리면서 앞서기 시작했다. 그는 "깨비메일은 젊은 팬들이 많았지만, 어른들은 사용하기 어려워했다"면서 "서비스를 만들 때 누구나 사용하기 쉽고 편하게 만드는 게 중요하다는 것을 알게 됐다"고 회고했다.

2001년 나이 서른에 새로운 도전에 나섰다. 미국 유학이다. 당시 나라비전은 업계의 관심을 받고 있던 터라 그 시기 가장 잘나갔던 검색 엔진 라이코스의 한국지사가 나라비전 지분을 획득하면서 1대 주주가 된 상황. 라이코스코리아가 나라비전을 인수하느냐 마느냐는 이야기까지 나왔다. 창업자로서 엑시트의 기회일 수 있지만, 그는 다른 것을 느꼈다. 바로 원천 기술의 중요성이다. 그는 "라이코스코리아가 외국 기술을 가져왔다고 해서 너무 잘 나가는 모습을 보고 조금 쓸쓸했다. 나도 원천기술이라는 것을 개발해야겠다고 생각했다"고 미국 유학 이유를 설명했다.

미 캘리포니아주립대 산타크루즈에서 박사 과정을 마치고 이후 매사추세츠 공과대(MIT)에서 박사 후 과정(Post Doc) 과정을 밟았다. 실리

업스테이지 직원들과 김성훈 대표가 카페에서 대면 회의를 하고 있다.
김 대표가 서울에 올라온다는 이야기를 듣고 직원들이 그를 찾아온 것이다.

콘밸리와 가까운 곳에 있는 대학에 몸담았기 때문에 졸업 후 취업의 기회는 많았다. 김 대표는 "당시 박사 과정을 마치고 실리콘밸리에 있는 기업에 취업하면 한국에서 받는 연봉의 10배 정도를 받았다"면서 "취업이 좋은 선택일 수 있는데 뛰어난 사람들과 같이 일해보고 싶어서 홍콩과학기술대 교수에 도전했다"며 웃었다. 홍콩과기대는 수재들이 다닌다는 과학 기술 중심의 대학으로 아시아에서 명망 높은 연구중심 대학으로 꼽힌다. 김 대표는 돈보다는 인재들과 함께하는 새로운 도전에 나섰다.

홍콩과기대 교수 시절 그는 국제적인 명망을 얻는 석학이 됐다. 뛰어난 인재들과 함께 작성한 논문은 세계적인 저널에 실렸고, 글로벌 시장에서 그의 이름도 알려지기 시작했다. 소프트웨어공학과 머신러닝을 융합한 버그의 예측, 소스 코드 자동 생성 등의 연구가 최고의 논문상

개인 사무실이 없는 김성훈 업스테이지 대표와 인터뷰는
그가 사무실로 이용하는 카페에서 진행했다.
인터뷰를 마무리한 후 그의 라이프 스타일을 보여주기 위해
길거리에서 사진을 촬영했다.

김성훈 업스테이지 대표는 카페에서 일하는 게 익숙하다. 그는 "카페가 나의 사무실" 이라고 말했다.

(ACM Sigsoft Distinguished paper)을 네 번이나 수상한 것이다. 또한 가장 영향력 있는 논문상을 받으면서 세계적인 '구루'로 평가받았다. 한국 출신의 교수는 홍콩과기대에서 어느새 학생들이 같이 연구하고 싶은 교수로 이름을 알렸다. 그는 "거기에서 만난 학생들은 천재들이 많았는데, 너무 정석으로만 생각한다는 게 단점이었다"면서 "내가 엉뚱한 생각을 그들에게 이야기하면 그렇게 좋아했고, 학생들이 새로운 실험에 나서는 기회가 됐다"며 웃었다. 또한 "영어를 내가 그리 잘하지 못하지만, 콘텐츠가 자신이 있으니까 우리 랩실의 프로젝트를 세계가 주목했다"고 덧붙였다.

캐글 대회 10개 금메달 수상, 국내 최초 기업으로 기록

잘 나가던 대학에 휴직계를 내고 새로운 도전에 나섰다. 2017년 네이버 클로바 AI 총괄(책임리더)로 한국에 복귀한 것이다. 이때 혁신적인 AI 기술을 발표하면서 네이버의 AI 기술을 한 단계 업그레이드했다는 평가를 받았다. 당시 3명에 불과했던 팀은 어느새 150명으로 규모가 커졌다. 그렇게 잘 나가던 김 대표는 다시 한번 도전에 나선다. 이번에는 창업이었다. 20대 때 처음 도전했던 창업을 20여 년이 지난 후에 다시 시도한 것. 2020년 10월 업스테이지를 창업했다. 네이버에서 함께 일했던 이활석 최고기술책임자(CTO)와 박은정 최고과학책임자(CSO) 등이 그와 손을 잡았다.

창업 1년 만에 시리즈A에서 316억원 규모의 투자 유치에 성공하면서 '김성훈'이라는 브랜드가 AI 업계에서 얼마나 영향력이 있는지 잘 보여줬다. 그가 업스테이지의 근무 제도로 '풀 리모트'(Full remote·원격 근무) 시스템을 도입한 것은 다양한 도전 과정에서 만난 인재들과 함께 일하기 위해서다. 그는 "한국에 사무실을 만들고 해외 인재를 영입하는 게 제도적으로나 현실적으로 어렵다"면서 "다양한 인재들과 일해야 혁신과 변화가 있기 때문에 해외 인재들을 영입하기 위해서 원격 근

무 체계를 만든 것"이라고 설명했다. 이런 시스템 덕분에 아마존, 엔비디아, 구글, 애플, 메타 등에서 일한 경력자들이 업스테이지에 합류했다.

다양한 인재들과 혁신을 일으킨 덕분에 창업한 지 3년이 지난 업스테이지는 벌써 세계 시장에서 두각을 나타내고 있다. 2023년 6월 22일에는 데이터 중심 연구 AI(Data-Centric AI) 분야에서 가장 권위 있는 워크숍인 데이터 중심 머신러닝 연구(DMLR·Date-centric Machine Learning Research)에서 7편의 논문을 발표해 국내 기업 최다 연구 성과를 보여준 바 있다. 2023년 4월에는 인공지능 광학문자인식(OCR) 세계 최고의 권위를 가지고 있는 대회 'ICDAR 로버스트 리딩 대회'에서 4개 부문을 석권하기도 했다. 업스테이지는 이 대회를 통해 아마존, 엔비디아, 알리바바 등 글로벌 빅테크 기업보다 높은 점수를 받았다. 2022년 초에는 'AI 올림픽'이라고 평가받는 캐글(Kaggle) 대회에서 전 세계 2060개 팀 중 8위에 입상해 빅테크를 놀라게 했다.

이런 실력을 바탕으로 국내외 기업에서 업스테이지와 손을 잡으려는 움직임이 이어지고 있다. 롯데온은 업스테이지의 초개인화 맞춤 추천 AI 솔루션을 적용하기로 했고, 삼성생명은 금융에 특화된 AI 솔루션 'OCR Pack'을 공급받기로 했다. 김 대표는 "창업 후 지금까지 목표치의 70% 정도는 이룬 것 같다"면서 "기업들과 여러 프로젝트를 많이 하는데, 예상보다 기업의 결정이 오래 걸린다는 점을 이번에 알게 됐다. 그래도 업스테이지와 손잡기 위해 기다리는 기업들이 많아서 성과는 곧 나올 것"이라고 설명했다. 그의 말에 따르면 수십 곳의 대기업이 업스테이지와의 협업을 원하고 있다. 김 대표는 내년에 업스테이지가 손익분기점을 넘을 것이라고 자신했다.

김 대표는 인터뷰를 마무리하면서 챗GPT 이야기를 꺼냈다. 한국의 빅테크 기업에게도 위기라는 챗GPT를 뛰어넘을 수 있다는 자신감을 이야기했다. "챗GPT는 개인화 서비스를 하기 어렵지만, 우리는 그 틈새를 노리고 있다"면서 "챗GPT를 넘어서야 하지 않나. 우리는 AI 글로벌 시장에서 1위를 하는 게 목표"라며 웃었다. E

基
터:기

本
근본:본

다시 '기본'으로

이병화

툴젠 대표

이병화 대표는_ 1967년생으로 연세대 경영학과를 졸업한 뒤 한국장기신용은행(KB국민은행과 합병) 등에서 10여 년 동안 금융업무를 경험했다. 이후 마크로젠에 지난 2000년 합류해 해외법인에서 유전자 분석 사업을 추진했다. 분자 진단 기술 기업인 엠지메드에서는 대표로 회사를 코스닥시장에 입성시켰다. 지난 2019년 툴젠의 대표이사에 올라 기업 성장을 추진해 나가고 있다.

이병화 툴젠 대표가 홀로 선다. 이 회사의 연구개발(R&D)을 총괄하던 김영호 전 툴젠 대표가 기업을 떠나면서다. 이 대표는 지난 2019년 툴젠의 또 다른 전 대표와 각자대표로 선임됐고, 이듬해 김 전 대표가 툴젠으로 터를 옮기며 경영을 함께했다. 김 전 대표가 선임되기 전까지 홀로 툴젠의 대표로 있었다는 점을 고려하면, 다시 한번 툴젠을 혼자 이끌게 된 셈이다.

이 대표가 잠시 홀로서기를 했던 지난 2020년 당시만 해도 회사가 마주한 과제는 '상장'이었다. 회사는 지루하게 이어지는 특허 분쟁의 돌파구를 찾기 위해 신약을 개발했고, 자금을 확보하기 위해 코넥스에서 코스닥으로 이전 상장을 준비했다. 툴젠은 유전자 가위 기술인 '크리스퍼-카스9'(CRISPR-Cas9)의 원천기술을 개발해 주목받았지만, 현재까지도 원천기술을 개발했다고 주장하는 다른 기관들과 특허를 둘러싼 갈등을 이어가고 있다.

수년째 이어지는 특허 분쟁 속에서 툴젠은 눈에 띄는 성과를 내기보다 대내외 갈등을 없애는 데 집중했다. 홀로 서게 된 이 대표도 당분간 특허 분쟁 과정을 지켜보며 기업의 대응 방안을 구상할 계획이다. 이 대표와 함께 회사를 이끌었던 김 전 대표의 부재는 이 대표에게도 부담이다. 하지만 이 대표는 "어려울 때일수록 기본에 충실해야 한다"고 말했다.

기업을 이끌어가기 위해 추진해야 할 과제가 명확한 만큼 다른 곳에 눈을 돌리지 않고 기업이 나아갈 방향에 집중하겠다는 뜻이다. 툴젠은 특허 분쟁이 마무리되는 대로 원천기술을 중심으로 한 지식재산권(IP)과 신약 개발, 종자 사업을 추진하겠다고 여러 차례 밝혀왔다. 이 대표는 "이전 상장 당시에 가장 주목했던 것은 시장이 툴젠의 위기를 무엇으로 보느냐였다"고 했다. 그러면서 "위기가 발생할 가능성은 줄이고, 수익의 원천과 사업 모델의 강점을 강조해 상장에 성공했던 것처럼, 지금도 명확한 목표에 집중해야 하는 시기"라고 역설했다.

신약 개발과 관련한 사업은 해외 시장에서 돌파구를 찾는다는 구상이다. 툴젠은 R&D를 담당한 김 전 대표가 회사를 떠나면서 신약 개발 역량을 이어갈 수 있겠냐는 우려를 샀다. 이 대표는 "툴젠의 R&D를 맡아온 유영동 박사와 이재영 박사가 신약 개발 사업본부에 있고, 인력 충원도 고려하고 있다"고 했다. 그러면서 "신약 개발 이후에는 툴젠의 자산을 들고 해외 시장에 나가는 것이 결국에는 중요하다"며 "해외 주요 기업과 소통하면서 R&D 역량을 다지고 기술 이전의 가능성을 높이는 작업을 진행 중"이라고 했다.

의료 이어 GMO도 혁신
'유전자 가위 기술' 과학자도 주목하는 까닭

2024년 브로드·CVC와 합의계약 기대…바로 수익 내는 구조
"유전자 가위 관련 IP 확보, 치료제 개발에 매진할 것"

"브로드연구소와 CVC그룹 등 특허와 관련해 분쟁 중인 기업과의 합의계약(Settlement)은 이르면 2024년에 추진할 수 있을 것으로 기대하고 있습니다. 중요한 것은 회사가 이 분쟁에서 이길 자신감이 있고, 수익 파이프라인도 만들고 있다는 점입니다. 현재 진행 중인 분쟁이 합의계약 단계에 도달하면, 바로 수익을 낼 수 있는 구조라는 점도 강점입니다."

유전자는 생물을 만드는 설계도다. 부모로부터 받은 유전자에 입력된 유전 정보에 따라, 사람의 얼굴과 몸통·손·발 등이 만들어진다. 다양한 질병도 이 유전 정보를 따라 부모에서 자식으로 이어진다. 유전자나 염색체에 변이가 생겨 질병이 생기면 이를 유전 질환이라고 부르는 이유다.

유전 질환이 변이된 유전자 때문에 발생한다면, 문제가 된 부분만 잘라내거나 떼어낼 수는 없을까. 이런 상상을 현실로 만들 기술을 처음으로 찾아낸 과학자가 에마뉘엘 샤르팡티에와 제니퍼 A. 다우드나다. 이들은 지난 2020년 유전자 기술의 혁명을 가져왔다고 평가받는 유전자 편집 기술 '크리스퍼-카스9'(CRISPR-Cas9)를 개발한 공로를 인정받아 노벨화학상 공동수상자로 선정됐다.

크리스퍼는 쉽게 말해 유전자의 특정 부분을 찾아낸 뒤, 잘라내는 기술이다. 유전자를 잘라내는 기술은 징크핑거 뉴클라아제(1세대 유전자 가위 기술)와 탈렌(2세대 유전자 가위 기술) 등이 개발돼 있었으나, 제작과정이 복잡하거나 우리 몸에서 잘 작동하지 않아 한계가 있었다. 크리스퍼는 이들 유전자 가위를 잇는 3세대 유전자 편집 기술이다. 징크핑거 뉴클라아제와 탈렌 등 앞선 유전자 가위 기술보다 만들기 쉽고, 비용도 적게 든다.

특허 놓고 경쟁도 치열…툴젠, 시니어파티로 지정
과학자들이 유전자 가위 기술에 주목하는 이유는 이 기술로 유전 질환

1. 장식장에 둔 책과 물품이 단출하다.
2. 집무실 내 기둥에 붙인 세계 지도.

을 치료하거나 장기를 이식하는 등 의료 분야는 물론, 유전자 변형 생물 (GMO)을 대체하는 농업 분야도 혁신할 것으로 기대되기 때문이다. 특히 크리스퍼 기술은 앞선 유전자 가위보다 빠르게 제작할 수 있기 때문에, 수개월에서 수년이 걸리는 질병 모델을 더 빠르게 만들 수 있다. 이 기술을 적용할 수 있을 것으로 기대되는 질환도 낭성섬유증과 낫적혈구빈혈, 자폐증 등 다양하다.

유망한 기술인 만큼 크리스퍼-카스9과 관련한 특허를 차지하려는 경쟁도 치열하다. 에마뉘엘 샤르팡티에, 제니퍼 A. 다우드나가 소속된 UC버클리대, 비엔나대의 CVC그룹은 미국 매사추세츠공과대(MIT), 하버드대의 브로드연구소와 어느 기관이 먼저 크리스퍼-카스9 기술을 개발했는지를 두고 다툼을 벌여왔다. 브로드연구소가 크리스퍼 기반의 유전자 가위 기술을 활용해 진핵세포의 유전자를 편집했고, 이와 관련한 특허를 미국 특허청에 출원하면서다. 미국 특허청은 지난 2022년 진핵

세포를 대상으로 한 유전자 편집 기술을 브로드연구소가 먼저 개발했다고 판결하기도 했다.

브로드연구소와 CVC그룹은 미국 특허청의 판결에 대해 현지 고등법원에 각각 항소를 제기했다. 브로드연구소는 미국 특허청이 인정한 특허의 내용을 인정할 수 없었고, CVC그룹은 이번 판결에서 졌기 때문이다. 서울 강서구의 툴젠 본사에서 만난 이병화 툴젠 대표는 "미국 고등법원의 판결이 최종 판결이 될 가능성이 높다"며 "미국 대법원에서는 심리가 아닌 법리만 다루는 데다, 대법원까지 사건을 올리기 어렵기 때문"이라고 했다. 또, "두 기관이 제기한 항소가 정리되면, 특허를 둘러싼 갈등도 끝날 것"이라며 "항소를 제기한 뒤 1년에서 1년 6개월 정도 걸린다는 점을 고려하면, 2024년 상반기 중 결과가 나올 것으로 본다"고 했다.

미국 고등법원이 브로드연구소와 CVC그룹이 제기한 항소에 대해 판결하면, 툴젠은 두 기관과 저촉심사(Interference)를 진행하게 된다. 이

1. 'ㄱ'자로 배치된 책상 위에는 사무용품과 서류가 정리돼 있다.
2. 중요 서류를 넣어둔 소형 금고와 프린터.

와 관련해 이 대표는 현재 브로드연구소와 CVC그룹이 어떤 방식으로 특허 분쟁에 대응하고 있는지 살펴보고 있다.

이 대표는 "어떤 기관이 기술을 먼저 개발했는지 가리는 만큼 각 기관이 착상(Conception of the invention)을 어떻게 했는지, 발명을 구현하는 단계는 어떤지(Reduction to practice), 어떤 실험이 진행됐고, 과학적으로 어떻게 연결돼 있는지를 촘촘하게 모니터링하고 있다"며 "(툴젠이) 시니어파티로 지정돼, 합의계약을 진행할 가능성이 큰 만큼 기업의 리스크와 비용 등을 줄일 수 있도록 합의계약의 시기와 조건을 조율해나갈 계획"이라고 했다.

툴젠이 합의계약을 마치고 난 이후 계획은 명확하다. 이 대표는 툴젠의 사업 전략이 무엇이냐는 질문에 "명제는 간단하다"며 "유전자 가위와 관련한 지식재산권(IP)을 확보하고, 치료제 개발과 종자 기술 개발에 매진하는 것"이라고 역설했다. 유전자 편집 기술은 의료 분야와 농업 분야에서 다양하게 활용될 것으로 기대되는 기술이다. 툴젠도 유전자 가위 기술로 치료제를 개발하면서, 종자 기술을 연구하는 데 힘을 쏟고 있다.

이 대표는 "GMO는 안전성과 관련한 문제가 지속해서 제기되는데, 이를 유전자 편집 기술로 대체할 수 있다"며 "유전자 편집 기술은 GMO처럼 외부 유전자가 다른 종인 생물체의 핵으로 들어가는 것이 아니라 자연적으로 발생하는 돌연변이를 일으킨다"라고 설명했다.

툴젠은 유전자 편집 기술을 활용해 치료제 개발이나 종자 사업을 추진하는 기업과 협의체도 조직하고 있다. 유전자 편집 기술을 기반으로 한 치료제가 곧 나올 것으로 기대되는 데다, 브로드연구소와 CVC그룹과의 특허 분쟁도 마지막 단계로 가고 있는 만큼 산업계의 목소리를 모으기 위해서다.

현재 20여 개 기업이 모였으며, 2024년 안으로 협의체를 발족한다는 구상이다. 이 대표는 "미국에서는 현재 유전자 편집 기술을 GMO를 규제하는 법안에서 분리하는 제도를 추진하고 있으며, 일본에서도 토마토나 도미 등 다양한 식자재를 유전자 편집 기술로 변형해도 상업화할 수 있도록 기틀을 마련해주고 있다"며 "한국은 아직 유전자 편집 기술이 적용된 식품을 GMO로 보고 있으며, 이를 예외 규정으로 인정하는 여러 법안이 국회 계류 중"이라고 지적했다. E

勇
용감할:용

氣
기운:기

**"힘들어요?
힘든 것 공개해야
해결할 수 있어요"**

김세훈

어썸레이 대표

김세훈 대표는_ 1976년생으로 한성과학고를 거쳐 서울대 재료공학과에 입학, 전공이 좋아 박사과정까지 수료했다. 졸업 후 기술 컨설팅 기업과 교육 플랫폼 기업 등 창업에 도전, 두 번의 엑시트를 경험했다. 박사 과정에서 탄소나노튜브 섬유 소재라는 재료와 X-ray 활용이라는 두 가지 분야를 모두 전공한 흔치 않은 경험을 바탕으로 2018년 어썸레이를 창업했다.

수도권에 있는 스타트업 사무실은 보통 서울 강남 부근이나 판교에 터를 잡기 마련이다. 이유가 있다. 강남이나 판교에 사무실을 마련하면 투자자를 만나기 편하고, 직원 채용에 이점이 있기 때문이다.

소재·부품·장비(소부장) 스타트업하면 떠오르는 어썸레이는 경기도 안양시에 있는 안양메가밸리에 사무실을 마련했다. 이곳에서 만난 김세훈 어썸레이 대표는 "어썸레이는 소재를 개발하고 부품을 만드는 하드웨어 기업이기 때문에 전기나 가스를 많이 사용하는데, 강남이나 판교에 있는 사무실에서는 우리 마음대로 설치를 못 한다"면서 "이곳에서는 우리 뜻대로 시설을 설치하고 운용할 수 있다"고 설명했다.

안양메가밸리 7층에 있는 어썸레이 사무실 분위기는 독특하다. 40여 명이 뻥 뚫린 한 공간에서 일한다. 특성화고를 졸업하고 입사한 10대부터 60대까지 다양한 연령대가 있는 40여 명의 임직원들은 한 줄에 네 개의 책상이 붙어 있는 자리에서 일한다. 파티션이 전혀 없어 사무실 전체가 열린 공간으로 되어 있다. 대표 자리도 마찬가지다. 네 개의 책상 중 하나가 대표의 자리다. 대표 사무실도 없다. 대표 책상이 다른 구성원보다 크지도 않다. 개인 짐은 벽에 설치된 책장 형식의 서랍장에 넣거나 조금 불편하지만 의자 옆에 놓아야만 한다.

열린 사무실을 지향하는 데는 김 대표가 자기 모습 그대로를 구성원에게 보여줄 수 있는 용기가 있기 때문이다. 김 대표가 어썸레이를 창업한 지 5년, 창업 과정부터 지금까지 수많은 어려움을 해결해야만 했다. 결혼하고 좋은 직장에 다니는 선후배를 설득해 어썸레이에 합류시켜야 했고, 루게릭병으로 아픈 가족을 집에서 직접 병간호 한 시간도 있었다. '스타트업이 소부장에 도전하는 것은 어려운 일이다'는 외부의 편견도 만만치 않았다. 몇 년 전까지만 해도 입시학원 강사 일까지 하면서 집안의 빚도 갚아야 했다. 어썸레이가 지금까지 성장하는 데 수많은 선택의 시간이 있었고, 그 결정은 온전히 김 대표의 몫이었다.

몸과 마음이 지치지 않았다면 거짓이다. 보통의 창업가들이 힘들어도 내색하지 않지만, 그는 용기 있게 아프다고, 힘들다고 자신의 모습을 드러냈다. 그리고 도움을 청했다. 몇 년 전부터 그는 정기적으로 심리상담을 받고 있다. 그렇게 자신을 드러내는 것이 좋다는 것을 알게 됐고, 자신의 이야기를 투자업계 및 친한 창업가와 공유했다. 투자업계가 자신들이 투자한 스타트업 창업가들을 위한 정신과 상담 프로그램을 만든 이유다. 김 대표는 "창업가를 위한 심리상담 프로그램에 초대받아서 연사로 나선 때도 있다"며 웃었다.

자신이 겪는 어려움과 아픔을 드러내는데 두려워하지 않는 용기가 있어야만 문제를 해결할 수 있다는 것이 그의 지론이다.

소부장 대표 스타트업의 변신
"내년부터 소재 개발에 더욱 집중할 것"

탄소나노튜브로 만든 '펠리클용 멤브레인' 반도체 제조기업과 테스트 중

그의 이야기를 들으면 거짓말에도 고개를 끄덕일 것 같다. 그의 입담에 무장 해제된 내 모습에 놀랐다. 조리 있는 말솜씨에 유머까지. 그와 인터뷰는 시간 가는 줄 모르게 진행됐다. 알고 보니 몇 년 전까지 그는 서울 대형입시학원에서 자연계 논·구술 과목으로 유명한 일타강사였다고. 한 해에 연세대 의대에 학생 50여 명을 보낸 적이 있다고 하니, 서울 강남 한복판에 있는 대형 광고판에 그의 얼굴이 실린 것은 어찌 보면 당연한 일이다. 그는 "대형 입시학원의 입시 설명회에 가면 수천 명의 학부모가 눈에서 레이저가 나올 정도로 분위기가 강연장에 섰다가 울면서 내려오는 강사도 있다"면서 "그 자리에서도 박수를 받을 정도로 발표를 잘했다"며 웃었다.

그의 입담은 투자 유치를 위한 피칭(발표)에서도 빛난다. 그의 피칭을 들은 투자심사역들은 그를 경영학석사(MBA) 출신이라고 예상하는데, 이공계 박사라는 게 표시된 명함을 받으면 깜짝 놀라기 마련이다. 그는 서울대 재료공학부에서 학·석·박사를 마친 연구원 출신 창업가지만, 말솜씨 좋고 경영 실무가 해박한 MBA 출신 스타일까지 가지고 있는 것이다. "한때 글로벌 의료기기 영업사원으로 일하면서 인센티브를 많이 받았다"는 그의 말에 놀라지 않은 이유다.

그는 한국에서 유명한 소재·부품·장비(소부장) 스타트업으로 꼽히는 어썸레이(awexome Ray, 놀라운 이란 의미의 awesome과 X-ray를 합친 단어)의 창업자 김세훈 대표다. 그를 만나면 언변에 놀라고, 사업 수완과 행보에 또 한 번 놀란다.

공기정화기 에어썸, 군부대 설치 예정

한국에서 소부장 스타트업은 무척 드물다. 소재 개발이나 부품과 장비를 만드는 일은 대규모 자본이 필요한 분야로 꼽힌다. 진입장벽이 높은 것이다. 정부에서 소부장 스타트업 지원책을 많이 내놓지만 성과를 내는 스타트업을 찾기 어려운 이유다.

김세훈 대표는 어썸레이 직원들과 똑같은 크기의 작은 책상을 사용한다.

어썸레이는 대표적인 소부장 스타트업으로 꼽힌다. 그것도 소재나 부품, 장비 등 한 분야가 아닌 소부장 모든 분야에 도전하면서도 성과를 내고 있다.

2018년 7월 김 대표는 서울대 재료공학부 탄소나노재료설계 연구실에서 함께 일했던 박사 2명과 함께 어썸레이를 창업했다. 창업할 때부터 주목을 받은 스타트업으로 꼽힌다. 이들은 탄소나노튜브(CNT) 섬유를 연속 생산하는 소재 기술과 이를 활용해 엑스레이가 나가는 엑스레이 튜브에 사용된 금속 필라멘트를 CNT 섬유로 교체한 차세대 엑스레이(X-ray) 부품 제조 기술을 가지고 있다. 이 엑스레이를 이용해 오염물질을 이온화하는 공기정화기인 에어썸(Airxome)을 제조하고 있다.

어썸레이가 업계에 유명해진 것은 바로 광이온화 기반의 공기정화기 에어썸 덕분이다. 기존 공기정화기가 필터를 사용하는 데 반해, 에어썸은 엑스레이의 광이온화 과정으로 정전기를 띄게 된 오염물 입자를 집진판에 붙잡아서 필터를 교체할 필요가 없다. 건물 공기조화기를 깨끗하게 사용하기 위해서는 정기적으로 필터를 교체해야 한다. 이를 위해서는 비용과 인력이 필요한데 에어썸은 집진판만 1년에 한 번 세척하

김세훈 대표가 복용하는 약과 영양제 그리고 개인 물품이 벽면에 설치된 서랍장에 보관돼 있다.

면 되고, 공조기 운영에 사용되는 에너지도 절약할 수 있다. 반영구적이고 친환경적이라는 장점 덕분에 에어썸을 사용하면 공조 시설 운영에 드는 비용과 인력을 줄일 수 있다.

"모든 투자사 소재 개발 적극 지지"

김 대표는 "에어썸은 공조 장치에 부착할 수 있는 모듈형으로 되어 있어, 신규 설비뿐만 아니라 기존 공조 장치에 추가로 부착할 수 있는 장점이 있다"면서 "코트라(KOTRA) 건물을 비롯해 이지스자산운용의 오투타워, 삼성전자 R5 캠퍼스 등에 시범 설치해 좋은 점수를 땄다"고 강조했다. 에어썸 덕분에 2020년 환경부·중소벤처기업부로부터 그린뉴딜 유망기업으로 선정되면서 여러 혜택도 받고 있다. 올해 말까지 에어썸을 군부대 안에 설치할 예정이다.

어썸레이하면 에어썸이 떠오르는 이유다. 어썸레이의 매출 대부분을 에어썸이 차지하고 있다. 어썸레이는 에어썸을 설치한 곳을 실시간으로 모니터링하면서 성능을 계속 체크하고 있다. 이들의 자료에 따르면 미세먼지와 공기부유 세균, 그리고 바이러스 모두 99.9% 처리할 수

있는 것으로 나타났다.

하지만 어썸레이는 올해 말부터 더 큰 그림을 그리고 있다. 바로 소재 개발이다. 어썸레이가 보유한 CNT 제조 기술을 가지고 활용처를 넓히는 데 집중하고 있다. 김 대표는 "우리가 보유하고 있는 CNT 섬유 제조 기술로 해볼 수 있는 게 무엇인지 찾았고 그게 엑스레이 튜브였다"면서 "기존 엑스레이 튜브보다 작고 발열도 기존 제품보다 덜하다는 장점을 살려 에어썸을 개발했다. 2024년부터 우리는 에어썸 부품만 제공하고 공조기를 포함한 분야별 전문 기업이 직접 에어썸을 제작해 더 많은 곳에서 활용할 수 있도록 할 것"이라고 설명했다. 또한 "2024년부터 CNT 제조 기술을 활용할 수 있는 분야를 찾기 위해 소재 개발 분야에 더 많이 집중할 것"이라고 강조했다. 김 대표의 설명에 따르면 CNT를 섬유나 필름 형태로 만들면 전극뿐만 아니라 발열 소재 및 배터리 등에 활용할 수 있다.

특히 초미세 반도체 제조에 사용되는 극자외선(EUV) 공정의 필수품으로 꼽히는 펠리클용 멤브레인 제조에 많은 공을 들이고 있다. 펠리클은 개당 수천만원에 이를 정도로 비싸지만 고에너지 EUV 공정이 도입되면 투과율이 좋고 고열에 깨지거나 휘어지지 않는 내구성을 가지고 있어야 한다. 하지만 기존 멤브레인 재료는 그 성능을 갖추기 어렵다.

김 대표는 "CNT 필름으로 펠리클 멤브레인을 만들면 지금까지 구현하지 못한 차세대 펠리클을 만들어낼 수 있다"면서 "현재 반도체 기업과 함께 테스트를 진행하고 있다"고 설명했다.

김 대표는 창업 후 지금까지 260억원 정도의 투자 유치에 성공했다. 카카오벤처스·서울대기술지주·KB인베스트먼트·KDB산업은행·GS벤처스·신한자산운용·BMK벤처투자 등 투자업계에서 브랜드가 있는 투자사들이 대부분 참여했다. 투자사들도 김 대표의 행보를 적극 지지하고 있다. 김 대표는 "투자사 입장에서는 에어썸으로 매출을 계속 올리는 게 좋겠지만, 모든 투자사에서 소재 개발에 집중하는 것을 적극 지지하고 있다"면서 "창업 멤버들의 기술력을 믿기 때문"이라며 웃었다. E

1. 소재·부품·장비 분야의 유명한 스타트업답게 어썸레이가 수상한 상패와 상장이 사무실 장식장에 보관돼 있다.
2. 김세훈 대표 자리 옆 서랍장에 보관돼 있는 개인 물품들. 서류가 대부분을 차지하고 있다.

同
한가지:동

行
다닐:행

삼성 시절부터 품었던 신념
스타트업에 입히다

박재홍

보스반도체 대표

박재홍 대표는_ 1965년생으로 서울대 전자공학 학·석사, 미 텍사스주립대 전기전자컴퓨터공학 박사 학위를 취득했다. 글로벌 기업인 모토로라, IBM 등을 거친 박 대표는 1999년 삼성전자 시스템LSI사업부 SOC(시스템온칩) 개발실에 입사했다. 시스템LSI사업부에서 미디어개발팀장, 차세대AP개발팀장, 기반설계센터장, SOC개발팀장, 디자인서비스팀장 등을 역임한 뒤 2017년부터 파운드리사업부에서 디자인서비스를 총괄했다. 2022년 5월 보스반도체 설립 후 회사를 이끌고 있다.

구직자들에게 '꿈의 직장'으로 불리는 삼성전자. 이곳에서 20년 넘게 일하며 부사장 타이틀까지 얻었다. 모토로라, IBM 시절까지 더하면 30년간 반도체 하나만 보고 달려왔다. 이 같은 이력을 감안하면 사업가로 변신한 그의 집무실은 매우 화려할 것으로 생각했다.

경기도 성남시 분당구 판교로에 위치한 보스반도체 본사. 회사 설립자인 박재홍 보스반도체 대표의 집무실은 예상외로 단출했다. 5~6평 정도로 보이는 그의 집무실에는 노트북과 모니터 두 대를 올려놓은 책상이 가장 눈에 띄었다. 책상 위에는 가족사진과 건강을 위해 챙겨 먹는 영양제만 덩그러니 올려져 있었다.

'화려함'이라고는 찾아볼 수 없었다. 업무용 책상을 제외하면 화이트보드, 간이 서랍장, 세 명이 앉기도 버거워 보이는 작은 원형 탁자가 전부다. 거추장스러움을 싫어하고 효율을 추구하는 그의 성격을 엿볼 수 있는 대목이다.

이 같은 성격은 그의 업무 방식에서도 드러난다. 집무실에 앉아 서류만 보는 것이 아니라 실시간으로 개발진과 소통하며 개선점을 찾는다. 가장 효율적인 업무 방식이다. 박 대표가 좀처럼 앉아서 일하지 않는 이유일 것이다. 일반적으로 최고경영자(CEO)를 생각하면 안락한 의자에 앉아 보고받고 결제 서류에 서명하는 모습이 떠오른다. 박 대표는 모니터 앞에 서서 자료 등을 검토하다 곧장 개발진과 미팅에 나선다고 한다. 그만큼 직원들과의 소통에 적극적으로 나서는 편이다.

박 대표는 보스반도체가 구직자들에게 매우 좋은 직장이라고도 했다. '배움'이 있기 때문이다. 그는 "우리의 가장 큰 강점은 강한 엔지니어링 실력이다. 반도체 SOC 설계 및 개발 등 실력 좋은 사람들이 많다. 신입과 경력 모두 직접 가르쳐주는 시스템이라 배울 점이 많을 것"이라고 말했다. 좀처럼 자리에 앉아 있지 않는 CEO. 그의 밑에서 업무를 시작한다면 시간을 허투루 쓰는 일이 없을 것 같다. 이렇게 시간이 흐르면 말단 직원도 자연스럽게 반도체 전문가가 되지 않을까 싶다.

박 대표는 좋은 회사를 만들고 싶다고 했다. 그는 "좋은 회사는 모두가 함께 성장하는 것"이라며 "삼성에 있을 때부터 가져온 생각인데, 회사와 개인의 발전이 동일시되는 그런 회사를 만들고 싶다"고 강조했다. 그러면서 "물론 좋은 회사는 사업이 잘돼야 한다. 그건 기본이다"라고 웃었다.

현대차가 주목하는 시스템 반도체 장인
"우리는 자율주행 반도체를 개발한다"

삼성전자 부사장 출신 대표…1년여 만에 100억원 투자 유치
"국내외 개발인력 100명까지 늘리는 게 목표"

박재홍 보스반도체 대표가 사용하는 가방과 개인 물품들.

장인(匠人)이다. 수십 년간 '시스템 반도체'라는 한 우물만 판 박재홍 보스반도체 대표이사(사장)를 두고 하는 말이다.

모토로라·IBM·삼성전자 등 내로라하는 기업들을 거치며 기술력과 노하우를 쌓은 후 반도체 관련 노하우를 갖춘 동료들과 신생 회사를 차렸다. 국내 대표기업 중 하나인 삼성전자 부사장 출신인 그의 앞에는 대기업 고문·외국계 기업 대표 등 다양한 선택지가 놓였지만, 단순히 돈을 쫓지 않았다. 박 대표는 왜 미래가 보장되지 않는 창업이라는 정글 속으로 뛰어들었을까.

폭우가 쏟아지던 날 경기도 판교에 위치한 보스반도체 본사에서 박 대표를 만났다. 보스반도체는 지난해 설립된 자동차용 반도체 전문기업이다.

사실 의아했다. 삼성전자 부사장 출신인 그는 고문부터 외국계 기업 최고경영자(CEO)까지 다양한 선택지가 있었을 것이다. 그럼에도 치열한 스타트업 생태계에 뛰어들었다.

스타트업 생태계는 정글과 같다. 창업 후 순식간에 사라지는 곳이 워낙 많아서다. 경제협력개발기구(OECD) 가입국의 3년 후 스타트업 평균 생존율은 55.2% 수준에 불과하다. 창업 후 3년이 지나면 절반은 사라진다는 얘기다. 같은 기간 국내 스타트업의 생존율은 30%가 되지 않는 것으로 알려져 있다.

박 대표는 "국내 팹리스(반도체 설계 전문) 산업은 해외처럼 발전하지 못한 상태"라며 "국내도 환경은 조성돼 있다. 파운드리(반도체 위탁생산), 팹리스의 고객이 될 시스템 반도체 회사가 많다"고 설명했다.

그러면서 "국내 팹리스 산업 발전에 기여하겠다는 생각으로 회사를 설립했다"고 덧붙였다. 국내에서도 대만 미디어텍이나 미국 퀄컴, 엔비디아 등이 나올 수 있는 기반을 닦아 놓겠다는 것이다.

글로벌 시장조사기관 IC인사이츠에 따르면 글로벌 팹리스 시장 점유율(2021년 기준)은 미국이 68%로 가장 높았다. 이어 대만(21%), 중국(9%) 순이었다. 한국의 점유율은 1%에 불과했다. 연간 매출액이 1조원을 넘어서는 팹리스 기업은 국내에 단 한 곳(LX세미콘)뿐이다. 사태의 심각성을 느낀 정부와 반도체업계는 최근 매출 1조원대 팹리스 10개 이상을 육성하겠다고 밝히기도 했다.

전문가 모인 스타트업…"기술력 강점"

반도체 설계 분야는 높은 수준의 기술력과 노하우가 필요해 진입장벽이 높다. 그럼에도 박 대표가 보스반도체를 설립한 이유는 자신감 때문이다. 박 대표는 "시스템 반도체만 30년을 했다"며 "이런 경험을 적극 활용하면 국내 팹리스 산업 발전에 기여할 수 있다고 생각해 지인들과 창업하게 됐다"고 말했다.

보스반도체는 이제 막 첫걸음을 뗀 스타트업이지만 주요 인사들의

1. 책상 위에 영양제와 껌, 다이어리, 개인용품 몇가지만 놓여 있다.
2. 박재홍 대표 집무실 책상에서 가장 큰 비중을 차지하는 노트북과 모니터. 불필요한 물건을 최소화했다.
3. 박재홍 대표는 앉기보다 서서 일을 한다고 했다. 데이터 모니터링 후 회의실에서 개발진과 토의하는 시간이 더 많아서다.

이력을 보면 화려하다. 박 대표 외에도 임경묵 최고기술경영자(CTO)와 디자인 팀장·소프트웨어 개발 팀장·아키텍처&세이프티 팀장 등이 모두 주요 기업에서 경력을 쌓은 인물들이다.

기술력이 핵심인 회사는 인력이 중요하다. 화려한 구성원은 스타트업인 보스반도체의 가치를 높게 평가하게 하는 요인이다. 보스반도체가 설립 1년 만에 100억원대 투자를 유치할 수 있었던 배경이기도 하다.

보스반도체에 따르면 회사는 최근 조건부지분인수계약(SAFE) 체결로 시리즈 Pre-A 투자 유치를 완료했다. 여기에는 현대자동차와 기아뿐 아니라 스틱벤처·케이앤투자파트너스·ATP인베스트먼트·IP파트너스·라이트하우스컴바인인베스트 등이 투자사로 함께 했다.

물론 최근 투자 유치가 이 회사의 미래를 보장하지는 않는다. 앞서 언급한 것처럼 스타트업 생태계는 매우 치열하다. 그럼에도 박 대표는 자신이 있다.

박 대표는 "우리는 자율주행 반도체를 개발하려고 하는 것"이라며 "자동차를 달리는 스마트폰·PC라고 부른다. 갈수록 반도체 중심이 되고 있다"고 말했다.

그러면서 "향후 자동차는 PC처럼 중앙에 강력한 중앙처리장치(CPU)가 자리 잡는 구조가 될 것이다. 우리는 여기 중앙의 슈퍼 시스템온칩(SOC)을 개발 중"이라고 덧붙였다. 슈퍼 SOC는 자동차 내 모든 기능을 통합해 하나의 SOC에서 소프트웨어(SW)로 기능을 구현하는 것을 말한다.

보스반도체는 현재 73명의 인력이 연구개발(R&D)에 몰두하고 있다. 판교 본사에 56명, 해외 연구센터인 베트남에 17명이 있다. 박 대표는 "연구 인력은 반도체 하나를 개발할 때 70~100명 정도가 필요하다"면서 "국내외 개발 인력을 총 100명까지 늘리는 것이 목표"라고 말했다.

투자 유치는 성공적이며 인력도 꾸준히 채용 중이다. 이제 남은 건 결과물을 보여주는 일이다. 첫 프로젝트를 성공적으로 완수해야 다음을 이야기할 수 있는 것이다. 박 대표는 "현재 개발 중인 자동차 반도체 샘플이 내년 말에 나온다"면서 "이를 성공적으로 완수하는 게 첫 번째 목표"라고 말했다.

물론 여기서 그치지 않는다. 이미 큰 그림은 그려놓은 상태다. 박 대표는 "단기 목표를 달성하고 중장기적으로 계속 사업을 이어갈 수 있도록 설계 및 개발 인프라를 갖추고자 한다. 이를 바탕으로 종합 자동차 반도체 회사가 되는 것이 목표"라고 설명했다.

그러면서 "우리의 롤 모델은 미디어텍, 퀄컴 등"이라며 "이 회사들이 지금의 위치에 올라서기까지 창업 이후 30년 정도 걸렸다"면서 "5~10년 안에 이 회사들을 따라잡는 것은 현실적으로 어렵지만 20년 뒤에는 이들과 동등한 위치에 설 수 있지 않을까 기대한다"고 덧붙였다. ▣

交 _{사귈:교}
叉 _{갈래:차}
路 _{길:로}

"교차로서 안 기다려도 됩니다"
뉴로다임의 AI 활용법

고영남

뉴로다임 대표

고영남 대표는_ 삼성종합기술원 출신으로, 2016년 뉴로다임을 창업했다. 뉴로다임을 설립한 뒤 5년간 인공지능(AI) 예측 지능 기술을 개발했다. 현재 이 기술을 활용해 교통 흐름 제어, 질병 예측, 자산 관리 등 분야에 적용할 수 있는 AI를 연구하고 있다. 뉴로다임은 지난 2020년 프리 시리즈A 펀딩을 마쳤다. 현재 200억원 규모의 시리즈A 펀딩을 진행하고 있다.

경기 성남 분당구는 교통 체증이 심한 지역 중 하나다. 서울의 베드타운으로 개발될 당시에는 서울과 분당을 오가며 출퇴근을 반복하는 직장인들로 도로가 붐볐다. 네이버와 카카오 등이 판교와 정자 인근에 둥지를 튼 뒤에는 정보기술(IT) 기업의 허브로 자리를 잡아 여전히 인산인해다. 이 지역의 교통 체증을 없애기 위해 고영남 뉴로다임 대표는 인공지능(AI)을 활용했다. 정해진 시간에 맞춰 교통신호를 변경하는 방식이 아니라, 교차로 곳곳에 설치된 카메라로 영상 자료를 수집한 뒤 AI 기술로 교통 흐름이 원활하도록 신호를 바꾸는 실시간 교통 흐름 제어 시스템 '아이토반'(ITOBAHN)을 개발했다.

뉴로다임의 기술은 교통체증의 정도를 얼마나 줄일 수 있을까. 고 대표는 "분당구 내 특정 구역에 2만2000대의 차량이 유입된다고 가정했을 때, 운전자의 신호 대기 시간은 평소보다 최대 40% 줄어들었고, 차량의 흐름과 정체도는 평균 19% 정도 좋아졌다"고 말했다. 10여 초를 기다려 건널 수 있는 교차로를 4~5초 내 지나쳤다는 뜻이다. 고 대표는 이 교통 흐름 제어 시스템을 직접 시뮬레이션해 기자에게 보여줬다. PC 화면 속 도로에는 차량이 빽빽하게 들어차 있었지만, 시스템을 적용하니 이내 모든 차량이 도로를 빠져나갔다.

고 대표는 "시뮬레이션을 통해 특정 도로가 차량을 얼마나 받아들일 수 있는지도 확인할 수 있다"며 "이 도로는 유입 차량이 8000대였을 때 교통 흐름이 가장 좋았는데, 쉽게 말해 (이 도로가) 8000대의 차량이 지나다니기 적합한 도로라는 뜻"이라고 했다.

고 대표는 전 세계의 스마트 시티를 중심으로 이 기술을 공급한다는 구상이다. 스마트 시티는 빅데이터와 자율주행, 사물인터넷(IoT) 등 첨단기술이 집약된 인프라가 구축된 도시다. 이 기술은 현재 부산의 '15분 도시' 스마트 신호 운영 시스템 확장 사업에 쓰이고 있다. 뉴로다임은 앞서 국토교통부의 스마트 시티 규제 유예제도(샌드박스) 사업자로도 선정됐다.

고 대표는 "국내 대다수의 도시를 대상으로 시뮬레이션을 해보니, 막히는 구간을 먼저 발견하는 등 과정을 거쳐 효율을 20%가량 높일 수 있었다"며 "새로운 도시를 만들거나 교통망을 구축할 때 이 기술을 활용할 수 있을 것"이라고 했다. 이어 "국내 시장은 물론 미국과 싱가포르, 사우디아라비아 등에도 기술 제안을 한 상태"라고 덧붙였다.

헬스케어 사업으로도 사업 영역을 확장한다는 구상이다. 두 길이 엇갈린 교차로에서는 오른쪽으로도, 왼쪽으로도 갈 수 있다. 뉴로다임은 교차로의 교통정체를 해소하듯 핵심 기술을 활용해 질환 예측 분야에 도전하고 있다. 고 대표는 "뉴로다임처럼 작은 기업이 어떻게 전혀 다른 사업을 동시에 진행하냐는 질문을 종종 받는다"며 "실시간 교통 흐름 제어에 사용하는 기술과 헬스케어 사업에 적용한 기술은 같다"고 말했다.

"교통 흐름 읽듯 암 치료 효과 예측하죠"
삼성종합기술원 출신 CEO의 도전

AI 예측 분석 엔진 개발해 헬스케어 사업 도전
유방암 치료 적합성 예측 솔루션 임상 진행 중

국내에서 처음으로 인공지능(AI) 시스템을 완성한 삼성종합기술원은 '창업자의 사관학교'로 꼽힌다. 최근 AI와 빅데이터 등 첨단기술이 바이오 업계에 스며들면서, 바이오 벤처 창업자 중에서도 삼성종합기술원 출신을 찾아보기 쉽다. 뉴로다임도 삼성종합기술원 출신 7명이 설립한 AI 기술 기업이다. 이 회사의 고영남 대표는 김욱 최고기술책임자(CTO) 등과 2016년 뉴로다임을 설립했다.

뉴로다임은 AI 기반의 교통 흐름 제어 기술을 개발한 기업으로 알려졌지만, 이 회사의 주력 사업이 사실 헬스케어라는 점을 아는 사람은 많지 않다.

2023년 7월 28일 서울 성동구 뉴로다임 본사에서 만난 고 대표는 "광역 교통 흐름 제어에 사용하는 기술을 헬스케어 사업에 똑같이 적용했다"며 "작은 기업이 전혀 다른 사업을 어떻게 동시에 진행하냐는 질문을 종종 받는데, 핵심 기술이 같기 때문"이라고 설명했다.

고 대표는 삼성종합기술원 출신 공동 창업자들과 20여 년 동안 AI 예측 분석 엔진을 개발했다. 뉴로다임을 창업하면서 이 엔진을 활용한 교통 흐름 제어 플랫폼 '아이토반'과 유방암 치료 효과 예측 플랫폼 '아이테논'을 완성했다. 두 기술 모두 AI를 활용해 특정 정보를 예측하거나 분석할 수 있는 기술이 핵심이다.

고 대표는 "예측 분석 엔진에 적합한 AI 모델이 없어 50여 개의 기계학습(머신러닝) 모델을 구현해 플랫폼으로 만들었다"며 "데이터만 넣으면 AI가 자동으로 정보를 학습, 추론할 수 있다"고 했다.

고 대표가 처음부터 헬스케어 산업에 뜻이 있던 것은 아니다. 아내가 수년 전 유방암 진단을 받으며 생각이 달라졌다.

"해외 기업 한 곳이 유방암 치료의 효과를 예측하는 서비스를 제공합니다. 전체 시장의 90%를 점유한 기업이에요. 검사 비용은 400만원가량으로 비쌉니다. 항암 치료 과정이 워낙 고통스럽다 보니 아내도 그 검사를 받았습니다. 그런데 이 검사가 전통적 방식인 통계를 활용하거든요. 과거의 데이터에서 환자와 비슷한 사례를 찾아내 예측하는 모델

1. 집무실 내 가구와 개인 금고. 책상과 가구는 중고품을 사용했다.
2. 턴테이블 모양의 디퓨저.
3. 고영남 뉴로다임 대표가 회사 입구에서 포즈를 취하고 있다.

1	
2	3

1. 절전을 위해 사무실 내 모든 전자기기 전원을 연결해 한번에 차단하는 기기를 사용한다.
2. 교통 흐름 AI 예측 분석 엔진을 개발하면서 참고한 도로교통법 해설집.

이에요. AI와 같은 기술도 사용하지 않아요. 해외 기업의 서비스를 쓰다 보니 검사 과정도 한 달가량 걸립니다. 당시 엔진을 개발하고 있던 터라 기술 개발을 마치면 가장 먼저 유방암 치료 적합성 판단 솔루션을 내야 겠다 결심했죠."

키와 몸무게, 암의 크기로 AI 생성…치매까지 탐색

뉴로다임은 현재 건국대병원과 국제성모병원, 세브란스병원, 인하대병원 등과 아이테논을 활용한 연구자 임상시험을 진행하고 있다. 의료진이 아이테논에 데이터를 넣으면 질병의 종류에 상관없이 특정 정보를 예측하는 AI를 만들 수 있다. AI 학습에 필요한 정보는 각 병원이 보유하고 있는 전자의무기록(EMR)을 활용한다. 의료진은 키와 몸무게, 나이와 암의 크기(tumor size) 등 암 진단을 위해 병의원에서 수집하는 정보만으로 AI를 직접 생성할 수 있다. 뉴로다임은 이를 통해 아이테논을 적용할 수 있을 것으로 기대되는 다양한 질환을 탐색 중이다. 부정맥부터 치매까지 활용 범위가 무한하다는 설명이다.

고 대표는 "의료진이 각자 보유한 데이터를 솔루션에 넣으면 해당 질환의 특정 영역을 예측하는 AI를 각각 만들어 낼 수 있다"며 "자신의 데이터로 만든 AI를 더 고도화하고 싶다면 뉴로다임에 최적화(옵티마이제이션)도 요청할 수 있을 것"이라고 했다.

또한 "대학병원에 공급한 연구자용 솔루션으로 여러 질환 영역에 아이테논을 활용한 연구들이 진행 중"이라면서도 "솔루션을 팔아 수익을 내는 것이 목표는 아니"라고 했다. "(뉴로다임을) 질병을 연구해 특정 파이프라인을 구축할 수 있는 헬스케어 기업으로 만들고 싶다"는 포부에서다.

아이테논을 기반으로 만든 유방암 치료 적합성 판단 솔루션은 현재 임상시험을 진행하고 있다. 임상시험을 마치는 대로 식품의약품안전처에 의료기기로 인증받겠다는 목표다. 통계 방식의 유방암 치료 효과 예측 서비스보다 정확하다는 것이 고 대표의 설명이다.

또 기존의 서비스는 환자의 검체를 해당 기업으로 보낸 뒤 결과를 확인하기까지 3~4주가 필요하지만, 아이테논은 의료진이 데이터를 등록하고 확인하기까지 몇 분 걸리지 않는다.

고 대표는 "현재 국제성모병원에서 이 솔루션을 사용하고 있으며 올해 처음으로 헬스케어 부문에서 매출도 발생했다"고 했다.

자체 AI 모델 구축 목표…"기술 기업들이 연구 개발 주도해야"

AI 기업으로서의 목표는 AI 예측 분석 분야에서 구글과 마이크로소프트 등 글로벌 IT 기업들처럼 뉴로다임의 AI 모델을 직접 만드는 것이다.

고 대표는 "AI 모델을 구축하려면 막대한 비용이 필요하기 때문에 규모 있는 기업만 도전할 수 있다"면서도 "회사가 집중하고 있는 분야에 한정해 AI 모델을 만들 수 있을 것으로 본다"고 했다. 그러면서 "정부 지원도 기술 기업들이 연구개발을 직접 추진할 수 있는 방향으로 (자금 등을) 지원해야 한다"며 "정부 주도의 데이터 구축 사업은 기업들이 실제 사용할 수 없는 데이터가 많고 데이터 자체도 제대로 만들어지지 않은 경우가 많다"고 지적 했다. E

掘井

팔:굴 우물:정

"한 우물 파 감사하다"
'유전자 치료제' 석학이
창업한 이유

윤채옥

진메디신 대표

윤채옥 대표는_ 한양대 생명공학과 교수로, 국내 유전자 치료제 분야의 1세대 연구자다. 30여 년 동안 유전자 치료제를 연구한 세계적인 석학이기도 하다. 윤 대표는 지난 2014년 진메디신을 설립했다. 진메디신을 중심으로 바이러스를 암 치료제 개발에 활용하는 항암 바이러스와 치료제, 플랫폼 등을 연구개발하고 있다. 지난 2019년 시리즈A를, 이어 2021년 시리즈B 펀딩을 마무리했고, 현재 200억원 규모의 시리즈B 플러스(+) 펀딩을 진행하고 있다.

윤채옥 진메디신 대표는 창업을 결심하기까지 오랜 시간 고민했다. 한 평생을 연구자로 살아온 터라 대표보다 교수 직함이 익숙했다. 진메디신을 설립한 것도 창업이 목적은 아니었다. 서울 성동구에 있는 진메디신 본사에서 만난 윤 대표는 "회사는 만드는 데는 사실 큰 관심이 없었다"며 "교수로서 연구할 때 가장 즐겁고, 아직도 이 일을 좋아한다"고 말했다.

진메디신을 세운 것은 윤 대표가 30여 년을 바친 기술을 다른 기업이 활용하고 싶다는 의사를 밝히면서. 윤 대표는 "2014년에 미국의 두 기업으로부터 기술 이전 제안이 왔다"고 했다. 그러면서 "연세대와 한양대 등에서 연구했다 보니 기술이 여러 대학과 기관에 흩어져 있었다"며 "항암 바이러스를 개발하려면 여러 기술을 활용해야 해서 법인을 세워보라는 제안을 받았다"고 했다.

법인을 설립한 뒤 여러 대학과 기관에 흩어진 기술을 가져오면 기업을 대상으로 사업을 추진하기 수월해서. 기업을 세워서 보다 쉽게 기술을 이전하면 더 좋은 치료제가 빠르게 만들어질 것이란 판단도 윤 대표가 진메디신을 창업하게 된 계기다. 윤 대표는 "유전자 치료제는 한평생을 바친 연구 분야이자, (상용화된다면) 환자들에게 실질적으로 도움을 줄 수 있는 기술"이라며 "가장 믿을 수 있는 것도 직접 개발한 기술이라는 생각에 법인을 세우고 바로 기술을 이전했다"고 말했다.

윤 대표는 유전자 치료제에만 30여 년의 시간을 바친 세계적인 석학이다. 이를 바탕으로 항암 바이러스 플랫폼과 치료제를 개발하고 있다. 항암 바이러스는 바이러스를 활용한 암 치료제다. 항암 바이러스로 암 치료제를 개발하려면 약물을 생산하는 시설이 필요하다. 진메디신은 현재 이를 위한 생산공장도 세워 항암 바이러스와 관련한 임상을 추진하기 위한 기반을 만들었다. 진메디신을 설립한 뒤에는 수많은 기업이 러브콜을 보냈다. 윤 대표는 교수로 있을 때부터 이미 수십건의 기술을 기업에 넘겨왔다.

이를 증명하듯 윤 대표의 사무실에도 서류철이 가득했다. 사업계약서부터 투자계약서, 연구개발(R&D) 자료와 보고서가 책장 한쪽을 빼곡하게 채웠다. 진메디신이 개발하고 있는 항암 바이러스 기반의 암 치료제 후보물질의 임상 자료도 이 중 하나다. 이 회사는 현재 폐암과 간암, 유방암 환자에게 쓸 수 있는 암 치료제를 개발하고 있다. 윤 대표는 바이러스에 항체와 나노 기술 등을 접목해 기술의 장점은 살리고 단점은 보완하는 작업을 지속할 계획이다. 그는 "평생 한 우물을 판 자신에게 고맙다"며 "앞으로도 유전자 치료제의 영역을 확대하는 데 집중할 것"이라고 했다.

'말기암 환자' 치료길 열릴까
차세대 항암제 '항암 바이러스' 개척자

바이러스 변형 기술·특허로 항암 효과 높여
항암 바이러스 분야 개척자…"기술력 자신"

세계보건기구(WHO)는 지난 5월 코로나19로 인한 공중보건 비상사태를 해제했다. 3년 동안 코로나19에 감염된 사람은 7억명. 5억명의 감염자를 낳아 20세기 최악의 감염병으로 불리는 스페인 독감보다 감염자 수가 많다. 하지만 사람을 공격하는 바이러스는 전체의 1%에 불과하다. 99%의 바이러스는 면역 체계에 가로막혀 우리 몸에 침투하지 못한다. 1%의 바이러스는 어떻게 사람을 감염시킬까. 열쇠는 '수용체'다. 바이러스가 세포로 들어가려면 잘 맞는 수용체가 필요하다. 코로나바이러스도 '앤지오텐신전환효소2' 수용체가 스파이크 단백질과 정확하게 결합할 때 우리 몸에 침투한다.

항암 바이러스 전문 기업 진메디신은 바이러스의 이런 특징을 이용해 항암제를 개발하고 있다. 항암 바이러스를 비롯한 유전자 치료제는 세포 깊숙이 치료 물질을 넣어야 하는데, 세포를 숙주로 삼는 바이러스가 세포의 핵까지 침투할 수 있다는 점에 주목했다. 그렇게 만들어진 것이 암을 치료하는 바이러스인 '항암 바이러스'다.

서울 성동구 한양대 퓨전테크센터에서 만난 윤채옥 진메디신 대표는 "우리 몸은 방어 체계를 갖추고 있어 외부 물질이 침투하기 어렵다"면서도 "바이러스는 이를 피해 세포 속으로 들어올 수 있다"라고 말했다. 이어 "치료용 유전자를 실은 바이러스가 우리 몸에 '감염되듯' 들어오면, 특정 세포를 찾아 증식하게 된다"며 "진메디신은 이 바이러스가 암세포에서만 발현되게 만들어 항암 효과를 높였다"고 설명했다.

진메디신은 항암 바이러스가 암세포에 잘 침투할 수 있도록 바이러스를 변형하는 기술을 보유하고 있다. 바이러스가 수용체에 상관없이 암세포에 들어갈 수 있도록, 바이러스의 표면을 다른 물질로 감싸 우리 몸이 바이러스를 인지하지 못하게 만드는 기술을 개발했다. 치료 항체만 바꾸면 유방암과 폐암 등 다양한 암종에 맞는 항암 바이러스를 개발할 수 있는 플랫폼도 내놨다. 셀트리온을 비롯한 여러 기업에 이 플랫폼을 기술 이전했다. '세포외기질'을 녹이는 기술도 진메디신의 핵심 역량이다. 세포외기질은 콜라겐 성분의 물질로, 세포와 세포를 접착제처럼 연

1. 책장 위에 정리돼 있는 자료와 계약서.
2. 대형 모니터 2대가 놓인 책상.
3. 집무실에 비치된 사무용품.
4. 네온을 이용해 작품을 만드는 마크 슬로퍼의 개인전 포스터가 집무실에 비치돼 있다.

| 1 | 2 | 3 |

| | | 4 |

결한다. 암세포에서 종종 나타나는데, 항암제가 암세포에 도달하는 경로를 방해하거나, 항암 바이러스가 다른 암세포로 퍼지는 것을 막는다.

윤 대표는 "키메릭 항원 수용체(CAR) T세포나 자연 살해(NK) T세포 기반의 치료제는 딱딱한 세포외기질을 통과하지 못해 임상에서 기대보다 못한 치료 효과를 보일 때가 있다"며 "미국유전자치료학회 등에서 진메디신의 기술이 세포외기질을 없애 이런 치료제들의 항암 효과를 높인다는 점을 발표했고 현재 이스라엘의 연구팀과도 관련 연구를 진행 중"이라고 했다.

파이프라인 개발 속도…"빠른 상업화 목표"

윤 대표는 올해부터 파이프라인 개발에 속도를 낼 계획이다. 2023년 6월 주요 파이프라인의 하나인 GM103의 임상 1·2상을 승인받았다. GM103은 신생 혈관을 막아 암세포를 죽이는 항암 바이러스 후보물질이다. 진메디신은 이 물질을 폐암과 간암 등 고형암 환자에게 쓸 수 있는 치료제로 개발하고 있다. 임상에선 이 물질을 환자들에게 단독으로 투여하거나, 면역관문 억제제인 키트루다와 병용 투여할 계획이다. 빠른 시일 내에 환자 투여를 시작해 빠르게 임상 성과를 낸다는 목표다.

GM101은 삼중음성 유방암 치료제로 개발하고 있다. 미충족 의료수요가 높은 암종인 만큼, 임상 2상을 마친 뒤 상용화하는 것이 목표다. 임상 2상은 면역관문 억제제를 병용 투여하는 방식으로 설계했다. 이 물질은 임상 단계가 가장 앞선 파이프라인이기도 하다. 일찍이 임상 1상을 마쳤지만, 임상 2상에 필요한 시료를 진메디신이 요구하는 순도(purity)로 제공할 의약품 위탁개발생산(CDMO) 업체를 찾지 못해 일정이 다소 지연됐다.

윤 대표는 고순도의 항암 바이러스 시료를 생산할 수 있는 설비를 직접 구축하기로 했고, 현재 완공된 공장에서 시료를 생산하고 있다. 경기 하남에 있는 이 공장은 4300㎡(1300.75평) 규모로, 공정개발과 품질

시험, 생산을 위한 설비를 갖추고 있다. 윤 대표는 "하남공장에서 생산한 시료로 미국과 한국에 임상시험계획(IND)을 신청했고, 국내에서는 최근 승인을 받았다"며 "아데노바이러스는 물론 렌티바이러스와 백시니아바이러스, 헤르페스바이러스 등 모든 바이러스를 제작할 수 있으며 낮은 가격과 높은 순도가 강점"이라고 말했다.

항암 바이러스 30년 외길…"세계적인 기업 될 것"

진메디신은 여러 바이러스 중에서도 '아데노바이러스'로 항암 바이러스를 개발하고 있다. 안전성과 활용성 등을 고려했을 때 항암 바이러스로 개발하기 좋다고 봤기 때문이다. 아데노바이러스는 다른 바이러스와 비교하면 중간 정도 크기라 치료용 유전자를 넣기에 적당하다. 감염 능력도 뛰어나 높은 치료 효과를 기대할 수 있다. 사람에게 가장 많이 투여된 바이러스이기도 하다. 그만큼 안전하다는 뜻이다.

바이러스 증식 능력도 뛰어나다. 윤 대표는 "아데노바이러스는 세포에 침투한 뒤 1만개에서 10만개 정도의 바이러스를 만든다"며 "이 바이러스들은 한자리에 머물지 않고, 주변으로 퍼지며 암세포를 도미노처럼 없앤다"고 했다. 오래전부터 연구된 바이러스인 만큼 특허 장벽은 높다. 윤 대표는 30여 년 동안 항암 바이러스를 연구한 개척자로 전 세계에 등록한 특허만 160여 개다. 모더나를 공동 창업한 로버트 랭어 미국 매사추세츠공대(MIT) 교수가 진메디신의 과학자문위원회 고문을 맡고 있기도 하다.

진메디신은 최근 시리즈B 플러스(+)를 통해 200억원 규모의 펀딩도 추가로 유치했다. 기존 투자자는 물론 신규 투자자도 진메디신의 미래 가치에 투자했다는 설명이다. 진메디신은 2019년 시리즈A 투자를 통해 165억원을 유치한 바 있다. 2021년에는 341억원 규모의 시리즈B도 완료했다. 윤 대표는 "세계 최고의 항암 바이러스 전문 기업 되겠다는 목표는 변함없다"며 "기술력은 세계 최고라고 자부한다"고 했다. E

인생 2막을
열다

김기동	법무법인 로백스 대표변호사
황보현	퍼펫 대표이사
양창훈	비즈니스인사이트 회장
로베르토 렘펠	전 GM 한국사업장 사장

"'리더가 모든 것을 책임진다'는 자세를 중요하게 생각해 왔다.
리더가 헌신해야 조직이 발전할 수 있다."

김기동 로백스 대표변호사

獻身
드릴:헌　몸:신

어른의 품격

김기동

로백스 대표변호사

김기동 대표변호사는_ 법무법인 로백스를 2022년 2월 이동렬 대표변호사(제18대 서울서부지방검찰청 검사장·22기)와 함께 설립했다. 1989년 31회 사법시험에 합격해 1992년 21기 사법연수원을 수료했다. 대검 부패범죄특별수사단장·방위사업비리 합동수사단장을 지냈다. 부산지검 동부지청장(원전비리수사단장)과 서울중앙지검 특수1부장·특수3부장 등을 맡으며 다양한 수사를 이끌었다. 부산지검장을 끝으로 공직 생활을 마무리했다. 개인 변호사 시절 '이재용 삼성전자 회장의 경영권 승계' 사건의 변호인단에 합류해 대검 수사심의위원회로부터 불기소 의견을 끌어낸 바 있다.

거인(巨人)의 공간은 소탈했다. 크기도 동료들과 다르지 않았다. 그간의 행적을 추억할 만한 물품 몇 가지를 제외하곤 업무에 필요한 용품들만 눈에 들어왔다. 이마저도 모두 가족들이 손수 골라준 것들뿐이다.

김기동 로백스 대표변호사는 법조계에서 '큰 어른'으로 불린다. "높은 곳을 위해 스스로 애쓴 적 없다"는 말마따나, 그의 의도와는 상관없이 받는 시선이기도 하다. 김 대표는 29년 6개월을 공직에서 보냈다. 이 중 24년 6개월을 검사로 일했다. 이제야 "후회가 없을 만큼 최선을 다했다"고 웃으며 말할 수 있을 정도로 치열한 삶을 보냈기에, 그는 자연스럽게 어른이 됐다. 어른이 점차 사라져가는 요즘, 이토록 값진 시선을 주변으로부터 받을 수 있는 배경이 무엇인지 그의 공간에서 느꼈다.

사법연수원 21기를 거쳐 제66대 부산지방검찰청 검사장으로 마침표를 찍기까지, '특수통'으로 불리며 굵직한 사건을 도맡았다. 그는 이 시간을 '천 길 낭떠러지'라고 축약했다. 긴장감을 늘 안고 살았고, 중심을 잃지 않기 위해 부단히 노력했다고 한다. 1년간 집에서 저녁을 먹은 횟수를 헤아릴 수 있을 정도로 바쁜 생활을 보냈다. 링거를 맞으면서 수사에 전념했다. '어떻게 버텼느냐'고 묻는 말에 그는 옅게 미소 지으며 "국민에게 헌신한다는 신념으로 이를 악물었다"고 답했다.

▲원전비리수사단 ▲방위사업비리 정보합동수사단 ▲부패범죄 특별수사단 등을 맡았다. 사회를 뒤흔든 사건의 수사 지휘봉을 잡았던 이는 "부족한 수장을 따라준 이들이 올린 성과"로 소회했다. 그는 조직을 나온 지금에도 여전히 칭찬을 다른 이에게 돌렸다.

"후배들과 수사관·실무관이 고마울 뿐"이라는 말에 나타난 삶의 태도는 그의 방 벽면 한 편에 자리하고 있다. 공직을 마무리하며 받은 기념패는 무던한 공간 중 유일하게 화려한 편에 속한다. 기념패엔 존경·감사·배움·수고 따위의 단어가 가득했다. 김 대표가 남긴 퇴직의 변(辯)에 후배들은 아쉬움을 일부러 숨기지 않았다.

그런 그가 법무법인(로펌)이란 새로운 울타리를 만든 지 1년 6개월이 지났다. 판사 출신 변호사가 주도하는 법률 서비스 시장에서, 검사로 일했던 이의 시각을 보여주겠단 포부로 시작한 일이다. 후배들에게 작은 족적이라도 남기고 싶은 마음도 창업의 이유가 됐다.

"인상을 쓰는 일이 많았던 시기를 지나 미소를 품은 일을 하니 마음도 밝아지는 것 같다. 나를 믿고 로백스란 새로운 울타리를 찾아준 이들에게 헌신하는 마음으로 여전히 최선을 다하고 있다."

판사 출신 주도하는 법률 시장서
'검사의 시각'으로 차별성 보여준다

"기업 법률 리스크···'공격수' 검사라 밀접한 예방책 마련"
'이재용 경영권 승계' 변론서 합 맞춘 인연으로 창업 결정

"국내 법률 서비스 시장은 사실 판사 출신 변호사가 주도하고 있습니다. 이런 시장에서 검사로 일했던 이들도 충분히 성공할 수 있다는 점을 보여주고 싶었죠. '공격수'였던 검사만이 제공할 수 있는 법률 서비스가 분명 존재합니다. 이 장점을 시스템적으로 잘 구축한다면 승산이 있으리라고 본 거죠. 검사 출신이 주도하는 법무법인(로펌)도 매력적일 수 있다는 점을 증명한다면, 후배들에게도 좋은 선례가 되지 않을까요?"

서울 서초구 사옥에서 만난 김기동 로백스 대표변호사(사법연수원 21기)는 인터뷰 내내 푸근한 인상을 줬다. 말투도 몸짓에도 배려가 묻어났다. 검사 시절 굵직한 사건을 도맡아 '특수통'으로 불렸던 그의 이력이 상상하기 어려울 정도였다. 변호사란 새로운 옷이 그에겐 어색하지 않았다. 그러나 기업에 대한 규제나 현안과 관련해선 검사 특유의 냉철한 시각으로 맥을 짚기도 했다. 외유내강(外柔內剛)이란 단어에 인격이 부여된다면 김 대표의 모습이 아닐까 하는 생각도 들었다.

제66대 부산지방검찰청 검사장으로 공직 생활의 마침표를 찍은 김 대표는 '인생 2막'으로 창업을 택했다. 대형 로펌에서 안정적인 일상을 이어갈 수도 있었지만, 불확실성을 내포한 길이 '더 매력적'이라고 느꼈기 때문이다.

'맨파워' 갖춘 강소 로펌

3년. 법률 서비스 시장에선 통상 신규 로펌의 영속성이 이 기간에 정해진다고 본다. 로펌 역시 기업인만큼 시장 경쟁에서 유의미한 성과를 내야 생존이 가능하다. 법률 서비스 특성상 로펌 경쟁력에 대한 판단이 사업 초기 모두 이뤄진다는 얘기다.

2022년 2월 출범한 로백스는 승부를 봐야 하는 시기를 절반 정도 보냈다. 김 대표는 "아직 '완성형'은 아니지만 경쟁력을 이른 시기 갖추면서 '강소 로펌'으로 빠르게 자리 잡은 곳이라고 평가받고 있다"며 "아직

지방검찰청 검사장·22기)가 의기투합해 설립했다는 점만으로도 사업 초기부터 업계 이목을 사로잡긴 충분했다. 제23대 법원도서관장과 서울고등법원 부장판사 등을 지낸 유상재 대표변호사(21기)와 제54대 서울고등검찰청 검사장 등을 지낸 김후곤 대표변호사(25기)도 순차 합류하면서 특화 분야를 빠르게 넓혔다. 서울중앙지방법원 영장전담 부장판사 등을 지낸 허경호 변호사(27기)도 로백스에 2023년 11월 자리를 잡았다.

김 대표는 외연 확장을 이룰 수 있던 배경으로 '비전 공유'를 꼽았다. "규모나 외연을 넓히는데 목표를 둔 적은 없지만, 능력 있고 좋은 분들이 자연스럽게 합류하고 있다. 공직에 있을 때 인연을 맺은 분들도 있지만, 모두 '로펌의 비전'에 공감했기에 로백스 합류를 결정했다. 로백스는 법률을 의미하는 로우(Law)와 백신의 준말인 백스(Vax)를 합친 말이다. 법률 위험(리스크)을 미리 예방할 수 있는 서비스를 제공하겠단 취지다. 검사 출신 변호사가 주도해 설립한 로펌인 만큼 리스크 관리 차원에서 차별점을 만들 수 있으리라고 봤다. 기업 구조상 마주할 수 있는 법률 리스크를 검사 시절 매우 밀접하게 경험해 왔기에 예방 측면에서 전문성을 발휘할 수 있고, 이 비전에 공감하는 이들이 모여 지금의 로백스가 됐다."

김 대표는 '후배 기수가 검찰총장이 되면 물러나는 관행에 따라' 변호사란 새 옷을 입었다고 한다. 검사장 출신 변호사는 퇴직 후 3년 동안 연매출 100억원 이상 로펌에 취업할 수 없다. 2년 6개월 정도 홀로 사무실을 운영하다, 이 대표와 의기투합해 로펌을 공동으로 설립했다.

'경험과 차이'로 만드는 전문적 서비스

두 사람은 개인 변호사로 활동하던 시절 '이재용 삼성전자 회장의 경영권 승계' 사건의 변호를 맡으며 연을 맺었다. 변호인단에서 호흡을 맞춰 대검 수사심의위원회로부터 불기소 의견을 끌어냈다. 김 대표는 해당

갈 길이 멀지만, 지금까진 차분히 성과를 잘 내고 있다고 자부한다"고 말했다.

법률 서비스 시장은 특히 '맨파워'(Manpower·특정한 분야에 숙련된 인력)가 사업 성패를 가르는 요인으로 꼽힌다. 로백스의 맨파워는 단연 업계 최고 수준이다. 김 대표와 이동렬 대표변호사(제18대 서울서부

장식장은 벽면과 같은 흰색 문을 달아 깔끔하다.

경험이 로펌 설립을 택하게 한 '결정적 계기'라고 했다. 그는 "수사 경험을 살려 '기업 법률 리스크 관리'에 초점을 맞춘 서비스를 제공한다면, 시장에서 유의미한 성과를 낼 수 있으리란 확신이 든 경험"이라고 말했다. 불기소 의견을 받아낸 노하우로는 경험(Experience)과 차이(Difference)를 꼽았다. 이는 고스란히 로백스의 운영 지침이 됐다. "로백스 운영 방향은 '경험과 차이'로 압축할 수 있다. 각 분야에서 오랜 시간 근무하며 다양한 경험을 쌓아 최고의 능력을 갖춘 전문가가 모여 차별화된 법률서비스를 제공하겠다는 취지다. 고위직 출신 변호사도 의뢰인과 소통하고, 변론도 직접 수행한다. 최고 강점이라고 생각한다."

특화 분야는 기업·금융·첨단(IT)으로 설정했다. 그는 "기업이 법률전문가와 협력해 준법감시(Compliance) 시스템을 구축해 나간다면, 상당수의 리스크를 예방할 수 있다"며 "법률 리스크 관리가 가장 필요로하는 곳이 기업·금융·첨단"이라고 했다.

로백스는 해당 분야를 더욱 면밀하게 살펴보고 최적화된 자문을 제공하기 위해 2022년 11월 김후곤 대표가 이끄는 'LawVax 기술보호센터'란 조직을 신설했다.

김 대표는 '현재 국내 산업 생태계에 법적·제도적으로 가장 시급하게 해결해야 할 문제'를 묻는 말엔 "스타트업의 가장 큰 고충은 규제이고, 가장 강한 규제가 형사처벌"이라고 답했다. 그는 "스타트업에 자문하면 '이 사업을 진행하면 처벌받나'란 질문이 가장 많다. 법의 테두리 안에서 합법이라고 말하기가 어려운 부분이 분명 존재한다. 신속한 법률개정과 함께 '규제 샌드박스'와 같은 제도가 활성화 돼야 한다고 본다. 미래 먹거리라고 여겨지는 기술이라면, 법 역시 미래지향적으로 집행해야 한다"고 말했다.

김 대표는 인터뷰를 마치며 "공직에 있을 때도, 로펌 대표로 있는 지금도 '리더가 모든 것을 책임진다'는 자세를 중요하게 생각해 왔다"며 "리더가 헌신해야 조직이 발전할 수 있다는 '단순한 사실'을 실천하고자 노력해 왔고, 노력하는 중"이라고 강조했다. E

創
비롯할:창

作
지을·작

새로움을 일상으로

황보현
퍼펫 대표

황보현 대표는_ 서강대 전자공학과를 중퇴하고 연세대 신문방송학 학사를 취득했다. 1988년 코래드 PD로 광고계에 입문해 1996년 LG그룹 계열 종합 광고회사인 LG애드(현 HS애드)에 부장으로 입사, HS애드에서 최고창의력책임자(Chief Creative Officer·CCO) 상무를 지냈다. 대표적인 광고로는 대한항공 취항지 캠페인, 신세계그룹 통합 온라인몰 '쓱닷컴', 배달의민족 등이 있다. 2019년부터 인공지능(AI) 회사인 솔트룩스로 자리를 옮겨 CCO 부사장을 역임했다. 2021년 10월부터는 반려동물용 1 대 1 맞춤영양제 서비스를 제공하는 스타트업 퍼펫(PERPET)을 창업해 대표이사직을 맡고 있다.

'창작(創作)' 비롯할 창, 지을 작. 새로운 아이디어나 개념을 기반으로 창조적으로 무언가를 만들어내는 것을 뜻한다.

공간만큼 개인적인 취향을 여실히 드러내는 게 있을까. 특히 감각적인 트렌드를 주도하고 매혹적인 광고를 만드는 데 일가견 있는 사람이라면 더더욱 말이다. 광고 일을 하다 자신만의 일을 하기 위해 반려동물 사업에 뛰어든 황보현 퍼펫(PERPET) 대표 사무실에 들어서면 이 명제에 대한 믿음이 더 확고해진다.

서울 북촌 계동길에 위치한 그의 사무실은 외국인을 위한 한옥 게스트하우스에서 오직 반려동물을 위한 다양한 실험이 이뤄지는 공간으로 변모했다. 각종 책과 자료가 놓인 테이블 세 개와 집무를 보는 책상에 컴퓨터, 그 뒤에 위치한 그림 작품 두 점과 화이트보드가 전부인 이 공간은 황 대표의 취향을 그대로 보여준다.

'개고생, 개고生, 개.고.생, 개苦生' 화이트보드에 쓰인 이 문구들에서도 그만의 창작성을 엿볼 수 있다. 반려동물 관련 일을 하다 보니 자연스럽게 떠오른 문구다. '견'(犬)을 칭하는 '개'와 살아있음을 의미하는 '생', 병으로 인한 괴로움 '고생'. 날것으로 재해석된 이 세 단어엔 많은 뜻이 내포돼 있다고 했다. 화이트보드에 적힌 글자들처럼 황 대표는 작업이나 회의하다 중간중간 아이디어가 떠오르거나 마음에 드는 문구가 생각나면 어디에나 바로 적는다. 창작과 씨름하면서 굳어진 습관이다.

사무실 내부도 날 것 그대로의 모습이 곳곳에 녹아있다. 한옥의 서까래를 고스란히 살려낸 천장은 전통미가 돋보인다.

사무실을 나가면 'ㄷ자형' 가옥 중심에 마당이 위치한다. 마당에는 널찍한 소파와 큰 테이블, 옛날식 난로와 커피머신 등이 구비돼 있다. 황 대표는 마당을 직원들과 스스럼없이 소통할 수 있는 공간이라고 소개했다. 그는 "낮에는 회의를 위한 사무공간이지만 저녁에는 외부인을 초청해 식사나 미팅을 하는 등 자유롭게 쓰인다"고 설명했다.

마당에 깔린 돌 사이로는 잡초가 듬성듬성 고개를 내밀고 있다. 한겨울인데도 마당을 유리로 덮어 온실효과를 보기 때문이라고 한다. 황 대표에게도 이곳이 그렇다. 딱딱하고 적막한 사무 공간이 아니라 전통과 자연이 조화를 이루니 사업에 대한 창의적인 생각과 아이디어가 더 샘솟는다고 했다. 잡초도 생명력을 유지하는 이 공간에서 황 대표의 창작물도 새롭게 싹을 틔울 채비를 마쳤다.

"동물도 사람과 같다"
'광고쟁이'가 반려동물 사업에 꽂힌 까닭

최초 반려동물용 맞춤 영양제 서비스 제공
반려생활 新 패러다임, 반려동물 삶 변화 추구

"동물도 사람과 같습니다. 우리는 믿습니다. 동물도 생명·건강·영양·환경·안전에서 사람처럼 행복을 추구할 권리가 있음을요."

서울 북촌 계동길에는 외국인용 한옥 게스트하우스를 개조해 만든 스타트업이 있다. 바로 반려동물용 1 대 1 맞춤 영양제 서비스를 제공하는 '퍼펫'(PERPET)이다. 2021년 10월 설립된 '퍼펫'은 오로지 '반려동물을 사랑하는 마음'을 가진 이들이 모여 만들어진 스타트업이다.

현재 전 세계적으로 사람들에게 개인별 영양제를 추천해 주는 서비스는 수많이 나와 있지만, 반려동물용으로 맞춤형 영양제 서비스를 제공하는 기업은 유일무이한 상태다. 이 점을 감안해 반려생활의 패러다임과 반려동물의 삶을 바꾸는데 선봉에 선 사람이 있다. 바로 마케팅·광고 분야에서 30년 넘게 경력을 쌓아온 황보현 퍼펫 대표이사다.

'남 브랜드'에서 '내 브랜드' 만드는 일

황 대표는 국내 광고계를 대표하는 인물 중 한 명으로 꼽힌다. LG전자와 대한항공, 서울시, 한국관광공사의 광고를 제작했으며 여러 국제 광고제 심사위원으로도 활동했다. 2016년에는 신세계그룹의 온라인몰 '쓱닷컴' 광고로 화제의 중심에 서기도 했다.

30여 년간 광고바닥을 누빈 그는 왜 반려동물 사업에 뛰어들었을까. '이코노미스트'는 2023년 2월 7일 오후 퍼펫 본사에서 그를 만났다. 황 대표는 "그간 마케팅·광고 일을 하며 재미있고 보람찬 순간들이 많았지만 결국은 '남의 브랜드'를 만드는 역할이었다"며 "이제는 내가 정말 좋아하는 일을 하고, '나만의 브랜드'를 만들고 알리고자 하는 마음에서 '퍼펫'을 설립하게 됐다"고 설명했다.

실제 황 대표의 반려동물에 대한 사랑은 남다르다. 평생을 반려동물과 함께 살아온 그는 회사에서 길냥이(길거리 고양이) 한 마리, 자택에서 고양이 한 마리를 각각 키우고 있다. 퍼펫 직원들 역시 반려동물을 사랑하는 마음을 중심에 두고 채용했다고 한다.

그는 "퍼펫 직원들 모두 반려동물을 그 누구보다 사랑하는 사람들"이라며 "반려동물의 평균 수명이 20세인 점을 감안했을 때 이들이 더 오래, 더 나은 삶을 살 수 있도록 하는 게 저의 궁극적인 목표"라고 말했다.

일반적으로 반려동물을 키우는 사람들과 이야기를 하면 "누구와도 다르죠. 우리 아기는 특별해요", "나이 들어가니 푸석해 보이고 건강이 염려되죠", "다들 우리 아기를 돈벌이 대상으로만 보는 거 같아요", "그냥 저렴한 데로 가요. 다들 똑같죠"라는 반응이 대다수인데 이 같은 인식을 깨고자 한다고 했다.

그는 반려동물의 건강관리와 영양 불균형 등을 고질적인 문제로 지적했다. 대표적으로 품종개량을 예로 들며 "닥스훈트의 경우 허리는 길고, 다리는 짧아 평균 대비 디스크 발생률이 57배에 달한다"라며 "잉글리시 불독은 괴물 같은 비율로 모든 질병에 취약하고 평균수명은 6살밖에 되지 않는다"고 했다. 이어 "반려동물은 태생적으로 건강 불균형을 가지고 태어나는데 일반적인 사람들은 이를 전혀 모르는 상태에서 한두 가지 종류의 사료만 평생 주다 보니 영양 불균형이 날이 갈수록 심해진다"고 지적했다.

그는 "이 같은 문제점을 해소하기 위해 퍼펫은 단순 영양제 사업이 아니라 반려동물 한 마리 한 마리의 깊이 있는 데이터를 확보해 이를 기반으로 펫 관련 전 분야 1 대 1 맞춤 서비스를 제공할 계획"이라고 강조했다.

고객이 퍼펫에 의뢰를 하면 수의사와 개발자가 만든 인공지능(AI) 맞춤 설문을 진행한다. 나이·병력·식습관·생활습관 등에 대한 20여 개의 각 항목마다 4~7개의 문항이 담긴다. 고객에 따라 약 3~10여 분 정도 시간이 소요되고, 30~60개의 질문에 응답하는 형식이다.

이후 퍼펫의 설문 답변별 가중치 사물인터넷(IoT) 데이터를 기반으로 분석 알고리즘을 통해 반려동물의 건강 상태 및 이상 가능성을 파악, 이에 맞는 영양제를 추천하고 복용량을 안내해준다. 즉 AI 설문과 IoT 데이터를 통해 반려동물의 건강 상태를 1 대 1로 파악, 맞춤 영양제를 제공

1. 집무실 마당. 보도석 사이에 자란 풀을 그대로 두었다.
2. 집무실 내에 있는 화이트 보드.
3. 서울 북촌 계동길에 위치한 퍼펫의 간판.

받는 형식이다.

1대1맞춤 영양제는 코스맥스 및 차바이오와 협력해 단일제재 영양제 20여 종으로 제작한다. AI 처방 영양제 조합(3~5종)은 체중별로 세분화해 날짜와 이름, 사진 등을 약포지에 인쇄해 배송해준다.

현재 퍼펫은 1차 기술 검증(Proof of Concept, PoC)을 통해 350여 마리의 데이터를 확보, 알고리즘과 고객 반응을 확인하며 서비스를 개발 중인 상태다. 본격적인 서비스 론칭 시점은 2023년 12월로 계획하고 있다.

온라인상의 질문과 답변을 통해 반려동물에 대한 질환 정보를 제공하는 방법 및 장치, IoT 데이터와 문진 데이터를 융합해 반려동물의 건강상태를 파악하고 있다. 현재 이 두 가지 방식은 특허 출원한 상태다.

퍼펫의 아이덴티티는 바로 '이퀄'

황 대표는 무엇보다 브랜드 아이덴티티(Identity·정체성)가 중요하다고 강조했다. 그는 "브랜드가 추구하는 가치가 아닌 비용을 투자한 만큼만 나오는 자판기식 퍼포먼스 마케팅에서 벗어나야 한다"며 "'오직 하나만을 위한', 진정성 있으면서 고급스런 브랜드로 각인돼야 한다"고 강조했다. 황 대표는 "퍼펫의 아이덴티티는 바로 '이퀄'(Equal·동등한)"이라며 "동물도 사람과 같은 감정을 지니고 있으며 모든 생물은 존중받아야 한다는 생각에서 비롯됐다"고 했다. 누구와도 다른 마케팅과 차별화된 브랜드 아이덴티티를 통해 고객에게 브랜드를 각인시키고 특별한 서비스를 제공해나가는 게 목표다.

이를 위해 첫 브랜드 광고는 동물과 사람 사이 뭉클한 드라마 형태로 제작할 예정이다. 이번 작업에는 대만 최고의 CF 감독으로 손꼽히는 웨인 펭이 함께 한다. 또 단순 광고 모델이 아닌 브랜드 앰배서더(홍보대사)를 엄선 중에 있다고 설명했다.

이를 시작으로 향후에는 온라인몰, 반려동물보험, 데이터 거래, 데이 팅, 산책 앱 등 전 분야로 사업영역을 확장할 계획이다. 온라인몰의 경우 검색 이력 기반으로 상품을 추천하는 일반 몰과 달리 각각의 반려동물 병력·환경·습관·체형·니즈·미래 등을 파악해 맞춤형 상품을 판매한다는 전략이다.

황 대표는 "수많은 펫 관련 서비스가 있지만 모두 비슷비슷하고 뻔한 이미지에 누구도 고객의 마음 속에 대세로 자리잡지 못하고 있다"라며 "결국은 고객이 브랜드의 가치를, 그 본질을 알아주는 게 핵심"이라고 했다. 이어 "퍼펫의 시작은 반려동물 맞춤 영양제로 시작하되, 나아가 모든 생명을 아우르는 삶을 1 대 1로 돌봐주는 브랜드로 성장해나가고 싶다"라고 강조했다. E

連

잇닿을:연

利

이로울:이

**이로운 인연이

맺어지는 공간**

양창

비즈니스인사이트 회장

훈

양창훈 비즈니스인사이트 회장은_ 1958년생으로 중앙대 경제학과를 졸업했다. 1984년 현대그룹에 입사한 그는 1997년 현대백화점그룹 기획실 전략기획실장을 거쳐 1999년 현대유통연구소 소장, 2008년 현대아이파크몰 본부장을 역임했다. 2010년부터는 현대아이파크몰 대표이사로 일하며 적자였던 용산 아이파크몰을 흑자로 전환하는데 큰 역할을 했다. 2015년부터 2018년까지는 HDC신라면세점 대표이사를 겸직하고 2019년 비즈니스인사이트 회장으로 자리를 옮겼다.

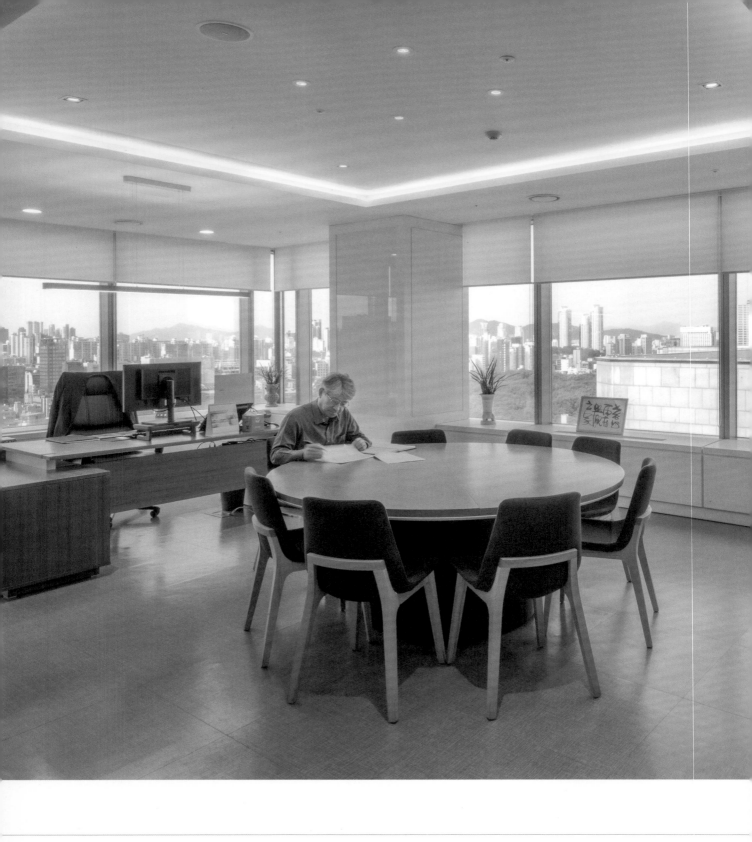

역지사지(易地思之). 서울 역삼동에 위치한 비즈니스인사이트 사무실에서 만난 양창훈 비즈니스인사이트 회장은 자신의 방문 앞에 새겨진 한자 네 글자를 소개했다. 각 임원방마다 자신이 추구하는 인생철학 한자를 적는데, 역지사지는 그가 선택한 사자성어다.

"역지사지. 제 인생철학이자 경영철학이기도 해요. 상대방 입장을 생각하면 다투거나 이해 못 할 일이 없지요. 고객사를 대하는 비즈니스 측면에서도 마찬가지예요. 우리 기업 이익만 생각하지 않고 고객사 이익도 챙기면서 함께 성장하는 것이 제가 바라는 경영 방향성입니다."

삼성전자, SK하이닉스, KT, 롯데백화점 등 수십 개 기업을 상대하는 컨설팅 전문기업 비즈니스인사이트의 수장, 양 회장은 고객사와의 연계성을 중시하는 만큼 직원과의 소통 역시 강조한다. 책상이 훤히 보이는 인테리어만 봐도 그가 추구하는 경영자의 모습을 알 수 있다.

"벽을 없애고 통유리로 방을 꾸며 직원들이 제가 무엇을 하는지 볼 수 있도록 했어요. 업무하는 모습부터 심지어 기지개를 켜는 모습까지도 보이지요. 이처럼 방을 꾸민 이유는 직원들이 저에게 결재를 받거나 대화를 청하러 올 때 편하게 찾을 수 있고, 또 감추는 것 없이 투명하게 업무를 보겠다는 의지를 반영한 것이기도 해요."

집무실 중앙에 놓인 테이블이 동그란 원 형태인 것도 서로 얼굴을 맞대고 제한 없이 소통하기 위해서다.

그가 방에서 가장 아끼는 물건은 원형 테이블 옆에 놓인 한자 글귀 액자이다. '호엄상자'(豪嚴霜孶)가 적혀진 이 액자는 10여 년 동안 양 회장이 소속을 바꿀 때에도 항상 함께 지니고 다닌 유일한 물품이다. 양 회장은 이 액자를 이렇게 소개했다.

"50년 지기인 고등학교 동창이 적어준 겁니다. 호걸 호, 엄할 엄, 서리 상, 부지런할 자. 수십 년간 저를 옆에서 바라본 친구가 저의 모습을 한자 네 글자로 표현해 줬어요. 저는 이 액자를 보면서 앞으로도 이 같은 모습을 잊지 말고 살아가기 위해 항상 사무실을 옮길 때마다 제일 잘 보이는 공간에 놓습니다."

사람과의 인연을 소중히 여기고 서로 돕는 것을 중시하는 양 회장의 MBTI는 외향형인 'E'다. 그는 주변인과 함께 활동하며 에너지를 얻는다.

현대아이파크몰 대표를 거쳐 HDC신라면세점 대표를 역임한 양 회장이 한순간에 직책을 내려놓고 후배들과 손을 잡은 이유도 이 때문이다.

"58년생, 올해로 65세. 은퇴할 나이지만 제가 비즈니스인사이트 회장으로 와 제2의 도전에 임하는 이유는 과거 현대백화점에서 함께 일했던 후배들이 이곳에 있어서죠."

활력 넘치는 그는 오늘도 투명한 집무실에서 직원 혹은 고객사와의 만남을 기대하고 있다.

대기업 대표 명함 떼고 도전 나선 까닭
"중소 유통사업 혁신하러 나왔죠"

35년간 대형 유통사 몸담다 2019년 자리 옮겨
동네 마트 위한 솔루션 제공, 맛집은 레스토랑 간편식 판로 개척

35년간 국내 대형 유통기업에 몸담았던 '유통전문가'가 대기업 이름표를 떼고, 중소 단위 유통시장 혁신에 뛰어들었다. 2018년 현대아이파크몰과 HDC신라면세점 대표이사직을 내려놓고 2019년 비즈니스인사이트 수장을 맡은 양창훈 회장의 이야기다.

은퇴할 나이에 새 도전에 나선 그는 "30년 넘게 익혀온 노하우를 국내 중소 유통사업 개선을 위해 사용할 수 있다는 점이 나를 이끌었어요"라며 자신의 무모한 도전을 말했다. '이코노미스트'는 양 회장을 만나 그가 꿈꾸는 유통시장의 혁신과 추진하는 새 사업 모델의 방향을 들어봤다.

양 회장이 비즈니스인사이트에 본격적으로 합류한 시기는 2019년. 비즈니스인사이트가 정보기술(IT) 기반의 컨설팅 사업에서 유통산업 분야로 확장한 시기이다. 비즈니스인사이트는 기존에 보유한 IT 기술을 활용해 유통 관련 플랫폼 사업 부문의 새 법인 리테일앤인사이트와 블루스트리트를 설립하며 양 회장을 영입했다.

"과거 현대백화점그룹 전략기획실장일 때 함께 일했던 후배가 현재 성준경 비즈니스인사이트 대표예요. 회장직을 맡기 전, 성 대표가 저를 찾아와 토마토솔루션 사업 기획안을 내밀었을 때 늘 가려웠던 부분을 딱 긁어주는 느낌을 받았어요. 유통사에 근무하며 항상 문제라고 생각했던 부분을 기술력으로 해결할 수 있다는 희망을 본 거죠."

그가 희망을 봤다는 토마토솔루션은 리테일앤인사이트의 서비스 사업으로, 동네 중소 마트를 대상으로 운영한다. IT 기술이 없어 수기로 판매품과 재고를 기록하고 배송까지 직접 주문으로만 받는 동네 중소 규모의 마트와 슈퍼마켓에 애플리케이션(앱) 서비스를 제공하는 것이다. 토마토솔루션 플랫폼 가맹점주는 리테일앤인사이트가 개발한 앱을 통해 온라인으로 재고를 관리하고 제품을 발주하고 배송 주문까지 받을 수 있다.

"지역 마트는 이 같은 통합 앱을 구축하기 어려운 것이 현실이죠. 세계로마트는 정육 상품이 뛰어나고 엘마트는 채소 상품이 특화돼 있

1. 호엄상자(豪嚴霜孳)라고 적힌 서예 액자. 50년 지기인 고등학교 동창이 써 주었다. 수 십 년간 지켜 본 친구가 양 회장을 호걸 호, 엄할 엄, 서리 상, 부지런할 자 네 글자로 표현했다.
2. 창문턱에 정리해 놓은 양창훈 회장의 개인 물품들.

집무실에 있는 공예품들. (왼쪽부터) 옥 조각품, 토기 반찬 그릇, 토기 술병.

는 등 지역 마트마다 강점이 있는데도 국내 대형 마트와의 경쟁에서 밀리는 이유가 이 때문이었죠. 하지만 대기업 마트형 온라인 플랫폼을 구축함으로써 지역 마트에도 경쟁력이 생기는 거죠."

토마토솔루션으로 뭉친 동네마트, 공동구매도 계획

양 회장은 온라인 플랫폼 서비스 제공 외에도 동네 마트가 수주하기 어려운 특정 상품을 지역 마트가 함께 구입할 수 있는 공동구매 서비스도 진행할 계획이다.

"일본 백화점은 한국과 달리, 다른 기업일지라도 지역 협회에 함께 가입한 백화점들이 공동구매, 공동판매 전략을 펼치면서 매출을 올려요. 토마토솔루션이라는 브랜드로 모인 동네 마트들도 공동구매를 통해 판매 상품의 질을 높이고 가격 경쟁력을 얻어 매출을 올릴 수 있길 바라요."

현재까지 가맹 마트 성적표는 좋다. 오프라인 중심의 매출을 온라인으로 확대하면서 매출이 껑충 뛴 것이다. 지난해 가맹 마트 매출 추이를 살펴보면 토마토솔루션에 가입한 150개 마트가 서비스 가입 이전 대비 평균 47% 매출 증가세를 기록했다.

가맹 마트 수도 급격히 늘었다. 중소 마트 사이에서 입소문이 나면서 2021년 7월 가맹점 500곳에서 지난해 6월 2500곳으로 늘더니, 올해 5월 기준으로는 총 3800곳이 서비스에 가입했다. 양 회장의 목표는 2023년 5000곳, 2025년 2만 곳으로 가맹 마트의 수를 늘리는 것이다.

"서비스를 시작할 때는 마트로 직접 솔루션을 소개하러 다녔다면, 이제는 마트 쪽에서 먼저 가입 신청 연락이 와요. 한 곳을 시작하려면

직원 5명이 열흘 정도를 꼬박 일해야 하기 때문에 무작정 숫자를 늘릴 수는 없는 구조이지요. 그래도 꾸준히 늘릴 예정입니다. 현재 국내 지역 마트 전체 수가 4만 곳인데 아직 갈 길이 멀어요."

동네 맛집 인기 메뉴를 RMR 제품으로

토마토솔루션 외에도 그가 자랑하는 사업은 블루스트리트. 첫 시작은 국내 맛집 정보를 모아 책자를 내는 출판 사업이었지만, 이제는 당시의 경험을 발판 삼아 국내 유명 식당의 메뉴를 레스토랑 간편식(RMR) 제품으로 만들어 판매한다. 현재 블루스트리트는 광화문국밥, 만두장성, 뚝방길 홍차가게, 아날로그 소사이어티 키친 등 유명 매장의 인기 메뉴를 RMR 제품으로 만들어 유통하고 있다.

"RMR 사업 확장은 코로나19사태 때 기획됐어요. 인기 맛집이지만 코로나19영향으로 매출이 반토막이 나는 상황을 보면서 함께 매출을 올릴 방법을 고안했지요. 주인장은 레시피를 공유하고 판매 수익률을 가져가는 구조인데, 맛이 좋으니 판매율이 높아 이제는 매장 수익보다 RMR 수익이 더 크다고 말하는 사장님들이 대부분이죠."

지역 마트, 동네 작은 맛집 등에 새 솔루션을 제공하는 양 회장의 목표는 세계화다. 토마토솔루션을 해외 지역 마트에 도입해 해외 상품과 K-상품의 공동구매·공동판매를 꿈꾸고, RMR 제품을 토마토솔루션 가맹 해외 마트에 판매하는 사업을 계획하고 있다.

"대형 유통사를 위해 30년간 일했다면, 이제는 중소 단위 유통산업 발전에 힘쓰고 싶어요. 지역 마트와 동네 맛집이 세계시장으로 뻗어나갈 수 있도록 비즈니스인사이트 기술이 도울 겁니다." E

終而復始

마칠:종
말이을:이
다시:부
처음:시

**부조화의 조화에서 나오는
창의력이 투자의 원천**

로베르토
렘
펠

전 GM 한국사업장 사장

로베르토 렘펠 전 사장은_ 1982년 GM 브라질 지사에서 자동차 차체 설계 엔지니어로 경력을 쌓기 시작했다. 이후 브라질·이탈리아·일본 등 각 지사에서 제품 기획 및 차량 개발 부문에서 역할을 했다. 2015년부터 한국에서 근무하며 신제품 개발 프로그램에 참여했고, 2019년 1월 연구개발법인 GMTCK 사장으로 임명됐다. 디자인, 제품 엔지니어링, 생산기술 부문 등을 책임졌고, 2022년 6월 GM 한국사업장 총괄 사장으로 선임돼 2023년 7월 말까지 역임했다. 한국에서 트랙스, 뷰익 앙코르, 트레일블레이저, 뷰익 앙코르 GX 그리고 최근 출시된 트랙스 크로스오버까지 다양한 글로벌 차량 개발 프로그램을 성공적으로 이끌었다.

아이 눈에 비친 아버지는 손재주가 좋았다. 항상 자동차를 손보는 아버지의 모습이 어린 아들에게 선망의 대상이었다. 아버지의 모습을 보면서 자동차라는 신세계를 어렴풋이 알게 됐다.

아버지가 직접 손을 보고 수리를 했던 차는 쉐보레 오팔라(Chevrolet Opala)다. 1960년대 말부터 1990년대 초반까지 GM이 쉐보레라는 브랜드로 브라질에서 판매한 중형 자동차다. 오팔라를 보고 자란 아이는 1982년 GM 브라질에 자동차 차체 설계 엔지니어로 입사해 엔지니어와 경영자로 40여 년을 GM에서 보냈다. 그중 8년은 한국에서 연구개발법인 지엠테크니컬센터코리아(GMTCK) 사장 및 총괄수석엔지니어에 이어 한국사업장 총괄 사장 등으로 일했다. 이제 그는 자연인으로 돌아갔다. 로베르토 렘펠(Roberto Rempel) 전 GM 한국사업장 사장이 주인공이다.

그의 임기는 2023년 7월 말에 끝났다. 한국에서 8년 동안 지내면서 다양한 시도와 혁신에 도전했고, 대표로 취임한 후 수년간 적자를 기록했던 GM 한국사업장을 흑자로 돌려놔 업계를 놀라게 했다.

그의 사무실은 마치 이별을 준비하는 사람처럼 짐이 별로 없다. 책상에는 오로지 노트북 하나만 놓여 있다. "사무실이 깨끗하다. 벌써 떠날 준비를 하는 건가?"라는 기자의 이야기에 "40년 동안 브라질, 이탈리아, 일본, 한국 등 전 세계 여러 곳에서 일하다 보니 사무실을 깨끗하게 사용하는 버릇이 있다"며 웃었다.

눈에 띄는 것은 그가 일하는 책상 뒤편에 주르륵 놓여 있는 자동차 미니어처들이다. 그는 그중 하나를 집어 들었다. 바로 그를 자동차 업계로 이끌었던 쉐보레 오팔라 미니어처. "아버지와 오팔라가 나를 자동차업계로 이끌었다고 해도 과언이 아니다"면서 오팔라 미니어처에 대해 설명했다.

40여 년을 한 직장에서 살아남은 비결이 궁금했다. 그는 "회사가 내가 모르는 나라, 낯선 분야에 가서 일하라는 제안을 해도 나는 항상 '예스'(Yes)라고 답했다"면서 "그게 내가 40여 년 동안 GM에서 살아남은 이유라고 생각한다"며 웃었다.

그가 GM을 떠난다고 했을 때 본사에서도 그와의 이별을 아쉬워했을 정도다. 그는 "이탈리아로 가서 3년 전에 도전했던 대학원 박사 과정도 마칠 예정이다. 먼저 안정을 취한 후에 인생 제2막을 계획해 볼 것"이라고 설명했다.

40여 년의 경력을 정리하는 그의 얼굴은 밝기만 하다. "도전을 좋아했다"는 그의 말처럼 이제 그는 새로운 도전을 앞두고 있기 때문이다. 어떤 도전일지 렘펠 사장도 모르지만 말이다.

"어두웠던 회사, 긍정적인 분위기로 바꾼 게 자랑스럽다"

총괄사장 임기 6개월 만에 적자에서 흑자로 반등 성공
"GM 한국사업장 상황 호전 확실…자긍심 가지고 일해야"

6개월이다. 그는 2022년 6월 GM 한국사업장 사장에 취임한 지 6개월 만에 수년간 이어진 적자를 끊고 흑자 전환에 성공했다. GM 한국사업장의 2022년 매출은 9조102억원, 영업이익 2766억원을 기록해 전년 대비 모두 흑자로 전환했다. 국내 완성차업계는 그의 성공 스토리에 주목했다.

GM 한국사업장의 올해 성적표는 더 좋을 것이라는 예측이 많다. 2023년 3월 선보인 트랙스 크로스오버는 내수와 수출에서 좋은 성과를 올리고 있다. 트랙스 크로스오버의 파생 모델인 뷰익 엔비스타는 부평공장에서 양산, 수출을 시작해 좋은 성과를 내고 있다. 스테디셀러인 쉐보레 트레일블레이저와 파생모델인 뷰익 앙코르 GX도 수출에서 좋은 성과를 내고 있다. 그는 GM 한국사업장의 실적을 견인하고 있는 1등 공신 차량의 엔지니어링을 주도한 주인공이다.

하지만 흑자 전환 6개월 만에 퇴임한다는 소식을 발표했다. GM 본사도 그의 퇴임을 아쉬워할 정도였다. GM 한국사업장의 임직원들도 그의 퇴임 소식을 믿기 어려워했다. 그를 둘러싼 상황은 좋기만 한데도 그는 GM 한국사업장 사장 임기 1년만 채우고 GM을 떠나는 것이다.

로베르토 렘펠 전 GM 한국사업장 사장을 만난 이유다. 그동안 언론과 인터뷰를 하지 않았던 터라, 퇴임 전에 그를 만나 속내를 들어봤다. 그는 "2015년 한국에 총괄수석엔지니어로 올 때 단기로 일하는 것으로 생각했는데, 계속 연장이 됐고 지금이 퇴임할 때라는 생각이 들었다"며 웃었다.

렘펠 전 사장은 1982년 브라질에 있는 대표적인 완성차 업체인 GM 브라질에 차체 설계 엔지니어로 입사했다. 그는 "당시 브라질에 벤츠, BMW 등의 글로벌 완성차 업체가 있었는데, 어렸을 때부터 봤던 쉐보레 오팔라 때문인지 GM에 입사했다"고 말했다. 또한 "당시 자동차 설계 엔지니어는 종이에 설계하고 팩스로 전송해야 했던 시절이다"면서 "이후 제품개발, 차체, 인터페이스 디자인 영역까지 다양한 분야를 두루 거쳤고, 나중에는 소형차·트럭·오프로드 차량 등의 다양한 차종을 개발했다"고 덧붙였다.

그는 GM 브라질에서 인정받는 엔지니어로 성장했다. 그가 엔지니어에 머물지 않고 경영자로 성장할 수 있던 이유가 있다. 바로 'Yes' 덕분이다. 어쩌면 40여 년을 GM 한 곳에서 일할 수 있던 원동력도 마찬가지다. 그가 강조한 'Yes'는 회사에서 어떤 제안을 해도 받아들인다는 긍정적인 마인드를 말한다. "나는 GM에서 근무하는 동안 회사가 제안한 기회를 한 번도 거절하지 않았다"면서 "항상 도전하고 새로운 것을 배우는 것을 좋아했고, 경력 내내 이곳저곳을 옮겨 다니는 것이 당연한 일이었다"며 웃었다.

해외에서 일할 기회 많이 얻어…4개 언어로 소통 가능
엔지니어에서 리더로 성장할 기회를 얻은 것도 갑작스러운 제안을 두려워하지 않고 도전했기 때문이다. 그는 "브라질에서 생산되는 차량 내장재 부품에 관한 일로 독일로 출장을 갔는데, 당시 GM 독일에서 차량 설계 매니저를 찾고 있었다"면서 "출장을 마치고 돌아가려는데 독일에 남아서 차량 바디 팀을 이끄는 자리를 제안받았고, 그날 수락했다"고 설명했다. 그 영역에 많은 배경 지식이 없었지만, 도전하고 싶다는 열망이 가득했기 때문이다. 그는 이 제안을 받아들이면서 차체 설계 부문의 리더가 될 기회를 잡았고, 이후 그는 다양한 분야에서 리더 역할을 하게 됐다.

리더십을 인정받은 이후 독일·이탈리아·일본·브라질·한국 등 다양한 나라에서 일할 기회를 계속 얻게 됐다. 어려운 제안도 받아들인 도전 정신 덕분이다. 브라질에서 사용하는 포르투갈어를 비롯해 영어 등 4개 국어로 소통할 수 있는 것도 그런 적극적인 도전 자세 덕분이다.

그는 2015년 GM 한국사업장에 총괄수석엔지니어(Executive Chief Engineer)로 선임되면서 한국과 인연을 맺었다. 당시 한국사업장 분위기는 다소 어두웠다. 성과가 좋지 않았고, 한국에서의 위상도 계속 하락했기 때문이다. 2019년 1월 GM 한국사업장 연구개발법인 사장으로 선

1	1. 집무실 벽에 GM공장이 있는 타슈켄트, 서울, 디트로이트 시간을 알리는 시계가 있다.
2	2. 총괄 사장 선임 후 한국사업장 임직원들과 함께 촬영한 사진이 벽에 걸려 있다.
3	3. 책상 뒤 사물함 위에 자동차 미니어처가 장식돼 있다.
4	4. 집무실에 걸려 있는 액자에는 '길을 가다가, 돌이 나타나면 약자는 그것을 걸림돌이라 하고 강자는 그것을 디딤돌이라 한다'는 문장이 적혀 있다.

아야 한다"고 설명했다. 원하는 수준을 뛰어넘는 제품을 만들기 위해 포기할 것은 포기했다. 대표적인 것인 트랙스 크로스오버를 가족 친화적인 차량으로 만들기 위해 트렁크 공간 대신 2열 레그룸(다리 공간)을 넓힌 것이다.

기업 문화를 바꾸기 위해 직원 가족 참여 기회를 많이 만들었다. 구성원 가족들이 GM 한국사업장에 대해 자부심을 가질 수 있게 하기 위한 방안이다. 소규모 직원 그룹과의 접촉도 늘렸다. 직원들의 의견을 듣고 실행에 옮기기 위해서다. 그는 이런 행보를 '모든 이의 참여'(EverybodyIn)라는 캠페인으로 이어 나갔다.

1년이라는 짧은 시간 동안 총괄 사장을 맡았지만, 그는 다양한 변화와 도전을 시도했다. 성과도 좋다. 2023년 3월 쉐보레 트랙스 크로스오버 글로벌 론칭을 시작으로 정통 미국식 픽업트럭 브랜드 GMC를 한국에 선보였다. 쉐보레, 캐딜락에 이어 GMC까지 한국 시장에서 멀티 브랜드 전략을 실행한 것이다. 2023년 5월에는 GM의 첫 브랜드 공간인 '더 하우스 오브 지엠'(The House of GM)을 개관해 GM의 역사를 한눈에 볼 수 있게 했다. 개관 1개월 만에 3000여 명의 고객이 이용하는 성과를 냈다. 2023년 3월에는 글로벌 애프터마켓 부품 및 정비 서비스 '에이씨델코'(ACDelco)를 국내에 오픈해 주목받기도 했다.

8년 한국 생활을 마무리하는 인터뷰에서 GM 한국사업장 구성원들에게도 메시지를 남겼다.

"GM 한국사업장은 가능성 있는 비즈니스 토대가 견고하다. 자동차 품질도 좋고 재무적으로 견고하다. 여기가 끝이 아니다. GM 브랜드나 제품 이미지를 계속 높여야 한다. 그러기 위한 토대는 마련이 됐다고 생각한다. GM 한국사업장의 모든 구성원이 자긍심을 가지고 일했으면 한다."

이제 그는 쉼 없이 달려온 GM에서의 40여 년 시간에 잠시 쉼표를 찍게 된다. 그 쉼표는 마침표가 아닌 인생 제2막을 올리기 위한 휴지기다. 그가 어떤 모습으로 제2의 인생 커튼을 걷어올릴지 궁금해진다. Ⓔ

임됐을 때 회사의 위기는 더 심해졌다. 코로나19의 여파가 계속됐고, 이로 인해 차량용 반도체 칩 부족 사태로 GM 한국사업장에는 위기감이 흘렀다. '우리가 가진 것을 가지고 어떻게 극복할까'라는 게 그의 당면 과제였다.

렘펠 전 사장은 "사람들의 인식을 바꾸려면 관성을 깨야 하는데, 그게 가장 어려운 일"이라며 "이를 위해서는 리더가 구성원의 신뢰를 쌓

맛과 멋을
디자인하다

강윤선	준오뷰티 대표
남준영	TTT 대표
임재원	고피자 대표
이혜민	아트민 대표
송재우	송지오인터내셔널 대표
한경민	한경기획 대표

"진정한 뷰티는 자신감이에요.
직원들이 자부심을 갖고 일할 수 있는 곳
스스로의 가치를 올릴 수 있는 일터를 만들고자 했어요."

강윤선 준오뷰티 대표

集
모을:집

美
아름다울:미

'준오다움'이
한곳에 모이다

강윤선 준오뷰티 대표

강윤선 대표는_ 뷰티업계 살아있는 성공신화다. 1982년 서울 돈암동에서 출발한 준오미용실은 전국 170여 개 직영점을 지닌 거대 뷰티 기업이 됐다. 준오헤어뿐 아니라 웨딩토털케어서비스를 제공하는 애브뉴준오, 아시아 최초 비달사순 아카데미 스쿨 커넥션 분교가 된 준오아카데미, 헤어 및 뷰티케어 브랜드 험블&럼블을 운영하고 있다. 2022년 코로나 상황 속에서도 준오헤어는 안정적 사업 성과로 2150억원의 매출을 기록했다. 누적 방문자 수도 312만명을 넘어섰다. 2024년부터는 글로벌 진출을 본격화한다. 최근 필리핀·태국 진출 채비를 마쳤고 상반기 말레이시아·인도네시아에도 매장을 열 계획이다.

책장을 빼곡히 채운 트렌드·경영 서적들, 한쪽 벽면을 반쯤 가린 스케줄 일지, 주요 현안들을 한 눈에 볼 수 있는 게시판…. 41년 째 준오헤어를 이끌고 있는 강윤선 준오뷰티 대표는 '아름다움'을 연구하는 공간으로 집무실을 꾸몄다.

강 대표의 집무실은 서울 강남구 청담동에 위치한 토털뷰티살롱 애브뉴준오 건물에 위치해 있다. 지하 2층~지상 6층 규모의 건물로, 5~6층이 사무공간으로 쓰인다. 강 대표의 공간은 6층의 높은 층고를 이용한 복층식 구조로 한 쪽에는 개인 집무실이, 다른 한 쪽엔 회의실이 자리한다.

화려한 뷰티 매장과 달리 강 대표의 집무실은 의외로 단순하면서 꾸밈이 없었다. 8평 남짓한 집무실은 책상과 책장, 테이블로 이뤄져 소박함 그 자체였다. 인위적 장식을 배제하면서도 경영 효율화를 추구하는 강 대표의 스타일이 집무실 곳곳에서 묻어났다. 여러 종류의 브러시와 헤어 제품들, 테이블에 놓인 경제전망 서적, 각종 생각과 최고경영자(CEO)의 덕목을 적어둔 메모지에선 아름다움을 향한 강 대표의 치열한 고민이 엿보였다.

"진정한 뷰티는 아름다움을 통한 자신감에서 비롯된다."

강 대표가 고객 경영과 서비스에 대한 철칙을 세울 때 염두에 두는 명제다. 그는 준오만의 아름다움이 고객에게 환대 받고, 그 자신감이 전해져 많은 이들에게 선한 영향을 미치길 바란다.

그래서인지 강 대표의 이력은 헤어디자이너나 경영자로 끝나지 않는다. 준오아카데미를 만들어 후학 양성에 힘쓰는가 하면 최근 글로벌 진출을 본격화하면서 'K-뷰티 전도사'로도 활동 중이다.

그는 자신을 "아름다움을 찾아주는 사람이지만, 아름다움을 연구하는 일을 하며 여전히 아름다움에 대해 고민하는 사람"이라고 설명한다. 전국 170여 개 준오헤어 매장과 3300여 명의 직원들은 그의 고민을 함께 나누는 '뷰티적 동지'다.

준오헤어는 이제 고객 수 150만명, 1년간 고객들이 아름다움을 위해 330만 번 찾는 공간으로 변모했다. 준오아카데미에선 매년 4000여 명의 졸업생이 배출되고 있다. 강 대표는 준오헤어가 K-뷰티 대표주자로 우뚝 설 수 있던 비결은 '아름다움에 대한 꾸준한 고민'과 '준오만의 로열티' 때문이라고 말한다. 그렇게 완성된 '준오다움'은 미래 고객과 헤어디자이너 꿈나무들이 준오에 다가서는 원동력이 되고 있다.

"최고만 고집하니 '1등 브랜드' 됐죠"
K-뷰티, 이제는 세계로

1982년 서울 돈암동 미용실에서 시작한 준오헤어
올해로 41주년⋯전국 매장 170개, 직원 수 3300명

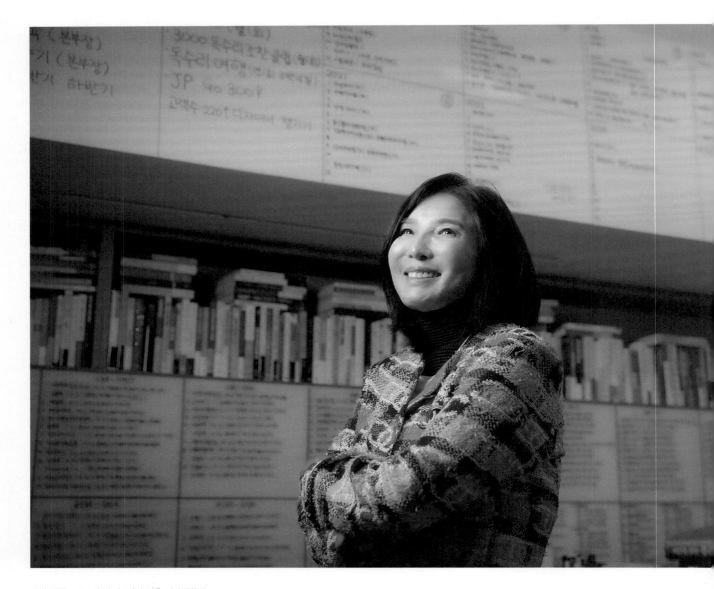

1. 자료와 책을 정리한 선반.
2. 오디오 기기와 조명기구도
진정한 뷰티를 찾는 도구다.

"상대적으로 가격이 비싸다고요? 비싼데 41년간 소비자에게 선택을 받았다는 건 다 이유가 있는 거겠죠?(웃음). 고집스럽게 최고만 찾았어요."

1982년 서울 돈암동 작은 미용실로 시작한 준오헤어가 2023년 올해로 41주년을 맞았다. 미용사 3명이서 시작한 준오헤어는 현재 3300명이 넘는 직원이 근무하고 전국 170개 매장을 운영하는 뷰티 업계 1위 브랜드로 자리매김했다. 이제 준오헤어는 국내를 넘어 해외 시장 진출까지 계획하고 있다. '이코노미스트'는 준오헤어 창립자인 강윤선 준오뷰티 대표를 만나 사업 확장 전략부터 글로벌 진출 목표 등에 대해 물었다.

"고객이 단순히 헤어스타일만 바꾸러 온다고 생각하지 않아요. 커피 한 잔을 마시고, 두피 케어를 받는 동안 매장에서 흘러나오는 음악도 즐기러 오는 거죠. 음악 선곡, 커피 원두 하나하나까지 신경 쓰는 이유죠."

강 대표는 41년간 준오헤어를 운영하며 '최고의 것' 찾기에 열중했다고 강조했다. 매장을 찾는 사람들이 거울을 보고 커피를 마시거나 음악을 듣는 시간, 오감을 통해 감동받길 바라는 마음에서였다. 샴푸와 린스 같은 헤어 제품만 좋은 것을 사용한 것이 아니다. 매장 의자는 프랑스 디자이너 브랜드 필릭 스탁 제품을 선택하고 음향기기는 미국 브랜드 보스 제품을 들였다.

그녀의 이 같은 전략은 미용실에 대한 이미지까지 바꿨다. 1호 매장을 운영하던 1980년대 당시에는 미용실 하면 동네 사람들이 모여 수다 떠는 공간에 그쳤다. 하지만 준오헤어는 기존 이미지를 탈피하고, 미용실은 고급스럽고 감동을 줄 수 있는 공간이라는 새 패러다임을 제시했다. 이는 소비자를 이끌고자 하는 전략이기도 했지만, 동시에 직원들의 사기를 높이는 방안이기도 했다.

"매장이 늘수록 가장 어려운 것이 직원 관리였어요. 이직률이 상대적으로 높은 업종이었기 때문에 숙련된 직원들이 퇴사하는 경우가 많았죠. 이를 위해 직원들이 자부심을 갖고 일할 수 있는 곳, 스스로의 가치를 올릴 수 있는 일터를 만들고자 했어요."

10년 이상 근무한 직원과 직영점 운영

초기 투자비용이 크게 들었지만, 그녀의 선택은 사업 확장에 큰 영향을 미쳤다. 직원 퇴사율이 업계에 비해 현저히 낮아지고, 준오헤어를 찾는 회원 수는 150만 명에 이르렀다.

현재 매장은 모두 직영점으로 운영하고 있다. 준오헤어에 10년 이상 근무한 직원과 본사가 파트너십을 맺고 매장을 추가로 오픈하는 형태다. 직원은 인턴 교육을 받고 디자이너, 수석 디자이너, 실장 등을 거쳐 원장으로서 직영매장을 운영할 수 있다. 이 때문에 강 대표는 직원 교육을 '미래 리더 기르기' 과정이라고 설명한다.

1
2
3

1. 책상 위에 올려 놓은 개인 물품들.
2. 각종 생각거리, 지시사항 등을 붙여 놓은 게시판.
3. 연간 일정을 한 눈에 볼 수 있는 스케줄표.

"미용 기술을 중점적으로 교육하지만 인턴 때부터 리더십 교육도 진행하고 있어요. 태양은 꽃잎을 물들이지만 교육은 인간의 안목을 물들인다. 제가 가장 좋아하는 말이에요. 리더로서 성장할 수 있도록 끊임없이 교육이라는 자극을 주며 브랜드와 개인이 함께 크는 거죠."

강 대표의 새로운 목표는 준오헤어를 글로벌 브랜드로 키우는 것이다. 코로나 팬데믹 사태 이전 한 해에 8000명에서 1만 명에 이르는 외국 미용사들이 준오아카데미를 찾아 교육을 받고 준오헤어가 발행하는 수료증을 받아 가는 것을 보고 K-뷰티의 힘이 세계로 뻗어가고 있다고 확신했다.

"준오아카데미에서는 영국 비달사순 수료증과 준오헤어 수료증 등 총 두 가지를 받을 수 있는 교육을 실시하고 있는데 과거에는 영국 비달사순 수강생이 현저히 많았어요. 하지만 최근 분위기는 완전히 바뀌었어요. 준오헤어 수료증을 원하는 사람들이 대부분이에요. 해외에서 준오헤어 K-뷰티 수요가 크다는 것을 알 수 있는 대목이죠."

5년 내 글로벌 매장 300곳 오픈 목표

이 같은 흐름에 강 대표는 준오헤어 매장부터 준오아카데미까지 해외에 세울 계획이다. 그의 목표는 5년 내 미주 및 동남아시아에 준오헤어 300개 매장, 웨딩 토털 뷰티 살롱인 애비뉴준오 매장을 100개, 교육시설인 준오아카데미를 10곳 여는 것이다. 국내에서 펼친 경영 노하우와 K-뷰티 기술력을 보유한 그녀는 글로벌 시장 진출에 강한 자신감을 드러냈다.

"제가 생각하는 진정한 뷰티는 자신감이에요. 흰머리 한 가닥만 나도 자신감이 떨어지잖아요. 준오헤어는 헤어 손질로 소비자의 자신감을 올려주면서 자신만의 아름다움을 바깥으로 꺼낼 수 있도록 돕죠. K-뷰티가 각광받는 지금 이 시대에 준오헤어가 세계로 나가 세계인의 자신감을 끌어올려 줄 것이라고 자신합니다. E

異 다를:이

香 향기:향

낯선 곳에서
고향의 향을 찾다

남준영 TTT 대표

남준영 대표는_ 용산역 상권 '용리단길'에 효뜨, 꺼거, 키보 등 외식 브랜드 6개를 모두 성공시킨 36세의 젊은 사장으로, 관련 회사 TTT(Time To Travel)의 대표를 맡고 있다. 남 대표가 운영하는 12개 식당(프랜차이즈 포함)은 연 매출액이 100억원에 달한다.

'이향'(異香)··· 이상야릇하게 좋은 향기.

식당 문을 열고 발을 디디는 순간, 눈과 코를 자극하는 알록달록한 벽지와 이국적인 향기. 마치 여행을 온 듯 새롭고 낯선 느낌의 남준영 TTT(Time To Travel) 대표의 일터, 와인바 '사랑이 뭐길래'의 첫인상이다.

주방과 홀 사이, 공간 한가운데를 길게 가로지르는 검은색 테이블. 남 대표는 이곳에 그릇을 놓고 새로 개발한 음식들을 시식한다.

분짜(숯불 돼지고기 국수)와 껌승(돼지갈비 덮밥)으로 유명한 베트남 식당, 원앙볶음밥과 유산슬을 대표 메뉴로 내건 중식당까지. 남대표가 운영하는 식당들은 흔하지 않은 메뉴 구성으로 유명하다. 해외 이곳저곳을 오가며 새로운 맛과 향을 접하고 이를 모아 하나의 결실로 만들어내는 장소가 바로 이곳, '사랑이 뭐길래' 주방이다.

"식당은 모두 제가 직접 디자인합니다. 특히 '사랑이 뭐길래'는 미술을 전공한 사장님과 협업해서 액션 페인팅을 시도했죠. 상업 공간에 이렇게 페인트를 흩뿌린 모습은 많이 보지 못하셨을 거예요."

이 공간이 특별한 이유는 남 대표가 추구하는 식당의 정체성 그 자체를 보여주기 때문이다. 벽에 이리저리 흩뿌려진 다양한 색깔의 페인트엔 그가 식당에 부여하고 싶었던 톡톡 튀는 설렘이 담겼다. 남 대표 말대로, 벽에 한가득 뿌려진 페인트와 그 사이 무심한 듯 붙어있는 사진들은 흔히 말하는 '세련되고 각 잡힌' 분위기의 일반적인 와인바와 사뭇 달랐다. 남 대표는 손님이 식당 문을 열고 들어서는 순간 '좋은 낯설음'을 느끼길 바란다. 단순히 밥을 먹는 공간 이상으로, 여행을 떠나온 듯한 경험을 만들어주고 싶다는 게 남 대표의 포부다.

식당 벽에 잔뜩 붙어있는 손글씨 포스트잇은 모두 '사랑이 뭐길래'를 다녀간 손님의 흔적이다. '사랑이 뭐길래'에서는 방문객의 신청을 받아 지난 1990~2000년대를 풍미한 발라드 음악을 틀어준다. 남 대표의 아이디어로 시작해 직원, 손님의 추억이 한데 모여 공간을 완성하는 구조다. 이곳을 방문한 손님은 생선 대구와 강원도 감자, 도라지 쏨땀등 어딘가 향수를 불러일으키는 퓨전 한식을 입 안에 머금고, 즐겨듣던 음악을 들으며 옛 추억을 곱씹을 수 있는 기회를 제공받는다.

'낯설음'을 요리하는 남자
용리단길 '대장'의 미식로드

음식점을 여행지로…12개 식당, 연간 매출 100억원 달해
"배고파 먹는 음식 대신 그 자체로 '즐길' 수 있도록"

"식당을 찾아주신 손님에게 '좋은 낯설음'을 선사하고 싶어요. 마치
여행을 떠난 것처럼, 기쁘고 행복한 설렘을 느끼셨으면 좋겠습니다."

철퍼덕, 자리에 주저앉는 대신 나란히 서서 그날의 고충을 도란도란
털어놓는 이자카야. 1990년대 슬픈 발라드를 들으며 퓨전 한식 요리를
맛볼 수 있는 와인 바. 모두 용산역 상권의 '용리단길'에 자리 잡은 식당
들이 만들어내는 독특한 문화다.

이같이 독보적인 콘셉트로 거리를 장악한 맛집 예닐곱 곳은 모두 젊
은 사장, 남준영 TTT(Time to Travel) 대표의 작품이다. 이제 막 여행을 시
작하는 듯, 낭만이 가득한 회사명에는 음식점을 하나의 여행 장소로 만
들고 싶다는 남 대표의 바람이 담겼다.

그가 운영하는 12개 식당(프랜차이즈 포함)의 연간 매출액은 100억
원에 달한다. 각 매장이 한 달에 1억원 정도를 벌어들이는 셈이다. 이처
럼 자신만의 확고한 철학으로 '다(多) 브랜드'라는 여러 마리 토끼를 잡
아낸 남 대표를 만나, 그의 식당 안에 담긴 생생한 이야기를 들어봤다.

남 대표가 자신의 피·땀·눈물이 담긴 음식점을 내놓으면서 가장 원
한 것은 소비자가 식당으로 '여행'을 온 듯한 느낌을 받는 것이었다. 단
한 끼의 식사를 하더라도 매장에서 음식의 문화를 느껴볼 수 있도록 말
이다. 남 대표는 "'좋은 낯설음'을 선사하고 싶다"며 "여행을 간 것처럼,
기쁘고 행복한 설렘을 매장에서 느꼈으면 한다"고 말했다.

남 대표가 첫발을 내디딘 '효뜨'에 이어 선보인 베트남 음식점 '남박'
에는 하노이를 여행할 당시의 경험이 담겼다. 그는 "하노이에 있을 때 아
침에 열고 점심에 문을 닫는 '단일 메뉴' 중심의 쌀국숫집을 굉장히 많
이 접했다"며 "이러한 문화를 국내 식당에도 적용해서 80년 동안 서울
의 아침을 지켜온 명동 '하동관'처럼 음식의 기준이 되는 식당을 만들고
싶었다"고 설명했다.

세 번째 브랜드인 이자카야 '키보'에는 일본 '다치노미' 문화가 담겼
다. 다치노미(たちのみ)는 '서서 먹는다'는 뜻으로, 의자 대신 서서 먹
는 설비만을 구비한 음식점의 판매 형식을 가리킨다. 해당 문화는 지난

와인바 '사랑이뭐길래'의 주방.

테스팅을 위해 준비한 신메뉴 음식.

17~19세기 에도 시대, 상인들이 바쁜 일상을 보내는 일본 노동자들을 위해 거리에서 가볍게 먹을 수 있는 소바, 튀김 등을 판매한 데서 유래했다. 남 대표는 "식문화 중에 특이한 것을 찾아 나서는 습관을 갖고 있다"며 "노동자들이 매장에서 마치 휴게소에 온 듯한 느낌을 받게하고 싶었다"고 설명했다.

남 대표가 외식업에 뛰어들게 된 결정적인 계기 역시 여행이었다. 학창 시절 운동부에 몸담았던 남 대표는 음식과는 전혀 관계없는 행정학과에서 1년간 수학 후 군대에 다녀왔다. 그는 "사령부에서 복무하면서 다양한 해외파 인물을 만나볼 수 있었다"며 "영어 스펠링조차 읽지 못하던 실력이 눈에 띄게 발전하면서 다양한 사람들과 소통했고, 남들과 다른 '재미있는 일'을 해보고 싶다는 생각에 이르렀다"고 설명했다.

23세라는 젊은 나이, 그길로 떠난 여행지가 바로 호주다. 남 대표는 "호주에는 그 나라 사람뿐만 아니라 일본, 중국, 유럽 등 다민족이 살고 있어서 다양한 식문화를 접할 수 있었다"며 "시드니에 있던 광둥식당을 시작으로 아시안 음식에 큰 관심이 생겼다"고 말했다. 남 대표가 자신의 식당에서 판매하는 메뉴 중 가장 애정하는 음식 역시 홍콩식 중식당 꺼거의 '자장미엔'으로, 당시 맛봤던 장 베이스의 본토 자장면을 모티프로 한다.

모든 아이디어는 '결핍'에서 시작된다

남 대표는 다수의 브랜드를 모두 성공시킬 수 있었던 가장 큰 비결로 '결핍'을 꼽았다. 그는 "어떤 일을 개시할 때 사전에 세운 계획에 끼워 맞추는 식으로 진행해선 안 된다"며 "그때그때 필요한 점을 파악하면 해야 할 일이 반드시 생기기 마련"이라고 강조했다. 그래서인지 남 대표가 가장 싫어하는 것은 각 브랜드에 으레 딸려있기 마련인 '굿즈'다. 형식에만 치중하지 않고, 그 자체에 의미를 두고 싶다는 뜻이다.

이러한 철학을 가장 확실히 엿볼 수 있는 장소는 바로 키보다. 태생

(다치노미)부터 근로자를 위한 장소인 키보를 두고 남 대표는 "일에 지친 직장인들에게 쉴 수 있는 공간을 마련해주고 싶었다"며 "'딱 한 잔만 더하자'의 한 잔을 해결해줄 수 있는 곳 말이다"라고 설명했다.

현재 우리에게 부족한 점은 무엇일까, 어떤 부분이 필요할까를 고민하다 보면 그 순간 아이디어가 떠오른다. 남 대표는 "상권을 오래 지켜보면서 느낀 점은 아이를 낳은 후 24개월, 주차공간부터 건강까지 아이와 함께 안심하며 갈 수 있는 식당이 참 부족하다는 점"이라며 "앞으로 이런 문제점을 개선해 온 가족이 함께할 수 있는 식당을 만들어가고 싶다"고 말했다.

남 대표의 식당이 특별한 또 다른 이유는 결핍이 낳은 디테일에 있다. 다양한 브랜드를 연이어 오픈하면서 인테리어에 시공까지 직접 도맡아 하는 열정을 보였다. 그는 "요식업을 하는 사람이라면 오래 걸리더라도 혼자 해보면서 그 진행과정을 배워야 할 것 같았다"며 "목공, 전기, 금속, 설비까지 모조리 직접 찾아서 결정했다"고 설명했다. 남 대표는 결국 키보를 시작으로 오픈하는 모든 매장의 시공에 직접 관여했다.

남 대표는 자신의 식당이 용리단길 대표 브랜드로 거듭난 것에 대해 막중한 '책임감'을 느끼고 있다. 그는 "최근 미식에 관한 관심이 높아지기는 했지만, 아직까지는 음식 자체를 즐긴다기보다 배고파서 먹는 비중이 크다"면서 "이를 바꿔나가기 위해 더욱 노력할 것"이라고 했다. **E**

持
가질:지

久
오랠:구

문제와 마주하는 게
사업의 본질

임 재
원

고피자 대표

임재원 대표는_ 싱가포르 경영대(SMU·Singapore Management University)를 졸업하고 한국과학기술원(카이스트·KAIST) 경영대학원에서 석사 학위를 취득했다. 2016년 푸드트럭 한 대로 '1인 피자 브랜드' 고피자를 창업했다. 포브스 선정 '30세 이하 아시아 리더 30인'에 이름을 올렸고, 대통령 표창과 농림축산식품부·산업통상자원부 장관상을 받은 바 있다. 중소벤처기업부 '예비 유니콘'에 2023년 6월 선정됐다. 고피자는 식음료(F&B) 분야 한국 첫 유니콘에 가장 근접한 기업으로 평가받는다.

우아한 백조의 물밑 치열한 발길질. 빤한 비유다. 그러나 이 문장이 고스란히 삶에 묻어나는 이는 찾기 어렵다. 임재원 고피자 대표는 이런 발짓이 사업의 본질이라고 말한다.

될 때까지 해보는 것. 누구나 다 아는, 그러나 아무나 실행하지 못하는 성공 비결이다. 임 대표는 "부단한 노력이 유일한 장점일 뿐"이라며 웃었다. 그래서일까. 그가 하루의 절반을 보낸다고 하는 집무실에는 뚝심을 유지할 수 있는 다양한 상징물들이 자리했다.

나이키 책자엔 고피자를 '사고 싶은 브랜드'로 만들고 싶다는 의지가, 아이언맨 마스크엔 '효율적 문제 해결'의 중요성이, 레고 트럭엔 '초심'을 잃지 않겠다는 다짐이, 인도를 상징하는 코끼리엔 '해외 진출'에 대한 열망이 느껴졌다.

여의도 밤도깨비 야시장, 한 푸드트럭에서 '1인 피자'란 수식어를 달고 장사를 시작했던 임 대표는 이제 더 이상 피자를 직접 만들지 않는다. 출근하자마자 전일 매출을 체크하고, 어떻게 하면 소비자가 고피자를 더 많이 접할 수 있을지를 치열하게 고민하는 게 '업무'라고 한다. 1인 법인에서 시작한 고피자가 7년 만에 약 190개 매장(국내 130개·해외 60개)을 운영하는 기업으로 성장했기에 업무도 자연스레 달라졌다.

1인 법인 설립 3년 만에 연간 매출 45억원을 달성했을 때도, 2022년 매출이 200억원을 돌파한 순간에도 임 대표는 '필요한 일'을 했다. 지금의 고피자는 전체 매출의 30% 안팎을 해외에서 올리는 어엿한 '글로벌 스타트업'이 됐다.

임 대표가 사업을 통해 제공하고자 하는 가치는 단순하면서도 강력하다. '피자를 버거처럼'으로 요약되는 그의 비전은 시장의 반향을 일으켰다. 비싸고 느리고 무거운 피자를 가벼우면서도 빠르게 제공한다는 '사소한 변화'에 소비자들은 열광했다. 고피자를 맥도날드처럼 만들겠단 그의 생각이 충분한 경쟁력이 된 셈이다.

그러나 이를 현실에서 실현하는 건 '문제 발생과 해결의 연속'이었다. 반죽부터 이를 굽는 전용 화덕까지 모두 스스로 만들어야 했다. 임 대표는 "고피자가 푸드테크 기업으로 투자 시장에서 주목받았지만, 처음부터 로봇이나 인공지능(AI)을 염두하고 사업을 꾸린 게 아니다"며 "피자를 버거처럼 가볍게 만들기 위해 마주한 문제를 해결하는 과정에서 '가장 효율적 방법'을 찾은 것일 뿐"이라고 말했다.

"'난생처음 겪는 일들'을 마주할 때마다 기댈 수 있는 것은 끈기밖에 없었다. 지금까지 그랬고 앞으로도 '될 때까지' 문제를 마주하고 해결하며 고피자를 맥도날드처럼 세계 어디서나 가볍게 먹는 브랜드로 만드는 게 목표다."

"한국 첫 F&B 유니콘 되려고 인도 갔죠"
'피자계 맥도날드' 꿈꾼다

1인 기업서 시작해 185개 넘는 점포 운영…해외에만 55개 매장 열어
2019년 첫 해외 진출지로 인도 택해…"무한한 가능성 지닌 시장"

"유니콘이 되고 싶어서요." 임재원 고피자 대표는 '왜 인도인가'란 질문에 간결하게 답했다. 그는 인도 시장을 "무한한 가능성을 지닌 곳"이라고 했다.

고피자는 유니콘을 꿈꾼다. 유니콘은 기업가치 1조원 이상의 비상장 스타트업을 뜻한다. 상장하지 않고도 '1조원 덩치'로 기업을 키우는 일은 상상 속에서나 볼 수 있다는 비유에서 나온 말이다.

"어렵지만 꾸준하게 목표로 향해 가고 있다"고 말한 임 대표의 목소리엔 자신감이 묻어났다. 2017년 1인 법인으로 시작한 고피자를 현재 185개가 넘는 점포를 운영하는 기업으로 성장시킨 경험에서 나온 자신감이다. 직원은 도우 공장에서 일하는 이들까지 합쳐 500명 수준으로 늘었다. 그간 유치한 누적 투자금은 450억원에 달한다. 임 대표는 이 같은 성과가 "2016년 야시장 푸드트럭으로 사업을 시작했을 때부터 지금까지 '고객만을 생각하고 피자를 만들겠다'는 다짐을 잃지 않은 결과"라고 했다.

고피자는 '한국 첫 F&B 유니콘' 달성에 가장 가까운 기업으로 평가받는다. 2023년 6월 8대 1의 경쟁률을 뚫고 중소벤처기업부가 선정하는 '예비 유니콘'에 이름을 올렸다. 이에 따라 200억원 기술보증기금 특별보증과 기술특례상장 자문 서비스 등 정부 지원을 받을 수 있게 됐다.

고피자가 국내 첫 F&B 유니콘 등극에 근접할 수 있었던 배경으론 '기술 개발'과 '해외 진출'이 꼽힌다. 임 대표가 시장에 주고자 했던 가치는 단순하면서도 강력하다. '피자를 버거처럼'으로 요약되는 고피자는 시장에서 충분한 차별화가 됐다.

'위험성'에도 인도 진출 결단…성장 원동력 된 선택

고피자가 고안한 푸드테크는 세상에 없던 '1인 피자'를 탄생케 하는 요인이 됐다. 로봇과 인공지능(AI)을 접목한 기기들은 고피자의 일정한 품질 보장은 물론 매장 운영의 효율화도 이룰 수 있게 했다. 기술력으로 내실을 다진 고피자는 '유니콘 등극'의 꿈을 이루기 위해 해외로 시선

집무실 내 책장 한편을 장식하고 있는 고피자 제품 모형.

을 돌렸다.

고피자가 현재 운영하는 해외 매장은 약 55개. 진출한 국가도 인도·싱가포르·인도네시아·홍콩·일본·말레이시아 등으로 다양하다. 매출도 2019년 45억원에서 매년 빠르게 성장해 2022년에는 200억원을 달성했다. 2023년 현재 전체 매출의 32%를 해외 시장에서 올리고 있다.

해외 진출 성과는 예비 유니콘 선정에서나 투자 유치 과정에서 긍정적 요인으로 작용했다고 한다. 임 대표는 "기술은 고피자를 걷게 했고, 해외 진출로 날개를 달았다"며 웃었다. 인도는 그래서 그에게 더 특별하다. 고피자란 단어가 해외에서 처음으로 알려진 시장이기 때문이다.

고피자 인도 1호점이 문을 연 시점은 2019년 5월. 국내 점포 수가 50개도 넘지 못했고, 시리즈A 투자도 마치지 못한 시점이다. 선뜻 이해가 가지 않았다. 결론적으로 진출 약 4년 만에 점포가 26개로 늘었고, 2023년 안으로 30호 개점이 확정돼 있다. 인도 사업은 성공 가도를 달리고 있지만 진출 당시엔 '위험한 확장'으로 여길 수 있는 상황이었기 때문

1. 임재원 대표 집무실엔 그가 '어려운 문제를 마주해 포기하고 싶을 때' 의지를 다질 수 있는 다양한 물품들이 배치돼 있다.
2. 임재원 대표가 업무를 보고 직원들과 회의를 진행하는 책상.
3. 고피자의 사업이 궤도에 오르자 임재원 대표의 성공담을 듣기 위해 다양한 단체에서 강연 요청을 보낸다고 한다.
임 대표가 강연을 진행하며 받은 명찰을 모아두었다.

1	2
3	

이다. 그래서 '국내 사업이 완전히 자리 잡았다고 보기 어려운 시점에 왜 인도로 눈을 돌렸는가'부터 물었다.

"너무 고생스러워서 후회한 게 한두 번이 아니다"고 말문을 연 임 대표는 "해외 시장 진출은 '한국 졸업 후'라면 너무 늦는다는 확고한 생각이 있었다"고 했다.

첫 해외 진출 시장으로 인도를 택한 가장 중요한 이유론 '무한한 가능성'을 꼽았다. 그는 "고피자를 맥도날드처럼 만들고 싶다는 목표를 달성하기 위해선 점포를 늘리는 게 중요한데, 여러 요인을 고려해 보면 인도보다 더 적합한 시장을 찾기 어려웠다"며 "인도는 고피자가 성공을 거둘 수 있는 시장이라고 생각됐다"고 말했다.

임 대표는 ▲인구 10만 명당 식당 수가 한국(1300개)에 비해 인도(100개)가 현저히 적다는 점 ▲평균 연령이 28세인 젊은 국가인 점 ▲높은 경제성장률 등을 고려해 인도를 주목하기 시작했다. 그는 "경제 성장에 따라 인도엔 서구 문물이 빠르게 들어오는 추세"라며 "종교적 이유로 소고기를 안 먹는 국가라 버거 소비가 적다. 그렇다면 서구 문물을 대표하는 음식은 피자밖에 없다"고 말했다. 고피자가 진출하기 적합한 국가라고 판단한 이유다.

"현지 팀을 믿어라"

'심사숙고' 끝에 인도 시장에 발을 들였지만, 사업 시작부터 순탄한 건 아니었다. 첫 매장을 낸 뒤로 우여곡절 끝에 점포를 3개까지 늘렸지만, 흥행이라고 말하긴 어려웠다. 매출은 월 1000만원을 넘기지 못했다. 인건비가 워낙 싸 손실을 겨우 면한 정도. 지금은 한 매장에서 월 매출 1000만원이 넘는 경우도 더러 있다는 점을 고려하면 당시 상황이 얼마나 어려웠는지 짐작게 한다. 엎친 데 덮친 격으로 진출 1년도 안 돼 코로나19 대유행이 찾아왔다. 임 대표는 "철수 말곤 답이 없어 보였다"고 당시를 회상했다.

임 대표가 이런 상황에서도 인도에서 발을 빼지 않은 건 현지에서 답을 찾았기 때문이다. 인도 철수 직전, 귀인을 만났다. 현지 유명 카페 브랜드의 창업 멤버와 연이 닿았다. 그 브랜드는 현지에 2000개 넘는 매장을 운영했을 정도. 다수 매장을 관리했던 마헤시 레디의 경험을 믿고 시장 철수보다 그에게 인도 지사장을 맡기는 선택을 했다. 코로나19가 유행한 기간 레디 지사장과 소통하며 인도 사업 내실을 다졌다. 인구 대부분이 채식주의자란 그의 조언에 맞춰 메뉴를 전면 개편하고, 매장 시스템도 현지에 맞춰 최적화했다. 코로나19가 엔데믹으로 전환하자마자 '준비된 사업'은 곧장 성과로 이어졌다. 30개로 매장을 확대한 건 최근 1년 6개월간 이뤄졌다.

임 대표는 그래서 '인도 진출을 노리는 스타트업에 조언을 건네달라'는 요청에 "현지 팀을 믿어라"고 답했다. 그는 "인도는 문화적 특성이 너무 강해 진입 장벽이 있는 게 사실"이라며 "그러나 적합한 인재를 발굴하고 충분한 지원이 이뤄진다면 인도에서 충분한 성과를 거둘 수 있을 것"이라고 강조했다. **E**

段
층계:단

緞
비단:단

'연약하지만 강한'
마음으로 쌓아 올린
단단함

이
혜
민

아트민 대표

이혜민 대표는_ 1992년 서울대 조소과를 졸업하고 뉴욕대 대학원에서 비디오아트와 설치미술을 공부했다. 현재 서울과 뉴욕을 오가며 작품 활동을 이어 오고 있다. 영은미술관, 워싱턴문화원, 갤러리 엠, 갤러리 플래닛 등에서 30여 회의 개인전을 열었으며, 홍콩 바젤과 아트 마이애미 등 해외 유명 아트페어에 도 참가했다. 작품 활동만큼 후학 양성에 힘쓰며 15년간 서울대 등 대학 강단에 서기도 했다.

열다섯 살 소녀는 언니를 따라 우연히 들른 화실에서 처음 그림을 그리는 작업과 마주했다. 한국 성악계의 선구자이자 서울대 음대 교수였던 아버지의 권유로 다섯 살 때부터 첼로를 켜 왔지만, 정해진 틀 안에서 움직여야 한다는 데 답답함을 느꼈다. 반면 화실 속 사람들의 손끝에선 자유가 묻어났다. 좋은 음악을 들으며 저마다 다른 작품을 완성해 가는 모습에 마음을 빼앗겼다. 무대 위에 존재하는 규칙만이 정답이라고 살아온 그가 '첼로 활' 대신 '연필과 붓'을 잡게 된 배경이다.

그렇게 마주한 그의 화폭엔 제약이 없었다. 캔버스, 붓, 이젤로 이뤄진 관습적 미술 행위를 완벽히 벗어났달까. 버려진 천과 액자, 석고붕대와 베개…. 주변에서 볼 수 있는 모든 것들이 그의 손을 거치면 어느새 예술작품으로 재탄생됐다. 설치 작가 이혜민 아트민 대표의 이야기다.

작품은 그가 단단해지는 과정이자 미지의 영역에 대한 도전이다. 서울대 조소과를 졸업한 뒤 뉴욕대학원에서 비디오 설치를 전공한 그는 뉴욕과 서울을 오가며 작품 활동을 이어왔다. 재크와 콩나무의 한 장면을 연상시키며 층층이 쌓아 올린 쿠션 설치 작품이 그의 시그니처다. 이 대표는 연약하지만 강한 내면, 한층 한층 중첩해 이루는 커다란 꿈을 작품에 녹여낸다.

어느덧 중견 작가의 길로 접어든 그는 방배동 서래마을에 위치한 작업실에서 매일 같이 회화와 조각, 설치의 영역을 넘나들며 작품과 시간을 보낸다. 붕대와 먹, 물감 등 다양한 재료들을 수십 번의 과정을 통해 펼치고, 붓질하고, 쌓으며 시간의 중첩을 표현해낸다. 수많은 결들이 만들어지고 그 결들이 중첩되면서 재료의 이면에 숨어 있는 단단함을 풀어내려고 한다.

그렇게 탄생한 그의 작품에는 연약하지만 강한, 버려졌지만 다시 쓰여지는 '반전과 모순'의 이야기가 결합돼 나타난다.

"가치가 다 되어 버려지거나 연약해진 존재들을 보면 새로운 가치를 줘야겠다는 도전정신이 생겨요. 누에고치가 나비로 탈바꿈(Metamorphosis)하듯 버려질 뻔한 재료들을 빛나는 주인공으로 탈바꿈하는 것, 제 예술세계의 표현인 셈이죠."

결국 '이혜민표 오브제'의 핵심은 재료에 대한 자유로운 성찰에서 얻어낸 맑은 시선에서 비롯된 게 아닐까. 그의 작업 공간 곳곳에 어지럽게 놓인 재료들, 오랜 시간 쌓고 덧대어지는 인고의 과정 끝에 완성된 작품들이 누구도 흉내 낼 수 없는 단단함으로 다가오는 이유다.

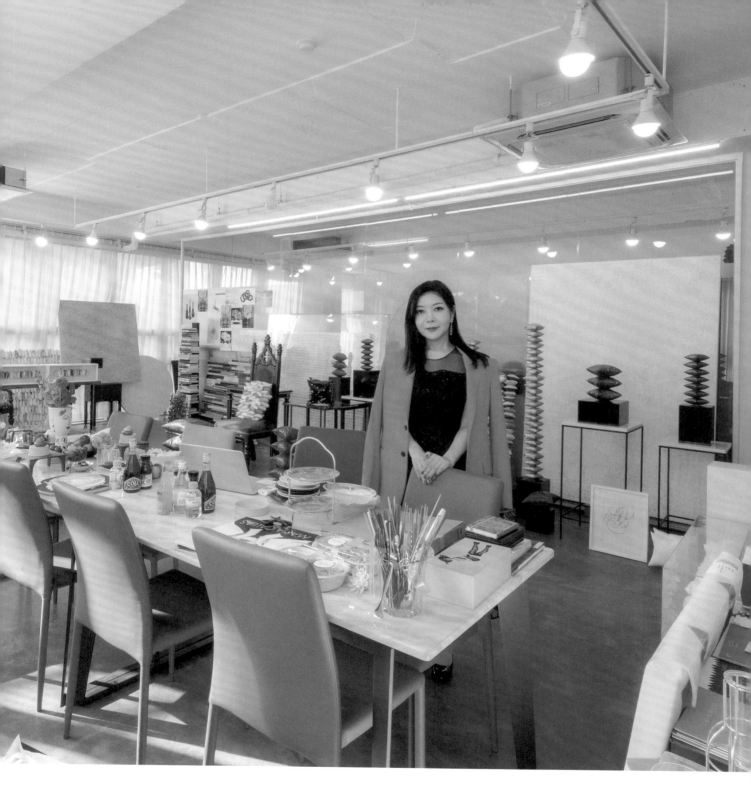

'알록달록 쿠션'으로 세계 컬렉터 홀렸다
틀을 깨는 '이혜민의 오브제'

연약한 것, 버려지는 재료에 천착…'반전의 오브제'로 변주
조각·회화·설치·비디오아트 등 다양한 장르로 폭넓은 작업

알록달록한 쿠션이 차곡차곡 쌓여 밀도 있게 서로를 지지한다. 정해진 경계가 없는 듯 좌우상하로 길게 이어진 조각들이 서로 무수히 중첩되며 연출하는 장면이다. 가느다란 실과 자투리 천, 흩어지는 솜….형태가 모호한 재료의 집합체에 불과한데도 작품을 가만히 들여다보면 동양적인 아름다움이 그대로 투영된다.

그곳에 우리가 흔히 떠올리는 쿠션의 모습은 없다. 부드럽고 폭신한 감촉은 겹겹이 쌓이며 견고함을 드러내고, 브론즈로 캐스팅한 쿠션 형태의 조각은 어떤 외부 환경에도 흔들리지 않는 단단한 내면을 환기시켜 준다. 심지어 어떤 쿠션은 버려진 과자 봉지로 겹겹이 쌓여 하나의 부조 작품으로 탄생했다.

'재계 컬렉터'도 반한 동양의 美…모순적 메시지

모두 설치 미술가인 이혜민 작가의 작품이다. 일반 대중에겐 생소하지만 그는 예술계에서 알 만한 사람은 아는 실력파다. 서울대 조소과를 졸업하고 미국 뉴욕대(NYU)에서 설치미술로 석사학위를 받았다. 졸업 후 20여 년간 그는 작품 작업과 개인전을 쉬지 않고 반복하며 두터운 팬층을 보유하고 있다. 내로라하는 재계의 아트 컬렉터들이 그의 작품을 수집하며 꾸준히 소장해오고 있다.

이 작가는 세계를 무대로 활동하며 '예술계가 인정한 예술가'이기도 하다. 미국의 미술 평론가이자 작가인 로버트 C. 모건은 이 작가의 작품을 보고 "은유적 공명과 촉각의 매력으로 가득 차 있다"고 평했다. 쿠션을 촘촘히 연결해 마치 하늘로 승천하려는 용처럼 꿈틀거리게 연출한 작품은 아트바젤 홍콩이나 아트바젤 마이애미 같은 세계적인 아트페어에서도 극찬을 받았다. 동양미와 반전이 잘 표현된 작품이라는 찬사가 쏟아졌다.

"시작은 베개였어요. 마땅한 미술 재료가 없어서 버려진 이불과 솜, 헌옷 등을 자르고 바느질해서 수십 개의 베개를 만들고 그것들을 엮었

1. 층층이 쌓아올린 알록달록한 쿠션 설치 작품들.
2. 작업 공간에 둔 작품과 소품들.
3. 쿠션 작품의 소재가 되는 형형색색의 비단천.

1
2
3

1. 이혜민 아트민 대표는 설치 미술 작가로 서울과 뉴욕을 오가며 작품 활동을 이어오고 있다.
2. 작품 재료인 각종 포목들.

죠. 베개는 잠을 잘 때 꿈을 꾸게 해주고 나의 비밀 이야기를 들어주며 눈물을 닦아주기도 하는 존재잖아요. 연약한 천으로 만든 베개를 강하게 만들어 커다란 꿈이 이뤄진다는 희망을 표현하고 싶었어요."

쿠션 설치 작품이 그의 시그니처지만 이 작가는 '설치 미술'이라는 단어만으론 온전히 설명할 수 없는 인물이다. 그는 스스로를 '제한 없는 사람'이라고 정의한다. 일상으로부터 얻는 재료에 제약이 없듯이 그는 설치를 비롯해 조각과 회화, 비디오아트 등 여러 가지 장르를 넘나들며 작업한다. 작업실도 한 두 곳이 아니다. 주로 서초구 방배동에 위치한 작업실에서 시간을 보내지만 보다 큰 작품을 구현할 때는 용인에 있는 작업실에서 작품을 만든다. 매년 상반기와 하반기 미국에서의 개인전도 꾸준히 열고 있다.

"저는 작업하는 모든 과정에서 어떤 틀을 두지 않아요. 일상 속에서 작품의 재료를 찾고 그 재료들을 연단해 재료가 가진 성질을 반전시켜요. 끊임없이 붓질하고 쌓으면서 중첩의 결을 만들고, 그것이 결국 고정된 이미지를 부수는 거죠."

그렇게 작가는 어디 한 곳에 갇히기를 거부하며 자신만의 작품 세계를 확장해왔다. 처음엔 천으로 만들어지던 작품들이 브론즈로, 액자나 석고 붕대 등 다른 재료로 변주돼 왔다. 쓰다 남은 천과 누군가의 아픔을 치료해준 뒤 버려진 붕대들, 사소하고 하찮아 보이는 재료들이 그의 손을 거치면 치유와 정화의 도구로 재탄생 됐다. 낡은 석고 붕대에 물을 발라 레이스 형태로 다듬으며 드레스의 결로 표현하거나, 바다에 비친 하늘과 별의 모습을 통해 죽음과 삶, 행복과 슬픔이 서로 반사되는 것이라고 재해석하는 식이다.

"솔직한 작업을 좋아하는 편이에요. 붕대나 액자는 저마다 아픈 사람을 치유하거나, 주인공을 빛내주는 역할을 하지만 일정 가치가 다 되면 버려지잖아요. 하찮아진 존재들을 보면 새로운 가치를 줘야겠다는 도전 정신이 생겨요. 버려지는 것과 다시 쓰이는 것, 연약한 것과 강한 존재, 부드러움과 딱딱함 같은 반전과 모순의 메시지를 주고 싶었어요."

"작품으로 시대와 소통…예술가의 사회적 책무 다하고파"

때로는 스스로 표현하는 메시지 뿐 아니라 시대가 직면한 사회적 현상에 대한 질문을 던지기도 한다. 사회적인 상황이나 환경적 특성 등 시대가 반영하는 것들을 예술가만의 방식으로 소통하고 싶다는 바람이다. 피카소가 전한 말처럼 이 작가 역시 "예술가는 예술로 사회를 이야기하고 지켜나갈 책임이 있다"는 데 공감하고 있다. 과거 피카소는 대표작인 '게르니카'를 통해서 조국의 내전과 전쟁의 비극을 알렸고, 그의 작품은 어떠한 텍스트나 말보다 대중에게 전하는 메시지가 선명해 현재까지도 영향력을 발휘하고 있다.

"예술가들은 때가 되면 떠나지만 작품과 예술은 그대로 남아있죠. 향후 작업을 통해 사회적인, 나아가 외교적인 역할까지 하고 싶어요. 가장 한국적인 천과 동양적인 물감 등 제 작품이 동양의 미를 잃지 않는 배경이기도 하고요. 예를 들어 전쟁이 있는 나라를 상징하는 천과 우리나라 전통의 천들을 엮어 아픔을 함께 공유하고 평화적인 메시지를 주는 거죠. 전 세계 어젠다인 지구 온난화 해결을 위한 대응 의식을 만드는 데도 아티스트로서 어떤 역할을 해내고 싶어요. 작품을 매개로 사회와 소통하는 것이 궁극적으로 예술가의 책무를 다하는 길 아닐까요?" E

玄 검을:현

風 바람:풍

어둡지만 깊은 풍취

송재우

송지오인터내셔널 대표

송재우 대표는_ 프랑스 파리 15구의 명문 사립 에콜 자닌 마뉘엘 고등학교를 수석 졸업하고, 미국 뉴욕의 컬럼비아대에서 수학과 경제학을 전공했다. 2012년 악사 뱅크 유럽(AXA Bank Europe)을 시작으로 2013년 HSBC 프랑스와 언스트 앤드 영(Ernst & Young), 2014년 BNP 파리바에서 경험을 쌓은 송 대표는 2017년 송지오옴므 총괄이사를 거쳐 2018년 송지오인터내셔널 대표에 취임했다.

사방이 온통 '블랙'이었다. 사무실 안에 있는 가구와 책상, 소파에 이르기까지. 눈길이 닿는 곳은 모두 블랙으로 가득했다. 차분하면서도 카리스마가 돋보이는 송지오(SONGZIO) 브랜드. 그 특유의 아방가르드(새로움, 혁신을 추구하는 예술 경향)함이 곳곳에 스며있는 듯했다. 올블랙 슈트를 차려입은 송재우 '송지오인터내셔널' 대표에 대한 첫인상도 그랬다.

"저희 브랜드가 아방가르드하면서도 어두운 무드를 추구하다 보니 사무실도 비슷한 분위기로 꾸몄어요. 저 역시 블랙 옷을 입으면 기본적으로 패셔너블해 보여서 자주 입죠."

심플하면서도 힘 있는 송지오 브랜드 특유의 감성이 그에게서 물씬 풍겼다. 올해로 30년차를 맞는 패션하우스 송지오. 송 대표는 회사의 창립자인 송지오 회장의 아들이다. 현재 아버지는 디자인에 집중하고 회사 경영은 송 대표가 맡고 있다. 서울 성동구 서울숲IT캐슬에 위치한 그의 공간은 뉴 송지오가 그려낼 브랜드 세계관이 구축돼 있었다.

여기도 저기도 검은 이곳에서 가장 먼저 눈에 띈 건 송 대표 책상 위에 여러 겹 쌓여있는 '펜화'였다. 송 대표가 다음 시즌을 대비해 직접 그린 디자인 스케치다. 프랑스에서 고등학교를 졸업하고, 미국 뉴욕의 컬럼비아대에서 수학과 경제학을 전공한 송 대표는 패션을 공부해본 적이 없다.

송 대표는 "어린 시절부터 아버지가 일하는 모습을 보며 자연스레 생긴 관심"이라며 디자인에 대한 남다른 애정을 드러냈다. 경영을 전담한다고 하지만 송 대표는 컬렉션 디자인 작업에 매번 참여할 만큼 열정적이다.

송 대표는 2023년 파리패션위크에서 2023 가을/겨울(F/W) 컬렉션 공개를 성황리에 마쳤고, 2022년 6월과 10월엔 파리패션위크와 서울패션위크에서 2023 봄/여름(S/S), 62번째 컬렉션을 선보였다. 3년 만에 전면 오프라인으로 진행된 만큼 송지오 구성원들의 피, 땀, 눈물이 모두 담겼다고 회상했다.

송 대표는 "'우리만의 것'을 보여준다는 생각으로 꾸준히 6개월마다 새로운 컬렉션을 선보이고 있다"며 "옷 한 땀 한 땀에 저희 브랜드만의 차별점이 담겼으면 한다"고 말했다.

송 대표의 '올 블랙' 사무실은 그가 강조하는 '우리만의 것'을 지켜야 한다는 책임감과 브랜드의 미래를 이끌 '도전 정신'으로 가득 차 있었다. 어두운 듯하지만 송 대표가 만들어 나 갈 브랜드의 미래가 반짝이는 공간. 송 대표의 공간에서 느낀 '깊고 그윽한 풍취'였다.

경영력 장착한 블랙 카리스마
'리틀 송지오'의 패션 세계관

2018년 취임 이후 브랜드 4개까지 확장

여기도 '블랙', 저기도 '블랙'이다. 사무실 안에 있는 가구와 책상, 의자에 벽까지 온통 검은색. 차분하면서도 강인함이 공존하는 송지오(SONGZIO) 브랜드 특유의 아방가르드함이 느껴졌다. 올블랙 슈트를 차려입은 송재우 송지오인터내셔널 대표에 대한 첫인상도 그랬다.

2018년부터 회사의 조타를 잡은 송 대표는 디자이너 컬렉션 브랜드 '송지오'에서 더 나아가 남성복 브랜드 '송지오옴므', 영 컨템포러리 아트 브랜드 '지제로', 디자이너 디퓨전 브랜드 '지오송지오'까지 새로운 브랜드를 론칭하며 회사를 키웠다. 남성복 명가를 넘어 내년 여성복 브랜드 론칭과 글로벌 시장 확장까지 노리는 젊은 대표. 송 대표를 직접 만나 그가 그리는 송지오 브랜드 세계관을 들어봤다.

집무실 책상 위에 놓인 송재우 대표가 직접 그린 디자인 스케치.

디자인하는 아버지, 경영하는 아들…전통과 명맥 이어

"30년 동안 한 우물만 파온 브랜드에요. 저희만의 차별점이 분명히 있다고 생각합니다."

송지오는 1993년 송지오의 아트 디렉터이자 회장인 송지오 디자이너가 설립한 브랜드로, 2023년 30년차를 맞은 '패션하우스'다. 현재 '송지오', '송지오 옴므', '지제로', '지오송지오'까지 브랜드를 확장해 운영하고 있다. 송지오 회장은 디자인에 힘쓰고 있고, 아들인 송재우 대표가 경영을 맡고 있으며 올해 매출 900억원을 전망하고 있다.

4년 전 대표에 취임한 송 대표는 국내에서 본격적으로 사업을 확장하기 시작했다. 6개월마다 꾸준히 해오던 송지오의 컬렉션 활동을 잠시 쉬고 국내 브랜드 다각화를 통해 회사를 키웠다. 2022년 부터는 다시 파리패션위크에 참여하면서 컬렉션 활동에 복귀하고 사업까지 함께 병행하고 있다. 송지오 관계자는 "송지오 브랜드 컬렉션은 송 회장이 작업한 펜화나 유화 아트를 옷 디자인에 담아 시즌(6개월)마다 작업을 하고 있어 두 분 다 쉴 틈이 없다"고 전했다.

"제가 직접 그린 디자인 스케치에요." 송 대표의 책상 위에는 다음 시즌을 대비해 직접 그린 펜화가 여러 장 쌓여 있었다. "미국에서 수학과 경제학을 전공해 디자인을 공부하지는 않았지만 어린 시절부터 아버지가 일하는 모습을 보며 자연스레 디자인에 관심이 생겼어요." 송 회장이 디자인에 집중하고, 송 대표는 경영을 전담한다고 하지만 송 대표는 컬렉션 디자인 작업에 매번 참여하고 있다.

송 대표는 지난달 파리패션위크에서 2023 가을/겨울(F/W) 컬렉션 공개를 성황리에 마쳤고, 지난해 6월과 10월엔 파리패션위크와 서울패션위크에서 2023 봄/여름(S/S), 62번째 컬렉션을 선보였다. 3년 만에 전면 오프라인으로 진행된 서울패션위크 당시 런웨이 관객석에는 1000여 석 이상이 가득 찼고, 배우 차승원과 배정남, 모델 한혜진 등이 런웨이 모델로 등장해 큰 화제가 됐다.

"우리만 가지고 있는, 유니크한 디자인을 선보이는 게 가장 중요하다고 생각해요. 사진이나 현장에서 저희 옷을 봤을 때 다른 브랜드들과 뭔가 다르단 느낌을 주는 것도 좋지만, 옷 한 땀 한 땀에 담긴 메이킹에 차별점이 있다는 것을 보여드리고 싶어요."

1. 송재우 송지오인터내셔널 대표가 회사 복도에서 포즈를 취하고 있다.
2. 모니터에 띄워진 컬렉션 디자인 작업.

송 대표가 강조하는 '우리만의 것'은 송지오 브랜드가 추구하는 패션 철학과도 맥을 같이 한다.

"저희가 추구하는 것은 '아트&패션 스타일'로 옷을 만드는 과정부터 최종 디자인이 나올 때까지 아트적인 표현을 함께 가져가려 하고 있어요. 그러기 위해 늘 새로운 스타일, 새로운 디자인을 추구하죠."

여성복도 전개…'오프라인' '진정성'에 방점

송지오 브랜드만의 아방가르드함을 30년 동안 이어온 덕에 송지오는 2018년부터 매년 성장세를 보이고 있다.

"저희 회사는 송지오 옴므를 중심으로 매년 매출이 2배씩 성장해왔어요. 지난해에는 옴므 매출이 2배 정도까진 아니었지만, 지오송지오를 새로 론칭하면서 또 2배 성장하는 계기가 됐죠. 이렇게 꾸준히 성장하면서 같이 일하는 직원들도 지치지 않게 하는 게 제 목표예요."

송지오의 지난해 총 매출액은 900억원을 기록했다. 송 대표는 "송지오인터내셔널에서 전개하는 4개 브랜드 중 매출 비중이 가장 높은 것은 송지오옴므 백화점 라인이고, 지오송지오, 송지오 컬렉션 라인 등 순으로 높다"고 설명했다.

송 대표는 송지오인터내셔널에서 전개하는 송지오, 송지오 옴므, 지제로를 통해 400억원, 지오송지오 인터내셔널에서 전개하는 지오송지오를 통해 300억원, 그리고 라이선스 사업을 통해 200억원 매출을 목표로 하고 있다고 했다. 내년엔 여성복 브랜드 론칭 계획도 있어 회사는 점점 더 확장할 것으로 보인다.

"여성복이 남성복보다 확실히 스펙트럼이 더 넓어요. 남성복은 바지와 이너, 상의에서 나올 수 있는 디자인에 한계가 있는데 여성복으로는 더 다양한 디자인을 선보일 수 있죠. 내년에 여성복 브랜드 론칭을 앞두고 있어 준비 활동의 일환으로 컬렉션에 여성 제품을 최소 5개씩은 넣고 있어요. 하지만 그동안 브랜드를 남성복 위주로 전개해오다 보니 여성

제품 비중은 아직 20% 내외 정도예요."

엔데믹을 맞아 패션업계에 불 변화의 키워드로는 '오프라인'과 '트렌드'를 꼽았다. "엔데믹 시대가 오면서 오프라인 시장이 다시 중요해졌어요. 브랜드의 가치를 과감하게 보여줄 수 있는 계기이기도 하죠. 오프라인을 강화해 소비자들에게 새로운 경험을 줄 수 있도록 할 계획이에요. 외국에 자주 나가보며 느낀 건 한국이 다른 나라와 비교했을 때 확실히 트렌드를 받아들이는 게 빠르다는 점이에요. 점점 더 개성 있는 사람들이 많아져서 저희도 이에 맞춰 과감한 시도를 많이 해보려고 해요."

송지오 브랜드만의 경쟁력으로는 '진정성'을 꼽았다.

"송지오란 회사는 오랜 기간 동안 이어져 온 전통있는 브랜드로, 그 시간 동안 쌓아온 진정성 있는 활동들이 지금의 송지오 브랜드를 만든 것 같아요. 소비자들도 저희만의 차별점을 보여주는 활동을 원한다고 믿고 있어요. 저희 브랜드만의 고전적인 모습을 보여드리되 상업화도 놓칠 수 없어요. 저희와 '우영미'와 같은 디자이너 브랜드가 오래 살아남으려면 결국 많은 사람들에게 브랜드를 알리는 게 중요해요. 저희만의 독특한 마케팅으로 소비자들을 끌어모으려 합니다." E

到 이를:도

處 곳:처

방방곡곡 누비며 감각을 깨우다

한 경 민

한경기획 대표

한경민 대표는_ 1967년생으로 성균관대 경영전문대학원 경영학 석사를 취득했다. 부산광역시에서 외식 매장을 운영하던 그는 2015년 서울에 올라와 자신의 이름을 딴 기업 한경기획을 설립했다. 이후 떡볶이 프랜차이즈 브랜드 청년다방을 만들어 2023년 기준 전국 약 430개 매장으로 확대했다. 이외에 도 은하수식당 50개, 치치 30개 매장 등을 운영하고 있다. 그는 현재 한림국제대학원대학교 겸임교수이자 한국프랜차이즈산업협회 이사, 음식서비스·식 품가공 인적자원개발위원회(ISC) 운영위원으로도 활동하고 있다.

"회사에서 제 담당은요, 연구개발(R&D)부터 영업, 마케팅 그리고 설거지까지 모두 맡고 있어요."

서울 마포구 대흥동에 위치한 한경기획 사무실에서 만난 한경민 한경기획 대표는 자신의 업무를 이렇게 말했다. 끈이 단단하게 묶인 검정 운동화를 신고 등장한 그녀는 자신의 집무실이 사무실 전체라며 양팔 벌리며 공간을 소개했다.

한 대표는 지하 2층, 지상 5층 규모의 한경기획 본사 건물에 대표 집무실을 따로 만들지 않았다. 대신 회의실을 최대한 많이 만들도록 기획해, 현재 회의실만 총 10개다. 한 대표는 출근하면 비어있는 회의실에 들어가 노트북을 켜고 업무를 처리한다.

그녀가 개인 집무실을 따로 만들지 않은 이유는 두 가지다. 첫 번째는 직원들과 직접 소통하는 경영자가 되고 싶었기 때문이다. 직원 100여 명의 이름을 모두 외운다는 한 대표는 업무적 회의가 필요할 때, 직접 해당 부서가 있는 공간으로 찾아가 이야기를 나눈다. 방이 따로 없기 때문에 직원들이 업무 보고를 위해 대표실을 찾는 경우도 당연히 없다. 반대로 대표가 직원들을 찾아 사무실을 누빌 뿐이다.

두 번째로는 대표가 있든 없든 똑같이 '잘 굴러가는' 회사를 만들고 싶어서다. 출근한 대표의 눈치를 보며 일하는 기업이 아닌, 대표가 어디에 있든 직원들은 자신의 일에만 충실하면 되는 기업 분위기를 조성하고자 했다.

한 대표가 돌아다니며 근무한다는 사무실 전체 분위기는 말 그대로 자유분방하다. 도서관처럼 조용한 여느 사무실과는 달리, 와글와글 대화 소리부터 음악 소리까지 활기찼다. 물론 무선 이어폰을 끼고 일하는 직원들도 많았다.

한경기획 평균 직원 연령대는 30대. 한 대표는 자유로운 조직문화를 만들기 위해 호칭도 직급 대신 영어 이름에 '님'을 붙이도록 했다. 한 대표는 사무실 안에서 '대표님'이 아닌 '케이트님'으로 불린다.

한 대표는 이 같은 젊은 직원들의 자유분방한 조직문화가 브랜드 운영에도 도움이 된다고 생각한다. 한경기획은 청년다방, 논다노래타운, 룸의정석, 치치 등 MZ세대(밀레니얼+Z세대)가 주요 소비자층인 브랜드를 다수 운영하고 있다. 그녀는 빠르게 변화하는 젊은 소비자들의 외식 트렌드를 놓치지 않기 위해서는 직원들이 자유롭게 소통하고 틀에 박히지 않은 창의적인 사고를 펼쳐야 한다고 여긴다.

명색이 대표인데 자신의 방, 자신만의 책상조차 없어 불편한 점은 없느냐고 묻자 한 대표는 이렇게 말했다. "직원들에게 숨길 게 없기 때문에 공개된 곳에서 일하는 건 어렵지 않아요. 그리고 저는 집에 가면 큼직한 제 방이 있는걸요.(웃음)"

"떡볶이 파는 다방, 반전 매력 통했죠"
48세 늦깎이 창업 도전기

전국 430개 매장, 연매출 390억원대
개발자 채용해 IT 기술 접목한 브랜드 기획

**"청년다방을 기획하고 제 사업을 꾸리겠다고 했을 때 주변 모두가 반
대했어요.** 그럴수록 스스로 확신을 가지려고 노력했고, 과감하게 서
울행 기차를 탔죠. 당시 제 나이 48살이었어요. 뭐든 할 수 있다고 자신
했던 청년이었죠.(웃음)"

한경민 한경기획 대표는 2015년 회사를 설립하고 떡볶이 프랜차이
즈 브랜드 '청년다방'을 시작하던 당시를 떠올리며 말했다. 부산광역시
에서 '봉구비어' 매장을 운영하며 프랜차이즈 사업에 처음 뛰어든 한 대
표는 매장 운영 노하우를 바탕으로 자신만의 브랜드를 만들고 싶다는
목표 하나로 서울로 올라왔다.

"부산에서 시작한 봉구비어가 인기를 끌면서 전국구로 퍼지자, 이후
지방 브랜드라는 별명이 붙었어요. 지방 브랜드라는 딱지를 떼고 동등
한 위치에서 경쟁할 수 있는 프랜차이즈를 만들고 싶었어요. 제가 서울
로 올라온 이유죠."

매출액·영업이익 전년 대비 각각 75%, 187% 껑충
9년째 사업을 이어오고 있는 한 대표는 매해 사업 규모를 키우며 매출을
확대하고 있다. 한경기획의 2022년 매출액은 390억원, 영업이익은 36억
원 수준으로 전년 대비 각각 74.5%, 187.8% 증가했다. 청년다방 브랜드
만의 2022년 매출 증가율은 52.02%를 기록했다. 현재 청년다방은 전국
에 430개 매장이 있고 미국, 일본, 태국, 베트남 등에 진출해 있다.

지속적인 성장 전략에 대해 한 대표는 '끊임없는 변화'를 꼽았다. "떡
볶이를 파는 가게 이름이 '다방'인 이유는 엄마, 아빠, 아이까지 모두 즐
길 수 있는 장소를 만들고 싶었기 때문이에요. 떡볶이를 팔면서 맥주와
커피까지 파는 이유지요. 그만큼 많은 사람의 취향을 충족하기 위해서
메뉴 개발에 힘써요. 차돌박이부터 최근에는 대중적으로 인기를 끄는
마라를 활용한 마라 떡볶이를 선보이는 등 지난 9년간 신메뉴를 끊임없
이 출시했고, 여기에 소비자들이 긍정적으로 반응한 거죠."

회의실 내 보드판에 회사의 주요 이슈가 적혀있다.

한 대표는 자사 브랜드 운영 외에도 자신만의 프랜차이즈 운영 노
하우를 후배 사업자에게 알려주고 투자하는 인큐베이팅 시스템을 운
영하고 있다. 현재 그는 솔솔, 파란만잔, 삼덕통닭 등에 투자하고 있다.
스타트업 청년 사업가들에게 사무실 책상도 제공해 한 공간에서 일하
도록 지원하고 있다.

한 대표의 새로운 도전, IT 기술 개발
"사업을 처음 시작할 때 헤맸던 부분을 알려줘서 후배들이 시행착오를
겪지 않게 돕고 싶었어요. 또 프랜차이즈 대표라고 하면 사회에서 바라
보는 색안경이 있잖아요. 갑과 을의 프레임이라든지 오너리스크 이슈
라든지. 저는 프랜차이즈 사업을 시작하는 청년 후배들에게 바른 경영
법을 알려주면서 이 같은 프랜차이즈 대표에 대한 사회적 편견을 차츰
없애고 싶어요."

그가 경영 컨설팅에 나선 청년 사업가 브랜드의 성적표도 좋다. 실제
솥밥 브랜드 솔솔은 2021년 첫 매장을 열었고, 지난해 매출 66억원을 기

한경기획 회의실 벽면에 걸린 회사 방침 포스터.

록했다. 4년 전부터는 새로운 분야에도 도전했다. 바로 '정보기술(IT)을 접목한 프랜차이즈'이다. 한 대표는 프랜차이즈를 운영하는 데 있어서, 타 브랜드의 성공 사례를 모방하고 베끼는 것이 당연시되는 업계 분위기를 꼬집으며 '아무나 쉽게 따라 할 수 없는 브랜드'를 구축하고자 IT 개발자 직접 채용에 나섰다고 설명했다. 식음료 프랜차이즈 기업이 IT 개발자를 채용하는 과정은 쉽지 않았지만, 결실은 있었다.

"현재 한경기획은 청년다방 가맹점주가 전국 매출 현황과 재고, 물류 관리 등을 확인할 수 있는 통합 전산 관리 애플리케이션(앱)을 운영하고 있어요. 이 프로그램을 통해 매출 상승세, 하락세의 흐름을 한눈에 파악하고 하락세일 때 문제점을 빠르게 찾아내고 해결할 수 있죠. 한경기획의 첫 번째 고객은 가맹점주인데 이들의 편리성을 높이고 매출 개선에 도움을 주니 만족도가 높아요."

IT 개발자들의 기발한 아이디어로 탄생한 이색 기기들도 있다. 노래방 기기에 옆 방과의 대결 신청 등의 게임 프로그램을 추가한 것이다. 노래 대결은 같은 노래방에 방문한 사람들끼리 화면을 통해 진행되고, 소주, 맥주, 하이볼 등을 상품으로 두고 펼쳐진다. 노래 대결을 펼치는 사람들은 게임을 즐기고, 해당 매장 사장님은 걸려있는 상품으로 매출이 올라가는 구조이다.

"IT 개발자들이 직접 개발한 기기들을 바탕으로 논다노래타운이라는 새로운 브랜드를 만들었는데 MZ세대 사이에서 큰 인기를 끌고 있어서 내부적으로도 놀랐어요. 이는 IT 기술력이 더해진 프랜차이즈 형태로, 제가 꿈꿨던 아무나 쉽게 따라 할 수 없는 브랜드인 셈이죠."

끊임없이 개발하고 변화를 준비하는 한 대표의 목표는 한경기획 브랜드를 장기간 지속할 수 있는 브랜드로 만드는 것이다. "청년다방 매출이 잘 나오자, 브랜드를 팔라는 외부 제안도 많았어요. 하지만 제 궁극적인 목표는 지속가능한 브랜드를 만드는 거예요. 제가 오늘도 운동화를 신고 IT 개발팀, 메뉴 개발팀, 전략기획팀 자리를 종횡무진하는 이유죠. 계속 도전하며 소비자 취향이 어떻게 변할지 놓치지 않을 겁니다." E

미래 청사진을
제시하다

이배용	국가교육위원회 위원장
황달성	금산갤러리 대표(한국화랑협회장)
김현우	서울경제진흥원 대표
임성호	종로학원 대표

"요새는 착하면 바보라고 하지만 내 생각은 다르다.
퇴계 이황 선생도 '착한 인재'로 성장하는 것이 중요하다고 했다."

이배용 국가교육위원회 위원장

骨
뼈:골

組
조직할:조

옛것으로
미래를 그린다

국가교육위원회 위원장

이배용 위원장은_ 이화여대 사학과를 나와 서강대에서 한국사 박사를 취득했다. 2006년부터 4년 동안 이화여대 13대 총장을 지냈으며 한국사립대총장 협의회 회장, 한국대학교육협의회 15대 회장 등을 역임했다. 2010년부터 2년간 대통령직속 국가브랜드위원회 2대 위원장과 한국학중앙연구원 16대 원장을 지냈고, 2022년 9월부터 대통령소속 국가교육위원회 위원장을 맡고 있다.

뼈대를 세우는 것은 가장 기본적인 작업이면서도 무엇보다 중요한 작업이다. 골조를 짜는 것은 과거로부터 안전하고 단단하게 다져온 지혜를 담아내는 작업이라고 볼 수 있다. 한국의 역사와 문화를 사랑하고 전통에 대한 자긍심을 가지고 있는 이배용 국가교육위원회 위원장의 집무실에서도 역사를 기반으로 한 단단한 골조를 엿볼 수 있다.

이 위원장의 집무실이 위치한 서울 종로구 세종대로 정부서울청사 본관도 대지면적 2만396㎡, 최고 19층, 높이 84m의 철골철근 콘크리트로 지어진 건물이다. 정부서울청사 본관은 작은 방으로 구획화 돼 있지만, 기둥이 매우 굵고 튼튼하게 지어졌다. 중앙청 건물과의 접근성과 과거 조선시대 육조거리였던 역사적 사실을 고려하고 당시 다양한 신공법을 적용해 1970년 12월 준공한, 50여 년의 역사가 담겨있는 곳이다.

집무실 책상 맞은편에는 세종대왕 초상화가 놓여 있다. 이 위원장은 광화문광장에 들어선 세종대왕 동상과도 연이 있다. 역사적으로 위대한 성군이자 리더였던 세종대왕의 동상을 세우자는 아이디어를 낸 것이 이 위원장이다. 2009년 들어선 동상은 지금까지도 광화문광장의 대표적인 상징물로 자리하고 있다. 예전의 것을 본받아 현재에서 영감을 발휘해 미래를 그린다는 '법고창신'(法古創新)의 자세를 강조하는 이 위원장의 단단한 소신을 엿볼 수 있다.

책장에 꽂힌 책을 살펴보면 우리 역사를 사랑하는 이 위원장의 취향을 엿볼 수 있다. 2021년 이 위원장이 집필한 역사책과 2023년 만든 한국 서원 달력을 꺼내 아름다운 우리 문화 유산과 역사를 설명하는 그의 눈에는 열정이 가득했다.

화려하진 않지만 단단한 기틀과 학문, 교육에 대한 진정성이 빛나는 집무실 한편에서는 꽃향기가 코끝을 스쳤다. 창틀에는 푸릇푸릇한 난과 싱그러운 꽃들이 자라고 있었다. 산과 강이 어우러진 자연에서 이치를 깨닫고 인격을 도야하는 서원처럼, 이 위원장의 집무실은 작은 서원 그 자체였다.

"참된 교육은 희망 있는 삶 가르치는 것"

자연 속 인격도야에 가치 둔 '서원' 정신 강조
지방대학 위기 해결 위해서는 기업과 함께해야

우리나라에서 교육은 매우 중요하다. '에듀푸어'(Education Poor)라는 줄임말을 들어본 적이 있는가. 소득보다 지출이 많지만 교육비에 많은 돈을 쓰면서 빈곤하게 사는 가구를 일컫는 말이다. 이런 단어가 유행할 정도로 한국인은 교육에 대한 열망이 크다. 잔혹한 전쟁을 겪고 보릿고개를 넘으며 생계를 유지하는데 고초를 겪었던 조부모 또는 부모 세대가 '나는 형편이 어려워 못 배웠어도 내 자식만큼은 잘 가르쳐서 고생 안 시키고 싶다'는 시대정신이 더 이상 배곯지 않는 현재에도 이어져 내려오는 모습이다.

교육에 대한 거시적인 관점으로 기틀을 잡는 국가교육위원회의 수장을 맡고 있는 이배용 위원장에게 그 해답을 듣기 위해 '이코노미스트'가 직접 만났다. 이 위원장은 우리 교육이 나아가야 할 길에 대해 조선시대 유교정신을 기반으로 설립한 교육기관인 '서원'의 정신을 본받아야 한다고 강조했다. 과거시험 합격이 목표가 아니라 인격을 수양하는데 근본적인 의미를 둔 서원이 명문 고등학교·사립대학의 원천이라는 설명이다. 이 위원장은 "참된 교육이란 경쟁에서 이기는 것만을 가르치기보다는 성취에 실패하더라도 좌절하지 않도록 희망을 주는 것"이라고 말했다.

교육에 대한 철학에서 알 수 있듯이 이 위원장은 조선시대 근대사를 중점적으로 연구한 역사학자다. 특히 그는 문화유적 현장답사가 취미인데 그중에서도 서원에 대한 애정과 관심이 각별했다.

이 위원장은 2010년 조선시대 역사와 전통이 그대로 살아있는 서원을 유네스코 문화유산에 등재시키겠다는 구상을 시작하고 약 8년 만인 2019년 9개의 서원을 등재하는 데 성공했다. 이 위원장은 "우리나라가 6·25 전쟁의 어려움을 극복하고 70여 년 만에 1인당 국민총소득 3만 5000달러 시대로 선진국 대열에 오르는 기염을 토할 수 있었던 비결은 교육열을 기반으로 양성한 인재의 힘"이라고 말했다.

>>> 우리나라 서원 600여 년 역사상 여성 최초로 향사에서 첫 술잔을

이배용 위원장 집무실 벽면에 부착된
한지로 제작한 태극기.

신위에 올리는 초헌관을 지냈는데 의미가 남다를 것 같다.
우리나라 브랜드는 문화라고 본다. 한국의 경제 위상은 어느 정도 올라왔는데 정신 문화에 대한 부분은 상대적으로 저평가돼 있었다. 서원의 역사를 보면 1543년 경북 영주에 소수서원이 가장 먼저 설립됐고 이후 지방 곳곳으로 설립이 확대됐다. 인재양성과 인격수양이 서원을 설립한 근본적인 이유다. 과거시험 합격자를 내는 것이 아니라 지성과 함께 인격을 갖추는 것을 더 우선으로 봤다.

초헌관은 학덕과 인품을 갖춰야 오를 수 있는 자리인데 종묘의 경우에는 임금이 총괄할 정도로 엄중한 역할이다. 조선시대 서원에서는 초헌관이라는 중요한 자리에 여성이 오르는 것은 상상도 못했던 일이다. 하지만 8년 동안 수많은 절차를 거쳐 서원을 결국 유네스코 유산으로 등재시키는데 성공하면서, 서원의 유림들이 감사와 존중의 의미를 담아 역사상 여성으로는 처음으로 나를 초헌관으로 위촉했다.

>>> 서원 9개를 연속 문화유산으로 유네스코에 등재했는데 심사위원들에게 어떤 부분을 중점적으로 강조했나.

2022년 9월 2일 충남 논산 돈암서원에서 열린 한국의 서원 축제 행사에서
추계향사 초헌관에 오른 이배용 국가교육위원회 위원장이 기념 촬영했다.

일단 뒤에 산이 있고 앞에는 물이 흐르는 자연과 함께한다. 이 과정에서 순리를 깨닫고 인격을 갖추도록 하는 서원의 본질적인 목적이 너무 훌륭하다. 이에 대해 특히 서양의 심사위원들이 호감을 느꼈다. 물질문명, 성과 등 외형적인 것에 치우쳐 있지 않고 깊이 있는 정신 문화에 집중했다는 점에서 세계인의 감동을 이끌어낸 것이다. 봄이 오면 여름이 오고, 그 다음에 가을이 오고 겨울이 오는 변하지 않는 자연의 순리를 자연 속에서 배운다는 점이 주효했다.

거기에 아름다운 목조건축물도 매력을 더했다. 소박하지만 기품있는 목조건축물은 요즘 친환경 트렌드와도 잘 맞다. 서원의 깊이 있는 정신 문화와 자연과 어우러지는 조화에 세계인이 빠져들었던 것이다.

>>> 일곱 남매 중 넷째 딸이자 두 아들의 어머니로서 위원장은 어떤 가르침을 받았고, 어떤 교육을 했나.
서원에 가면 그 인물들을 가르쳤던 어머니를 볼 수 있다. 훌륭한 인물 뒤에는 늘 훌륭한 어머니가 있다. 훌륭한 인재를 키운 어머니를 보면 강인하면서도 따뜻하다. 나의 어머니는 전통적인 어머니상이셨다. 일곱 남매를 키우면서 희생하고, 헌신하고, 참고, 너그럽게 베풀어주셨다. 그러면서도 항상 이웃과 함께하는 마음을 강조하셨다.

어머니께서는 '항상 누가 보든 안 보든 한결같이 착하게 살라'고 하셨다. 요새는 착하면 바보라고 하지만 내 생각은 다르다. 퇴계 이황 선생도 '착한 인재'로 성장하는 것이 중요하다고 하셨다. 옛 속담에 '선한 끝은 있어도 악한 끝은 없다'는 말도 있다. 결국 선한 사람이 끝에 가서 악한 사람을 이긴다. 내 자식들에게도 어머니한테 배운 그대로 가르친 것 같다.

>>> 여성권익에 대한 목소리를 많이 냈는데 현재 여성의 사회진출이나 역할에 대한 한계점이나 발전해야 할 방향은?
요즘 시험을 보면 남성들을 제치고 1~10등을 모두 여성이 차지하곤 한

다. 예전에는 사회적으로 여자들한테 기회를 거의 안 줬다. 요즘은 여성에게도 예전보다는 기회가 많이 주어지고 있다. 여성의 한계를 극복하기 위해서는 실력이 기회라는 것을 알아야 한다. 실력이 없으면 기회의 문이 열려 있어도 인정받을 수 없다.

나는 항상 여성들에게 '주전자' 정신을 강조한다. 여성이 '주'인이라는 주인의식을 가져야 하고, 최고의 '전'문성을 갖춰야 한다. 마지막으로 '자'긍심이 있어야 한다. 어떤 분야든지 주인의식, 전문성, 자긍심이 있어야 당당하게 기회가 왔을 때 잡을 수 있다.

요즘 여성들에게 한 가지 아쉬운 점이 있다면 사회성을 강화할 필요가 있다는 것이다. 여성 지도자, 여성 전문가 등 수려한 나무로 활동하는 여성들은 많은데 숲을 이루는 연대 의식은 조금 부족한 것 같다. 세상은 혼자 살아가는 것이 아니다. 대범함과 담대함이 필요하고 공동체 정신을 가지는 노력이 필요하다. 누가 올라가면 박수도 치고 지지도 해줘야 하는데 오로지 내 성공에만 집착하다 보면 인정을 받을 수 없다.

>>> 참된 교육이란 무엇이라고 생각하나.
역지사지의 마음을 알려주는 것이다. 물론 경쟁력은 중요하다. 경쟁심이 없으면 노력을 안 할 수도 있기 때문이다. 하지만 경쟁심만으로 혼자 우뚝 서길 바란다면 행복할 수 없다. 서로 도와주고 손잡아 주면서 함께하는 마음을 키워야 한다. 마음의 상처가 있을 땐 위로해주고 역지사지로 상대방의 입장에서 헤아리고 이해하는 폭넓은 마음을 키우는 것이 좋은 교육이라고 생각한다.

낙오하는 아이들이 없도록 희망을 주고 자신감을 불어넣어 줘야 공교육을 활성화할 수 있고 저출산도 극복할 수 있다. 사교육비가 너무 많이 나가는 것도 저출산에 영향을 미치고 있다. 젊은 사람들이 결혼해서 무지막지한 사교육비를 감당할 수 있을지 걱정이 앞서 출산을 주저하는 상황이 아닌가. 국가에서 돌봄, 늘봄 등 자녀들을 키울 때 여성의 경력 단절을 예방하기 위한 다양한 배려를 해줘야 한다. 남성도 자녀를 돌

1. 집무실에 세종대왕 초상화가 놓여있다.
2. 이배용 위원장이 집무를 보는 책상 위 모습.
3. 집무실 벽면에 붙은 명패.
4. 집무실 벽면에 걸어둔 국정목표 포스터.

볼 수 있도록 섬세한 지원책을 내야 젊은 사람들이 결혼에 대한 희망을
품고 아이를 낳을 수 있을 것이다.

>>> 국가교육위원회는 어떤 역할을 수행하는 정부 기관인가.

교육을 100년의 큰 계획이라는 의미로 '백년지대계'라고 말하곤 한다.
100년 동안 일관성이 있어야 하고 지속성과 전문성을 갖춰야 한다는
뜻이다. 교육정책이 자주 바뀌면 학생과 학부모는 불안을 느끼고 정부
를 신뢰할 수 없다.

국가교육위원회는 약 10년의 중장기계획을 세우는 곳이다. 교육 전
반의 문제를 포괄적으로 검토하고 집중적으로 탐구하면서 계획을 세운
다. 교육부는 그 계획을 토대로 실천하고 다시 국가교육위원회가 그 실
천에 대한 평가를 한다. 국가교육위원회는 현안을 집중적으로 풀어가
는 것보다는 주로 미래적인 안목을 가지고 전문성과 자주성, 신뢰성을
확보하는 것을 목표로 한다.

>>> 국가교육위원회가 최근 관심을 기울이는 이슈가 있다면.

대학입시제도특별위원회에서 2028년 새로운 입시제도를 내놓아야 하
는데 나는 5개의 답 중 1개를 고르는 오지선다형의 입시제도 평가방식
이 맞는지 의문이다. 암기식·주입식으로 5개 중 1개를 기계식으로 찍는
평가로는 분석하는 힘이나 문제 해결 능력을 판가름하기 어렵다. 가르
칠 때도 토론을 통해 서술형·논술형 등 생각하는 힘을 기를 수 있도록
해야 한다고 생각한다. 물론 근본적으로 교육과정이 창의력이나 상상
력을 발휘할 수 있도록 달라져야 가능한 일이다.

예전에는 학급 한 반이 60명에 달해 현실적으로 이런 교육이 어려
웠지만, 요즘은 학급당 학생수가 20명 정도밖에 안 되기 때문에 충분
히 가능하다고 본다. 서술형·논술형 채점에 대한 공정성 문제도 나올
수 있는데 인공지능(AI) 등 다양한 관점으로 해결책을 고민해 봐야 할
것이다.

>>> **요즘 지방대학의 위기가 많이 거론되는데 어떤 해결책이 있겠나.**
저출산으로 지방대학이 어려움을 겪고 있다. 인재가 지방에 정주할 수 있도록 산업계와 함께하는 틀을 만드는 것이 중요하다. 또 초등학교 6년, 중학교 3년, 고등학교 3년, 대학교 4년으로 교육을 끝내는 것이 아니라 '평생교육'이라는 개념을 도입해야 한다. 취업을 하더라도 전문성을 키우려면 또 다른 전문적인 교육이 필요하다. 유능한 인재들이 직업전선에 빨리 들어갈 수 있도록 교육체계를 만들어줘야 한다.

이를 위해서는 교육부의 과감한 예산 지원이 필요하고 기업들도 함께해야 한다. 지방대학을 특성화하려면 지방대학만 노력해서 되는 게 아니라 정부와 기업이 동참해 삼박자가 맞아야 하기 때문이다. 또 다른 해결책으로는 지방의 문화·관광 산업을 키워 경제 발전으로 이어지도록 도우면서 일자리를 창출하는 것이다. 지역대학 연계형 일자리를 늘리고 의료·문화시설도 충분히 지어서 인구 유입을 유도하는 방법이 있다.

>>> **자라나는 아이들을 위해 하고 싶은 것이 있다면.**
우리는 태어나는 순간부터 교육을 받는다. 교육을 받는 이유는 삶에서 행복을 느끼기 위해서다. 학생들이 교육을 받으면서 희망을 갖고 성취감을 통해 행복을 누려야 하는데 앞으로만 달리는 교육으로는 행복을 느낄 수 없다. 교육을 통해 삶의 과정을 배우면서 희망도 얻고 행복도 얻는 길을 만들어주고 싶다.

아이들이 성취하기 위해 노력했는데 이루지 못하더라도 좌절하지 않도록 어른들이 감싸주고 희망을 갖게 잡아줘야 한다. 학교에 다니는 학생뿐 아니라 학교에 오지 못하는 아이들도 상처받지 않도록 감싸주는 환경이 필요하다고 생각한다. 학교폭력 등 아이들의 심신을 해치는 문제에 주안점을 두고, 함께하는 사회에서 따뜻한 인성을 가질 수 있도록 교육이 길잡이가 돼야 사회 전반적으로 신뢰의 물결이 이어질 수 있지 않겠는가. **E**

和
화할:화

浪
물결:랑

미술로 하나 돼
세계화 물결을 이루다

황달성

금산갤러리 대표(한국화랑협회장)

황달성 대표는_ 1세대 화랑인으로 1992년부터 금산갤러리를 운영했다. 고려대 지질학과 졸업 후 고등학교 교사로 일하다 미술계에 발을 들였다. 한국판
화사진진흥협회 회장을 지냈고, 베이징과 도쿄에서도 갤러리를 운영했다. 한국 미술 시장을 움직이는 169개 화랑의 권익단체인 한국화랑협회 국제이사
및 홍보이사로 활동했고, 한국국제아트페어(KIAF) 사무처장 등을 역임했다. 2021년부터는 한국화랑협회 20대 회장을 맡아 미술계 발전에 힘쓰고 있다.
올해 초 21대 회장에 당선되면서 연임에 성공했다. 임기는 2년이다.

대한민국 미술사를 말할 때 빼놓을 수 없는 인물이 있다. 바로 황달성 금산갤러리 대표(한국화랑협회장)다. 1세대 화상(畵商)으로 31년간 미술계에 몸담아온 그는 미술의 대중화를 이끌며 국내 미술시장이 성장하는 데 지대한 역할을 해왔다.

서울 중구 소공로 남산플래티넘에 있는 황 대표의 집무실은 그의 미술 인생을 함축적으로 보여주는 공간이다. 책장에 빼곡이 꽂힌 전시 도록과 미술 관련 책자, 업무용 책상 위에 어지럽게 놓인 기획 서류들은 그가 고희의 나이임에도 부단히 노력하는 경영자라는 생각을 갖게 한다. 한국화랑협회 회장으로도 활동 중인 그는 인터뷰 진행 당시 '2023 한국국제아트페어'(키아프·KIAF)를 보름여 앞두고 연중 가장 바쁜 시기를 보내고 있었다.

블랙과 짙은 브라운톤으로 꾸며진 그의 공간에서 가장 눈에 띄는 것은 세월이 켜켜이 쌓인 가치다. 고풍스러운 샹들리에 조명 아래 놓인 회의용 테이블은 황 대표가 가장 많은 시간을 보내는 곳이다. 중요한 외국 손님이 오거나, 키아프 조직위원회 회의, 간단한 친목 모임과 기획 회의도 모두 이 자리에서 이뤄진다. 화랑업에 종사한 지 어느덧 31년째, 이곳에서 치열하게 미술계를 위해 고민해온 시간이 있었기에 지금의 K-아트가 존재한다고 해도 과언이 아니다.

명품 H사에서 구매한 빈티지 책장도 황 대표와 함께한 지 수십 년이 됐다. 1950년대 만들어진 이 책장은 20년 전 황 대표가 6000만원대에 구입했고 현재 가치는 4억원을 넘어선다. "잘 보이지 않는 미래 1%의 가치를 보는 일이 1세대 화랑으로서도 매우 중요했다"는 게 황 대표의 설명이다. 그가 젊고 참신한 작가 발굴에 적극 나서고, 미술계에서도 빛을 보지 못했던 판화나 사진 쪽 지원을 아끼지 않은 데는 이러한 철학이 바탕이 됐다. 그는 또 K-아트의 세계화에 남다른 꿈을 갖고 있다. 아시아 호텔 아트페어를 국내 최초로 열고, 한중일 헤이리 아트페어를 개최하는 등 글로벌 갤러리스트로서의 역할을 지속해온 이유다.

"국내는 물론 일본과 중국 작가들을 많이 발굴해 키우는 역할을 해왔어요. 그들이 이제는 모두 세계적인 작가로 성장했고요. 스스로 자부하는 건 금산이 1세대 갤러리 중에서도 K-아트의 세계화를 위해 여러 새로운 시도를 해왔다는 점입니다. 이번 키아프를 통해서도 마찬가지고요. 미술도 미술이지만 음악과 푸드 등 여러 K-콘텐츠가 힘을 합치면 한국이 아시아를 넘어 세계 정상에 서는 일도 머지않았다고 봅니다."

K-콘텐츠의 세계화. 이것이 황 대표가 궁극적으로 이루고자 하는 꿈인지도 모른다. 세상을 바꾸는 힘은 문화에서 나온다는 게 그의 오랜 지론이다. 꿈은 이루지 못했지만, 다음 세대에서 이룰 수 있도록 밑거름을 잘 다지는 중이라는 황 대표. 그가 이끄는 '금산'의 도전은 여전히 현재 진행형이다.

"프리즈 서울, 키아프 경쟁상대 아니다 세계화 디딤돌로 봐야"

'키아프 출범 주역' 31년 미술史…국내 미술 성장에 큰 역할
세계 3대 아트페어 영국 프리즈 국내 유치, 올해 2번째 맞손

집무실 책상에 놓인 여러 물품들.

올해로 미술 인생 31년 차를 맞은 황달성 금산갤러리 대표. 국내 미술의 대중화에 앞장서며 제20대·21대 한국화랑협회장으로도 활동하고 있는 그는 아직도 이루고 싶은 게 많은 문화인이다. '키아프 출범의 주역', '아트페어 전문 갤러리스트', '신인 아티스트 발굴가'. 그가 그동안 세상에 내놓은 수식어들은 황 대표만의 새로운 도전이 더해져 마치 아티스트의 작품처럼 재탄생된 것들이다.

그래서인지 그를 한마디로 규정하는 것은 쉬운 일이 아니다. 황 대표는 접근하기 어려운 미술 세계를 누구나 즐기는 일상으로 만드는 데 힘을 보태기도 하고, 해외 작가들과 협업해 전시를 주도하기도 하며 미술품 관련 규제를 완화하는 데 목소리를 내기도 한다.

국내 미술시장이 지난해 사상 첫 1조원을 돌파하며 급성장한 데는 황 대표의 역할이 컸다는 게 미술계의 지배적인 평가다. 그만큼 황 대표는 대한민국 미술사를 말할 때 빼놓을 수 없는 인물이다.

2023년 8월 11일 한국화랑협회 사무실에서 만난 그는 몸이 열 개라도 모자랄 만큼 바쁜 일정을 소화 중이었다. 한국화랑협회에서 주관하는 한국국제아트페어(키아프·KIAF)가 코앞으로 다가온 때 여서다. 2023년에도 2022년과 마찬가지로 프리즈(Frieze) 서울과 손잡고 2차전을 벌였다.

황 대표는 세계 3대 아트페어로 손꼽히는 영국 프리즈를 국내에 유치하는 데 주요 역할을 한 인물이다. 그 덕분에 2023년 9월 6일부터 10일까지 서울 강남 코엑스에선 단군 이래 최대 규모의 미술장터가 개최됐다. 화랑 수도 늘었다. 지난해보다 56곳이 증가한 330여 개 화랑들이 집결해 자리를 빛냈다.

이번 키아프는 황 대표에게도 의미가 남다르다. 2023년 초 협회장 선거에서 1표 차로 승리하며 연임에 성공한 뒤 열린 하반기 가장 큰 행사였기 때문이다. 더구나 2023년 키아프는 2022년 당시 프리즈 서울에 '안방을 뺏겼다'는 지적에 대한 설욕전을 치러야 하는 입장에 놓여있었다.

만반의 준비를 끝내고, 키아프도 성황리에 마무리 지었지만 그의 어깨가 무거웠던 것도 사실이다. 키아프를 마친 황 대표의 앞으로의 각오는 무엇일까. 또 급성장한 국내 미술시장의 방향성과 과제는 어떤 것일까. 다음은 황 대표와의 일문일답.

>>> '2023 키아프 서울'은 프리즈 서울과 벌이는 2차전이었다. 2023년 키아프에는 어떤 차별점을 줬나.
개인적으로 프리즈 서울을 경쟁상대라고 생각하진 않는다. 2022년부터 5년간 함께 아트페어를 개최하면서 선의의 경쟁을 통해 질적 성장을 이루고자 하는 공동의 목표를 가지고 있다고 생각한다. 그래도 2023년 키아프에 차별화 된 포인트를 찾자면 젊음과 역동성을 꼽을 수 있다. 프리즈 서울은 규모나 가격면에서 모두 정상급에 있는 아트페어이고, 키아프는 젊은 작가의 신작과 기성작가의 신작을 볼 수 있는 곳이라는 콘셉트로 차별화를 뒀다.

>>> 2023년 키아프엔 특히 초고액자산가(슈퍼리치)의 참여를 위해 많이 노력 했다고 들었다. 2023 키아프 성과는 어땠나.
사회 안팎으로 경기불황과 소비침체가 이어지고 있지만 키아프만큼은 괜찮았다고 평가한다. 큰 손 유입을 위해 해외에서 컬렉터를 초청하기 위해서도 많이 노력했다. 상상 이상으로 해외에서도 키아프 서울에 대한 반응과 관심도가 높은 편인데 2023년 키아프에서 그 효과가 어느 정도 증명 됐다고 본다. 2022년엔 프리즈 서울과 통계적으로 비교되면서 큰 격차가 이슈화 되기도 했지만 2023년에는 그 격차를 최대한 줄이는 것을 목표로 삼았다.

명품 'H사'에서 만든 장식장.
20년 전 6000만원대에 구입했는데 현재 가치는 4억원을 넘는다.

>>> **2001년 키아프 출범의 주역으로 꼽힌다. 당시 미술계 상황은 어땠나. 키아프의 출범을 이끈 배경도 궁금하다.**

벌써 22년 전이다. 당시엔 미술에 대한 관심이 지금보다 현저하게 떨어지던 시절이었다. 다만 작가는 많았다. 국내 교육 정책에 따라 작가가 과잉배출된 것이다. 미대 졸업 후 별다른 직업 없이 작품 활동도 못하고 은퇴하는 이들이 많았던 시기다. 그렇게 10년이 지나면 1~2% 정도만 작가로 살아남는 상황이었다. 정부가 나서서 국내 작가들의 해외 진출을 돕기도 했지만 역부족이었다. 그때 우리도 괜찮은 아트페어를 만들어 보면 어떨까 생각했다. 정부도 적극 지원해줬다. 기대 이상의 반응이 이어졌다. 교육제도 미비로 발생한 작가 과잉배출 현상이 아이러니하게도 한국이 아시아 미술시장으로 뻗어나가는 데 가장 큰 중심 역할을 한 것이다.

>>> **30년간 미술계에 몸담아 오면서 여러 가지 최초 시도를 많이 했다. 미술계 발전을 위해서도 많은 노력을 해왔는데 그중에서도 대표적으로 꼽을만한 성과가 있나.**

단연 키아프다. 화랑협회 국제이사를 맡고 있던 시절 국내를 대표하는 아트페어를 만들자고 제안했을 때 주변에선 모두 반대표를 던졌다. 아트페어를 할 만한 장소와 비용도 모두 막연했기 때문에 그들의 입장을 이해 못하는 것도 아니었다. 하지만 그들을 설득해 키아프가 만들어졌고, 22년 간 국내 간판 아트페어로 성장했으니 성과로 볼 만 하다.

개인적으론 호텔아트페어를 시도하면서 K-아트 세계화에 밑거름을 다진 것과, 판화사진진흥협회장을 10년간 역임하면서 미술계에서도 비교적 소외된 분야인 판화와 사진 발전에 기여했다는 자부심도 있다.

현대적 해석으로 만든 달 항아리.

>>> 정·재계를 막론하고 마당발 인맥으로도 유명한데, 재계 인사들과는 어떻게 인연을 맺어오고 있나.

미술을 사랑하는 마음이다. 정·재계 인사 중에 국내 미술계 발전을 위해 보이지 않게 노력하는 분들이 많다. 정치나 사회가 아무리 혼란스럽다고 해도 미술과 문화예술은 그 중심을 잃지 않는다고 생각한다. 그만큼 미술계에 대한 지원도 높은 편이다. 그러면서 맺어진 인연들과 오랜 기간 공감대를 이어오고 있다.

키아프 조직위원장인 구자열 LS그룹 회장(한국무역협회장)을 비롯해 박병원(안민정책포럼 이사장) 전 조직위원장, 유진용(전 문화체육관광부 장관) 조직위원, 이달곤 국민의힘 의원 등이 든든한 지원자다.

>>> 2023년 초 21대 한국화랑협회장 연임에 성공했다. 지난 공약인 미술품 양도세 비과세, 상속세 물납제 등을 이뤄내면서 미술계 숙원을 해결했는데, 2년간 협회장으로서 더 이루고 싶은 것이 있나.

키아프의 브랜드화를 가장 먼저 이끌어 내고 싶다. 키아프는 한때 아시아 1위 아트페어였다가 아트바젤 홍콩, 상하이 웨스트번드 아트페어 등에 밀리면서 6~7위까지 밀려났다. 키아프의 위상을 살려 바젤이나 프리즈처럼 세계적인 아트페어로 만들겠다는 포부가 있다. 빠른 시일내에 무역협회, 코엑스와 손잡고 키아프를 해외에서 개최하려고 한다. 협회는 현재 인도네시아와 베트남을 예의주시하고 있다.

>>> 국내 미술계 발전을 위해 필요한 것 세가지만 꼽자면 무엇이 있을까.

작가와 정부의 지원, 그리고 화랑의 역할이다. 우선 국내에는 잘 알려지지 않은 우수한 작가들이 많다. 이들을 잘 발굴해 내는 것이 첫 번째 미션일 것 같다. 미술계 발전은 정부와 손발을 맞추지 않고는 힘들기 때문에 문화예술에 대한 정부 지원도 함께 동반돼야 한다고 본다. 마지막으로 컬렉터와 작가를 이어줄 수 있는 가교 역할을 하는 화랑들이다. 아직

까지 중소도시엔 화랑이 거의 없다. 화랑협회에 소속되지 않은 화랑도 너무 많은데 전국적으로 화랑이 많이 생기고 교류도 더 활발하게 이뤄졌으면 하는 바람이 있다.

>>> 앞으로 국내 미술시장 전망은 어떤가. 아시아 시장 패권 경쟁도 치열한 데 여기서 한국이 가져가야 할 포지셔닝은 무엇이라고 보나.

프리즈와 키아프가 공동으로 아트페어를 열면서 서울이 아트의 중심지로 거듭나고 있는 것 같다. 올해가 지나고 프리즈와 남은 아트페어 3년을 더 하게 되면 틀림없이 긍정적인 변화가 이어질 것으로 본다. 아시아 시장 패권을 놓고도 한국의 장점이 뛰어나다고 생각한다. 가까운 나라 중국은 한국보다 인구수가 30배 많지만 작가 수는 비슷한 수준이다. 인구 3배가 더 많은 일본은 작가 수가 한국보다 더 적다.

생산자가 많은 나라에 좋은 작가들이 많다고 생각한다. 게다가 중국은 미술품 관세가 매우 높은 편이다. 일본은 지진 등 지리적 여건 특성상 아트페어를 여는 조건이 까다로워 미술 시장이 성장할 수 없는 구조적인 한계가 있다. 모든 측면에서 한국이 우위에 있는 셈이다. 개인적으론 미술도 미술이지만 음악과 음식 등 K-콘텐츠가 함께 힘을 합치면 아시아를 넘어 세계 정상에 오르는 일도 머지 않았다고 본다.

>>> 금산갤러리도 31년간 이끌어오고 있다. 갤러리 대표로서도 이루고 싶은 목표가 있나.

젊은 작가에 대한 투자는 아끼고 싶지 않다. 젊은 작가 발굴과 숨어있는 신진 작가들에게 투자해 같이 성장하는 시도를 앞으로도 많이 할 것이다. 또 국내 집단에선 허약한 미술 기획자와 평론가를 돕기 위한 지원과 운동을 해나갈 생각이다. 궁극적으론 미술 작품을 좋아서 구입하고 작품을 통해 좋은 에너지를 얻는 사람들이 많아졌으면 한다. 투자관점에서 접근하기 보다는 긍정적 에너지를 얻는 데 의미를 뒀으면 하는 바람이다. Ｅ

會
모일:회

樂
즐길:락

모여서 소통하고
즐기며 일하다

김
현
우

서울경제진흥원 대표이사

김현우 대표는_ 1965년생으로, 경희대에서 경제학을 전공한 이후 중앙대에서 창업학 석사학위를 취득했다. 이후 1991년 한국장기신용은행, 1998년 HSBC, 2001년 한국창업투자 대표이사를 역임했다. 2017년부터는 아시아경제TV 대표이사로 언론사에서 활동했고, 2021년부터 현재까지 서울경제진흥원 대표이사를 맡고 있다.

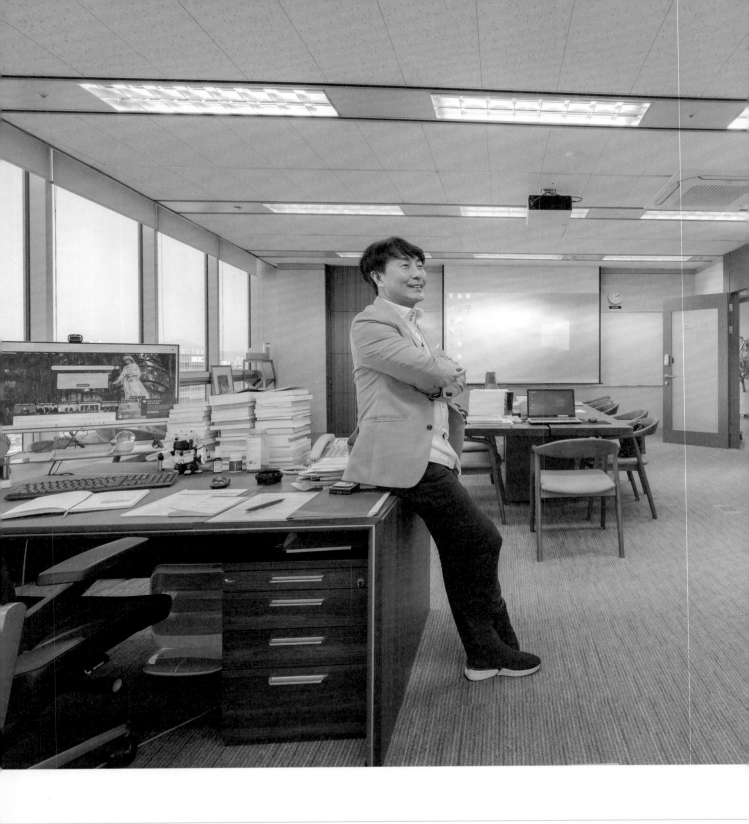

활짝 열린 문, 10여 명이 앉을 수 있는 긴 테이블에 놓인 수십 장의 서류와 회의를 위한 대형 스크린 게시판…. 과거에는 '외딴섬'처럼 고립된 공간이었던 대표이사 집무실이 전 직원이 수시로 드나들고 중요한 사항을 논의하는 '소통의 공간'으로 변모했다.

취임 2년 차를 맞은 김현우 서울경제진흥원 대표이사는 수시로 직원들과 만나 업무를 논의하는 것으로 유명하다. 과거엔 임원급 보고자가 결재 서류를 들고 집무실을 찾아 업무 보고를 하는 형식이었다면, 김 대표는 자신의 집무실에서 직접 실무자들과 업무 회의를 하고 점심시간을 이용해 도시락 미팅하는 걸 즐긴다.

"취임 이후 잠자는 시간 빼고 매일 8~9건의 회의를 하고, 일에만 몰두하며 바쁘게 지냈어요. 점심시간도 젊은 직원들의 참신한 아이디어와 감각을 활용하고 공유하기 위해 도시락 미팅 자리를 자주 만들어요. 촉박한 일정 등을 고려한 건데, 직원들 역시 기존의 틀에 박힌 보고보다는 이러한 미팅을 선호하는 것 같아요.(웃음)"

은행, 벤처캐피탈(VC)부터 언론사에 이르기까지 다양한 분야에서 활동해온 김 대표는 2021년 11월부터 서울경제진흥원을 이끌고 있다. 김 대표는 무엇보다 그동안 공공기관이 관행적으로 조성해온 업무 공간과는 완전히 다른 공간을 만들고 싶었다고 했다. 이를 위해 집무실 옆 응접실 공간도 바꿨다. 기존 소파들을 모두 치우고 스탠딩 미팅을 위한 미니 회의실로 바꾼 것이다. 이곳엔 매시간 3~4명의 직원들이 담소를 나누고 있다.

"제 경영 철학에 있어 가장 중요한 것은 '소통'이죠. 대표가 어떤 생각, 철학을 가지고 일하는지 본부장들은 알지만 일반 직원들은 알 수 없어요. 불필요한 오해와 소문을 막으려면 소통을 잘해야 한다고 생각해요."

김 대표는 본부별 워크숍도 13차례 진행하며 직원들과의 공감대 형성을 위해 노력하고 있다. 매일 팀원별 스탠딩 미팅으로 현안을 공유하는 활기찬 회의 문화 '스크럼' 제도도 확산시키고 있다. 오전에 그날 할 일을 공유하면서 이야기 나누는 시간으로 보통 1분 내 끝난다. 팀 전체로 해도 7명이면 7분 내외의 짧은 시간에 일정을 공유하고, 소통까지 하는 일거양득의 효과를 얻을 수 있다. 이 외에도 대표에게 '무엇이든 물어보살', 대표 직통 핫라인 '신문고'를 도입해 소통 프로그램을 운영해 나가고 있다.

"7~8개월 전쯤 난데없이 저한테 익명으로 신문고가 들어왔어요. 진흥원 재직 10여 년 만에 조직 분위기가 이렇게 바뀌는 걸 처음 봤다는 내용이었죠. 그걸 보고 '누군가는 나의 진심을 알아주는구나' 싶어 큰 힘이 됐습니다.(웃음)"

K-뷰티·패션 문화로 서울 경제 활성화 주도

뷰티·패션산업에 하이테크 접목…"서울의 미래 먹거리 만들 것"

공간·공감…CEO의 방 | 미래 청사진을 제시하다

"앞으로 10년, 20년 뒤 서울의 경제를 이끌어나갈 신(新) 성장동력은 바로 패션·뷰티라고 확신합니다."

취임 2주년을 맞은 김현우 서울경제진흥원 대표이사가 이코노미스트와의 인터뷰에서 "누군가 미래를 고민하고, 마중물을 부어준다면 서울은 더 건강하고 좋은 도시가 될 것"이다. "진흥원 사업들의 질적·양적 팽창이 지속되려면 '선택'과 '집중'을 위한 전략모색이 필요하다"라며 이 같이 밝혔다.

김 대표의 목표는 급변하는 경제·사회적 패러다임에 적극 대응해 '산업' 진흥의 차원을 넘어 서울시 '경제' 활성화를 리딩하는 기관으로 도약하는 것이다. 기관의 핵심 기능을 포괄적으로 반영하고 산업을 포함한 서울 경제 전반에 대한 진흥과 지원을 강화해 나간다는 계획이다.

투자 전문가에서 서울 알리는 전도사로
그는 보스턴창업투자, 리딩인베스트먼트를 거쳐 아시아경제TV 등에서 대표를 지냈다. 그는 이러한 다양한 이력을 바탕으로 진흥원에서 새롭게 성장하는 기업과 산업을 찾고 키우기 위해 '미래혁신단'을 만들었다. 서울의 유니콘 기업을 집중 육성해 그 기업들이 산업과 도시 경쟁력을 높이는 데 주도적 역할을 수행하겠다는 전략이다.

주요 관심 분야는 총 세 가지다. 구체적으로 '경영 혁신 및 기관역량 강화', '사업 혁신을 통한 핵심 시정 성과 창출', '서울경제 미래 준비' 등이다.

그는 사업 혁신을 통한 핵심 시정 성과 창출이 무엇보다 중요하다고 강조했다. 진흥원의 다양한 사업이 어떻게 혁신적으로 성과를 창출할지 고민하고, 경제 위기 극복을 위한 사업 혁신으로 기업 경쟁력 강화를 이끌어내야 한다는 것이다.

"서울의 강점 산업인 '뷰티·패션 산업'의 혁신으로 서울의 새로운 경제적 부가가치를 창출하기 위해 노력하고 있습니다. 혁신과 미래 준비

의 경영철학을 전 구성원에게 내재화하기 위해 기관 대표 슬로건인 '서울을 생각합니다, 또한 당신의 미래'를 확립해 전사적으로 확산해나가고 있죠. 4차 산업혁명에 대응하며 현재 감성산업 진입 본격화에 따른 서울경제의 미래를 준비해야 합니다. 서울 대표 유망 산업군인 뷰티·패션 산업과 하이테크를 접목해 경제적 파급효과를 극대화하기 위한 준비도 하고 있습니다."

주요 사업 성과도 나타나고 있다. 대표적인 예가 서울형 뷰티 산업을 진흥하기 위해 신설한 '뷰티산업본부'다. 동대문디자인플라자(DDP)에 조성한 1223㎡(370평) 규모의 복합문화공간 '비더비'(B the B)는 2022년 9월 개관 이후 현재까지 약 76만 명의 시민이 방문하는 핫플레이스로 떠오르는 성과를 거두고 있다. DDP 동대문 패션 클러스터 재도약에 대한 가능성을 확인해 준 셈이다.

2023년 초에는 CES 2023 국가(도시)관 최초 메인홀(LVCC)에 서울 미래 기술을 전시하는 성과를 거뒀다. CES 역사상 한 국가의 도시관이 빅테크 기업들만 자리잡는 주 전시관에 참여한 것은 처음이다.

"처음엔 다들 불가능하다고 했던 일이 현실이 된 셈이죠. CES 2023 서울관은 서울의 미래 비전과 혁신 기술을 세계에 알리고, 서울관 참여 기업 66개 사의 글로벌 진출을 지원하는 두 목적을 획기적으로 달성한 성공 사례가 됐습니다. 2024년 CES 2024는 K-라이프를 선도하는 '더 라이프 스타일, 서울'(The Lifestyle, Seoul)을 구현할 것입니다. 서울의 첨단 기술과 문화가 어우러진 미래 라이프스타일을 구현해 기술로 변화하는 서울의 문화와 라이프스타일을 글로벌로 확산할 계획입니다."

1. 집무실에 마련된 책장.
2. 집무실 책상에 경영·창업과 관련 서적과 기념패 등이 놓여져 있다.

김 대표는 이 밖에도 대·중견기업과 스타트업의 오픈이노베이션을 통한 '창업생태계 활성화', 현장 수요에 기반한 디지털 혁신 인재 양성기관인 '청년취업사관학교', 기업의 수출 애로사항 및 내수 침체 타개를 위한 '해외 진출 지원 강화'와 전 주기 성장 지원 및 민간 연계 후속지원을 통한 '기술사업화지원'을 통해 혁신적 성과를 이끌어내고 있다.

또 산업·기업·기술·시민이 만들어가는 서울형 '크리에이터 이코노미'(Creator Economy) 구현으로 새로운 경제적 부가가치를 창출하기 위한 기획을 이어가고 있다.

'서울서 새해 맞이하는 꿈' 향해…서울콘 개최

"한국의 글로벌 위상을 생각한다면 이제는 '한국을 대표하는 박람회' 하나쯤은 국내에 있을 법해요. 우리나라에서 열리는 데 설득력이 있고 아직 다른 나라에서 하고 있지 않으면서 향후 확장성이 있고, 시대를 앞서서 역사를 축적할 수 있는 전시·박람회의 영역은 무엇일까요? 바로 인플루언서 박람회입니다. 인류가 지식정보사회를 넘어 감성사회로 진입하는 시점에 우연히도 한국의 문화 콘텐츠가 세계인의 사랑을 받고 있어요. 바로 이때, 이 박람회는 한국의 콘텐츠를 한 단계 업그레이드 시키며 한류가 세계의 주류문화로 성장하는 데 중요한 디딤돌 역할을 할 겁니다."

김 대표는 올 연말 개최 예정인 글로벌 인플루언서 박람회 '서울콘'(SeoulCon)도 준비 중이다. '서울콘'은 2023년 12월 30일부터 내년 1월 1일까지 진행될 예정이다. 국내외 유명 유튜버, 틱톡커 등 인플루언서를 한 자리에 불러모으는 콘텐츠 기반 글로벌 인플루언서 박람회로 개최한다. 신기술을 접목한 뷰티·패션 산업뿐만 아니라 디지털 콘텐츠를 총망라하는 프로그램을 준비 중이다.

"제가 자랄 때는 해피 뉴 이어 카운트다운 하면 미국 뉴욕의 타임스스퀘어를 떠올렸어요. 제가 이제 이렇게 말합니다. 앞으로 3년 안에 전 세계 10대, 20대들이 해피 뉴이어 카운트다운 하면 서울을 가고 싶게 하는 그런 프로젝트라고요. 전 세계 MZ세대가 뉴욕이 아닌 '서울에서 새해를 맞이하는 꿈'을 떠올리도록 만들어보려고 해요. 앞으로 30년 동안 지속해 나가는, 서울을 대표하는 박람회로 만들어 보고자 하는 생각입니다."

김 대표는 서울콘의 30년 초석을 놓기 위해 올해 행사 준비에 전력투구를 다할 계획이다. 이미 K-팝과 K-드라마에 익숙한 외국 MZ세대는 한국과 서울의 매력을 여과없이 받아들일 준비가 돼있는 만큼 우리가 글로벌 콘텐츠 강국으로 거듭난 지금, 서울콘을 성공시켜 독보적인 국제행사로 키워나가고 싶다는 게 그의 포부다.

마지막으로 서울경제진흥원의 큰 방향성을 '미래'로 정해 더욱 건강한 서울의 미래를 준비하고 꿈을 추구하는 혁신과 도전을 이어나가겠다는 계획이다.

"기관의 미래가치를 담을 수 있는 통합 브랜드 슬로건으로 '서울을 생각합니다. 또한 당신의 미래'를 사용하고 있습니다. DDP 뷰티·패션 산업 활성화를 비롯한 미래산업을 찾아내 더욱 적극적으로 마중물을 붓는 역할을 지속할 계획입니다. 미래도시 서울을 위해서 서울시민, 스타트업, 기업이 체감하는 경제 활성화를 창출할 수 있도록 노력하고자 합니다." **E**

전쟁:전 다스릴:략

입시전쟁 한복판에서
전략을 세우다

임성호

종로학원 대표

임성호 대표는_ 1970년에 태어나 경희대 경제학과를 졸업하고 연세대 교육대학원 교육경영자 과정을 거쳤다. 롯데그룹 공채로 입사한 그는 대학시절 강사로 일한 기억으로 1996년 교육회사로 이직했다. 이후 하늘교육 대표이사를 역임하고 현재 종로학원과 종로학력평가연구소 대표를 맡고 있다. 저서로는 '의치대 학년별 로드맵', '엄마가 세우는 대학입시 성공전략', '이렇게 해야 특목고 갈 수 있다' 등이 있으며, EBS 학교정책 자문위원으로도 활동 중이다.

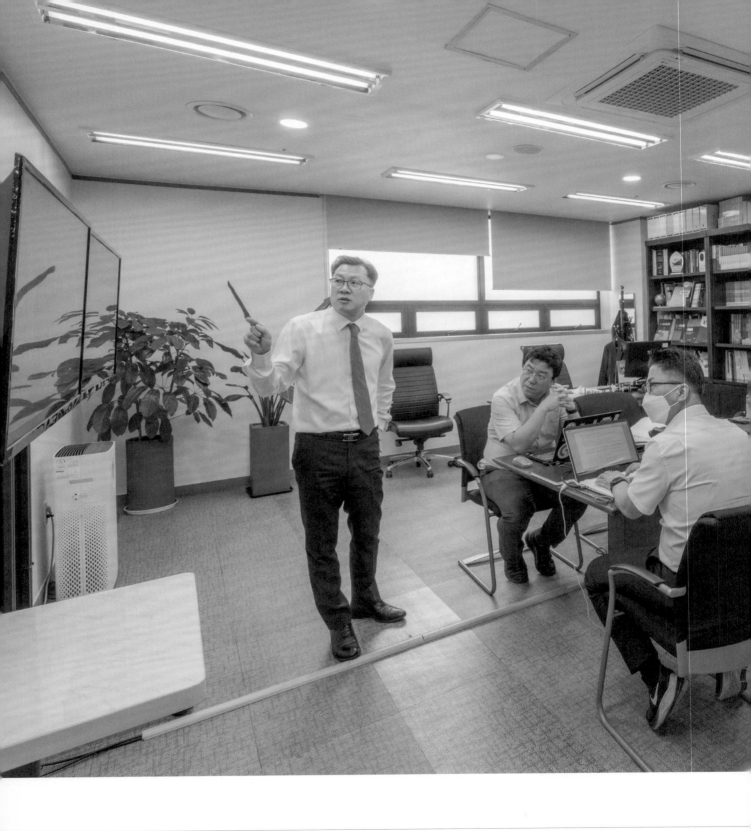

"이번 6월 모의고사, EBS 연계율이 50%에 육박하네요! 다음 분석 내용 말씀해주시죠!"

2023년 6월 1일 오전 10시. 서울 목동에 위치한 종로학원 2층에 마련된 2024학년도 6월 평가원 수능모의고사 분석 상황실에서 만난 임성호 종로학원 대표는 분주하게 움직였다. 임 대표는 10여 명의 강사진과 1교시 국어영역 시험지를 들고 문제 분석을 마친 뒤 건물 1층에 위치한 대표 방으로 자리를 옮겨 또 다른 강사진과 대학별 합격선에 대한 좌표 파악에 나섰다.

전쟁을 방불케 하는 입시 앞에서 그는 마치 승리를 위해 전략을 세우는 장군과 같은 모습이었다. 임 대표의 집무실 역시 개인적인 공간이 아닌 전략가 여럿이 모여 함께 토론하고 답안을 찾는 열띤 토론장과 같았다.

방 한가운데에는 5~6명이 앉을 수 있는 테이블이 있고, 그 앞에는 모니터 2개가 설치돼 있었다. 모니터 아래에는 시간을 측정할 수 있는 타이머가 있다.

"정확하고 빠른 정리를 위해서 모니터에 노트북 화면을 띄워 실시간으로 내용을 적어요. 타이머는 시간이 길어지는 회의를 막기 위해서죠. 어떤 주제든 20~30분이 지나도 답이 나오지 않으면 바로 해결할 수 없는 문제이기 때문에 회의를 중단하죠."

임 대표는 모니터 반대편 벽면에 위치한 서랍장을 가리키며 종로학원의 가장 큰 강점은 '정보력'이라고 자부했다. 책과 자료집이 빼곡히 꽂혀있는 책장에는 1970~1980년대부터 현재까지의 대학입시 정보가 숨겨져 있었다.

"입시는 정보전이에요. 대학별 선별 시스템부터 정부가 추진하는 새로운 교육정책 등 시시각각 바뀌는 정보를 얼마나 잘 알고 있느냐가 합격률을 높이는 거죠. 매해 두꺼운 대입 자료집을 내고 데이터화에 집중하는 이유죠. 종로학원 직원들이 어느 기업 직원보다 엑셀만큼은 최고로 잘 다룰 거예요.(웃음)"

높은 정보력이 입소문 나면서 임 대표를 찾는 수험생과 부모들도 많다. 그는 지난 5월 마지막 주에는 부산, 광주, 대전 등을 돌며 입시 설명회를 진행하느라 서울 목동 종로학원 사무실에는 발을 디디지도 못했다고 한다.

임 대표의 행보는 6월부터 본격적으로 바빠진다. 이듬해 대학수학능력시험에 대비한 6월 모의고사가 치러지면서 비로소 입시 전쟁판이 열리기 때문이다.

"6월 모의고사를 시작으로 내년 2월까지 치열한 입시전쟁이 펼쳐지는 거죠. 지금까지 차곡차곡 쌓아온 입시 데이터를 무기로 저 역시도 전쟁터에 들어가는 심정입니다. 이 책상에 앉을 일도 더욱 줄겠네요.(웃음)"

대기업 다니다 '교육 시장 혁신가'로 우뚝

롯데그룹서 직장생활, 교육회사 이직 후 30년간 몸담아
"'묻지마 의대'는 교육 정책 폐단…대입 구조 바뀌어야"

1. 회의시간이 길어지는 것을 막기 위해 설치한 타이머.
2. 벽에 설치된 월중행사표.

2024학년도 대학 수시모집에서 서울권에 있는 의과대학(의대)의 평균 경쟁률은 47 대 1로 지난해보다 올랐다. 이는 최근 3년 새 가장 높은 수치이기도 하다. 의대를 향한 수험생의 열망은 더 커질 것으로 보인다. 정부가 2023년 말 의대 모집 정원을 확대하는 방안을 발표하기로 하면서다.

의대에 진학할 때까지 수험생이 여러 번 대학수학능력시험(수능)에 응시하는 것은 이미 익숙해졌다. 인문계열이건 이공계열이건 의대에 진학하려는 '묻지마 의대' 현상도 심화하고 있다. 의대가 최상위권 수험생들을 빨아들이자, 기초과학과 첨단기술 분야와 관련한 학과에서는 "우수한 학생들이 의대로 간다"는 위기의식에 대책을 마련하고 있다.

최상위권 학생, 입시 교육 시장서 잔뼈 굵어

이런 현상은 30여 년 동안 교육 업계에 몸담은 임성호 종로아카데미 대표에게도 새롭다. 의대에 입학하려는 수험생이 이렇게 많았던 것은 사실상 처음이라는 것이 임 대표의 설명이다. 임 대표는 "2024학년도 대입은 결과를 예측하기 어려울 만큼 변수가 많다"며 "정부가 올해 말 의대 모집 정원 확대 방안을 구체적으로 발표하면, 당장 내년 초 진행될 정시모집에도 영향을 미칠 것"이라고 말했다.

대입 환경이 복잡해지자 교육 시장의 셈법도 복잡해졌다. 수험생은 수능 이후 받은 성적표를 바탕으로 대입 전략을 다시 고민해야 하는 상황이다. 임 대표도 함께 바빠졌다. 입시 교육 시장은 통상 6월 모의고사가 치러지면 전쟁통으로 변한다. 임 대표가 쏟아지는 자료를 모으고 분석하고 수험생과 학부모에게 치열하게 전달한 지 반 년이 흘렀다는 뜻이다.

임 대표는 "지난 11월 16일 수능이 끝난 다음 날부터 바로 대입 전략 설명회를 시작했다"며 "설명회를 통해 대학별 합격 점수를 예상하고, 수험생이 치를 논술과 면접 대비에 나서는 등 (수능 이후는) 종로학원도 가장 바쁜 시기"라고 했다. 새해가 되면 종로학원에서는 곧바로 수험생을 위한 강의도 열 계획이다. 수능에 여러 차례 응시하는, 이른바 'N수생'이 늘어나서다.

의대 모집 정원이 확대되면 대학 간판을 바꾸려는 움직임이 연쇄적으로 일어날 것이란 판단도 임 대표가 정초부터 발 빠르게 움직이는 이유다. 그는 "정부의 연말 의대 모집 정원 확대 결정을 예의주시하고 있다"며 "이 내용이 발표되는 대로 종로학원도 오는 2024년 1월 2일부터 개강하는 방안을 구상 중"이라고 했다.

임 대표는 롯데그룹에서 직장생활을 시작했지만, 대학시절 강사로 일했던 경험을 살려 30여 년 전 교육회사로 이직했다. 이후 하늘교육 대표이사를 역임했고, 현재 종로아카데미 대표를 맡고 있다. 최상위권 학생을 대상으로 한 입시 교육 시장에서 잔뼈가 굵다. '의치대 학년별 로드맵'과 '이렇게 해야 특목고 갈 수 있다' 등 저서를 출판했다. 교육방송인 EBS의 학교 정책 자문위원으로 활동하고 있다.

의대는 왜 '광풍'이 됐을까. 임 대표는 취업난을 이유로 꼽았다. 그는 "의대 입학과 관련한 수요와 공급이 잘 작동해 희소가치가 떨어지기 전

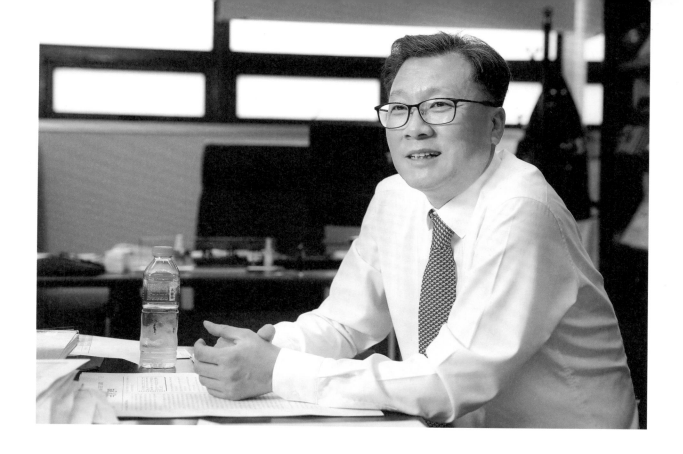

까지는 이런 광풍이 이어질 것"이라면서도 "국내외 경기가 활짝 피거나, 취업난 자체가 해소되지 않는다면 수험생의 관심은 의대로 쏠릴 수밖에 없다"고 했다. 이어 "교육 과정을 이수한 사람이라면 누구든 일할 수 있도록 정부와 지자체, 기업이 관심을 쏟아야 한다"며 "사회적 흐름이 바뀌지 않고서는 (의대 쏠림 현상이 사라지기) 어렵다"고 덧붙였다.

'진학 단계'서 수요·공급 맞춰…"정책적 폐단"

임 대표가 입시 교육 시장에 뛰어든 1990년대 후반에는 의대 쏠림 현상이 이렇게 심하지 않았다. 그는 "당시만 해도 의대에 지원하는 것은 나름의 적성이었다"며 "공부를 잘한다고 해도, 물리학이나 컴퓨터공학 등 과학계, 산업계와 연계된 학과를 선호하는 것이 1990년대 후반의 입시 풍경"이라고 설명했다. 그러면서 "2000년대 들어서 IMF 외환위기와 서브프라임 모기지 사태가 발생했다"며 "이후 의대를 향한 관심과 선호가 높아진 점을 체감한다"고 했다.

임 대표는 묻지마 의대 현상이 교육 정책의 폐단이라고도 지적했다.

특히 대입 정책을 수요와 공급 측면에서 접근한 점이 교육 시장에 '부메랑'으로 돌아왔다는 주장이다. 임 대표는 "국내 고등학교 졸업생의 대학 진학률은 상당히 높지만, 취업률은 이를 따라잡지 못하는 상황"이라며 "취업난을 해소하기 위해 대학을 공급하거나 모집 정원을 확대했지만 취업난은 해결하지 못한 채 대학 진학률만 더 높아졌다"고 말했다. 그러면서 "이는 진학 단계에서만 수요와 공급을 맞춘 정책의 폐단"이라며 "졸업생들은 자연스럽게 취업이 잘 되는 분야를 찾게 되고, '묻지마 의대' 현상이 나타난 것"이라고 덧붙였다.

임 대표는 "그렇다고 수험생들이 대학에 가지 못하도록 할 수는 없는 노릇"이라며 "이를 단번에 해결하기보다 대학이 경쟁력을 갖출 수 있도록 정부와 지자체, 기업이 명문 학교를 만들기 위해 노력해야 한다"고 했다. 특히 "의대 쏠림 현상도 이슈지만 중위권 아래 대학이 무너진 점도 큰 문제"라고 역설했다. 그는 "직업 교육을 목적으로 만들어진 특성화고도 졸업생의 절반가량이 대학에 진학한다"며 "지금이라도 대학 통폐합을 비롯한 조처를 통해 대입 구조를 바꿔야 할 것"이라고 했다. Ｅ

'CEO의 방'이 말하고자 하는 것

쉽지는 않겠지만 누군가에 대해서 알고 싶을 때 그 사람의 집을 방문하는 것보다 더 좋은 방법은 없을 것이다. 사람이 사는 공간만큼 그 사람에 대해 많은 것들을 얘기해주는 것도 드물다. 요즘 유행하는 MBTI(Myers-Briggs Type Indicator·성격유형검사)별로 살펴봐도 집과 공간에 대한 정리방식은 사람마다 특징이 있다.

그렇다면 기업에 대해서는 어떨까. 우선 기업과 관련된 정보는 무수히 많다. 숫자로 가득한 기업 공시자료가 대표적이다. 기업이 만드는 상품과 서비스에 대한 정보도 차고 넘친다. 기업이 공개하지 않으면 소비자가 찾아낸다. 인터넷 상에서 유사 제품과의 가격 비교가 버튼 하나로 이뤄지는 세상이다. 비슷한 상품과 서비스가 하루에도 수십 개씩 출시되고 또 사라진다.

그래서 어디서나 흔한 정보는 이제 더 이상 정보가 아니다. 이제는 과거처럼 가격, 브랜드 인지도, 성능만을 보고 소비를 하는 것이 아니라 자신의 가치에 맞는 제품이나 서비스를 선택하고 소비하는 가치소비의 시대다. 그래서 기업들은 이제 상품은 물론 그 외의 방법으로 브랜드의 가치를, 기업의 경영철학을 소비자들에게 보여줘야 한다. 그것은 숫자가 아니라 '3S'(Space·Story·Sense)여야 한다. 그리고 이것을 압축적으로 보여줄 수 있는 수단이 바로 지금부터 이야기하려고 하는 두 개의 공간이다.

CEO의 방, 틀은 깨졌다

먼저, CEO의 방이다. 과거 CEO의 방들은 일정한 틀이 있었다. 회사 내 가장 넓은 공간, 크고 푹신한 소파, 고급스럽고 무거운 큰 책상과 의자, 그리고 다소 뻔한 종류의 책들로 채워진 책장이 대표적이다. 그러나 이제 CEO의 방에 대한 틀과 공식은 깨졌다. 사람·기업마다 제각기 다른 편이다. 대신 그 공간의 스토리에 대한 틀은 몇 가지 유형으로 구분이 가능하다.

CEO의 방으로 경영철학을 보일 것인가, 아니면 CEO의 센스(어떤 사물이나 현상에 대한 감각이나 판단력)를 보여줄 것인가.

CEO의 방에서 주목해야 할 것은 각종 가구의 배치와 출입문의 위치다. 아직도 이런 배치를 풍수지리적 해석이나 혹은 주술인들에게 물어서 한다는 이야기가 있지만 그들의 원칙과 이야기도 나름의 스토리가 있다.

중요한 건 그 방을 보는 외부인의 시각과 느낌이다. CEO의 방은 개인 소유의 공간이라기보다는 기업의 공간 중 하나다. 이것을 구분하는 사람과 그렇지 못하는 사람의 경영철학은 차이가 명확하다. 가구가 명품이냐 아니냐, 얼마짜리냐는 중요하지 않다. 어떤 사람은 오래돼 시간의 가치가 쌓인 소품을, 어떤 사람은 업사이클링 소품을 한두 개 갖춰 자신의 환경보호에 대한 가치관을 살짝 보여주기도 한다.

그보다 중요한 건 그 가구의 배치다. 가구 배치는 CEO의 일하는 방식과도 연결된다. 하나서부터 열까지 모두 챙겨야 직성이 풀리는 CEO의 방은 책과 서류로 가득하다. 쉽게 말해 정리 정돈이 안 되는 편이다. 반면 모든 것을 위임하는 CEO의 방은 의외로 단출하다. 외부손님과의 접촉을 중시하는 형, 내부 직원과의 소통을 중시하는 형에 따라 가구 배치와 문의 위치가 달라진다. 다만 여기에 정답은 없다.

기업철학과 센스 엿볼 수 있는 '오픈 스페이스'

다른 하나는 오픈 스페이스다. 기업의 오픈 스페이스는 두 종류로 구분된다. 하나는 내부 직원들의 휴식공간이며, 또 다른 하나는 기업을 방문하는 손님이나 기업 주변의 시민들과 공유하는 공간이다.

기업이 이런 공간을 만들려면 상대적으로 사옥에 공간적 여유가 있어야 한다. 하지만 무엇보다도 최고경영자가 이런 공간에 우선순위를 둘 줄 알아야 한다. 요즘 청년들의 구직 스토리를 듣다 보면 정말 생각지도 못한 이유 때문에 어떤 회사를 선호하고, 또 다니던 회사를 그만둔다.

직원복지를 금전적으로 제공하는 것도 중요하지만 그것은 1차원적인 접근이다. 의외로 만족도가 높은 복지 중의 하나는 직원들의 공간복지다. 청년들이 특정 기업에 취업을 하고 싶다고 해 그 이유를 물으니, '그 기업이 생산하는 제품의 가치가 좋아서'라는 응답과, '그 기업의 직원복지가 좋아서'라는 대답이 많았다.

높은 집값으로 청년들이 마련할 수 있는 집은 언제나 좁고 불편하기 마련이다. 집에서 누리지 못하는 휴식 공간, 재충전의 공간이 일터에 있다는 것은 큰 혜택이다. 나아가 업무공간에서도 존중받는 공간 배치가 필요하다.

적절히 개인 공간을 허용하되, 위계질서보다는 소통과 협업의 공간 구성이 필요하다. 좁은 공간에 칸막이를 잔뜩 쳐놓고, 임원만 큰 방에 들어가는 배치 속에서 부서 간 단합된 팀플레이를 기대하기는 어렵다.

기업의 1층 현관과 지하공간도 마찬가지다. 과거에는 사내식당으로 활용되던 지하공간이 많이 변화하고 있다. 요즘 새로 지어지는 기업 빌딩의 1층과 지상공원은 사실상 외부 시민들과 공유하는 오픈 스페이스다. 어떤 기업은 2층까지도 공유 공간을 확대했는데 시민들의 반응이 좋다.

그동안 '이코노미스트'에 연재된 'C-스위트(SUITE)'(부제:CXO의 방)는 매우 흥미롭고 유익했다. 미처 몰랐던 기업의 가치와 CEO의 경영철학 및 센스를 엿볼 수 있었다. 센스라는 개념을 '아랫사람이 상사의 비위를 맞추는 기술'이라고만 여겼다면 이제는 달라져야 한다.

직장에서는 윗사람의 센스가 더 중요하다. CEO나 직장 상사의 센스는 업무 과정에서 발생할 수 있는 다양한 사건과 상황에 대해 상사가 어떤 입장을 보여줄 것인지, 우리 회사는 무엇을 우선해야 하는지를 예측할 수 있게 한다.

그리고 함께 일하는 직원들 역시 평상시 상사가 보여주는 센스를 통해 위기가 닥쳤을 때 대응할 수 있는 센스가 생긴다. 혹 기회가 된다면 CEO의 방에 이어 기업의 철학과 가치를 엿볼 수 있는 두 번째 공간에 대한 후속 기사가 이어졌으면 좋겠다.

가천대 사회정책대학원 초빙교수 · 전 국회의원

김 현 아

공간에서 CEO를 느낀다

"모든 공간에는 그 공간을 사용했던, 혹은 사용하고 있는 사람들의 문화가 담긴다. 공간에는 지나온 세월이 담기고, 현시대의 가치가 담긴다. 가볍게는 트렌드, 무겁게는 시대정신에 맞지 않는 공간은 빛을 잃고 퇴색되기 마련이다."('스페이스뱅크가 만난 공간들' 중에서)

공간은 사람의 기운이 없으면 바로 퇴락한다. 온갖 풍랑을 견디며 100년 넘게 집을 지탱해 온 대들보도 사람의 흔적이 없어지면 금이 가기 마련이다. 공간은 사람의 온기가 있어야 빛이 나고, 사람이 있어야 의미가 생긴다. 공간은 사람과 떼려야 뗄 수 없는 관계를 맺고 있다.

많은 이들이 궁금해하는 최고경영자(CEO)의 집무실을 보여주는 것은 그래서 의미가 있다. 그곳에는 CEO의 리더십과 철학이 묻어 있다. 기업 경영 과정에서 수많은 결정을 혼자서 해야만 하는 고독함도 숨어 있다. 무엇보다 CEO가 추구하는 비전을 확인할 수 있는 곳이 바로 CEO의 집무실이다.

'이코노미스트'의 'C-스위트(SUITE)' 연재는 염재호 SK이사회 의장의 '공간'(空間)에서 시작됐다. 염 의장은 뭔가를 채우려면 먼저 비워야 한다는 삶의 지혜를 자신의 방을 통해 보여줬다. '독서광'으로 소문난 윤동한 한국콜마 회장의 집무실에는 서두르지 않고 자신만의 걸음으로 나아가는 '우보천리'(소의 걸음으로 1000리를 간다)의 경영 철학이 녹아 있다. 1000여 개의 닭 모형이 가득한 윤홍근 제너시스BBQ 회장의 집무실에선 치킨 프랜차이즈 시장을 개척했다는 자부심을 목도할 수 있었다. 글로벌 인재들과 일하기 위해 사무실을 없애고 카페에서 일한다는 김성훈 업스테이지 대표, 사용하는 모니터가 깨져도

일의 본질이 아니기 때문에 그냥 사용한다는 이승근 SCK 대표, 대표실을 없애고 구성원들과 한 공간에서 일하는 스타트업 대표 등 44인의 CEO 공간은 각양각색이다.

"CEO의 방은 비슷비슷하지 않을까?"라는 의문은 이 책을 읽으면 금방 없어지게 된다. 규모와 비품의 차이뿐만 아니라 방에서 느껴지는 기운도 모두 다르다. CEO의 경영 철학에 따라 CEO의 공간이 달라지는 것을 이 책에서 확인할 수 있다. CEO 44인의 집무실에서 본 다양한 비품과 자리 배치 그리고 공간의 규모 등은 CEO의 생각을 잘 보여주는 상징이다. CEO의 방을 통해서 CEO가 그리는 미래를 예측해 보는 것도 흥미로운 지점이었다.

CEO의 삶은 그야말로 번민과 고뇌의 연속이다. 오롯이 혼자서 기업 경영을 책임져야 하기 때문이다. 방에서 발견한 많은 약통들이 CEO가 감당해야 할 무게를 짐작게 했다.

그래서 CEO의 공간을 엿보는 것은 흥미진진하면서도 CEO의 고충이 느껴져 한편으로는 마음이 아프기도 했다. CEO의 방은 공간과 사람이 떼려야 뗄 수 없는 관계라는 것을 알게 해준다.

editor
최은영·권소현·최영진·김설아·김정훈
라예진·이지완·이혜리·원태영·김윤주·박지윤·송현주
정두용·선모은·윤형준·김연서·송재민

사자는 집을 짓지 않는다

백수의 제왕 사자는 자신만의 공간, 즉 은신처가 없다. 암사자가 새끼를 낳을 때 덤불이나 바위 아래를 이용할 뿐이고, 아프리카 초원 어느 곳이든 누운 곳이 집이다. 힘이 약한 동물만이 굴이나 나무 위 작은 영역에서 잠을 자거나 천적의 공격을 피한다.

인간도 마찬가지다. 원시인은 동굴을 이용했다. 문명사회로 진행되고 집을 짓기 시작하면서 다양한 모양으로 만들었다. 잠자고 쉬는 곳이 아닌 물건을 만드는 공간도 생겼다. 산업혁명 이후 대량 생산시대는 대형 공장을 만들었다. 사장은 수많은 인력과 물자를 동원해 물품을 생산하고 판매를 총괄하는 사람이니 모든 것을 볼 수 있어야 했다. 그가 위치한 공간은 높았다. 그리고 그를 보좌하는 비서진이 있는 방을 지나야 했다. 건물 높은 층은 회사 내 계급 위치도 상징했다. 마치 왕조시대 왕이 자리한 대전(大殿)과 비슷했다. 화려한 장식과 넓은 실내는 그 공간에 자리한 사람의 권력을 은근히 과시하는 수단이었다.

1997년 국제통화기금(IMF) 외환위기 사태 이후 한국 사회는 사회 시스템도, 생각의 기준도 확 바뀌었다. 많은 회사가 사라졌지만, 그 후 인터넷 정보화 붐과 함께 새롭게 정보통신기술(IT) 회사들이 등장했다. IT 산업은 특성상 기존 문법과 달랐고, 빠른 변화를 잡기 위해 겉모습보단 내실이 중요했다. 젊은 최고경영자(CEO)가 많은 것도 한몫했다.

지난 2023년 2월 20일 시작된 'C-스위트(SUITE)'(부제:CXO의 방) 시리즈를 통해 본 CEO 공간 변화는 놀라웠다. 수직적인 위치는 직원과 같은 층에 자리했고 크기도 작아졌다. 화려한 장식은 없어지고 간결해졌다. 비서실은 사라졌고 두꺼운 벽면이 투명한 유리창이 되었다. 심지어 나눠진 공간이 아니라 직원들과 같은 사무실에서 똑같은 책상을 사용했다. 아예 노트북 하나 들고 빈자리나 회의실로 옮겨 다니고, 사무실이 아닌 카페에서 일하는 CEO도 있었다. 직원과 사장은 담당 업무만 다를 뿐 똑같이 일하는 사람임을 보여줬다. 복장도 바뀌어 여름에 반바지를 착용한 CEO도 있었다.

'C-스위트' 촬영은 현장 조명을 이용했고 사무실 전체를 보여주기 위해 광각렌즈를 사용했다. 광각렌즈 특성상 화면 주변부는 확장된다. 인물이 주변부에 위치하면 자칫 왜곡될 수 있어 중심부에 놓으려 했다. 지면이 접히는 부분을 피해달라는 디자이너 의견에, 화면 중심에서 비켜난 곳에 인물을 두고 촬영했다.

잠시 이런 생각이 들었다. 광각렌즈 주변부 공간이 확장되듯 주변에 자리한 CEO의 역할도 오히려 커지고 넓어진 것이 아닐까. 백수의 제왕 사자는 아프리카 세렝게티 초원 전체가 자기 집이고 영역이다. 능력 있는 CEO의 집무실이 닫힌 공간이 아닌 직원과 함께하는 개방된 공간이 돼 가는 이유일 것이다.

photographer
신 인 섭

"특별할 것 같지만 특별하지 않은 그들의 방에서 영감을 얻다"

서가에 빽빽이 꽂힌 책들로 도서관 분위기를 연상시키는 집무실은 끝없이 학습하고 고민하는 회장(윤동한 한국콜마 회장)의 모습을 볼 수 있고, 별도의 사무실 없이 일일 좌석에 앉아 직원들과 동등한 공간에서 일하는 모습에서는 권위주의를 탈피하고자 하는 그(벤 베르하르트 오비맥주 대표)의 철학을 알 수 있습니다.

집을 통해 삶의 자취를 알 수 있듯이 기업을 이끄는 리더의 사무실은 그 기업의 문화나 경영 철학이 그대로 투영돼 있는 경우가 많습니다. 이번에 'C-스위트' 시리즈가 '공간·공감…CEO의 방'이라는 단행본으로 제작되어 많은 이들과 공유할 수 있게 돼 반갑습니다.

'이코노미스트'의 C-스위트 시리즈는 기업의 최고경영자인 CEO를 비롯해 CMO(마케팅), CTO(기술), CFO(재무), COO(운영) 등 각 기업의 분야별 최고책임자인 CXO(Chief X Officer)가 머무는 공간을 보여준 콘텐츠입니다. 최고의 자리에 오른 CXO의 방을 간접적으로 들여다봄으로써 기업을 이끄는 리더들의 비전과 전략, 아이디어가 어떻게 탄생하는지 알 수 있어 흥미롭게 읽었습니다.

집무실보다는 직원들의 회의실로 활용하며, 형식에 연연하기보단 효율에 더 무게를 싣는 이필성 샌드박스 대표의 경영 마인드는 기업 혁신의 원동력이 되기도 합니다.

임기를 마치며 집무실을 정리하는 로베르토 렘펠 한국지엠 사장의 모습에서는 그간 노력에 대한 자부심, 떠나는 아쉬움, 인생 2막에 도전하는 설렘도 느낄 수 있습니다.

책에 등장하는 최고경영자 44인의 특별할 것 같지만 특별하지 않은 집무실, 이 책을 통해 편안한 마음으로 구경해보시길 권해드립니다. 그들의 방에 녹아있는 성공 노하우와 삶의 철학이 독자들에게 크나큰 영감을 주길 기대합니다.

대한상공회의소 상근부회장
우태희

"고위 임원들만 열던 비밀의 공간에서 경영에 관한 통찰을 배우다"

기업의 최고경영자(CEO)는 경영을 총괄하는 사람입니다. 단순히 많은 일을 하는 것뿐만 아니라 현명한 의사결정을 내리고 구성원들이 원하는 방향으로 조직을 이끄는 능력이 중요합니다.

이러한 CEO의 생각과 철학은 그의 방에 고스란히 드러납니다. CEO의 방은 때때론 그 사람을, 그 회사를, 그리고 그들의 문화와 분위기를 가장 솔직하게 보여주는 공간입니다.

그런 측면에서 이번 '공간공감…CEO 방'은 매우 흥미로운 점들이 많습니다.

사실 CEO의 방은 고위 임원들이 아니면 쉽게 드나들기 어려운 인상을 주기도 하고, 외부에 잘 공개되지 않는 편입니다.

그런 CEO의 방을 들여다본다는 것만으로도 흥미로웠는데, 거기서 더 나아가 방을 통해 CEO의 경영철학을 엿볼 수 있다는 점이 많은 후배 경영자와 동시대를 함께 헤쳐나가는 동료 기업가들에게 생각할 만한 거리를 많이 던져주지 않을까 싶습니다.

요즘은 본인의 방을 아예 만들지 않고, 평사원들 옆에 작은 책상 하나 두고 그들과 동일한 환경에서 일하는 CEO들도 있다고 합니다.

이런 사례만 보더라도, CEO가 본인의 업무환경을 어떤 방식으로 설정하느냐가 그 기업의 문화와 분위기를 내외부적으로 짐작하게 만든다고 보여집니다.

이번 책을 통해 기업 경영에 관심이 있는 많은 분이 여러 CEO의 철학과 그 철학이 직간접적으로 드러나는 방의 이미지를 보면서, 다양하고 깊이 있는 통찰을 얻어가실 수 있기를 바랍니다.

패스트트랙아시아 대표
박 지 웅

공간·공감…CEO의 방

회장	곽재선
발행인	곽혜은
편집인	이성재
편집국장	최은영
에디터	권소현·최영진·김설아·김정훈
	라예진·이지완·이혜리·원태영·김윤주·박지윤·송현주
	정두용·선모은·윤형준·김연서·송재민
사진	신인섭
발행일	2024년 1월 29일 2쇄 발행
편집	두애드
인쇄	엠아이컴
출판등록	2022년 11월 23일 제2022-000132호
발행처	이코노미스트
주소	서울특별시 중구 통일로 92 KG타워 19층
전화	02)6906-2670
홈페이지	www.economist.co.kr

값 25,000원
ISBN 979-11-981033-0-7